中国历史研究学术文库

中国社会科学院古代史
研究所文化史研究室 ┃ 编

中国民间音乐故事的类型分析与文化透视

黄若然 著

海峡出版发行集团
THE STRAITS PUBLISHING & DISTRIBUTING GROUP ┃ 福建教育出版社

图书在版编目（CIP）数据

中国民间音乐故事的类型分析与文化透视/黄若然
著. —福州：福建教育出版社，2022.9
（中国历史研究学术文库）
ISBN 978-7-5334-8891-8

Ⅰ.①中… Ⅱ.①黄… Ⅲ.①民间音乐－研究－中国
②民间故事－文学研究－中国 Ⅳ.①J607.2②I207.73

中国版本图书馆 CIP 数据核字（2021）第 237914 号

中国历史研究学术文库
中国社会科学院古代史研究所文化史研究室　编

Zhongguo Minjian Yinyue Gushi De Leixing Fenxi Yu Wenhua Toushi

## 中国民间音乐故事的类型分析与文化透视

黄若然　著

**出版发行** 福建教育出版社
（福州市梦山路 27 号　邮编：350025　网址：www.fep.com.cn
编辑部电话：0591-83716932
发行部电话：0591-83721876　87115073　010-62024258）

**印　刷** 福建新华联合印务集团有限公司
（福州市晋安区后屿路 6 号　邮编：350014）

**开　本** 710 毫米×1000 毫米　1/16
**印　张** 33
**字　数** 491 千字
**插　页** 1
**版　次** 2022 年 9 月第 1 版　2022 年 9 月第 1 次印刷
**书　号** ISBN 978-7-5334-8891-8
**定　价** 99.00 元

如发现本书印装质量问题，请向本社出版科（电话：0591-83726019）调换。

# 从历史中吸取智慧
## ——"中国历史研究学术文库"序

卜宪群

经过各方的共同努力，特别是在福建教育出版社的大力支持下，"中国历史研究学术文库"和大家见面了。这套文库将主要面向中青年学者，出版他们关于中国历史与文献研究方面的论著，展现他们的学术风采，使他们沿着先贤的足迹，不懈努力，勤勉进取，为繁荣和发展中国特色哲学社会科学做出贡献。文库首批图书出版之际要我说几句话，我就以在中国历史研究院成立大会上的发言为底稿，就新时代为什么要加强历史学习和历史研究谈一点粗浅的体会。

## 一、从历史中吸取智慧是新时代的需要

伟大的时代必有史学的参与，史学也必将为伟大的时代贡献智慧，这是史学的功能，也是史学家的职责。中华民族素有学习和总结历史发展经验的优良传统。历史学习、历史思维、历史借鉴，在我国历史上许多重大政治与社会变革中，在许多思想、文化的重大转折和突破性演变中，都产生过强大的推动作用。史学在维护中华民族发展过程中的国家认同、民族认同、文化认同上产生过重大作用。回望历史，中华民族统一多民族国家的形成以及中华文明的长期延续，使中国历史发展既艰难曲折又波澜壮阔，呈现出自身的特点与规律。而善于总结历史经验与继承历史传统，是中华民族一次次登上人类文明高峰的重要基础。我们党历来重视历史学习，从历史中吸取智慧，不断开拓前进。毛泽东同志十分善于总结历史经验，他说："今天的中国是历史的中国的一个发展；我们是马克思主义的历史主义者，我们不应当割断历史。从孔夫子到孙中山，我们应当给以总结，承继这一份珍贵的遗产。这对于指导当前的伟

大的运动，是有重要的帮助的。"〔1〕1944年，毛泽东同志批示延安的《解放日报》全文转载郭沫若的《甲申三百年祭》，目的是以明末农民起义军李自成集团为例，教育广大干部和全党同志不要重犯胜利时骄傲的错误，从而把延安整风运动推向深入。实事求是是我们党的优良传统，这四个字也是从史书中发掘出来，并赋予了新的含义。

改革开放40年的伟大成绩，昭示着中华民族从站起来、富起来到强起来的历史性飞跃。习近平总书记指出："当代中国正经历着我国历史上最为广泛而深刻的社会变革，也正在进行着人类历史上最为宏大而独特的实践创新。"〔2〕这一"广泛而深刻的社会变革"与"宏大而独特的实践创新"就是中国特色社会主义道路，这是中华民族五千多年历史上从未有过的大变局。如同中国历史上许多杰出政治家善于从历史中总结经验、探索未来一样，习近平总书记深知，在这片土地广袤、人口众多、历史积淀深厚的国家建设社会主义，必须坚持中国特色，必须坚持中国国情、中国道路，这须臾也离不开历史思维。因此，他高度重视历史学习，指出"历史是最好的教科书"。他多次强调历史认识的重要性，指出历史、现实、未来是相通的。历史是过去的现实，现实是未来的历史。他十分强调吸取历史经验的必要性，指出治理国家和社会，今天遇到的很多事情都可以在历史上找到影子，历史上发生过的很多事情也都可以作为今天的镜鉴。中国的今天是从中国的昨天和前天发展而来的。要治理好今天的中国，需要对我国历史和传统文化有深入了解，也需要对我国古代治国理政的探索和智慧进行积极总结。总书记站在辩证唯物主义和历史唯物主义的高度，讲清楚了我们开辟中国特色社会主义道路的历史必然，讲清楚了我们为什么要从历史中吸取智慧，及其在新时代的重要意义。

**二、历史中蕴含着丰富的治国理政智慧**

漫长的历史长河中，中华民族在治国理政上积累了丰富的历史智慧，我认为以下三个方面尤为值得重视与总结。

---

〔1〕《中国共产党在民族战争中的地位》，《毛泽东选集》第2卷，第534页。
〔2〕《在哲学社会科学工作座谈会上的讲话》，《人民日报》，2016年5月17日。

其一，创造并长期维护了中华民族统一多民族国家的治理体系。源于先秦的"大一统"思想和理念，在秦汉以后转化为政治实践，形成了"事在四方，要在中央""海内为郡县，法令由一统"的中央集权国家治理体系。这一体系既包含了先秦以来历史文化传承的某些因素，更深刻体现了战国以后社会生产力的发展在国家治理体系上的政治诉求。这一治理体系符合我国历史实际，得到了历代有为的政治家和思想家的高度认同，具有深厚的政治基础、思想基础和社会基础。我国历史上秦汉唐宋元明清所创造的数座文明高峰，都与这一治理体系所发挥的巨大作用不可分割。中华民族之所以产生并长期凝聚不散，也是这一治理体系延续不断的结果。这充分说明大一统的国家治理体系深得人心，是趋势，是潮流，符合我国国情。世界历史上也出现过不少盛极一时的强盛帝国，但最终都走向分崩离析，其根本原因就在于它们缺少我们这样长期凝聚而成的共同经济联系和历史文化认同。历史反复证明，统一多民族国家的完整与安定是国家治理的前提条件。任何分裂与动荡，都会导致国家与人民陷入灾难。这一历史经验与教训，我们今天仍然不可忘却。

其二，形成并不断丰富完善了统一多民族国家的一系列治理理念与制度体系。中华民族在长期的历史发展过程中，融合各民族智慧，在政治、经济、文化、社会、生态、边疆、民族等一系列国家治理制度体系建设上都有缜密的思考。例如自西周开始，敬德保民的人本、民本意识开始产生，春秋时期"神"在政治中的作用进一步动摇，民本的呼声更加高涨。发轫于先秦的民本思想，在我国封建社会更是演化为许多具体的治理措施。又如自春秋战国时期开始的"尚贤"呼声，推动了当时各国选贤任能思想与实践的发展，并对我国封建社会选贤任能的制度化建设、德为才帅的用人理念产生了重大作用。再如春秋战国时期法治思想的产生与实践，极大丰富了人们对法制在国家治理中的重要性的认识。而秦朝严刑峻法致二世而亡的教训，又直接导致汉代以后"德主刑辅"治理理念与政策的产生。历代所形成的以民为本、德主刑辅、严格吏治、选贤任能、反腐倡廉、基层治理、民族认同、生态保护等思想与制度，内涵极为丰富，其历史智慧至今仍值得我们总结和借鉴。

其三，构建并传承了统一多民族国家的共同价值观。数千年来我们的祖先认识到"是非不乱则国家治"的道理。要做到"是非不乱"，就要有正确认识事物、正确评判事物的共同价值观。中华民族讲求礼义廉耻，提出"礼义廉耻，是谓四维；四维不张，国乃灭亡"。中华民族讲求正己修身，提出"博学于文，行己有耻""己所不欲，勿施于人""身修而后家齐，家齐而后国治，国治而后天下平"。中华民族讲求变革进取，提出"治世不一道，便国不法古"。此外，厚德载物、居安思危、自强不息、勤劳事功、和而不同等价值观，在历史上都成为凝聚社会的精神核心力量，是历史留给我们的宝贵财富。正是这些精神，使我们的祖先在国家治理上表现出政治秩序、文化秩序、社会秩序相统一的特点，形成了"是非不乱"的共同价值观，对治国理政、维护国家的长治久安产生了积极作用，形成了富有鲜明特色的中华精神文化，至今仍有其不朽的价值，值得我们认真学习。

中国有着悠久的古代史学传统，有着近代以来实证史学的丰硕成果，更有马克思主义传入中国后形成的科学历史理论体系。丰厚的史学遗产是我们的宝贵财富，广大中青年学者需要认真学习和吸取。这套文库应当坚持以马克思主义唯物史观为指导，以习近平新时代中国特色社会主义思想为引领，坚持中国史学经世致用的优良传统，借鉴古今中外一切科学的史学研究方法，为构建具有中国特色的马克思主义史学学科体系、学术体系、话语体系做出贡献。同时，我也真诚地希望史学界的青年朋友积极给文库投稿，希望史学界的老朋友关心支持这套文库，将优秀的学术著作推荐给文库。

最后，祝这套文库的学术生命常青！

# 目　　录

# 引　言

我国的历史悠久，地域辽阔，孕育出种类繁多的民间故事。一大批丰富多彩的民间叙事以异质同构的形态呈现出卡农模式[1]，从而与世界各处的故事相关联。东汉《风俗通义》中的女娲抟土造人，这与西方《圣经》中的上帝吹尘土造人颇为相似。唐代《酉阳杂俎》中的姑娘叶限遗失金履而被娶，也与欧洲民间灰姑娘的故事不谋而合。依据这种模式，可以将全世界的故事文本进行分类和编排。世界各地的故事又存有无数种主题，而音乐主题的故事数量浩如烟海，诸如楚汉相争的"四面楚歌"、阿波罗手持竖琴杀巨蟒等情节皆有共性。目前学界尚未出现专门围绕主题进行收录的广义民间故事类型集成，这种题材性的搜集和探索工作可以从我国开始做起。

中国民间音乐故事是以音乐为主题的民间散文叙事作品，它主要涵盖神话（myth）、传说（legend）和狭义的民间故事（folktale）三种口头文学体裁。本文从广义的角度，把这些散体叙事作品统称为"故事"。需要注意的是，民间故事讲述人常采用说唱结合的形式来进行演述，而单人演唱或双人对歌的演述手段容易被转录为故事中的歌唱情节，并产生大量的歌词内容，使人难以判断一则故事是否围绕着音乐主题。例如海南白沙县黎族故事《奥桃堆》中，通篇贯穿着奥桃堆、奥幸芬、哈劳帕洛泽、哈劳帕洛泽之母等人的唱段，故事采录人记道："它用黎语说唱，长达几个小时。这个故事采用讲述与歌唱相

---

[1] 卡农模式以模仿和对位为基本原则，用以探索叙事文本的差异性和重复律，不同的故事通过平行、倒影和无终这三种卡农模式可结成类型。见黄若然：《卡农模式：论口头叙事的重复结构》，《文艺理论研究》2020 年第 2 期，第178—181 页。

交杂的形式，流传甚广。讲述者讲唱时常常声泪俱下，颇为动情。"[1] 在少数民族故事中，这种依托音乐来讲述的方式尤为常见，它使文本中出现大量的韵文性歌词。但在文本记录的各个唱段前，角色的行为或被标为"说"，或被称为"唱"，这种口径不一的转写已显明了"唱"并不是故事角色的必要行为。为了避免将音乐性的演述形式和文本内容相混淆，在此需区分"音乐讲述的故事"和"讲述音乐的故事"。"音乐讲述的故事"夹唱夹叙，但音乐仅依附于主干情节。"讲述音乐的故事"则以音乐事象为核心，紧扣着音乐展开情节。本文的研究对象属于后者。

文学叙事自古便有"以文述乐"（verbal music）的传统，民间故事中更不乏关于音乐事象的情节，但整篇文本是否属于音乐故事需要按照情节主旨进行判定。首先，我国传统音乐包括宫廷音乐、文人音乐、宗教音乐、民间音乐，而民间音乐被分为民间歌曲、民间舞蹈音乐、民间器乐、戏曲音乐和说唱音乐等体裁，[2] 民间故事中含有大量涉乐的综合性艺术，尤其以歌舞表演的戏曲和以口语说唱的曲艺最为常见。尽管一些文本中未必提及明显的音乐性字眼，但艺人的演唱过程及创作者的作品均不能脱离音乐，所以角色对于涉乐剧目的创作或表演可被适当地归入音乐情节，而专门描述变脸、眼法、手势等做功的故事应被排除在外。其次，音乐的起源传说常作为固定情节呈现于创世神话、始祖神话、洪水神话中，我国西南地区的神话里包含着音乐和气息幻化为风孕生出海洋[3]、天地之间的铜鼓孕育出创世者密洛陀[4]一类的情节，但这些相对零散的音乐母题未必构成通篇的核心，不宜被看作独立的音乐故事。不过，四川苗族传说《葬礼的起源》主要讲述了洪水时期木鼓

---

〔1〕 中国民间文学集成全国编辑委员会：《中国民间故事集成·海南卷》，中国IS-BN中心2002年版，第376页。

〔2〕 周青青：《中国民间音乐概论》，人民音乐出版社2003年版，第1—2页。

〔3〕 可参考《人类迁徙记》《东术争战记》，见中国民间文学集成全国编辑委员会：《中国民间故事集成·云南卷》（上册），中国ISBN中心2003年版，第49—60、378页。

〔4〕 可参考《密洛陀》，见中国民间文学集成全国编辑委员会：《中国民间故事集成·广西卷》，中国ISBN中心出版2001年版，第11—22页。

救人生还的情形，该主旨与另一些非音乐主题的长篇创世神话的相关描述基本相同，呈现出故事类型与母题相通的情况，本书暂将涵盖这些相关母题的文本视为独立故事的异文。

虽然"音乐讲述的故事"是指故事的叙事形式采用音乐，而"讲述音乐的故事"是将文本的叙事内容汇于音乐，但后者有可能隶属于前者。在广西瑶族幻想故事《吉冬诺》中，姑娘妹聪能唱一口好歌，使四面八方的歌手赶来与她盘歌，妹聪唱道："想吃黄猄放狗撵，想吃鲤鱼放网拦；黄猄破肚先找胆，鲤鱼破肚莫丢肠。"青年猎手听出她用"鲤鱼传书"的典故鼓励求爱者，答歌道："想吃杨梅敢攀树，想吃莲藕敢挖塘；江边日夜来放钓，坐等鲤鱼吐文章"。[1] 在这则故事中，唱歌的情节虽然也是基于讲述人的演唱形式，但它以盘歌这项生活技能引出了必要情节，结合故事中的妹聪因被禁唱三年而导致离婚，以及离婚后通过唱歌使前夫后悔等情节，角色的演唱行为在故事中起着不可或缺的推动作用，所以这篇文本应当被看作音乐故事。然而，这不意味着所有的唱词都足以支撑起音乐故事。若将讲述人的歌唱形式与故事的叙述内容相混同，把一切包含大量歌词的少数民族说唱文本都纳入音乐故事，就会使民间音乐故事的范围过于宽泛。总之，出于口头文学固有的音乐性，一则涉乐文本需经过主旨的判断才能被划入音乐故事范畴。

20 世纪前期，我国学者朱谦之以《音乐的文学小史》（1925 年）和《中国音乐文学史》（1935 年）较为全面地考察了我国韵文和音乐之间的关联。随着罗小平《音乐与文学》（1995 年）等论著的出现，散文叙事体裁中的音乐元素也渐受关注。80 年代起，我国各界人士对中国传统音乐典故进行了搜集，陈长慧《中国古代音乐故事》（1984 年）、崔裕康《中国古代音乐故事和传说》（1985 年）、唐朴林《神奇的音乐：中国音乐故事·传说·趣闻》（1998 年）、李凌《音乐故事·传说·史话》（1988 年）、唐永荣《中华音乐典故与传说》（2007 年）等著作均对音乐故事起到普及作用，但编纂者对原文做出

---

[1] 中国民间文学集成全国编辑委员会：《中国民间故事集成·广西卷》，中国 IS-BN 中心 2001 年版，第 540—541 页。

了较大的修改和扩写，加上文本素材大多取自历代典籍，所以大量流传至今的民间音乐故事还需征采、搜罗和汇编。当代文艺评论界对音乐文学、音乐小说的研究成果颇丰，尤其在宏观关系[1]、创作理念[2]和作品结构[3]这三个方面踵事增华，但对文学作品中的涉乐内容尚缺深究。[4]

综观以音乐故事为研究对象的论述，可按研究方式和目的将之分为五大类：一、将文本历史化，直接以口耳相传的神话传说来佐证音乐史，例如之秀《音乐的起源与传说》（《师范教育》，1985年第2期）用传说来发掘音乐的起源，又如焦文斌的《秦筝史话》（中国文联出版社，2002年）用大量的轶闻故事来摸索筝史脉络，另有汪致敏《乐器传说——哈尼族音乐文化的历史影像》（《民族艺术研究》，1995年第6期）用哈尼族的乐器传说来探究哈尼族的早期音乐文化；二、阐述音乐故事的内容或形式，如李雄飞的《客家山歌传说研究》[《汕头大学学报（人文社会科学版）》，2016年第5期]分析了71篇客家山歌传说的类型和情节，张东茹《壮族铜鼓传说的文化研究》（广西民族大学硕士学位论文，2009年）对铜鼓传说进行了分类和探讨；三、对音乐故事进行文化分析，萧兵《"诗言志"与"百兽率舞"——民族音乐传说的启示》[《湖北民族学院学报（哲学社会科学版）》，2004年第1期]把音乐传说和原始文化相联系，陈泳超

---

[1] 可参看罗基敏《文话/文化音乐》，高谈文化事业有限公司1999年版；桑海波《一兵双刃：音乐与文学之比较及基本关系定位》，中国社会科学院研究生院博士学位论文，2000年。

[2] 可参看余华《音乐影响了我的写作》，上海文艺出版社2004年版；丁利梅《中国古代小说创作中的音乐情结研究》，四川省社会科学院硕士学位论文，2012年。

[3] 可参看庄捃华《音乐文学概论》，人民音乐出版社2006年版；李雪梅《中国现代小说的音乐性研究》，华东师范大学博士学位论文，2011年。

[4] 这类研究成果相对较少，可参考余志平、黎翠萍《论张爱玲小说创作中的音乐描写》，《湖北大学学报（哲学社会科学版）》2006年第1期，第101—104页。张磊指出主流批评家大多关注文学的音乐形式，而忽略了音乐内容的符码功能，见其《意识形态的"声"战——小说中的音乐书写》，《外国文学》2018年第4期，第134—141页。

《尧舜传说主体之外的传说例释——舜与音乐的传说》（《尧舜传说研究》第五章，南京师范大学出版社，2000 年）、刘守华《伯牙、子期传说的文化解读》（《江汉学术》，2013 年第 1 期）也对民间音乐故事作出了民俗文化的解读；四、专门研究故事中的音乐人物，任旭彬《刘三姐形象的符号学研究》（南京大学博士学位论文，2011 年）采用符号学的方法来描绘刘三姐形象的流变和建构，李良松《传说中岐伯的音乐成就》（《音乐传播》，2017 年第 1 期）历数了岐伯的军乐创造、乐器发明、乐曲谱写等贡献；五、对故事相关的音乐活动进行民族志调查，这方面主要见于民族音乐学的研究成果，如张鸾《南京甘家大院的音乐故事》（南京航空航天大学硕士学位论文，2010 年）探索了甘家宅邸从小村人家发展成音乐世家的历程，文中包含对相关乐人的生平叙述。

　　刘守华认为，将民间故事和民间音乐等跨民俗文化种类的事象联合进行考察可以开拓新的研究领域。[1] 鉴于我国学界对民间音乐故事的独立研究尚处于稀缺阶段，本书在主题学视域下对相关文本作出搜集、整理和探讨。"主题"（theme）一词源自西方音乐术语，表示乐曲中的核心乐段，与我国古代的"意"或"主旨"等术语类似。"主题学"（德文 Stoffkunde，英文 thematics/thematology）发轫于 19 世纪格林兄弟等德国学者的民俗学研究，它起初被用以探索民间故事的历时演变，后被扩展成不同文本的共时比较，现主要是对文本课题的独立探讨。[2] 我国主题学研究始于 20 世纪，可分为五个阶段，即 20 世纪初至 20 年代初的萌芽期、20 年代初至 40 年代末的活跃期、50 年代初至 70 年代末的停滞期、70 年代末至 80 年代中期的互补期、80

〔1〕　刘守华：《比较故事学论考》，黑龙江人民出版社 2003 年版，第 4、84、88 页。
〔2〕　陈翔鹏：《主题学研究与中国文学》，见其《主题学研究论文集》，东大图书有限公司 1983 年版，第 1—2 页。

年代中期至今的丰收期。[1] 中国民间文学的主题学研究活跃于上述第二阶段，顾颉刚《孟姜女故事的转变》（1924 年）、钱南扬《祝英台故事叙论》（1929 年）、钟敬文《中国民间故事型式》（1931 年）、季羡林《一个故事的演变》（1946 年）等论作均是开创性的成果。第三阶段虽有萧条但仍见佳作，如徐复观《一个历史故事的形成及其演进——论孔子诛少正卯》（1958 年）。80 年代以后，程蔷《中国识宝传说研究》（1986年）、刘守华《比较故事学》（1995 年）等论著皆为主题学研究铺开新径。21 世纪以来，祁连休《智谋与妙趣——中国机智人物故事研究》（2001 年）、万建中《解读禁忌——中国神话、传说和故事中的禁忌主题》（2001 年）、康丽《巧女故事》（2006 年）、漆凌云《中国天鹅处女型故事研究》（2008 年）也相继拓展了民间故事主题学的研究领域。

　　从研究方法来看，芬兰学者卡尔·克隆（Kaale Krohn）提出的"类型"概念和胡适译入的"母题"研究法均是主题学研究的重要范畴，而陈建宪《神祇与英雄——中国古代神话的母题》（1994 年）、刘守华《比较故事学》（1995 年）、叶舒宪《英雄与太阳——中国上古史诗的原型重构》（1995 年）用文化人类学和神话原型批评等方法开拓成果。过去，民间故事的研究路径还结合了民族学、心理学、文艺美学，构成一种多学科交叉的格局，这些方法大体表现为形态与内容之分。对于故事主题而言，类型研究是总览其框架的第一步，形态上的共性归纳和内容上的差异比较是深入主题文化的有效途径，且两者呈交织层递的

---

〔1〕 王立：《20 世纪主题学研究的历史回顾》，见其《中国古代文学主题学思想研究》，天津教育出版社 2008 年版，第 346 页。"主题"和"母题"这两个概念易被混淆，如金荣华曾建议将"母题"改为"情节单元"以免与"主题"混同，见其《"情节单元"释义——兼论俄国李福清教授之"母题"说》，《湖北民族学院学报（哲学社会科学版）》2001 年第 3 版，第 1—4 页。万建中认为广义的"主题"可以是故事中的"情节单元"，进而把母题看作"故事内的主题"，将文本的中心内容视为"故事外的主题"，见其《中国民间散文叙事文学的主题学研究》，北京大学出版社 2009 年版，第 5 页；另见其《解读禁忌——中国神话、传说和故事中的禁忌主题》，商务印书馆 2001 年版，第 14 页。但王立在母题和主题之间区分出具象和抽象、客观和主观、有限和变幻、重同和偏异的特征，两者不可混同，见其《文学主题学与传统文化》，中国社会科学出版社 2016 年版，第 5—7 页。

状态，高一级的内容可构成低一级内容之形态，所以本书尝试在类型分析的基础上作出文化阐释。在文献方面，由文化部、国家民委和中国文联共同筹备的"十部中国民族民间文艺集成志书"是一部全面地、系统地呈现我国各地、各民族民间文学和艺术的大型丛书，其中的《中国民间故事集成》《中国曲艺志》和《中国戏曲志》更是载录了大量的民间音乐轶闻，而《四库全书》《古今图书集成》等类书中经过官方书写的民间音乐故事以及各地方志中的相关资料亦不可忽视。在这些资料中，既有大量严格按照原貌忠实记录的口头文本，也有一些经过润饰、修改的口头传统改编本，这两类文本都属于本书写作过程中不可或缺的"扶手椅"。类型、母题、叙事逻辑等形态划分不仅可提供寻找文本的贯通之点，也可为问卷调查、个人访谈和田野采风做前期准备。自90年代起，随着口头程式理论、民族志诗学、表演理论的兴起，神话、传说等体裁的研究范式逐渐从文本转向语境，再加上民间故事与地方历史、宗教信仰、戏曲传承等事项具有不可分割的联系，目前学界更加关注表演活动和社区传统之间的互动关系。本书拟结合文本研究和实地调查，考察民间音乐故事中的思想观念、构建语境和实际应用。由于关注点在故事中的音乐主题，这项研究还必须加入音乐学的视角，有必要对一些以童话传说为素材的创编乐曲进行曲式分析，所以文中凡谱例一概采用五线谱。广而论之，如果将来能出现饮食、武术、节日等方面的主题故事研究，研究者也需具备与这些主题相关的基本常识。

　　本书是在博士论文的基础上修改而成，写作过程中获得了博士导师安德明研究员和硕士导师刘颖副教授的指点，以及刘魁立、刘跃进、林继富、施爱东、万建中、陈岗龙等学者的审阅，文献的搜集工作还承蒙中国社会科学院图书馆古籍管理部王建国老师的帮助。感谢中国社会科学院古代史研究所文化史研究室的孙晓先生对这套书系的编纂策划，以及福建教育出版社的编辑人员所付出的辛劳。作为一项通识性研究，本书的初衷仅是为民间故事的主题学研究开凿璞玉，但大体上也能为我国的文化史研究提供一些文献辅料。中国的古史与神话相互交融，传说、故事皆于20世纪起就进入了史学工作者的研究视域。由于民间音乐故事的复杂性，本人的研究视角既无法也不必穷尽每个对象，各项论述不

可能面面俱到而只能择其要点。有关历代文献和地域口述的资料范围还需要再进一步扩展，各类民间故事中的音乐母题资料也有搜集、择取和整理的必要性，对故事主题的文化阐释更是一条漫长无尽的道路，这些问题都有待于将来逐渐细化和完善。论述中若有不当之处，尚请方家不吝赐教。

# 第一章　民间音乐故事的类型概况

1812—1815 年，德国格林兄弟发表《儿童和家庭故事集》（*Kinder-und Hausmärchen*），为民间故事搜集史划出了一个新阶段。至 19 世纪下半叶，欧洲学者在全世界范围内掀起采集民间故事的狂潮。当发现不同故事之间所具有的相似性以后，芬兰学者卡尔·克隆（Kaale Krohn）提出了"类型"概念，各国学者逐渐借此术语来探讨故事中的同类情节现象。1910 年，芬兰学派的代表人物安蒂·阿尔奈（Antti Aarne）首倡故事分类，在刊行的《故事类型索引》中将民间故事分为动物故事、普通故事和笑话三大部分，并制定出统一编码。在此基础上，美国学者斯蒂·汤普森（Stith Thompson）于 1928 年增订出《民间故事类型索引》（*The Types of the Folktale*），使民间故事的类型研究形成科学体系。国际学人按照两人的成果，把这一套类型索引编排方法命名为"阿尔奈–汤普森体系"，简称为"AT 分类法"。虽然阿尔奈和汤普森《民间故事类型索引》的收录范围遍及世界，但其中较少引用亚、非、拉等地区的资料。2004 年，德国学者乌特（Hans–Jörg Uther）续编《国际民间故事类型：分类与文献》（*The Types of International Folktales：A Classification and Bibliography*，Academia Scientiarum Fennica，2004）被学界称为"ATU 分类法"，但其中也罕见我国的民间故事素材。

从 20 世纪 20 年代末起，我国学者开始采集本国民间故事。1930—1931 年，钟敬文先生的《中国民谭型式》在杭州《民俗周刊》连载。随后，德裔美国学者艾伯华（Wolfram Eberhard）的《中国民间故事类型》（*Typen chinesischer Volksmarchen*，Academia Scientiarum Fennica，1937）、美籍学者丁乃通的《中国民间故事类型索引》（*A Type Index of Chinese Folktales*，Finnish Academy of Science and Letters，1978）等著作接连为我国故事类型研究做出了贡献。80 年代至今，金荣华《中国民

间故事集成类型索引》（一）（中国口传文学学会，1989 年）、祁连休《智谋与妙趣——中国机智人物故事研究》（河北教育出版社，2001 年）和《中国古代民间故事类型研究》（河北教育出版社，2007 年）、顾希佳《中国古代民间故事类型》（浙江大学出版社，2014 年）等作品更是丰富和推进了相关研究成果。

就现有的音乐故事的类型数量而言，钟敬文曾举出 2 个（吹箫型第一式、吹箫型第二式），丁乃通发现 13 个 [AT592A 乐人和龙王、AT780D* 唱歌的心、AT876B* 聪明的姑娘在对歌中取胜、AT754 快乐的修道士、AT49A 黄蜂的窝当作国王的鼓、AT61 狐狸说服公鸡闭眼唱歌、AT122C 绵羊劝狼唱歌、AT471A 和尚与鸟、AT512 荆棘中舞蹈、AT613A 不忠的兄弟（同伴）和百呼百应的宝贝、AT780 会唱歌的骨头、AT1692 愚蠢的贼、AT1920A 大海着火—变体]，艾伯华提出 8 个 [40 龙宫吹笛、157 不见黄河心不死、75 情歌的来历 I、75 情歌的来历 II、129 庙里的鼓（牛皮鼓）、188 钟的奇迹 I、188 钟的奇迹 II、204 快乐的穷人]，金荣华现出版可见的有 6 个 [AT592A* 乐人和龙王、AT749B 相恋不得见 人死心不死/780D* 歌唱的心、AT829B 人若有理神也服 寺庙不用牛皮鼓、AT989A 财富生烦恼、AT598 不忠的兄弟和百呼百应的宝贝、AT1920A 大家来吹牛（顺着你的谎话说）]，祁连休给出 7 个（刘三妹型、雷击皮鼓型、退物无忧型、长鼻子型、牛鼓大话型、等桌“知音”型、263 唱戏讨钱型），顾希佳归纳了 9 个（○歌仙化石、829B 雷击皮鼓、○飞来钟、○钟声止于此、989A 财富生烦恼、598 长鼻子、1920A 说大话比赛、○等桌“知音”、○法术止乐）。现将上述音乐故事类型和“阿尔奈–汤普森体系”的近 38 个结果相对照，见表 1–1。

表 1-1 中西现有音乐故事类型研究成果表

| 编号 | 钟敬文 | 艾伯华 | 丁乃通 | 金荣华 | 祁连休 | 顾希佳 | 阿尔奈-汤普森 | 情节梗概 |
|---|---|---|---|---|---|---|---|---|
| 1 | 吹箫型第一式 | 40 龙宫吹笛 | AT592A 乐人和龙王 | AT592A* 乐人和龙王 | | | | 三兄弟学手艺,老三学吹笛,被海龙王邀请吹笛而得宝。哥哥想利用宝物却失败。 |
| 2 | 吹箫型第二式 | 157 不见黄河心不死 | AT780D* 唱歌的心 | AT749B 相恋不得见 人死心不死 / 780D* 歌唱的心 | | | | 穷人吹笛或唱歌,被有钱的姑娘听见并爱上。他因爱而死,死后心变成石头歌唱,等姑娘看见石头,穷人的心才彻底死了。 |
| 3 | | 75 情歌的来历 I | | | | | | 某人给砌墙工人唱情歌,使他们有劳动的兴致。 |
| 4 | | 75 情歌的来历 II | AT876B* 聪明的姑娘在对歌中取胜 | | 刘三妹型 | ○歌仙化石 | | 姑娘和秀才对歌,两人化为石头,或秀才被击败。 |
| 5 | | 129 庙里的鼓（牛皮鼓） | AT829B 人若有理神也服 寺庙不用牛皮鼓 | 雷击皮鼓型 | 829B 雷击皮鼓 | | | 人穿皮鞋朝山受阻,却见庙中有牛皮鼓。在他质问以后,鼓遭雷击毁。 |

| 编号 | 钟敬文 | 艾伯华 | 丁乃通 | 金荣华 | 祁连休 | 顾希佳 | 阿尔奈-汤普森 | 情节梗概 |
|---|---|---|---|---|---|---|---|---|
| 6 | | 188 钟的奇迹 I | | | | ○飞来钟 | | 钟分雌雄，阳钟在半夜看望阴钟。但阳钟在夜里见女人洗衣而跌落溪中，或有人凿坏钟的部位，钟不再显灵。 |
| 7 | | 188 钟的奇迹 II | | | | ○钟声止于此 | | 寺庙铸钟，工匠让庙中人等他走远再敲。但敲得太早，钟声达不到预期那么远。 |
| 8 | | 204 快乐的穷人 | AT754 快乐的修道士 | AT989A 财富生烦恼 | 退物无忧型 | 989A 财富生烦恼 | | 穷人原爱唱歌，得到钱后整天盘算，不再唱歌。 |
| 9 | | | AT49A 黄蜂的窝当作国王的鼓 | | | | AT49 黄蜂的窝当作国王的鼓 | 两只动物偷食，但有一方吃光；一动物骗另一动物说黄蜂窝是国王的鼓；受骗的动物打鼓，被黄蜂叮。 |
| 10 | | | AT61 狐狸说服公鸡闭眼唱歌 | | | | AT61 狐狸说服公鸡闭眼唱歌 | 狐狸骗公鸡闭眼唱歌，叼走了公鸡。 |
| 11 | | | AT122C 绵羊劝狼唱歌 | | | | AT122C 绵羊劝狼唱歌 | 绵羊劝狼唱歌，把狗引来。 |

续表

| 编号 | 钟敬文 | 艾伯华 | 丁乃通 | 金荣华 | 祁连休 | 顾希佳 | 阿尔奈-汤普森 | 情节梗概 |
|---|---|---|---|---|---|---|---|---|
| 12 | | | AT471A 和尚与鸟 | | | | AT471A 和尚与鸟 | 一个人上山听到歌声，回家已过了许多年。 |
| 13 | | | AT512 荆棘中舞蹈 | | | | AT592 荆棘中舞蹈 | 魔琴或魔笛使魔鬼跳舞。 |
| 14 | | | AT613A 不忠的兄弟（同伴）和百呼百应的宝贝 | AT598 不忠的兄弟和百呼百应的宝贝 | 长鼻子型 | 598 长鼻子 | | 甲得到鼓，因此致富；乙如法炮制，却被拉长鼻子。 |
| 15 | | | AT780 会唱歌的骨头 | | | | AT780 会唱歌的骨头 | 哥哥杀死弟弟或妹妹后埋葬他。牧羊人用尸骨做竖琴或笛等乐器，乐器声使真相大白。 |
| 16 | | | AT1692 愚蠢的贼 | | | | AT1692 蠢贼 | 一群贼让愚人进屋偷东西，愚人看见鼓或其他乐器，敲响吵醒居民。 |
| 17 | | | AT1920 大海着火—变体 | AT1920A 大家来吹牛（顺着你的谎话说） | 牛鼓大话型 | 1920A 说大话比赛 | | 甲说自己有敲响后声闻百里的大鼓，乙答自己有大牛。甲说乙吹牛，乙答"没有我的大牛，你拿什么做大鼓？" |

| 编号 | 钟敬文 | 艾伯华 | 丁乃通 | 金荣华 | 祁连休 | 顾希佳 | 阿尔奈-汤普森 | 情节梗概 |
|---|---|---|---|---|---|---|---|---|
| 18 | | | | | 等桌"知音"型 | ○等桌"知音" | | 琴师弹琴，人渐散去，仅留一人。琴师以为是知音，未料搁琴桌子是那人家的。 |
| 19 | | | | | 263唱戏讨钱型 | | | 戏班老板克扣艺人们的工钱，生角把唱词从正月唱到十二月，打官司说自己唱一年。赢讼后把工钱分给艺人。 |
| 20 | | | | | | ○法术止乐 | | 皇帝试人的法术，让乐工在地窖奏乐。法师作法后乐声停歇，乐工被法术杀死。 |
| 21 | | | | | | | AT57乌鸦嘴中的奶酪 | 狐狸骗乌鸦唱歌，乌鸦唱歌时掉落奶酪，被狐狸得到。 |
| 22 | | | | | | | AT58\*\*狐狸请画眉教它唱歌 | 狐狸请画眉教它唱歌，画眉却缝住狐狸的口鼻并唱歌，但狐狸在捕猎鹌鹑时大叫，挣断了线。 |

| 编号 | 钟敬文 | 艾伯华 | 丁乃通 | 金荣华 | 祁连休 | 顾希佳 | 阿尔奈-汤普森 | 情节梗概 |
|---|---|---|---|---|---|---|---|---|
| 23 | | | | | | | AT61B 猫、公鸡和狐狸一起生活 | 猫进入森林时，狐狸借机带走了公鸡。公鸡求救，猫救了公鸡，通过演奏音乐引诱狐狸并杀了它。 |
| 24 | | | | | | | AT100 狼作为狗的宾客而唱歌 | 狼喝醉，在狗的反对下仍执意唱歌，被杀。 |
| 25 | | | | | | | AT163 唱歌的狼 | 狼唱歌，迫使老人交出他的牛、子孙、妻子，其妻子为狼效劳，回家带来黄油。 |
| 26 | | | | | | | AT168 捕狼陷阱里的乐人 | 音乐家在陷阱中遇到狼，通过演奏音乐救了自己。 |
| 27 | | | | | | | AT214A 驴唱歌使骆驼和驴被捕获 | 驴唱歌，导致骆驼和驴被捕获。 |
| 28 | | | | | | | AT425E 中魔法的丈夫唱摇篮曲 | 中魔法的丈夫被发现于地下宫殿。妻子哭泣，唤醒了丈夫。妻子生孩子，丈夫唱摇篮曲讲述他是如何中魔法的。 |

| 编号 | 钟敬文 | 艾伯华 | 丁乃通 | 金荣华 | 祁连休 | 顾希佳 | 阿尔奈-汤普森 | 情节梗概 |
|---|---|---|---|---|---|---|---|---|
| 29 | | | | | | | AT465B 自响竖琴的任务 | 男人娶动物为妻，国王让他寻找自动发声的竖琴，他在妻子的帮助下完成任务。 |
| 30 | | | | | | | AT534 青年照顾野牛群 | 青年照顾野牛群，得到牛角或笛，可以召唤野牛。鹦鹉偷牛角或笛。青年被绑架，召唤野牛获救。 |
| 31 | | | | | | | AT570 兔群 | 人凭借魔法风笛召唤兔子，娶得公主。 |
| 32 | | | | | | | AT570B* 羊群和魔笛 | 牧羊人救羊，得到可以召唤羊群的魔笛，羊群中有只羊原是女王，迷恋牧羊人。 |
| 33 | | | | | | | AT650*** 人捞起一个裸体男孩 | 被人捞起的裸体男孩迅速成长，通过他的歌声获得了一条船和一把剑，并有三个同伴加入。他杀死了一条三文鱼，并用它的头做小提琴，拉琴可以召唤动物。 |

| 编号 | 钟敬文 | 艾伯华 | 丁乃通 | 金荣华 | 祁连休 | 顾希佳 | 阿尔奈-汤普森 | 情节梗概 |
|---|---|---|---|---|---|---|---|---|
| 34 | | | | | | | AT774F 彼得和小提琴 | 彼得因进入旅馆而受惩，基督在他背上放一把小提琴来施法，他被人嘲笑。 |
| 35 | | | | | | | AT780A 食人兄弟 | 六个兄弟和妹妹同住，并想吃掉妹妹。妹妹用树做小提琴或笛子，乐器在演奏时告诉她危险。女孩嫁给音乐人，兄弟变成乞丐。 |
| 36 | | | | | | | AT1082A 骑着死神的军人 | 军人和死神讨价还价轮流驮对方，当一方驮另一方时，另一方唱歌。轮到军人唱歌时，他唱了一首无尽的歌。 |
| 37 | | | | | | | AT1148B 食人妖偷走雷神的乐器 | 食人妖偷走雷神的乐器。 |
| 38 | | | | | | | AT1193* 人唱圣歌而摆脱恶魔重获自由 | 人唱圣歌而摆脱恶魔重获自由。 |

| 编号 | 钟敬文 | 艾伯华 | 丁乃通 | 金荣华 | 祁连休 | 顾希佳 | 阿尔奈-汤普森 | 情节梗概 |
|---|---|---|---|---|---|---|---|---|
| 39 | | | | | | | AT1199B 一首长歌 | 唱歌使人暂缓死亡。 |
| 40 | | | | | | | AT1441C* 公公和儿媳 | 三个儿媳中，最小的一位唱歌取悦公公，从而满足愿望。 |
| 41 | | | | | | | AT1419H 女人用唱歌来警告丈夫的情人 | 女人用唱歌来警告丈夫的情人。 |
| 42 | | | | | | | AT1553B* 取悦船长 | 船长同意让加利西亚人乘船，前提是唱歌取悦自己。加利西亚人唱歌表示他应该付给船长钱，船长高兴，让他乘船。 |
| 43 | | | | | | | AT1567D 两个鸡蛋 | 寡妇给裁缝一个鸡蛋，他唱"一个鸡蛋，一个鸡蛋"。寡妇觉得给少了，下一次给两个，裁缝唱"两个鸡蛋，两个鸡蛋"。再下一次得到两个鸡蛋和一个香肠。 |

| 编号 | 钟敬文 | 艾伯华 | 丁乃通 | 金荣华 | 祁连休 | 顾希佳 | 阿尔奈-汤普森 | 情节梗概 |
|---|---|---|---|---|---|---|---|---|
| 44 | | | | | | | AT1567G 好食物换好歌 | 雇工唱歌表达对食物的不满,当食物改善时更换歌曲。 |
| 45 | | | | | | | AT1650 三个幸运的兄弟 | 兄弟的遗产有磨石、乐器、轮盘;老二用乐器召唤狼群。 |
| 46 | | | | | | | AT1652 马厩中的狼 | 青年演奏音乐,引诱狼群出动,使它们跳舞,并从放狼出来的人那里得到很多钱。 |
| 47 | | | | | | | AT1694 合伙人要像领导一样唱歌 | 领导的脚被车轮卡住时,他的伙伴们像唱歌般重复他的呼救声。 |
| 48 | | | | | | | AT1735A 受贿的男孩唱错歌 | 一人偷了神父的牛,次日其子唱歌"我的父亲偷了神父的牛",神父给钱让孩子去教堂里唱,但偷牛者教他唱新歌称"神父睡了我的母亲",这首歌在教堂中唱响。 |

| 编号 | 钟敬文 | 艾伯华 | 丁乃通 | 金荣华 | 祁连休 | 顾希佳 | 阿尔奈-汤普森 | 情节梗概 |
|------|--------|--------|--------|--------|--------|--------|--------------|----------|
| 49 | | | | | | | AT1833A* 强大的堡垒 | 两个害怕火轮的流浪者唱"强大的堡垒是我们的上帝",但不管堡垒有多强大,一人都决定逃跑。 |
| 50 | | | | | | | AT1834 好嗓音的教士 | 教士主持时,见一位老太婆哭泣。他相信她是被自己的歌声所感动,荣幸地问她为什么哭。她回答说自己的老山羊被狼叼走了。 |

尽管以往学者都认可并沿用了"类型"的基本概念,但各人采用的标准并不完全一致。钟敬文把中国故事置于世界背景之下进行比较研究,艾伯华从中国故事的实际情况出发设立体系,丁乃通和金荣华借鉴"阿尔奈-汤普森体系"的 AT 分类法来编纂类型索引,祁连休开掘古代文本并且回归了中国风格的命名方式,顾希佳以本国故事情形为准并与AT 分类法的成果做出对照。学界另有"功能"(function)、"母题"(motif)、"神话素"(mytheme)、"母题素"(motifeme) 等分类要素,由这些方式所区分出的故事类型也不乏存有音乐主题的可能性。另外值得一提的是,上述故事类型尚偏重于狭义的"故事"体裁,而"神话"和"传说"中的音乐故事也有挖掘的必要性。

目前来看,我国的民间音乐故事类型远少于"阿尔奈-汤普森体系"中所总结的数量。除了地域和民族文化多样性的因素以外,这种差别还涉及两个问题:首先,正如普罗普曾指出的,AT 分类法中潜藏着

发生学意义上的重合，如"AT9B＝AT1030"[1]，即"狐狸在分配中带走作物"型故事实际上隶属于"作物分配"型故事，而"AT720 杜松子树"[2]"AT780B 说话的头发"[3]"AT403＊继母的梦"[4] 也有所交叠，它们的涉乐情节和我国的"蛇郎"等故事类型相似。其次，尽管音乐在 AT 分类法中所列出的情节单元中占据着主要的比重，但它们能否被看作音乐故事还需经过整体判断。前言已说明，大量民间故事只是以唱歌的表达形式来讲述内容，它们可能被文本记载为"唱"，但叙事内容是"说"还是"唱"并不影响整体发展，一些角色的歌唱行为在全篇中也未必占据核心情节，所以这些文本不宜被视作完全的音乐故事，此类案例见"AT1321C 愚人受蜂鸣的惊吓"[5] 和"AT2037A＊交换诡计系列：狐狸的剃须刀—锅—新娘—鼓"。[6] 另外，诸如"AT534青年照顾野牛群""AT570B＊羊群和魔笛"等用音乐召唤动物的世界故事类型在我国常被用作叙事母题。总体看来，中国民间音乐故事类型仍有待于搜集整理。

## 第一节 音乐故事的类型简目

本书首次构建出中国民间音乐故事类型体系，以"十部中国民族民间文艺集成志书"省卷本、部分县卷本和其他民间文学故事选集为材料，搜录出 2188 篇中国民间涉乐故事，再择取出 1890 篇音乐故事，按

---

[1] 顾希佳：《中国古代民间故事类型》，浙江大学出版社 2014 年版，第 4 页。

[2] "AT720 杜松子树"情节：继母杀死男孩，同父异母的姐妹收集骨头埋下，长成杜松子树，出现小鸟。小鸟唱歌说出谋杀案。继母死后，男孩复活。

[3] "AT780B 说话的头发"情节：继母活埋女儿，女儿的头发长成灌木，歌唱自己的不幸。女孩因此被发现，挖出后复活，继母被活埋在原处。

[4] "AT403＊继母的梦"情节：继母在月圆之夜溺死孤女，溺水者在月圆之夜戴金冠唱歌。王子原将娶继母女儿，但在婚前拯救孤女并娶她。

[5] "AT1321C 愚人受蜂鸣的惊吓"情节：愚人受到蜂鸣的惊吓，他认为这是一个鼓。

[6] "AT2037A＊交换诡计系列：狐狸的剃须刀—锅—新娘—鼓"情节：狐狸歌唱交换规则。

其中的 1209 篇重复情节文本划分出 212 个类型（含 199 个主型和 13 个亚型）。故事的传播地点含省、自治区、直辖市共 30 个，包括北京、天津、河北、山西、内蒙古、辽宁、吉林、黑龙江、上海、江苏、浙江、安徽、福建、江西、山东、河南、湖北、湖南、广东、广西、海南、四川、贵州、云南、西藏、陕西、甘肃、青海、宁夏、新疆。这涵盖以汉族为主的 47 个民族，即汉族、白族、布朗族、布依族、藏族、朝鲜族、傣族、德昂族、东乡族、侗族、鄂伦春族、鄂温克族、高山族、仡佬族、哈尼族、哈萨克族、赫哲族、回族、基诺族、京族、景颇族、柯尔克孜族、拉祜族、黎族、傈僳族、珞巴族、满族、毛南族、门巴族、苗族、仫佬族、纳西族、撒拉族、畲族、水族、塔吉克族、土家族、土族、佤族、锡族、维吾尔族、乌孜别克族、锡伯族、瑶族、彝族、裕固族、壮族。

从以往学者的分类方式来看，民间音乐故事既散见于"阿尔奈–汤普森体系"的"动物故事""一般的民间故事""笑话""程式故事""未分类故事"这五项一级分类中，也隶属于"十部中国民族民间文艺集成志书"中的"神话""人物传说""地方传说""民间工艺传说""幻想故事""鬼狐精怪故事""笑话"等体裁类别。但由于各个体裁中的神灵、动物和人类的音乐行为相似，例如安徽动物故事《八哥作祭文》[1] 中唱歌讽刺老鼠的事件与人们唱曲嘲弄恶棍的行为如出一辙，若按传统通行的分类编排将会使类型流于碎片化，所以需要对音乐故事另设分类标准。金荣华表示类型索引是民间故事的目录学，[2] 但既然本书以音乐主题作为认识和把握类型的视角，就有必要按照音乐事象进行划类，具体是用谓语所主导的"功能性母题"[3] 作为主要判断依据，以便学人进行检索。待到音乐故事类型在世界范围内达到充足的数

---

〔1〕 中国民间文学集成全国编辑委员会：《中国民间故事集成·安徽卷》，中国 IS-BN 中心 2008 年版，第 819 页。

〔2〕 金荣华：《中国民间故事集成类型索引》，中国口传文学学会 2000 年，转引自顾希佳《中国古代民间故事类型》，浙江大学出版社 2014 年版，第 4 页。

〔3〕 吕微：《神话何为——神圣叙事的传承与阐释》，社会科学文献出版社 2001 年，第 15—16 页。

量以后，方可考虑融入"阿尔奈–汤普森体系"之中。过去学界成功地发掘了刘三姐这一歌仙形象，并把她的故事单独设为一种类型，但刘三姐的行为不是全都涉及音乐，诸如她的摘桃救灾民、错接花颈鸭等传说都与音乐毫无干系，而她的成仙机缘也有唱歌讽刺和对歌叙情之分。由于角色的意义取决于事件，所以本文不专设音乐人物类。最后，音乐的起源故事极易与各种类型发生交叉，如江苏传说《"拉魂腔"戏名的来历》[1] 和河南轶闻《抱瓜听书》[2] 都讲述了妇女为听戏而抱错孩子的笑话，但前者仅在末尾稍补了两句，它就摇身变成了拉魂腔曲种的来历传说。陈泳超也发现，舜的"二牛簸箕"故事经常被附会成锣鼓的起源传说，[3] 可见任何一个描述性故事只要把情节时间挪前或加上起源式字眼，就有机会使主角升格为祖师，因此本文不设"音乐起源类"，而改用"音乐创制类"来强调音乐创造和乐器制作的具体过程。对于一些适居各类的"多栖"故事，则应按照情节主体和材料多寡做出取舍。各个类型可由其主旨而形成系列集群，每一集群内部的具体类型还可进行增添完善。

经上考虑，本书对民间音乐故事类型设置"主类"和"系列"，主类含"音乐创制类""音乐传承类""音乐表演类""音乐风俗类"共四种，系列包括"1. 神授音乐系列""2. 人制音乐系列""3. 曲种编创系列""4. 乐曲编创系列""5. 音乐传习系列""6. 音乐革新系列""7. 音乐行业系列""8. 防民之口系列""9. 成功演出系列""10. 演唱难关系列""11. 谈情说乐系列""12. 音乐奇遇系列""13. 爱好音乐系列""14. 听众反应系列""15. 以乐斗嘴系列""16. 场外遭遇系列""17. 音乐务实系列""18. 礼俗仪式系列""19. 供奉祖师系列""20. 惯习行规系列"共二十种。各个类型依据故事的基本情节来设定

〔1〕 罗杨主编：《中国民间故事丛书 江苏徐州·睢宁卷》，知识产权出版社 2016 年版，第 163—164 页。

〔2〕 中国戏曲志编辑委员会：《中国戏曲志·河北卷》，中国 ISBN 中心 2000 年版，第 587—588 页。

〔3〕 陈泳超：《背过身去的大娘娘：地方民间传说生息的动力学研究》，北京大学出版社 2015 年版，第 81 页。

名称，旁注以往学者们曾标示的各类编码，并采用系列编码加符号
"-"及数字的方式（1-1、1-2、1-3）做出标记，下属亚型则统一加
大写英文字母（A、B、C）标志。每一类型的下方以圆圈编号（①、
②、③）列出各情节概要，用小写字母（a、b、c）展示母题的变异，
针对不同母题引发的后续情节，采用 $a_1$、$b_1$、$c_1$ 等字母加序号来作标
示，同时设表格提供故事案例，含编号、故事题目、讲述人、流传区域
和文献出处，并按照流传省份的首字母将表格进行排序，以便概览各个
故事的传播地域。此外，在各个类型故事中选择一篇做出摘录，便于读
者即时获悉相关文本的重点内容和表述特色。受篇幅的限制，类型及其
出处的表格详见"附录一"，下文仅作简列。

## 一、音乐创制类

音乐创制类涉及音乐本体、乐器、曲种、歌曲的生产活动，主要讲
述角色对它们的创编和制作。音乐本体及其发声工具常是由天界馈赠和
人类亲制，所以它的来源可被分为神授和人制。当人间有了音乐以后，
具体的音乐体裁及乐曲的创作方式也不尽相同，可被分出曲种和乐曲的
来历故事。该类共含 4 个系列，包括 34 个主型和 3 个亚型。"1. 神授
音乐系列"有 5 个主型，含 25 篇故事案例，"2. 人制音乐系列"含 17
个主型，包括 70 篇故事；"3. 曲种创制系列"分为 7 个主型、2 个亚
型，含 34 篇故事；"4. 乐曲编创系列"有 5 个主型、1 个亚型，共 67
个故事。

### 1. 神授音乐系列

1-1 神鼓救世型　　　　1-2 魂归亚当型　　　　1-3 登天求乐型

1-4 薅草锣鼓型　　　　1-5 八仙渔鼓型

### 2. 人制音乐系列

2-1 始祖制乐型　　　　2-2 人仿天制型　　　　2-3 杜绝食老型

| | | |
|---|---|---|
| 2-4 打鱼还经型 | 2-5 杀蛇做鼓型 | 2-6 梆打木鱼型 |
| 2-7 骨头唱歌型 | 2-8 醒木惊堂型 | 2-9 太祖封木型 |
| 2-10 暗示死讯型 | 2-11 让树唱歌型 | 2-12 恋人哀歌型 |
| 2-13 思子作乐型 | 2-14 逆子思母型 | 2-15 猪皮蒙鼓型 |
| 2-16 敲钟过早型 | 2-17 跳进铁水型 | |

### 3. 曲种创制系列

| | | |
|---|---|---|
| 3-1 卖唱求生型 | 3-1A 孔子说书型 | 3-1B 讨孔子债型 |
| 3-2 崔公唱鼓型 | 3-3 劳逸结合型 | 3-4 演戏造桥型 |
| 3-5 祛灾曲种型 | 3-6 切莫回头型 | 3-7 狐仙三角型 |

### 4. 乐曲编创系列

| | | |
|---|---|---|
| 4-1 自然灵感型 | 4-2 编歌赞颂型 | 4-3 编歌劝善型 |
| 4-3A 失明劝善型 | 4-4 编歌感叹型 | 4-5 编歌抨击型 |

## 二、音乐传承类

音乐传承类包括关于音乐教学、曲种变革、音乐业绩和演唱禁令等传播事件，它们介绍了音乐形式的因时而异和因地制宜，并赞美音乐从业者的天赋异禀、吃苦耐劳和孝敬恩师的优点，倡导各路艺人之间的团结精神，但也反映出传统和新时代、官方与民间、师傅和徒弟之间的矛盾。该类分为 4 个系列，含 39 个主型和 2 个亚型。"5. 音乐传习系列"的 126 篇故事分为 21 个主型和 2 个亚型；"6. 音乐革新系列"的 30 篇故事分为 5 个主型；"7. 音乐行业系列"的 17 篇故事分为 6 个主型；"8. 防民之口系列"的 59 篇故事分为 7 个主型。

### 5. 音乐传习系列

| | | |
|---|---|---|
| 5-1 蹄印在身型 | 5-2 神授艺人型 | 5-3 帝王推广型 |

5-4 名人扶持型　　　　5-5 抄录传唱型　　　　5-6 名家指点型

5-7 一字千金型　　　　5-8 严师高徒型　　　　5-9 听音特招型

5-10 因材施教型　　　　5-11 博采众长型　　　　5-11A 郑佑学琴型

5-12 认师为父型　　　　5-13 报答恩师型　　　　5-14 学艺受阻型

5-15 冒名徒弟型　　　　5-16 偷学乐技型　　　　5-17 盲人听戏型

5-18 伤身苦练型　　　　5-18A 挖被练琴型　　　　5-19 远途学艺型

5-20 倾家学艺型　　　　5-21 务必拜师型

### 6. 音乐革新系列

6-1 曲种融合型　　　　6-2 因地改戏型　　　　6-3 时代变曲型

6-4 站起来唱型　　　　6-5 见官互学型

### 7. 音乐行业系列

7-1 御赐致穷型　　　　7-2 骗揽生意型　　　　7-3 先尝后买型

7-4 同行相争型　　　　7-5 保护戏箱型　　　　7-6 修技高超型

### 8. 防民之口系列

8-1 官方禁唱型　　　　8-2 地方禁唱型　　　　8-3 族人禁曲型

8-4 禁者听戏型　　　　8-5 武力抗禁型　　　　8-6 禁曲广传型

8-7 解除禁唱型

### 三、音乐表演类

　　音乐表演类是民间音乐故事中的重点内容，它主要围绕着口头唱歌或乐器演奏的情节展开互动关系，兼及表演活动的场外影响。该类分为9 个系列，含 113 个主型和 6 个亚型。"9. 成功演出系列"的 39 篇故事案例被分为 7 个主型和 1 个亚型；"10. 演唱难关系列"的 111 篇故事

包括 14 个主型和 1 个亚型；"11. 谈情说乐系列"的 84 篇故事中有 8 个主型和 1 个亚型；"12. 音乐奇遇系列"的 46 篇故事包括 9 个主型；"13. 爱好音乐系列"的 43 篇故事有 7 个主型；"14. 听众反应系列"的 157 篇故事分为 28 个主型；"15. 以乐斗嘴系列"的 126 篇故事分为 10 个主型和 1 个亚型；"16. 场外遭遇系列"的 47 篇故事包含 8 个主型和 1 个亚型；"17. 音乐务实系列"的 145 篇故事被分出 22 个主型和 1 个亚型。

### 9. 成功演出系列

| | | |
|---|---|---|
| 9-1 权贵参演型 | 9-2 大师让角型 | 9-3 提携后辈型 |
| 9-4 照顾同行型 | 9-5 两灌唱片型 | 9-6 乐人戒烟型 |
| 9-7 公益演出型 | 9-7A 义购墓地型 | |

### 10. 演唱难关系列

| | | |
|---|---|---|
| 10-1 即兴救场型 | 10-2 缺角顶替型 | 10-3 一鸣惊人型 |
| 10-4 打狗报恩型 | 10-5 点哪唱哪型 | 10-6 即兴唱题型 |
| 10-7 中途作弊型 | 10-8 忘摘戒指型 | 10-9 失误加演型 |
| 10-10 错词遭罚型 | 10-11 独自卖艺型 | 10-12 乐人拒唱型 |
| 10-12A 袁头落地型 | 10-13 坚持唱完型 | 10-14 唱戏身亡型 |

### 11. 谈情说乐系列

| | | |
|---|---|---|
| 11-1 男歌女爱型 | 11-1A 唱歌的心型 | 11-2 唱曲挽回型 |
| 11-3 对歌定情型 | 11-4 赛歌选夫型 | 11-5 对歌飞仙型 |
| 11-6 吹箫引凤型 | 11-7 乐器通灵型 | 11-8 雌雄乐器型 |

### 12. 音乐奇遇系列

| | | |
|---|---|---|
| 12-1 煞曲招灾型 | 12-2 门板唱歌型 | 12-3 龙宫奏乐型 |

12-4 仙女赠乐型　　　12-5 洞中烂柯型　　　12-6 召唤动物型

12-7 敲锣长鼻型　　　12-8 唱歌摘瘤型　　　12-9 闻乐起舞型

### 13. 爱好音乐系列

13-1 弃官从乐型　　　13-2 临终绝唱型　　　13-3 音乐陪葬型

13-4 编唱疯魔型　　　13-5 唱歌忘事型　　　13-6 唱歌坠井型

13-7 财断歌声型

### 14. 听众反应系列

14-1 帝王失态型　　　14-2 领导关怀型　　　14-3 少帅听戏型

14-4 听歌团圆型　　　14-5 认旦为女型　　　14-6 忘年之交型

14-7 戏假情真型　　　14-8 戏迷打人型　　　14-9 十板十银型

14-10 戏是假的型　　14-11 戏迷较真型　　14-12 不卖给你型

14-13 舍货听戏型　　14-14 听戏伤身型　　14-15 捂死婴孩型

14-16 抱错孩子型　　14-17 门框贴饼型　　14-18 买艺人名型

14-19 挤倒山墙型　　14-20 计谋听戏型　　14-21 抢角唱歌型

14-22 听曲旷工型　　14-23 挂红捧角型　　14-24 悬念致病型

14-25 逼唱悬念型　　14-26 谐音惹事型　　14-27 等桌知音型

14-28 移风易俗型

### 15. 以乐斗嘴系列

15-1 对台买卖型　　　15-2 合演暗斗型　　　15-3 对乐比试型

15-4 对歌讽刺型　　　15-5 早已会唱型　　　15-6 针砭权贵型

15-6A 亲家斗嘴型　　15-7 讥讽敌兵型　　　15-8 讽刺恶棍型

15-9 吹牛蒙鼓型　　　15-10 蜂窝是锣型

### 16. 场外遭遇系列

| | | |
|---|---|---|
| 16-1 官拒戏子型 | 16-2 三顾茅庐型 | 16-3 女角受难型 |
| 16-3A 男旦不嫁型 | 16-4 吃乐人醋型 | 16-5 宫灯解难型 |
| 16-6 戏子说情型 | 16-7 戏迷护角型 | 16-8 改行受助型 |

### 17. 音乐务实系列

| | | |
|---|---|---|
| 17-1 唱歌祈雨型 | 17-2 舜驱耕牛型 | 17-3 踏点做事型 |
| 17-4 驱逐恶兽型 | 17-5 音乐治病型 | 17-6 唱歌借宿型 |
| 17-7 转危为安型 | 17-8 计唱免债型 | 17-9 唱戏讨钱型 |
| 17-10 唱歌免刑型 | 17-11 唱曲赢讼型 | 17-12 依歌定计型 |
| 17-13 抬鼓断案型 | 17-14 唱曲宣传型 | 17-15 备战信号型 |
| 17-16 鼓舞士气型 | 17-17 唱歌诱降型 | 17-17A 张良退楚型 |
| 17-18 趁势攻敌型 | 17-19 探敌掩护型 | 17-20 戏班护逃型 |
| 17-21 鼓中藏书型 | 17-22 绝境呼救型 | |

### 四、音乐风俗类

音乐风俗类故事的音乐主题可存于文本内外。一方面，故事的主体情节未必涉及音乐，但文末点睛的音乐事象起到了主导故事走向的作用；另一方面，故事的主旨可能偏重于风俗，但文本的进行离不开音乐表演。这两种情况又可分出三大系列，含 13 个主型和 2 个亚型："18. 礼俗仪式系列"讲述在节日及特定场合中的音乐仪式，它的 20 篇故事案例被分为 4 个主型和 2 个亚型，共 20 篇故事；"19. 供奉祖师系列"介绍各行音乐的祖师及其来历，18 篇故事包含 5 个主型；"20. 惯习行规系列"包括音乐行业的演出习俗和生活惯例，18 则故事被分为 4 个主型。

18．礼俗仪式系列

18-1 纪念伟绩型　　　　18-2 纪念情人型　　　　18-2A 天人永隔型

18-2B 上天寻妻型　　　　18—3 音乐驱魔型　　　　18-4 皇宫闹鬼型

19．供奉祖师系列

19-1 梨园祖师型　　　　19-2 田公元帅型　　　　19-3 盲师曼倩型

19-4 闷死太子型　　　　19-5 佛爷唱输型

20．惯习行规系列

20-1 帝王之座型　　　　20-2 魏征惧唱型　　　　20-3 无牛皮鼓型

20-4 留板乘船型

## 第二节　复合类型的连缀规则

　　民间故事可按母题、回合或类型等性质组拼成单一故事和复合故事，使类型和故事之间发生多向度的对应关系，即一个故事可能涵盖多个类型，而不同型式的故事又有可能聚合成同种集群。由于同一故事中往往还存在大量的异类故事型式，如机智人物型、禁忌型、难题型等，所以学界曾用"类型组编"[1] "类型群"[2] "类型丛"[3] 等术语来探

---

[1] 类型组编：抽取不同类型故事中的情节来加以组编。见刘魁立：《中国蛇郎故事类型研究》，载自《刘魁立民俗学论集》，上海文艺出版社 1998 年版，第146 页。

[2] 类型群：用主人公或主要事件和兴趣的中心来概括的一系列故事类型的集合。见高木立子：《河南省异类婚姻故事类型群初探——兼及部分类型比较的尝试》，北京师范大学博士学位论文，2000 年，第 16 页。转引自漆凌云：《中国天鹅处女型故事研究》，中国戏剧出版社 2008 年版，第 47 页。

[3] 类型丛：根据连缀、拼合、混编等丛构形式而符合出的故事类型。见康丽：《民间故事类型丛的丛构机制》，《民族文学研究》2012 年第 5 期，第 126 页。

讨故事内部各个类型间的结构关系。民间音乐故事往往也与异类故事发生交集，但本节先着手探讨民间音乐故事类型自身的组编机制，至于它与其他类型的融合关系将放至下一节论述。

关于民间音乐故事内部的类型组合，首先必须保证各个类型的相对完整性，而不考虑孤立母题的即兴插入，否则仅以"某人为某事而唱歌"这一母题就将使大量故事发生交叠。因此本文所探讨的复合类型，是指一个故事由两个以上的完整类型组成。由于类型故事本身的异文不一，复合类型中的母题不排除有缺损的可能性，但它们必须和断裂性的独立母题达到一望即明的区别程度。在前文所参考的 1209 篇民间音乐故事中，有 64 篇故事由不同的类型组合而成。不过，传说体裁的数量在民间音乐故事中占据了极大的比重，这使得故事的内部发生了非关联的层累性叠合，例如新疆柯尔克孜族的《库姆孜的传说》[1] 一口气讲述了三则故事异文，其内容概要如下：

（1）很久以前，汗王之子坎巴尔汗患天花变成麻子，和未婚妻一起被流放他乡。坎巴尔汗听见枯松的响声，砍回家给妻儿，妻儿却已被毒蛇咬死。坎巴尔汗用松木作琴，拨琴与妻儿对话，倾诉思念。乡亲们听他演奏，称琴为"库姆孜"。

（2）很久以前，公主买克斯木爱上青年奴仆，被赶出王宫，公主不幸死亡。青年用她亲手砍的松枝发明出库姆孜琴，诉说对她的怀念。

（3）很久以前，几个柯尔克孜青年猎手听见动听的声音，循声找到树枝间的羊肠线，跟着唱跳。风停后，猎手想撕断羊肠线，但羊肠又发出响声。猎手们经过研究，仿制出琴。

虽然这则传说的内容是由一名男性牧民托列克·托略干讲出，但文本里用（1）（2）（3）来标示各故事的独立性，每段小故事的开头都重提"很久以前"，各段故事从人物到事件都呈现出分裂状态。它们已经

[1] 中国民间文学集成全国编辑委员会：《中国民间故事集成·新疆卷》（上册），中国 ISBN 中心 2008 年版，第 532—534 页。

超出丁乃通所言的"东拉西扯"〔1〕的相关类型，实际是彼此分离、互无衔接的同类故事，所以不属于同一故事内部的复合类型。与此相仿的情况是，如果采录人通过不同的讲述者收集文本，就不免会对各种文本做出合并、润饰或删节，从而把各个故事结合成一个类此似彼的新文本。例如流传于江西省的《江西傩的传说》〔2〕按照南丰傩、万载傩、修水傩、靖安傩、萍乡傩、乐安傩、宜黄傩、婺源傩、德安傩这九大戏曲支系的来路，总共记下了九个故事，这种合录型的文本显然也不适合被统一看作单篇故事。从口头到书面的转化过程里，原本独立而毫无关联的聚合性作品实在是斗量车载，所以名义上的 64 篇复合式故事可被减去 3 篇〔3〕，余下 61 篇〔4〕作为单篇完整的复合类型故事。值得注意

---

〔1〕 "中国民间故事在形式上较流动，在结构上较复杂。……口传故事本来是变幻不定的，中国的民间故事尤其爱东拉西扯，一个类型连一个。"见丁乃通：《中国民间故事类型索引》，中国民间文艺出版社 1986 年版，导言第 17 页。

〔2〕 中国民间文学集成全国编辑委员会：《中国民间故事集成·江西卷》，中国 IS-BN 中心 2002 年版，第 733—736 页。

〔3〕 减去的 3 篇故事题目和类型：《"醒木"来历的传说》(2-8、2-9)；《"莲花落"的传说》(4-3、5-3、16-3)；《冬布拉由来的传说》(2-10、2-11)。

〔4〕 余下的 61 篇故事题目和类型：《芦笙的传说》(1-3、2-2)；《瑶琴的来历》(2-1、2-13)；《达甫的传说》(2-5、17-4)；《李海舟郁阄之中写唱词》(4-4、8-1)；《"拆散人家"伤心泪》(4-4、11-1)；《桐城忌演〈乌金记〉》(4-5、8-1)；《戏仔状元与县官》(4-5、17-11)；《戏仔状元杨祚兴》(4-5、17-11)；《西景萌禁唱〈三上桥〉》(4-5、8-2)；《为遮丑禁演〈化缘〉》(4-5、8-2)；《不准演唱〈显应桥〉》(4-5、8-1)；《穷画师编唱渔鼓词》(4-5、17-11)；《〈丁成巧得妻〉的流传》(4-5、8-6)；《新疆曲子曲目〈下三屯〉的来历》(4-5、8-6)；《俞笑飞十骂"米蛀虫"》(4-5、8-6)；《穷画师编唱渔鼓词》(4-5、17-11)；《固桐晟拜师认义父》(5-12、5-21)；《周尔康报恩》(17-21、5-16)；《小喇嘛出寺为说书》(5-14、17-10)；《刘三娘与甘王》(5-14、15-6)；《"番邦鼓"的由来》(5-3、17-21)；《周庄王的传说》(5-3、17-5)；《"道情唱遍天下"的传说》(5-3、17-5)；《瑞昌船鼓的传说》(6-1、11-3)；《昆剧名旦唱苏州弹词》(6-1、6-2)；《带镣唱书》(7-4、16-7)；《黄梅戏唱进安庆城》(7-4、16-7)；《卢杞被杀》(8-1、14-8)；《吴三桂禁唱万嘴歌》(8-1、8-6)；《难不倒的"王毛子"》(8-1、10-6)；《大路乡不唱〈双合印〉》(8-2、8-3)；《句容"三不演"》(8-2、8-3)；《不准姓王》(8-3、5-14)；《"演说白话"的由来》

的是，这些复合型文本也经历了搜集记录者整理加工，各篇复合型故事既有直接采自民间传承的内容，也可能存在着搜集整理者的修饰甚至重写的情况，而上文所提的《库姆孜的传说》和《江西傩的传说》反倒是比较忠实的分段记录。由于整理者的加工过程离不开民族心理和文化逻辑下的自我意识，这些作品与"忠实记录"文本的行文背景存有高度契合之处，[1] 因此本节不再对这 61 篇复合类型故事进行辨析，而是一视同仁地予以分析。

关于复合类型的组编关系，可稍借鉴前人对复合情节的研究成果，如康丽用连缀式、拼合式、混编式来说明巧女故事的组编。连缀式指多个完整的类型依照顺序连接成一个故事，拼合式是多个类型的部分母题交叉拼接为一个故事，混编式指至少三个类型以顺序或交叉的方式组编成一个故事。[2] 这些划分方式主要是依据类型数量、拼接内容和聚合方式，所以她对故事复合形态的分析主要取决于三点：一、故事复合了

---

　＊　（续前页注〔4〕）

（8-4、14-26）；《歌师吴朝堂》（4-5、8-5、8-6、15-6）；《孙菊仙愤撒袁头银洋》（10-12A、15-6）；《敬老郎》（10-2、10-5）；《有眼不识金镶玉》（10-3、14-19）；《金香草巧戏张驴儿》（10-6、15-7）；《我只能诅咒而不会歌颂》（10-6、15-6）；《尖尾剪》（10-6、15-6）；《文县琵琶弹唱〈女寡妇〉的传说》（11-1、15-6）；《杨月楼诱拐卷逃案》（11-1、8-1）；《"道臣遍天下"的来历》（13-1、17-5）；《自知不久人世，今日好好弄弄》（13-2、13-3）；《买仨钱儿的"刘玉兰"》（14-16、14-17、14-18）；《巡抚资助建梨园》（14-5、17-10）；《金月梅尚义救灾》（14-7、9-7）；《端午禁演〈白蛇传〉》（14-8、8-1）；《"五马琴书"的由来》（15-1、9-4）；《讲究艺德 消除隔阂》（15-1、9-4）；《荣凤楼海洲打擂》（15-1、9-4）；《"女拥倒山"》（15-1、14-19）；《"舍命王"的传说》（15-1、14-15）；《李青山笑骂聂警尉》（15-6、10-12）；《火后唱戏》（15-8、14-14 听戏伤身型）；《"赛西施"身背渔鼓走江湖》（16-3、16-7）；《田岚云勇斗恶太监》（14-26、15-6）；《魏炳山说书感伪军》（17-19、17-17）；《长发姑娘》（17-1、16-3）；《河南坠子的由来（二）》（17-5、20-4）。具体类型名称详见本章第一节。

〔1〕　［美］阿兰·邓迪斯：《伪民俗的制造》，周惠英译，《民间文化论坛》2004年第 5 期，第 103—110 页。

〔2〕　康丽：《民间故事类型丛的丛构机制》，《民族文学研究》2012 年第 5 期，第126 页。

多少个数量的类型；二、复合的主单元是类型还是母题；三、复合的方式有无秩序。由于本节暂不考虑孤立性的母题，所以撇开第二个问题，而主要探讨类型组编的过程中仍需要观察各个母题的情况。除了复合类型的表现形态和类型的数量因素以外，类型之间存在的逻辑关系和类型本身的属性也不可忽视。

### 一、连缀结构的四种形态

从情节的序列来说，类型组编只可能是呈时间性排列的连缀式，但若细化到每个母题的具体组编情况，"连缀式"可被分为按照原有母题顺序展开的"顺序连缀式"和母题序列发生交错的"乱序连缀式"。当两种类型相交汇时，某些母题还有可能共时性地呈现于同一情节中，从而发生位置上的重叠，但由于类型故事本身包含多个母题，所以这些重叠的母题必然要和其他连缀的母题相串联，整篇故事里的母题关系依然先后有序，它只是连缀式的一个分支，可被称为"叠缀式"。当"顺序连缀式""乱序连缀式""叠缀式"皆在同一篇故事中出现时，就形成了"混合式"。总的来说，连缀是完整类型组编的唯一可能方式，它由母题之间的具体结构而形成了上述四种形态。

（一）顺序连缀式

此处以海南琼海县人物传说《戏仔状元杨祚兴》为例，它结合了"15-6 针砭权贵"型和"17-11 唱曲赢讼"型，其相关情节和母题标号如下：

> 清光绪末年，当时八大丑角之一的杨祚兴，编演了一出丑角戏《秀才担枷》（15-6①艺人唱歌讽刺权贵）。此戏写二次春闱不第的秀才刘恩，专为举子作文，让他们夹带入考。后被提学御史查获，革去刘恩秀才学衔，重罚挂牌游街。提学御史夫人怜其才华，劝夫复刘恩秀才学衔，并赠银钱别。该戏在嘉会都上演后，当地豪绅、儒生很是恼火，以"污辱科举、丑煞儒生"之罪，捉拿杨祚兴送官府问罪（15-6②a. 艺人被报复）。会同县知县郭国恩本觉此乃小事，又见其貌丑，早厌三分，原不想理案，但又碍于豪绅、儒生之

面，只得勉强升堂审理。

公堂之上（17-11①发生案件），郭知县问："下面犯人可是戏仔杨祚兴？"杨祚兴从从容容，拱手以唱代答："知县果然有慧眼，不问早知我表章。杨祚兴走南闯北，从未上过这公堂。"（17-11②艺人用唱歌 a. 对簿公堂）他这么一唱，惹得衙役和围观的人都笑起来。郭知县拍了一声惊堂木，"嘿！大胆戏仔，你可知罪！"杨不慌不忙，又以唱代答："祚兴一生唱大戏，不放火，不杀人，不抢劫也不骗钱财，清清白白竟犯罪，明镜高悬也等闲。"一答完，又引得堂上众人目光不约而同地往悬在正堂上的"明镜高悬"匾额看去。郭知县也感到此案过分了，但就此了结，有损县官体面，于是再拍惊堂木："你编演《秀才担枷》诬蔑春闱，羞辱斯文，丑化儒生，岂非罪焉！"杨祚兴随口又唱："知县知书应达理，史是实来戏是虚。如把虚来当实事，就无海瑞打严氏。戏是扬善鞭腐恶，才会有包公治阴司。贼喊捉贼不难见，谁做无义恨无义。《秀才担枷》是好戏，教人勤奋读书诗。科考场里莫作弊，主考官应廉洁无私。倡导正义反有罪，难道扬恶才正理？大堂之上秉公断案，明察秋毫严惩腐儒！"杨祚兴唱完，郭知县也觉得此戏仔果有文墨，如再审下去，恐怕自己也下不了台，于是起身说："午休已到，此案候后续审戏仔杨祚兴留下，其他人回家去。"（17-11③赢得官司）[1]

该故事结合了"15-6 针砭权贵"和"17-11 唱曲赢讼"的类型，讲述乐人因讽刺科场舞弊案而被扭送官场，并用唱歌来化解困境。各母题的序列按类型的原有秩序完成了最简单的拼接，呈现为"15-6① →15-6②a → 17-11① → 17-11② a→ 17-11③"。

（二）乱序连缀式

乱序连缀式比顺序连缀式稍复杂些，可参看由"14-16 抱错孩子""14-17 门框贴饼""14-18 买艺人名"这三种类型所汇集成的吉林传说

---

〔1〕 中国民间文学集成全国编辑委员会：《中国民间故事集成·海南卷》，中国 IS-BN 中心 2002 年版，第 116—117 页。

《买仨钱儿的"刘玉兰"》：

> 传说早年间，平山县某村有个妇女叫张爱兰，特别爱听秧歌艺人抓心旦唱的《刘玉兰赶会》。一天，听说抓心旦来唱戏，她就提早给丈夫做饭，想早点吃完饭好去看戏。于是，就生火和面忙乎起来（14—17①某人正在做饼）。正当贴饼子下锅时，偏偏睡觉的孩子醒了，只好先哄孩子。等孩子吃完奶，撒完尿，刚刚睡下的时候，忽听远处传来了开戏的锣鼓声（14—17②听见唱戏声），急得她心慌意乱，随手把饼子贴在门框上（14—17③忘记自己在门口，把饼贴到了门框上），抓了把米往水缸里一扔，进屋里抱上孩子就跑（14—16①媳妇抱着孩子跑去听戏）。又嫌大道绕远，照直从瓜地里穿了过去。不料，被瓜蔓绊了一跤，孩子也被摔在地上。没听见孩子哭声，心想，这孩子可真听话，抱起来急忙朝台下去（14—16②在瓜地里摔了一跤，捡起孩子继续跑）。
>
> 来到戏台下，一看抓心旦扮演的刘玉兰正唱得带劲。她怕孩子一会儿饿了哭闹妨碍看戏，就对一旁卖豆腐脑的小贩喊道（14—18①某人买东西 a. 豆腐）："快！卖给俺仨钱儿的刘玉兰。"（14—18②想着唱戏的艺人，脱口而出说买几分钱的"某艺人"）卖豆腐脑的心里明白，这娘们是看戏看得着了迷，错把豆腐脑说成了刘玉兰，于是就心领神会地给她盛了仨钱儿的豆腐脑送了过去。她接了豆腐脑，头也不低，两眼直盯着戏台，一边看戏一边喂孩子，直到把豆腐脑喂完了，才发现原来抱的孩子竟是个大北瓜！（14—16③看戏时才发现抱着瓜）这下她可着了急，慌忙去瓜地找孩子，进了瓜地一看，哪儿有什么孩子，只有她家的一个枕头扔在瓜地里（14—16④回到瓜地，只找到枕头）。无奈拿起枕头回了家，进屋一看，孩子好端端地还在炕上睡觉（14—16⑤回家后发现孩子睡在炕上）。原来她抱出去的不是孩子而是枕头。[1]

---

〔1〕 中国戏曲志编辑委员会：《中国戏曲志·河北卷》，中国 ISBN 中心 1993 年版，第 587—588 页。

该故事的类型母题组编结构为 14-17① → 14-17② → 14-17③ → 14-16① → 14-16② → 14-18①a →14-18② → 14-16③ → 14-16④ → 14-16⑤，由于在"14-16 抱错孩子"型的过程中嵌入了"14-18 买艺人名"型的"①a"和"②"这两个母题，所以造成轻微的乱序。但它依然遵循先后有序的叙事原则。

（三）叠缀式

相较于直接的顺序式或倒叙式连缀，叠缀式多出了两面性的必然元素和巧合成分。就巧合而言，下文例举新疆故事《我只能诅咒而不会歌颂》，它结合了"10-6 即兴唱题"和"15-6 针砭权贵"的类型：

　　托列拜·布杰克是十九世纪末二十世纪初生活在阿勒泰草原的哈萨克族铁尔麦艺人，他一贯站在人民的立场，用尖利的言辞抨击和嘲笑贵族阶级。相传有一次，克烈部落统治者马米强行牵走他一匹马，他非常气愤，便找到马米，向他要马。马米故意习难他，对他说："你用三段唱词来歌颂我，再用三段唱词来诽谤我。对你的诽谤之词我也不会见怪。唱得好，我就把马还给你。"（10-6① 某人给艺人出技术性难题。）

　　这时，周围已经聚集了不少牧民。托列拜让马米重申了他的承诺之后，就当场即兴唱道："我只能诅咒而不会歌颂，我从未得过你的恩惠。本想让我的咒语传遍三个玉兹，却碍于我和你沾点亲成。"马米听后开怀笑道："嘿，原来你还讲点亲戚情谊呢！"托列拜接着正色唱道："两个安班（清朝官职）四个吾库尔代和你七个人，你们都是饱餐了羊肉又喝汤。一匹马的穷人要交一只羊的税，逼得穷人无衣无裤破毡房。我腿短没能告你们状，真主才留下你等起祸殃。我只有五匹马你还来抢，我一路爬来一路把你的丑行扬。"（10-6②艺人成功完成/ 15-6①艺人唱歌讽刺权贵）托列拜唱罢，围观的牧民都齐声叫好（15-6②e. 观众鼓掌），要求再唱一支。托列拜问马米道："我唱完了，大人满意吗？大人不满意，我再唱一支。"马米赶紧摇手道："不唱了，不唱了。""马呢？"众人挥着胳膊："把马还给托列拜！这是你说的！"马米只好把马牵来还给了

托列拜。从此，这首即兴编唱的铁尔麦也在草原流传开来。[1]

由于权贵所给出的唱题正是让歌手讽刺自己，所以两个类型在同一母题上发生了局部重叠，序列为"10-6①→10-6②/15-6①→15-6②e"。这种编排并不鲜见，如安徽故事《穷画师编唱渔鼓词》[2]结合"4-5编歌抨击"型和"17-11唱曲赢讼"型，主角在前一类型里编歌抨击的内容正是后一类型中的冤案；又如江苏传说《句容"三不演"》[3]中，禁演《狸猫换太子》的刘氏族人们恰恰组成了刘亭村，使得"8-2地方禁唱"型叠缀起"8-3族人禁曲"型。

叠缀式的必然性源于母题本身的形式重复，例如"13-2临终绝唱"型和"13-3音乐陪葬"型中，前者的母题"①某人将死 b.病重"和后者的母题"①某人病重"发生交叉；又如"4-5编歌抨击"型和"8-6禁曲广传"型中，前者的全篇情节"①权贵迫害百姓和②某人编歌揭露"约等同于后者的母题"①某人编曲歌颂或讽刺事件"。另外，像"4-5编歌抨击""15-6针砭权贵"等较为宽阔的类型也注定了它必然容易成为其他类型的母题，但由于剩余母题的不同，这种叠缀的发生依然充满机缘性，否则那些型式就不会被视作一种独立类型。在本文所参考的22篇"4-5编歌抨击"型故事和8篇"8-6禁曲广传"型故事里，发生叠缀式复合的也仅有3篇文本。

（四）混合式

混合式结合了以上三种类型组合形态。例如甘肃轶闻《文县琵琶弹唱〈女寡妇〉的传说》，它结合了"15-6针砭权贵""17-6唱歌借宿""11-1男歌女爱"类型，其相关情节和母题序号如下：

---

[1] 中国曲艺志全国编辑委员会：《中国曲艺志·新疆卷》，中国 ISBN 中心 2009 年版，第 566 页。

[2] 中国曲艺志全国编辑委员会：《中国曲艺志·安徽卷》，中国 ISBN 中心 2001 年版，第 501 页。

[3] 中国戏曲志编辑委员会：《中国戏曲志·江苏卷》，中国 ISBN 中心 1992 年版，第 848 页。

　　这一带山民的大族长要给儿子办喜事，派人请歌娃演唱助兴。歌娃听母亲说过，当年就是这位族长逼父亲还债，才使他雪天上山打柴卖钱，不幸滑落山崖而死的。这次硬被拉来，歌娃更是憋了一肚子气。他在席前演唱了一段《乌鸦迎亲》，对凶残暴虐的族长作了巧妙的讽刺和挖苦。（15-6①艺人唱歌讽刺权贵）谁知，族长听出了唱词中的意思，勃然大怒，叫手下人把歌娃痛打一顿，赶出家门。（15-6②a.艺人被报复）

　　…………

　　歌娃翻山越岭，走得又累又饿。黄昏时分，总算来到一个村庄。这时天下起了大雨，他急忙敲了敲一家院门，只见一个中年妇人开了门。歌娃说明自己是一个过路的演唱艺人，请求给一点吃的，能让住再住一晚上。谁知，这个妇人冷冷地瞄了他一眼，没好气地说："我家不能住，给你点吃的，拿上快走。"说着，叫身后的一个小男孩取来一些馍馍，交给歌娃，"咣咣"一声，关上了大门。（17-6①某人借宿遭拒）歌娃尴尬地站在门道里，眼望着越下越大的雨，心想：今晚反正走不成了，索性就在这儿过夜吧。他吃完了馍馍，用手接了些雨水喝了，感到很疲劳，浑身也有些冷飕飕的寒意，不由地想起了逝去的母亲。他偎在门前，弹响琵琶，唱起了《女寡妇》的唱词（17-6②在门外唱歌／11-1①男人作乐）：

　　…………

　　当歌娃弹完最后一个音符时，才听见门里传来的哭声，他正在纳闷，忽见大门"吱呀呀"地打了开来。只见刚才那位面孔冰冷无情的妇人，满脸泪水地望着歌娃，低声说："你唱得真好，简直就是我的事呀……"。歌娃惊奇了："你？难道也是……？"妇人点着头，一双灵秀明亮的眼睛望着歌娃。停了片刻，她关怀地问道："你，哪里人？"歌娃告诉了她。尹翠珍惊喜地说道："哎呀！你该不是那个歌娃吧？"歌娃点了点头。妇人一下不好意思起来："刚才……实在不知道是你这位名唱家来到了我家门口。"她向被雨覆盖的街巷望了一眼，接着热切地说："今晚上，雨越下越大了，快到我家先避避雨吧。我这就给你做饭去。"说着，领歌娃进了大门。

(17-6③主人听见歌声，邀请进屋并善待)

从这以后，歌娃在这个山村住了下来。乡亲们都爱听他演唱的曲子。尹翠珍更是经常请他到家里演唱。她对歌娃越来越敬仰、爱慕。(11-1②女方看中男性乐人) 不久，二人在乡亲们的撮合下结了婚，苦了半生的歌娃，重新有了一个温暖的家庭。(11-1③两人美满)[1]

三种故事类型的母题序列为"15-6① → 15-6②a. → 17-6① → 17-6②/ 11-1① →17-6③ → 11-1② → 11-1③"，由"11-1 男歌女爱"类型的母题"11-1①"与"17-6 唱歌借宿"类型的母题"17-6②"发生重叠，并穿插于"17-6①"和"17-6③"之间而产生乱序，之后由"15-6 针砭权贵"型过渡到"17-6 唱歌借宿"型则按原序排列，总体上涵盖了"顺序连缀式""乱序连缀式""叠缀式"这三种复合结构。

### 二、连缀形态的逻辑关系

民间故事类型出自讲述人的基本思维和固有套路，所延伸出的复合类型要么是层累的无意识产物，要么是讲述人依据不同情境而采取的安排策略。这种组编过程原本具有较大的随机性，但文本中的结果却给予类型之间以深层次的形式关联。例如在"1-3 登天求乐"型中，人类本没有音乐或乐器，便登天成功索取。假使人不满足于这种结果，或者想将乐器发扬光大，依据天乐来模仿制作，那么"2-2 人仿天制"型就会接续前项故事类型讲述人们自行制乐的事件。这可能会构成转折关系——人不满足于天的赏赐，所以自己做乐器；或者呈现出因果关系——人因为登天求乐，所以能制出乐器。照此看来，"1-3"和"2-2"两个类型之间具有相当强的连贯性，但笔者仅在《中国民间故事集成》各

---

〔1〕 中国曲艺志全国编辑委员会：《中国曲艺志·甘肃卷》，中国 ISBN 中心 2008年版，第 659—661 页。

省卷本中发现有一则《芦笙的传说》〔1〕融合了这两型。在大多数故事中，人类并不需要艰辛地上天寻乐，总会有仙女下凡主动传授；抑或是人辛苦地寻找到乐器后就直接弹奏，而缄口不提制作一事。这种随机性的组合透露出，任何类型之间都潜藏着连缀的可能性。虽然并非所有的类型都曾经或将要产生联结，可一旦找到复合类型的关系密码，它就能够帮助我们更好地理解类型连接机制。

如果把类型看作是一体化的情节，那么复合类型之间的关系就像情节结构一般可能会产生因果、并列、递进、转折、条件、目的等关系。在前文的例证中，《戏仔状元杨祚兴》的母题"15-6②a. 艺人被报复"的实际情节是儒生押捕杨祚兴去官府问罪，这看似引发了母题"17-11①发生案件"，使"15-6 针砭权贵"型故事和"17-11 唱曲赢讼"型故事之间呈现出了因果性，但这种因果性实际是由一个过渡句生成："会同县知县郭国恩本觉此乃小事，又见其貌丑，早厌三分，原不想理案，但又碍于豪绅、儒生之面，只得勉强升堂审理。"这就表明，即使儒生们押杨祚兴见官，但假如官员不愿审理，那么后续情节就无法出场，所以这一过渡句在两个类型之间缔结了间接因果关系。这种依托于具体内容的联结手段只带有偶发性，类似的例子还有《买仨钱儿的"刘玉兰"》，文中一句"她怕孩子一会儿饿了哭闹妨碍看戏"引出了后文的"对一旁卖豆腐脑的小贩喊道：'快！卖给俺仨钱儿的刘玉兰'"，从而使"14-16 抱错孩子"型和"14-18 买艺人名"型以间接因果关系相互缔结。

过渡句成为顺序连缀式和乱序连缀式的关系节点，它不仅使两个类型之间的因果关系合理化，而且能够用自身的功能使本无关联的故事类型产生部分融合。在《买仨钱儿的"刘玉兰"》中另有一句："正当贴饼子下锅时，偏偏睡觉的孩子醒了，只好先哄孩子。"这一表达时间顺序的过渡句引发了后文的母题"14-16①媳妇抱着孩子跑去听戏"，使"14-16 抱错孩子"和"14-17 门框贴饼"呈并列关系；再看吉林传说

───────────────

〔1〕　中国民间文学集成全国编辑委员会：《中国民间故事集成·贵州卷》，中国IS-BN中心2003年版，第443—445页。

《难不倒的"王毛子"》中，开头是"8-1 官方禁唱"型故事，讲周警尉禁止乐人唱蹦子，要没收锣鼓，但过渡句"赵掌柜一边叫灶房炒菜烫酒，一边往周警尉手中塞钱"辅助转向了"10-6 即兴唱题"型，后文说周警尉在三杯酒下肚后出了三道表演难题，乐人王毛子依次解题而警尉悻悻离去，这种衔接构成了转折关系；在辽宁故事《火后唱戏》中，一位七十多岁老头看戏入迷，点上一袋烟，却把烧热的铜烟袋锅一下子就塞进了嘴里，烫得他一喊。台上艺人见此，当场就编说唱讽刺本村的二混子（外号烟袋锅）："大骂烟袋锅，没事净胡作。"二混子报复性地把戏场的炕面砖给抠下来，导致后来的演出过程中着火。这则故事的连接点在于一句"下装王傻子为了助兴，见景生情"[1]，即戏迷的受伤促成了乐人的灵感，它使"14-14 听戏伤身"型充当了"15-6 讽刺恶棍"型的必要不充分条件，两者形成了条件关系。跟张志娟所归纳的"离散情节"[2]相仿，这些过渡句游离于主体叙事行动进程之外，但具体运作离不开主语和谓语。上述故事通过"哄孩子""塞钱""讽刺"的具体行为来完成逻辑连接功能，角色的行为不只是静态的背景，而且跟故事的核心情节产生动态的交集。这些使故事发生交集的语句或许在书面文学中不可或缺，但到了口头性的民间故事里却不属于必要情节，不少文本在衔接的过程中都会发生跳跃。纵使失去过渡句，复合类型故事依然能保持简陋的完整性，所以它们在"连缀式"中的作用类似于普罗普论述的功能联结项。[3] 另外要注意的是，虽然过渡句起到了并列、转折和表明目的的功能，但这不代表下一个类型与上一个类型也呈同一关系，过渡句本身只起到桥梁的作用，它与上下文的关系不可被混

---

[1] 中国曲艺志全国编辑委员会：《中国曲艺志·辽宁卷》，中国 ISBN 中心 2000 年版，第 455 页。

[2] "离散情节"是名词性而非动词性的叙事内容，往往关乎状态而非行动，并且跟故事情节的总体内容没有实质性关联，见张志娟：《论传说中的"离散情节"》，《民族文学研究》2013 年第 5 期，第 153—159 页。张志娟大致用它解释了单一故事类型中的情节单元连缀，而复合故事类型中也存在这类"离散情节"，但它与此处所说的过渡句含有不同的性质。

[3] ［俄］弗拉基米尔·雅可夫列维奇·普罗普：《故事形态学》，贾放译，中华书局 2006 年版，第 64—67 页。

视为类型之间的必有关系。

　　上文所谈的皆属于"连缀式"，而"叠缀式"因省去了过渡句，或者说过渡句隐身为故事母题之一，从而使"叠缀式"的复合关系呈现出直接因果性。在《我只能诅咒而不会歌颂》中，托列拜·布杰克一边完成了财主所出的难题，一边唱歌讽刺，所以围观的牧民们齐声称赞。母题"10-6②艺人成功完成/ 15-6①艺人唱歌讽刺权贵"就是母题"15-6②e. 观众鼓掌"的前提，它使"10-6 即兴唱题"型成为"15-6 针砭权贵"型的直接原因。"叠缀式"还可能会引出并列关系，例如新疆传说《自知不久人世，今日好好弄弄》〔1〕中结合了"13-2 临终绝唱"和"13-3 音乐陪葬"，讲述张友善"忽一日病重卧床不起"，乐友登门探视后，他骤然起身，感叹自己将不久人世，让朋友们弹奏三弦、自己拉二胡，又叮咛朋友们等自己去世后去坟头前演奏。故事中，基本相同的母题"13-2①某人将死 b. 病重"和"13-3①某人病重"形成重叠，使后续母题作为结果，两个类型彼此并列。

　　类型的数量被结合得越多，所含关系也就越复杂。在前引的甘肃轶闻《文县琵琶弹唱〈女寡妇〉的传说》中，"15-6 针砭权贵"和"17-6 唱歌借宿"类型之间以一句"歌娃翻山越岭，走得又累又饿。黄昏时分，总算来到一个村庄"衔接成篇，构成了间接因果关系，而"17-6 唱歌借宿"和"11-1 男歌女爱"类型由于母题"17-6②在门外唱"和母题"11-1①男人作乐"发生重叠，组成了直接因果关系。广西侗族传说《歌师吴朝堂》〔2〕更是融合了"4-5 编歌抨击""15-6 针砭权贵""8-5 武力抗禁""8-6 禁曲广传"四项故事类型，讲述财主薛老来逼婚崔吉美，导致其恋人周秀银死亡（4-5①权贵迫害百姓），周的朋友歌师吴朝堂得知后编出《吉妹秀银歌》（4-5②某人编歌揭露/8-6①某人编曲歌颂或讽刺事件），并且唱遍武洛江两岸（15-6①艺人唱歌讽刺权贵）。财主薛扬言要杀歌手吴（8-5①权威者禁唱/15-6② a. 艺

〔1〕　中国曲艺志全国编辑委员会：《中国曲艺志·新疆卷》，中国 ISBN 中心 2009 年版，第 560 页。

〔2〕　中国民间文学集成全国编辑委员会：《中国民间故事集成·广西卷》，中国 IS-BN 中心 2001 年版，第 150—153 页。

人被报复/8-6②反派因利益禁止演唱a. 打人），使吴逃往异地，学习功夫后回乡继续唱歌（15-6①艺人唱歌讽刺权贵），财主薛带家丁前去殴打（8-5 ①权威者禁唱/15-6② a. 艺人被报复/8-6②反派因利益禁止演唱a. 打人），却反而被歌手吴打败（8-5②村民或艺人用武力反抗），财主薛灰溜溜地逃走，从此《吉妹秀银歌》被传扬（8-5③a. 成功/ 8-6③但该曲广泛地传开）。这篇故事中，开头的"4-5 编歌抨击"型和延续到结尾的"8-6 禁曲广传"型由于母题的叠缀，组成了直接因果关系；"4-5 编歌抨击"型所编的歌曲正是"15-6 针砭权贵"型所唱的歌曲，在编与唱中形成了递进关系；文本中反复出现两次完整的"15-6 针砭权贵"型，它自身形成了并列关系，又和"8-5 武力抗禁"型和"8-6 禁曲广传"型组成直接因果关系；"4-5 编歌抨击"型也正通过"8-6 禁曲广传"型和"15-6 针砭权贵"型，与"8-5 武力抗禁"型发生了间接因果关系。总体上，一个类型在同一故事中可以与其他类型发生各式各样的关系，而这则故事里的各类型之间带有直接因果关系、间接因果关系、并列关系、递进关系。

受民间音乐题材的限制，本文无法穷尽例举，诸如顺承关系、目的关系、总分关系也不无发生的可能，这些尚待于进一步探索。由于各种关系可以跨类发生，所以当一个起始类型引发多个并列类型，或多个原因类型带动一个结果类型时，就有可能构成"一拖多"或"多拖一"的局面。即使一些长篇故事内部的融合方式相当复杂，但以整体母题为基础依然能够辨清各个类型的组建机制。前文所发掘的复合类型关系主要呈直接因果关系、间接因果关系、并列关系、条件关系、递进关系、转折关系，根据这些关系，讲述人甚至可以把212种民间音乐故事类型全部组编成一个故事：

> 洪水之后，神鼓救世（1-1）。但人却没有灵魂，上帝便用音乐召唤灵魂进入人体（转折关系1-2）。人获得灵魂后起了贪欲，于是登天求乐（因果关系1-3）并仿造乐器（并列关系2-1）。从此，有些人以卖唱为生（条件关系3-1、3-1A、3-1B），有些人用唱歌申冤（并列关系3-2），农民们边唱歌边劳动（并列关系3-

4)，更有善人以唱歌来助力公益（递进关系 3-4、9-7、9-7A），据说听歌还能治百病呢（递进关系 3-5）。人们为此发展出更多的乐曲（因果关系 4 系列），它们得到乐人的传唱和革新（条件关系 5、6、7 系列），观众们爱听（并列关系 14 系列）并且用音乐来祈雨或断案（并列关系 17 系列）。但天有不测风云，一些恶棍禁止唱歌（转折关系 8 系列），还迫害乐人（递进关系 16 系列）。乐人们用歌声来反抗（转折关系 15 系列），这歌声总让他们逢凶化吉（因果关系 9、10、12 系列），甚至讨到了老婆（递进关系 11 系列）。在歌声中，社会得到了净化（条件关系 20 系列），人们为此爱音乐远胜于事业，有一位官员还辞职去做专业乐人（因果关系 13 系列），一直唱死在台上（条件关系 10-14）。人们为此感动，奉他为祖师（因果关系 19 系列），每年给他举行纪念活动（条件关系 18 系列）。

### 三、连缀组频和类型属性

前文表明，叠缀式及其带来一切关系的源自母题的共同实际内容，诸如完成难题、唱歌讽刺、门外唱歌、男人作乐等叠缀母题都离不开"唱歌"行为本身。对民间音乐故事而言，核心母题因素"音乐"本身就是连通各种类型的渠道，含"唱""奏"一类的母题在音乐主题作品中潜藏着先天的重叠元素。相比之下，"病重"一类的母题以及由明显的过渡句所构成的类型关系则有随机性。但是，"唱歌"母题的先天要素只是一种复合的基础，要在实际中达到完整的类型复合还另需契机。在民间音乐故事的 212 个类型中，共有 60 个型式参与了组编现象，余下的 152 个类型暂无案例，但这不表示它们没有联合的可能性，只是文本有待搜集。依据现有复合型式的代码名称、组编类型和发生次数、参合类型的种类数量、复合故事的总数、同一系列的类型数量，可列表 1-2 如下：

### 表 1-2  复合类型的组编情况

| 序号 | 类型代码和名称 | 组编类型和篇数 | 组编样数 | 故事总数 | 系列数量 |
|---|---|---|---|---|---|
| 1 | 1-3 登天求乐型 | 2-2 人仿天制型：1 | 1 | 1 | 1 |
| 2 | 2-1 始祖制乐型 | 2-13 思子作乐型：1 | 1 | 1 | 4 |
| 3 | 2-2 人仿天制型 | 1-3 登天求乐型：1 | 1 | 1 | |
| 4 | 2-5 杀蛇做鼓型 | 17-4 驱逐恶兽型：1 | 1 | 1 | |
| 5 | 2-13 思子作乐型 | 2-1 始祖制乐型：1 | 1 | 1 | |
| 6 | 4-4 编歌感叹型 | 8-1 官方禁唱型：1<br>11-1 男歌女爱型：1 | 2 | 2 | 2 |
| 7 | 4-5 编歌抨击型 | 8-1 官方禁唱型：2<br>8-2 地方禁唱型：2<br>8-6 禁曲广传型：3<br>17-11 唱曲赢讼型：1 | 4 | 8 | |
| 8 | 5-3 帝王推广型 | 17-5 音乐治病型：2<br>17-21 鼓中藏书型：1 | 2 | 3 | 6 |
| 9 | 5-12 认师为父型 | 5-21 务必拜师型：1 | 1 | 1 | |
| 10 | 5-13 鼓中藏书型 | 5-16 偷学乐技型：1 | 1 | 1 | |
| 11 | 5-14 学艺受阻型 | 8-3 族人禁曲型：1<br>15-6 针砭权贵型：1<br>17-10 唱歌免刑型：1 | 3 | 3 | |
| 12 | 5-16 偷学乐技型 | 17-21 鼓中藏书型：1 | 1 | 1 | |
| 13 | 5-21 务必拜师型 | 5-12 认师为父型：1 | 1 | 1 | |
| 14 | 6-1 曲种融合型 | 6-2 因地改戏型：1<br>11-3 对歌定情型：1 | 2 | 2 | 2 |
| 15 | 6-2 因地改戏型 | 6-1 曲种融合型：1 | 1 | 1 | |
| 16 | 7-4 同行相争型 | 16-7 戏迷护角型：2<br>17-10 唱歌免刑型：1 | 2 | 2 | 1 |

| 序号 | 类型代码和名称 | 组编类型和篇数 | 组编样数 | 故事总数 | 系列数量 |
|---|---|---|---|---|---|
| 17 | 8-1 官方禁唱型 | 4-4 编歌感叹型：　1<br>4-5 编歌抨击型：　2<br>8-6 禁曲广传型：　1<br>10-6 即兴唱题型：　1<br>11-1 男歌女爱型：　1<br>14-8 戏迷打人型：　3 | 6 | 8 | 6 |
| 18 | 8-2 地方禁唱型 | 4-5 编歌抨击型：　2<br>8-3 族人禁曲型：　2 | 2 | 4 | |
| 19 | 8-3 族人禁曲型 | 5-14 学艺受阻型：　1<br>8-2 地方禁唱型：　2 | 2 | 3 | |
| 20 | 8-4 禁者听戏型 | 14-26 谐音惹事型：　1 | 1 | 1 | |
| 21 | 8-5 武力抗禁型 | 4-5 编歌抨击型：　1<br>8-6 禁曲广传型：　1<br>15-6 针砭权贵型：　1 | 3 | 1 | |
| 22 | 8-6 禁曲广传型 | 4-5 编歌抨击型：　3<br>8-5 武力抗禁型：　1<br>8-1 官方禁唱型：　1<br>15-6 针砭权贵型：　1 | 4 | 5 | |
| 23 | 9-4 照顾同行型 | 15-1 对台买卖型：　3 | 1 | 3 | 2 |
| 24 | 9-7 公益演出型 | 14-7 戏假情真型：　1 | 1 | 1 | |
| 25 | 10-2 缺角顶替型 | 10-5 点哪唱哪型：　1 | 1 | 1 | |
| 26 | 10-3 一鸣惊人型 | 14-19 挤倒山墙型：　1 | 1 | 1 | |
| 27 | 10-5 点哪唱哪型 | 10-2 缺角顶替型：　1 | 1 | 1 | |
| 28 | 10-6 即兴唱题型 | 8-1 官方禁唱型：　1<br>15-6 针砭权贵型：　3<br>15-7 讥讽敌兵型：　1<br>17-6 唱歌借宿型：　1 | 4 | 5 | 6 |
| 29 | 10-12 乐人拒唱型 | 15-6 针砭权贵型：　1 | 1 | 1 | |
| 30 | 10-12A 袁头落地型 | 15-6 针砭权贵型：　1 | 1 | 1 | |

| 序号 | 类型代码和名称 | 组编类型和篇数 | 组编样数 | 故事总数 | 系列数量 |
|---|---|---|---|---|---|
| 31 | 11-1 男歌女爱型 | 4-4 编歌感叹型： 1<br>8-1 官方禁唱型： 1<br>15-6 针砭权贵型： 1<br>17-6 唱歌借宿型： 1 | 4 | 3 | 2 |
| 32 | 11-3 对歌定情型 | 6-1 曲种融合型： 1 | 1 | 1 | |
| 33 | 13-1 弃官从乐型 | 17-5 音乐治病型： 1 | 1 | 1 | 3 |
| 34 | 13-2 临终绝唱型 | 13-3 音乐陪葬型： 1 | 1 | 1 | |
| 35 | 13-3 音乐陪葬型 | 13-2 临终绝唱型： 1 | 1 | 1 | |
| 36 | 14-5 认旦为女型 | 17-10 唱歌免刑型： 1 | 1 | 1 | 10 |
| 37 | 14-7 戏假情真型 | 9-7 公益演出型： 1 | 1 | 1 | |
| 38 | 14-8 戏迷打人型 | 8-1 官方禁唱型： 2 | 1 | 2 | |
| 39 | 14-14 听戏伤身型 | 15-8 讽刺恶棍型： 1 | 1 | 1 | |
| 40 | 14-15 捂死婴孩型 | 15-1 对台买卖型： 1 | 1 | 1 | |
| 41 | 14-16 抱错孩子型 | 14-17 门框贴饼型： 1<br>14-18 买艺人名型： 1 | 2 | 1 | |
| 42 | 14-17 门框贴饼型 | 14-16 抱错孩子型： 1<br>14-18 买艺人名型： 1 | 2 | 1 | |
| 43 | 14-18 买艺人名型 | 14-16 抱错孩子型： 1<br>14-17 门框贴饼型： 1 | 2 | 1 | |
| 44 | 14-20 挤倒山墙型 | 10-3 一鸣惊人型： 1<br>15-1 对台买卖型： 1 | 2 | 2 | |
| 45 | 14-27 谐音惹事型 | 8-4 禁者听戏型： 1<br>15-6 针砭权贵型： 1 | 2 | 2 | |
| 46 | 15-1 对台买卖型 | 9-4 照顾同行型： 3<br>14-19 挤倒山墙型： 1<br>14-15 捂死婴孩型： 1 | 4 | 5 | 3 |
| 47 | 15-6 针砭权贵型 | 5-14 学艺受阻型： 1<br>8-5 武力抗禁型： 1<br>8-6 禁曲广传型： 1 | 9 | 11 | |

| 序号 | 类型代码和名称 | 组编类型和篇数 | 组编样数 | 故事总数 | 系列数量 |
|---|---|---|---|---|---|
| 47 | 15-6 针砭权贵型 | 10-6 即兴唱题型： 3<br>10-12 乐人拒唱型： 1<br>10-12A 袁头落地型： 1<br>11-1 男歌女爱型： 1<br>14-26 谐音惹事型： 1<br>17-11 唱曲赢讼型： 2 | 9 | 11 | 3 |
| 48 | 15-8 讽刺恶棍型 | 14-14 听戏伤身型： 1 | 1 | 1 | |
| 49 | 16-3 女角受难型 | 16-7 戏迷护角型： 1<br>17-1 唱歌祈雨型： 1 | 2 | 2 | 2 |
| 50 | 16-7 戏迷护角型 | 7-4 同行相争型： 2<br>16-3 女角受难型： 1<br>17-10 唱歌免刑型： 1 | 3 | 3 | |
| 51 | 17-1 唱歌祈雨型 | 16-3 女角受难型： 1 | 1 | 1 | 9 |
| 52 | 17-4 驱逐恶兽型 | 2-5 杀蛇做鼓型： 1 | 1 | 1 | |
| 53 | 17-5 音乐治病型 | 5-3 帝王推广型： 2<br>13-1 弃官从乐型： 1<br>20-4 留板乘船型： 1 | 3 | 4 | |
| 54 | 17-6 唱歌借宿型 | 11-1 男歌女爱型： 1<br>15-6 针砭权贵型： 1 | 2 | 1 | |
| 55 | 17-10 唱歌免刑型 | 5-14 学艺受阻型： 1<br>7-4 同行相争型： 1<br>14-5 认旦为女型： 1<br>16-7 戏迷护角型： 1 | 3 | 3 | |
| 56 | 17-11 唱曲赢讼型 | 14-5 认旦为女型： 1 | 1 | 3 | |
| 57 | 17-17 唱歌诱降型 | 17-19 探敌掩护型： 1 | 1 | 1 | |
| 58 | 17-19 探敌掩护型 | 17-17 唱歌诱降型： 1 | 1 | 1 | |
| 59 | 17-21 鼓中藏书型 | 5-3 帝王推广型： 1 | 1 | 1 | |
| 60 | 20-4 留板乘船型 | 17-5 音乐治病型： 1 | 1 | 1 | 1 |

关于这些复合契机的达成频率，可结合类型本身的属性来做探讨：

第一，从单个类型的所属系列来看，"3. 曲种创制系列""12. 音乐奇遇系列""18. 礼俗仪式系列"和"19. 供奉祖师系列"都暂未参与组编，而高频复合系列有"14. 听众反应系列"（10 个类型）、"17. 音乐务实系列"（9 个类型），"8. 防民之口系列"（6 个类型），"10. 演唱难关系列"（6 个类型），"5. 音乐传习系列"（6 个类型），"2. 人制音乐系列"（4 个类型）。就这些类型的必要母题而言，未组编的系列均有自身的独立特色。"3. 曲种创制系列"中的曲种制作环节在其他故事类型中较难普及，因为角色不需要先创立曲种才能唱歌，就像一位作家不需要先编制文体才能写文章，而是演唱和写作的过程就已经涵盖了体裁；"12. 音乐奇遇系列"的奇幻事件、"18. 礼俗仪式系列"中的英雄行为和节日性质、"19. 供奉祖师系列"中的祖师崇拜也各具特色。相比之下，"14. 听众反应系列"讲述人们受音乐影响的行为举止，"17. 音乐务实系列"是在日常生活中使用音乐，普遍适用于各类故事情节；"8. 防民之口系列"讲到禁戏，"10. 演唱难关系列"提及难题，这就难免波及前因后果，于是连缀起不同的故事类型；"5. 音乐传习系列"易成为音乐行为的后果，而"2. 人制音乐系列"则是音乐行为的条件。

第二，故事类型的组合既源自同一系列，也出于不同系列。在同一系列的内部，类型组编共发生 11 次，如"14. 听众反应系列"中的"14-19 挤倒山墙"和"14-15 捂死婴孩"类型相关联、"17. 音乐务实系列"中的"17-19 探敌掩护"和"17-17 唱歌诱降"类型相连接，文本中对同一事件的不同描述常呈并列或因果关系。但异类系列中的 49 次协作表明，相同系列并不生成主导影响，组编的可能性更多地取决于类型本身的普适程度。

第三，就各个类型的故事组编数量而言，"15-6 针砭权贵""4-5 编歌抨击""8-1 官方禁唱""15-1 对台买卖""8-6 禁曲广传"这五种类型的故事基数分别有 39、22、23、34、8 个，前四种类型的高频组合定然受原材料数量的影响。除"8-1 官方禁唱""8-6 禁曲广传"的类型外，其他类型并不属于高频系列，可见系列的活跃度对类型本身不

起决定性作用，类型的移植活性取决于类型自身的普适性。"15-6 针砭权贵"和"4-5 编歌抨击"易于引起禁忌类的报复，它们进行针砭和抨击的动机可能是源于各种灾难；"8-1 官方禁唱"含有社会不良影响和警尉满足私欲等母题，往往与听众反应系列和歌手抨击事件联合起来；"15-1 对台买卖"的激烈景况同样易引起听众的迷狂；"8-6 禁曲广传"则容易成为编歌和禁曲的结果，这五种类型的属性本身使它们更具备组编机遇。

第四，这前五甲类型在组型种类方面也呈现出最大化多样性，只是高低次序变为"15-6 针砭权贵""8-1 官方禁唱""4-5 编歌抨击""15-1 对台买卖""8-6 禁曲广传"型。从组型情况可看出，这五种类型之间偶有相互连接，如"4-5 编歌抨击"与"8-1 官方禁唱""8-6 禁曲广传"等类型多次结合，而"15-6 针砭权贵"和"8-6 禁曲广传"这两种类型也有所关联，唯有"15-1 对台买卖"另辟蹊径，暂未参与这些类型的合作。诚然，"4-5 编歌抨击""8-1 官方禁唱""8-6 禁曲广传"型故事中本身就有部分母题重叠，这种枝节关系预埋了三者的组编伏笔，但从五种类型的组编广度来看，母题是否发生叠缀也不属于决定性因素。从共性来看，这五种类型均表达了一种抗争精神，而斗争情节的曲折性使它们便于与任何类型发生连缀。

总而言之，在内容偶叠的母题和承上启下的过渡句的基础上，故事类型自身的中介属性是联结关系的主要成因。"复合"虽可能是随意地将故事联系在一起，却需要符合组编的规则。故事讲述者不论是有意为之还是下意识和无意识之举，即便将故事硬生生地嵌套在一起，各个类型之间也必须得按照一定的叙事逻辑才能被串联成一个新的故事。联结虽是偶然，秩序却是必然，每一类型的属性引导它们通往了因果、并列、条件、转折、递进的连缀关系，在合理的结构中塑造出复合类型故事。

## 第三节　叙事母题的异类融合

虽然在民间音乐故事中，音乐事象占据着核心地位，但出于故事情节本身的庞杂性，加以主题划分的视角具有相对性，同一故事可被延伸

出各种主题，音乐就难免会与其他种类故事的类型产生交集。一方面，个别典型故事型式作为母题依存于民间音乐故事中，如难题型、禁忌型、考验型、动物报恩型、机智人物型等；另一方面，众多别类故事中穿插着音乐类型中的核心母题，最常见的莫过于禽鸟唱歌诉冤、男女对歌相恋等。比起前文所探讨的音乐故事内部的类型组编，题外类型的结合不仅沿袭了前后连缀的形式，更呈现出彼此相融的模态。在不少民间故事中，乐器被用作魔宝，唱歌辅助了复仇，拉琴等同于考验，歌者就是巧女。前文已探讨了异类前后连缀的表现形态和逻辑关系，叙乐母题与题外类型母题的拼接方案也不乏此类手段，例如在"3-6 切莫回头"型中，龙王召唤虾兵蟹将为李世民的军队搭桥，助其过河。李世民在过河后却忘记禁令，仅回头看了一眼就使虾兵蟹将尽数散去，导致全军覆灭。这一"违禁"母题与后文中李世民的社坛超度、乐度亡魂的情节共同构成了单鼓的起源传说，两者属顺序连缀式，呈现出因果关系。由此，本节对连缀形态不再赘述，而主要介绍音乐故事类型与题外类型之间的互融情形。出于音乐本身的媒介性质，音乐故事可以广泛容纳各类故事类型母题，所以下文仅取几种代表性的混合类型进行阐述，并以此反窥音乐主题的独到之处。

### 一、宝物与妙音

民间音乐故事中充斥着宝物幻想，"宝物"这一世界性的主题广见于识宝、得宝、觅宝、盗宝、魔宝等故事类型中，它围绕着主角得到或使用宝物的过程来展开情节，其中最为突出的当属识宝型和魔宝型。在识宝故事中，主人公偶遇宝贝却不知，意外地得宝或失宝，宝物的真正价值是直到尾声才能揭开的悬念；在魔宝故事里，宝物具有神奇的法术功能，主角在悉其本事之后有意识地使用，达到奇妙的效果。[1] 当这两种故事作为音乐故事的母题出场时，音乐就成为指点寻宝或验证宝物的讯息以及获赏宝物的途径，而宝物的型态则往往就是某种乐器。

关于识宝类型，可参看苗族故事《唢呐》，据说蚩尤战败后建立三

---

〔1〕 万建中：《中国民间散文叙事文学的主题学研究》，北京大学出版社 2009 年版，第 15 页。

苗国，有一位擅吹芦笙的小伙子叫阪泉阿喇，连天上的玉当玉母也晓得他。某日，一位陌生人带来一对乐器，请阪泉阿喇辨认，阪泉阿喇却认不出。陌生人请他试吹，阪泉阿喇吹了后，只觉得它比芦笙、洞箫、笛子更响亮，而陌生人紧接着消失了。阪泉阿喇暗揣此人是神仙，就按乐器的音高擅自为它取名为"唢呐"。刚取好名字，那神仙"忽"地一下又出现在他眼前，夸他猜对了："是玉当玉母叫我给你送来的呀！送给你这样一位识宝的人，也不枉我跑这一趟了。"〔1〕故事中的唢呐虽不给人带来额外的实际财富，但唢呐声本身就具备一定的价值。阪泉阿喇在不经意中"猜"出了唢呐的名字，无意间"识"而得宝，这是基于他吹唢呐后以声命名，于是识"音"成为识"宝"的前提。基本上，只要宝物是乐器，识宝或验宝环节就与乐声脱不开干系。东晋干宝《搜神记》载："汉灵帝时，陈留蔡邕以数上书陈奏，忤上旨意，又内宠恶之，虑不免，乃亡命江海，远迹吴会。至吴，吴人有烧桐以爨者，蔡邕闻其爆声，曰：'此良材也。'因请之，削以为琴，果有美音。而其尾焦，因名'焦尾琴'。"〔2〕蔡邕闻见桐木在火中的裂响，才识得良材做出好琴，声音本身成为宝物的识别信号。不过，乐器之宝未必都依声音而寻得，但这宝物的真假还是得通过奏乐来检验，见《搜神记》又一则："蔡邕尝至柯亭，以竹为椽。邕仰盼之，曰：'良竹也。'取以为笛，发声辽亮。一云邕告吴人曰：'吾昔尝经会稽高迁亭，见屋东间第十六竹椽可为笛，取用，果有异声。'"〔3〕蔡邕仅凭视觉性的"仰盼"就识得造笛好材，但空口无凭，唯当笛子的乐音确实响遏行云，才足以证实蔡邕的慧眼以及"第十六竹椽"的珍奇，文中的笛子"果有异声"和"发声辽亮"也意味着识宝成功。程蔷曾指出，蔡邕所辨识的桐木和竹竿本身并不是宝物，但被制成乐器后，有"美音"或"异声"才

〔1〕　刘世杰、周隆渊编：《金果：黔南民间故事选》，贵州省黔南州民族事务委员会、贵州省黔南州文学艺术研究室编印 1981 年版，第 114—116 页。
〔2〕　〔东晋〕干宝：《搜神记》，岳麓书社 2015 年版，第 123 页。
〔3〕　〔东晋〕干宝：《搜神记》，岳麓书社 2015 年版，第 123 页。

具备了价值。[1] 即使在一般的识宝故事中，这种妙音也总是辨别器物的关键方式，毕竟声境属于"五识"之一，"识"总是需要借助听觉，并且事物的形貌虽可雕饰，音质却总天然，所以故事里辨别诸如玉佩等与无关乎音乐的器物时，也讲求"妙别玉声，巧观金色"，玉声的轻洁甚至被排在了色泽的前头。由此及彼，乐器能否被称作宝物，最直接的判断依据就是音响效果。所以在故事中，是音乐赋予宝物以"宝"的属性，若无妙音，那些乐器都成不了"宝"。就拿阪泉阿喇所吹的唢呐来说，虽然"物"离不开乐器，但"宝"的本质在于音乐。

在一部分识宝类型中，角色刚获得宝物时暂未使用乐器，待转入魔宝类型后，才实在地拿起乐器拨弄起来。如广西京族传说《石生与阮通》中，石生救了龙子，龙王设宴招待并带他前往宝库挑选宝物，石生却在琴室里站得出神。在没有任何人提前透露功能的情况下，他凭着直觉选择了独弦琴，然后龙子才告诉他弹奏独弦琴能够消愁解灾。但石生并未拨弦，直到落入水牢才弹奏独弦琴，而琴声治好了公主的哑病，公主又使石生转危为安。[2] 虽然识宝类型和魔宝类型相互连缀，但它们与音乐故事处于相融的状态，无乐器则无得宝，无音乐亦无脱困。至于独立完整的音乐类魔宝故事可参看"12-7 敲锣长鼻"型，母题"②弟弟得到锣鼓，敲后发生好事""③哥哥模仿他找锣鼓，却被拉长肢体或死去""④弟弟用锣鼓救他，嫂子心急抢敲锣鼓，使哥哥的肢体缩入身体"鲜明地体现了锣鼓的魔力，在该类型的异文之一《小锣和小鼓》中，两兄弟分家（此处还连缀了两兄弟型），弟弟只分到了盐碱地和草房子，向哥哥借种子，也只得到被炒过的麦种。绝望中，他梦见一位白发老人送给自己一个小锣、一个小鼓，并教自己边敲边念："小锣小鼓叮咚响，小麦小麦快快长。"弟弟醒来后照做，只见碧绿的小麦随着锣

---

〔1〕 程蔷：《骊龙之珠的诱惑：民间叙事宝物主题探索》，学苑出版社 2003 年版，第 98 页。

〔2〕 中国民间文学集成全国编辑委员会：《中国民间故事集成·广西卷》，中国 IS-BN 中心 2001 年版，第 565—569 页。

鼓声忽然从地下冒出。[1] 除少数特例以外，使用乐器类魔宝就等于要使乐器发音，两者不分先后。倘若上文里的弟弟不敲响锣鼓，仅把它当镜子般悬挂在墙上，那么它便起不了什么作用，魔宝之"魔"也无从谈起。由此看来，主人公真正所仰仗的是乐音，而不是物质形态的乐器。在湖南侗族《箫的传说》里，后生被困于洞中，发现一根闪闪发光的棍子，他用嘴一吹"发出各种非常好听的声音。声音越吹越响，把洞顶冲破"。待他回到山下，再吹小管子，"声音悠扬清脆，吹得禾苗泛金波，棉苗结银桃"。[2] 一切魔法效果和箫声紧密相连，洞顶是由声音所冲破，禾苗也是在声波的作用下结出果实，至于那根冰凉的"棍子/小管子"只是传递法术的媒介，或者说是音乐的具体象征物。

与识宝故事相同，音乐本身也常常成为获取魔宝的途径，在"12-3 龙宫奏乐"型中，母题"②因奏乐而与异界沟通"和"③得到宝物"组成了奏乐获宝的情节，即主角的歌声引起龙王、洞神或异界仙人的注意，请他去异界弹琴唱歌，再赠其宝葫芦等魔物。既然徒有宝物是行不通的，人们就还得让那乐器作声才能受益，但从母题"④别人想使用宝物却倒霉"来看，宝物的适用者也颇有讲究。在前文提到的《小锣和小鼓》里，为富不仁的哥哥和嫂嫂偷出锣鼓敲打，却双双被从天而降的金元宝给砸死。另有一些故事讲财主强抢铜鼓，却被铜鼓的宝光给射昏在地。乐器魔宝仿佛能够洞穿人性而自行选择效果，尽管这判决依据只是最简单的贫富或美丑。它为善人和恶人分别带来好运或坏运，从而给自身笼罩上一层道德判官的光环。这种针对性在一些故事里不太明显，但仍能被察觉，例如海南黎族的地方传说《吊锣山》里，青年立誓为贫穷同胞谋幸福，一位老爷爷告诉他高山顶上有宝锣，"那宝锣一敲，宝物就会源源而来"。青年获得宝锣后，"把锣吊在山脚的木棉树上，

---

[1]　中国民间文学集成全国编辑委员会：《中国民间故事集成·安徽卷》，中国IS-BN中心2008年版，第894—897页。

[2]　中国民间文学集成全国编辑委员会：《中国民间故事集成·湖南卷》，中国IS-BN中心2002年版，第423—435页。

谁想要什么就自己敲锣"。[1] 从明面上说，这锣是人人都能打得的宝贝，但前文已表明它是为改变穷苦人的命运而服务，这隐含了"敲锣者只会是穷人"的预设。

总体上，音乐与获得宝物和使用宝物的情节相融，这体现出音乐自身的价值和魔力。值得一提的是，音乐在非乐类的宝物故事也会甘居幕后，被充作辅助性的配乐，如《幽明录》载汉武帝在瓠子河边听见水底有弦歌之音，见老翁和少年，其中一人踏着水波走出。他们为武帝奏乐，赠帝紫螺壳，又奉命取宝珠。[2] 这则故事中，出场性和过程中的弦歌之声为他们添上一层缥缈感，将他们升格为奇人。北京传说《香妃与香界寺》里，乾隆帝思念病故的香妃，和尚桂芳赠宝镜助两人相会。时至子夜，宝镜中先传出"回部的蕃乐，是香妃生前最喜欢听的音乐"，再有香妃的魂从中款款走出。两人离别时，音乐再次回荡于殿内，直到天光渐亮才消散。[3] 宝镜的自配音效显明了一个道理，即乐器之所以能够固定化地担纲魔宝是出于音乐本有的神秘属性。音乐即"宝"，它的价值被交托给乐器来传达，连带着乐器也成了宝物，再通过显现自身来召唤出现实中的财富，这构成了宝物—识宝—魔宝的层递链。

### 二、禁忌与沉默

音乐既然是一种神奇的力量，就不免与宗教、祭祀、政治相关联，并发展出一系列的禁忌事项。禁忌本身假定了恶果，而角色的守禁或违背尚不确定，它的结果虽是必然，但过程却是偶然，例如在"3-6 切莫回头"型中，引起唐太宗回头的并不是有心的好奇，而是无心的遗忘。

---

[1] 中国民间文学集成全国编辑委员会：《中国民间故事集成·海南卷》，中国 IS-BN 中心 2002 年版，第 158—159 页。

[2] 王汝涛主编：《太平广记选（续）》，齐鲁书社 1982 年版，第 155 页。

[3] 中国民间文学集成全国编辑委员会：《中国民间故事集成·北京卷》，中国 IS-BN 中心 1998 年版，第 108—110 页。

音乐故事以日常生活中的"禁令"为核心，指向了描述禁忌和解释禁忌。[1] 就描述禁忌而言，禁忌母题散见于故事的全程，一是讲述音乐活动的禁忌及其影响，这包含着上文中的魔宝使用规则；二是使用音乐来禁止对方的行为；三是介绍日常生活中的禁忌事件对音乐的影响。就解释禁忌来看，通常是日常生活中的特殊事件造就了某项音乐禁忌，而这禁忌可能只在文本结尾处被提及。无论哪一种类别，音乐母题的结局要么是发声，要么是消声。

对于这两种禁忌故事类型，"8. 防民之口系列"可称是典型，它偶尔还融合两者。先看描述禁忌类，该系列的各个故事讲述了对音乐活动本身的禁令，含有"禁忌—守禁"和"禁忌—违禁"这两种可能。在"8-3 族人禁曲"型故事中，有一则辽宁传说《侯宝林逃出沈阳》，大意说侯宝林在沈阳北市场演出，一时高兴唱了太平歌词《五猪救母》，歌中讲述一位屠夫欲杀母猪，但母猪的五个小猪崽儿把刀、盆都叼走，屠夫被感动，从此改行不再杀猪。唱完，有位阔少爷给他一元钱，让他下回不许来此处唱这些东西。侯宝林点头道谢，后来才得知这位少爷是回民饭店的少掌柜，他庆幸自己没有挨打。[2] 阔少爷禁止侯宝林唱歌只是一种偶然的行为，但这行为源自《古兰经》中根深蒂固的饮食禁忌，可见即便偶然也事出有因。虽然故事里没有明确讲述侯宝林的后续行为，但他显然不会再去北市场唱这些片段，整体上形成"禁忌—守禁"关系。至于"禁忌—违禁"关系，在音乐故事中未必会引起惩罚，"8-4 禁者听戏"和"8-7 解除禁唱"型故事分别讲述了设禁者的自己破禁以及演唱者的成功违禁，只有"8-5 武力抗禁"型故事的违禁偶尔

---

〔1〕 禁忌作为某种否定性、非常识性的行为规范，一旦违背将造成精神上偶然的却又无可抗拒的惩罚，它强调结果而非动机。按普罗普的功能序列，其故事内部的完整形态应包含"禁忌—违禁—惩罚"，而故事外部则由故事的中心内容来界定，往往只是讲述某项禁忌的来历，并不包含违禁项和惩罚项，见万建中：《解读禁忌——中国神话、传说和故事中的禁忌主题》，商务印书馆2001年版，第10—11、28、39页。由于故事内外各有禁忌标准，文本暂不依循完整的功能形态来做划分。

〔2〕 中国曲艺志全国编辑委员会：《中国曲艺志·辽宁卷》，中国 ISBN 中心 2000年版，第447页。

会带来伤亡。大部分音乐故事热衷于歌颂角色冲破阻力、打破禁忌，或是忍不住违禁却反获自由。当然，也有一些违禁必罚的场合，如"2−16 敲钟过早"型故事中，寺庙中的和尚在疑惑中不顾禁令地提前敲钟，而钟也果真如神仙所叹的那样传不远。这些禁忌母题和音乐母题相融合——禁忌就是禁声（不唱／不敲），违禁则是发声（唱歌／敲钟）。在湖北地方传说《咸宁温泉》中，糅合了音乐主题、魔宝主题和禁忌主题，讲述江南大旱，众人请江神汉求雨，河伯送了一枚金螺给江神汉，告诉他吹三声时索水、吹五声时停用，并嘱咐他用后切记归还。江神汉吹螺号三声，地上果然崩裂出泉眼。他四处吹出泉眼，想要归还螺号，却忘了该吹几下。河伯等不到他还螺号，生气地往温泉里吐痰，使得泉水又浑又臭。[1] 这则故事里，"禁忌—违禁"的内容看似有所反转，禁忌成了发声（吹螺），违禁是禁声（不吹螺），但实际上，江神汉的违禁在于没有归还螺号，这在河伯看来意味着他持续使用音乐。

关于用音乐来禁止他人做事，可参看甘肃风俗传说《净草锣》，宝物母题和禁忌母题在其中发生连缀，而音乐母题与两者相合一。大致内容是盘古开天辟地后，神仙见人们用手指锄草，大发慈悲地赠予宝锣，敲锣就能让杂草枯蔫。但人们懒惰，只枕着宝锣睡觉，县官不知情而将宝锣取走。人们找县官要锣，县官见百姓吵闹不休，就取锣来"铛"地一敲，人群一下子安静了。县官刚要开口说话，百姓又吵开，他又使劲敲锣几下，人群才安静下来。县官见锣能禁止吵闹，就谎称锣原本是官府的用物，用来禁止吵闹。于是"净草锣"成为县官的"禁吵锣"。锣失掉了灵气，拿到地里再敲也不管用了。[2] 这则故事里既包含音乐活动本身的禁忌，即百姓受惰欲控制，没有按照魔宝使用规则去敲锣除草而导致宝锣失效，也解释了官方使用锣鼓的来由，即敲锣震民禁止发声。如此看来，音乐既能让人开口，也能让人沉默。至于日常生活中的禁忌事件对音乐造成的影响，前文所举的"3−6 切莫回头"型就是

〔1〕 中国民间文学集成全国编辑委员会：《中国民间故事集成·湖北卷》，中国 IS-BN 中心 1999 年版，第 255—256 页。

〔2〕 中国民间文学集成全国编辑委员会：《中国民间故事集成·甘肃卷》，中国 IS-BN 中心 2001 年版，第 343—344 页。

一例，与此类似的还有"20-3 无牛皮鼓"型。这些日常禁忌与音乐本身可能无关，所以它和音乐母题基本呈连缀式，音乐活动也千篇一律地成为违禁的辅助手段或惩罚的补救措施。当这些音乐基于泛灵论被用于解禁时，故事的结局当然指向了发声。

再看解释禁忌类，它被用于解释的不可证的音乐禁忌来由，一般在标题就已显明了故事的中心思想，如《中甸坝子不唱"格萨尔"》《"雷老虎"禁演粤剧》《不准演唱〈显应桥〉》等，这类音乐故事广见于"8-1 官方禁唱""8-2 地方禁唱""8-3 族人禁曲"的类型故事。虽然各种禁唱的动机不一，如杜绝社会动乱、维护地方名誉、美化家族历史、贪腐官员私利等，但总归是为了避免臆想中的不良可能性。对人类来说，最根本的劣势莫过于生存资料受到威胁，因此各民族都流传着农耕时节禁止音乐活动的传说，如苗族故事《祭米魂的由来》中，讲述苗家姑娘和后生爱跳芦笙，但在稻米扬花时节，稻米的精魂化形为姑娘来看热闹，导致田头的谷穗多出秕壳。人们劝米魂回到田里，但米魂不愿意，人们便停止跳芦笙。米魂只好返回田坝，谷穗才渐渐壮了浆。以后从撒秧到打米时节，除白喜以外，寨子里禁止吹芦笙。[1] 这类故事中，人们唱歌跳舞会导致颗粒无收，甚至变成蛤蟆等动物，明显是劝人莫要沉湎于乐，以防耽误农时。表面上，这些故事讲述了音乐所导致的恶劣后果，但各种局面实际上源于人的惰性、贪婪和私心，音乐沦为了人欲的替罪羔羊。

音乐类禁忌主题延续了音乐的魔力，但这"魔"具有更大的活性。它不仅像宝物故事里召来福分，还有可能引发灾祸，展示出崇高性和危险性这两种极端特征。严格说来，招灾的不是音乐本身，而是人的贪惰之欲，但人把过错推到音乐的头上，为了灭欲而禁止音声。不过，无论人用音乐招来了何物，这都透露出一个讯息：音乐对人类来说是一种难控之物。既然音乐会逃脱人的掌控，那就只好克制人的行为，所以在音乐故事里，禁忌就是人的沉默，至于何时打破沉默主要按照实际利益来做决策，能否打破沉默则取决于民众的勇气和智慧。

---

[1] 中国民间文学集成全国编辑委员会：《中国民间故事集成·贵州卷》，中国IS-BN 中心 2003 年版，第 539—541 页。

### 三、乐人与智者

故事中的乐人除了意外得宝、对抗禁忌外，还得忙于应付各项生活难题的挑战，而机智人物、巧女、求婚者等民间故事典型人物是这方面的好手，他们通常采用生动诙谐的语言来应对生活中的各种刁难，或者以出色的行动来完成某项高难度的考验。撇开性别、阶层、身份等属性，这类人物的共同点就在于卓绝的应变能力，本文为方便起见把他们统称为"智者"。在音乐故事中，这群智者可以是善于诡辩的歌唱家，亦或技法纯熟的奏乐者，他们的机灵或在于"口"，或在于"手"，前者依靠大脑一时的灵活应变，后者凭仗着数十年如一日的苦练，使得知识和技术在他们的身上达到了统一。所以这层"智"不只是脑筋灵活的小聪明，还多了些实实在在的本领。另外有些智者不一定会歌唱，但作为听者，他们凭借着机敏而影响乐人的活动。隋侯白《启颜录》记载音乐趣事，如侯白等人自称是音声博士，在礼席中酒足饭饱后却不作筝琶或尺八之声，当主人质问时，他采取"吃饱了回"的谐音"吹勃罗回"来做辩解。

"15. 以乐斗嘴系列"集合了智者作乐的故事，按情节可被分为单向度的以乐作答和双向性的对歌而赢。女性歌手在这方面尤胜一筹，诸如尖尾剪、刘三妹、杨四娣等歌手总是令秀才豪绅无言以对。这些歌唱中往往包含着对另一方的讽刺，如"15-6A 亲家斗嘴"型故事，讲述城里的亲家瞧不起乡下老头，两人沿路逛街时，他骗老头说监狱是长寿房、犯人是柴王老祖、妓女是小红娘、粪是关东酱、尿是回龙汤、公公和儿媳扒灰是当当会、着火是豪气、爬上房的王八是练跳高粱。乡下老头一听可不乐意了，回家后拉着三弦唱道："亲家短来亲家长，亲家您住的本是长寿房，亲家您好比柴王老祖，亲家奶奶好比小红娘。亲家您爱吃那关东酱，亲家奶奶爱喝那回龙汤。一年常走那当当会，一年四季放豪光。有心再往下说几句呀！就怕亲家伸着脖子练那跳高粱。"[1] 这首歌狠狠地羞辱了歧视他的亲家，唱歌的韵律是讲话的顿挫所不及的，

---

〔1〕《俩亲家》，见密云县文化馆民间文学集成编辑组：《密云民间文学集成》，密云县文化馆民间文学集成编辑组 1988 年版，第 370—371 页。

它既加强了谐谑性，也能帮人以无意的姿态吐露一些含糊的真情实感。人们虽说不了真话，却可以说些较真的话。

在精神制胜之余，唱歌还能帮人讨要些实际利益，相关故事可参看"17-8 计唱免债""17-10 唱歌免刑""17-11 唱曲赢讼"等类型故事。在广西壮族《大头鱼赌山歌》中，卖鱼人和姑娘打赌，让姑娘随口唱山歌，要求每句都要有"大头鱼"的"头"字，这样大头鱼就可以送给她，否则只许高价买。姑娘自抬难度，表示自己每句能唱出两个"头"，随后唱道："这头行过那头圩，圩头人买大头鱼；江头捉鱼圩头卖，两头打赌有头输。"卖鱼人只好认栽，而姑娘却付出合理的鱼价，教训他别再乱喊高价欺负人。[1] 祁连休在研究机智人物故事时发掘的"263 唱戏讨钱型"（本文设为"17-9 唱戏讨钱"型）也展现了智者在这方面的编曲才华和灵活手腕，它主要讲述艺人被戏班老板克扣工钱，请智者相助，智者去戏班签约唱戏，登台却唱"正月立春雨水，二月惊蛰春分，三月清明谷雨……"十二个月唱遍，惹台下哄笑。老板赶他走，他拉老板打官司，说自己从正月唱到了年底。县官罚老板拿钱，他把工钱分给艺人们。[2] 除了遍数月历以外，这类故事还可以玩弄谐音等障耳法，至于能否解难主要取决于歌词的水准，所以歌唱的旋律非属必要，绪言中曾提到，这类歌词在一些文本里也可能被转换成诗句或对联等形式。

那些真正离不开音乐的智者故事，要属"2-3 杜绝食老""2-8 醒木惊堂""2-11 让树唱歌""11-3 对歌定情""11-4 赛歌选夫""10-1 即兴救场""10-6 即兴唱题"等类型。音乐在故事中承担着不同的功能，它可能会打动出题者，可能会惊醒困盹者，但智者需要灵机一动才能想到使用音乐，比方说哈萨克族故事中，王子、巴依和穷小伙一起向姑娘求亲，姑娘却要求提亲者让毡房前的松树来说出心意，而且松树所说的话必须要打动自己的心。王子和巴依悻悻离去，小伙子却砍松木、

---

〔1〕 中国民间文学集成全国编辑委员会：《中国民间故事集成·广西卷》，中国 IS-BN 中心 2001 年版，第 791—792 页。

〔2〕 祁连休：《智谋与妙趣——中国机智人物故事研究》，河北教育出版社 2001 年版，第 704—705 页。

绑羊肠，制作出冬不拉琴，用琴声打动了姑娘。在某些时候，音乐活动本身就引起重重麻烦，乐人可能会面临亟需替补的缺角困境，或是中途断弦等意外情境，再就是听众找茬儿考验技术。新疆故事《一曲〈当皮袄〉挣了一匹走马》中，曲子艺人张生才就遭遇了后两个问题，商人们有意要试探他的弹唱本事，让他分别用新疆曲子、凉州贤孝和陕西眉户弹奏出《当皮袄》。张生才不仅顺利地完成了任务，还在演奏期间故意折断一根琴弦，并飞快地从弦轴上拉下备用弦，毫不耽误弹唱，这令商人啧啧称奇。[1] 比起偶然断弦的情况，这种故意断弦的行为更显出他的高超技法和机巧心思，使财大气粗的商人们惊叹地赏给他一匹走马。

并非所有的智者们都懂得歌唱，但他们会拐着弯儿地嘲讽那些五音不全的乐人。新疆故事里有一位青年琴手，他向智者艾沙木·库尔班夸耀自己的琴技，称自己弹曲的时候，有一位弹布尔大师惭愧地溜走了。艾沙木不留情面地讽刺道："走出去的不止他一人，很多人都为你感到惭愧，默默地走出去了。"[2] 在这方面，阿凡提还要棋高一着，由于不愿忍受毛拉唱歌跑调，他设计让毛拉没法子再唱，先是谎称毛拉即将当选喀孜（宗教法官），而喀孜一职不能唱歌。于是他假意劝毛拉发誓不再唱歌，说为了让人相信，得写书面保证。毛拉为了当喀孜，果然发誓不再唱歌，结果眼见着别人做了喀孜，毛拉气得发抖，而禁歌的誓言却不可违背。[3] 除了跑调之外，一些不合时宜的音乐也会变成扰民的噪音，智者们直接拿音乐来反惩乐人。湖南传说里有一位聪明人叫木端八，他从来不请佛事，那些做法的和尚和师公都心存不满，深更半夜到他门口吹牛角和海螺。木端八大为恼火，把和尚和师公全部请来做法，要求连吹七天七夜牛角和海螺。和尚和师公刚吹到次日中午，就两颊红

---

〔1〕 中国曲艺志全国编辑委员会：《中国曲艺志·新疆卷》，中国 ISBN 中心 2009 年版，第 555—556 页。

〔2〕 《惭愧》，见中国民间文学集成全国编辑委员会：《中国民间故事集成·新疆卷》（下册），中国 ISBN 中心 2008 年版，第 2025 页。

〔3〕 艾克拜尔·吾拉木编：《阿凡提故事荟萃·聪明篇》，湖北少年儿童出版社 2010 年版，第 29—30 页。

肿，吹不下去了。木端八见他们狼狈，教训他们平日里不要乱吹。[1]
可见音乐一旦使用不当，就会侵害人的基本权利，而智者们用种种妙计
为自己讨回了公道。

　　不过，当日常的琐碎事件妨碍到生活秩序时，智者又会借音乐来进
行劝谕。在"17-12 依歌定计"型故事里，有一位不满十岁的小姑娘，
她会唱许多噶百福段子，所以明达事理。有一天，寨里两家人起了纠
纷，她代父去断公道，却不直指任何一方的过错，只是拉开嗓子唱噶百
福。众人沉浸在乐曲的故事中，闹纠纷的两家人也偃旗息鼓。[2] 由于
擅长摆平人际关系，智者们大多极富于"义"。民间故事中的"义"首
先是传统意义的"己之威仪"，以主观的价值标准作为出发点，所以智
者们跟魔宝如出一辙地瞅人办事，形成讽官捧民、劫富济贫的作风。这
层"正义"脱不开忠义的主框架，于是智者们常讽财主和官差，却极
少戏弄父兄或帝王。这些聪明分子拿着音乐干了不少投机的事，既包括
申讨、得财、求婚，也包括撒谎、哄骗、诅咒，偶尔还会损害同胞的利
益以达到利己的目的。在"7-2 骗揽生意"型里，福州评话艺人捞不到
生意，带着一张纸钱去远郊小村庄，坚称是村里菩萨给的定金，请自己
来唱戏。村民被唬得相信了，只得掏钱请他唱曲。[3] 由于智者们被预
设为善，哪怕再胡作非为，其"本心"也被故事设定为好的，所以一
般只得"善"报。总体上，无论用音乐解难还是抵制噪音，智者们都
揣着或公或私的动机，共同朝着完善生活的目的而去。

　　音乐类智者故事不同于前两个案例，它虽按事件来层递阐述，却以
人物来衡量文本，而人物的行为又必然涉及音乐事象，所以两种母题之
间呈全面的交融关系。如果比较三个类型案例，音乐在魔宝类型中作为
前提或载体，在禁忌类型中充当手段或目的，而在智者故事中统摄了起

---

[1] 中国民间文学集成全国编辑委员会：《中国民间故事集成·湖南卷》，中国 IS-
　　BN 中心 2002 年版，第 739—740 页。
[2] 《榜荣麻初试锋芒解纠纷》，见中国曲艺志全国编辑委员会：《中国曲艺志·
　　贵州卷》，中国 ISBN 中心 2006 年版，第 340—341 页。
[3] 《白髭须菩萨"订评话"》，见中国曲艺志全国编辑委员会：《中国曲艺志·
　　福建卷》，中国 ISBN 中心 2006 年版，第 424 页。

因、经过和结果，从这复杂的局面足以见出音乐故事本身的包容性和广阔性。前文曾列举一些混合三种以上型式的案例，音乐非但没有限制这些类型，反而铺开门路，用与各个类型相融合的方式把不同型式给连缀起来。可以说，音乐故事的独到之处，就在于它的包罗万象。反过来，这也为研究音乐故事增加了难度，任何一种片面理解都将导致全盘的误解，这意味着有必要去挖掘异质文本背后的共同构造。

## 第四节　故事类型的三维结构

在民间音乐故事中，音乐就像一条缀结着五颜六色的葫芦的藤蔓。虽然故事的整体由藤子和葫芦共同组成，但那些招摇的葫芦只是附藤而生的果实，所以要探讨民间音乐故事就必须先弄清这条音乐之藤的意义。尽管本章第一节依照主类划出了音乐故事的各个系列和型式，但故事中的"音乐"超越了单一的时间性艺术活动的意义，它在创制、传承、演唱、风俗这四类事件中糅杂着抽象、具象、能动、被动、主体、客体等多重形态，使人无法一眼瞅准音乐在故事中的定位。各种音乐事象既可以抒发哀愁，又能够召唤动物，它时而赋形于物，时而寄托于人，这些复杂的功能和状态使音乐事件及其相关母题都显得扑朔迷离，故事类型之间的共性更是隐匿无影。不过，无论是拟人化的乐器，还是人的音乐活动，抑或是人给音乐所设的信仰祭拜等事项，都讲述了以音乐为线索而构成的行为关系，所以民间音乐故事及其母题的内容可透过角色和事件之间的结构来进行窥析。

### 一、功能、行动元和符号矩阵

由于故事母题的数量有限，类型和主题之间存有交互的关联，普罗普（Vladimir Propp）从阿法纳西耶夫的三卷《俄罗斯民间故事》中选

择了 100 则神奇故事进行提炼，划分出 7 种角色和 31 项功能[1]，它们呈现出故事中不变的、有限的角色行为功能。尽管普罗普曾质疑类型学和主题学的研究方法，但他的故事形态学的方法倒有助于发掘各个故事类型的叙事线索。此处循其方案，先取"17-5 音乐治病"型中的四个故事作简要比对：

　　（1）扎那体弱多病，医生建议他弹琴说书，唱歌后身体康复。（内蒙古自治区《"仙人"点化，赢儿成器》）

　　（2）知县的太夫人长期失眠，黑衣人击鼓，太夫人不再失眠。（海南省《黑衣仔击鼓治病》）

　　（3）丘处机的母亲忽然生病，丘处机唱弦子，娘的病好了。[河南省《河南坠子的由来（二）》]

　　（4）老翁患了忧郁症，请白氏父女唱词调，治好了忧郁症。（浙江省《白氏父女创立绍兴词调的传说》）

　　在以上事件中，可变的是故事人物、具体病症和演唱内容，不变的是各人物的生病状态、唱歌行动和健康恢复，这显示出该类型故事情节核的"A 灾难"—"B 调停"—"K 消除"的功能序列。在"A 灾

---

[1] 目前普罗普的功能要素暂无统一的中译名称，本文对功能项的命名和编码主要参考贾放的译本及李扬和黄卫星的相关译文。7 种角色为：主角（hero）、反角（villain）、假主角（false hero）、捐助者（donor）、助手（helper）、差遣者（dispatcher）、被寻求者（sought—for person）。行动功能分为：α 初始情境（非功能）、β 缺席（第 1 个功能）、γ 禁令、δ 违禁、ε 刺探、ζ 获悉、η 欺骗、θ 受骗、A 灾难/a 缺乏、B 调停、C 应征、↑ 出发、D 考验、E 反应、F 魔宝、G 转移、H 战斗、J 标记、I 胜利、K 消除、↓ 归来、Pr 追捕、Rs 得救、O 潜回、L ㄥ难、M 难题、N 解题、Q 认出、Ex 揭露、T 变容、U 惩罚、W 结婚。见 [俄] 弗拉基米尔·雅可夫列维奇·普罗普：《故事形态学》，贾放译，中华书局 2006 年版，第 145—149 页；李扬：《中国民间故事形态研究》，中国社会科学出版社 2015 年版，第 16—22 页；黄卫星：《故事逻辑与文本分析》，上海文艺出版社 2014 年版，第 9—10 页。

难"——"K 消除"的"功能对"（Function Pairs）[1] 之间，"B 调停"只是一种消除病灾的手段。不过，如果在"请白氏父女唱词调"之后填入"老翁听歌"情节，那么这两个情节就形成了"B 调停"和"功能有别的 C 开始反抗"的对应关系。由此，"功能对"能够按照情节的取舍而被弹性地划定。再引"12-2 门板唱歌"故事类型为例：富翁的女儿嫁给（W 结婚）穷人（a 缺乏），穷人做的门板能发出动听的音乐（F 魔宝），富翁想用同样重的金银来换门板（H 战斗），但金银始终不如门板重（I 胜利、K 消除缺乏），富翁被气死（U 惩罚）。这一故事类型的功能符号序列为 W-a-F-H-I-K-U，其中的音乐事件不同于上例中的"B 调停"功能，它寄生于能唱歌的门板而被转化为"F 魔宝"功能。这一功能虽没有固定的功能对，但已供人理解故事中的音乐事件的内涵。

不过，普罗普的方法毕竟是对神奇故事的探讨，这与本文所研究的神话、传说、笑话等体裁之间并不完全契合，他所提出的民间故事的四条通则[2]也尚待补苴，例如：一、在上文的"12-2 门板唱歌"型故事中，"W 结婚"出现在序列的开头，这不符合普罗普所限定的"功能项

---

〔1〕 普罗普提出功能之间的成对排列关系，如禁止—破禁、刺探—获悉、交锋—战胜、追捕—获救等，见［俄］弗拉基米尔·雅可夫列维奇·普罗普：《故事形态学》，贾放译，中华书局 2006 年版，第 59 页；阿兰·邓迪斯也依据北美印第安民间故事，得出六个母题综合体，即"缺乏—消除、禁令—违禁、后果—试图逃避后果"，［美］阿兰·邓迪斯：《北美印第安民间故事的结构形态学》，见其《世界民俗学》，陈建宪、彭海斌译，上海文艺出版社 1990年版，291—304 页。李扬对此有所补充，把"功能对"分为时序关系、因果关系、独立功能，见李扬：《中国民间故事形态研究》，中国社会科学出版社2015 年版，第 149—150 页。这些功能对未必完全适用于民间音乐故事，相关的功能关系可做活态处理并有待补充。

〔2〕 普罗普提出的故事功能四条通则：（1）角色的行为功能是故事的不变因素，（2）故事的功能项是有限的，（3）功能项的排序永远相同，（4）所有的故事按结构而言都是同一类型。见［俄］弗拉基米尔·雅可夫列维奇·普罗普：《故事形态学》，贾放译，中华书局 2006 年版，第 20—21 页。

的排序永远相同"的规则[1]；二、唱歌的门板是主角自己制造的，这与普罗普把"F 魔宝"划入"捐赠者"的"行动圈"的看法相背离；三、前文的"17-5 音乐治病"型之"丘处机唱弦救娘"事件中，"B调停"功能不应被仅限于"派遣者"的行动圈，角色有可能化被动为主动地拯救别人甚至于自救；四、故事中的唱歌奏乐等活动未必具有相符的功能项，例如在李扬所划分的《笛童》故事里，"他每天放牛都吹笛子，即使郝老德骂，他也照样吹""干完活便吹笛子"等情节均无法被划归功能项编号，《金芦笙》传说中的"杨梅仔拾起一吹，路边的动物都跳起舞来"也没有功能标记，它只是隶属于前文的"拾到金芦笙"（F 魔宝）功能，[2] 但在音乐故事中，这种借唱歌来引起动物或人类行异事的情节却是一种常见的母题。事实上，除"B7 哀歌唱起"以外，声音现象基本被普罗普排除出了功能项，他把"碰弦出声"和"贴地听声"等通报情节均归至辅助性的"联结"，[3] 这可能会导致"17-15备战信号"型等一系列音乐故事无法被析出有效的功能。当类型被划为"H 战斗—I 胜利"后，人们仍不知音乐活动究竟是出其不意的指令还是胜利之后的号角。如果丢失了独立的音乐成分，音乐故事的独特性就无从谈起。所以，本文在普罗普的功能基础上添加"Y 作乐"一项，把"B7 哀歌唱起"功能项并入其中。考虑到"F 魔宝"本身含有"f1 得到没有魔力的奖品"等功能，所以获得乐器这一类的事件可归于"F"

---

[1] 普罗普本人也意识到通则还有待于完善，他说明"辨认和揭露、婚礼和惩罚都可以挪动位子"，并认为这种序列的颠倒并不违背定律。但在"12-2 门板唱歌型"故事中，"W 结婚"和"U 惩罚"的功能乱序已超出了"故事顺序"和"逻辑顺序"的解释，"U 惩罚"不发生在"W 结婚"前，两者也没有因果关系，"W 结婚"项更是脱离了"认出阶段"的意义。这佐证了李扬所指出的功能顺序不变的三个前提：（1）功能必须受逻辑因果和内在关系的制约；（2）功能历时地、接续地、单一线性地发展；（3）没有被讲述者或者记录者人为地情节化。见李扬：《中国民间故事形态研究》，中国社会科学出版社 2015 年版，第 145 页。

[2] 李扬：《中国民间故事形态研究》，中国社会科学出版社 2015 年版，第 121页。

[3] ［俄］弗拉基米尔·雅可夫列维奇·普罗普：《故事形态学》，贾放译，中华书局 2006 年版，第 65 页。

代码。

在普罗普的方法中，"谁做"是由"做什么"来决定，31 个功能由 7 种角色承担。格雷马斯（Algirdas Julien Greimas）将这 7 种角色简化为 3 组对立的行动元（actants），包括"主体/客体""发送者/接收者""辅助者/反对者"，其运行规则可称作"六元模式"。"主体"是行为的主动欲求者，他想将"客体"交给"接受者"，但这一过程实际上由操纵全局的"发送者"来赐予"接收者"，在交接过程中引申出"辅助者"和"反对者"。[1] 由于行动六元并不要求是人类，所以该方法更适于归纳音乐故事中拟人化的乐器和动物乃至于抽象的音乐本身。以"1-2 魂归亚当"型故事为例，依照格雷马斯的行动元结构，"主体"天帝想将"客体"灵魂赐予"接收者"亚当，灵魂却蔑视"反对者"泥土肉身，不愿意进入亚当的体内。天帝只好让"辅助者"天使演奏音乐，当"发送者"音乐召唤灵魂进入身体时，人才获得了真正的生命。按格雷马斯所设的结构图，可绘图 1-1：

图 1-1 　"1-2 魂归亚当"型故事的六元模式图

根据普罗普的理论，该故事类型蕴含着"a 缺乏—K 消除"的故事功能，再结合格雷马斯的行动元模式，便能看出是音乐消除了肉身对灵

---

〔1〕 如果故事中的接收者期望获得某物，那么他可以同时是"主体"和"接收者"，假使他靠自己的努力获得此物，他就也是"发送者"。关于"发送者"和"辅助者"的区别，前者可能是背景性的抽象物，如社会、历史、时间、聪明、讲故事的能力等，并且通常只有一个，这意味着"音乐"也可以作为"发送者"；后者是显著的具象物，可能不止一个，这适于民间故事中的多位助手情况。见［荷］米克·巴尔：《叙述学：叙事理论导论》，谭君强译，中国社会科学出版社 1995 年版，第 32—34 页。

魂的匮乏，这一故事型式体现出天帝和人类之间的行动关系。在此更进一步，可将"生命"看作"1-2 魂归亚当"型故事的核心范畴，于是这六个行动元的性质中还潜藏着"生命—反生命"的"反义关系"、"生命—非生命""反生命—非反生命"的"矛盾关系"、"生命—非反生命"和"反生命—非生命"的"蕴涵关系"。[1] 将"生命""反生命""非反生命""非生命"这四项关系义素分别设为 $S_1$、$S_2$、$\overline{S}_2$、$\overline{S}_1$，可绘制出格雷马斯的"符号矩阵"（图1-2）。

生命　　　　　　　　　　反生命
$S_1$　　　　　　　　　　$S_2$

非反生命 $\overline{S}_2$　　　　　　$\overline{S}_1$ 非生命

图1-2　"1-2 魂归亚当"型故事的符号矩阵

如果追问"生命""反生命""非反生命""非生命"这四种符号的性质及其关系，那么天帝（主体）创造出"生命"，泥土（反对者）是与之对立的"反生命"，灵魂（客体）、音乐（发送者）和天使（辅助者）表现为"非反生命"，亚当（接收者）则属于有可能获得生命的"非生命"。同时，"生命—非反生命"的蕴涵关系表现为"洁净"，"反生命—非生命"的蕴涵关系却是"不洁"，由于 $S_1$ 和 $S_2$ 的相互对立，两种蕴含关系也顺此呈反义关系。这一故事类型告诉人们，造物主天帝创造出洁净的灵魂，但人类只是不洁的肉身。天使的奏乐带动生命，用音乐缔结了天和人、灵与肉的关系。一旦音乐离开人间，灵魂就会离开身体，使人沦为不洁的尘土而归于天帝，下图据此对"符号矩阵"加

〔1〕［法］A. J.格雷马斯：《论意义：符号学论文集》（上册），吴泓缈、冯学俊译，百花文艺出版社 2011 年版，第 141、168 页。

以细化（图 1-3）。

图 1-3　"1-2 魂归亚当"型故事的符号矩阵

　　虽然符号矩阵的范畴选择存有主观多样性，但民间故事大多描述"扁平人物"和单线情节，而该方法对于这类简单的故事尤显成效。例如"4-1 自然灵感"故事型式的案例《程砚秋擅创新腔》《关汉卿作〈西厢记〉的传说》《何博众谱〈雨打芭蕉〉》仅讲述作曲者根据什刹海、红瓢虫、雨打芭蕉等自然景象创作出了某一乐曲，但从中可析出"自然—俗世"的"反义关系"。这两层对立面聚焦于同一人的内部，传达着编曲者在不同时期的不同状态：他在世俗的环境和愚拙的思维中举足无措、在自然与俗世的分界点上苦寻灵感却无所获、当接触雨落虫鸣时灵光乍现、谱出天籁后与俗世若即若离并被颂为智者。"自然—非俗世"的蕴涵关系表现为"智慧"，"俗世—非自然"的蕴涵关系则是"愚拙"。这一类型中的音乐从途径上升为目的，它在自然之中被引吭高歌，面对俗世时却静默无声，故事的线性关系呈现为图 1-4。

　　总而言之，$S_1$、$S_2$、$\overline{S_2}$、$\overline{S_1}$ 之间的反义关系、矛盾关系和蕴涵关系缔结起音乐故事的隐藏本质，由此孕生出的角色和事件以"主体/客体""发送者/接收者""辅助者/反对者"为元素铺展开故事线轴，继而使情节在故事表层浮现出自身的功能序列。所以，尽管前文的探讨顺序是从故事功能到行动六元再到深层语义，但这些结构对文本的实际作

图 1-4　"4-1 自然灵感"型故事的符号矩阵

用却呈反向推进，即从深层语义到行动六元再到事件功能。虽然读者是从表层到深层地进入故事，讲述人却是以深层意识来说出表层话语。所以，若按符号矩阵—行动六元—故事功能的次序来分析，将更能由里及表地发掘讲述人的隐含动机以及故事类型的意义。

## 二、212 个型式结构

下文将结合普罗普和格雷马斯的理论，对 212 个民间音乐故事型式进行编码，以明晰故事类型的主干骨骼和必要母题的功能。此处需要说明的是：第一，格雷马斯的方法固然有其弊端，即单一的结构图无法指出全文的历时性变化，但它大致可供把握民间音乐故事类型中的核心行动关系，对于较为复杂的文本（如"12-7 敲锣长鼻"等类型）可以根据情况增加结构线；第二，格雷马斯的"六元模式"未设置"成功"或"失败"，这丢失了"客体"在"发送者"和"接收者"之间的连接情况，也无法显明"辅助者"和"反对者"的交锋胜负，所以下表将在"接收者"一栏旁边用"√"（成功）、"×"（失败）、"o"（成败未定）的符号来标注结果；第三，普罗普给各个功能项设置了不少的分支，如"W 结婚"项包含了"W0 接受奖金""W1 婚誓""W2 破镜重圆"等 7 种亚功能。由于本节的目的是获取故事类型的整体信息，若解读过密会反生累赘，所以仅取宏观意义的符码来做标记，除上文所言的新设的"Y 作乐""F 魔宝（含乐器）"外，也用"I 胜利"来表达人

生的成功；第四，$S_1$ 与 $S_2$ 的划取以及蕴涵关系的归纳难免有主观的倾向，例如 "17-11 唱曲赢讼" 型故事除了 "公正—不公" 外，还可抽取出 "权威—平凡" "尊严—失尊" 等反义元素。诚然，各种不同的划取方式会解读出相异的故事型式内涵，但本文遵循故事的核心要素，所有的二元对立特征虽不充足但均属必有，它们具备一定的可靠性。为了便于参看，本文将结构图统一转换为表1-3：

### 表1-3　民间音乐故事的212个型式结构表

| 型式 | 发送者 | 客体 | 接收者 | 辅助者 | 主体 | 反对者 | $S_1$—$S_2$/蕴涵关系 | 故事功能 |
|---|---|---|---|---|---|---|---|---|
| 1-1 神鼓救世型 | 鼓 | 生命 | 人类√ | 动物或老人 | 人类 | 洪水 | 祸—福/生—死 | A—F—K |
| 1-2 魂归亚当型 | 音乐 | 灵魂 | 亚当√ | 天使 | 天帝 | 泥土 | 生—死/洁—秽 | a—B—Y—K |
| 1-3 登天求乐型 | 天神 | 音乐 | 人类√ | 恒心 | 求乐者 | 人的粗心 | 祸—福/智—愚 | a—G—Y—K |
| 1-4 薅草锣鼓型 | 锣 | 薅草 | 人类√ | 神农或神仙 | 人类 | 县官或青年的阻碍 | 勤—惰/奖—惩 | A—B—F—K—U |
| 1-5 八仙渔鼓型 | 八仙 | 音乐 | 人类√ | 群众或乐人 | 八仙 | 乐器被打破 | 异界—人间/智—愚 | a—F—K |
| 2-1 始祖制乐型 | 始祖 | 音乐 | 人类√ | 材料或大臣 | 始祖 | 无制乐经验 | 自然—俗世/智—愚 | a—F—K |
| 2-2 人仿天制型 | 人或知了 | 芦笙 | 人类√ | 仙女 | 人类 | 难度、公鸡、粗心 | 异界—人间/智—愚 | a—F—K |
| 2-3 杜绝食老型 | 音乐 | 自由 | 儿子√ | 众人 | 儿子 | 食老习俗 | 顺从—反抗/野蛮—文明 | A—F—Y—K |
| 2-4 打鱼还经型 | 音乐 | 经文 | 人类√ | 木鱼 | 人 | 动物 | 福—祸/佛—俗 | A—F—K |
| 2-5 杀蛇做鼓型 | 音乐 | 安全 | 人√ | 鼓 | 英雄 | 蛇 | 生—死/善—恶 | A—H—I—K—F |
| 2-6 椰打木鱼型 | 木鱼 | 和平 | 狗和人ο | 善心 | 和尚 | 狗和人的争斗 | 佛—俗/和平—争斗 | A—B—H—F—Y |
| 2-7 骨头唱歌型 | 音乐 | 自由 | 人√ | 动物尸骨 | 人 | 王爷等争斗者 | 生—死/善—恶 | A—K—A—F |

续表

| 型式 | 发送者 | 客体 | 接收者 | 辅助者 | 主体 | 反对者 | $S_1$—$S_2$/蕴涵关系 | 故事功能 |
|---|---|---|---|---|---|---|---|---|
| 2-8 醒木惊堂型 | 醒木声 | 惊醒 | 唐太宗√ | 魏征 | 唐太宗 | 龙王 | 梦境—现实/生—死 | A-Y-E-K |
| 2-9 太祖封木型 | 醒木声 | 封赏 | 说书乐人√ | 朱元璋 | 说书艺人 | 分离 | 贵—贱/有情—无情 | a-B-F-K |
| 2-10 暗示死讯型 | 音乐 | 安全 | 众人√ | 音乐技术 | 乐人 | 汗王的死亡威胁 | 苦—乐/生—死 | A-D-F-Y-K |
| 2-11 让树唱歌型 | 音乐 | 爱情 | 小伙子√ | 树 | 小伙子 | 姑娘考验 | 有情—无情/智—愚 | M-F-Y-N-W |
| 2-12 恋人哀歌型 | 音乐 | 思念 | 女人√ | 乐器 | 男人 | 死亡 | 怀念—遗忘/生—死 | A-Y |
| 2-13 思子作乐型 | 音乐 | 思念 | 儿子√ | 乐器 | 父亲 | 死亡 | 怀念—遗忘/生—死 | A-F-Y |
| 2-14 逆子思母型 | 音乐 | 思念 | 母亲√ | 忏悔 | 逆子 | 母亲死亡 | 怀念—遗忘/生—死 | A-F-Y |
| 2-15 猪皮蒙鼓型 | 人 | 鼓皮 | 鼓√ | 猪护心皮 | 人 | 破损 | 福—祸/智—愚 | A-F-K |
| 2-16 敲钟过早型 | 铸钟人 | 钟 | 僧人× | 僧人的耐心 | 铸钟人 | 僧人的急躁 | 理想—现实/耐心—急躁 | a-F-γ-δ-U |
| 2-17 跳进铁水型 | 铸钟人 | 钟 | 皇帝或百姓o | 生命 | 铸钟人 | 屡次失败 | 善—恶/生—死 | A-F-K |
| 3-1 卖唱求生型 | 曲艺 | 食物 | 人√ | 指示者 | 人 | 灾难 | 生—死/贵—贱 | A-Y-K |
| 3-1A 孔子说书型 | 说唱 | 食物 | 孔子√ | 弟子 | 孔子 | 围困 | 生—死/贵—贱 | A-a-B-Y-K |
| 3-1B 讨孔子债型 | 说唱 | 食物 | 孔子√ | 乞丐 | 孔子 | 贫穷 | 生—死/贵—贱 | a-B-Y-K |
| 3-2 崔公唱鼓型 | 鼓词 | 清白 | 崔公√ | 徒弟 | 崔公 | 朝廷 | 公正—不公/善—恶 | A-Y-K |
| 3-3 劳逸结合型 | 音乐 | 效率 | 劳动者√ | 编歌者 | 劳动者 | 劳累 | 智—愚/劳—娱 | a-B-F-K |
| 3-4 演戏造桥型 | 藏戏 | 桥 | 村民√ | 仙女 | 汤东杰布 | 贫穷 | 梦境—现实/公—私 | a-B-Y-K |
| 3-5 祛灾曲种型 | 音乐 | 平安 | 人类√ | 乐者 | 人类 | 瘟疫或邪魔 | 正—邪/福—祸 | A-F-K |

| 型式 | 发送者 | 客体 | 接收者 | 辅助者 | 主体 | 反对者 | $S_1—S_2$/蕴涵关系 | 故事功能 |
|---|---|---|---|---|---|---|---|---|
| 3-6 切莫回头型 | 太平鼓 | 平安 | 李世民√ | 乐人 | 李世民 | 将士冤魂 | 祸—福/生—死 | γ-δ-U-A-Y-K |
| 3-7 狐仙三角型 | 音乐 | 正义 | 百姓√ | 合伙人 | 狐仙和青年 | 官方 | 苦—乐/顺从—反抗 | F-W-F-Ex |
| 4-1 自然灵感型 | 灵感 | 乐曲 | 乐人√ | 自然景象 | 乐人 | 日常生活 | 自然—俗世/智—愚 | a-K-Y |
| 4-2 编歌赞颂型 | 音乐 | 颂赞 | 人物或事项√ | 怀念 | 众人或乐人 | 遗忘 | 善—恶/怀念—遗忘 | I-Y |
| 4-3 编歌劝善型 | 音乐 | 道德 | 众人√ | 善意 | 乐人 | 罪恶 | 善—恶/顺从—反抗 | A-B-Y |
| 4-3A 失明劝善型 | 音乐 | 希望 | 盲人√ | 善意 | 盲人 | 命运 | 善—恶/顺从—反抗 | A-B-Y |
| 4-4 编歌感叹型 | 音乐 | 感伤 | 悲剧事件√ | 编曲者 | 众人 | 遗忘 | 幸运—不幸/怀念—遗忘 | A-Y |
| 4-5 编歌抨击型 | 音乐 | 正义 | 百姓√ | 乐人 | 百姓 | 权贵 | 权威—平凡/公正—不公 | A-F-Ex |
| 5-1 蹄印在身型 | 史诗 | 颂扬业绩 | 格萨尔王√ | 青蛙和乐人 | 格萨尔王 | 死亡 | 有名—无名/生—死 | A-M-F-N-J |
| 5-2 神授艺人型 | 神或格萨尔王 | 史诗 | 乐人√ | 梦 | 乐人 | 病 | 福—祸/梦境—现实 | G-A-K-F |
| 5-3 帝王推广型 | 御书 | 歌曲 | 百姓√ | 臣子、百姓、艺人 | 帝王 | 传歌困难 | 权威—平凡/肯定—否定 | Y-D-I |
| 5-4 名人扶持型 | 名人 | 歌曲 | 百姓√ | 资金 | 名人 | 地域 | 权威—平凡/智—愚 | Y-D-I |
| 5-5 抄录传唱型 | 曲本 | 歌曲 | 民众√ | 坚持 | 普通人 | 放弃 | 耐心—急躁/热爱—冷漠 | a-Y-K |
| 5-6 名家指点型 | 名家 | 歌唱技术 | 乐人√ | 幸运 | 乐人 | 不幸 | 权威—平凡/勤—惰 | Y-a-B-K |
| 5-7 一字千金型 | 听者 | 纠正 | 乐人√ | 幸运 | 乐人 | 不幸 | 谦虚—傲慢/幸运—不幸 | Y-a-B-K |
| 5-8 严师高徒型 | 师父 | 歌唱技术 | 徒弟√ | 肉体磨砺 | 徒弟 | 经验或失误 | 敬业—失职/苦—乐 | Y-D-I |
| 5-9 听音特招型 | 嗓音好 | 学歌机会 | 非乐人√ | 有缘 | 名角或总管 | 无缘 | 幸运—不幸/苦—乐 | a-B-Y-K-I |
| 5-10 因材施教型 | 个人特点 | 歌唱技术 | 徒弟√ | 敬业 | 师父 | 不敬业 | 敬业—失职/智—愚 | a-B-Y-K-I |

续表

| 型式 | 发送者 | 客体 | 接收者 | 辅助者 | 主体 | 反对者 | $S_1$—$S_2$/蕴涵关系 | 故事功能 |
|---|---|---|---|---|---|---|---|---|
| 5－11 博采众长型 | 音乐技术 | 成功 | 乐人√ | 名流指点 | 乐人 | 无经验 | 谦虚—傲慢/勤—惰 | a-B-Y-K-I |
| 5－11A 郑佑学琴型 | 白素娟、马湘兰 | 琴艺 | 郑佑√ | 虚心 | 郑佑 | 男女之别 | 谦虚—傲慢/勤—惰 | a-B-Y-K-I |
| 5－12 认师为父型 | 二师父 | 音乐技能 | 徒弟√ | 父子名义 | 徒弟 | 行规 | 规则—破规/尊—卑 | M-N-Y |
| 5－13 报答恩师型 | 徒弟 | 帮助 | 师父√ | 道德 | 徒弟 | 师徒距离 | 尊—卑/有情—无情 | Y-A-B-K |
| 5－14 学艺受阻型 | 乐人 | 演唱资格 | 乐人 | 坚持 | 乐人 | 家族或主人 | 顺从—反抗尊—卑 | Y-A |
| 5－15 冒名徒弟型 | 名家 | 徒弟资格 | 假徒弟√ | 坚持 | 假徒弟 | 名家的拒绝 | 尊—卑幸运—不幸 | a-Y-D-K |
| 5－16 偷学乐技型 | 徒弟 | 音乐技术 | 徒弟√ | 坚持 | 徒弟 | 师父的阻碍 | 顺从—反抗/勤—惰 | Y-a-A-Y-I |
| 5－17 盲人听戏型 | 盲人 | 音乐技术 | 盲人√ | 听 | 盲人 | 看 | 顺从—反抗/勤—惰 | Y-a-A-Y-I |
| 5－18 伤身苦练型 | 乐人 | 音乐技术 | 乐人√ | 勤奋 | 乐人 | 懒惰 | 顺从—反抗/勤—惰 | Y-a-A-Y-I |
| 5－18A 挖被练琴型 | 乐人 | 音乐技术 | 乐人√ | 勤奋 | 乐人 | 懒惰 | 顺从—反抗/勤—惰 | Y-a-A-Y |
| 5－19 远途学艺型 | 师父 | 音乐技术 | 徒弟√ | 勤奋 | 徒弟 | 路远 | 顺从—反抗/勤—惰 | Y-a-A-Y |
| 5－20 倾家学艺型 | 师父 | 音乐技术 | 徒弟√ | 卖家产 | 徒弟 | 学费贵 | 贫—富/勤—惰 | Y-a-A-Y |
| 5－21 务必拜师型 | 乐人 | 不拜师 | 师父 | 自学 | 乐人 | 行规 | 规则—破规/利—弊 | M-Y-N-I |
| 6－1 曲种融合型 | 乐人 | 新曲种 | 观众√ | 其他曲种 | 乐人 | 陈规 | 规则—破规智—愚 | Y-a-K |
| 6－2 因地改戏型 | 乐人 | 新曲种 | 观众√ | 地方口味 | 乐人 | 陈规 | 规则—破规利—弊 | Y-a-K |
| 6－3 时代变曲型 | 乐人 | 新曲种 | 观众√ | 新时代 | 乐人 | 陈规 | 规则—破规利—弊 | Y-M-N |
| 6－4 站起来唱型 | 乐人 | 新唱法 | 观众√ | 创新 | 乐人 | 陈规 | 规则—破规利—弊 | Y-M-N |

| 型式 | 发送者 | 客体 | 接收者 | 辅助者 | 主体 | 反对者 | $S_1$—$S_2$／蕴涵关系 | 故事功能 |
|---|---|---|---|---|---|---|---|---|
| 6-5 见官互学型 | 互学 | 生意 | 乐人乙√ | 官方 | 乐人乙 | 竞争 | 利—弊公—私 | Y-A-H-Y-K |
| 7-1 御赐致穷型 | 民众 | 生意 | 乐人 | 撤走赏赐 | 乐人 | 帝王赏赐 | 权威—平凡／贫—富 | F-a-K |
| 7-2 骗揽生意型 | 民众 | 生意 | 乐人√ | 行骗 | 乐人 | 动乱 | 利—弊／善—恶 | a-η-θ-Y-K |
| 7-3 先尝后买型 | 民众 | 生意 | 乐人√ | 敬业 | 乐人 | 地理位置 | 敬业—失职／利—弊 | a-Y-K |
| 7-4 同行相争型 | 暴力 | 生意 | 乐人甲 | 警察 | 乐人甲 | 乡亲和乐人乙 | 善—恶／利—弊 | Y-a-H-A |
| 7-5 保护戏箱型 | 金钱 | 保护 | 戏箱√ | 热爱 | 乐人或财主 | 戏班灾难 | 公—私／权威—平凡 | A-B-K-F |
| 7-6 修技高超型 | 匠人 | 好乐器 | 商人√ | 技术 | 匠人 | 时间 | 耐心—急躁／智—愚 | M-B-N |
| 8-1 官方禁唱型 | 乐人 | 演唱资格 | 乐人 | 民众 | 乐人 | 官员 | 权威—平凡／自由—束缚 | Y-γ |
| 8-2 地方禁唱型 | 乐人 | 演唱资格 | 乐人 | 道德 | 乐人 | 地方民众 | 善—恶／自由—束缚 | Y-γ |
| 8-3 族人禁曲型 | 乐人 | 演唱资格 | 乐人 | 远走 | 乐人 | 家族禁忌 | 善—恶／自由—束缚 | Y-γ |
| 8-4 禁者听戏型 | 乐人 | 演唱资格 | 乐人√ | 技术 | 乐人 | 官员 | 权威—平凡顺从—反抗 | Y-γ-Y-δ |
| 8-5 武力抗禁型 | 乐人 | 演唱资格 | 乐人 | 暴动 | 乐人 | 权威者 | 权威—平凡顺从—反抗 | Y-γ-C |
| 8-6 禁曲广传型 | 乐人 | 演唱资格 | 乐人√ | 民众 | 乐人 | 反派 | 善—恶自由—束缚 | Y-γ-δ |
| 8-7 解除禁唱型 | 乐人 | 演唱资格 | 乐人√ | 人情或借口 | 乐人 | 官方 | 权威—平凡顺从—反抗 | Y-γ-δ |
| 9-1 权贵参演型 | 权贵 | 演唱资格 | 权贵√ | 贫穷或缺角 | 权贵 | 技术 | 权威—平凡／肯定—否定 | a-Y-K |
| 9-2 大师让角型 | 大师 | 主角资格 | 乐人√ | 谦逊 | 大师 | 常规 | 善—恶／尊—卑 | B-Y-I |
| 9-3 提携后辈型 | 名家 | 演唱资格 | 乐人√ | 大度 | 名家 | 常规 | 善—恶／尊—卑 | B-Y-I |
| 9-4 照顾同行型 | 高手乐人A | 生意 | 同行乐人√ | 减少演出或帮忙 | 高手乐人B | 私心 | 善—恶／利—弊 | Y-a-K |

| 型式 | 发送者 | 客体 | 接收者 | 辅助者 | 主体 | 反对者 | $S_1$—$S_2$/蕴涵关系 | 故事功能 |
|---|---|---|---|---|---|---|---|---|
| 9-5 两灌唱片型 | 录音公司 | 重录机会 | 乐人√ | 幸运 | 乐人 | 常规 | 敬业—失职/幸运—不幸 | Y-A-Y-K |
| 9-6 乐人戒烟型 | 乐人 | 演唱资格 | 乐人√ | 戒毒 | 乐人 | 鸦片 | 敬业—失职/耐心—急躁 | Y-A-K-Y-I |
| 9-7 公益演出型 | 金钱 | 救援 | 受助者√ | 免费演唱 | 乐人 | 私心 | 善—恶/贫—富 | a-Y-K |
| 9-7A 义购墓地型 | 金钱 | 墓地 | 已逝前辈√ | 免费演唱 | 乐人 | 私心 | 善—恶/贫—富 | A-Y-K |
| 10-1 即兴救场型 | 乐人 | 救援 | 演出√ | 智谋和技术 | 乐人 | 愚拙 | 成—败/智—愚 | Y-D-E-I |
| 10-2 缺角顶替型 | 乐人 | 救援 | 演出√ | 技术 | 乐人 | 经验 | 成—败/智—愚 | D-E-Y-I |
| 10-3 一鸣惊人型 | 听众 | 惊叹 | 乐人√ | 技术 | 乐人 | 因外貌被轻视 | 成—败/智—愚 | a-A-Y-ζ-E-I |
| 10-4 打狗报恩型 | 乐人 | 惊叹 | 知名乐人√ | 技术 | 知名乐人 | 隐藏身份 | 真—假/智—愚 | η-Y-ζ-E |
| 10-5 点哪唱哪型 | 乐人 | 成功 | 乐人√ | 智谋和技术 | 乐人 | 听者的难题 | 胜—负/智—愚 | M-Y-N |
| 10-6 即兴唱题型 | 乐人 | 成功 | 乐人√ | 智谋和技术 | 乐人 | 听者的难题 | 胜—负/智—愚 | M-Y-N |
| 10-7 中途作弊型 | 乐人 | 成功 | 乐人 | 作弊得帮助 | 乐人 | 作弊被发现 | 幸运—不幸/智—愚 | Y-a-η-K-I |
| 10-8 忘摘戒指型 | 听众 | 认同 | 乐人√ | 准备齐全 | 乐人 | 忘摘戒指 | 肯定—否定/敬业—失职 | M-Y-U |
| 10-9 失误加演型 | 听众 | 免罚 | 乐人√ | 演出正确 | 乐人 | 演出失误 | 对—错/敬业—失职 | M-Y-U |
| 10-10 错词遭罚型 | 乐人 | 命运 | 乐人 | 唱歌准确 | 乐人 | 唱错一字 | 对—错/权威—平凡 | M-Y-U |
| 10-11 独自卖艺型 | 乐人 | 生存 | 乐人√ | 独自卖艺 | 乐人 | 同行矛盾 | 规则—破规/利—弊 | H-Y-I |
| 10-12 乐人拒唱型 | 乐人 | 尊严 | 乐人 | 不演出 | 乐人 | 权贵 | 权威—平凡/尊严—失尊 | D-E |
| 10-12A 袁头落地型 | 孙菊仙 | 尊严 | 孙菊仙 | 不演出 | 孙菊仙 | 袁世凯强权 | 权威—平凡/尊严—失尊 | D-E-A-Y-K |

续表

| 型式 | 发送者 | 客体 | 接收者 | 辅助者 | 主体 | 反对者 | $S_1$—$S_2$ /蕴涵关系 | 故事功能 |
|---|---|---|---|---|---|---|---|---|
| 10-13 坚持唱完型 | 乐人 | 演唱 | 观众√ | 敬业 | 乐人 | 紧急灾难 | 敬业—失职/安—危 | Y-A-Y |
| 10-14 唱戏身亡型 | 乐人 | 演唱 | 观众√ | 敬业 | 乐人 | 死亡 | 敬业—失职/生—死 | Y-A-Y |
| 11-1 男歌女爱型 | 音乐 | 爱情 | 男女√ | 定亲或私奔 | 女人 | 女方家族 | 贫—富/有情—无情 | Y-W |
| 11-1A 唱歌的心型 | 唱歌 | 爱情 | 男人 | 母亲、货郎 | 男人 | 丑或穷 | 贫—富/有情—无情 | Y-W-A-FW-U |
| 11-2 唱曲挽回型 | 唱歌 | 爱情 | 男人√ | 歌师 | 男人 | 女方已嫁或男方丑 | 智—愚/有情—无情 | W-A-Y-W |
| 11-3 对歌定情型 | 对歌 | 爱情 | 男女√ | 爱好、活动 | 男女 | 天人或地域之隔 | 顺从—反抗/有情—无情 | Y-W |
| 11-4 赛歌选夫型 | 对歌 | 爱情 | 男人√ | 唱歌技能 | 男人 | 唱歌差劲 | 智—愚/有情—无情 | D-Y-W |
| 11-5 对歌飞仙型 | 对歌 | 爱情 | 男女√ | 唱歌技能 | 男女 | 种族隔阂 | 异界—人间/顺从—反抗 | Y-W-G |
| 11-6 吹箫引凤型 | 音乐 | 爱情 | 男女√ | 箫 | 男女 | 阶级 | 异界—人间/权威—平凡 | Y-W-G |
| 11-7 乐器通灵型 | 音乐 | 生命 | 男鬼或女鬼√ | 琴、芦笙、箫 | 男人或男鬼 | 人鬼之隔 | 异界—人间/生—死 | Y-W-Y-Rs |
| 11-8 雌雄乐器型 | 音乐 | 爱情 | 雌雄乐器 | 自己 | 雌雄乐器 | 被分开 | 聚—散/和平—争斗 | G-Pr-A-Y |
| 12-1 煞曲招灾型 | 乐人 | 平安 | 堂会× | 点好曲目 | 主人 | 点坏曲目 | 善—恶/安—危 | Y-A |
| 12-2 门板唱歌型 | 富人 | 唱歌的门板 | 富人 | 金银不比门板重 | 穷人 | 金银比门板重 | 贫—富/善—恶 | W-a-H-L-K-U |
| 12-3 龙宫奏乐型 | 异界统治者 | 宝物或龙女 | 乐人√ | 音乐 | 乐人 | 觊觎者 | 贫—富/善—恶 | W-F-L-U |
| 12-4 仙女赠乐型 | 仙女 | 乐器 | 穷人√ | 仙女 | 穷人 | 富人 | 异界—人间/贫—富 | a-Y-F-K-L-U |
| 12-5 洞中烂柯型 | 人 | 音乐 | 人√ | 洞中人 | 人 | 无缘 | 梦境—现实/幸运—不幸 | G-Y-W |

续表

| 型式 | 发送者 | 客体 | 接收者 | 辅助者 | 主体 | 反对者 | $S_1$—$S_2$/蕴涵关系 | 故事功能 |
|---|---|---|---|---|---|---|---|---|
| 12-6 召唤动物型 | 动物 | 救援 | 穷人√ | 乐器 | 穷人 | 恶人 | 福—祸/善—恶 | A-F-Y-K |
| 12-7 敲锣长鼻型 | 精怪 | 锣鼓 | 弟弟√ 哥哥 | 唱歌好听 | 弟弟 哥哥 | 唱歌难听 | 善—恶/智—愚 | a-F-K-L-U |
|  | 弟弟 | 救援 | 哥哥 | 打锣 | 弟弟 | 嫂子抢锣 | 善—恶/安—危 | a-F-K-L-U |
| 12-8 唱歌摘瘤型 | 妖怪 | 摘瘤 | 好人√ 坏人 | 唱歌好听 | 好人 坏人 | 唱歌难听 | 善—恶/安—危 | A-Y-K-L-U |
| 12-9 闻乐起舞型 | 孤儿 | 平安 | 孤儿√ | 弹琴起舞 | 孤儿 | 主人迫害 | 善—恶/生—死 | Y-L-Y-U |
| 13-1 弃官从乐型 | 乐人 | 唱歌 | 乐人√ | 热爱音乐 | 乐人 | 官职 | 权威—平凡/热爱—冷漠 | D-Y-A |
| 13-2 临终绝唱型 | 音乐 | 完满 | 生命√ | 施刑者、朋友 | 将死者 | 死亡 | 生—死/完满—遗憾 | a-Y-K |
| 13-3 音乐陪葬型 | 子孙 | 音乐 | 死去的自己 | 遗嘱 | 将死者 | 死亡 | 生—死/热爱—冷漠 | Y-M-Y |
| 13-4 编唱疯魔型 | 乐人 | 乐曲 | 听者√ | 自闭疯癫 | 乐人 | 闲话 | 热爱—冷漠/智—愚 | D-Y |
| 13-5 唱歌忘事型 | 乐人 | 音乐 | 乐人√ | 迷恋 | 乐人 | 劳动失败 | 热爱—冷漠/智—愚 | M-Y |
| 13-6 唱歌坠井型 | 乐人 | 唱歌 | 乐人√ | 迷恋 | 乐人 | 死亡危机 | 热爱—冷漠/生—死 | Y-A-Y |
| 13-7 财断歌声型 | 穷人 | 快乐 | 穷人× | 唱歌 | 穷人 | 富人的钱 | 欲望—无欲/苦—乐 | a-Y-K-U |
| 14-1 帝王失态型 | 帝王 | 威仪 | 众人 | 正常听戏 | 帝王 | 听戏失态 | 权威—平凡/尊严—失尊 | Y-E-U |
| 14-2 领导关怀型 | 演唱 | 领导关怀 | 乐人√ | 机遇 | 乐人 | 日常 | 权威—平凡/肯定—否定 | Y-J |
| 14-3 少帅听戏型 | 张学良 | 演唱资格 | 乐人√ | 自荐 | 乐人 | 穷困 | 权威—平凡/利—弊 | a-Y-K |
| 14-4 听曲团圆型 | 摇篮曲 | 亲人 | 女方√ | 孩子 | 女方 | 离别时间久远 | 怀念—遗忘/幸运—不幸 | A-Y-Q-W |
| 14-5 认旦为女型 | 贵妇 | 女儿 | 贵妇√ | 乐人像女儿 | 贵妇 | 丧女 | 怀念—遗忘/幸运—不幸 | A-Y-Q |
| 14-6 忘年之交型 | 老乐人 | 认同 | 年轻乐人√ | 演奏得好 | 年轻乐人 | 年龄 | 平等—尊卑/智—愚 | Y-W |

续表

| 型式 | 发送者 | 客体 | 接收者 | 辅助者 | 主体 | 反对者 | S₁—S₂/蕴涵关系 | 故事功能 |
|---|---|---|---|---|---|---|---|---|
| 14-7 戏假情真型 | 听众 | 物质或安慰 | 乐人√ | 唱得好 | 乐人 | 唱得不好 | 利—弊/真—假 | Y-E-J |
| 14-8 戏迷打人型 | 听众 | 平安 | 乐人 | 班主的解释 | 乐人 | 唱戏太像引殴打 | 真—假/安—危 | Y-A |
| 14-9 十板十银型 | 听众 | 平安 | 乐人√ | 唱戏太像赏银子 | 乐人 | 唱戏太像引殴打 | 真—假/利—弊 | Y-A-K |
| 14-10 戏是假的型 | 乐人 | 权益 | 乐人√ | 智谋 | 乐人 | 唱戏太像官员不满 | 真—假/权威—平凡 | Y-A-K |
| 14-11 戏迷较真型 | 听者 | 正确唱词 | 错词者√ | 较真 | 听者 | 损失财物 | 热爱—冷漠/利—弊 | Y-E-H-U |
| 14-12 不卖给你型 | 听者 | 荣誉 | 乐人√ | 冷待批评者 | 听者 | 他人的批评 | 热爱—冷漠/利—弊 | Y-E-L-U |
| 14-13 舍货听戏型 | 卖货人 | 货物 | 卖货人 | 不听音乐 | 卖货人 | 沉迷音乐 | 热爱—冷漠/利—弊 | Y-E-U |
| 14-14 听戏伤身型 | 听者 | 平安 | 听者 | 不听音乐 | 听者 | 沉迷音乐 | 热爱—冷漠/利—弊 | Y-E-U |
| 14-15 捂死婴孩型 | 少妇 | 生命 | 孩子 | 不听音乐 | 少妇 | 沉迷音乐 | 热爱—冷漠/生—死 | Y-E-U |
| 14-16 抱错孩子型 | 媳妇 | 孩子 | 媳妇 | 不听音乐 | 媳妇 | 沉迷音乐 | 热爱—冷漠/智—愚 | Y-E-U |
| 14-17 门框贴饼型 | 听者 | 饼 | 听者 | 不听音乐 | 听者 | 沉迷音乐 | 热爱—冷漠/智—愚 | Y-E-U |
| 14-18 买艺人名型 | 听者 | 食物 | 听者 | 不听音乐 | 听者 | 沉迷音乐 | 热爱—冷漠/智—愚 | Y-E-U |
| 14-19 挤倒山墙型 | 听众 | 音乐 | 听众√ | 挤倒山墙 | 听众 | 被人阻挡 | 利—弊/安—危 | Y-a-H-K-U |
| 14-20 计谋听戏型 | 听者 | 入场机会 | 听者√ | 智谋或强迫 | 听者 | 工作、迟到、阶级 | 理想—现实/智—愚 | a-K-Y |
| 14-21 抢角唱歌型 | 戏迷 | 邀请 | 乐人√ | 戏迷抢 | 乐人 | 没时间 | 安—危/敬业—失职 | Y-A-K |
| 14-22 听曲旷工型 | 办事人员 | 欣赏 | 乐人√ | 旷工 | 乐人 | 官员不满 | 权威—平凡/敬业—失职 | Y-A-K |

续表

| 型式 | 发送者 | 客体 | 接收者 | 辅助者 | 主体 | 反对者 | $S_1—S_2$/蕴涵关系 | 故事功能 |
|---|---|---|---|---|---|---|---|---|
| 14-23 挂红捧角型 | 听众 | 物质奖励 | 乐人√ | 唱得好 | 乐人 | 唱得不好 | 利—弊/肯定—否定 | Y-J |
| 14-24 悬念致病型 | 乐人 | 悬念 | 听者√ | 生意 | 乐人 | 听者生病 | 热爱—冷漠/生—死 | Y-E-A-K |
| 14-25 逼唱悬念型 | 乐人 | 悬念 | 权贵√ | 生意 | 乐人 | 权势和武力 | 权威—平凡/安—危 | Y-E-A-K |
| 14-26 谐音惹事型 | 乐人 | 清白 | 乐人 | 解释 | 乐人 | 听众殴打 | 公正—不公安—危 | Y-A |
| 14-27 等桌知音型 | 听者 | 认同 | 乐人 | 自信 | 乐人 | 演奏不好 | 肯定—否定/智—愚 | Y-Ex |
| 14-28 移风易俗型 | 众人 | 新习俗 | 自我或社会√ | 听音乐 | 众人 | 旧习俗 | 规则—破规/善—恶 | A-Y-K |
| 15-1 对台买卖型 | 乐人甲乙 | 胜利 | 乐人甲乙 | 观众多 | 乐人甲乙 | 观众少 | 胜—负/智—愚 | H-Y |
| 15-2 合演暗斗型 | 乐人甲 | 胜利 | 乐人乙 | 故意使绊 | 乐人甲 | 对方技术高超 | 胜—负/智—愚 | H-Y |
| 15-3 对乐比试型 | 乐人甲乙 | 胜利 | 乐人甲乙 | 技术高超 | 乐人甲乙 | 技术稍逊或他人劝和 | 胜—负/智—愚 | H-Y |
| 15-4 对歌讽刺型 | 乐人甲 | 讽刺 | 乐人乙√ | 技术高超 | 乐人甲 | 性别或权势 | 权威—平凡/智—愚 | H-Y-I |
| 15-5 早已会唱型 | 权贵 | 讽刺 | 乐人乙√ | 技术高超 | 乐人甲 | 记不住 | 权威—平凡/智—愚 | Y-H-η-Y-θ-I |
| 15-6 针砭权贵型 | 乐人 | 正义 | 平民√ | 音乐 | 乐人 | 权贵 | 权威—平凡/智—愚 | H-Y-I |
| 15-6A 亲家斗嘴型 | 乡下人 | 尊严 | 乡下人√ | 音乐 | 乡下人 | 城里人轻视 | 贫—富/智—愚 | H-Y-I |
| 15-7 讥讽敌兵型 | 乐人 | 正义 | 平民√ | 音乐 | 乐人 | 敌兵 | 正—邪/智—愚 | A-Y-I |
| 15-8 讽刺恶棍型 | 乐人 | 正义 | 平民√ | 音乐 | 乐人 | 恶棍 | 正—邪/智—愚 | A-Y-I |
| 15-9 吹牛蒙鼓型 | 乙 | 真相 | 甲√ | 乙的鼓 | 乙 | 甲的牛 | 尊严—失尊/智—愚 | H-Ex |
| 15-10 蜂窝是锣型 | 动物乙 | 音乐 | 动物乙 | 真锣鼓的可能 | 动物乙 | 动物甲的欺骗 | 真—假/智—愚 | η-θ-Y-A |

| 型式 | 发送者 | 客体 | 接收者 | 辅助者 | 主体 | 反对者 | $S_1$—$S_2$ /蕴涵关系 | 故事功能 |
|---|---|---|---|---|---|---|---|---|
| 16-1 官拒戏子型 | 乐人 | 入学或官职 | 乐人 | 考中 | 乐人 | 社会质疑身份 | 肯定—否定 /理想—现实 | Y-D-γ |
| 16-2 三顾茅庐型 | 乐人 | 平安 | 乐人 | 拒绝唱歌 | 乐人 | 官员邀请 | 权威—平凡 /理想—现实 | Y-D-E |
| 16-3 女角受难型 | 女乐人 | 平安 | 女乐人 | 智谋 | 女乐人 | 权贵或恶棍 | 善—恶 /顺从—反抗 | Y-A |
| 16-3A 男旦不嫁型 | 官员 | 尊严 | 男旦√ | 解除误会 | 男旦 | 误认为女 | 真—假 /安—危 | Y-A-K |
| 16-4 吃乐人醋型 | 女方追求者 | 伤害 | 乐人√ | 醋意 | 女方追求者 | 公道 | 善—恶 /生—死 | Y-A |
| 16-5 宫赐宫灯解难型 | 御赐宫灯 | 平安 | 乐人√ | 妻子或乐人 | 乐人 | 权贵 | 权威—平凡 /尊严—失尊 | Y-A-B-K |
| 16-6 戏子说情型 | 权贵 | 免刑 | 囚犯√ | 情理 | 乐人 | 法治 | 公正—不公 /人情—法治 | A-Y-K |
| 16-7 戏迷护角型 | 戏迷 | 平安 | 乐人√ | 唱歌得戏迷 | 乐人 | 唱歌招危险 | 安—危 /善—恶 | Y-A-B-K |
| 16-8 改行受助型 | 听众 | 帮助 | 乐人√ | 唱得好 | 乐人 | 唱得不好 | 利—弊 /热爱—冷漠 | Y-A-B-K |
| 17-1 唱歌祈雨型 | 音乐 | 雨水 | 人类√ | 乐人、河伯、龙王等 | 人类 | 天旱 | 异界—人间 /生—死 | a-Y-K |
| 17-2 舜驱耕牛型 | 音乐 | 牛耕 | 土地√ | 铜锣 | 舜 | 牛的惰性 | 权威—平凡 /智—愚 | Y-η-θ-I |
| 17-3 踏点做事型 | 某人 | 劳动 | 目标√ | 音乐 | 某人 | 无力 | 劳—娱 /成—败 | a-Y-K |
| 17-4 驱逐恶兽型 | 英雄 | 平安 | 众人√ | 音乐 | 英雄 | 猛兽 | 福—祸 /生—死 | A-Y-K |
| 17-5 音乐治病型 | 音乐 | 健康 | 病人√ | 乐人 | 病人 | 无方 | 安—危 /肯定—否定 | A-Y-K |
| 17-6 唱歌借宿型 | 主人 | 住宿 | 乐人√ | 唱歌 | 乐人 | 陌生感 | 肯定—否定 /安—危 | a-Y-K |
| 17-7 转危为安型 | 乐人 | 生存 | 乐人√ | 唱歌 | 乐人 | 土匪 | 安—危 /幸运—不幸 | A-Y-K |
| 17-8 计唱免债型 | 穷人 | 免债 | 穷人√ | 唱歌 | 穷人 | 富人 | 贫—富 /智—愚 | A-Y-K |

| 型式 | 发送者 | 客体 | 接收者 | 辅助者 | 主体 | 反对者 | $S_1$—$S_2$/蕴涵关系 | 故事功能 |
|---|---|---|---|---|---|---|---|---|
| 17-9 唱戏讨钱型 | 穷人 | 讨薪 | 穷人√ | 唱歌 | 穷人 | 富人 | 贫—富/智—愚 | A-Y-K |
| 17-10 唱歌免刑型 | 权贵 | 免刑 | 乐人√ | 唱歌 | 乐人 | 法治 | 公正—不公/人情—法治 | A-Y-K |
| 17-11 唱曲赢讼型 | 乐人 | 正义 | 平民√ | 唱歌 | 乐人 | 权势或贫富 | 公正—不公/人情—法治 | A-Y-K |
| 17-12 依歌定计型 | 乐人 | 解决问题 | 平民或王√ | 唱歌 | 乐人 | 无计可施 | 和平—争斗/人情—法治 | M-Y-N |
| 17-13 抬鼓断案型 | 县官 | 解决案件 | 清白者√ | 鼓 | 县官 | 无线索 | 公正—不公/智—愚 | M-Y-N |
| 17-14 唱曲宣传型 | 乐人 | 宣传 | 民众√ | 音乐 | 乐人 | 权势或敌方 | 利—弊/智—愚 | a/A-B-Y-K |
| 17-15 备战信号型 | 助手 | 信号 | 战斗者√ | 音乐 | 战斗者 | 敌方 | 成—败/智—愚 | H-Y-I |
| 17-16 鼓舞士气型 | 乐人或战斗者 | 士气 | 战斗者√ | 音乐 | 战斗者 | 敌方 | 生—死/智—愚 | H-B-Y-I |
| 17-17 唱歌诱降型 | 军队甲 | 成功 | 军队甲√ | 唱歌 | 军队甲 | 军队乙的斗志 | 成—败/智—愚 | H-Y-I |
| 17-17A 张良退楚型 | 张良 | 生命 | 刘邦√ | 音乐 | 张良 | 敌方 | 成—败/智—愚 | H-Y-I |
| 17-18 趁势攻敌型 | 军队甲 | 成功 | 军队甲√ | 唱歌 | 军队甲 | 军队乙的严守 | 成—败/智—愚 | H-Y-I |
| 17-19 探敌掩护型 | 乐人 | 军情 | 军队√ | 唱歌 | 乐人 | 敌方 | 成—败/智—愚 | H-O-Y-I |
| 17-20 戏班护逃型 | 乐人 | 生命 | 逃亡者√ | 智谋 | 乐人 | 敌方 | 生—死/智—愚 | Pr-B-Y-Rs |
| 17-21 鼓中藏书型 | 救兵 | 生命 | 军队√ | 鼓 | 谋士 | 被困 | 生—死/智—愚 | H-A-B-F-K |
| 17-22 绝境呼救型 | 外人 | 生命 | 商队√ | 音乐 | 队员 | 被困 | 生—死/智—愚 | A-Y-K |
| 18-1 纪念伟绩型 | 众人 | 纪念 | 祖先、英雄、神灵√ | 音乐 | 众人 | 遗忘 | 怀念—遗忘/利—弊 | a/A-K-Y |
| 18-2 纪念情人型 | 众人 | 纪念 | 情人√ | 音乐 | 众人 | 遗忘 | 怀念—遗忘/生—死 | W-A-Y |

续表

| 型式 | 发送者 | 客体 | 接收者 | 辅助者 | 主体 | 反对者 | $S_1$—$S_2$/蕴涵关系 | 故事功能 |
|---|---|---|---|---|---|---|---|---|
| 18-2A 天人永隔型 | 众人 | 纪念 | 七仙女√ | 音乐 | 众人 | 遗忘 | 怀念—遗忘/异界—人间 | W-G-Y |
| 18-2B 上天寻妻型 | 唐冬比 | 爱情 | 盘王女儿√ | 打鼓升天 | 唐冬比 | 天人之隔 | 聚—散/异界—人间 | W-G-W-Y |
| | 众人 | 纪念 | 唐冬比√ | 音乐 | 众人 | 遗忘 | 怀念—遗忘/异界—人间 | |
| 18-3 音乐驱魔型 | 英雄 | 平安 | 民众√ | 音乐 | 英雄 | 魔鬼 | 正—邪/安—危 | A-H-Y-I-K-Y |
| 18-4 皇宫闹鬼型 | 乐队 | 死亡 | 天师× | 音乐刁难 | 皇帝 | 天师的本领 | 刁难—解难/生—死 | Y-U-A-K-Y |
| | 皇帝 | 封神 | 乐队√ | 音乐 | 皇帝 | 闹鬼 | 异界—人间/安—危 | |
| 19-1 梨园祖师型 | 乐人 | 信仰 | 老郎√ | 兴建梨园 | 老郎 | 思乡 | 怀念—遗忘/利—弊 | Y-a-B-K-Y |
| 19-2 田公元帅型 | 乐人 | 信仰 | 田公元帅√ | 雷字去头 | 雷海清 | 原本姓雷 | 怀念—遗忘/利—弊 | W-H-Y |
| 19-3 盲师曼倩型 | 盲乐人 | 信仰 | 东方朔√ | 传曲 | 东方朔 | 与曲无关 | 怀念—遗忘/利—弊 | a-K-B-Y |
| 19-4 闷死太子型 | 庄王 | 生命 | 太子 | 众人发觉 | 太子 | 庄王沉迷唱戏 | 生—死/热爱—冷漠 | Y-U-Y |
| 19-5 佛爷唱输型 | 众人 | 信仰 | 帕亚曼√ | 唱赢佛爷 | 帕亚曼 | 佛爷迫害 | 权威—平凡/善—恶 | Y-H-I-L-U-Y |
| 20-1 帝王之座型 | 众人 | 优待 | 乐人√ | 皇帝演出 | 乐人 | 常规 | 权威—平凡/肯定—否定 | Y-J |
| 20-2 魏征惧唱型 | 魏征 | 唱戏 | 唐明皇√ | 戴面具 | 魏征 | 畏惧 | 勇气—畏惧/智—愚 | Y-M-N-Y |
| 20-3 无牛皮鼓型 | 某人 | 正义 | 某人√ | 寺庙的牛皮鼓 | 某人 | 寺庙禁止他穿牛皮靴 | 规则—破规/佛—俗 | γ-F-δ-U |
| 20-4 留板乘船型 | 乐人 | 生命 | 船夫√ | 檀板 | 乐人 | 船洞 | 智—愚/生—死 | A-F-K |

### 三、结构的意义

综观民间音乐故事类型的反义关系和蕴含关系，文本的深层语义至少存在着 50 种对立关系，含"智—愚"57 次、"生—死"34 次、"权

威—平凡"30次、"善—恶"30次、"利—弊"25次、"热爱—冷漠"17次、"安—危"16次、"顺从—反抗"16次、"怀念—遗忘"14次、"贫—富"12次、"敬业—失职"11次、"异界—人间"11次、"肯定—否定"10次、"勤—惰"10次、"幸运—不幸"10次、"成—败"9次、"规则—破规"9次、"有情—无情"8次、"真—假"7次、"公正—不公"7次、"福—祸"6次、"尊—卑"6次、"苦—乐"5次、"胜—负"5次、"尊严—失尊"5次,"贵—贱""理想—现实""梦境—现实""耐心—急躁""人情—法治""正—邪""自由—束缚"各4次,"佛—俗""公—私""和平—争斗""祸—福""谦虚—傲慢"各3次,"对—错""聚—散""劳—娱""自然—俗世"各2次,"刁难—解难""奖—惩""洁—秽""平等—尊卑""完满—遗憾""野蛮—文明""勇气—畏惧""有名—无名""欲望—无欲"各1次。其中,"智—愚""生—死"和"权威—平凡"在数量上占据了前三位,体现出大部分音乐故事的语义取向。每篇音乐故事由这些行动关系而动态化地铺开,多数展示了日常生活中的冲突,如"规则—破规""福—祸""贫—富"等,也有少部分表达了角色之间的心灵冲突,如"耐心—急躁""热爱—冷漠"等。由于符号矩阵的反义关系和蕴含关系均表现为相互对立,所以现实与心灵之间的冲突可能会在同一故事里共存,如"20-1帝王之座"型所包含的"权威—平凡"和"肯定—否定",而"否定戏子"和"肯定帝王"的待遇差别导致了乐人角色的外在社会身份的地位流转。

简言之,无对峙就无故事。以上冲突的元素只不过是万千文本中显现出的一角,但也足以见证音乐作为生活文化所具有的普适性。每一种现实或内心的冲突依托于"发送者""接收者""主体""客体""辅助者""反对者"的行动,从深层核心扩展为表层剧情。这六个行动元既盘踞着各自的位置,又和其他元素相互碰撞及弥合。音乐以抽象符号或具象活动的姿态散落于其间,成为各项语义纠葛的节点。它时而作为"客体",连接着"发送者"和"接收者";时而作为"发送者"或"辅助者",构筑起"主体"走向"客体"的通道;时而倒戈为"反对者",阻碍"辅助者"和"客体"的所求。无论作为哪一方,音乐本身

对另五种行动元要么是支持，要么是反对，唯独不存在中立的姿态，于是音乐的联结关系和反对关系成为构建故事的命脉。在上一节故事型式的结构图表中，谓语形态的音乐活动只见于"发送者""客体""辅助者"和"反对者"这四项，而不呈现为"主体"和"接收者"。就情节走向而言，"发送者"和"辅助者"效果相当，"反对者"另占一隅，"客体"缔结着"主体"和"接收者"的关系，所以下表列出音乐作为"发送者/辅助者""反对者"和"客体"时的行动关系。

#### 表1-4 民间音乐故事行动关系表

| 音乐形态 | 联　结 | 抵　制 |
|---|---|---|
| 发送者/辅助者 | 生命、灵魂、劳动、自由、经文、安全、和平、清醒、爱情、思念、食物、清白、正义、建筑、平安、赞美、道德、希望、成功、荣誉、完满、快乐、雨水、住宿、士气、纪念、信仰…… | 死亡、肮脏、权贵、陋俗、恶兽、灾难、贫穷、劳累、鬼魂、俗世、遗忘、罪恶、命运、病灾、打仗的敌方、困境、迫害…… |
| 客体 | 人与人、人与神、人与土地、人与社会、官与民、军队和敌方…… | |
| 反对者 | | 命运、平安、权益、货物、生命、孩子、食物…… |

显然，音乐的"发送者/辅助者"形态远多于"反对者"形态，它在大多数时候协助客体获取生命、灵魂、自由等美好事物，对抗死亡、灾难、魔鬼等险恶。可一旦作为反对者，它也会阻挡人们获得平安和财富，这类极少数情况万不可被忽视。具体来看，这往往是由于人们"沉迷音乐"或"唱歌难听"，即没有合理地把控好音乐活动所带来的恶果。反过来，当音乐给人们带来希望时，其前提是人们的歌声动听或乐曲感人。所以，无论音乐在故事中作为"发送者/辅助者"还是"反对者"，这一媒介所造成的结果取决于使用它的方式。"主体"在这一活动中始终占据着主动性，它的形态可能是人、神、乐器、他物，主要充当着作乐者或是听乐者。而当音乐作为客体时，它所缔结的关系可被归纳为人与自然、人与社会、人与异界、人与自我四种，这些关系呈现出

一系列的功能。

　　在音乐创制类故事中，最为突出的功能序列是"a-Y-K"和"A-F-K"，即人们用音乐消除了某种缺乏或灾难。"缺乏"可被分为两种情况，一是音乐直接作为缺乏物本身而被消除，二是它被间接用来解决食物等其他物品的匮缺问题。无论音乐是手段还是目的，它都满足了人类的基本诉求。这两种主要功能又生出了变体，如"a-B-Y-K""a-G-Y-K""a-B-F-K""A-B-F-K-U""A-B-Y"，这些变异类型的区别只在于有无帮助、异界转移、使用结果等，而核心依然是以音乐来对抗负面因素。除此之外还有"I-Y""a-K-Y"序列，讲述人们在胜利或弥补缺乏后作乐，其中隐藏着某种对立关系后的缓解〔1〕，音乐的抒发只为表达美好的结局，所以故事的核心仍在于用音乐来填补人的需求。在某些时候，功能仅呈现为"A-B-Y""A-Y"等，由于缺失了"K消除"项，灾难未必会被消除，但这并不妨碍人们用它来寄托某种诉求。此外有一处"M-F-Y-N-W"，人们用音乐来解决难题从而获得婚姻，这也是使不完整的人生走向完满的一种处理过程。另外，在极罕见的"γ-δ-U-A-Y-K""a-F-γ-δ-U""F-W-F-Ex"中，"Ex揭露"和"γ禁令-δ违禁"显示出音乐被用来控诉一些社会劣迹，并引起一些禁令和违禁后的惩罚。看来音乐本身虽代表希冀，却不是唾手可得之物。

　　到了音乐传承类故事里，人们忙于弥补"a缺失"的音乐技能，在"B调停"或"D考验"中迈向成功，同时尝试抵御一些困难的任务和灾难，如用音乐来宣扬业绩以及修补乐器，可见音乐始终是补缺或待补之物。比起创制类，此中的"γ禁令"更加显著，隐含着一种从有声到噤声、从无缺到缺失的历程，且未必能返回光明。随着音乐被消声，人们的基本权利遭到了束缚，这无疑是一种缺失的灾难。不过"Y-a-A-Y-I""Y-a-K""Y-γ-Y-δ"等序列也体现出一种再度放歌的趋势，

---

〔1〕　"I-Y"是"4-2编歌赞颂型"，基本讲述国家的胜利、英雄的事迹等，但胜利针对着失败，英雄的背后是双方的冲突，所以故事内部隐藏着人们在实际生活中面临的匮乏；"a-K-Y"是"4-1自然灵感型"，虽然作乐发生在得到灵感后，但寻觅灵感的目的就在于作乐，这意味着只要乐曲不被编出，灵感的缺位将会一直存在。

结尾的"K消除"或"Y作乐"表明了自由的失而复得。

　　音乐表演类故事中毫无意外地重复着"a缺乏"和"A灾难"的消除系列，另外强调了由歌词所带来的"I胜利"，不过音乐活动之后也有灾难未灭的时刻，却因角色的坚持唱歌而受人敬佩，如"Y-A-Y"序列。这类故事中充斥着大量的"W结婚"项，它包含着破镜重圆、私订终身、举行婚礼等等功能，总归是音乐带来的喜事，使人生走向完满。"D考验"和"Q认出"也值得瞩目，它们分别发生在音乐活动的前后，大抵是用音乐来应对考验，以及用歌声来与亲人相认。这一主题中也有"Y-A-Y"序列，但角色是为了自己的爱好而唱歌坠井，通篇语境只让人想要发笑而难生敬畏。另外，"a/A-K""D-E""H-Y""M-Y-N"显示了消灾、考验、比试、难题的重要性，"Y-E-U"占据高位，表现出人们对音乐的某种反应以及由此而受到惩罚，可见欲望满足过甚也不是一件好事。另外还新增了追捕性的"Pr-Rs"、刁难性的"L-U"、欺骗性的"η-θ"，音乐活动由它们而产生。

　　音乐风俗类显得杂乱无章，毕竟该类别主要讲述风俗来历，这扩大了题材的可能性。"a/A-K""H""J""M-N"成为音乐风俗的主要来历，体现出消灾、解乏、战争、荣誉的重要性。"W"相关的爱情事件也是音乐活动的来由，恋人由"G转移"或"A灾难"而分离，引发群众的纪念。

　　通过类型的三重结构，可归纳出一个综观性的结论：在民间音乐故事中，音乐是通向新生活的途径。如果把所有类型看作一整个叙事序列，那么从开头的洪水救世、天帝赐魂，到结尾的乐人用檀板修船救人，无一不指引着人们的新生活，这种"新"包括新天地、新社会、新爱情、新希望等元素。即便音乐也偶发出灾难和死亡，但基本是针对恶者和懦夫。音乐既是弱者的精神武器，也是权贵的心灵渴求，它使民众从沉默中开口，带领人从常规到异界。在群己、智愚、优劣的转化或缔结中，主人公借助音乐追寻着生活中的各类美好事项；在"得到"和"失去"的过程中，音乐与生命、爱情、自由、信仰等事物相等价——音乐要么是获取的手段，要么是终极的目的，以至于角色拥有音乐就约等于获得了全部。总体上，故事中的音乐像是漂浮在角色之命运河

流上的一叶扁舟，叙事情节用通篇性的讲述把这只小舟给扩建化和完整化，使小船变成巨轮、角色成为舵手。关于这条音乐之舟如何驶过怎样的湖面，它从何而来又将通往何方，也就是民间音乐故事的文本内涵、构建机制和当代朝向，将成为本文后续要讨论的问题。

## 第二章　民间音乐故事中的音乐观念

　　长期以来，出于中西传统艺术观念的差异性，国内外的音乐思想研究显现出不同的路径。国内学者多择取先秦典籍为核心论据，兼议官方乐志与文人乐论，结论大抵不离礼乐教化；西方学者会直接关注音乐家本人的思想，以个性化的创作技巧和艺术构想为研究目的，单纯从音乐本身探讨其理念。但诸多成果也固化了学界对各类音乐观的理解，忽视了民众对于音乐的理解。这引发出深层的思索：在文人阶级以外，平民百姓是如何看待音乐？在专业评判之余，普通观众又如何评价音乐？

　　毋庸置疑，民间音乐故事就是民众的乐评。它作为自发性的口头集体创造，虽既受到官方意识形态的影响，也经过地方文人精英的记录和改写，但更是民众自身对于音乐体验的有效表述。20 世纪 60 年代初，我国美学家宗白华已窥见民间文学与音乐思想之间的联系，并著文《中国古代的音乐寓言与音乐思想》。彼时，中国民间文学发展正处于低谷期，神话、传说、故事等叙事体裁亦未得到明确的分界，所以宗氏在开篇就指出："我这里所说的寓言包括神话、传说、故事。"[1] 该文以我国先秦诸子之说为主要论据，兼谈法国诗人梵乐希等人创作的故事，虽然涉及古希腊歌者奥尔菲斯一类的神话，但分析重点仍在于音乐与儒道思想及文人诗作的关联。诚然宗氏对民间文学与音乐思想之联系的意识实属先见，但民众对音乐的理解、情感和追求自有其独特性和复杂性，相关问题皆仍待于开垦。这类研究固然不可与上层文化相割裂，毕竟民间故事中的音乐观念受到统治及精英阶层的主导话语影响，但民众的视角却须被置于本位。

　　就目前来看，民间音乐故事中的音乐观念至少具有三重拓展维度：

---

[1]　宗白华：《中国古代的音乐寓言与音乐思想》，见其《美学散步》，上海人民出版社 1981 年版，第 161 页。

其一，故事中的观念更显日常生活性，虽然音乐故事受官方礼乐观的影响，但作为民间的产物而保持着一定的纯真与自由，在叙述中潜藏着民众的公共意志。其二，故事中的观念携带着集团特殊性，主要表现为不同的地理语境和民族背景，例如广西轶闻中的鼓乐被当地人认为具有神圣性，而浙江传说的鼓乐只传达出喜庆，又如侗族故事中的梁山伯可以快乐地吹芦笙，但汉族传说里的梁山伯却总是老实地沉默。其三，民间故事在流传过程中发生变异，描绘出历时性的不同表述和相通观念。另外，故事讲述者的想法未必是衡量民间音乐故事之意义的全部尺度，文本的意义在历史的经验中获得了无限的更新，解读过程将成为过去和现在之间的沟通桥梁。下文以民间涉乐故事为参考资料，结合典籍乐论的相关描述加以对比，主要围绕民众的音乐感知、音乐审美、音乐伦理和音乐信仰这四个递进的层面进行探讨。

# 第一节　音乐认知：乐感的要素

按照通行的音乐教材，音乐的构成要素有调式、旋律、和声等，但一般的老百姓不大讲这些。即便是专门的乐工所使用的术语，也依地域或族群区隔而各有不同，譬如汉族、瑶族、壮族等都讲"八音"，但所指不同，而瑶族的"汪嘟"（长鼓）和赫哲族的"嫁令阔"（民歌总称）更是通行有限，某些方言中甚至没有"音乐"一词或类似语汇。从自然科学来说，音乐源于物体的有序振动，通过固、液、气的介质来进行传达，但对普通人而言，音乐只是一种无形无迹的媒介，就像民众在唱歌时无需摸索声带一样。不过，总有一些相通的要素跨越了年代、地域、种族和阶层，即人的感知能力本身。在民间音乐故事中，时空形式、数字修辞和联觉机制成为角色乐感的必备条件，文本在这些共同的构架上铺展开异质的观念表述。

## 一、时空：感官的形式

在民间故事及普通生活里，人们习以为常的做法是用拟声词来仿唤不同的音乐现象，如"叮当""哗啦""轰隆隆""叽叽喳喳""噼里啪

啦"。在壮族传说《地上的星星》里，铜鼓被擂出"抛曼抛奔"的大响；侗族故事《果吉》中，二弦琴拉出了"果吉果吉"的音效；高山族传说《五步蛇》中，笛子发出"吱吱嘎嘎"的声音。虽然这种人为摹仿具有任意性难免失真，但它们自成一套系统，使音与义之间逐渐产生固化的对应关系，如美国东部的"锣"（tomtom）得名于当地人对锣的模仿音[1]，我国古代的"筝"名来自施弦高急的"铮铮然"，近代的京二胡还有"嗡子"的俗称。只要使用这种语言的人们公认其所指，模仿的精确程度就不再重要，所以各个文本之间拟声词呈多样化形态。从同类乐器来看，在汉族《千里鼓》、侗族《兄妹建鼓楼》、瑶族《十二花鼓山》和彝族《铜鼓镇母龙》里，鼓声都是"咚咚"地响，而苗族的《三蝶奇缘》《闹盖导配饶与恳蚩嘈谷嬷奏》和《波赛和芦笙》里，芦笙的音响效果分别被描述为"依呜依呜""洛乐乐"和"嗦罗罗罗罗聂"。

尽管各地域、各民族的拟声词各有不同，但它们显出了音响效果的共性，即必须占据一定的时值。"嚓"是孤零零的单音，"吱吱"是同字反复的叠音，"忽隆"是短促相连的双音，"唧唧喳喳"是连续不断的重叠音。从拟声词开始，民众尝试用时间的形式来把握音声的存在，并描绘出了声音属性中的音质和音长。当一系列的拟声词被整合成句子，音乐的长度得以延伸，其前后相继的时间感也更加明显。例如贵州苗族传说《阿秀王》中，阿秀拿着芦笙进京城找老婆：

> （他）一拢就在城外吹起芦笙来："叽哩哩，/蒙格勒！/叽哩哩，/蒙喝喝！/叽蒙喝喝蒙喝喝，/叽蒙格勒蒙格勒！"一些人围起看，个个都说："喔唷！哪来这个怪人哟？芦笙吹得弄个好听法子！"[2]

如上引文，民间叙事在描述乐器声时较少使用形容词，通常是用名

---

[1]　[英]爱德华·泰勒：《原始文化》，连树声译，广西师范大学出版社 2005 年版，第 217 页。

[2]　中国民间文学集成全国编辑委员会：《中国民间故事集成·贵州卷》，中国 IS-BN 中心 2003 年版，第 185 页。

词和动词建起一座宫殿，让音乐在这片广域中回荡。讲述人偶尔以歌词
为形式将乐器的声音模仿着唱出，虽然芦笙所发出的音响效果未必皆似
于"叽哩哩""蒙格勒"，但讲述者以句段的节奏表现出了音乐的韵律。
尽管故事中没有乐谱，不过按通常念法，笔者认为该句的节奏可用2/4
拍划分如下：

X X X ｜ X X X ｜ X X　X ｜ X X X ｜
叽哩哩，　蒙格勒！　叽哩 哩，　蒙喝喝！
X X X X ｜ X X X 　｜ X X X X ｜ X X X ‖
叽蒙喝喝　蒙喝喝，　叽蒙格勒　蒙格勒！

　　虽然这截笙音存在着无数种节奏划分方式，如在段中加上附点或改
变拍值就会产生不同的效果，但无论采取哪种分法，故事里的听众都在
时间的绵延中感知着字所代表的音长。除拟声词之外，民间故事还经常
用歌词来直接代替旋律，如苗族传说《欧乐与召纳》里，召纳吹起芦
笙对欧乐说："哒哩哒哴哒哩哴，我心爱的妹妹哟，请你转到右边来挨
我郎"[1]。侗族故事《珠郎和娘美》里，珠郎弹起会说话的琵琶："五
百里溶江浪滔滔，可怜我单衫独木顺水漂。若良舍得表哥金镶玉，良我
共座花园，六十年同架洛阳桥。"[2]汉族传说《风筝的来历》中，张
良吹三首箫曲，箫声也如说话般："恁是楚国的根，楚国的苗，恁离家
是因为秦皇无道，徭役赋税，逼得恁走投无路，可是如今，恁几年不回
家，又得到了什么？"[3]尽管当一个人的嘴里正在吹气吐息时就不能发
声唱歌，要乐器发出这些心声是违背常识，但无论拟声词还是歌词的修
饰，它们前后相继的字句都显明了音乐在时间中的绵延。

―――――――――

〔1〕　中国民间文学集成全国编辑委员会：《中国民间故事集成·贵州卷》，中国 IS-
　　　　BN 中心 2003 年版，第 785 页。

〔2〕　中国民间文学集成全国编辑委员会：《中国民间故事集成·贵州卷》，中国 IS-
　　　　BN 中心 2003 年版，第 767 页。

〔3〕　中国民间文学集成全国编辑委员会：《中国民间故事集成·山东卷》，中国 IS-
　　　　BN 中心 2007 年版，第 514—515 页。

在绵延的过程中，人们依据不同的乐曲体验到时光飞逝或者度日如年。这种时间感成为一种内在的意识，它与外界的钟表无需对应。人们究竟唱了多久并不重要，因为外界的三年或许只抵得上内心体验的三天，这"三天"使一般意义的时间被展开或压缩为一种虚幻的时间。北魏郦道元《水经注》载《东阳记》云："信安县有悬室坂，晋中朝时，有民王质伐木至石室中，见童子四人弹琴而歌，质因留，倚柯听之。童子以一物如枣核与质，质含之，便不复饥。俄顷，童子曰：'其归'。承声而去，斧柯漼然烂尽。既归，质去家已数十年，亲情凋落，无复向时比矣。"[1] 与这种听琴烂柯相类似的故事还见江西《清源神的传说》和《采茶戏"三角班"的传说》，前者讲述三兄妹上山砍柴，听见石洞中有人鼓琴唱曲，便放下扁担和柴刀进洞听曲。待他们走出洞时，放在门口的扁担和柴刀竟然全部已经朽烂锈残。他们疾步赶回家中，见父母都成了白发苍苍的古稀之人，原来洞中听曲片刻，洞外已过十年；[2] 后者讲述主人公伢仔听见山洞中飘出击瓦唱曲的优雅乐音，他猫腰进去欣赏，不觉之中过了几个时辰。[3] 在欣赏的过程中，这些角色从未注意过琴弦或瓦片的振动，只是听那"一幕接一幕往下唱"，他们也未曾注意过实际的时间，反倒是"乐而忘返"地遗忘了时辰的刻度。角色的生命流淌于这一过程中，既无关于琴弦或声带的位移，也不管现实中究竟唱了几幕，音乐本身的延续给了人物一种内在时间感知，使他们暂时忘记了现世的生命。

不过，音乐的发声仍然要占据现实中的时间，它以日常时间为背景，在更加具体的情节中展开，所以广东的刘三姐"一边绩麻，一边唱歌，从旭日东升唱到夕阳西下，从百鸟归巢唱到星光漫天"[4]，她

---

[1] 孙文光编：《中国历代笔记选粹》（下），华东师范大学出版社 1998 年版，第 1290 页。

[2] 中国戏曲志编辑委员会：《中国戏曲志·江西卷》，中国 ISBN 中心 1998 年版，第 736 页。

[3] 中国戏曲志编辑委员会：《中国戏曲志·江西卷》，中国 ISBN 中心 1998 年版，第 737 页。

[4] 《刘三妹唱歌引雨》，见中国民间文学集成全国编辑委员会：《中国民间故事集成·广东卷》，中国 ISBN 中心 2006 年版，第 337 页。

"一唱就能唱上十天半个月"〔1〕，和情人张伟望对歌时更是不停歇，"一直唱了七天七夜"〔2〕；贵州布依族的歌奴勒良额也"顺着河边走，水和鱼儿作歌头，唱了一天一夜，他在田坝头转圈圈，鸟和蝴蝶作歌头，又唱了一天一夜；他在山顶四面看，竹子树木作歌头，再唱一天一夜"〔3〕；音乐在外部世界里从起始连绵至结尾，从局部展开全部，哪怕是稍许的停顿也需要占据时间。在歌手换气的过程中，时间未曾停下脚步，乐曲以静默的姿态继续延伸，并在音量、音高、音色等全部缺位的情形下依然具备时值，所以谱面上的休止符被用来记录不同乐音的间断时长。民间故事里说的"山歌阵阵"就包含了这种短暂的间歇，后一首歌接续前一首时，接续的空隙里也充满了时间。这种时间和听众的听觉时间合为和声，当一位小伙子开口唱歌时，山里的百灵子、山雉、云雀、竹鸡等都停止了鸣叫，它们在时间中伴随着歌声而持续静音。

尽管旋律的连绵可以让人直接在时间中体会，但这种外在的经验必须通过空间才能被呈现出来。时间的"间"字，本身就说明了它在认知上的空间性，它的绵延仿佛由一个个刹那组成，在意识中并列呈现出一连串的时间点。上文中的"旭日东升""夕阳西下""七天又七夜"就像表盘上的指针一般带有着空间的折痕，即使是"叮"与"当"组合成的拟声词，它们的每一个字也都占据了位置。钱锺书一语道破："时间体验，难落言诠，故著语每假空间以示之，强将无广袤者说成有幅度，若'往日''来年''前朝''后夕''远代''近代'之类，莫非以空间概念用于时间关系，各国语文皆然。"〔4〕基于这种空间化的时间感知，当人们把音乐的旋律想象成一条延伸至无限的线时，它是一维化的图像，若比喻成"流水"则是二维，"流动的建筑"上升到三维。只有通过一定的空间，音乐的运动性质才能被直观展现、被证实，前文

---

〔1〕 《歌仙刘三妹》，见中国民间文学集成全国编辑委员会：《中国民间故事集成·广东卷》，中国 ISBN 中心 2006 年版，第 343 页。

〔2〕 《刘三妹仙侣升天》，见中国民间文学集成全国编辑委员会：《中国民间故事集成·广东卷》，中国 ISBN 中心 2006 年版，第 342 页。

〔3〕 《扁担山的传说》，见中国民间文学集成全国编辑委员会：《中国民间故事集成·贵州卷》，中国 ISBN 中心 2003 年版，第 285—286 页。

〔4〕 钱锺书：《管锥编》（第一册），中华书局 1979 年版，第 174—175 页。

的拟声词和节奏划分里已经包含了空间关系，包括人的内心的时间观念也通过与异界时间流速的比较来进行描述，所以人必须要借助空间才能从外到内地感知到音乐。如此一来，空间成为音乐的外显形式，而时间退为人们感受音乐的幕后能力。

但是，当芦笙的"蒙格勒"发声时，"叽哩哩"的音响已经消散，人们在"此刻""当下"能听见的其实只有"瞬间""个别"的声音。时间的方格转瞬即逝，音乐也是如此，一旦新的音符出现，旧的音响就已消散，要进入下一小节的演奏就不可能停留在上一节，但每一个断裂的单音、每一节破碎的旋律都称不上音乐，它们必须被组装成连贯的乐章。所幸听觉能力捕捉着音乐的每一个"当下"，并把它奉献给记忆，由此储存起音乐的每一截"既往"。记忆将"当下"和"既往"联结成一幅同时并存的胶卷带，使音乐得以在知觉中被一并收听。这种记忆不完全是对过去的拷贝，而带有想象能力的参与。在湖北笑话《两个戏迷》中，两位观众坐在一前一后看戏，后排的人听着台上鼓点，情不自禁地敲磕前排人的脑壳。散场后，前排人回头恭敬道："你真是内行，敲的鼓点很对路子。我一直在'品位'，一下都有敲错"[1]。后排人的每一次敲击都象征着音符的空间落拍，这些落拍需要凭借记忆才在时间中被串联起来，使音乐的一个个不可分割地"霎间"依次到场。所以，人必须仰赖于想象力，把音乐的每一小节在时空中拼合起来，才能听到完整的、动态的乐曲。

通过空间，民间故事把音乐划分出了前文曾提及的节奏，它不再是任意而为的起伏。锣鼓的"铛——铛——铛——"的每一次敲击组合成了三拍子节奏，歌曲中的"叽哩哩，蒙格勒！"的讲述停顿皆扮演着"隔板"的功能，使节奏和音长共同缔造出音乐的韵律，从而让人们通过不同的"隔板"来体会音乐中多样化的节奏。下引的部分歌词未必取自生活中的真实歌曲，它们可能只是讲述人的想象，所以并没有乐谱记录，但省略号、逗号、分号带来的区间以及文本中的词性都具备时值感。节奏使字句有了长短的区别，它原本是一种时间感，但被表达出来

---

[1] 中国民间文学集成全国编辑委员会：《中国民间故事集成·湖北卷》，中国 IS-BN 中心 1999 年版，第 671 页。

时就不得不被赋予空间的性质。省略号把两个"呜哩哩"隔开，"算命先生"和"不正经"按名词和形容词产生了看不见的距离。每段乐曲的长度也在空间中一目了然，尽管它们原本应当在时间中随风消逝：

| "呜哩哩……呜哩哩…… 说起辛酸事来心好酸，祝元晶的日子好悲惨；没有父母和兄弟姐妹，没有田地房屋和锅瓢碗盏。孤苦伶仃一个人，四处漂游去要饭；哪个可怜我，哪个知道我辛酸。"〔1〕 | "算命先生不正经，胡说八道专门欺骗人，哄吃哄喝嘴皮翻上又翻下，这样的人三世算命九世打单身！"〔2〕 | "两个袋里的糌粑合起来吃好吗？两个锅里的茶水合起来烧好吗？金手镯和银戒指可以交换吗？长腰带和花靴带可以交换吗？"〔3〕 |
|---|---|---|

　　节奏还可能用空间化的密度来表达。侗族故事中，梅代朴叮嘱众人："我和龙王斗时，芦笙要吹得响响的，锣鼓要密密地敲。"于是大家把"芦笙高奏，锣鼓紧敲"。〔4〕湖北传说里，人们在元宵节打鼓，只听锣鼓和皮鼓声"一阵紧一阵"。〔5〕"密""紧"，就是事物之间的距离近、间隙小，用以指代快速的节奏。"紧"还有紧急的意思，本是让人抓紧时间打鼓，但表现为音响效果时就形成了空间中的绵密效果。例如上表的歌词，假设各起句的时值相等，均为四小节，将"算命先生不

---

〔1〕《安七娘》，见中国民间文学集成全国编辑委员会：《中国民间故事集成·贵州卷》，中国 ISBN 中心 2003 年版，第 720 页。

〔2〕《刘梅和莽子》见中国民间文学集成全国编辑委员会：《中国民间故事集成·广西卷》，中国 ISBN 中心 2001 年版，第 713 页。

〔3〕《文顿巴和美梅错》，见中国民间文学集成全国编辑委员会：《中国民间故事集成·四川卷》（下册），中国 ISBN 中心 1998 年版，第 1064 页。

〔4〕《梅代朴》，见中国民间文学集成全国编辑委员会：《中国民间故事集成·广西卷》，中国 ISBN 中心 2001 年版，325—327 页。

〔5〕《狮子岩和舍身岩》，见中国民间文学集成全国编辑委员会：《中国民间故事集成·湖北卷》，中国 ISBN 中心 1999 年版，第 238 页。

正经"和"两个袋里的糌粑合起来吃好吗"设为2/4拍，那么后者的"密度"或"紧度"显然高于前者：

(1) X X ｜X X ｜X X ｜X － ｜
　　算 命　先 生　不 正　经

(2) X X X X ｜X X X ｜X X X X ｜X X ｜
　　两 个 袋 里　的 糌 粑　合 起 来 吃　好 吗？

　　人们除了把控制音长和节奏的时间做出空间化的处理以外，也让音乐的运动通过它自身的位置变化来获证，因它的发生和交流都需要空间。在汉族故事里，秃孩子从小爱吹箫，田间休息时"就坐在田间地头、柳树下、小河边吹"，天黑回家后"不是上到房上，就是跑到村边麦场上，拿着箫吹呀吹的"。[1] 前文中的刘三姐唱了"七天七夜"，而故事里外的听众看见她是站在大石头上展开歌喉。音乐像是夜空中的一颗星体，自身闪烁就证明着时间的流逝，无需多此一举地通过相对位移来表明时间的外化存在，可是当人们指着那颗星并讲述它时，它就不得不占据方位。音乐的流动在观念中是时间，一旦被表达就需要空间。所以，虽然音乐本身不具有空间性，那些给定方位的只是发声者而不是音乐，但故事必须赋予后者一种空间感。这种空间感先是发生在实际的音乐活动中，再进入人们的观念，一些角色还能根据音声来辨别方向，如渔郎"忽然听到对岸紫竹林中传来阵阵琴音，清脆悦耳。渔郎收下网，即把渔船向紫竹林划去"。[2] 如果角色不循声探去而是保持静止，那么音乐的传播动态会更加明显，它仿佛从某个位置扩散到一片区域里：

　　　　(1) 不一会儿，远处传来一阵芦笙声，芦笙声越来越近，只见莫嘎都边吹边跳，成千上万只蝴蝶围绕着他，各种颜色都有，呼

〔1〕《不见黄鹤不死心》，见中国民间文学集成全国编辑委员会：《中国民间故事集成·河北卷》，中国 ISBN 中心 2003 年版，第 542 页。

〔2〕《琴音树》，见中国民间文学集成全国编辑委员会：《中国民间故事集成·广东卷》，中国 ISBN 中心 2006 年版，第 569 页。

呼啦啦地朝岔路口涌来。[1]

（2）每当瓦法深情地吹起鹰笛时，山谷中便回荡着悦耳的笛声，远近四处的人们一听到笛声，便被吸引住了。[2]

（3）他的箫也是玉凿的，叫紫玉箫，通身透明广润，声音悠扬，百里以内的人都能听到。[3]

在民间故事中，音乐的传播范围起到关键作用，它决定着人物的关系和后续的情节，加上一些地方需要拉开嗓子用歌喊话，于是声音的传播空间更受重视。在日常生活中，听者离发声体越远所能听见的响度就越小，故事中利用这一点经验，拿传播距离的远度来反证声音的响度。在侗族故事《相金上天去买"确"》中，金毕和舍正把摔碎的芦笙壳凑拢起来，按原样制作，他们先是用树叶做簧，但听不见响，然后改用木片、竹片做簧，仍然不太响。最后他们改用铜片做簧，这一下，芦笙的声音"昂"得很，响到连天上都能听到；[4] 海南故事《金色的海螺》中，螺哥遭遇灾难，他吹起父亲给的金色螺号，那雄浑的螺号声"盖过风浪声，传到海底"，引水晶宫的海螺仙姑速来搭救。[5] 这些音响是人们传播信息的有效途径，可以传播九十九里、一百八十里、上万里，进而上天入地穿越各种异界空间。尽管声音的传播范围除了涉及声源的音量和远近等因素以外，还受到声场、介质、风向等各种要素的影响，但故事里较少考虑这些成分，人们还用音乐传播距离来佐证音乐的其他要素，甚至包括乐器的大小。在广东故事《吹牛》中，甲和乙吹

---

[1] 《莫嘎都和莫各斗彩》，见中国民间文学集成全国编辑委员会：《中国民间故事集成·贵州卷》，中国 ISBN 中心 2003 年版，第 718 页。

[2] 《鹰笛的传说》，见中国民间文学集成全国编辑委员会：《中国民间故事集成·新疆卷》（上册），中国 ISBN 中心 2008 年版，第 536 页。

[3] 《萧史与弄玉》，见中国民间文学集成全国编辑委员会：《中国民间故事集成·陕西卷》，中国 ISBN 中心 1996 年版，第 35 页。

[4] 中国民间文学集成全国编辑委员会：《中国民间故事集成·贵州卷》，中国 ISBN 中心 2003 年版，第 448 页。

[5] 中国民间文学集成全国编辑委员会：《中国民间故事集成·海南卷》，中国 ISBN 中心 2002 年版，第 418 页。

牛，乙说："我家有面鼓，三十二丈大，敲一下，方圆几百里也能听到。"[1] 乙试图用"方圆几百里也能听到"来证明鼓的"三十二丈大"，他把鼓面的大小和鼓声的传播范围划等号。由于鼓面的大小影响到声音的振幅，振幅越大则响度越大，所以"方圆几百里"确实能够通过暗示鼓声的响度来间接证明鼓面的大小。

"大小"除了证明乐器的尺寸外，也能描述音量本身。布依族传说《姊妹箫的来由》中，阿赛发现竹竿上有一个圆圆的小洞洞，蜂子进到里面一叫，竹竿就发出颤抖的歌声，"他用手指按在口口上，声音突然小了，一放手，声音又大了。于是他就模仿'蜂子唱竹'的办法制成了两根竹筒箫。"[2] 声音原本是没有形体的，而"大"和"小"在此修饰箫声，显然是人们的观念对箫声做出了空间化的处理。与此类似的还有声音的"高低"：

(1) 两个铁球发出了两种不同的声音，一个低沉浑厚，一个清脆悦耳，一高一低，一阴一阳，还挺好听哩。[3]

(2) 这孩子在家里吹箫，箫声高一声低一声，传到黄府小姐的绣楼上。[4]

(3) 高百岁有名琴师配合，歌喉琴韵，高亢入云。[5]

由此，人们以空间的形式对声源方位、传播范围、音量做出了直接认识，这些形式可能会产生多样化的效果，平时人们说"唱得好高"，

---

[1] 中国民间文学集成全国编辑委员会：《中国民间故事集成·广东卷》，中国IS-BN中心2006年版，第1202页。

[2] 中国民间文学集成全国编辑委员会：《中国民间故事集成·贵州卷》，中国IS-BN中心2003年版，第445页。

[3] 《保定铁球的传说》，见中国民间文学集成全国编辑委员会：《中国民间故事集成·河北卷》，中国ISBN中心2003年版，第394页。

[4] 《不见黄鹤不死心》，见中国民间文学集成全国编辑委员会：《中国民间故事集成·河北卷》，中国ISBN中心2003年版，第542页。

[5] 《郑剑西一弦伴戏》，见中国戏曲志编辑委员会：《中国戏曲志·江西卷》，中国ISBN中心1998年版，第715页。

这个"高"所表达的意义既可能指音量，也可能指音调；又如"粗细"能够一并描述音量、音调和音色，各省的民间故事中几乎都有提到细吹细打的笙箫管乐，"细乐"专指管弦之乐，它与锣鼓等音响较大的音乐相对，乐器多用笛子、箫、小锣、小鼓等。《说文解字》道："细，微也。"微，则是"隐行也"。在音乐中隐去何物？自然是音量。"细乐"一词亦广见于文人作品中，明汤显祖《牡丹亭·魂游》："香霭绣旛幢，细乐风微扬。"在同等长度下，细弦又比粗弦的调高，所以河北故事《琴弦》里形容鬼魂所弹的琴声道："弹着弹着突然变得又细又尖，就像是直往地下扎"；[1] 藏族传说《普桑寺的树木和法号》还说普桑寺的法号可以吹出公象和母象的两种粗细声音，这又导向了音色要素。

大小、长短和位置均属于几何量，而高低、粗细、松紧、密度属于物理量，它们呈现于空间之中。前文曾提到"音长"，虽然它在感知上是以时间的流动完成的，但其长度在认识上需要空间的拼合，并且使用了数字的方式予以表达，即拟声词、歌词的字数以及"三天三夜"类描述。所以，一切声音的接收其实都离不开空间形式，独奏的江南丝竹乐是一条细细的线，合奏的喇叭锣鼓乐是一块结实的板。然而，这不意味着时间被融为空无，它仍然存在于人的感官能力当中，所谓的音乐的"大小""高低""粗细"都是在内心的听觉时间中所获取的感受，它们无法在外部被人用肉眼看到，所以才借空间辅助性地呈现。两者的统一性可再借拟声词来说明，"噼里啪啦"既包含了时间的转瞬即逝，也蕴含着空间的颗粒性。回头再看《说文》："生于心，有节于外，谓之音。"生于心，指内部用于音响排序的时间形式，节于外，则是外部用于音响处理的空间框架。人的感知能力离不开这两个要素，只不过民间音乐故事远离了文人的辞藻，用更直接的语言把它们显现了出来。

按专业说法，声音的"三要素"是音量、音高和音色，音乐的"四要素"有节奏、旋律、和声和音色。和声作为两个以上不同乐音的共振，也是基于时空形式的层叠，民间故事中的"琴箫和鸣""合唱山歌"等情节都离不开和声。由此可见，民众虽然不说专业化的术语，但

---

〔1〕 中国民间文学集成全国编辑委员会：《中国民间故事集成·河北卷》，中国IS-BN中心2003年版，第563—564页。

对于音乐的必要元素皆能通过时间和空间的感知要素进行表述。音乐是时间能力和空间形式的共同产物，时间让音乐被"觉"，空间让音乐被"观"，而想象力将它们黏合起来。时间是音乐之运动和变化的起点，客观性的空间则围绕着主体性的时间才得以建立，但时间也要依靠它才能被察觉。如果不考虑时间，而只考虑空间，断裂的音符就无法连贯出乐章；如果不考虑空间，只考虑时间，连音符本身也不会被感知，任何一声响动都需要占据一定的空间才能够放矢。

### 二、数字：有限代无限

在日常生活中，人们把时空当作音乐固有的存在方式，由此引出了音乐的有限性和无限性之争。一些人的观点近似于电影《海上钢琴师》的台词之"琴键是有限的，但音乐是无限的"；另有歌手认为，音乐是有限的，但感觉是永久的。[1] 这些看法分别从具体的琴键数量及乐曲和音乐给人的感觉印象出发，得出的结果自然有别。虽然音乐本身无定形，有限与无限均非它的客观属性而是主观感知结果，但民间故事通过数字修辞对音乐做出了有限的表述，并以这种方式追求音乐的无限性。

早在伶伦制律的神话里，音乐就和数学结下了不解之缘。伶伦砍伐十二根翠竹，制为三寸九分之管，又制作十二个竹筒，将凤凰的鸣声定为"十二律"。[2] 这种原始思维结合汉儒谶纬，被形容得愈加神秘，比方说神农氏把琴做成三尺六寸六分的长度，厚八寸，广六寸，连装饰物也要精确地长四寸五分，前端留八分，它们昭示着天地的和谐；[3] 筝则长六尺，以应律数，弦有十二，好比四季，柱高三寸，以象征天地人。[4] 老百姓很吃得来这一套，他们在大量的轶闻中发展了这些数字的隐喻，比如说唐代张果老在昆仑山砍翠竹，削头去尾，留下中间二尺四寸长的竹筒，重二斤十三两五钱四厘，应两京十三省五湖四海之数，

〔1〕 伍洲彤：《听话》，安徽人民出版社 2013 年版，第 176 页。

〔2〕 〔汉〕高诱注：《吕氏春秋》，上海古籍出版社 2014 年版，第 102 页。

〔3〕 〔清〕严可均辑：《全后汉文》（上），商务印书馆 1999 年版，第 100 页。

〔4〕 萧洪恩：《易纬今注今译》，武汉大学出版社 2016 年版，第 324 页。

意思是渔鼓艺人有了渔鼓筒就能以五湖四海为家。[1] 但若仔细辨别可发现，这些数字基本被用来修饰乐器而非音乐，它们作为暗含于尺寸或弦数的吉辞，逢迎着乐器的使用者。在众多数字中，除了"十二律"是描述标准音高以外，其他数字都并未挨上音乐本身。

"十二律"的十二个标准音高有限，却能奏出多样的调式和无限量的乐曲，音高在空间中的组合方式——音程关系的扩增或紧缩，乐句的拉长或截短，音符的上下重叠——将造成不同的音响效果。各民族音乐有独特的音律设定，在侗族故事《芦笙七音调》里，两兄弟制作芦笙时，一群布谷鸟飞落树梢高唱道："塞、乌、工、溜、合、响、天!"[2]。虽然这七声音阶被固定化，但它们能演奏的乐曲却依然无限。"十二律"和"七音"的差别也显明，尽管人们在特定的音高排列里选取了有限的音阶，但音高本身的数量无限，它们能被组合出无数种调式。在苗族传说《波赛与芦笙》里，后生波赛上天寻找到定音仙书，把仙书上的字全都溶化进芦笙筒里，尽管人们勤奋地吹笙歌，一代代地吹下去，"却永远学不尽芦笙里的调数"[3]。

不过，一些民间故事也称曲子"被吹完"，似乎在暗示乐曲的数量是有限的。苗族《芦笙的传说》里，知了蜜迪上天学芦笙曲子，总共学了"三天三夜（传说天上的一日，就是地上的一年）"，把所有的芦笙曲子都学会了，故事的尾声自问自答道："芦笙曲子到底有多少呢?蜜迪在天上学了三天三夜，人们就得要三年零三月才吹得完。"[4] 山西传说中，汉钟离也"再唱他三天三夜，唱尽那人间苦哀愁怨"[5]。数

〔1〕《渔鼓筒的来历》，见中国曲艺志全国编辑委员会：《中国曲艺志·湖南卷》，新华出版社1992年版，第524页。

〔2〕中国民间文学集成全国编辑委员会：《中国民间故事集成·广西卷》，中国IS-BN中心2001年版，第362页。

〔3〕中国民间文学集成全国编辑委员会：《中国民间故事集成·广西卷》，中国IS-BN中心2001年版，第360页。

〔4〕中国民间文学集成全国编辑委员会：《中国民间故事集成·贵州卷》，中国IS-BN中心2003年版，第445页。

〔5〕《汉钟离与道情》，见中国民间文学集成全国编辑委员会：《中国民间故事集成·山西卷》，中国ISBN中心1999年版，第300页。

字"三"是民间文学研究中的一个老话题，因为故事中总会出现"三兄弟""三升米""三敲锣"之类的人物和事件。在湖北传说《打丧鼓（二）》中，歌师为不肯瞑目的楚王唱丧歌，"唱了三天又三夜，又唱了三天三夜"，楚王的眼睛终于肯闭上了；[1]《耍耍》又讲两兄妹的父亲被抓去修长城，他们唱着梦中老公公所教的调子讨饭寻父，第"一"天太阳不敢露脸，第"二"天月亮没亮光，唱到第"三"天，青草枯黄，黄土炸裂，土里出现了父亲的尸骨。[2] 这些具体的数字明显只是虚数，从而不具备计数的意义。数字"三"与"三生万物"等传统思想的关系密切，它是一个圆满却不完满的统一体，既是有限的极致，又是无限的开始，可用于表达数量上的无尽。这就像造字的借代法，用具体的、可感的事物来指示抽象的、无形的事象，例如"晶"在甲骨文中是"曐"（星）的本字，它是因为星体无限多而用三日来表示。民间有对联"三五步行遍天下；六七人百万雄兵"，以少数的"三"代无垠的"天下"；《诗经·王风·采葛》曰"一日不见，如三秋兮"，"三秋"指九个月，比喻度日如年。所以，以"三"代"多"，即可数的"有限"通向了不可数的"无限"，它是原始思维在今人意识中的孑遗。知了蜜迪所吹的"三天三夜"不只是地上的"三年零三个月"，歌师唱的"三天三夜""三夜三天"也不只是三个日出日落，它们使音乐变成一条无限的时间线。

除"三"以外，"九""七""八"等也是民间音乐故事中常见的数字，例如那吹箫人是"一百九十岁的老爷爷"，奏乐者为了克服困难要"翻遍九十九座山""趟过九十九条河""走遍九十九个树林""攀过九十九层陡壁""越过九十九道悬崖"，他们可能经过"九山十八寨""铜鼓十八村""铜鼓十八姓"……有些数字会在同一段落中出现，比如"七"仙女让牛郎敲"三"声铜锣；又如海南黎族的《丹雅公主》中，"伯打朝着传来歌声的方向走去，一口气翻过了九九八十一个山头，

---

[1] 中国民间文学集成全国编辑委员会：《中国民间故事集成·湖北卷》，中国 IS-BN 中心 1999 年版，第 357 页。

[2] 中国民间文学集成全国编辑委员会：《中国民间故事集成·湖北卷》，中国 IS-BN 中心 1999 年版，第 369 页。

越过了七七四十九条河流。只见一堵十丈高的厚墙挡住了他的去路，而歌声正是从高墙传出来的"[1]。这些数字也都以有限的时空形式传达了音乐的无限意味，"七"具有循环新生的内涵，如汉族有"祭七"礼俗，维吾尔族婴儿出生七天后命名，它常被用来表达时长，如湖南传说《唱夜歌子的来历》中，王满孙的大老婆死了，他请来九百九十九个哭丧的女人，强迫她们连着哭丧七天七夜；又如海南故事《尔蔚》里，尔蔚的龙哥濒临死亡，她跪着唱歌七天七夜，到了第八天，预示死亡的榕树倒下，龙哥才丧命。至于"九"，它作为"三"的倍数，是对"三"的无限性的扩展，加上"九"的谐音是"久"，所以通过重复地强调，"九十九""九百九十九"比单独的"九"字更显长久。它也会被用来表达无尽的时长，不过作为十进制中缺"一"的数字，民间故事更常用"九"来表达音乐的传播空间，比如湖南传说《歌仙方回教韶乐》里，舜帝战死后，方回含泪吹奏韶音，走遍了九峰十八坳。[2]"九"是三个"三"，能够象征一种极致的无限，如"九州"代表了广阔无边的天下，以方寸虚拟了千里的外延；"九霄云外""九天九地""九天揽月"等象征着至高无比的天上，所以故事里的音乐可以纵横天地。总体上，人们为求圆满，且明白日中则昃、月盈则亏的道理，不如留一线余地，所以"九十九"永远等待着空缺的填满。即使声音必会在某一处消歇，但"九十九"象征着音域的无疆。"八"的功能类似，如北京《宝贝葫芦的故事》里，老三学吹笛子，一位老头领老三去山洞，说洞里有一千八百套调曲谱，这比"九"更显吉祥。

　　民间故事音乐观念的以"有限"代"无限"，不同于中国传统音乐思想中的"崇有论"和"贵无论"，"有"和"无"属于存在论，而"有限"和"无限"是认识论，后者只是说明了民众如何认识音乐，而不沾染音乐的实相。"有限"是基于"有"，"有"所通向的"无限"仍是"有"；"无限"不是"无"，而是"有"的无限制，两者都以

---

[1]　中国民间文学集成全国编辑委员会：《中国民间故事集成·海南卷》，中国IS-BN中心2002年版，第139页。

[2]　中国民间文学集成全国编辑委员会：《中国民间故事集成·湖南卷》，中国IS-BN中心2002年版，第234页。

"有"为本。所以，这种"无限"作为音量的持续进行式并不同于文人的"余音绕梁""弦外之音"等追求，那是一种几近于"无"的回味。这方面可再取相关文人诗词来与民间故事作比较，宋祁《无弦琴赋》云："取其意不取其象，听以心不听以耳。"张随《无弦琴赋》道："乐无声兮情逾倍，琴无弦兮意弥在。"顾逢《无弦琴诗》云："只须从意会，不必以声求。"文人的无弦琴是取"意"弃"象"，心听"无"声、从"无"到"有"，从"不在"到"在"；但民间故事里那些无弦的乐器是如同魔宝般的，它要以"象"立"意"，绝对"有"声，从"有"到"多"，务必"在"场。倘若没有声音，意和情就无从引发。总体来说，音乐在时空中展示的无限的乐曲，其无限的时长和音域是为了让大家伙都听得尽兴，而不是将声源复归为一片虚静。

### 三、联觉：五感的相通

出于内在的听觉感知，音乐与视觉本无关联，它可"闻"却无需"见"、虽可"觉"却无需"观"。在彝族故事里，什勺家祭祀祖先，敲锣打鼓，震得天地摇晃。天君策举祖快被震得耳聋，于是派天使乌鸦下凡查问。但斋场布满了灰尘，乌鸦什么也看不明白，只听到咚咚锵锵的锣鼓声。[1] 这种纯粹的听觉感知给盲人带来了从业契机，在传说中，舜的父亲瞽叟就是一位乐工，《吕氏春秋·古乐篇》云："瞽叟乃拌五弦之瑟，作以为十五弦之瑟，命之曰《大章》，以祭上帝。"他们在无垠的黑暗中感知时间，借助于敏感的直觉而浸身于乐曲中。人们由此而神化了盲人的音乐天分，如《国语·周语下》载："古之神瞽考中声而量之以制。"为此，民间一些故事角色主动毁损了自己的视觉能力，比如师旷在奏乐时，因迷醉于仰望天空中的一群飞鸟而忘记拉琴。他自责万分，狠心拿石灰烧瞎了自己的双眼，终于不再受世俗美景的纷扰而练成绝技。[2]

---

〔1〕 《人死做斋的来由》，见中国民间文学集成全国编辑委员会：《中国民间故事集成·贵州卷》，中国 ISBN 中心 2003 年版，第 497 页。

〔2〕 《师旷习坠琴》，见中国曲艺志全国编辑委员会：《中国曲艺志·河南卷》，中国 ISBN 中心 1995 年版，第 546 页。

　　虽然乐人和听众无需看见外在景象，但音乐在他们的心中构筑起有意味的图像。《礼记·乐记》曾谈及音乐造象的问题："乐者，心之动也。声者，乐之象也。"孔颖达疏云："乐本无象，由声而见，是声为乐之形象也。"〔1〕音乐经过人心的提炼，就可以如绘画艺术般呈现出线条和色彩，所谓"建筑是凝固的音乐"便是一种夸张的比喻。不过，基于虚幻的时间，音乐所表现的"象"只是一种心象，所以嵇康说"和声无象"，吕温言"非象之象"。这种"象"通过"物"的客观的刺激和"心"的主观的联想而形成。人说"眼见为实，耳听为虚"，但眼见也不一定准确，当人们看到黑板上画着一个圆时，那个圆或许歪斜扁平，但人把"圆"的概念套在"圆"的表象上就直接默认它是个"圆"。同理，歌手在演唱时可能会跑调，但听众能够猜出他所唱的歌曲名称，因为人们的心中预置着一首歌的模板。上文中的乌鸦虽看不见锣鼓，但能听出它是什么乐器，其脑海中也已然升起了锣鼓的形状——那铜鼓之上可能没有壮族的十二芒星和青蛙环扣，而擂鼓之人虽然面目不清，却正在恣意地锤打。面对这种心中的图像，人们无需眼前的世界，它的摹本比现实本身更加精细无缺。师旷盲了以后，他的琴声让人们看见不断盘旋的成群俊鸟、舒翼而舞的南方玄鹤，这位没有视觉的人用音乐造就了完美的视觉效果，使得假象胜于真相地描绘世界。

　　这种想象力被萨赫斯命名为"联觉"〔2〕，它颇似于我国道家的

---

〔1〕　〔清〕阮元校刻：《十三经注疏》，中华书局 2009 年版，第 3331 页。

〔2〕　"联觉"（synaesthesia），又称"通感""移觉"，中西方按观点可分别追溯至荀子《正名》和亚里士多德《形而上学》。萨赫斯（Georg Tobias Ludwig Sachs）于 1812 年提出"联觉"一词，见 J.Jewanski, S. A.Day & J. A colorful albino Ward, The first documented case of synaesthesia by Georg Tobias Ludwig Sachs in 1812, *Journal of the History of the Neurosciences*, *18*, 2009, pp. 293–303。生理学家认为这是神经中枢的反应，见李佳源、赵伶俐：《联觉的大脑网络激活》，《华东师范大学学报（教育科学版）》2014 年第 2 期，第 81—87 页；但康德认为这不能用生理学来解释，见 ［德］伊曼努尔·康德：《实用人类学》，邓晓芒译，上海人民出版社 2005 年版，第 64 页。此后，西方学者摩根（Morgan）、西肖尔（Carl Seashore）、梅里亚姆（Alan P. Merriam）和中国学者钱锺书、蒋孔阳等均有论述，总归是一种感官被刺激后所引起的相关感觉经验。

"耳目内通"。联觉把音乐从听觉传达到视觉，使人们在聆听音乐时能够看到相应的景象，就像听见"啾啾"声时看见一只小鸟在树上唱歌的活跃景象，无怪乎马塞尔·柯恩（Marcel Cohen）把"拟声词"称为"语音上的图画"[1]。事实上，前文在提到空间感官形式时，画面中的"象"已显而易见，无论是琴师歌喉的"高亢如云"，抑或是琴声的"又细又尖，就像是直往地下扎"，都使音乐具备了视觉效应。除了视觉的"象"以外，时空和想象力还联系着味觉、触觉、嗅觉等感知系统，当人们用"黄莺出谷""回味无穷""沁人心脾""震耳欲聋"等成语来形容音乐时，就分别涉及了目、口、舌、鼻、身这五种感觉器官。"象"依托于这些器官及神经枢纽的横向贯通能力，使人有可能出现多重系统的复合感知现象。例如，当钟子期听到俞伯牙的琴声时，顿觉"巍巍乎若泰山""荡荡乎若江河"，"泰山"和"江河"是听觉造成的视觉反应，河北宁晋县用方言"喇叭二五"来形容一个人声嘶力竭、号啕大哭的样子[2]，这是反过来由视觉所勾起的听觉联想。

民间故事中的音乐视听联觉，一般涉及对色彩、造型、线条、图像等空间形态的感知：

（1）田坝里山歌唱得太阳直在天上打旋旋。[3]

（2）（格萨尔王）祈祷说："愿此青蛙成为格萨尔王业绩的传播者，为了不使人腻烦，愿传播的唱腔及唱词各异就像一匹雪青马的杂毛一样各色俱全！"[4]

（3）他弹出的琴音婉转又柔和，明快又亲切，一会儿轻得像一团团蓬松的羊毛；一会儿活泼得像山涧的小溪；一会儿激动得像

---

〔1〕 马塞尔·科恩：《语言——语言的结构和发展》，转引自耿二岭《汉语拟声词》，湖北教育出版社 1986 年版，第 7 页。

〔2〕 中国民间文学集成全国编辑委员会：《中国民间故事集成·河北卷》，中国 IS-BN 中心 2003 年版，第 857 页。

〔3〕 《红军秧》，见中国民间文学集成全国编辑委员会：《中国民间故事集成·贵州卷》，中国 ISBN 中心 2003 年版，第 276 页。

〔4〕 《岭仲艺人身上的马蹄印》，见中国曲艺志全国编辑委员会：《中国曲艺志·西藏卷》，中国 ISBN 中心 2007 年版，第 214 页。

那奔腾的瀑布，一会儿又缠绵得像那毡房顶上的炊烟。[1]

上例中，"太阳打旋""杂毛""羊毛""小溪""瀑布""炊烟"等均为视觉效应，能够让人身临其境地感受到繁复的音调、雄浑的和弦、震耳的重音和纤软的轻音等。音乐虽然流动，但视觉体验却不必是翻页的连环画，而可能只是单幅静止的画面，比如说"杂毛"和"羊毛"。叙事作品还有可能再绕一步，推出间接性的视觉修辞，比如佤族故事里，吹竹笛的白兔遇见了敲竹鼓的阳雀，白兔说："早晨最美丽的要数东方的云朵，世上最好听的莫过我吹响的竹笛。"阳雀答："佤族中最珍贵的是红包头，寨子里最动听的是竹鼓声。"[2] 当听众想象透迤纤细的"东方的云朵"和耀眼艳丽的"红包头"时，会不由自主地把这份视觉美感附会入竹笛和竹鼓的音乐中，或者反过来说，因为讲述人提及音乐时联想起了这些景象，所以他才选择了这些比喻。

音乐所具有的视觉性使它适宜在电影中被用作配乐，到了民间故事中，它也被充作背景音乐来预示着某个重要人物的出场，给聆听故事者以"听歌如见人"的效果。鄂伦春族《茨尔滨莫日根报仇》里，山冈背面飘来一阵歌声："兴安岭再高那依耶，挡不住天鹅的翅膀，茨尔滨河水再急那依耶，隔不断姑娘对情人的思念。妈妈不要舍不得我那依耶，姑娘早已长成大人；爸爸不要阻拦我那依耶，你的女婿一定会称心"。[3] 这段歌词就足以产生视觉效果，故事听众能依据这歌曲的内容、节奏、格律来判断唱歌人的性别、身高、外貌，预设她是一位寻找情人、内心坚韧的少女，并仿佛看见她悠然而来——等到角色露面，她果真是一个头扎红巾的俊俏姑娘，只见她策马飞驰，在情郎身前勒缰翻身下马。虽然听众多是借歌词做出判断，但故事中的角色主要听音色和

---

[1] 《冬不拉的传说》，见中国民间文学集成全国编辑委员会：《中国民间故事集成·新疆卷》（上册），中国 ISBN 中心 2008 年版，第 529 页。

[2] 《白兔吹竹笛》，见中国民间文学集成全国编辑委员会：《中国民间故事集成·云南卷》（下册），中国 ISBN 中心 2003 年版，第 1015 页。

[3] 中国民间文学集成全国编辑委员会：《中国民间故事集成·黑龙江卷》，中国 ISBN 中心 2005 年版，第 359 页。

音质来判定性别和性格，如朝鲜族《田螺姑娘》中，农夫听见谁在什么地方"操着姑娘的嗓音"唱歌，他支棱着耳朵继续听，升起了对"甜甜的姑娘嗓音"的视觉联想。由这"甜甜的姑娘嗓音"还可发现，除视觉感官以外，味觉感官也一并参与了联觉，内蒙古传说里就把音乐声比喻成冰淇淋，另见其他故事描述：

> （1）听他创作的曲子犹如喝了一碗可口的酸奶。[1]
> （2）阿尼唱的歌最好听，她的嗓子像铜铃声般清脆，像蜜糖一样甜。[2]
> （3）她的歌声，比蜜糖还甜。[3]

五感中的嗅觉和触觉也一并凑热闹，乞丐的莲花落子让人嗅到汗水的气息，少女在草地上的吟唱让人如闻花香；慵懒的歌声让人浑身酥麻麻的，尖锐的嗓音则使人倍感刺耳。不过，音乐与嗅觉的联系并不明显，阿城就曾在随笔中感慨："歌，没有气味，诗，没有气味；音乐，也没有；画，有一点，但是'墨香''纸香'或'油画颜料的亚麻油味'。"[4] 从上下文来看，他正是在基于联觉来探讨歌与嗅觉的关系。人的嗅听联觉虽然难遇，但民间故事中却有案例如下：

> 邬娘听了歌，甜在口醉在心，红着脸儿也把歌唱："山鹰一样勇敢的青年，你的歌声比槟榔还浓香……"[5]

---

〔1〕《瘸腿野马》，见中国民间文学集成全国编辑委员会：《中国民间故事集成·新疆卷》（上册），中国 ISBN 中心 2008 年版，第 540 页。

〔2〕《阿机和阿尼》，见中国民间文学集成全国编辑委员会：《中国民间故事集成·海南卷》，中国 ISBN 中心 2002 年版，第 419 页。

〔3〕《俏娘岩》，见中国民间文学集成全国编辑委员会：《中国民间故事集成·广西卷》，中国 ISBN 中心 2001 年版，第 248 页。

〔4〕阿城：《艺术与情商》，见其《阿城精选集》，北京燕山出版社 2015 年版，第 224 页。

〔5〕《阿丹与邬娘》，见中国民间文学集成全国编辑委员会：《中国民间故事集成·海南卷》，中国 ISBN 中心 2002 年版，第 528 页。

　　"浓香"一词当然也可用于表达味觉，但它根植于嗅觉感。比起这种罕见的听嗅联觉，听触联觉在故事中的描述较多：

　　　　（1）她聪明伶俐，唱起歌来，就像三月的阳雀叫，脆生生，应山荡水。[1]

　　　　（2）为嘛说是阴阳板？因为敲起来，白天跟黑夜的声音不一样。男人和女人敲起来的声音又不一样。男人敲起来，嘎嘎，声音听着硬；女人敲起来，嘎儿嘎儿，声音听着嫩。[2]

　　　　（3）纳木娜尼正走着，突然，远处传来了笛声，这笛声真好听，似一股泉水滋润着她的身心，觉得怪舒服的。[3]

　　"脆""硬""嫩""滋润"等都是身体能够发生的触觉反应。"脆"字较为常见，如黑龙江《少帅听戏》、内蒙古《兽铜铃的传说》和江西《钟鼓楼上没有钟》中也作此描述，另外还有"震耳欲聋"等修辞也属于此类。另外，听觉还能引起另一种听觉联想。藏族故事《王子与牧羊姑娘》中，王子到山坡上去散心，听到山坡上传来了一位姑娘的歌声，"那歌儿就像笛子吹响了一样，又悦耳又动听"。[4] 山西《"耍孩儿"的传说》中，有一位唱曲子的"天生嗓子不好，唱的声音就像嗓子哑了以后发不出声而又憋劲硬唱出来的一样，让人听了不舒服。"[5] 与此相似的还有"如泣如诉""幽咽如泣""孤雁哀鸣"等修饰音乐的词语。

　　联觉仿佛是音乐观念的开场序曲，每个人将会借助自己的五感来评

〔1〕　《少灵斗土司》，见中国民间文学集成全国编辑委员会：《中国民间故事集成·贵州卷》，中国 ISBN 中心 2003 年版，第 822 页。

〔2〕　《阴阳二十四快板》，见中国民间文学集成全国编辑委员会：《中国民间故事集成·河北卷》，中国 ISBN 中心 2003 年版，第 433 页。

〔3〕　《纳木娜尼峰的传说》，见中国民间文学集成全国编辑委员会：《中国民间故事集成·西藏卷》，中国 ISBN 中心 2001 年版，第 138 页。

〔4〕　中国民间文学集成全国编辑委员会：《中国民间故事集成·青海卷》，中国 IS-BN 中心 2007 年版，第 635—636 页。

〔5〕　中国民间文学集成全国编辑委员会：《中国民间故事集成·山西卷》，中国 IS-BN 中心 1999 年版，第 299 页。

价音乐，但这一刻的感知或许到下一刻就不再应验。所以若想要了解民众对音乐的看法，探讨感知问题似乎成了绕弯路，毕竟各种音声都离不开这些要素，例如火车的汽笛声像是"拉鼻儿"[1]，"天上刮的黑筒子风呼呼吼叫，像饿熊着枪一样"[2]。不过，感官要素毕竟是欣赏音乐的基础，兜过这条弯路才能显出前方的新路。若按文人说法，音是经过排序的声，乐是激起感情的音[3]，但民众并不按音的振动规则来做考量，他们践行着梅里亚姆（Alan P. Merriam）所苦恼的"一群人认为树中的风声是音乐而另一群认为不是"或者"一群人认为蛙鸣是音乐而另一群人否认"[4]，情感似乎足够膨化或颠覆人们的感知形式和内容。"乐音""噪音""音声"的概念在传统学术界固若金汤，但它们的实际内容却在民众的想法中变动无常。这意味着在感官要素的基础上，我们还需要从主观情感来探讨人们对音乐的深层看法。

## 第二节  音乐审美：情感的复调

在音乐鉴赏的过程中，人们似乎不需要事先界定什么是"音乐"。安·兰德（Ayn Rand）发现，人们对音乐的感受不同于常规的认识过程，其他艺术形式的认识模式顺序是感知、概念化理解、评判、情感，而音乐所涉的模式却是感知、情感、评判、概念化理解，音乐仿佛能够直抵人的情感层面。[5] 民间音乐故事中尤其凸显这一点，讲述者既不用"音乐"概念去鉴别音响，也不考量哪些发声之物才能被算作音乐，

---

〔1〕 《"火车头又拉鼻儿了"》，见中国曲艺志全国编辑委员会：《中国曲艺志·辽宁卷》，中国 ISBN 中心 2000 年版，第 443 页。

〔2〕 《从男嫁女到女嫁男》，见中国民间文学集成全国编辑委员会：《中国民间故事集成·内蒙古卷》，中国 ISBN 中心 2007 年版，第 419 页。

〔3〕 《礼记·乐记》："声相应，故生变。变成方谓之音。比音而乐之，及干戚羽旄，谓之乐。乐者，音之所由生也，其本在人心之感于物也。"〔清〕阮元校刻：《十三经注疏》，中华书局 2009 年版，第 3310—3311 页。

〔4〕 ［美］艾伦·帕·梅里亚姆：《音乐人类学》，穆谦译，人民音乐出版社 2010 年版，第 65 页。

〔5〕 ［美］安·兰德：《浪漫主义宣言》，郑齐译，重庆出版社 2016 年版，第 46 页。

只是通过内心的感受把那些合鸣的鞭炮声、春涧声、蛙鸣声一并称作
"音乐"。[1] 新疆柯尔克孜族《库姆孜的传说》就讲述坎巴尔汗沉迷于
一阵奇巧美妙的音响，他循着声音寻觅，却见那动人的音响是发自枯松
上缠绕的几根干羊肠子，他将羊肠带回家每天拨动聆听。[2] 尽管那声
响未必符合"有组织的乐音"这一通行的音乐定义，但坎巴尔汗的反
应默认了那山风拂起的羊肠振动声就是音乐。在此情况下，音乐不是一
种客观的"知识"，而是发自各人内心的主观体验，"音声"和"音乐"
的差别将由人的喜好来做判断。虽然人们未必遵循固化的"音乐"概
念去把握和规定各种特殊的声音，但民间叙事通常以两种方式形容美妙
的音乐：一是将其比拟为自然之声，二是描绘听众的欣赏态度。这两种
表达方式通常结合出现，可供以发掘民众的审美观念。

## 一、心象：人化的自然

日常俗语会将一般的声响形容为"婉转如歌""如歌如泣"，以示
它要像音乐才称得上美，而民间故事中的音乐反倒要贴近自然才能体现
出美。讲述者通常将音乐比作"松涛""鸟鸣""泉涧"一类的自然音
景，或者直接将这些自然声响视同音乐。前例已通过上一章的视听联觉
做出详述，后例可参考云南傣族介绍章哈的故事，如《滴水成歌》讲
述女子到泉水边打水，听见叮叮咚咚的泉声既清脆又柔和，从此她就天
天倾听并模仿歌唱，后来泉水的声音化成了姑娘的歌声，使姑娘成为傣
族第一个章哈；[3]《神鸟传音》描述姑娘玉嫩救治受伤的神鸟，这只
神鸟每天在树枝上歌唱，把自己的所有歌曲传给了玉嫩，使玉嫩变成最

---

[1]　这种情况合于康德所区分的"规定的"判断力和"反思的"判断力，前者用
　　普遍概念把握特殊，即以标准化的"音乐"概念来界定音响，后者从特殊中
　　体现统一原则，即把各人体验到的美妙之声划入"音乐"的范围。见［德］伊
　　曼努尔·康德：《判断力批判》，邓晓芒译，人民出版社 2002 年版，第 14 页。

[2]　中国民间文学集成全国编辑委员会：《中国民间故事集成·新疆卷》（上册），
　　中国 ISBN 中心 2008 年版，第 532 页。

[3]　中国曲艺志全国编辑委员会：《中国曲艺志·云南卷》，中国 ISBN 中心 2009
　　年版，第 733 页。

会唱歌的第一位章哈。〔1〕 在这两则故事的文末，分别强调本族章哈的歌声是来自泉水和神鸟，所以章哈演唱的歌"像泉水一样清脆"和"像神鸟一样嘹亮"，这些类比中的自然音景成为对音乐的最高赞誉。

从客观来讲，人的唱歌声不可能酷肖于"泉水"或"鸟鸣"，但这类修辞手法并不被用来规定音乐本体，而只是描述人对音乐的感受和想象，它表示人在听音乐时产生了像听见"泉水"或"鸟鸣"一般的情感。虽然这种以自然为美的观念在文人乐论中也常见，尤以魏晋时期为盛，但民间故事所追求的音乐自然美显然不似于阮籍《乐论》的"八音有本体，五声有自然"〔2〕，也不同于嵇康《声无哀乐论》的"音声有自然之和"〔3〕。阮籍和嵇康等人所讲的是纯粹客观的自然，"八音"与"五声"将乐器材质、音调数理与自然属性之间进行了合比例的调配，其"自然之和"不受人的主观情感的支配，所以阮籍言"故必有常数"，嵇康更表示"无系于人情"。但民间音乐故事中的自然感恰恰发自于人的情感，这种以人为本的"自然"并非浩渺虚空的自然之气，不归于儒道所总结的"和""无""一"，而是停留于具体的、实在的自然景物。音乐究竟像哪一种景象需要由"人情"来做出判断，所以章哈的嗓音可以被不同讲述者比喻为"泉水"或"神鸟"的各异之声。尽管嵇康也发现了音乐所带来的不确定性，故而论述"音声无常"，但他选择"和声无象"地驰骋于音乐给心所营造的万象之外，而民间音乐故事却接纳并丰富了这些自然拟象，人们允许把自我内浸于心中之象来体会音乐。

由于音乐的自然之美寄生于人的情性，所以故事不全然将音乐美描摹成客观自然，这些被构拟出的山川大海统统被附带上人的情感，实际是一种"人化的自然"。前文所述的坎巴尔汗在听到羊肠的动人音响时，觉得"时而如潺潺流水，时而又如万马奔腾，时而欢快如歌，时而

---

〔1〕 中国曲艺志全国编辑委员会：《中国曲艺志·云南卷》，中国 ISBN 中心 2009年版，第 733 页。

〔2〕 〔三国魏〕阮籍著，陈伯君校注：《阮籍集校注》，中华书局 2012 年版，第 85 页。

〔3〕 〔三国魏〕嵇康著，戴明扬校注：《嵇康集校注》，中华书局 2014 年版，第 350 页。

又如泣如诉"[1]，"流水"和"万马"的自然景象跟"欢快"和"泣诉"之情感反应被合为一谈，呈现出"象"与"心"的结合。这种"心象"体验相较于传统乐论里的"心象"观在同中有异，因为后者的论述中大抵把"心"放在本位，强调"象"由"心"生，如《乐记·乐本》称："凡音之起，由人心生也。人心之动，物使之然也"[2]。民间音乐故事纵然就实际情感而言也发自于"心"，但在情节的表述上更加强调"象"，进而达到了以"象"代"心"的程度。讲述者用音乐的自然之美暗示着内心情感，那些"唱得太阳直在天上打旋旋"的山歌、"轻得像一团团蓬松的羊毛"的琴音、"像小河水清清亮亮"的口弦琴都意味着人们在音乐中获得了接触那些自然美景时的同等感受。

这些自然之"象"不仅是民众的聆听随想，也成为创作者和演奏者的灵感源泉，如土家族传说《"家伙哈"》讲述两兄弟借助自然来钻研土锣鼓和钹："阿灵、阿智为了进皇城把家伙哈打得更好更动人，他俩起早贪黑，观察各种自然动态、声音情状，学来就试，试玩又学，反复琢磨，反复摹仿，又陆陆续续创造了'鸡婆屙蛋''野鸡拍翅''喜鹊闹梅''野鹿含花''老牛擦痒''蛤蟆鼓泡''打马过桥''屋檐滴水''古树盘根'等牌子。日子长了，阿灵和阿智带上土家锦'西兰卡普'，一路'家伙哈'闹闹热热打进长安街，打到紫禁城，打上金銮宝殿，文武官员喜欢死了，都排起班上前迎接"[3]。阿灵和阿智所敲打出的不是"鸡婆屙蛋""野鸡拍翅""喜鹊闹梅"的自然原声，而是经过人为改编的节奏模拟，它激起了文武官员的喜悦情感，令皇帝手舞足蹈地

---

〔1〕《库姆孜的传说》，见中国民间文学集成全国编辑委员会：《中国民间故事集成·新疆卷》（上册），中国 ISBN 中心 2008 年版，第 532 页。

〔2〕一些学者认为，《乐记》中的人心在感于物之后才形于声，"物"是音乐的第一性的产生根源，可参看刘莉：《魏晋南北朝音乐美学思想研究》，华东师范大学博士学位论文，第 89 页。笔者认为《乐记》的首句已点明其中心思想，"物"只是交互关系中的外部条件，未必所有的"物"都能使人"心"动，"心"之"动"才是音乐的关键。何况形于"声"尚不成音乐，必须经过人为的"变成方"才能谓之"音"。

〔3〕中国民间文学集成全国编辑委员会：《中国民间故事集成·湖南卷》，中国 IS-BN 中心 2002 年版，第 430 页。

直呼"浓味"。音乐务必要打动人心，如果它仅似自然之声却令人毫无感触，或者像雷公那尖厉的铜锤之声一样使人心生恐惧，那就着实难让民众赞美。凭借人心，自然"音乐"和自然"音声"得到了区分，后者如民间故事中形容天上刮的黑筒子风"像饿熊着枪一样"[1]，"饿熊着枪"在感官类比的基础上未升至情感的悲欢，因此黑筒子风声在这些讲述者的眼中还算不上音乐，这显出了音乐的功能性和音乐判定的主观性。约翰·莱布金（John Blacking）曾将音乐定义为"人为组织的声音（humanly organized sound）"，认为它发自人的基本音乐能力，[2] 而这一能力在民间故事中以不同的"心象"体现出内在相对性，各人的感受不具有一致的标准，即使是相同人物的体验也会随心境而发生改变。

总而言之，民间故事中的音乐透过一种人化的自然建立起"心"中之"象"，民众所向往的音乐之美不是自然之"理"而是自然之"情"，所推崇的自然之"情"不源自客观事物而是以人为本。自然之籁未必全是音乐，但打动人心的音乐被誉为"天籁"，人在"天籁"里听到的却是自己的心声，他们被音乐所触发的情感给攫住。不过，音乐之"象"如何才能达到这种寄寓人"心"的自然美？或者反过来说，人"心"如何才能欣赏到这种既不显矫揉又不离人情的音乐之"象"？这一问题可以通过故事中听众的肢体动作和心态描写来进一步探讨。

### 二、悲欢：合情的奏听

由于民间音乐故事的讲述者不同于职业作曲者，他们未必具有专门的音乐素养，所以故事中的角色并不讨论章哈之歌、泉水之歌、神鸟之歌的旋律节奏或调式调性，而是单凭内心去体验这些音乐的行进。上述故事中对音乐所作的"泉水""鸟鸣"等比喻发自人们对音乐美的主观感受，这些音声直接引出了听众的悲欢之情，故事中最常见的描述是他们起先沉浸其中，等恍过神来才用雷鸣般的掌声和叫好声来见证音乐表

---

〔1〕《从男嫁女到女嫁男》，见中国民间文学集成全国编辑委员会：《中国民间故事集成·内蒙古卷》，中国 ISBN 中心 2007 年版，第 419 页。

〔2〕 John Blacking, *How Musical Is Man?*, University of Washington Press, 1974, p. 10.

演的成功，或是听者直接失态地起立惊呼。[1] 这些悲喜交加的举止结合他们为之惊叹的音乐所呈现出的特征，透露出民众欣赏音乐时的三重步骤，即感官宣泄、超越功利和悬置雅俗。

（一）感官宣泄

典籍乐论里不乏对音乐的虚无化命题，如"大音希声""声无哀乐""虚响之音"，提倡以摈弃感官的方式折返于形而上的真乐，但民间故事里不讲这一套。美妙的音乐要踏踏实实地听到耳朵里才能感动人，就像好酒好菜吃到肚里才晓得味道。民众在"有"的基础上听之以"心"，他们追求一种形而下的直接悲喜。这就不同于庄子的"听之以心"，庄子超越了听觉感官和音声的关系，而民间故事中的"听"基于"声"，声音越是喧哗就越是来劲儿。若据文人的观念，留白比嘈杂更为高明，到了专业人士的耳中，休止是旋律关系的必备符号，但在平民眼里，满溢的音乐才够称心，这主要体现于他们所追求的"热闹"。

虽然民间音乐故事还会讲述人借音乐寄托哀思、抒发乡愁或以此怡然自得，但热闹适应于大喜大悲的各类场合，它成为一种代表性的风格。民众也不太信任曲高和寡，一场音乐表演如果听者寥寥，人们难免要怀疑它不够美，所以宣泄性的"热闹"成为好音乐的代名词。中国城乡生活都离不开热闹，喧腾鼎沸的音乐在帮人渡过阈限阶段之余，也给人们带来共同的愉悦感。尽管俗语云"躲噪音，保听力"，但每逢节日，多数人还是乐意去敲锣打鼓鸣鞭炮处凑热闹。梅茨看出，乐音和噪音之间有一条流动不定的界线，每一个噪音中都隐藏着乐音，当这些乐音相互争执、较量、摩擦时才会使人们难以忍受。[2] 在热闹的氛围中，原先属于噪音的成分被人加以调用，转而进入了符合社会秩序的音乐组织系统。锣鼓、唢呐、鞭炮等在日常生活中极易扰民的发声器具变得不可或缺，顷刻间契合了民众的情感，从而转变为欢腾的乐音。在布依族传说《铜鼓的来由》中，邻寨的男女老少听到古杰打铜鼓时轰隆隆的

---

〔1〕　可参看《恕不迎送》，见中国曲艺志全国编辑委员会：《中国曲艺志·江苏卷》，中国 ISBN 中心 1996 年版，第 620 页。

〔2〕　［德］梅茨：《莫要惧怕新旋律》，王泰智、沈惠珠译，华艺出版社 2011 年版，第 105—110 页。

响声，都围过来看热闹。〔1〕 尽管那鼓声在别的故事里偶尔充当着一种可怕的力量，它足以震死那乱世恶龙或天庭老头，但在此篇中却成为一种集结性的号召力量。

热闹的音乐成分离不开较大的音量、节奏与和声，打击乐器在当中占据头筹，辅以管弦乐器或人声，这些高亢的音响像一针兴奋剂，急速的节奏给人以激情。当官绅们给老佛爷祝寿时，"大街上传来噼里叭啦的炮竹声、震耳欲聋的锣鼓声，还夹有细吹细打的笙箫管乐声，好不热闹。"〔2〕 多人的演奏自然形成了多声部的交响，但热闹也见于单人的独奏，比如讲盲人谭三在卖艺时"摆开乐器，手肘打锣，足趾击锣，口里吹箫，手拉胡琴或二弦，或口唱戏曲，手弹琵琶，叮叮咚咚，所弹唱的曲调，清脆悦耳，每次演奏，金鼓管弦，一齐和鸣，十分热闹，令人听了，像是有很多人在那里演奏弹唱一般"〔3〕。这种音乐具有多人合演的技术效果，使多种乐器既发出独具特色的音效又能够和谐统一。鼓声虽然敲完即止，它的震撼力将停留在人们的心中，就此，热闹没有停留于耳娱的层面，而是通过上文所言之"象"形成了一种可供回味的表象。

当热闹从即时的官能反应上升到情感的体认时，它与冷寂相互对立，会让世界就像一枚被水淋熄的火炭："在很古的时候，侗家本来是不会'确'〔4〕的。过年的时候，冷冷清清，一点也不热闹。"与此相对比的是天上的热闹景象："天上的神仙会'确'，'确'起来非常热闹，非常好看。"〔5〕 热为团聚和欢乐，冷似离别和悲苦，清李渔颇推崇戏曲之"冷中之热"，这虽能热却闹不起来。在冷清的鲜明对比下，热闹具有了生命的气息，传说土地老公公很善良，天上的雷公却暴躁，于

〔1〕 中国民间文学集成全国编辑委员会：《中国民间故事集成·贵州卷》，中国IS-BN中心2003年版，第442页。

〔2〕 《平刚大闹万寿台》，见中国民间文学集成全国编辑委员会：《中国民间故事集成·贵州卷》，中国ISBN中心2003年版，第161页。

〔3〕 《锣鼓三》，见中国民间文学集成全国编辑委员会：《中国民间故事集成·广东卷》，中国ISBN中心2006年版，第187页。

〔4〕 确：一种踩歌堂的民俗活动。

〔5〕 《相金上天去买"确"》，见中国民间文学集成全国编辑委员会：《中国民间故事集成·贵州卷》，中国ISBN中心2003年版，第448页。

是有生命的草木鸟兽全到地上来了，使得"地上万紫千红，热热闹闹；天上的只有云雾风雨，冷冷清清。"[1] 同冷寂的空、虚相比，热闹是满的、实的，它多而挤簇、满而壅塞，这"满"被引发为生活的圆满，代表着丰收喜乐和无忧无虑，所以热闹的音乐活动往往作为民间故事的尾声来象征角色的团圆。西藏传说《央金拉姆》中，太子和央金拉姆举行最隆重的婚礼，满城百姓为这喜事庆祝了三天三夜，唱道："太子像晴空的太阳，藏妃如蓝天的月亮；日月高照，在地生光，给普天下带来欢乐吉祥。"[2] 尽管热闹象征着快乐，但需要快乐先使人热闹起来，在哈尼族传说《兄妹传人》里，久旱逢雨的人们唱起哈巴歌，小伙子弹三弦，姑娘们吹巴乌。待到暴雨使地上发洪水，人们愁苦地停止了歌声。[3] 热闹成为一种生命力的表征，与之相应的是红火的好日子，当人们开山种树、禾满鱼肥后，"家家木楼唱酒歌，夜夜鼓楼琵琶铮铮响，螺丝寨变成了欢乐寨。"正因为热闹代表的是好生活，一旦没法子热闹，底层的人们就要揭竿而起。在苗族《芦笙的传说》里，人间本没有欢乐的年节和芦笙，蚂拐（蛤蟆）让人类看见了天上过节吹芦笙的闹热景况，人类就想上天去强夺芦笙：

> 蚂拐说："嗨！快来看呀！天上在过年，闹热得很！"人们这才抬起头望，看到天上在过年，吹奏芦笙，唱歌跳舞，真是快活。固迪公公邀大家来商量，他说："天上闹热快活，人间寂寞冷落，太不公平了，要天上拿年来过，拿芦笙来吹。他们要是不给，我们就拿竹竿乱捅，甩石头乱打，也叫他们过不安逸。"大家都说："要得！要得！"[4]

---

[1] 《盘歌古妹》，见中国民间文学集成全国编辑委员会：《中国民间故事集成·广西卷》，中国 ISBN 中心 2001 年版，第 70 页。

[2] 中国民间文学集成全国编辑委员会：《中国民间故事集成·西藏卷》，中国 IS-BN 中心 2001 年版，第 580 页。

[3] 中国民间文学集成全国编辑委员会：《中国民间故事集成·云南卷》（上册），中国 ISBN 中心 2003 年版，第 166 页。

[4] 中国民间文学集成全国编辑委员会：《中国民间故事集成·贵州卷》，中国 IS-BN 中心 2003 年版，第 443 页。

由此可见，当热闹成为好生活的象征时，人们的"看"生活多于"听"音乐，上文对"吹奏芦笙""唱歌跳舞"的追求偏离了音乐欣赏而沦为人际攀比，角色仅有想听的欲念而无欣赏的兴致，所追求的也不过是一时的"快活"。热闹在此意义上退回为感官上的刺激，它像"饿熊着枪"的黑筒子风似的只是一种非音乐的响声，离美的层次还差一步之遥。就此来看，热闹的宣泄在情感层面的"美"和生活欲求的"用"之间徘徊不定，若要达到单纯的音乐欣赏就需要摒除功利。

(二) 超越功利

民间故事在提及美妙的音乐以后时常会紧接着描述听众的欣赏姿态，前述的《滴水成歌》中就称女子觉得泉水声"好听极了，不觉忘记了返回，一直听到傍晚"，她的母亲听说后也跑去听，"果然，泉水的声音确实太好听了"。[1] 女子将原先要打水的任务忘得一干二净，从此撇开随母亲开荒种瓜一事，成天只知蹲在泉边模仿哼唱。《滴水成歌》中也讲"寨子里的人，个个都喜欢这只神鸟，每天劳动归来，便一群群聚集在寨边的大树下，倾听这只神鸟唱歌"，在神鸟受伤以后，寨民们纷纷埋怨射鸟的猎人，怪他应该去猎取凶恶的野兽而不是为人类唱歌的神鸟。[2] 尽管音乐无法给女孩和寨民带来瓜果和野味的饱腹感，但他们在存活的前提下将音乐作为审美的需求。

女孩和寨民体验着由音乐带来的精神欢愉，虽受惠于母亲和猎人的劳作而不至于因"歌"废"食"，但已将音乐剥离了物质生活方面的基本欲求。功利主义者对物质的追求无非是为了生活得更加合意，而爱乐者直接快适地沉浸于音乐之中，民间故事中还有一些为音乐而不要命的爱乐者，如山西传说《大戏迷王七》中，王七一天到晚哼唧不停，连平时跟人说话也要用唱句问答，有天他一边唱戏一边挑水，唱到"我掠须抖衣"时，竟松手去做掠须的动作，结果被井台的辘轳打入了井中。大家急忙去救他，向井下呼喊却无回声，就估摸着他被摔死了。这时，

---

〔1〕 中国曲艺志全国编辑委员会：《中国曲艺志·云南卷》，中国 ISBN 中心 2009 年版，第 733 页。

〔2〕 中国曲艺志全国编辑委员会：《中国曲艺志·云南卷》，中国 ISBN 中心 2009 年版，第 733 页。

王七的老婆打亮嗓门唱道："奴在家做饭把水等，不知你失足落水中。问相公摔得轻与重，快与为妻吭个声。"王七这才在井里答唱："我昏昏沉沉做一梦，险些进了鬼门关。强打精神睁双眼，哎呀！只觉得浑身痛又酸。快下绳索把我拴，救得王七活命还。"等到人们七手八脚地救上了他，他又作揖唱道："往后问话唱一段，不唱我是不搭言"。〔1〕这种不顾死活非得对唱的癖好使王七人乐不分，唱歌成为他与外界沟通的唯一方式，甚至化作他生命的意义。

诚然，当音乐给人的感官快适从生理发展到精神时，也顺便带来了一些实用的效果。民间流传着不少有关唱歌祈雨、敲鼓战斗、唱曲宣传的故事，但乐器或人声在祭天祈福或吓跑野兽时只是一件神秘的工具，它发出的声响与其说是音乐，倒不如说是魔咒，待到这"魔咒"生效以后，人们快乐的歌唱声才回到了"音乐"的位置。例如侗族故事《梅代朴》讲述梅老帮为求雨而跟龙王打斗，他让大家帮忙吹打缠上红布条的芦笙和锣鼓，但吹打的人只觉得手酸嘴困，渐渐地停了芦笙和锣鼓。〔2〕这些村民关注的是战场而非音响，他们压根没有欣赏音乐的心情，这导致奏乐被当做任务而非艺术。民间还有关于音乐治疗、唱歌劳作、唱曲免灾的故事，如蒙古族《安代的传说》讲述老头带女儿出门治病，他沿途唱悲歌引发众人合唱，姑娘听闻后也下车唱歌，在欢乐中奇迹病愈。〔3〕显然，姑娘是因为爱听音乐才得以病愈，而不是为了治病去忍受音乐，她通过无功利的审美体验间接获得了功利性的实用。另外，特定人员还可能借助音乐来进行宣传工作，以歌唱的方式吸引群众并给人以深刻印象，但在这些活动中，实用的是唱词而非音乐本身，失去歌词的唱腔无法单独打动群众，人们对唱词的关注也剥夺了沉浸于音乐之中的可能性。总之，民间故事中的"实用"音乐可被分为两种情

〔1〕　中国民间文学集成全国编辑委员会：《中国民间故事集成·山西卷》，中国IS-
　　　BN中心1999年版，第307页。

〔2〕　中国民间文学集成全国编辑委员会：《中国民间故事集成·广西卷》，中国IS-
　　　BN中心2001年版，第325—327页。

〔3〕　中国民间文学集成全国编辑委员会：《中国民间故事集成·内蒙古卷》，中国
　　　ISBN中心2007年版，第410页。

况：一是作为实用的声响时并没有给人带来美感的愉悦，"用"不涉及"美"；二是音乐的美感先于实用的效果，因"美"才有"用"。无论哪一种，"用"都不发生在"美"的前头，实用也就不足以成为音乐欣赏的必要条件。

由此也能看出，若欲让声响具有美感就必须对它们进行合于人情的改造。在西南一带的故事中，人们常用锣鼓声去吓跑野兽，但是结尾处在锣鼓节中为纪念所敲的鼓声已然经过了顺耳的美化。这类改造活动离不开作曲者和演奏者，他们的音乐创作和音乐表演不免会掺有功利性的目的，至少是希望得到听众的认可。但越是如此，他们越要让作品显得"自然"，好使这些经过雕琢的成品在听众面前仿佛是无意为之。照前所述，民间叙事对音乐美的最高褒奖是人情化的"自然"，如果作曲者的处理手法不合众意或者奏唱者刻意做作就难免会让听众"出戏"，所以故事中常夸赞作曲者和演奏者的自然状态，讲他们和观众一同失神地沉浸于乐声之中。但乐人仍需要长期的技术训练作为保障，才能使美妙的作品公开于世或脱口而出。彝族寓言《乌鸦学歌》讽刺乌鸦向百灵鸟学唱歌，但百灵鸟才教了几句，乌鸦就自认学会了，"哇啦哇啦"叫着飞走了。[1] 自然之声尚要经过磨炼才能达成"天籁"，况于人乎？因此，尽管作曲者会通过计算而将音符进行有组织的排列，演奏者在弹唱时也会不自觉地进行节奏控制，但这些带有目的的工作恰恰创造出了超越功利的音乐作品。

总之，在民间故事中，聆听者以忘记生活乃至于生命的方式沉浸于音乐的悲欢，作乐者以有意的方式演奏出"无意"的作品。尽管音乐可以被拿来用于日常，但实用并不是音乐美的构成要素，美却造就了音乐的实用效果。真正美的音乐纵使无用也是美，不美的音乐再实用也还是不具美感。不过，既然"美"可以创造"用"，音乐就有了好坏之分，文人乐论的观念往往是拿"好"充"美"、崇"雅"抑"俗"，而民众作为民间音乐的创造者，他们对待雅俗的态度也具有了探讨的必要性。

---

[1] 中国民间文学集成全国编辑委员会：《中国民间故事集成·四川卷》（下册），中国 ISBN 中心 1998 年版，第 923 页。

### （三）悬置雅俗

文人乐论素来强调"美"和"善"的统一，他们甚至达到不听即晓的程度，能够直接依据乐器音色和乐调数理来判定音乐是否"美"。凡是琴、磬、钟等"雅"乐器大抵在诗词歌赋中被誉为"雅正"，筝、琶、笛则被讽为"俗响"，这些原本用于宴饮的"世俗"之乐在诗文中渐生出"庸俗"的属性。相较之下，民间音乐故事会依据音乐本身来作判断，音乐的动听与否取决于其响声能否自然地击中民众的心灵，各类乐器也将由实际效果而非社会属性来承受褒贬。讲述者较少做出"雅"或"俗"的评价，这两个形容词的具体分界更被悬置。由于民间故事中最追求的热闹饱含着感官刺激，加以摒弃功利的悲欢，所以人们最为欣赏的恰恰是儒道所排斥的"繁声"，但他们同时也接纳了官方所推崇的"正音"。

据不完全统计，民间音乐故事中所褒扬的音乐种类涵盖了吹拉弹唱形式，具体包括歌唱、锣、笛、箫、琴、笙、筝、琶、唢呐、口弦、咚咚奎等；曲种则是东南西北无所不有，例如崂山道乐、白马猎歌、闽南弦管以及带有说唱性质的评弹曲艺等；具体歌曲的来历也不分社会阶层，如秦始皇的妹妹写风流"情歌"、东方朔编"大相歌"、牛郎兴唱的"薅秧歌"等。帝胄文人所奏的音乐未必清雅，贫民所唱的歌曲也不至于低俗，美与不美完全取决于音乐给人的主观感受。在礼教、乐教、诗教的规范下，文人乐论不由自主地落入千篇一律的"清音""淡和""哀声"，反观民众的音乐故事则充满了具体化、特殊化的激情，场面越大越好，声音越闹越好，众声喧哗才够痛快。不过，他们也不排斥文人褒扬的孤寂之声，音乐只是带动喜憎而无高低之分。

鲜谈雅俗不表示民众不知雅俗。不少民间音乐故事都提及官方对淫词艳曲的封禁政策，叙述中颇含讽刺之意。如陕西轶闻《文庙里为何没有康海的牌位》就为此打抱不平，说康海和王九思在乐伎巷里教男女乐工演唱陕西曲子，他们创作的"康王腔"更普及全国，苏杭一带的名伎都以会唱"康王腔"为荣，但封建卫道士们说他们此举败坏了孔孟之道的名声，所以尽管康海是关中的第一个状元，死后他们却不许其牌

位进文庙。[1] 这类迂腐行为着实不入百姓的法眼，当地人还为康海建起 "康太史祠" 以与孔子祠分庭抗礼。俗乐赢得民心实属常规，而对于文人雅士所推崇的修心清音，民间故事也敞开胸怀地给予良好评价，如上海传说《三女冈和弹神桥》讲吴王夫差的三女紫玉弹得一手好琴，当她辞世后化为美女拨弄七弦时，那凄凉幽怨的琴声 "弹得明月无光，杜鹃啼血"。[2] 总之，民间音乐故事不以 "雅" "俗" 预设分界，因此不会专门抬举俗乐或贬斥雅乐，他们也很乐于欣赏文人所热衷的乐器音响。

悬置雅俗也不意味着民众完全不受雅俗观念的影响，只是对这一视角存而不述。受制于经济、地域和文化的条件，讲故事者未必真正听过琴、箫、磬之乐，所以他们对音乐的形容很可能是在社会舆论的基础上所构建起的想象。这层想象固然要考虑上层社会，却是发自于自己的生活，比如上文所讲琴声似 "杜鹃啼血" 显然更符合民众的感官宣泄需求，它并不遵照上层阶级对琴的 "雅" "德" "道" 等主流观点，哪怕与苏轼 "瘦鹤舞风" 这类反对雅乐者的文人琴诗相对比也多了一层热烈感。这种想象正体现出讲述者对普遍音乐美的追求，纵使在现实生活中未必听得到或听得惯，至少在故事中传达了一分期待。民众既不盲目地遵从和模仿上层话语，也没有进行全盘的抵制，而是能容则容、不合则弃。

总体上，典籍乐论中的观念虽然影响却不妨碍民众的审美趣味。美既不属于音乐这一客体本身，也无关于利害得失，只是通过人的悲欢喜乐来进行它相对自由的展现。由于感官宣泄、超越功利和悬置雅俗都发于对音乐的主观情感，所以不是人人都能体会个中悲欢，然而乐人和听众在接收美感的同时也期待着他人能够感同身受，并企盼着获得知己。人们对于美的追求具有普遍性，但主观的音乐审美却不具有普遍化的客观标准，于是音乐这一感官游戏如何能在情感层面达成通约就成为问题。

---

[1] 中国曲艺志全国编辑委员会：《中国曲艺志·陕西卷》，中国 ISBN 中心 2009 年版，第 626 页。

[2] 中国民间文学集成全国编辑委员会：《中国民间故事集成·上海卷》，中国 IS-BN 中心 2007 年版，第 501—502 页。

### 三、共鸣：主体间对话

既然音乐之美发于人情而先于概念，人们就无法凭借一条客观有效的标准对之加以测定。所谓的音响秩序只能说明音乐的外部形式，技术性的曲式分析也难以解释人心的情感波动[1]，音乐的劳动起源说之"杭育杭育"以协同的频率凝聚起人类最早的外在默契，但音乐又何以能够引发内在的情感共鸣？古往今来，中国思想家们提出了"音声之和""乐与人和""天人之和"等命题以窥音乐审美的主体间性（intersubjectivity）[2]，而在充满幻想的民间故事中，"疯癫""知音"和"热闹"依靠对象化的情感促成了主体间的平等对话，形成审美交往层面的意识复调。

#### （一）疯癫："我"不是"我"

自先秦的楚狂接舆以来，"疯癫"一词从《难经》中"僵仆直视"的生理疾病转为叙事的隐喻，并与音乐脉脉相通。《论语·微子》载，楚狂行至孔子的车前，歌曰："凤兮凤兮，何德之衰也？往者不可谏也，来者犹可追也。已而已而，今之从政者殆而！"[3] 他劝诫孔子避开政治，唱罢便绝尘离去。这歌声引孔子下车，欲与其多言，惜斯人已远。

--------

[1] 虽然乐理教材中描绘着和谐的纯八度或谐谑的小二度，强调着再现的回旋曲式与工整的复调对位，但人们对音程关系和旋律结构的反应并不一致，例如弗里几亚调式弥漫着教科书式的忧伤，可古希腊人却认为它充满了雄浑的力量并奏响它以祭祀酒神，相关案例见黄友棣：《中国风格和声与作曲》，正中书局 1968 年版，第 14 页。

[2] 对于中国传统音乐美学的主体间性问题，刘承华、崔学荣、李林等学者均有论述，主要基于心与物、人与乐、人与自然、人与社会的关系来讨论"和""传神"等审美范畴，可参考刘承华：《中国音乐美学的主体间性"中国传统音乐中人与对象的关系》，《中国音乐》2007 年第 2 期，第 56—63 页；郑伟、曹千慧等学者探讨了琴器的拟人化主体性，以阐述人与乐器的对等关系，如郑伟：《论古琴音乐艺术的主体间性》，《大舞台》2013 年第 1 期，第 64—65 页。各家观点最终都落到"天人合一"思想，这既对音乐审美的交互主体关系问题有所解释，也显出了相关观念还有待于从民间的视角进行探究。

[3] 王云五主编：《论语今注今译》，毛子水注译，台湾商务印书馆 1975 年版，第 285 页。

事实上，楚狂平日里虽佯癫，但在唱歌时却是清醒的，显然未沉醉于音乐的美感，但后人皆誉其超然。韩愈《芍药歌》云："花前醉倒歌者谁，楚狂小子韩退之。"[1] 王维《辋川闲居赠裴秀才迪》道："复值接舆醉，狂歌五柳前。"[2] 楚狂之歌成为迷醉于乐的典故，"醉"有忘却之意，魏晋名士尚需凭借五石散和酒来达到狂狷，而乐人们通过音乐的创作、表演和聆听直抵物我两忘之境，以外在的疯魔迸发出内在的生命力量。

由于疯癫通往了另一重精神境界，它颇似于柏拉图提出的"迷狂"，也含有庄子的"坐忘"成分，但同中存异。"迷狂"的灵魂脱离肉体，"坐忘"亦讲离形去知，而疯癫却需要借助肉体的招摇来强化人的"不正常"。民间音乐故事擅于刻画这种异样的言行举止，在贵州地区有一位歌师吴文彩，人称"疯癫戏祖"，传说他忙于编侗戏，有三年很少在人前露面，即使偶尔出门也是疯疯癫癫、哭笑无常。寨里的人问不出原因，都说他"癫了"。一些好友前去探望，见他涂写反复、伏案而泣，不由地叹他得了这样的怪病。家人更是请师公来捉妖，他却让人别管，依然在房里说说唱唱、时悲时喜。直到三年后，吴文彩捧着两本厚厚的唱本，开嗓演唱《梅良玉》和《李旦凤姣》，众人才恍然大悟。[3] 与疯癫同形的还有"魔怔"，说是民国时期，黑龙江艺人张庭瑞绰号"张魔怔"，他每天凌晨起来弹唱四个小时的基本功，连同行进门叫他四五次都没反应，只听到他"哐啷，哐啷"地拉着三弦。同行上前扒拉他："你着魔了怎么的？"他才收功。客人们常见他坐在家中闭目拍板，嘴中哼曲，不时还"咯咯"地笑出声来。他走在路上时也这么琢磨，差点被前方的人力车给撞倒。[4]

---

[1] 〔唐〕韩愈：《韩昌黎诗集编年笺注》，中华书局 2012 年版，第 1 页。

[2] 〔唐〕王维：《王维集校注》，中华书局 1997 年版，第 429 页。

[3] 《文彩编歌世醒传》，见中国曲艺志全国编辑委员会：《中国曲艺志·贵州卷》，中国 ISBN 中心 2006 年版，第 342 页；《吴文彩编侗戏》，见中国民间文学集成全国编辑委员会：《中国民间故事集成·贵州卷》，中国 ISBN 中心 2003 年版，第 139 页。

[4] 《"张魔怔"绰号的由来》，见中国曲艺志全国编辑委员会：《中国曲艺志·黑龙江卷》，中国 ISBN 中心 2004 年版，第 604 页。

　　吴文彩的闭门不出、张庭瑞的浑然忘我，缘于他们满脑子都被音乐给占据，没法子再生旁骛。他们哭哭笑笑，被音乐的浪潮给席卷了意识，于是忘却了周遭一切，包括自我的存在。这些疯癫者们屏蔽了外在世界，只靠内心的听觉来亲临音乐所营造的氛围，所以对外界充耳不闻。他们已非原先的自己，转而从心所欲地与音乐合为一体，他就是音乐，音乐就是他。音乐从被体验的客体转为了主体的意识，借由人的情感折射出自身的属性。通过音符的序列、对比、呈示和再现，音乐的形式恰好贴合了人的情感走向，而它所给予的快感是基于人的对象化的感觉，这种对象化的机能使音乐从冰冷的音响转为拟人化的有情之物，从而把人和音乐的关系从人与物转化为人与人，上升到一种社会性。至于社会性的对象可以是音乐形象本身，也可以是音乐所通达的他者，前者达到人乐合一，后者引发社会共鸣，两者的本质都是与另一个自我相互交流。音乐美的这种对象化的社会性，使音乐那机械性的音位关系被用来传情达意，成为人际共同理解的情感符号。所以，疯癫者在短暂的忘我中非但没有消解自我，反而克隆出了另一个虚幻的自我，这个"自我"处于"我"的对立面，它作为由音乐符号所解释的对象化的"我"已非原先的"我"。

　　在这场孤独的鉴赏中，"我"和那位幻想中的"我"说话，这场对话毫无疑问将达成默契。在内蒙古的马头琴传说里，王爷命人用箭射死了苏和心爱的白马，苏和用白马的筋骨做成琴，"每当他拉起琴来，就会激起他对王爷的仇恨；每当他回忆起乘马疾驰时的兴奋心情，琴声就会变得更加美妙动听"[1]。苏和使音乐传递出自己的情感，马头琴仿佛成为他的对话者，但实际上，他是把自己一分为二，一边拉琴一边跟自己对话，马头琴成为苏和唯一的知己，因为琴就是他，唱的是他自己的感情。乐器的被拟人化使音乐从客体上升为人格化的主体，人对音乐的欣赏就是对自己的欣赏，或者说是音乐用它的美承认着创作者的判断力。王灼《碧鸡漫志》曾道："人莫不有心，此歌曲所以起也。"[2] 嵇

─────────────────

〔1〕　《马头琴的传说（三）》，见中国民间文学集成全国编辑委员会：《中国民间
　　　　故事集成·内蒙古卷》，中国 ISBN 中心 2007 年版，第 473 页。
〔2〕　唐圭璋编：《词话丛编》，中华书局 2005 年版，第 73 页。

康《声无哀乐论》却称："心之与声，明为二物。"[1] 这两种看似矛盾的观点在主体间性中得到了纾解——歌曲与心本为二物，但当人把情感投射于音乐之上，它们就在错觉中达到镜面般的重叠。在物我相融的境域中，人和音乐的关系从"我"和"它"变成了"我"和"你"，从主体对客体的审视转为了主体和主体的交互关系。当我出于利害关系来考量音乐时，它只是一个外在于我的手段；当我自由地把情感寄托于音乐，再从音乐中体会到自身的情感，我与音乐之间就自发地笼罩起一层共鸣圈。这时，音乐从供我使用的手段转为统摄我的世界[2]，乐人把原先道不明的混沌情感给形式化，在音乐里敞开和表达了自身情感的起伏，由此确证了情感的所在。

音乐审美的主体间性基于但不同于移情作用（empathy），移情虽把主观情感投射于对象并产生快感，但音乐形同一块无生命的反射板，人和音乐之间仍旧呈主客二分的关系。以蒙古族传说为例，一峰洁白的母驼生下了小驼羔，小驼羔却不幸病死，母驼哀鸣不止。人们见母驼的痛苦而心生共鸣，于是创作出楚吾儿乐曲《洁白的母驼》。[3] 虽然人们出于同情而将母驼形象做出人格化的解读，却并未将其主体化，乐曲中的母驼仍是"它"，是一只非我同类的对象，直至上升到主体间性后，人用音乐形式来寄托情感，主客体才统一于主体之中。例如黑龙江故事中，说书人王继兴在台上把自己想象成秦琼，想到秦琼因贫苦而卖掉心爱的黄骠马，自己也被生活所迫而卖掉洋车，演唱得声泪俱下。听众们鸦雀无声，随着一声叫好才掌声雷动，钱如雪片一样飞上台口的钱篓子。[4] 王继兴把自己当成了音乐形象秦琼，又把秦琼看作自己这一主

---

[1] 〔三国魏〕嵇康著，戴明扬校注：《嵇康集校注》，中华书局 2014 年版，第353 页。

[2] 马丁·布伯认为，人栖身于"它"和"你"的双重世界，"它"只是供我使用的工具，"你"则是统摄我的世界，见 ［德］马丁·布伯：《我与你》，陈维纲译，生活·读书·新知三联书店 1986 年版，第 17–51 页。

[3] 《洁白的母驼》，见中国民间文学集成全国编辑委员会：《中国民间故事集成·新疆卷》（上册），中国 ISBN 中心 2008 年版，第 549 页。

[4] 《王继兴拜师》，见中国曲艺志全国编辑委员会：《中国曲艺志·黑龙江卷》，中国 ISBN 中心 2004 年版，第 597 页。

体，在音乐对象成为拟人化的"我"的同时，"我"也通过演唱过程来感知着自己的悲辛。但移情作用和主体间性可以在同一个故事里先后进行，例如河南嵩县的一位坠子演员唱《林冲刺配沧州》时，台下观众潸然泪下。一位八旬老人听那林娘子生离死别的悲切之声，联想到自家儿子被抓壮丁，不由地失声痛哭，气塞咽喉，仰脸倒在了小靠椅上。[1]当这位老人把林娘子的情感移置到自己身上，属于移情作用，而他置身于这片情感中险些丧命，就与那情感发生了交互关系，把自己投身这场哀婉凄然的乐声中。基于这种主体间性，乐人在演唱中抒发着自身的情感：

（1）他不管到哪里总是琴不离身，想到母亲时，就拉起二弦琴，模仿小羊羔"咪哩咪哩"的叫声，琴声如诉如说，通过琴声来倾吐自己对母亲怀念之情。[2]

（2）郭暧就借它（唢呐）倾吐自己心头的悲愤，一股忿忿不平的怨气，从中传出，其声如呼如叫，如泣如诉，自成曲调，悲壮动人。[3]

（3）金城公主在白天用银琵琶弹奏着，到了夜晚用笛子伴奏着，唱起悲歌抒发自己的衷情。[4]

当乐人把情感寄托于音乐时，他把自己当作音乐所描绘的对象，音乐超越了媒介而成为世界，让活在里面的人愈显失"常"。河北传说讲汤显祖创作《牡丹亭还魂记》时，写至唱词"赏春还是旧罗裙"时，音乐的意义被附在了剧中人物春香的身上，汤显祖"写到这里，仿佛自

---

[1]《"哭死也是美死啦"》，见中国曲艺志全国编辑委员会：《中国曲艺志·河南卷》，中国 ISBN 中心 1995 年版，第 545 页。

[2]《果吉》，见中国民间文学集成全国编辑委员会：《中国民间故事集成·贵州卷》，中国 ISBN 中心 2003 年版，第 447 页。

[3]《郭暧吹唢呐》，见中国民间文学集成全国编辑委员会：《中国民间故事集成·陕西卷》，中国 ISBN 中心 1996 年版，第 91 页。

[4]《金城公主》，见中国民间文学集成全国编辑委员会：《中国民间故事集成·西藏卷》，中国 ISBN 中心 2001 年版，第 43 页。

己就是春香，禁不住也掩袖痛哭起来"。[1] 但音乐越是自行其是地显现出来，乐人就越遗忘它的客观存在，从而走向了庖丁解牛般的"指与物化而不以心稽"。创作者、演唱者和聆听者在对音乐的鉴赏中陷入无意识状态，并用肢体的语言让自己融入音乐的运动，这种疯癫的遗忘不同于情不自禁的沉迷。沉迷是被动性、可控制的，我依然是我，音乐也仍是音乐，我只是暂时被它糊弄了心窍；疯癫则是转被动为主动的、不可控的，人跟着音乐跑，没了它就活不了。相传民国年间，二人台艺人钟杏儿唱戏时，长工大秃子正在铡草，那唱曲儿声随风飘来，不时地落入大秃子的耳中，使他渐渐入迷，结果他一不留神把手指伸进了刀床，右手的四个手指被齐齐铡断；[2] 隆德县有一人叫赵满仓，他家中贫苦所以没有棉衣，但他爱听曲子。当曲子艺人唱完后，观众纷纷离去，只有他仍站在那里，艺人上前见他问而不答，原来他已经被冻死了。[3] 这些爱乐者的沉迷让他们付出了相应的代价，但未及疯癫的程度，他们的代价在"静"中被收割，而疯癫者得用"动"来表现行为的出格。比方说山西中路梆子界的鼓师高锡禹，他深迷音律，整日曲不离口像是着魔，三九隆冬也把双手伸到窗外苦练敲击功夫。在春节置办年货时，他嘴里哼着曲牌鼓点，随手写了买货单放到柜台上，掌柜的却愕见上头写着"凡凡六"，原来是他错写了曲牌的名字。高锡禹胡乱买几件日用品，抬脚走人时，又叨念起了曲牌鼓点，也不知走了多久，忽听 ·村邻招呼他，原来他早已走过了家门。[4] 相较而言，沉迷只是一种情绪，情绪没有对象，人像发呆似的、不费力地浸泡在乐坛子里。疯癫却是情感，人朝着一个对象有方向地、竭力地痴狂。

疯癫在民间故事中是明贬暗褒的修辞，当一个人为音乐步入此境，

---

〔1〕《柴间里的哭声》，见中国戏曲志编辑委员会：《中国戏曲志·江西卷》，中国 ISBN 中心 1998 年版，第 738 页。

〔2〕《钟杏儿曲声飘起，大秃子手指落下》，见中国曲艺志全国编辑委员会：《中国曲艺志·内蒙古卷》，中国 ISBN 中心 2000 年版，第 371 页。

〔3〕《冻死在戏场里的曲迷》，见中国曲艺志全国编辑委员会：《中国曲艺志·宁夏卷》，中国 ISBN 中心 2008 年版，第 284 页。

〔4〕《狗蛮和"凡凡六"》，见中国戏曲志编辑委员会：《中国戏曲志·山西卷》，中国 ISBN 中心 1990 年版，第 606 页。

他就接近于高手的水准，这撺掇着一些人在表演场合"自嗨"地装疯，以显摆自己高超的品味。他们不是为乐而疯，倒是为疯而乐，疯作为目的攫住了他们，支使他们清醒地上演着一场疯戏。一旦人们生怕别人不知道自己"懂"音乐，按照无意识的疯癫表演着有意识的作秀时，无利害的"美"就转变为有利害的"用"。传闻清光绪年，刘永福爱看戏，还大方地请老百姓一起看。在演《岳家将》时，他挥着鞭子去指导，大家情绪激动到把座椅差点挤倒，他制止了亲兵的驱散，只说"岳家军打了胜仗，大家高兴啊！"有些观众不堪拥挤想要离场，他却摇手道："不要走，不要走，就快杀得金兀术叫爹喊娘啦！"[1] 刘永福的目光没有专心致志地投向戏台子，而是紧盯着身边的那群观众，把那些百无聊赖的人尽收眼底。他一边表演着沉醉，一边吆喝着他人与自己共醉，结果是谁也没有为音乐沉沦。疯魔之人活在音乐的世界里徜徉自得，自嗨人士却在音乐的世界外左顾右盼，紧盯着旁人的动态。他们不通过音乐艺术来确证自己，而是心神不宁地寻求他者的认同，这层目标在音乐的掩饰下成为异己的、反过来统治他们的力量。当人们要借助别人才能找到自我，就仍处于寻求自我而未得的阶段，这反倒成为丢失自己的开端。在欲望遮蔽住情感时，美被颠倒为预设的目的，人被它牵着鼻子走，使音乐被谎称为"美"却无人聆听。刘永福更拿自己的审美观念来强灌他人，把自由的鉴赏扭曲为权力的话语，观众们虽然服从地称"美"，但他们的恐惧堵塞了聆听音乐的耳朵，那些"没有音乐感的耳朵"感受不到刘永福所谓的音乐美，他们在逃离中受到权力的钳制，不得不忍受那音乐氛围的"丑"。

但这种审美异化也表明，美感需要得到一种认同，它不存在完全的孤芳自赏。假使没有陌生目光的注视，人们就没有公共兴趣去表达自己的鉴赏。吴文彩式的作曲家们虽把自己关在房里与世隔绝，但度过疯癫的�之后，他们还得步入正常的黎明。所以几十天后，吴文彩捧着两大本黄黄亮亮的桐油封皮歌本，内容抄得工工整整，在鼓楼上唱响《李旦凤姣》和《梅良玉》这两部侗戏。人们听得津津有味，叹道他原来

---

[1] 《刘永福爱看"打番鬼"》，见中国戏曲志编辑委员会：《中国戏曲志·广东卷》，中国 ISBN 中心 1993 年版，第 476 页。

不曾疯癫，并赞扬他是个了不起的人。乐人务必要有知心人的佐证，就像空谷的幽兰直到被采撷者发现的一刻才确证了自身的高洁。他人围绕着整个忘我的过程，并用窃窃私语来证实这场发疯的价值。表面上，心中的非"我"者成就了我的音乐，但那些围观"我"发疯的群众都是未参与表演的表演者，他们通过对音乐的鉴赏去评判"我"究竟是一位天才还是一个疯子。在此临界点上，人需要另觅一位外在于己的知音，音乐则回归为客体，"它"是"你"和"我"相遇的中介。

（二）知音："你"就是"我"

"知音"一词，早见于《礼记·乐记》："是故不知声者，不可与言音，不知音者，不可与言乐。"[1] 此中的"知音"仅为通晓音律之意，尚未谈及人与人的交往关系。至《列子·汤问》和《吕氏春秋·本味》的伯牙鼓琴轶闻，"知音"才有了"知己"的含义。所以"知音"可被分为技术上的通晓音律和情感上的共通，前者要求理解力，后者依靠同情感，而两者又是相互通达。传闻明末清初，时瑞生酷爱唱戏，他在田地里做活唱歌，耙田时刚好唱到杀板，他就用脚一跺，结果将耙子给踩断了。其父明晓后，只问板杀住没，说杀住了就好。[2] 两人的行为都发自对节拍的计数，从感性接受上升到知性判断，但对音乐的共同痴迷使他们倒向情感而相互理解。

民间故事中有不少听音识人的故事，相传明朝琴师郑佑与朋友饮酒谈艺，趁兴在秦淮河边的楼上弹琴，恰逢歌姬马湘兰乘舟夜游。她正聚精会神地听着，琴声忽停，朋友问郑佑为何没到曲终就不弹了，郑佑答道："琴声告诉我，有晓音律的人在偷听呢！"马湘兰前去承认是她在偷听，大家都佩服郑佑的琴艺已经达到传神的程度。[3] 但知乐之难甚于知人之难，毕竟音乐不同于文字，无法精确地传达出具体的形象。在新疆哈萨克族传说中，成吉思汗的儿子在捕马时身亡，成吉思汗有所察

---

〔1〕〔清〕阮元校刻：《十三经注疏》，中华书局 2009 年版，第 3313 页。

〔2〕《时瑞生杀板踩断耙》，见中国戏曲志编辑委员会：《中国戏曲志·江苏卷》，中国 ISBN 中心 1996 年版，第 846 页。

〔3〕《郑佑学琴》，见中国民间文学集成全国编辑委员会：《中国民间文学集成·福建卷》，中国 ISBN 中心 1998 年版，第 111—113 页。

觉，他命手下赶快寻找儿子，却又下令假使有坏消息就往报信者的嘴里
灌铅水。在无人敢说实情的境况下，演奏家克特布阿自告奋勇，用阔布
孜琴弹出一首悲伤凄婉的曲子。那位见多识广的汗王隐隐间从曲调中听
出了噩耗，但他不能确定，因为那激烈的节奏不能精确地告诉他，死者
究竟是儿子还是野马，他只好命令克特布阿唱出来。[1] 克特布阿虽然
通过想象，把其子临死前追猎野马，并遭垂死之马反扑的场景用阔布孜
琴给演奏了出来，但没有歌词的纯音乐显然不能让汗王知悉确切的画
面，而顶多解读出一层意味。所以民间音乐故事中常见此类情节：主角
在遭遇了恶人的谋害后，悲愤地奏响乐器来纾解心绪，但这响声竟然使
听众们喜笑颜开，后人更把这曲子用于情歌夜会、年节庆贺等欢乐的场
合。在前引的马头琴传说里，当苏和的小白马死去后，苏和那满怀仇恨
的琴声竟成为草原牧民的安慰剂，"他们倾听着这美妙的琴声，忘掉了
一天的疲劳，久久不愿离去"。[2] 对于这种情感矛盾，可以参照现实中
的乐人们为这则传说所写的乐曲，下引谱例各截一个乐段：

图 2-1　《马头琴的传说》谱例（节选）[3]
蒙古民歌　闫永贞整理

虽然两首乐曲是基于同一则故事素材，但它们的写法全然不同：

〔1〕 《瘸腿野马》，见中国民间文学集成全国编辑委员会：《中国民间故事集成·
　　 新疆卷》（上册），中国 ISBN 中心 2008 年版，第 540—541 页。
〔2〕 《马头琴的传说（三）》，见中国民间文学集成全国编辑委员会：《中国民间
　　 故事集成·内蒙古卷》，中国 ISBN 中心 2007 年版，第 473 页。
〔3〕 译自林顺顺、陈慰编：《中国民族民间舞伴奏曲选》（上），上海音乐出版社
　　 2013 年版，第 209 页。

图 2-2　《苏和的白马》谱例（节选）[1]

马头琴独奏曲　齐·宝力高作曲

《马头琴的传说》作为民歌，主要依托歌词来唱述传说里的情节，d 羽调式的旋律和节奏分别呈规整的起承转合和四二拍；《苏和的白马》作为马头琴乐曲，需要更丰富的独立表现力，g 羽调式的散板显出自由，大量的倚音和颤音加重了转折，谱例未节录的部分更用跳音模仿出马儿的跃动。但连两则标题音乐都不能精准地刻画出具体形象，毋宁说无标题音乐，这将使每个人所揣测的纯音乐含义各不相同。作曲家们为这则传说作出了不同风格的乐曲，听众反过来面对各种曲目也将做出或同或异的解读。即使真的有人能单听纯音乐就猜出"苏和""白马"这样的具体形象，我们顶多只能佩服他想象力的无际，而无法称赞他是作曲家的知心人。就此而言，若将"高山"和"流水"视为具态的景观，那么传说中的伯牙与子期只不过是孤独者的交汇，他们在偶然互放出灵感光亮后即可一拍两散。但叶知秋看出，伯牙所模仿的不是作为自然景色的高山流水，而是自己那巍若泰山的志念和情操，子期恰好具备着相同的意志，所以他能通其心地讲出"若泰山""若江海"，并得到伯牙反馈的"子之心与吾心同"[2]，对知音而言，懂的对象不在于音乐本身，因为音乐已回到了客体的位置，而这是一场主体之间的交流。子曰"智

---

〔1〕　原谱由齐·宝力高提供，本例对钢琴伴奏声部作出删节。受访人：齐·宝力高，男，1944 年生，马头琴演奏家。访谈时间：2019 年 12 月 3 日。访谈地点：北京市昌平区齐·宝力高家。

〔2〕　叶知秋：《审美即"知音"》，《文艺研究》1993 年第 4 期，第 16 页。

者乐水，仁者乐山"，知音故事实际是把两人褒为仁智之士，就像后世的魏晋文人将琴誉为"仁智之器"，并且让他们不期而遇。

由此可见，知音不是两人各自揣测乐曲所描绘的"是何"对象，而是凭借音乐形式来体验奏乐者有"如何"的感受，这实质上仍是理解自身的情感，但倘若两人的情意恰巧契合就彼此交心。譬如一位妇人被阔少爷抛弃后，把自己想象成鹧鸪鸡，蓬头垢面地唱道："鹧鸪鸡，鹧鸪鸡，你在山中莫乱啼；你多言多语遭弓箭，我无言无语被夫离。"被贬谪的苏东坡恰巧遇到她，听歌后联想起自己的冤苦而激起强烈的悲愤感，于是他模仿着妇女的曲调唱遍了儋州。[1] 显然，苏东坡与妇人对音乐主题的理解并不相同，但音乐切中了他们相通的情感。逆向推之，如果两人渴望听"懂"音乐，试图走向相同的概念判断，就会把知觉感受误判为情感，反而引起一场错置的共鸣。就像在视唱练耳中，人们能够盲听出琴键上所奏响的音名，但这也只是认识上的"知"音，而不涉及情感层面。范晔认为，听音乐固然美妙无比，但不如自己亲自演奏更能领会其中的意境，[2] 他说的"意境"就是演奏者的情感投射，而非音乐的固有属性。对于这两种感受的分别，可援例如下：

（1）渭北河岸上传来了悦耳的笙声。那笙音喜中带有几分忧伤。[3]

（2）老三在对门坡上看到母亲的坟，悲痛万分；听到屋里两个哥哥敲打铜鼓的声音，自己也随着颤动起来。[4]

---

〔1〕《苏东坡学民谣》，见中国民间文学集成全国编辑委员会：《中国民间故事集成·海南卷》，中国 ISBN 中心 2002 年版，第 51 页。

〔2〕《狱中与诸甥侄书》："吾于音乐，听功不及自挥，但所精非雅声为可恨。然至于一绝处，亦复何异邪！其中体趣，言之不尽。"见章惠康、易孟醇主编：《后汉书今注今译》（下），段安国注译，岳麓书社 1998 年版，第 2941 页。

〔3〕《萧史与弄玉》，见中国民间文学集成全国编辑委员会：《中国民间故事集成·陕西卷》，中国 ISBN 中心 1996 年版，第 35 页。

〔4〕《猴鼓舞的由来》，见中国民间文学集成全国编辑委员会：《中国民间故事集成·贵州卷》，中国 ISBN 中心 2003 年版，第 501 页。

在案例（1）中，姑娘弄玉感到小伙子萧史所吹的笙音喜中带忧，这一联想主要来自音响效果，就像故事当地的秦腔会用苦音调来模拟人的哭腔。"忧伤"是一种基于音效类比的知觉属性，它被音乐"据有"[1]，而弄玉接收了这份音乐属性。这既不能证明萧史也如此看待自己的演奏，更不意味着弄玉将沉浸于这份忧伤。当人描述一段欢乐或痛苦的音乐时，那只是音乐的轮廓而非人的情感，正如人们通过知觉类比关系看到了沙皮狗的满是忧伤的面庞，这份忧伤来自那耷拉着的五官，毕竟沙皮狗即便快乐也呈现出一副忧伤的面孔。在案例（2）中，锣鼓的轻重缓急并不含有哀伤的情绪，纵使拿人的行为做类比，锣鼓所发出的声音也可被拟为欢喜的叫喊，所以老三的悲痛是一种自发的情感，此合唐太宗所言"故欢者闻之则悦，忧者听之则悲。悲欢之情，在于人心，非由乐也"[2]。在文人的归纳里，这两种听觉反应被分为"外听"和"内听"，《文心雕龙·声律》道："故外听之易，弦以手定；内听之难，声与心纷。"[3] 前者由听觉来直接感知音响，为鉴赏服务；后者是心声的自我体察，意在情志的表达。当然，音乐审美是知性和想象力的共同产物，外听才能带动自省，只是人们大多强调后者，民间故事把只"外听"而不"内听"的情况称为"听声不知音"。如土族故事《学艺归来》中，小三坐在湖边的大石头上弹三弦，湖神爷、湖神奶奶和他们的三个小阿姑正在赏月，听见了悲怨的乐声，湖神就让三个小阿姑看看是谁在外面弹三弦。大姐和二姐都回来答道"是个要饭的孬娃"，湖神先指责大姐"只听声不听音"，再说二姐"又是个听声不知音的"，直到三姐主动领着他到湖神爷家里。他又弹了三天三夜的曲子，三姐随曲

---

[1] 美国学者基维（Peter Kivy）基于哈特肖恩（Charles Hartshorne）"色彩情感色调"的论证，提出音乐"据有"情感而非"表现"情感，情感是"存在"于音乐之中的知觉属性，而不是人内心中被"唤起"的倾向性。但出于案例的缺乏，他两次表示需要更多日常经验的解释，见〔美〕基维：《音乐哲学导论：一家之言》，刘洪译，华东师范大学出版社 2012 年版，第 31—46 页。民间音乐故事为此观点提供了大量的例证。

[2] 《旧唐书·卷二十八·志第八·音乐一》，见〔后晋〕刘昫等撰：《旧唐书》，中华书局 1975 年版，第 1041 页。

[3] 〔南朝梁〕刘勰：《文心雕龙》，上海古籍出版社 2015 年版，第 200 页。

调感叹不止，而大姐、二姐只听一阵子就走了。[1] 从听觉反应来说，大姐和二姐的行为再正常不过，因为乐声本无情感色彩，只是三姐、湖神和小三的感受碰巧合到了一处。

照此来看，"音乐表情论"基于一种感官类比，通过"声无哀乐论"才可能达到人自身的情感体验，即在划分出音乐给人的感官体验和人被引发的情感判断后，这两种视角由于立场的差别而规避了冲突并且相互扶持。音乐把振动序列传入人耳，只给人以联觉上的情绪观感，而人能否从本心生发情感仍是未知数。情感需要一个人、至少是拟人化的对象来供主体托以爱憎。桓帝闻楚琴而悲，顺帝闻鸟鸣而哀，[2] "琴"和"鸟"本无情感，但它们被桓帝和顺帝"推己及物"地附会上了人的感受，连带着也显得悲哀起来。在文人眼中，动物原本是"听声不知音"，《乐记》称"知声而不知音者"乃"禽兽是也"，牟子《理惑论》亦讽顽固者曰"对牛弹琴"。民间故事里也有相关描述，比如舜耕地时敲锣鼓，牛听不懂，以为那是他鞭打另一头牛所发出的声音，从而卖力地干活儿，这就利用了"对牛弹琴"。不过，当人把自己的知性能力假想性地赐给动物时，动物就也能跟人一块儿听音乐。民间故事里常见小伙子掉进洞里，吹笛子吸引一群动物把他给救出来："阿扎在洞里做了一把竹笛吹起来。山中的大象、老虎、黄猄、大白熊、黄鼠狼、旱獭、竹䶈（即盲鼠）、黄莺、白鹭、喜鹊、斑鸠、画眉……一齐来到洞口，伴随笛声，欢快地鸣叫……他吹呀吹，百兽百鸟一个个听得像喝醉了酒。大家七嘴八舌地求阿扎要那把笛子。阿扎说：'我把笛子往空中抛去，哪个拣得归哪个。'黄莺得到笛子，所以它叫得最动听。"[3] 但凡

---

〔1〕 中国民间文学集成全国编辑委员会：《中国民间故事集成·青海卷》，中国 IS-BN 中心 2007 年版，第 459 页。

〔2〕 阮籍《乐论》："桓帝闻楚琴，凄怆伤心，倚房而悲，慷慨长息曰：'善哉乎！为琴若此，一而已足矣！'顺帝上恭陵，过樊衢，闻鸟鸣而悲，泣下横流，曰：'善哉鸟声！'"见〔三国魏〕阮籍著、陈伯君校注：《阮籍集校注》，中华书局 2012 年版，第 99—100 页。

〔3〕 《阿扎》，见中国民间文学集成全国编辑委员会：《中国民间故事集成·广西卷》，中国 ISBN 中心 2001 年版，第 557 页。同类情节还见该卷的《两个老同卖苦卖难的故事》和《朗追和朗锤》。

夸人有一副好歌喉、弹得一手好琴，那就要弹唱得让湖里的鱼虾跟着跳舞、画眉含羞不敢开口、百鸟拢来听歌不会飞……这种叙事化的"不图为乐之至于斯也"使动物成为人的知音。在柯尔克孜族传说《黑龙江的柯尔克孜族从哪里来》中，哥哥嘎拉卓的歌声很迷人，"就连黄莺也不及他"。清朝皇帝传圣旨让他去唱，他唱了一首赞美家乡的歌，但皇帝一听不是歌功颂德的，让他唱别的歌。他直言不会，皇帝强令"挑好听的唱"，嘎拉卓道："我这支好听的歌，连鸟兽都喜欢听"。[1] 鸟兽是他的知音，但皇帝不是，于是皇帝命人把嘎拉卓绑出去斩了。若按《乐记》的讲法，这位皇帝已经被开除出"人籍"，倒不如禽兽。

　　民间故事里对音乐抱有更高的信任，它要求音乐不光说出主题，还得传达出更多的细节。在藏族传说里，姑娘得知国王是一头长着对角的魔王，想告诉别人却又不敢，就拿芦苇做了一支芦笛，把心里郁积的话通过笛声倾吐出来："不敢说啊，不敢讲，国王龙代玛头上长了角哟！"这悠扬的笛声飘进一座万丈悬崖的山洞里，隐士一听大骇，赶紧为芸芸众生而出洞灭妖。[2] 芦笛虽夸张性地发出歌词，让修士听懂了笛声的意思，却不意味着他成了姑娘的知音，因为他无法体会姑娘的恐惧和良心的挣扎。前文已讲明，知音不在于听懂音乐的"含义"，就像人们在经过识字后都能够看懂一本书的内容，但是那"一千个哈姆雷特"中的知音却寥寥无几。所以知音不涉及对音乐内容的理解，而需要两个人在聆听之后设身处地理解对方，这需要懂"人"——知音就是知人。俗言"人以群分"，处于相同立场的主体自然更容易产生共情。在广东故事里，小伙子永不忧在锄地时敲泥为节，一板一眼地唱道："耕仔搏命捱世界，财主纳妾又建房。"那些在地里劳动的人们不由得放下手中的工具听他唱歌，有的还跟他对唱起来。乡亲们之所以爱听他的民歌，听的是自己的疾苦以及痛骂财主的心声，他们默契地交流着相同的愿望。但财主越是感受到歌声中的义愤，就越不可能成为他的知音，他居

〔1〕 中国民间文学集成全国编辑委员会：《中国民间故事集成·黑龙江卷》，中国 ISBN 中心 2005 年版，第 348 页。

〔2〕 《英雄拉龙·博吉都杰》，见中国民间文学集成全国编辑委员会：《中国民间故事集成·云南卷》（上册），中国 ISBN 中心 2003 年版，第 536 页。

高临下地审视这不从管教的奴仆，并因歌声而把他打得遍体鳞伤。[1]
不过，一旦不平等的敌对者成为平等的知音，反倒更能凸显主体间的共
通感。伯牙和子期的身份分别是官员和樵夫，却具有相同的情怀，伯牙
对子期的态度也不同于财主把小伙子看作非人的奴物，他和子期把彼此
视为通达本心的至交。

所谓"素不相识缘分在，人隔千里也知音"，知音不仅超越了阶
层，也跨过了年龄、地域、性别等隔阂，让一般人佩服倒不算什么，若
引得恶人或仇家钦佩才算真正唱得好。据坊间秘辛，潮乐师傅蔡戊子误
入大贼头的房子，见墙上挂着二弦，就取下拉弦给自己压惊。没料想那
大贼头也是潮乐好手，不仅立即请教，还把乡里的乐手们都请到大厅合
奏，次日更赠送小黄旗给蔡戊子护身。[2] 当疯癫者与音乐达到交流时，
发射和接收的对象都是自己，他是作为自己的对话者而被打动。当这对
话者被换作另一个活生生的人时，交流的难度上升了，即使对方能听出
音乐中的情绪，也未必能被这音乐唤起自发的情感。在不适宜的时候，
一种哀怨的乐声只会让人心生烦躁而毫无怜悯，就像一首欢乐的儿歌作
为已逝的记忆反倒使人伤感。苏东坡被唤起的记忆不同于那妇女的哭诉
内容，在这原本不相通的体验之间，他却像妇女一样被拽入了悲伤的情
感洪流。知音的表面是两个人的互动，实质是一个人的对象化投射，倘
若人把自己投射到万物的身上，甚至能与天地同和：

> 当时正是八月份，亚当带着都塔尔来到一座高山之巅，整整弹
> 奏了十二个月。听了都塔尔发出的优美声音，一万八千大千世界之
> 中的人神鬼怪、野兽虫豸、草木花卉、乃至天堂里的天使都深深陶
> 醉，大家都放下手中的活计，凝神谛听这天籁之声，一个个心有所
> 感，失魂落魄。不得已，亚当把自己的演奏中断了一段时间，这

---

[1]《永不忧与宝葫芦》，见中国民间文学集成全国编辑委员会：《中国民间故事
集成·广东卷》，中国 ISBN 中心 2006 年版，第 912 页。

[2]《蔡戊子遇知音》，见中国民间文学集成全国编辑委员会：《中国民间故事集
成·广东卷》，中国 ISBN 中心 2006 年版，第 220—221 页。

时，一万八千大千世界的所有动物和植物一下子陷入静默之中。[1]

可见，这种平等的对话不限于两个"人"的交谈，而是两种"意识"的交流。故事中的苏轼和老妇人、永不忧和村民、阿扎和黄莺都在这种意义上产生了共鸣，至于那些用苏和的马头琴声来助眠的人们，他们或许能够与失眠者们结为知音，但跟悲愤的苏和绝非一类。汉诗云"但伤知音稀"，这一方面在于音乐的繁杂性和人的鉴赏力的高低，另一方面更需知"心"，是故"凡音之起，由人心生"，而"钟子期已得其心，则无处逃声哉"[2]。"心"是民间音乐故事中的通行隐喻，但知音并非由两个人像猜心术似地揣度出相同的音乐内容——不是我心里想的是什么，对方就得跟蛔虫似地知道什么——而是他们的情感体验在音乐形式里达成和解，即明知你和我所想的可能不一样，却能够理解彼此的情感。人们期望别人能与自己共赏美妙的声音，这份"期望"不代表必然会成功，只是在情感上要求每个人"应当"与我共情。这份共同的美感价值经历由人的"类"本质来确保，真正的知音将成为人自身的倒影，两者在孤独中成为一体，让人在"我眼中之我"和"他人眼中之我"中寻找通达的可能性。

既然知音稀贵，就不免有人扮演知音，出于讨好演唱者的目的去捧场。这些捧场者跟那些四处张望的自嗨者无异，谁都没有把注意力放在音乐上，他们的行为方式贴合于当下时兴的"伪粉丝"一说。据内蒙古逸闻称，日伪时期的宪兵团副张雨纯是个地地道道的乐迷，每逢双休日就要和票友自拉自唱。但他唱得前不搭腔后不着调，只好改成打鼓，结果打鼓也打不到点儿上。但他有权有势，所以大伙儿都哄着他。这些捧场者们果真得到了好处，张雨纯为他们免费弄来了婚服、板箱、媳妇……至于一些不识抬举的票友就遭殃了，比如一位小伙子无意间动了他的鼓，被他认为是"想抢行，这是往爷们儿脸上抹屎啊"，结果被弄进

---

〔1〕《都塔尔是怎样造出来的》，见中国民间文学集成全国编辑委员会：《中国民间故事集成·新疆卷》（上册），中国 ISBN 中心 2008 年版，第 522 页。

〔2〕〔晋〕张湛注：《列子注》，中华书局 1978 年版，第 61 页。

局子里狠狠地收拾一顿。[1] 捧场者析于利弊而违心地发出了畸形的赞赏，与此相对应的是花钱买"粉"的乐人，他与伪粉们一唱一和。在河南传说《乔绅士花钱为唱曲》中，乔绅士总爱唱黄腔、掉板，经常坐冷板凳，于是花钱买通了曲友。那些曲友们在得了好处后，一有机会就让他上场唱，再夸奖几句直唬得他眉开眼笑。往后只要没轮到乔绅士上台，次日他的老婆就会来送烟。[2] 张雨纯和乔绅士对音乐的爱好在这一过程中转变为被捧台的飘飘欲仙感，他们强求别人去撑起自己那糟糕的演唱，以维护那可怜巴巴的尊严。毕竟好名声既无法自封也不来于山水，纵使性本爱乐也是需要别人夸奖的，只是由于唱功的不济，这种虚假的自尊沦为一种自欺。自欺者如果没有拥趸者将会陷入孤独，但外在的、非主体间的认同也不是真正的知音表现，那些讨要利益的捧场者从未与演唱者在音乐中融为一体，他们不过是"凑"个热闹罢了。

(三) 热闹："我"是"我们"

民间故事里的音乐基本不是为个体服务，而是为群体服务。如果主角偶然在洞里听见了美妙的演奏，他一定要把它传遍人间，万不能自己一个人独享，即便是个人化的抒发也有赖于让大家听懂，这使音乐最终成了群体化的情感之托。俗话说"行家看门道，外行看热闹"，门道需要一些技术性的鉴赏力，而热闹却更加宽容，似乎人人皆可参与。原始时期的农耕文化既衍生出春祈秋报的社稷仪式，也逐渐凝塑中国人的集体生活模式，血缘家族单位和地缘乡邻单位使传统村落惯于借助于热闹活动来巩固社群关系，主要表现于节俗仪式和日常娱乐。"闹"字最早发自民间，受西汉时期北方多民族曲艺的推动，后被书面语吸收。[3] "热"要情绪高涨的氛围，"闹"要震耳欲聋的声响，两者又相互影响。音声活动主要产生"闹"的效果，由此缔结起热情之人的关系。

---

[1] 《戏迷张团副》，见中国戏曲志编辑委员会：《中国戏曲志·内蒙古卷》，中国 ISBN 中心 1994 年版，第 485 页。

[2] 中国曲艺志全国编辑委员会：《中国曲艺志·河南卷》，中国 ISBN 中心 1995 年版，第 537 页。

[3] 李永平：《"大闹"："热闹"的内在结构与文化编码》，《民族艺术》2019 年第 1 期，第 35 页。

热闹基于但不同于前述的感官宣泄，它成为听众之间的关系纽带。音乐在同一空间内以多个基点向周围扩散，以充满活力的运动频率传递着表演者的情感，将人们带入一个共同的空间。人们在这一空间中体验着内在情感的互通，实现"我"与"我们"的联结，并将"他们"排除在外。《礼记·杂记下》载："子贡观于蜡。孔子曰：'赐也乐乎？'对曰：'一国之人皆若狂，赐未知其乐也！'"[1] 子贡并未体会过人民百日之劳，他虽处于热闹的情境之中，却无法体会群众心里的快乐。由此可看出热闹不同于西方的狂欢，狂欢是全民的共同表演，而热闹还有旁观者，这些他者在无孔不入的喧闹声中孤独地捂住耳朵，立于热闹的空间外部而未涉足其内。就像朱自清《荷塘月色》道"热闹是他们的，我什么都没有"，他无法与蝉声和蛙声达到互通，所以觉得孤零零的。对于旁观者来说，热闹只是喧嚣的吵闹，这种震破耳膜的嘈杂声响没有任何秩序，极为强制地侵犯了内心的自由，但对于乐在其中的参与者来说，他们在同情中彼此理解且突破约束，从片面的自我上升到全面的自由。另外，狂欢者颠覆着官方秩序，以笑谑来亵渎神圣，欲先削平等级制度，但热闹者们并不叛离原有秩序，他们诚惶诚恐地敬拜神明，祈求在规则中蒙荫获益。例如古代的立春节日在一系列狂欢化特征之外，唯独没有带来"等级消失"的平等性，政府官员在高台上饮酒祭祀，而民众只能站立围观[2]，这种热闹反而成为显摆社会等级的表演。但所有的参与者在情感上跨越了等级，他们沉浸于热闹的状态，和周遭世界融为一体。简言之，狂欢是散开式的，它解放了秩序；热闹是凝聚式的，它重构了秩序。在新建的秩序中，热闹也帮助人们克服了部分的社会差异，它的氛围暂时湮没生活中的琐事，建构起具有归属感的社交场合，人们在这里放下私人仇怨和物质危机。现实的挑战暂时告退，人们从原状态过渡到另一状态，而该状态又是多属性的。热闹一方面可以缓和紧张的氛围，将人从危险的情绪拖回日常的语境中，如贵州故事《太平军智破独山城》里，太平军让军中弟兄搭戏台唱花灯，虽然敌方副将谨慎以待，但热闹的叫好声、欢快的胡琴和箫笛声仍吸引守城兵将聚集

---

〔1〕〔清〕阮元校刻：《十三经注疏》，中华书局2009年版，第3399页。

〔2〕 简涛：《立春风俗考》，上海文艺出版社1998年版，第111页。

在城墙上观看。[1] 另一方面，它也可以给平淡的生活增添紧张感，旧传渔鼓艺人杨金堂在茶馆里打渔鼓，鼓迷们把茶座订满，没订上的只好搬竹椅来坐，晚来者则坐在门外，队伍坐到本来就很热闹的南门口，竟使城门堵塞。[2]

不论节日还是平常，共通的情感将各种混杂的音响统归在一起。人们结婚时要敲锣打鼓地求祝福，金榜题名时也要敲锣打鼓地庆贺。各族人民在这方面都不例外，如布依族传说里，卜尕寨派人去京都学戏，出门的那天格外热闹，爆竹放了百十串，唢呐吹得震天响；[3] 藏族传说中，人们敲鼓奏乐举行祭礼活动，高空的神仙奏起唢呐、锣鼓、琵琶、笛子和碰铃等乐器，大地上广传赞美王子和王妃的歌声；[4] 苗族故事里，姑娘欧乐去跳花场上寻找终身伴侣，只见"跳花场上人山人海，吹芦笙的吹芦笙，跳舞的跳舞，唱歌的唱歌，实在热闹"。[5] 在热闹的音乐声中，世界由冰冷无回应的客体变成生命力旺盛的主体，人们在这种生命音响的躁动中甚至能把所有的事情包括生离死别都过成欢乐的节日。传说楚王过世后，孔子教大家唱孝歌。那哀婉的曲调和着鼓点，让唱的人精神百倍，听者动情而不愿离开，都围在灵场。大家还说庚生、谈趣事，结果把丧事办得热闹得很。[6]

虽然人们在热闹的气氛中忘却忧愁，但如果反过来把热闹设为目的，倒可能会把自己折腾得不快活。在塔吉克族故事里，财主萨比尔给唯一的儿子大办周岁生日，为了让喜庆活动更显气派，他从各地请来乐

---

〔1〕　中国民间文学集成全国编辑委员会：《中国民间故事集成·贵州卷》，中国IS-
　　　BN中心2003年版，第251—254页。

〔2〕　《杨金堂渔鼓名扬小山城》，见中国曲艺志全国编辑委员会：《中国曲艺志·
　　　陕西卷》，中国ISBN中心2009年版，第627页。

〔3〕　《布依戏的来源》，见中国民间文学集成全国编辑委员会：《中国民间故事集
　　　成·贵州卷》，中国ISBN中心2003年版，第553—554页。

〔4〕　《戴火漆面具的小乞丐》，见中国民间文学集成全国编辑委员会：《中国民间
　　　故事集成·西藏卷》，中国ISBN中心2001年版，第325—326页。

〔5〕　《欧乐与召纳》，见中国民间文学集成全国编辑委员会：《中国民间故事集
　　　成·贵州卷》，中国ISBN中心2003年版，第783—787页。

〔6〕　《唱孝歌的传说》，见中国民间文学集成全国编辑委员会：《中国民间故事集
　　　成·贵州卷》，中国ISBN中心2003年版，第491—492页。

师，演奏各种曲调，却营造不出热闹的氛围。那些前来参加的有钱有势者不高兴了，萨比尔心急，召集仆人让他们赶紧想法子让喜庆活动热闹起来。[1] 人们为了达到热闹的效果而努力营造排场，却忽视了基本的情感，使得热闹中的人们无法融入彼此，他们把对方看作异己的客体，如侗族故事里描写铜鼓节：

> 村与村、寨与寨的芦笙相对吹，笙歌动地。姑娘们穿着盛装，佩戴银饰，一群群、一个个，在芦笙林里，穿来穿去，炫耀人前，暗比高低。唯独鹭雁与众不同，她不爱插花带银，也不喜欢着绸穿缎，只穿着自己织、自己做的侗衣侗裙。父亲觉得鹭雁扫了他的面子，虽气愤，但又拗不过这个淘气的独生女。他想了办法，请人抬着好衣服和银饰跟随姑娘走，姑娘走到哪里就抬到哪里，让人看得眼花缭乱，借此炫耀他家富有。[2]

原本在热闹中，每一个"我"都是主体，但"我"并不被凸显出来，而只是融入"我们"一起唱歌跳舞。当热闹从内在的消融扭曲为外在的展示，它就成了修饰面子的排场，难免引起高位者的攀比。传说蓝、罗、蒙、韦四大公来到某地，蒙家和韦家联姻，办喜事时打铜鼓铜锣助兴，惊动了高官圣人。高官圣人说："我们都没办这么热闹的喜事，你们瑶人怎能这样搞？你们头要落地了！"[3] 这方面连老天爷也不能免俗，传说雷公听到人间炮仗闹哄，扒开云雾看见人间过年，他想道："人间吃年弄个热闹法，我天上没得年节吃，才弄个冷清哟！他们凭哪样先吃年嘛！得让天上先吃！"他集结了雷公兄弟跟人间打仗，抢走了

---

[1] 《鹰笛的传说》，见中国民间文学集成全国编辑委员会：《中国民间故事集成·新疆卷》（上册），中国 ISBN 中心 2008 年版，第 536 页。

[2] 《鹭雁姑娘》，见中国民间文学集成全国编辑委员会：《中国民间故事集成·贵州卷》，中国 ISBN 中心 2003 年版，第 795 页。

[3] 《密洛陀》，见中国民间文学集成全国编辑委员会：《中国民间故事集成·广西卷》，中国 ISBN 中心 2001 年版，第 24 页。

热闹的年节。〔1〕热闹的音乐美在这种争夺中荡然无存，人们以攀比者的姿态回到了他者的身份，每个按外部条件衡量彼此的对象由于高低之分而无法从内部互通，人与人的主客关系跟主体间的审美关系形成了对比。

总而言之，民间音乐故事讲述民众借助于"感官宣泄""超越功利""悬置雅俗"的体验，从人情之"心"抵达自然之"象"，而"疯癫""知音"和"热闹"这三项元素以对主体的否定、肯定、再否定的方式搭建出审美认同的阶梯。疯癫使人忘却本我，以对象化的我来确证自我；知音则拾起自我，以另一个外在主体的肯定来与我合鸣；热闹是共鸣的最高阶段，它让人再度消解自我并融入群体性的疯癫场域，把父老乡亲都结为知音。这些复调式的主体关系又扯下了审美异化的遮羞布，使"自嗨"者、捧场者和攀比者们暴露出自身独白式的主客关系。作为一门美的艺术，音乐把人的无对象的情绪转化为有对象的情感，它时而就是对象，时而作为沟通对象的桥梁，从而架构起体认社会的途径来帮助人们理解彼此。当"我"进入群体之中与"你们"融为一体，我虽忘记个体性的"我"的存在却仍有作为一分子的"我"的位置时，"我们"都是"我"，这片音乐场域中不再有"你""我""我们"的界限。音乐活动通过这种集体关系而上升为社会行为，使超出认知范围的情感体验泛出道德的波纹，民间故事也凭此敲开了音乐的伦理之门。

## 第三节　音乐伦理：理欲的扬弃

音乐作为人与人之间的沟通媒介，缔结起一定的社会关系。音乐伦理的研究对象主要涉及音乐道德价值和音乐行为规范，也就是何为善乐以及主体"应当"如何进行音乐活动的问题，两者彼此互渗。在礼乐传统下，我国思想家较早关注音乐伦理问题，基本路径是先规定"善"的音乐，提出"德音不瑕""大音希声""崇雅斥郑"等命题，进而把

---

〔1〕《年节的来由》，见中国民间文学集成全国编辑委员会：《中国民间故事集成·贵州卷》，中国 ISBN 中心 2003 年版，第 451 页。

相应的音乐活动定义为正当的行动，以引出"乐与政通""非乐"等目的论话语。王小琴《音乐伦理学》[1] 是我国的第一部音乐伦理学专著，该作在对音乐伦理概念进行界定的基础上，针对中国传统乐论思想作出探析。邓志伟《音乐伦理原则探析》[2]、宋柏兴《孔子的音乐伦理思想研究》[3] 等论文多以音乐伦理的整体原则以及音乐的社会功能和音乐价值等方面作为研究对象。总体而言，学者们对音乐伦理的学术思考暂未关注民间语境。当前国内音乐伦理学研究基本倾向于传统乐论思想、音乐社会功能和音乐价值取向，除去偶有引用先秦神话以外，学者们在文本取证方面暂未将目光投向民间语境。尽管民间音乐大多受到上层阶级的贬抑，民间音乐故事在审美层面表现为悬置雅俗，但文本的具体情节中另潜藏着有关音乐的目的论、义务论和美德论。这些规则整合着音乐的创作、表演和欣赏活动，它们作为诸子思想的活源或产物，具有发掘的必要性和实在性。由于音乐实践受社会经济关系的制约和人际交往利益的调节，对于应当如何进行音乐实践、乐人应具有哪种道德品质和音乐作品应蕴含哪些内在价值等问题，民间叙事沿着个人私欲和社会公益的目的链条回溯到音乐本身，从"自发"和"自觉"走向了"自由"的音乐实践道路。

## 一、自发：为人欲而音乐

早在原始时期，音乐就是一项生产劳动技能，缔结着人与自然界的关系。音乐的起源传说大抵与人类生存息息相关，乐声作为祈天灵咒或狩猎工具满足了人们的饮食需求。在民间叙事中，"薅草锣""净草锣""阳锣鼓"一类的打击乐器尤显卓越，农耕地区的人们把它们用做噪声除草机，只要一敲响，杂草登时就会跑远或枯萎。渔猎地区则使用它们来驱逐野兽，譬如瑶族、黎族的神话里，开天辟地的始祖密洛陀从鼓中出生，并把鼓留给了瑶族人，"说也怪，自从得了这面鼓，瑶族人一敲起来，烦闷的人都乐了，糟蹋庄稼的野兽听到鼓声快快逃。偷吃小米的

〔1〕 王小琴：《音乐伦理学》，光明日报出版社 2011 年版。
〔2〕 邓志伟：《音乐伦理原则探析》，《伦理学研究》2019 年第 3 期，第 134—140 页。
〔3〕 宋柏兴：《孔子的音乐伦理思想研究》，湖南师范大学硕士学位论文，2019 年。

飞雀，听到鼓声躲进山林，不敢再来糟蹋了。从此庄稼年年获得好收成"。[1] 吹管乐器和弹拨乐器也有类似的功效，但更简易的要属直接唱歌驯服动物，仫佬族姑娘罗英教乡亲唱驯牛歌，唱得野牛十分温顺，让大家都学会了用牛耕作。[2] 唱歌还有召唤天象的功能，苗族故事里，姑娘阿勒克被老虎咬死，老天难过得再也不出太阳，就连祭天也不见效。直到姑娘的情人诺德仲吹起芦笙，乌云才开出了亮晃晃的大洞，一道太阳光照得满天满地都是金黄。[3] 这类音乐主要表现为节奏，而旋律和歌词基本是随性而发，音乐在重复中才渐渐生出了秩序。但人们对其规则尚处于无意识的自发阶段，只是用音乐来满足基本的生存欲望。

在饱腹之余，人类还需要繁衍生息才能维持长久的存在状态，音乐活动延续了动物性的求偶行为。在维吾尔族传说中，亚当深感孤独，天帝就把天使的乐器赐给他，又创造出夏娃。亚当爱上了夏娃，弹琴对夏娃表达爱慕，使她被乐声吸引而定情，从此两人每天弹琴作乐。[4] 在哈尼族神话中，洪水后世界仅留下两兄妹，哥哥拿笛子朝东走，妹妹拿树叶往西走，他们想找新伙伴却每每听见彼此的吹叶声和吹笛声，于是两人结为夫妻，成为哈尼族、彝族、汉族、傣族、瑶族、佤族、白族人的祖先。[5] 在不少传说中，男人或女人因为美妙的歌喉而受异性恋慕，有一则裕固族音乐传说糅合了对气象和配偶的双重追求，讲述一位小伙子弹奏天鹅琴，在拨动第一根弦时，晴天突然打雷下雨；拨动第二根弦时，雨住云散；拨动第三根弦时，晴朗的天空落下一道彩虹；拨动第四根弦时，传来一阵动听的歌声；拨动第五根弦时，一匹骏马远远走来，

〔1〕《密洛陀》，见中国民间文学集成全国编辑委员会：《中国民间故事集成·广西卷》，中国 ISBN 中心 2001 年版，第 21 页。

〔2〕《依饭节》，见中国民间文学集成全国编辑委员会：《中国民间故事集成·广西卷》，中国 ISBN 中心 2001 年版，第 347—349 页。

〔3〕《诺德仲的传说》，见中国民间文学集成全国编辑委员会：《中国民间故事集成·贵州卷》，中国 ISBN 中心 2003 年版，第 473—474 页。

〔4〕《都塔尔是怎样造出来的》，见中国民间文学集成全国编辑委员会：《中国民间故事集成·新疆卷》（上册），中国 ISBN 中心 2008 年版，第 522 页。

〔5〕《兄妹传人（异文）》，见中国民间文学集成全国编辑委员会：《中国民间故事集成·云南卷》（上册），中国 ISBN 中心 2003 年版，第 168 页。

他骑马奔向歌声的来处；拨动第六根弦时，一位同情小伙子的天鹅仙女下凡来跟他成亲。[1] 各种生存困境和配偶数量问题又必然带来资源争夺战，音乐的节奏被用来鼓舞士气，或者化为噪音直接当作攻击武器。相传轩辕黄帝不敌蚩尤，便到东海底捉来鲮扒皮做鼓，将腿骨做鼓槌。他在作战时敲鼓，把敌兵统统震麻，以此打败了蚩尤。[2]

音乐不仅餍足肉体欲望，也填充着人们的心灵之渊。相传西藏唐卡来自五妙欲佛母，分别有色欲佛母、声欲佛母、香欲佛母、味欲佛母、触欲佛母，声欲佛母弹着瑟和琵琶让人听见了世间最美妙的声音，所以人们在唐卡中画六弦琴，让它象征着声欲。[3] 在五欲之中，声欲尤其通达心灵，供孤独者排遣时光，上述的亚当便是一例。传闻元武宗年间，皇太后染疾，丫鬟清香喜欢唱曲，她边哼唱边敲碗碟。太后听见后，病很快就好了，她命军师照着碗碟制造出伴奏乐器，军师就挖空木头疙瘩做出了二夹弦。[4] 由心入身，音乐也能缓解身体上的劳疾，相传秦始皇的妹妹秦叔美到边关游玩，见民工修长城的凄凉景象，心生怜悯地想：如果有一种歌能让民工唱着笑着干活该有多好。回京城后，她就写了些风流歌曲，让人教唱民工。民工唱起情歌，苦中作乐并加快了修长城的进度。等秦叔美再次来到长城工地游玩时，见民工果然眉开眼笑地哼着歌。只不过那些歌词对皇家未出阁的公主来说难以入耳，使得秦叔美羞愧地上吊自尽。[5]

由此看出，欲望的满足难免会造成桎梏，女性则受到了更多的束缚。在黑龙江传说里，周三姐帮木材商号抬木头，扛头的起先唱着劳动

〔1〕《天鹅琴》，见中国民间文学集成全国编辑委员会：《中国民间故事集成·甘肃卷》，中国 ISBN 中心 2001 年版，第 350 页。

〔2〕《大鼓的起源（二）》，见中国曲艺志全国编辑委员会：《中国曲艺志·河南卷》，中国 ISBN 中心 1995 年版，第 553 页。

〔3〕《唐卡起源的传说》，见中国民间文学集成全国编辑委员会：《中国民间故事集成·西藏卷》，中国 ISBN 中心 2001 年版，第 242 页。

〔4〕《二夹弦的由来》，见中国戏曲志编辑委员会：《中国戏曲志·河南卷》，中国 ISBN 中心 1992 年版，第 574 页。

〔5〕《情歌的来源》，见中国民间文学集成全国编辑委员会：《中国民间故事集成·陕西卷》，中国 ISBN 中心 1996 年版，第 422 页。

歌:"哈腰挂那么——哟咳!向前走那么——哟咳",这时他只是想着
让抬木头的人脚步稳当,但他接着起了歪心,续唱道"上有脸那么——
哟咳!下有眼那么——哟咳!钻进去那么——哟咳!硬梆梆那么——哟
咳",这是本能地用下流词去戏弄三姐。[1] 那些能唱一口好歌的女性也
被压制天性,在瑶族故事《吉冬诺》中,姑娘妹聪的歌性敏捷,与青
年猎手盘歌相爱,但她贪财的父亲却逼迫她嫁给独眼龙,更罚她三年不
许说话唱歌。嫁人后,婆婆见妹聪像个哑巴,便让儿子离婚再娶。妹聪
回到家里,父亲却认为妹聪是乱讲乱唱才被抛弃,将她毒打了一顿。[2]
壮族的刘三姐也爱在劳动时唱歌,虽然提高了锄地插秧的效率,却总受
到其兄刘二的管束。自从刘三姐晚上出去和小伙子唱情歌,被外人散布
着她唱"野歌"的风言风语后,刘二恼火地骂她败坏家风,不准她出
去对歌。这些情节源于现实生活中少数民族的对歌风俗,如贵州水族男
女在卯节时期唱歌寻偶,但一些长者对这种现象讳莫如深,当地三都县
的杨七妹就告诉笔者,她的父亲不允许她们这些"小孩子"去卯节听
歌,尽管彼时的杨七妹已经二十来岁了。[3]

　　刘三姐的歌声婉转,尚能够惠己及人。她唱起歌来,不单是过路人
停脚侧耳听,就连树上的小鸟也停止啼鸣,所以她每每站在高处唱歌,
好让更多人看得见。[4] 这算得上是一件公益行为,相较之下,那些把
自身的快乐建立在他人痛苦之上的音乐爱好者们就颇为可憎:

　　　　有一个人不知怎的光爱唱戏,一有时间就学呀唱呀,吃了不少
　　苦头,可是却没人爱听他唱的戏,还有的人说风凉话:"宁听狗咬
　　仗,都不听他唱。"这个人听了这话气急了,画好了脸,戴上头盔,

[1]　《周三姐》,见中国民间文学集成全国编辑委员会:《中国民间故事集成·黑
　　　龙江卷》,中国 ISBN 中心 2005 年版,第 606 页。
[2]　中国民间文学集成全国编辑委员会:《中国民间故事集成·广西卷》,中国 IS-
　　　BN 中心 2001 年版,第 540—543 页。
[3]　受访人:杨七妹,女,水族人,大学生。访谈时间:2017 年 10 月 28 日。访
　　　谈地点:贵州省贵阳市贵州民族大学花溪校区。
[4]　《刘三妹建歌台》,见中国民间文学集成全国编辑委员会:《中国民间故事集
　　　成·广东卷》,中国 ISBN 中心 2006 年版,第 339 页。

穿上铠甲，拿上大刀，偷偷地藏在包谷地里，单等过路人。时间不长，过来一个人，他"呼"地从地里跳出，手持大刀问那人："想死想活？"过路人把他当成了强盗，忙磕头求饶说："好爷哩，人都想活，哪个还想死嘛！"这个爱唱戏的人说："要想活就听我唱戏！"过路人说："这容易！"唱戏的"吱噜"一声就唱开了。过路人一句戏没听完，忙说："好爷哩，你还是把我杀了，我实在不愿听你那戏。"[1]

人们面对视觉景象尚可以选择闭目，但音乐无孔不入，捂得严实的耳朵也经不住噪音的袭扰。比上述强迫听歌更显狂热的举止是歌迷明目张胆的破坏行为，例如辽宁的一位戏迷在迟到后无法入场，他急于听戏就把玻璃打碎，探头进去。茶社的伙计前来干涉，他却让对方别吵，说影响自己听书。[2] 然而，玻璃的破碎声定然会扰乱其他听众的心绪，更有可能影响到艺人的演出效果。这种"依自不依他"的行为随心所欲而毫不顾忌他人的看法，也属于"自发"的音乐活动。由于欲望只是人的本能，是一时兴起而非为了完成一个目的而做周全的准备，所以这类行动不免会侵犯公共权益。换位而言，这意味着自己对音乐的需求可能会妨害每个人的权益，包括迷狂者自身的利益，因为他自己也要面对着承受他人的噪音的可能性。所以，即使音乐是获得快乐的条件之一，但乐人或听众的行为道德若不匹配，那么个人的幸福就只会贻害他人，民间故事显然并不褒扬此类音乐行动。

当一个人剥夺他者的自由来填充自身的欲壑时，他自己也正受着欲望的奴役。好在欲望只是由兴而起，它将随着本能的满足而暂告歇退，无论是强迫他人聆听的跑调者还是妨害他人聆听的破坏者都有消停之时，这给了人们锻炼自制的机会。过去荀子在乐论里区分"君子道"和"小人欲"，并倡导"以道制欲"，他看出单靠自己的感官而不听外

---

〔1〕《"你还是把我杀了"》，见中国民间文学集成全国编辑委员会：《中国民间故事集成·陕西卷》，中国 ISBN 中心 1996 年版，第 715 页。

〔2〕《听书赔玻璃》，见中国曲艺志全国编辑委员会：《中国曲艺志·辽宁卷》，中国 ISBN 中心 2000 年版，第 456 页。

界的规训会走向"惑而不乐",所以必须发展出"依他"的自觉行为。"伯玉毁琴"的轶闻就显示出人们意识到音乐私欲对于社会的弊端,讲述陈子昂耗费千金买到名琴,但他的购琴目的竟是在城中最好的酒楼里当众毁琴。当众人食毕,他掷地有声道:"蜀人陈子昂有文百轴,驰走京毂,碌碌尘土,不为人所知。此乐,贱工之役,岂愚留心哉!"他举琴砸碎,牺牲部分欲望来追求更高级的欲望,感性的自发也尊重外部现实而上升到了自觉的层次。人的欲望从人和音乐的关系提升到人和人的关系,音乐成为维系共同生活的纽带。

### 二、自觉:为社会而音乐

相较于自发的随心而唱,人们若要通过音乐达到更高的追求就必须对它有所掌控,于是人为音乐立"法",称其为"乐律"。就像法律有制定和认可的立法形式,含刑法、民法、商法等分支,并以宪法为根本法则一般,乐律也有管律、弦律、钟律等定律手法,含三分损益律、五度相生律、十二平均律等支系,它们的核心在于音程度数,是故《国语·周语》云:"律所以立,均出度也"[1]。这"律"法倒比"王"法更为靠谱,王法是有意志的活物,随君主的情绪而变动,但"律"有不以意志为转移的原则,乐音若稍移动半分便不成曲调,所以商鞅变法时"改法为律"以追求使法达到音律般的普适性。但音声频率由自然振出,人类只不过掌管着它们之间的排序,通过在两个以上的音高选项里制定基本音阶而将音声规整为乐音。在音声制度尚未建立的自发状态中,人类的哼鸣只能偶然成乐,直到定调这一自觉的选择活动才保障了作曲和演唱的合法性,所以音律虽然束缚了音声的自由,却提高了音乐活动的能动性。要达到这一步绝非易事,侗族传说《芦笙七音调》就描述了这一困难:两兄弟在听见两位仙女吹芦笙后,尝试用金笙竹和牛角簧片仿造却失败。直到听见布谷鸟唱"塞、乌、工、溜、合、响、

---

[1] 对此断句方式的探讨,见李槐子:《上古造律之研究——关注"律所以立,均出度也"》,《西北民族大学学报(哲学社会会科学版)》2015年第2期,第159页。

天", 两兄弟才仿制出芦笙的音调。[1]

固定音调的形成, 可以用来满足感观的欲望, 而当感官的欲望被有意识地用理性来统筹时, 音乐行为从个人愉悦演化入社会活动, 衍生出演奏时间、配器方式、乐人主次等音乐使用规范, 以为社会服务。先秦诸子认为音乐能够反映时代的精神风貌, 可以弘扬和引导社会的道德风尚, 而溺音却是玩物丧志, 民间叙事中也有类似的两极化观念, 但对音乐的追求不受限于品位的高低, 而是出于生活的实在。当人们发现音乐在现实生活中确实有助于劳动时, 就开始督唱劳动歌, 如土家族传说《红军秧》里, 红军吆喝着山歌, 让栽出的秧苗像墨线般笔直。当音乐作为闲暇活动时, 人们又跟墨子同仇敌忾地倡导 "非乐", 将它排在劳动环节的后头, 如苗族传说《祭米魂的由来》中, 寨子里从撒秧到打米时节除白喜以外禁止吹芦笙, 说是招引米魂来听就会导致秕壳。这些观念的共性是把音乐作为手段, 以便更好地为集体利益服务。随着社会生产力的发展, 音乐进入商品环节, 产生了交换价值, 人们开始以此谋求生存。各类音乐活动不再是随性的奏唱, 乐人要保证自己的歌喉能为众人所喜爱, 他们通过雇佣关系和经济收益获得了相应的社会地位。但音乐对于农耕社会的人们来说显然不是稳定的职业选项, 吟游不定的生活方式使乐人被视同为乞丐, 民间有不少曲种的来历传说是讲述乞丐卖唱求生, 比如孔子当年被困蔡国, 他就自编唱词让弟子沿街演唱, 众弟子手执犁铧碎片敲击乞讨, 后来这一音乐谋生技能在民间流传。[2] 在物质的基本诉求下, 结合 "阳春白雪" 和 "下里巴人" 的区分, 音乐家既是全民偶像又受正统歧视, 例如武功县文庙里供奉着孔孟以及韩愈、欧阳修、苏东坡等文人的牌位, 唯独除去了当地第一位状元康海的名字。原来康海精通音乐, 他和王九思作出了最早的陕西曲子 "康王腔", 吸引了苏杭一带的名伎争相学唱, 这使封建卫道士们谴责康王二

---

[1] 中国民间文学集成全国编辑委员会:《中国民间故事集成·广西卷》, 中国 IS-BN 中心 2001 年版, 第 361—362 页。

[2]《打鼓说书的由来》, 见中国曲艺志全国编辑委员会:《中国曲艺志·湖北卷》, 中国 ISBN 中心 2000 年版, 第 709 页。

人败坏了孔孟之道，禁止两人的牌位进入文庙。[1] 由于康海是知名文人，当地人尚为他修建了康太史祠，但专职乐人相对更受鄙夷，连家人也把他们视为削弱家境和羞辱门楣的祸根。在"12-3 龙宫奏乐"型故事中，三兄弟出门学艺，老三学习吹喇叭，被其父怒斥为"下贱胚子""把老子的脸都丢光了"。这位父亲反复提出"一天锄光三十亩地""一夜砍完三架山柴"等要求来刁难老三，甚至要把这个儿子给活埋或淹死。[2] 故事中的角色被抛入了偶然的命运，这一现实有限性使他们注定无法获得绝对的自由，但选择又是一种必然之举，它使人获得了利益最大化的可能性，于是在一些音乐吃香的地域，乐人的境遇得到了转机。例如辽宁一带的轶闻中，家中前几位哥哥都学会了吹拉弹唱，唯独最小的儿子要学做木匠活，他的父亲和哥哥纷纷叹其不幸。

不仅是音乐家有这样的不同境遇，音乐本身受政治影响也被分出好坏高低。马克斯·韦伯（Max Weber）发现中国的五声音阶避免半音，他称之为部分理性化的产物。[3] 显然韦伯只考虑了固定音阶，而实际操作中无论宫廷燕乐还是民间歌曲都离不开"变宫""变徵"，但这条音阶已显明了华夏固有的音乐理念，即抵制噪音以追求和谐。归根结底，将噪音组织化是一切音乐的通行目标，各音只能履行自身的任务并让人享有相应的音乐体验。从最初的利用噪音到反抗噪音，乐律规范着音阶各级之间的音程关系，把不同种类的音高编入和谐的秩序，从而肩负起维持社会稳定的职责，俗话讲人的行为"走低调""唱高调""不着调"，就是比喻一些偏离常规的举止。音乐和政治由此相通，如四川轶闻描述竹琴的打法，是用五指握着简板相击、右手二指抚琴，这种手法被称为"再打三纲五常"。[4] 音乐在政治理念中具有模进秩序和颠

---

〔1〕《文庙里为何没有康海的牌位》，见中国曲艺志全国编辑委员会：《中国曲艺志·陕西卷》，中国 ISBN 中心 2009 年版，第 626 页。

〔2〕《三子学艺归宿异》，见李明、赵凤选主编：《淮河文化丛书·枣阳民间故事集·白水掬浪》，中国文联出版社 2000 年版，第 317—319 页。

〔3〕［德］马克斯·韦伯：《音乐社会学：音乐的理性基础与社会学基础》，李彦频译，西南师范大学出版社 2014 年版，第 14—17 页。

〔4〕《四川竹琴规格的传说》，见中国曲艺志全国编辑委员会：《中国曲艺志·四川卷》，中国 ISBN 中心 2003 年版，第 297 页。

覆秩序的双重性，明君、志士唱奏的是圣洁之物，而昏君、"商女"弹响的则是亡国之声。传说纣王调戏女娲，女娲吩咐妲己通过唱歌来迷醉纣王、拴住其四肢，妲己按此照行。后来姜子牙镇压妲己，把"醉肢"曲子改为"坠子"，又让妲己把曲子传到人间，好让人们知道纣王是如何被迷惑而断送基业的。[1] 音乐活动究竟是移风易俗还是伤风败俗，有时并不取决于人们唱什么和如何唱，而只看谁在唱和谁在听，与其说音乐授人以品格，不如讲它追随着权威。长此以往，音乐被附会上人的身份属性，就像《乐记》中子赣问"赐闻声歌各有宜也"一般，民间故事中的琴箫大多是文士的乐器，竹笛常归给穷娃，锣鼓则有了官方的威严。传说两个孤儿把赚的钱存进篓子里，到了夜间借宿时，篓子里的钱却被屋主夫妻偷走。两兄弟去打官司，县官命令双方抬鼓绕两圈，并在鼓中藏人记下双方在路上的对话，最后把钱还给两兄弟。[2] 这则故事从表面上来看和音乐无干系，因为乐器的意义在于发声的一刻，文中的鼓却只是被抬而不是被敲。但故事有意地作此安排，就是出于鼓本身所含有的威慑力，衙门前的大鼓是民众发声的介质，它成为一份义正词严的声明。虽然鼓里装着人，但抬鼓之人却丝毫不觉异样，这也象征着法律所含的重量。在苗、白、彝、壮、纳西、景颇、基诺的各族神话中讲述了人类始祖乘鼓而幸存于洪水中的情节，这与方舟、葫芦等的救世套路如出一辙，体现出鼓的神圣感。统治阶层借用这些工具来神化自身，用音乐调解着社会的主旋律，极力消解非常态的、颠覆性的噪音。民众一边接收着音乐带来的通识教育，一边却也唱着反调，在歌词中嬉笑怒骂着世态炎凉。到了民间叙事中，音乐的政治效应主要借助歌词表现为自上而下的教化和自下而上的反抗。

音乐的教化是直接的，韵文式歌词易传诵，配合曲调更加寓教于乐。民歌谣谚所普及的未必是货真价实的知识，更多的是一种公认的常识，比如河北故事《试鲁班》中提到解释赵州桥的"小放牛"："赵州

---

〔1〕《河南坠子的由来（一）》，见中国曲艺志全国编辑委员会：《中国曲艺志·河南卷》，中国 ISBN 中心 1995 年版，第 550 页。

〔2〕《抬大鼓》，见中国民间文学集成全国编辑委员会：《中国民间故事集成·山西卷》，中国 ISBN 中心 1999 年版，第 695—696 页。

城南有座大石桥，俗称'赵州桥'。老人们说，这赵州桥是鲁班爷亲手修的。不是有个小调叫'小放牛'吗？里面就提到了这桩事。"[1] 民众愿意把歌词当作可信的材料，致使音乐常被统治者当作颂绩砭弊的工具。例如，传说中藏王格萨尔年迈以后，骑马时不慎踩死一只青蛙，他把死青蛙的血肉撒向空中，祈求让青蛙成为自己业绩的传播者，希望各种唱腔和唱词可以使自己的威名通响四方。[2] 在胜利者的召唤之余，亡国之君也可借音乐来笼络民心，如越王勾践遭吴国关押，回国后卧薪尝胆，但本国百姓已不信任他。勾践东奔西走找百姓讲富国之道和雪耻之志，但百姓依旧躲藏，于是他把亡国经过和被俘苦楚编成越调，让随从到乡间走唱，于是百姓不出几天都回到了勾践身边。[3] 民间故事里也借文人雅士之口将音乐分出高下，高级的音乐可训诫指引，低等的音乐反会祸乱朝纲，这些标准让音乐的善恶之分先于道德法则，从而剥夺了选择的自由，如汉族故事《太平军智破独山城》里，当敌兵的将领听闻太平军唱花灯时鄙夷道："正月里唱花灯，乃是本地贱民所好。"[4] 乐人若不慎唱出禁忌的靡乱之音就可能遭到官方通缉，这条戒线在一些时代或地域里极容易被触越，它使得"防民之口系列"音乐故事里的衙役们疲于奔命。与此相反，高级的音乐却逐渐演化为权力合法化的符号，相关的乐器也成了统治者的权杖，《淮南子·诠言训》载舜弹五弦之琴，歌《南风》以治天下。传说中舜的弟弟象在谋害舜后也唯独拿走了舜的琴，而舜脱险后返回家中首先做的事情也是弹琴。原始巫王借音乐获得天命之职，可音乐一旦成为冲锋的号角又会威胁到统治阶级。

　　音乐的反抗是迂回的，可被分为消极型和积极型。消极型反抗者韬

---

〔1〕《试鲁班》，见中国民间文学集成全国编辑委员会：《中国民间故事集成·河北卷》，中国 ISBN 中心 2003 年版，第 292 页。

〔2〕《格萨尔王与说唱艺人》，见中国民间文学集成全国编辑委员会：《中国民间故事集成·西藏卷》，中国 ISBN 中心 2001 年版，第 97—98 页。

〔3〕《越调》，见中国民间文学集成全国编辑委员会：《中国民间故事集成·湖北卷》，中国 ISBN 中心 1999 年版，第 213 页。

〔4〕中国民间文学集成全国编辑委员会：《中国民间故事集成·贵州卷》，中国 IS-BN 中心 2003 年版，第 252 页。

光养晦，常借音乐渴求返身天地。传闻清代名士江丽田看倦时弊，隐居黄山，常坐在峰头焚香弹琴，引来虎豹、豺狼、猴鹿、百鸟争听。他逃避人际关系，幻想回到与世无争的羲皇时代，最后把自己虚无化——朋友去找他，却找不到了，只听闻琴台旁的古松余音萦绕。[1] 但避世的反抗不触及社会本质，在行己方便的同时可能会拉旁人垫背，无法真正逃离与人的现实关系。传说汉景帝要给宫中选一千名美女，东方朔为防十七岁的女儿进宫，就编"大相歌"曰："虎蛇如刀绞，龙兔泪长流……"他让人将大相歌传到民间，又呈给景帝，说是天意不让选十七岁姑娘，因为她们全是兔年所生，而皇帝是龙。于是景帝下旨让十七岁的姑娘不得入选，东方朔的女儿就此躲过了选妃，把这一殊荣"承让"给了其他非十七岁的无辜女子。[2] 积极型反抗者与此不同，他们主动抗争以求改造出一片新天地，人们首先会唱歌赞颂那些无私奉献者，如侗族人民传颂当地的农民起义军首领姜应芳："天柱出了姜应芳，英雄就义为民亡；只要侗家不断后，世代传唱姜大王！"[3] 这类行为弘扬了英雄们的品格，与此相对的是唱歌挞伐仇敌，用歌词痛斥财主劣绅的残暴贪婪。传言民国川剧名丑李文杰在街头目睹摆摊老大娘因无钱缴纳"摆贩税"而被夺走棉被，他在演出中愤懑地加词演唱：

> 太太：满衙门的差役哪里去了？
>
> 判官：收讨捐税去了。
>
> 太太：哪有那么多的税？
>
> 判官：你不曾闻，国民党万税（岁）？
>
> 太太：呵！这里有"跟班"在堂门口，拣到一张无头帖子，你拿去看看。

---

〔1〕　⑤《琴台与聚音松》，见中国民间文学集成全国编辑委员会：《中国民间故事集成·安徽卷》，中国 ISBN 中心 2008 年版，第 376—377 页。

〔2〕　中国民间文学集成全国编辑委员会：《中国民间故事集成·陕西卷》，中国 IS-BN 中心 1996 年版，第 387—388 页。

〔3〕　《虎死不倒威》，见中国民间文学集成全国编辑委员会：《中国民间故事集成·贵州卷》，中国 ISBN 中心 2003 年版，第 152—153 页。

判官：（念）老爷万税万万税，百姓莫得被盖睡，再来一点啥子税，百姓肚皮要贴背。[1]

反抗类歌词基本意在制恶而非析弊，在土族故事《字多日金索的下场》里，两位好姑娘生得美，一位坏姑娘长得丑。当三人一同骑马时，其中一位好姑娘极力讽刺坏姑娘的外貌，不断地唱道："后面的两个阿姑生得美，前面的那个阿姑生得丑。后面的阿姑姿态美，走路好像锦鸡鸟。前面的阿姑姿态丑，走路好像老母猪。"[2] 她们平素受气，即便歌唱泄愤也无愧于良心，未料想自己也因口吐恶言而显出丑态。毕竟对于没有话语权的底层人民来说，音乐是唯一的传声筒，帮助他们道出一些说不得的话语——哪怕就连这一工具也不时地被禁用。人们借用歌词来抨击世道和讽刺时事，这些歌曲连小孩子都会唱，虽然小儿未必明白其中真意，却进入了传播的有效环节。据说闹义和团时，天主教徒李庆的傻儿子洪安被寄养在义和团张八叔家里。洪安回家后，李庆为了巴结天主教神甫，让他给神甫唱歌，没想到儿子张口就唱出了义和团的歌词："义和团，神助拳，只因鬼子闹中原""谁不骂毛子，当夜把头掉""二毛奶，二毛爷，只认洋人不认爹。逼着乡亲入洋教，又没羞，又没臊。"[3] 由此看出，反抗的歌词里实际上也含着教化，它从民众的角度来倡导团结，并且被用来贬斥陋俗。传说清代南雄州有十八位寡妇联名上书，请求知州为她们建立贞节牌坊。知州就请来花鼓戏班连演十八夜的花鼓戏《双双配》，演唱的情事果然触动了寡妇的情怀，也给了她们冲破封建束缚的勇气，等到第十八天花鼓戏唱完，十八位寡妇已经嫁走了十七人。[4]

---

[1] 《名丑骂官》，见中国戏曲志编辑委员会：《中国戏曲志·四川卷》，中国IS-BN中心1995年版，第527页。

[2] 中国民间文学集成全国编辑委员会：《中国民间故事集成·青海卷》，中国IS-BN中心2007年版，第430页。

[3] 《洪安学话》，见中国民间文学集成全国编辑委员会：《中国民间故事集成·天津卷》，中国ISBN中心2004年版，第182—184页。

[4] 《唱了花鼓十八夜，嫁走寡妇十七人》，见中国戏曲志编辑委员会：《中国戏曲志·广东卷》，中国ISBN中心1993年版，第474页。

以上对社会的影响基本借助于歌词，但若歌词失去旋律和节奏定会折损其撼动人心的能力，所以词与乐相互补益。虽然反抗本身由于缺乏整体的规划，容易陷入冤冤相报的循环，这类歌曲也着实是你方唱罢我登场，但音乐在非此即彼的轮换中日益被组织化，成为凝练的、有秩序的信号。苗族传说里，当逗打鼓率领众人迁徙，众人跟在鼓声后头。待他定居后，等到鸡啼三更捶鼓时，择居异地的其他族人才被容许敲鼓，众人以此向远方的兄弟传佳音。[1] 把音乐作为信号使得一些音乐场域成为政务中心，如侗族的鼓楼又称"亮亭""公棚"，它是古代侗寨的集会、议事、娱乐、社交的活动场所。音乐传说解释了这种场合的来源和功能，讲财主逼婚女性，女性敲鼓请男女老少跑来帮助他，抑或是某位女性的丈夫被害死，她来鼓楼敲法鼓申冤，这些内容还同时说明着敲鼓的规则："鼓楼里的鼓是不能乱敲的，有大事才敲""鼓楼仪式，不可儿戏"[2]。当议程形成惯例，某些固定时间就成了音乐节日，在水族的卯日，十二个村寨的父老乡亲敲鼓怀念民族英雄翁摆九，同时借团聚"议榔"商讨各项规约以保护村寨的人畜平安和庄稼丰收，久而久之形成了铜鼓节。[3] 虽然一些政务活动在当今社会未必如实举行，但可看出人们把音乐视为村落联络和维护社会的工具，因为它促进了集体生活的幸福。出于行业运作的秩序性和改良社会的使命感，音乐行业有了自身的行规，传说温州士官高万德和郑元和收留了闹公班艺人，不仅帮这些艺人制作打击乐器，还教他们说唱和行善，并订有十律，如不许偷盗、奸淫妇女、妒老欺幼等。[4] 这一过程从欲望到意志、从感性到理性、从"想要"到"应当"，把人的"想唱歌"的简单本能转成一场有规划的行动。

---

[1] 《当逗率众西迁》，见中国民间文学集成全国编辑委员会：《中国民间故事集成·广西卷》，中国 ISBN 中心 2001 年版，第 90—92 页。

[2] 《兄妹建铜鼓》《梅娘和助郎》，见中国民间文学集成全国编辑委员会：《中国民间故事集成·广西卷》，中国 ISBN 中心 2001 年版，第 285、758 页。

[3] 《铜鼓节的由来》，见中国民间文学集成全国编辑委员会：《中国民间故事集成·贵州卷》，中国 ISBN 中心 2003 年版，第 461 页。

[4] 《高万德、郑元和教导"闹公班"的传说》，见中国曲艺志全国编辑委员会：《中国曲艺志·浙江卷》，中国 ISBN 中心 2009 年版，第 530 页。

　　人们用音乐追求的不只是幸福，还有"配享幸福"，即让幸福和德行相称。在民间故事里，但凡会唱歌、爱唱歌的基本都是好人，广东就流传着不少赞扬音乐家吕文成胸怀宽广的传说，比如他在与"白虹"乐社合作时，为了让萨克斯管手杨峰免于转调的困扰，他迁就地把自己C调的木琴键盘用锯子刨削成D调。[1] 音乐的伦理秉性依托这些人的美德来彰显，它还被用作公益的媒介，乐人们通过义演来修路搭桥和救灾济民。虽然通过"想唱歌"的欲望和"为灾区筹款"的信念可得出"唱歌募捐是正确的行为"这一评价，但乐人的奉献和观众的捐款有可能并非自愿，所造之福也不能完全被归为音乐活动的价值。各类掺杂着利益和情感的音乐行为只是"合乎道德"而非"出自道德"，固然值得赞扬但未及可敬的程度。所以在自觉的音乐活动中，集体利益使音乐的目的接续起一个链条——拜师是为了学音乐，学音乐是为了名望，名望是为了不愁吃穿，一个目的就是另一个目的的工具，音乐被充作各种行为的手段。由于利益主体所处的立场不同，音乐行为不存在绝对的好坏之分，多数人的福利也就不足以成为音乐伦理的最终规定根据。

### 三、自由：为音乐而音乐

　　基于各类情感活动，人们确立出了音乐的调式，但这些调式之间还存有更为普遍的关联。从半坡"一音孔陶埙"的小三度音程，到夏商的四声、五声、六声音阶，再到春秋中晚期的七声音阶，可变的是音的数量和音阶体系，不变的是音与音之间的关系。乐律在逻辑上为先，尽管甘肃埙在没有商音的情况下先产生清角[2]，在时间上看似先于乐律的框架而存在，但从宫到角的音程关系早已天然存在于乐律之中。虽然音乐的调式根据经验来确立，音乐的形式法则却是自立，他律和自律共同构成了自由的音乐活动。过去，中西方学者为音乐的自律性和他律性

---

〔1〕《吕文成削琴转调》，见中国民间文学集成全国编辑委员会：《中国民间故事集成·广东卷》，中国 ISBN 中心 2006 年版，第 250 页。

〔2〕黄翔鹏：《新石器和青铜时代的已知音响资料与我国音阶发展史问题》，见其《溯流探源——中国传统音乐研究》，人民音乐出版社 1993 年版，第 52 页。

心劳计绌,[1] 自律论在中国传统文人的音乐观念中颇受掣肘[2],但民间叙事中初步显现出将两者辩证统一的意识。在苗族传说《波赛和芦笙》里,天界始祖在造出大地人烟时弄丢了定万物的仙书,使人们的生活毫无秩序。后生波赛翻山越岭地去天外国才找到仙书,却不慎让它掉进了大江,字迹溶化在装仙书的竹筒里。大伙儿用竹筒吹出的字和调数,学会了各样知识,但这竹筒里的调数永远学不尽。[3] 就此而言,音律不仅是前文所引的固定化音阶"塞、乌、工、溜、合、响、天","仙书"更意味着音乐单位的先验秩序。

虽然音乐的先天形式中包蕴着无数的乐调种类,但故事中的人们仍企盼着"一代代吹下去,直到把仙书溶在竹筒里的字和调数全部学通"。音乐的绝对自由是一份可望不可即的追求,它的意义在于对自然本能的超越,使人不仅把眼前的现实当作目的,还期许着更高的精神领地。唱歌能否出人头地已经不是一些音乐爱好者的首要关注对象,他们甘愿抛弃所有家当去追求外界所轻慢的"奇技淫巧"。相传20世纪40年代,洛南小伙子梁金明迷上说唱板书,但苦于父亲反对,只好趁晚上偷溜到山沟里练三弦。当父亲发现后,怒骂他"下九流",一脚踩坏三弦,威胁把他赶出家门,声称就算死了也不准他进老坟。但梁金明的学艺之心不死,他咬牙连夜翻山越岭直到河南,专门拜师学习河南坠子书。[4] 梁金明对音乐的精神渴求远胜于生存欲望,达到了超功利的崇高,而这种不顾一切的渴求在经过理性的筹划以后,已然不同于自在

---

[1] 自律论认为音乐是内容和形式的同一,音响结构不表达自身以外的事物,持该观点的代表人物有中国嵇康以及西方的毕达哥拉斯、康德、汉斯立克等;他律论认为音乐表达着音响以外的内容和现象,代表人物有中国的孔子和西方的奥古斯丁、托马斯·阿奎那、卢梭等;阿多诺尝试以否定辩证法对音乐的他律和自律做出统一,见陆扬、王毅:《文化研究导论》(修订版),复旦大学出版社2015年版,第114页。

[2] 邓深海:《论中国传统音乐自律论的缺失》,《当代音乐》2015年第11期,第38—39页。

[3] 中国民间文学集成全国编辑委员会:《中国民间故事集成·广西卷》,中国IS-BN中心2001年版,第359页。

[4] 《梁金明弃商学艺》,见中国曲艺志全国编辑委员会:《中国曲艺志·陕西卷》,中国ISBN中心2009年版,第632—633页。

的、本能的原始冲动，正如广西传说中的桂剧艺人黄淑良在谢辞县长的
职位时说："我爱唱爱动，当了县长就不能唱戏了，志不可移也"[1]。
理性不仅帮助这一阶段的人们冲破现实阻力，还要求他们自愿为其行动
负责。在"5-14学艺受阻""13-1弃官从乐"等故事类型中，人们为
了唱歌而舍弃了一系列吃香的职业，甚至险些命丧黄泉。虽然从事音乐
不一定意味着贫穷，但这一选择要提前考虑到自己忍饥耐寒以及备受歧
视的可能性，并勇于承担后果而非怨天尤人。当然，对于自愿从事这一
行当的乐人来说，实际上不存在"失败"一词，踏上音乐行业就已经
服从了他们的意志，自由意志的一贯性也将使他们肩负起自己的选择。
这就像唐山陈际昌在演唱乐亭大鼓时，被乡绅斥责不体面，当乡绅故意
反问他"难道想唱一辈子大鼓"时，陈际昌实诚地答道："我还真是想
唱一辈子大鼓"[2]。如果说自发和自觉提供了可选择的假设——你若想
要满足欲望或增益社会就得去奏乐；那么自由意志只对乐人给出无条件
的命令——奏乐![3]一些民间故事倾向于打苦情牌，用悲苦的生计以
渲染乐人的坚忍和应得的好报，但好报是基于乐人的自由选择。即使乐
人的动机纯正而不求回报，这也不意味着乐人的前路会注定颗粒无收，
当乐人摒弃了生存或卖弄的束缚，沉浸于旁人眼中枯燥的技术训练时，
他们反而获得了精湛的技巧和丰厚的成果。传言京剧演员杨宝森行腔苍
凉、韵味醇厚，艺人李鸣盛为了琢磨他的唱腔而废寝忘食。杨宝森每天
夜间一点之后喊嗓子，李鸣盛每晚只要听到胡琴声响就跑到墙外细听，
久而得以大成。[4]民间故事中乐人的初始欲望基本不在于发家成名，
结果却不出意外都名噪一时，并且为当地的音乐做出了传承和革新，走

---

[1]《不当县长学唱戏》，见中国戏曲志编辑委员会：《中国戏曲志·广西卷》，中
    国 ISBN 中心 1995 年版，第 501 页。

[2]《"陈活埋"的由来》，见中国曲艺志全国编辑委员会：《中国曲艺志·河北
    卷》，中国 ISBN 中心 2000 年版，第 486 页。

[3] 康德区分了"假言命令"和"定言命令"，前者是只考虑结果及其充分性的
    规范，后者是只规定意志而不顾结果的法则。见［德］康德：《实践理性批
    判》，邓晓芒译，人民出版社 2003 年版，第 23 页。

[4]《李鸣盛隔墙偷艺》，见中国戏曲志编辑委员会：《中国戏曲志·宁夏卷》，中
    国 ISBN 中心 1996 年版，第 402 页。

向了艺德与幸福并获的生活。

在自律的音乐形式中，音乐本身就是自己的目的，在自由的追求过程中，音乐行为也是其自身的宗旨。音乐作为乐音运动的形式，它的意义将由活动赋予。原本在自觉阶段，音乐价值取决于它带来的最大效益，例如前文引用的乐人迫使他人听歌的案例，这一行动在满足私欲的同时却违背他人利益并且有损自身名誉，所以从功利的角度来说是错误的。到了自由阶段，无论五音不全的歌喉是否妨碍自己的名声，这一行为都与人的普遍意愿产生背离——倘若每个人都用噪音来干扰他人，这将导致人人都厌恶歌声，结果反而是没有人愿意再唱歌，包括发出噪音，所以每名乐人既不"应当"也不"能够"如此行事。逆向推之，如果每个人都不以噪声来干扰他人，当所有人对如何进行音乐活动的意见达成一致时，音乐就会在人际的关系里获得普善的性质。这一理论上成立的行动看似难以在生活中实现，毕竟乐音和噪音的分界标准繁多。从物理学的角度，即使乐班刻意让锣鼓发出无规则振动以营造氛围，它们也都属于噪音；从政治效用来说，通俗音乐在封建意识中都被归为靡靡之音；按照社会文化和个人喜好，文人在听到筝琶声后得拿琴声来洗耳朵[1]，但琴声在唐玄宗的耳中还不如那异族的羯鼓，他若不慎听到琴声反倒要传唤鼓声为自己解秽[2]。音乐价值的高低在各人的耳中见仁见智，而民间叙事中主要是由后两条标准引发社会矛盾。据说20世纪40年代，洛阳曲子被警长斥为淫词浪调，禁演驱逐。艺人请省政府秘书帮忙，秘书让他们为省长之母祝寿，老太太果然听入迷，警长只好解禁。[3] 对警长来说，洛阳曲子是噪音，但老太太却闻其如天籁。这里的噪音就是未按主体标准将其组织化的结果，至于物理性质和政治效

---

[1] 相关案例如宋苏轼《听贤师琴》"净洗从前筝笛耳"、元汪克宽《题道士张湛然弹琴诗卷》"古音净洗筝琶耳"、清赵炳麟《柏岩感旧诗话》"笙歌一洗筝琶耳"等，用雅乐贬抑俗乐的诗赋不胜枚举。

[2] "上（唐玄宗）性俊迈，酷不好琴，曾听弹琴。正弄未及毕，叱琴者出曰：'待诏出去！'谓内官曰：'速召花奴，将羯鼓来，为我解秽！'"见〔唐〕南卓：《羯鼓录》，中华书局1985年版，第8页。

[3] 《曲子班巧除禁令》，见中国戏曲志编辑委员会：《中国戏曲志·河南卷》，中国 ISBN 中心1992年版，第580页。

用都未达自由的精神高度，这些相抵牾的判断将在人们对音乐的共通感中达成和解，例如在民国禁戏期间，艺人做落子戏的告别演出，适值将军李杜巡城路过。李杜走进戏园正要喝停，却被艺人的如泣如诉的唱腔带入剧情，他泪如雨下地朝台上道："唱，继续唱下去。"〔1〕另外，音乐活动的时空语境也有可能引发不同的判断，噪音源不仅来自创作者和演奏者，还可能是观众，诸如哄笑声、闲聊声以及不合时宜的叫好声都是故事中打断表演的常见行为，但这些行为在民间故事中均可以通过协商来解决。

音乐的道德法则引起了人们的敬重，在"5-18 伤身苦练"型故事中，乐人为了净化杂音而晨起练唱、冻坏双手、烧瞎双眼，这些叙述通过对道德法则的绝对服从体现出义务的必然性。自由的音乐活动本身具有了独立的、内在的道德价值，它是纯粹为义务而义务的行动，这些行为的普遍正确优先于音乐品味的相对高低。乐人的消极义务只是避免噪音，而积极义务还包括创新作品和尽职演唱等行为，民间故事里有不少"知其不可而为之"的倔者，他们心怀理想并迸发出自由的创造力。传闻中华人民共和国成立前大别山地区被包围时，太岳武工队中有几位黄梅戏迷凑起门板搭台、翻葫芦瓢当板鼓、筷子当鼓条，在艰苦的环境中开台唱戏，引来了少数群众在烈日下认真聆听。当台上正唱到"迈腔"时，远处突然传来一声枪响。这位演唱者非常沉着，对同演道："还有一句落板没唱完，怎么好收尾？"他神态安然地唱完落板，一声子弹恰在此时从他头上擦过，众人这才赶紧散去。〔2〕乐人为了保证演唱的完整性而直面险境，这决然不是受欲望蒙蔽，反而是经过了理性的克制。尽管这些行为从功利主义的角度来看纯粹是神乱智昏，但精神的追求使乐人甘愿献身于艺术，由此开启了音乐普遍伦理的可能性。悖论是，乐音本身建立在与噪音的对比之上，这意味着噪音将始终存在，所以要达到普适的音乐活动只是一种理想。但正是由于噪音无法被完全降解，人

---

〔1〕《大将军没带手绢》，见中国戏曲志编辑委员会：《中国戏曲志·黑龙江卷》，中国 ISBN 中心 1994 年版，第 365 页。

〔2〕《还有一句"落板"要唱完》，见中国戏曲志编辑委员会：《中国戏曲志·安徽卷》，中国 ISBN 中心 1993 年版，第 581 页。

们才能在有限的框架中朝着音乐展开无限的自由追求。噪音既是枷锁也是自由的前提，就像人们总要被戴上脚镣才会高唱自由之歌，乐人在乐律的限制中才能作出无限的乐曲，用音程关系和旋律节奏不断地重建出新秩序。

总而言之，在"为人欲而音乐"和"为社会而音乐"的阶段，民间叙事与儒家理欲观念合流，前者从本能欲望到集体利益、后者从《乐记》的"存理灭欲"到王夫之的"理与欲皆自然而非繇人为"都预设了善恶概念，人以此直接判决出音乐的价值属性，并用它来衡量音乐行为的正当性。到了"为音乐而音乐"的自由阶段，民间叙事中隐现出音乐活动的普遍法则，即各人肩负着实现共通的乐音这一责任，有关音乐价值及乐人德行的评判都基于其上。在这一过程中，"为人欲而音乐"是现实存在的状况，"为社会而音乐"是这种欲望的必然趋势，"为音乐而音乐"则是一种理想。从自发到自觉是人的第一次超越，音乐活动从感性欲望上升为理性规划；从自觉到自由是人的第二次超越，理性摒弃功利维度而达到精神高度，人们摆脱了自己所创却奴役自我的社会形态而飞往自由的音乐王国。音乐的义务扬弃了传统的理欲之辩，但扬弃不意味着抛弃，音乐作为目的连接起私欲、幸福、政治等要素，使理和欲达成了和谐关系。不过，人的理性自有限度，若想通达无限就难免跃至神秘的领域，缥缈的音乐似乎能带来深邃的启示，并由此开辟出一方信仰的沃土。

## 第四节　音乐信仰：神圣的话语

在传统的信仰活动中，音乐时常被用作一门与神对话的圣洁语言。人们对待这门语言的态度怕是比对神灵还要虔诚，仪式存有成功与不成功的或然性，音乐却始终在繁复的程序之间担任着通灵的要职，可见民众对音乐的广义信仰[1]先于其实际效果。音乐作为人造的有秩序的交

[1] 按宗教学的观点，信仰概念基本被视为闪米特语族的专利，本文采取人类学视角，对信仰和崇拜不做区分，相关探讨见吾淳：《理解信仰问题的主要视角》，《世界宗教研究》2007 年第 2 期，第 11—20 页。

流载体，何以能够通达无秩序的、超感官的异界，成为宗教迷狂的左膀右臂并跃升为一种超出人控范围之外的神秘力量？按帕斯卡尔所言："感受到上帝的乃是人心，而非理智。而这就是信仰；上帝是人心可感受的，而非理智可感受的。"[1] 信徒在走向幻象的同时也打开了意志之门，让信仰先于科学的阐释。过去学者对于音乐与信仰的关系问题已做出不少探讨，但主要是把音乐视作信仰载体，通过文献和田野调查来考察音乐在巫术中的表演特征和文化功能，暂未把音乐直接视作信仰对象来做论述。民间叙事为这类研究提供了佐料，故事中的音乐信仰主要表现为对音乐实体及其功能的神化，以乐风孕世、音乐通天、乐人升仙这三部曲铺垫起音乐的神圣地位，并展开了一条从生存到道德过渡的信仰历程。

### 一、孕世：乐风贯生息

乐与风的物理形态飘忽流散，主要依靠听、触觉系统来感知，人们的互渗思维把两者联成一体。中国古代典籍中不乏以风喻乐的说法，如《论衡·明雩篇》："风，歌也。"《左传·襄公十八年》："吾骤歌北风，又歌南风。"[2] 民间的匹夫庶妇也"讴吟土风"，它们被采为《诗经》之"风"，使"乐风"一词泛指民间歌谣。"风"可以随处流动，像音乐一样广传八方，民间观念里的音乐是借风吹响，并传下不少由风生乐的故事。《山海经》载太子长琴"始作乐风"，"鼓、延是始为钟，为乐风"，[3]《吕氏春秋》中的颛顼也令飞龙仿效八风作出音乐。当代有柯尔克孜族传言，青年猎手们听见一阵清脆动听的声音，他们循声找去，发现这声音发自挂在松树枝之间被风干的羊肠线。他们随着节奏跳舞，但风停住时，声音就随之消失。他们观察一夜，后来才明白声音是风吹羊肠线发出的。[4] 这些过程正如《淮南子·主术训》所做的总结：

─────────────

[1] ［法］帕斯卡尔：《思想录》，何兆武译，商务印书馆 1997 年版，第 130 页。

[2] ［清］洪亮吉撰、李解民点校：《春秋左传诂》，中华书局 1987 年版，第 546 页。

[3] 郭世谦：《山海经》，天津古籍出版社 2011 年版，第 681、737 页。

[4]《库姆孜的传说》，见中国民间文学集成全国编辑委员会：《中国民间故事集成·新疆卷》（上册），中国 ISBN 中心 2008 年版，第 533—534 页。

"乐生于音，音生于律，律生于风，此声之宗也。"[1]

音乐不仅由风鼓动，也需要以风传达，并受到顺风的推动和逆风的限制。传说明末清初的说书艺人柳敬亭每天对着风练嗓子，后来他在人很多的大场子里逆风说书也能让人听清楚。[2] 乐和风的助益是相互的，当风拍打着树枝等媒介时，音声也成为风的象征，使得不可见的风能够被亲耳听见。维柯（Giovanni Battista Vico）看出，人在无知中把自己当做权衡一切事物的标准，给自然万物套上自己的模样，说是山"头"、针"眼"、壶"嘴"、锯"齿"等。[3] 但即使套用了人的身体，自然也仍然是无生命的死物，想要获得生命就离不开律动，当风"吹"、海"啸"时，它们才显出了能动的活性。所以人们说波浪"呜咽"、流脂的树"哭泣"、物体受重压而"呻吟"等，这种诗性的生命总离不开音声，它比视觉更容易让人体验动态感。在土家族传说《一根藤》里，七乃和老五爱唱山歌、吹咚咚奎。他们被恶棍害死后，山风刮了三天三夜，从风声里能隐约听见他们的歌声和木叶声。每当山风吹起时，上了年纪的人就说："你们听，七乃和老五又在唱歌、吹木叶了。"[4]

在乐和风的运行之间，贯连着二者的是"气"，《吕氏春秋·季夏纪·音律》云："天地之气，合而生风"[5]。风作为流动的气体，使得物体振动发声，在广西壮族传说里，世间的第一个女人米洛甲怀了风孕，生下六男六女。她把孩子托付给娘家，娘家则把山风引进岩洞里唱歌，让孩子们欢乐。[6] 在这则故事里，岩洞就是喉咙，山风则是唱出音乐的气息。人们摹仿着自然风的律动创制出了人为的乐声。除了用声

---

〔1〕〔汉〕刘安：《淮南子译注》（上），陈广忠译注，上海古籍出版社 2017 年版，第 348 页。

〔2〕《白菜地练艺》，见中国曲艺志全国编辑委员会：《中国曲艺志·河南卷》，中国 ISBN 中心 1995 年版，第 847 页。

〔3〕［意］维柯：《新科学》（上册），朱光潜译，商务印书馆 1989 年版，第 200 页。

〔4〕《一根藤》，见中国民间文学集成全国编辑委员会：《中国民间故事集成·湖南卷》，中国 ISBN 中心 2002 年版，第 727 页。

〔5〕许维遹撰，梁运华整理：《吕氏春秋集释》，中华书局 2009 年版，第 136 页。

〔6〕《米洛甲断案》，见中国民间文学集成全国编辑委员会：《中国民间故事集成·广西卷》，中国 ISBN 中心 2001 年版，第 8 页。

带呼气歌唱，箫笛一类的管乐器也需要以口呼气，在贵州布依族传说里，一对情人阿赛和阿白唱歌后，阿赛喝完竹筒里的水，把竹筒丢给阿白，只听竹筒在空中发出嗡嗡的响声。由于竹筒在空中被扔过去的时候自然会产生微风，所以阿白认为是风让竹筒唱歌，她唱道："阿哥灵巧胜雷公，竹筒唱歌全靠风，竹筒虽已成双对，还差扁担来挑筒。"她把竹筒看作静止之物，把风看成是相对运动地灌入其中，而忽略了抛竹筒所造成了空气的流动。阿赛也赞同地唱答："风吹竹筒响嗡嗡，竹筒无水人心空，装水要装满筒水，只盛半筒响丁冬。"他提出了液体所发出的声响，并用它来比喻人的心动，同时也把风看作主动、音视为被动。阿白又唱："竹筒盛水不会响，竹筒装风响嗡嗡，阿哥快把水喝完，我俩歌声进竹筒，"于是两人一下子把水喝光，把嘴巴对着竹筒口唱歌，歌声变得更加圆润悠扬，最后他们学会了吹箫。[1] 吹箫的术语有"口风"，就是指通过风门呼出的气流。气飘到空中变成云，回到地面时洒成雨滴，吹进竹筒里就是音乐，于是人们形容"歌声在云端飘荡""在河槽中回荡""在崖顶轰鸣"，[2] 而抽象的"气"孕生出了万物。在陕西传说里，盘古就是由宇宙中的大气团所生的巨人，他呼出的气变成了风，声音变成了雷。为了繁衍后代，他取下自己的两根肋骨，吹一口气变成男女。[3] 这则故事形成了"气—神—风/声—人"的生成序列。原始思维把物质分离和重组，音声和风这两样无生命的客体被气息联合在一起，进而主体化为生命精神。

　　尽管原始思维未必有抽象出事物属性的能力，但它怀着"诗性的宇宙""诗性的时历"，以此探求事物的本源。音声在民间故事中成为包孕世界的开端，它由着气息而徐徐展开宇宙万物。在纳西族神话《人类迁徙记》中，上古天地动荡，声音和气息之间千变万化，生出了两位创

〔1〕《姊妹箫的来由》，见中国民间文学集成全国编辑委员会：《中国民间故事集成·贵州卷》，中国 ISBN 中心 2003 年版，第 445 页。

〔2〕《吴三桂禁唱"万嘴歌"》，见中国民间文学集成全国编辑委员会：《中国民间故事集成·贵州卷》，中国 ISBN 中心 2003 年版，第 111 页。

〔3〕《开天辟地（异文）》，见中国民间文学集成全国编辑委员会：《中国民间故事集成·陕西卷》，中国 ISBN 中心 1996 年版，第 5 页。

世神，分别叫依格窝格和依古丁纳，他们生出了万物，但世上依然没有人。直到高处出现"喃喃"的声音，低处出现"嘘嘘"的气息，这声音和气息再度结合，生出三地白露，白露变成三片大海，大海中才生出了人类的祖先恨仍。[1]《东术争战记》的叙述更为细致，让妙音和瑞气交合出天地湖海：

> 很古很古的时候，还没有天地日月星辰，也没有江河湖海山川。在上方出现了妙音，在下方出现了瑞气。妙音和瑞气交合，刮起三股白风。白风变出白云，白云酿出白露，白露凝出白蛋，白蛋孵开，出现了最早的盘神、禅神、恒神、高神、曾神和米利东主、米利术主，出现了白、黑、红、黄绿各色天地山川和万物。[2]

在这类"宇宙之卵"母题的变体中，人和神都由音乐与气的运动而诞生，风依靠它们来起步，显出"音乐/气息—风—神—世界"的创世要素序列。由于原始思维所考虑的因果性来源于连续的经验，不具有必然性，所以风和乐的发生没有明确的先后之分。在一些神话里，音乐不仅通达寰宇，更创造出穹窿，天地万物乃至于神皆出自音声之气的运动，神只不过是世界和人之间的中介。例如纳西族神话里，妙音和气息共同孕育了盘古（盘神）。音乐作为世界开端之前就存在的自有之物，连带着乐器也成为生命的象征，这方面最具代表性的莫过于打击乐器鼓，鼓的外形如同女性的腹部般饱满，人们幻想其中包裹着新的生命，瑶族神话《密洛陀》道：

> 相传很古很古的时候，天地还没有分开。说不清那阳风吹了多久，也记不住那阴风刮了多久，吹得天气地气卷成团。在那天地之间，有一面铜鼓。铜鼓中间睡着一个女人，头枕着一对鼓槌，旁边

---

〔1〕 中国民间文学集成全国编辑委员会：《中国民间故事集成·云南卷》（上册），中国 ISBN 中心 2003 年版，第 49—60 页。

〔2〕 中国民间文学集成全国编辑委员会：《中国民间故事集成·云南卷》（上册），中国 ISBN 中心 2003 年版，第 378 页。

有九个浮游的影子。这九个影子就是九个大神，是那女人的护卫。
这面铜鼓靠九十九条金龙盘托，有九十九只凤凰相伴。那女人在铜
鼓里睡了九千九百年。一天，霹雳一声，电闪雷鸣，把粘连一体的
天地震裂一道缝缝，惊动九十九条金龙和九十九只凤凰。一时龙飞
凤舞，围着铜鼓里的女人齐声鸣唱："醒来吧，密呀密，快快起来
创世界！"那沉睡的女人是谁呢？她就是*万物之母——密洛陀*。[1]

铜鼓以圆形的宇宙作为原型，它与盘古、盘瓠、伏羲等名称大抵皆
属于程瑶田所言的"家肖物形而名之"。密洛陀在铜鼓中醒来后撑开天
地，感觉孤单而创造了日月和人类，她的苗裔也继承了这一铜鼓。音乐
不仅创造世界，还主宰着时间中的存有，此后铜鼓一次次地帮人类捱过
死亡的危机，以混沌之卵的形态使灾难世界得以甦生，反映出原始的循
环论历史观。例如纳西族神话《人类迁徙记》中，兄妹婚触怒天神引
来洪水，老翁提醒利恩做牛皮鼓，利恩乘着牛皮鼓得以活命，繁衍了藏
人、纳西人、民家人。[2] 打击乐器体现着生命力的节奏，它们的源始
灵力也常表现为"气"，如彝族传说《铜鼓镇母龙》里，当铜鼓咕噜噜
地滚进龙潭时，潭中的水在顷刻间沸腾，一股子浓浓的雾气从水面升向
云天。[3] 总体上，乐风贯气的流动性意味着宇宙的变化，它的律动象
征着生命力量的消耗和复苏。

### 二、通天：天道和天意

音乐作为人造的产物，借巫术思维一跃而升为源始的翕动，使人和
音乐的关系发生控制上的颠倒。移情和拟人缔结出万物有灵的观念，人
们用象征"活"的音乐来通达天命。中国的"天""命"观念始自虞

---

〔1〕 中国民间文学集成全国编辑委员会：《中国民间故事集成·广西卷》，中国IS-
　　 BN 中心 2001 年版，第 11—22 页。
〔2〕 中国民间文学集成全国编辑委员会：《中国民间故事集成·云南卷》（上册），
　　 中国 ISBN 中心 2003 年版，第 49—60 页。
〔3〕 中国民间文学集成全国编辑委员会：《中国民间故事集成·广西卷》，中国IS-
　　 BN 中心 2001 年版，第 358 页。

夏，甲骨文中的"天"为"大"，"命"通"令"，其意关乎具体生活而不涉及抽象生命。至商周以后，《尚书》《诗经》《左传》的"天""命"有了明确的生命内涵，两者相连而用，又可被分为形而上的"天道"和人格化的"天意"，前者讲宇宙秩序，具有实体性；后者谈天帝意志，具有主体性。音乐的神秘色彩与这些不由人为的玄妙相互衔接，配合卜术和仪式，表现为听律知历和以乐通神。

我国的土地物产丰饶、气候相对稳定，民众以得天独厚的农业条件而自给自足。出于日月交替、四时有序的农耕传统，乐律首先与自然秩序相合，形成律历相通的观念。人们对天道秩序的关注离不开天象的变化，《吕氏春秋·古乐篇》讲黄帝令伶伦作律，他循着风（凤）吹竹管所发的音声变化来把握气候。音乐和风的区别在于音乐是人为之果，而风是自然事物，当人操纵音乐时就好比是掌控了风，见《尚书正义》云："圣人之作律也，既以出音，又以候气"。在音乐与历法术数相联结后，乐占成为省察风候、占卜吉凶的手段，瞽作为盲乐师，担任了监听风土的重要职责。韦昭注《国语·周语下》曰："神瞽，古乐正，知天道者也。"[1] 他们虽无明却有耳聪，能够听风辨时以促进部落的农业生产，被尊奉为"圣"。古人为了定律还需制作乐器[2]，所以乐器的尺寸也要符合天道，被奉为"众器之首"的琴首当其冲，见《风俗通》曰："今琴长四尺五寸，法四时五行也；七弦者，法七星也"[3]。除构造以外，乐器的演奏方法也要贴合天地，如四川竹琴的两块简板共长三尺三寸，意为"上打三十三天"，琴用鲁班尺长二尺六的竹筒做成，对应一年的二十四节气（再加上闰月的两个节气，一共二十六个节气），

---

〔1〕 〔清〕左丘明撰，徐元诰集解，王树民、沈长云点校：《国语集解》，中华书局 2002 年版，第 113 页。

〔2〕 王小盾从"律生于风"看出，圣人创制乐器的目的在于定律而非造乐，创乐传说是"圣人"神话的原型。见其《上古中国人的用耳之道——兼论若干音乐学概念和哲学概念的起源》，《中国社会科学》2017 年第 4 期，第 181—182 页。

〔3〕 〔汉〕应劭撰、王利器校注：《风俗通义校注》，中华书局 1981 年版，第 293—294 页。

意为"中打二十四气"。[1]

　　弗雷泽把巫术的思想原则归结为"相似律"和"接触律"[2]，被神化的音乐出于同类相生的"相似律"来顺势预测风雨，又通过"接触律"来影响他物。在农耕条件下，音乐最突出的通天本领仍是助益农业，在广东阳江一带流传着音乐驱蝗虫的故事，说三月三日忽然飞来一大群蝗虫，半个时辰就把方圆几十亩嫩绿的稻苗吃光，但刘三姐会唱歌跳舞，她喊喊跳跳走过的禾苗地都完好无损。[3] 不但如此，她只要一放喉，天上就会下雨，禾苗稻谷都在田畴里得以滋养，所以当地农民每逢天旱时就请她唱歌。[4] 在这些活动中，音乐显出了支配的力量，它能够操纵"天水"，成为降雨或停雨的感应开关。在土家族故事《咚咚奎》里，向勤学吹咚咚奎，学会了吹百鸟、风、雨、雷的声音，村里人在夏天说天气闷热，他一吹就吹来了一阵阵的凉风，大家又在天旱时让他吹雨声，他一吹就有大雨哗啦啦地洒落下来。[5] 人们更将乐律渗透到医疗、军事、自然知识等生活领域，用音乐来治愈疾病、鼓舞士气和学技求知的民间故事屡见不鲜，如蒙古族《安代的传说》里，一位老头带女儿出门治病，在沿途中唱悲歌引来众人合唱，姑娘听见歌声也下车唱歌，竟奇迹般地病愈了。[6] 在藏族传说《少年英雄格萨尔》中，天母巩闷洁姆每每踩着门扇大的红、黄、白三色云彩，吟唱着传谕天神

---

〔1〕《四川竹琴规格的传说》，见中国曲艺志全国编辑委员会：《中国曲艺志·四川卷》，中国 ISBN 中心 2003 年版，第 297 页。

〔2〕［英］詹·乔·弗雷泽：《金枝》，徐育新等译，大众文艺出版社 1998 年版，第 19 页。

〔3〕《刘三妹与"刘三庙"》，见中国民间文学集成全国编辑委员会：《中国民间故事集成·广东卷》，中国 ISBN 中心 2006 年版，第 337 页。

〔4〕《刘三妹唱歌引雨》，见中国民间文学集成全国编辑委员会：《中国民间故事集成·广东卷》，中国 ISBN 中心 2006 年版，第 337 页。

〔5〕中国民间文学集成全国编辑委员会：《中国民间故事集成·湖南卷》，中国 ISBN 中心 2002 年版，第 425 页。

〔6〕中国民间文学集成全国编辑委员会：《中国民间故事集成·内蒙古卷》，中国 ISBN 中心 2007 年版，第 410 页。

旨意的悦耳歌曲，让格萨尔降服四方的妖魔；[1] 汉族传说《祭三媚》里，精于绣活的三媚不慎被淹死，邻村的姐妹们祭唱："正月灵，二月圣，桃花红，李花新，哪个请？同班姐妹请。请做什么？请做鞋，请你三媚教妹来。"唱完后，她们在黑暗里盲穿针，以此向三媚求教绣活。[2] 音乐还会透露给人一些秘密，在苗族传说里，小伙子闹盖导配饶和恋人分离，他吹起箫筒，箫声说他的恋人被花老虎精带到了深山箐林里，前方又隐约有口弦声传来："只要真心赶的人，总有一天会赶上的，快来吧！"他顺着口弦声的方向往前走，果然见到了恋人。[3] 人们用音乐和江河湖海、草木鸟兽等发生共鸣，使音乐成为通达一切的咒语，以此铺就音乐和天地的同源共生的关系。

音乐编织出一张天道之网，它的秩序就是宇宙的秩序，人们在顺从中不自觉地把这秩序拟人化为人格之物。通过移情和拟人，天神可以凭借音乐来操纵自然的运转，如侗族故事中，观音菩萨预知金矿窑洞将塌，就化为两个漂亮姑娘与人对歌，除了不爱唱歌或贪心的人们以外，窑洞里挖金的人们全都跑出来对歌。结果窑洞塌了，把洞里的人全部活埋，而洞外对歌的人却被搭救。[4] 音乐不只是从天界落入凡尘，它还可以从地上通到天上，人因此受到了天神的帮助或妒忌，例如回族传说《博斯腾湖的由来》中，孤女尕尕善歌，天上的雨神听见尕尕的歌，要强娶她为妾。尕尕的拒绝触怒了雨神，他降下旱灾。尕尕的恋人博斯特生气地向雨神射箭，却被雨神之父雷神劈死在山巅。尕尕听闻噩耗后编唱歌曲，歌声虽没有感动雨神，却感动了雨神的妻子，她砍杀了雨神并

〔1〕 中国民间文学集成全国编辑委员会：《中国民间故事集成·青海卷》，中国IS-BN中心2007年版，第117页。

〔2〕 中国民间文学集成全国编辑委员会：《中国民间故事集成·广西卷》，中国IS-BN中心2001年版，第355页。

〔3〕 《闹盖导配饶与恳蛀噜谷嬚奏》，见中国民间文学集成全国编辑委员会：《中国民间故事集成·贵州卷》，中国ISBN中心2003年版，第694页。

〔4〕 《花娘坳》，见中国民间文学集成全国编辑委员会：《中国民间故事集成·贵州卷》，中国ISBN中心2003年版，第357—358页。

降下雨水。[1] 歌曲不只能够打动和反抗神灵，还能给人以神秘的力量，使乐人巫王成为神的代言人，但这种通天技能讲求一定的章法，在河北传说《宣化城的来历》里，老神仙帮明代谷王朱穗铸钟，说可以镇邪鼓胆、招风唤雨，而钟的使用方式须格外注意，比方说起火灾时，鼓要朝南三下、北三下、东五下、西六下才可以叫全城百姓救火。[2] 到了河北故事《琴缘》中，周泽的妻子身亡，他想起妻子说正调琴音可传三里五村，反调琴音能传千里，正反互调可以上传天庭、下入地府，于是他把琴正调一遍，反调两边，静心后弹奏一支夫妻都喜欢的曲子，妻子果然悠悠地坐了起来。[3] 仪式的成功将会增加人们对音乐魔力的信心，一旦失败就被归咎于奏乐者的不诚或者意外，像广西传说《梅代朴》中，梅老帮在与龙王争斗时要求众人芦笙吹响、锣鼓密敲，但吹打的人手酸嘴困，渐渐停了乐声，导致梅老帮被龙王打败。[4] 民间信仰中的"灵验"总会得到自圆其说的证明，人们既能对现实事件进行神圣化的解释，也会给无效仪式找出合理化的托词，[5] 这种"信则灵"的理由虽不一定能完全打消"半信半疑"者的疑虑，但可以帮助人把怀疑对象从仪式行动转嫁给行动者。在一些传说里，假如用芦笙不灵，要么是换个乐器即可，要么是乐人没有达到上天要求的神圣品质，而音乐活动总归是灵的。

　　然而，人的自我意识使人们不满足于顺应自然，还要让自然为自身

────────────

[1] 《博斯腾湖的由来》，见中国民间文学集成全国编辑委员会：《中国民间故事集成·新疆卷》（上册），中国 ISBN 中心 2008 年版，第 240—241 页。

[2] 《宣化城的来历》，见中国民间文学集成全国编辑委员会：《中国民间故事集成·河北卷》，中国 ISBN 中心 2003 年版，第 320 页。

[3] 《琴缘》，见中国民间文学集成全国编辑委员会：《中国民间故事集成·河北卷》，中国 ISBN 中心 2003 年版，第 565 页。

[4] 《梅代朴》，见中国民间文学集成全国编辑委员会：《中国民间故事集成·广西卷》，中国 ISBN 中心 2001 年版，第 326 页。

[5] 安德明把"信则灵"归纳为宗教信仰中的一套自成系统的逻辑体系，仪式的成功会被归功于信仰的力量，万一不成功则会得到信仰的辩护，这种自圆其说的"灵验"不断地强化着人们心中的信仰，见其《天人之际的非常对话：甘肃天水地区的农事禳灾研究》，中国社会科学出版社 2003 年版，第 195—197 页。

服务，使自己从遵循天命上升到统治世界的地位，所以人需要把人力不及的自然音响改造为人为可控的音乐，通过音乐对自然发号施令。在四川成都市郊出土的汉画像砖中，人首蛇身的女娲手执排箫，配合伏羲的规矩，大有规天矩地之意。弗雷泽看出，巫术宗教采取命令式而非祈求式，它不取悦神灵而是强迫神灵，就像对待那些无生命的灵长。[1] 与此同时，神灵也凭借风雨雷电的音声与人对话，掣肘人类，两方通过音乐来彼此竞争。在天津神话《人为嘛穿上了衣裳》中，老天爷的九个儿子脾气暴躁，用人皮蒙鼓并敲鼓打雷，震得人间半死不活。但人也有赢的时候，如宁夏故事《山里人扬场为什么打口哨》中，山神爷搂着风婆婆，却被牧羊人瞅见，牧羊人一边吹口哨一边打响鞭，说要把他俩的丑事抖出去。山神爷和风婆婆求饶，牧羊人趁机要求风婆婆以后一听自己打口哨就得吹风。从此，山里人在扬场时，如果没风就给风婆婆打口哨。人与天意之间呈友好或敌对关系，也显出平等的对立，谁都可以侵犯或示好另一方。音乐唤起人的精神力量，使人拥有与外界相较量的勇气。

音乐作为通天的工具获得了神圣的倾向性，这一可能性来自人对音乐的感受。音乐本身没有神圣性或禁忌性，它们都是音乐处于社会中的结果，所以神圣性也不是对音乐本身的规定，只是对音乐与社会的关系的规定。从天道到天意，人们的需求从生存过渡到道德。一方面，人格化的神灵具有常人的性格，他将根据人的行为来做判决，如云南传说《玉皇鼓》中，玉皇大帝让孤儿兄弟当雷神，并赠送鼓槌，命令两兄弟打鼓劈死地上的恶人；另一方面，品德败坏的神灵会被人打败，如河北传说《震天鼓》里，天庭老头想敲鼓震死主人公王付，但天庭的姑娘们给王付避音珠，老头反而被自己给震死了。可见，道德的"理"由天道而来，人格天只是主宰者而非创始者，它按照既定的理序观念来支持有德者并惩罚失德者，所以天意尚需遵循天道。

---

[1] ［英］詹·乔·弗雷泽：《金枝》，徐育新等译，大众文艺出版社1998年版，第79页。

### 三、升仙：乘乐往永生

音乐堪比通天的"建木"，让神的意志顺流而下，使人的意图攀援而上。既然乐能通天，神仙们自然也会奏乐，并将音乐传给世人。于是在民间故事里，经常有一个小伙子在朦胧中听见神仙的奏乐声，如壮族故事《三月三歌节》里，孤儿罗达进岩洞躲雨，却夜夜听见漂亮的歌仙们吹笛伴歌。他为此入迷，整整听了一年，直到手舞足蹈时摔伤才被发现。罗达请求歌仙们把这些迷人的歌传给凡人，歌仙们把他带回天上医治，并同意罗达把歌传遍村寨。[1] 神也教人制作乐器的技巧。在侗族故事《芦笙七音调》里，芦卡和芦雅两兄弟听见远处飘来乐声，两颗心跟着乐声飞上天，在天堂山上跟管乐器的仙女索求竹笙样品，学会了制作嘹亮的竹笙。[2] 音乐实体的神圣性在于它和神的同等地位，它创造了神或是由神所创，以此与神同行。这些故事表明人们从内心里尊崇音乐，认为它本应是天上之物。

出于乐和风的缥缈感，传说中的仙人往往是乘风踏乐而来，在广东《禁钟楼的传说》里，仙人"一阵风便来到父女俩面前"，指点姑娘用神力挂钟。[3] 缪勒认为原始人从三类对象中形成神灵观念，一是能完全把握的石头等物体，二是能部分把握的山河等对象，三是可见不可及的日月等物体，这三类物体的造神能力递增，人们从这些有限事物的内外看出一种无限之物，从而形成了神的观念。音乐显然超出了这三类物体，它和风、雷都属于不可见且无限的"另外一些对象"，而宗教是领悟无限的主观才能，无限的观念即是神圣的观念。[4] 民间叙事以有限的数字来表达音乐的无限，通常说人们唱了七天七夜的歌，吹了七天七

〔1〕 中国民间文学集成全国编辑委员会：《中国民间故事集成·广西卷》，中国IS-BN中心2001年版，第343—344页。

〔2〕 中国民间文学集成全国编辑委员会：《中国民间故事集成·广西卷》，中国IS-BN中心2001年版，第361—362页。

〔3〕 中国民间文学集成全国编辑委员会：《中国民间故事集成·广东卷》，中国IS-BN中心2006年版，第465页。

〔4〕 ［英］麦克斯·缪勒：《宗教的起源与发展》，金泽译，上海人民出版社1989年版，第15—37、124页。

夜的芦笙，而乐声传了九百九十九里。无限意味着它们始终存在，并且通达一切，成为"众神的呼吸""世界的萌芽"。在乐风的互渗和通天的移情中，音乐只是工具，但当它被无限化就上升为永生的本体，这使人们不仅对音乐存有共同一致的通神希冀，甚而在潜意识里让它担当了信仰的对象。

但音乐无形无象，需要一种象征物才能被间接崇拜。乐器就是一项合适的媒介，原始思维使乐器具有了人的脾性，如琴之雅驯、号之燥烈、鼓之铿锵，这种"人格化"的自然观又被颠倒为一种"神格化"的世界观，让人认为乐器自带有神性、灵性或巫性，从而把它们奉若神明。在彝族神话《铜鼓的来历》中，创世的铜鼓教人们在刀上抹粪，杀死了作恶的人熊精。[1] 人们也可以把音乐直接拟人化，例如藏族传说《央金拉姆》中，妙音女神央金拉姆在彩云里弹奏动听的乐曲，使一位四十岁的妇女生下女孩。[2] 在更多的时候，音乐隐匿为仪式中的手段，在故事里充当天神降世的配乐，使人在迷幻中认识神，如《拾遗记》载师延为乐师，入殷商时，"总修三皇五帝之乐。抚一弦之琴则地祇皆升，吹玉律则天神俱降"。音乐之美是贯通天人之际的枢纽，神秘的"天籁"架起一座桥梁，让人如转换空间般地置身于天地间。这"天"不同于西方只可向往的天国，而是人能够抵达且来回通行的对岸。按任继愈编《宗教大辞典》的绪论所言："宗教（Religion）是人类社会发展到一定水平出现的一种社会意识形态和社会文化历史现象。其特点是相信在现实世界之外存在着超自然、超人间的神秘力量或实体。信仰者相信这种神秘力量超越一切并统摄万物，拥有绝对权威，主宰着自然和社会的进程，决定着人世的命运及祸福，从而使人对这一神秘境界产生敬畏和崇拜的思想感情，并由此引申出与之相关的信仰认知和礼仪活动。"[3] 若将"宗教"一词换作"音乐"，这一描述仍然可以

---

〔1〕 中国民间文学集成全国编辑委员会：《中国民间故事集成·云南卷》（下册），中国 ISBN 中心 2003 年版，第 788 页。

〔2〕 《央金拉姆》，见中国民间故事集成全国编辑委员会：《中国民间故事集成·西藏卷》，中国 ISBN 中心 2001 年版，第 574 页。

〔3〕 任继愈主编：《宗教大辞典》，上海辞书出版社 1998 年版，绪论第 1 页。

成立。在民间叙事中，音乐是通向永恒至福的可靠方式，它由活人主动前往并直接通达。

在音乐的通天力量下，乐器更不能被轻易制造，除了在尺寸上与节气相通外，它还得沾上人的精气才能发出更大的威力。在江苏、北京、天津等地流传着造钟的传说，讲述皇帝要造一口全城都能听到的大钟，称百天之内造不出就要杀掉所有造钟的工匠。有个老工匠说会造大钟，让皇帝先把旁的工匠都放走了。快到百日时，大臣提议用童男童女献祭，老工匠的女儿却代替童男童女抢先跳进了烧红的汁水里，老工匠含泪浇钟，终于成功了。[1] 在内蒙古异文里，王昌将军要铸钟却不响，铸钟匠人对他讲述了这类祭钟传说，于是王将军把自己的亲生女儿推进铁水，终于铸成了大钟。[2] 这些通灵之物的铸法代价不菲，另有些乐器吸收了天上的灵气，如苗族的大鼓据传是由龙女跳进铜水里化身而成，又说是天上的舅爷所赠。[3] 但乐器的神圣性需要被保护，否则灵气会流失，在藏族传说中有一个小伙子听巫师劝告，打制出了有灵魂的铜铃，但他的父亲违犯禁忌而回头偷看，导致铜铃的灵魂跑掉了。[4] 但实际上，人们敬重的是音乐而非乐器，真正赋予乐器以神圣身份的是音乐崇拜的语境，所以乐器在仪式和日常中的命运着实不同。在陕西传说《白云山的钟鼓》中，清官海瑞站在白云山真武祖师大殿前一脚把牛皮鼓踢下楼，丝毫不怕冒犯了寺庙的静穆，这是因为鼓在清静中只是一个不具功能的配件，假如是寺庙正敲鼓做法时，海瑞的举动恐怕就要多加思虑。

在现实生活中，祭祀的乐人和巫师被赋予了神性。案牍上的神牌只是一位象征，它难以通达，但人们却能够恍兮惚兮地通达音乐，并且用

〔1〕《鼓楼大钟亭》，见中国民间故事集成全国编辑委员会：《中国民间故事集成·江苏卷》，中国 ISBN 中心 1998 年版，第 319—320 页。

〔2〕《新城鼓楼的传说》，见中国民间文学集成全国编辑委员会：《中国民间故事集成·内蒙古卷》，中国 ISBN 中心 2007 年版，第 293—294 页。

〔3〕《龙女化铜鼓》《拉鼓节》，见中国民间文学集成全国编辑委员会：《中国民间故事集成·广西卷》，中国 ISBN 中心 2001 年版，第 356、346 页。

〔4〕《珞巴族禁止工匠在本村做活》，见中国民间故事集成全国编辑委员会：《中国民间故事集成·西藏卷》，中国 ISBN 中心 2001 年版，第 231—233 页。

手舞足蹈对它的感召作出响应。民间叙事中的音乐不但能传达于天人之间，甚至能带人们升天飞仙。在瑶族《打长鼓的传说》中，盘王之女下凡嫁给唐冬比，她被盘王召回天上后，拨开云头喊丈夫去南山砍一棵九丈九尺七寸的琴树，做成三尺六寸的长鼓，待十月十六日打鼓转三百六十圈，就可以升天与自己团聚。唐冬比照做，打着长鼓，果然像山鹰一样上天了。仫佬族《阿仰兄妹制人烟》里，阿仰用粗壮的麻杆扎成芦笙，爬到高山顶上边吹边跳，那西天的一朵朵白亮云彩铺开又长又宽的石阶路，阿仰吹着芦笙踏上麻花云，走到了天上。由于高音调与快节奏让人有飞升的感觉，所以民间故事里更常见人吹箫引凤而飞天，又由于音乐的无限性，它获得了不生不灭的能力，并赋予仙人以长生不死的躯体：

> 萧史和弄玉天天在宫楼里吹奏和乐，修身养性，渐渐地萧史不食人间米粒，只饮几杯水酒，精神却比以前饱满。弄玉也慢慢地不吃饭菜了。从此，俩人笙箫齐鸣，常常引来凤凰落在宫楼的东边，红颜色的龙盘在西边。半年后的一个月夜，俩人修行成功，萧史乘上红色的龙，弄玉坐上彩色的凤，夫妻双双飞到天宫去了。[1]

最初的音乐信仰必定关联着日常生活的功利目的，韦伯（Max Weber）指出，健康长寿和发财是中国宗教的福祉，人们把死看作绝对的恶，采用魔法而非伦理来决定命运。[2] 音乐从原始的生命宣泄到和谐的生命律动，成为生命意识的象征，以通天来达到对彼岸的永生追求。这方面以刘三姐的故事最具代表性，刘三姐和农夫对歌，在鲤鱼岩里唱了三年又三个月，仍然胜负难分。正当她有点支撑不住时，一条大鲤鱼

---

〔1〕《萧史与弄玉》，见中国民间文学集成全国编辑委员会：《中国民间故事集成·陕西卷》，中国 ISBN 中心 1996 年版，34—35 页。

〔2〕［德］马克斯·韦伯：《儒教与道教》，王容芬译，商务印书馆 1995 年版，第 16、251 页。

跃出龙潭，载着她上天去了；[1] 有时，刘三姐因唱歌受到兄嫂的虐待，天降大雨，她脚旁的石头变成一条青龙，驮着她腾空直上九霄云；[2] 刘三姐还和秀才张伟望对歌成仙，留下两个会唱歌的石像。[3] 理性的彼岸只能被敬重和向往，音乐却带人上天，让人直达心中的彼岸。神是灵肉不分，而仙是灵肉相分，灵魂虽永世不灭，肉体却可能风化，例如刘三姐在铜石寺吹箫，过世后尸体不腐，但一位舂米工将她的尸体奸污，导致仙尸化散；又如西山村妇女出于怨恨，把狗血和马尿泼在刘三姐和张伟望的石像上，这使得遗留在人间的石像立刻停止对歌。

在乘乐升仙的过程中，功利特征也逐渐掺杂起道德性质，故事中奸污刘三姐仙尸的舂米工被雷劈死，与刘三姐对歌惨输的才子们在狂风暴雨下翻船身亡，而一直虐待刘三姐的哥嫂也在她的歌声中变成了癞蛤蟆。如果说信仰"不是理智对某些声明的认同，而是一种道德上的忠实态度"，[4] 那么民间叙事正体现出人对音乐的虔诚信仰。音乐的力量引起了人们的惊异和敬畏，使得神格化的音乐拥有了对人的审判权。这在两兄弟型故事中相当常见，同样是面对妖怪，善良的弟弟能得到破铜锣，坏哥哥却被捏长了鼻子；弟弟敲破铜锣获得了饭菜，哥哥的嫂子抢着敲铜锣，结果使哥哥的头缩进了胸腔。[5] 音乐的力量设定了不可行恶事的禁忌，它超越中介的身份转成为一根判决的棒，并根据人的善恶来分配福祸。当人们与神格化的音乐相对话时，音乐不再是取悦神

〔1〕《刘三姐唱歌得坐鲤鱼岩》，见中国民间文学集成全国编辑委员会：《中国民间故事集成·广西卷》，中国 ISBN 中心 2001 年版，第 202 页。

〔2〕《三姑乘青龙》，见中国民间文学集成全国编辑委员会：《中国民间故事集成·广西卷》，中国 ISBN 中心 2001 年版，第 208 页。

〔3〕《刘三姐与张秀才对歌》，见中国民间文学集成全国编辑委员会：《中国民间故事集成·广西卷》，中国 ISBN 中心 2001 年版，第 212 页。

〔4〕［波兰］柯拉柯夫斯基：《宗教：如果没有上帝……：论上帝、魔鬼、原罪以及所谓宗教哲学的其它种种忧虑》，杨德友译，生活·读书·新知三联书店 1997 年版，第 38 页。

〔5〕《破铜锣》，见中国民间文学集成全国编辑委员会：《中国民间故事集成·青海卷》，中国 ISBN 中心 2007 年版，第 454 页。

灵的工具而是让人直接沉浸其中。不过，由于民众只是在单纯情感中将它视作冥冥之中的手段，所以音乐的效用被限于俗世规定的品行准则。在民间叙事对神圣性的追求过程中，音乐成为一条追寻彼岸而永待着陆的舟楫。

# 第三章　民间音乐故事的文化阐释

民间音乐故事以音乐为线索透露出日常生活中的文化事象，本章将探讨这一叙事传统的生成与社会文化之间的关系。在 20 世纪 50 年代阿诺德指出文化批评被限于精英阶层对大众文化之居高临下的审视[1]以后，文化批评的重心渐转向大众媒介，民间文学及民俗学的发展也使文化研究视角愈发投向普通民众。"文化"的概念及其研究目的言人人殊，英国人爱德华·泰勒（Edward Burnett Tylor）在 1871 年对"文化"做出全方位的定义，即"一个错综复杂的总体，包括知识、信仰、艺术、道德、法律、习俗和人作为社会成员所获得的任何其他能力和习惯"[2]。本文在此基础上结合赫尔德、T. S.艾略特等人所拓展的文化定义以及民间音乐故事的固有属性，将"文化"视作一种有关意义的生产及流通的具有边界性的社会生活模式。对于民间音乐故事的文化阐释将是一种通过解读叙事内容来透视社会生活的途径，文本视角和文化视角在这一过程之中彼此观照。

基于民间文学和现实生活的相互渗透，民间故事研究界自 20 世纪初期起对异类婚、呆女婿、狗耕田等主题故事进行了多元的文化解读，在神话—原型批评、文化人类学、新历史主义、知识考古学等方法之余，学者们也践行着生活体验之本我自述与民族志之他者深描的研究范式。这些方法试图理解民间故事与公共习俗、社会制度、集体欲求、个体心理之间的复杂关系，它们可供本章进行合理的借鉴。以往历史学界对民间音乐故事的文化解读主要附属于古史溯源，民俗学界的研究方向兼涉集体无意识等精神内涵以及对于当代社会发展的实用价值，音乐学

---

〔1〕　［德］西奥多·阿多诺：《棱镜：文化批评与社会》，见吕超编《西方比较文学与文学理论名篇选读与实践》，南开大学出版社 2018 年版，第 255 页。

〔2〕　E. B. Tylor, *The Origins of Culture*, New York: Harper and Row, 1958, p. 1.

界的探讨主要涉及实际演奏方式和古代乐史流变，尽管各个学界表现出多元化的研究取向，但由于音乐故事的独立价值未显并且成果所涉的主题有限，所以故事内容所包含的精神世界和生活意义还有待于深入探讨。

民间音乐故事在有意识、下意识、无意识的惯例习俗的基础上表征现实，讲述者通过对感官世界的加工改造而把自身的生活经验和情感体验融入客体对象，使故事的每一类型、母题、意象均带有文化的辙迹。这些痕迹既是历史文化及社会思想的宝库，也隐含了一些令人堪忧的碎瓦，使故事像一体多面的棱柱般折射出不同的光束。棱柱的反射之光可供人以观照自身，在理解民间音乐故事之生成的因果关系的基础上反思它的意义关系，以此挖掘文本思想和日常实践之间的关联。尽管文无达诠，但中国传统音乐文化自有其基本价值取向，这张"由人自己编织的意义之网"[1] 在文本中被分解又合并为人情礼义的各个要素，将故事角色悬挂于其上。本章基于音乐创制、音乐传承、音乐表演、音乐风俗这四项故事主类，结合未被列入类型的故事文本来分析各个主题事象的表现方式及其意义。

## 第一节　音乐创制：多维的融通

自然界中虽有一定的音响模态，但"音乐"是一种人为的秩序化产物，乐律、乐器、乐种、乐曲皆体现出人类的创造力。音乐史学界对于音乐的起源持有单一起源说和复合起源说，单一起源说主要有劳动说、本能说、巫术说、信号说、模仿说、抒情说等，复合起源说则综合各论。[2] 从实证角度而言，音乐的起源问题永无定论，它随出土材料而无尽更替，如 20 世纪发掘出的贾湖古笛取代陶埙成为最早的乐器而将音乐史推前了约一千年。在考究以外，普通百姓也对音乐的来历给出了主观层面的解释，通过音乐创制故事讲述了音乐本体以及调、器、

---

〔1〕　马克思·韦伯："人是悬在由他自己所编织的意义之网中的动物。"见 [美] 克利福德·格尔茨：《文化的解释》，韩莉译，译林出版社 1999 年版，第 5 页。

〔2〕　秦序编著：《中国音乐史》，文化艺术出版社 1998 年版，第 4—5 页。

种、曲的来历。自 20 世纪 20 年代以来，国内外的音乐史研究一度将神
话传说评为"不足为据"，叶伯和《中国音乐史》、王光祈《中国音乐
史》、杨荫浏《中国古代音乐史稿》皆把上古神话移出起源的史料范
围，但在论述音乐发展过程的部分仍偶尔采用民间故事作为佐证。诚然
神话传说浩远幽渺，不过民间音乐创制故事中的乐器制材及其地域要素
未尝不可给史学研究提供线索，虽然故事角色和具体过程已不可考，但
这些叙述内容中隐含着音乐的创制意义。

### 一、创制环境：农耕与游牧

自先秦以来，《山海经》《左传》《淮南子》等典籍文献中保留着上
古的涉乐神话，但"乐"字的所指往往是诗、乐、舞为一体的原始艺
术，至于"音乐"一词，首见于《吕氏春秋·孟春纪·重己》："其为
声色音乐也，足以安性自娱而已矣。"观其来历，《古乐篇》载："帝尧
立，乃命质为乐。质乃效山林溪谷之音以歌，乃以麋鞈置缶而鼓之，乃
拊石击石，以象上帝玉磬之音，以致舞百兽。"[1] 民众借用自然声响来
形容音乐之美，此处的质效仿"山林溪谷之音"而成歌。至于打击乐
器"缶"和"磬"，它们的制材分别是麋鞈和石头，这些都与原始的自
然生态环境息息相关。

暂撇开故事类型中的"1. 神授音乐系列"以及"乐风孕世"一类
的宇宙起源母题不谈，民间故事凡是讲到人类制乐，那初始的乐声基本
是伴随着乐器而得，少数文本会让角色直接开嗓唱歌，其后又有乐种和
乐曲的创新，这些显出了音乐创制和音乐表演的一体化。乐器制作流程
和歌唱缘由大致可以分成两类：一、角色在不经意间听及或触及某物，
陶醉于自然的声响，于是模仿这一音声制造出相应的乐器，或唱出相应
的歌声；二、角色为生活中的重大事件而产生悲喜，特此制作乐器或高
歌长啸以抒发心绪。尽管故事中的制器手法和妙音歌喉皆源自想象，但
乐器的形制和声效以及歌唱的曲调、歌词和发声方式大抵要参照现实，
并由此展现出各个地域的自然生态条件，这在民间叙事文本中尤以农耕

---

〔1〕 许维遹集释：《吕氏春秋集释》，中华书局，2009 年，第 24、125—126 页。

和游牧（包括畜牧）这两大背景最为明显。

在"2. 人制音乐系列"的民间故事中，琴、瑟、笙、梆、笛、芦笙、吐良皆为木材所制，农耕地域的自然生态一望即明。例如四川传说《瑶琴的来历》讲述伏羲时代的匠人用梧桐木制作五弦琴；湖南传说《歌仙方回教韶乐》讲述了方回通晓音律，帮助老百姓用竹子做出芦笙；云南景颇族《吐良的传说》则说小伙子乐央当志在恋人身亡后用竹子吹哀思，造出吐良。文人叙事亦见此类，《太平御览》载伶伦制笛："黄帝使伶伦伐竹于昆溪，斩而作笛，吹之作凤鸣。"中原及西南地区可以采竹为笛，西北一带却多取用动物的遗骸制作乐器，如新疆塔吉克族《鹰笛的传说》中，牧羊人瓦法时常用牦牛角制作牛角号，或者把牧羊鞭钻孔当笛子，吹奏时召唤牲畜自动聚拢。一天，他为救苍鹰而与恶狼搏斗，奄奄一息的苍鹰让他用自己翅膀上的骨头做一支笛子当作纪念品。瓦法刮净骨肉，做成三个音孔的鹰笛。[1] 除此之外，青海藏族故事《神鼓舞》讲述羌族首领屠羊制鼓，内蒙古传说《马头琴的传说》用马骨做马头琴，大体来看，牛、羊、鹰等动物的遗骨成为塞外乐器的重要原材。

不光乐器的主材遵循各地现实，一些故事还述及乐器的配料。湖南传说《蔡伦造纸》中，蔡伦的徒弟们想学笛膜的造艺，他们遵循蔡伦的指示从竹筒里找秘方。待到劈开竹节，只见竹筒管里有一层白又薄的纸，这就是今人称道的"竹膜纸"。[2] 贵州侗族《果吉》采用棕丝做二弦琴的弓弦，这些材料都离不开农耕的生态环境。游牧地区的故事基本上不提笛膜，却常讲述弹拨乐器的琴弦，这些弦也是采自动物器官而非植物纤维。蒙古族《马头琴的传说》用马尾制作马头琴的琴弦，新疆柯尔克孜族《掉罗勃左节》则用马尾做出柯亚克琴，另见该族和哈萨克族的不少故事采用羊肠制作冬不拉和库木孜等乐器的琴弦。

除乐器以外，作曲灵感也受到客观环境的影响，这在民间故事中主

---

〔1〕 中国民间文学集成全国编辑委员会：《中国民间故事集成·新疆卷》（上册），中国 ISBN 中心 2008 年版，第 534—537 页。

〔2〕 中国民间文学集成全国编辑委员会：《中国民间故事集成·湖南卷》，中国 IS-BN 中心 2002 年版，第 77 页。

要表现于乐曲的创作素材。在"4. 乐曲编创系列"故事中，农耕地区和游牧地区的动植物给予了作曲者以不同的灵感，如河南轶闻《秀才编戏》中描述两位秀才闲逛，见椿树和楸树扭交，风刮而响，决定编写《春秋配》;〔1〕北京轶闻《程砚秋擅创新腔》讲述程砚秋漫步什刹海湖畔，听见那富有音乐感的秋虫鸣声，创出了《锁麟囊》中的新腔;〔2〕广东传说《何博众谱〈雨打芭蕉〉》说何博众在初秋夜到芭蕉园里如厕，忽闻雨打芭蕉叶声，何博众回去后就立刻谱成了《雨打芭蕉》。〔3〕农耕地域的灵感来源不离山湖草木，而西北游牧地区多用马、羊等动物作为线索，如新疆蒙古族《带绊的黄骠马》《洁白的母驼》《漂亮的羯山羊》分别讲述人们以黄骠马、母驼和羯山羊为题材，创作出同名的楚吾尔古曲。

上述农耕和游牧的生态环境只是依据故事内容所做的简要区分，一些地区的农副相兼，谷物可用于饲养家畜，所以植被和动物器官都可以被用以制作乐器。个别乐器具有相对固定的振动模式，它们的制法在各地各族便大致相同，比如鼓面的制作基本离不开动物的纤维组织，四川苗族《葬礼的起源》、云南纳西族《人类迁徙记》、湖北汉族《蒿草锣鼓的由来》都采用牛皮或羊皮蒙鼓，天津汉族《鼓楼的传说》、新疆维吾尔族《手鼓的来历》、新疆塔吉克族《达甫的传说》是剥蛇皮蒙鼓，山东《还你天鹅皮》和《张果老补渔鼓》都用猪皮蒙鼓，而安徽汉族《渔鼓筒的传说》用猪尿泡鞔鼓。在同一地域环境中，相同乐器的制材也有可能会发生变化，如云南基诺族《敬献祖先的来历》砍树来做木鼓，云南白族《开天辟地》用金石制鼓。另外，在同一故事中可能会有不同制材的现象，如贵州苗族《体仑米和爷梭》讲述两兄弟得知洪

〔1〕　中国戏曲志编辑委员会：《中国戏曲志·河南卷》，中国 ISBN 中心 1992 年版，第 575 页。

〔2〕　中国戏曲志编辑委员会：《中国戏曲志·北京卷》（下册），中国 ISBN 中心 1999 年版，第 1012 页。

〔3〕　中国民间文学集成全国编辑委员会：《中国民间故事集成·广东卷》，中国 IS-BN 中心 2006 年版，第 197—198 页。

水将临，哥哥仑洛造出铁鼓，体仑米却造出木鼓。[1] 在现实之中，音乐的创制应有更加多元化的地域生态分界。

### 二、创制人物：乐者无贵贱

民间故事中的音乐创制者可能在历史中实有其人，也可能是全然虚构的角色，他们的社会身份包括始祖、仙人、帝王、文人、平民、专职乐工这六类常见形象，表现为布洛陀、八仙、唐明皇、孔子、刘三姐、雷海青等典型人物。除人类以外，动物、植物和器物也可能在文本中拟人化地主导音乐的创制流程，像贵州苗族《芦笙的传说》讲述知了蜜迪两次上天，先是帮助人类把天上的芦笙挑回人间，再是去观察芦笙的结构并学习曲目，好让巧匠造出人间的芦笙，使大家伙都能吹出曲子。考虑到蝉鸣在世界各地被喻为音乐，结合蝉在气温变化中的音色差异以及天转阴雨时因叶翼沾湿而骤停鸣声，便不难理解这一故事中的附会缘由。

尽管音乐的创制人物各有主职，但他们进入音乐层面就脱却了原有的贵贱之分。在"1. 神授音乐系列"和"2. 人制音乐系列"故事中，音乐天赋平等地降临于社会的各个阶层，从帝王到乞丐都有可能成为音乐的鼻祖。广西壮族《地上的星星》讲布洛陀在开天辟地以后带人挖三彩泥，做出两头圆大中间小的模子，又将孔雀石炼成金色熔浆倒入模子，制成铜鼓[2]；安徽《渔鼓筒的传说》中，八仙之一汉钟离在砍柴时无意间砍倒神竹，他先把拇指粗细的横枝砍下，做成洞箫赠予韩湘子，再把竹竿两头砍平，鞔以猪尿泡做成手鼓，即今渔鼓艺人的"渔鼓"；四川故事《四川金钱板的来历》中，勾践卧薪尝胆时，范蠡持双剑唱歌鼓励百姓，越国在激励下富强，百姓为纪念范蠡，用三块竹板代替剑和鞘，并在剑板上嵌金钱，曰"金钱板"；河南《三弦书的起源（二）》中，孔子周游列国，由于人们听烦了他的三纲五常和三从四

---

[1] 中国民间文学集成全国编辑委员会：《中国民间故事集成·贵州卷》，中国IS-BN中心2003年版，第51页。

[2] 中国民间文学集成全国编辑委员会：《中国民间故事集成·广西卷》，中国IS-BN中心2001年版，第86—87页。

德，孔子就做三弦编戏唱；[1] 四川傈僳族《葫芦笙的来历》中，一家人逃荒，五个儿子却相继害病而死，阿爸就用金竹做口弦、慈竹刻葫芦笙，奏乐追悼死去的儿子；[2] 新疆哈萨克族《科尔博嘎与冬不拉》中，成吉思汗之子卓西为除黑熊而死，没人敢告诉成吉思汗，科尔博嘎用松树和羊肠做出冬不拉琴，弹奏出冬不拉的第一支凄凉的乐曲，使成吉思汗在悲痛中会意。[3] 在这些案例中，始祖、仙人、王臣、文人、平民和乐工分别通过自己的灵感及努力而创制出乐器或乐种，无人可以不劳而获。

这一普适的状况与经籍文献形成对比，例如《世本》载，伏羲或神农作琴瑟，女娲作笙簧，随作笙，随作竽，颛顼命飞龙氏铸洪钟，夷作鼓，伶伦作磬，无句作磬，舜作箫，夔作乐。儒家典籍中的音乐创制者大多数非王即臣，平民仅受惠享而绝少贡献，文中所述的乐器在封建时期也多被纳入宫廷雅乐。若按统治阶级对音乐功能的区分，商代的音乐有"巫乐"和"淫乐"，至周发展出"雅颂"和"郑声"，盛唐又分出"雅乐"和"燕乐"，后者可被统称为"俗乐"，它从民俗之谓渐生出庸俗的贬义。但民众对于音乐采取"悬置雅俗"的非功利态度，[4] 尽管他们也受正声观念的规束，却尚不至于对自身的音乐品味进行效仿式的嘲讽。既然音乐的雅俗属性被存而不论，民间叙事中的始祖、臣子和文人就也有可能制作出俗乐及其用器，例如湖南侗族《吹芦笙的来历》讲述尧帝爱听音乐，有一次听见流经芦竹的泉水声就命人仿制乐器，并亲自为它取名为"芦笙"；江苏《唱春的来历》说是明永乐年间，冯阁老赴京但船上断炊，就演唱乞食直到春来，于是他成为"唱春"的始祖；湖北《打鼓说书的由来》则讲述孔子被困蔡国，他自编唱词，让弟子执犁铧碎片沿门敲击歌唱乞讨。在各类故事中，位高权重

---

〔1〕 中国曲艺志全国编辑委员会：《中国曲艺志·河南卷》，中国 ISBN 中心 1995 年版，第 553 页。

〔2〕 中国民间文学集成全国编辑委员会：《中国民间故事集成·四川卷》（下册），中国 ISBN 中心 1998 年版，第 1441—1442 页。

〔3〕 中国民间文学集成全国编辑委员会：《中国民间故事集成·新疆卷》（上册），中国 ISBN 中心 2008 年版，第 527—528 页。

〔4〕 详可参看本文的第二章第二节。

者和身份寒微者都需要经过数次尝试才能奏响美妙的音乐，乐器、乐种和乐曲的具体流传也受到环境的推动或制约。

除乐器以外，中国传统记谱法还使作曲者常处于匿名状态。相比于儒家功归于圣王的惯常认祖方式，民间叙事中的音乐经常被视作集体的贡献。在贵州侗族《相金上天去买"确"》中，侗家和苗家凑银子，派老人故些和年轻人相金、相银上天把踩歌堂活动"确"买回地面。三人买回"确"和吹奏所用的芦笙，但老人故些在返途中不慎摔死，把芦笙也摔破了。寨里的金毕、舍正两人把破碎的芦笙竹片凑拢，上山砍来杉木和竹子，又先后尝试树叶、木片和铜片做簧，终于按原样重新做出芦笙。[1] 在集体的冠名权下，平民们创造出不同的乐种和曲目，畲族的畲歌来自对祖先的纪念、侗族的戛锦被用来倾吐爱情，广东姑婆屋的自梳女则唱"锦绣叹五更"悲歌。既然音乐是出自民众之手，它们就与日常生活息息相关，从而显现出不同的创制动机。

### 三、创制动机：生存与生活

音乐不只是"现时"的产物，也不仅是一种无间断的"绵延"，它有它的"过去"。据现有文化史的研究成果，上古时期的音乐主要是作为巫乐，具有禳灾治病和文化整合等效用。各类乐器也具有不同程度的实用功能，如钟鼎既可发响也是盛饭的器皿，这一"过去"使它在相关族群内部不仅是娱乐的工具，还成为权力的象征。从音乐的功能可挖掘原始氏族对音乐的创制动机，民间叙事对此进行了无尽的想象，主要是通过音乐给生存和生活做出的实际贡献来展现其实用和审美的双重功效。

在生存方面，音乐涉及的物质诉求可分为祭祀、劳动、医疗和求救讯号。在祭祀环节中，巫觋渴望凭借神秘的音乐达到通天的效果，常见的意图是求雨或驱魔，以保障老百姓的基本生存。本文第一章已表明，各类故事只要在结尾添加起源类字眼，就有可能形成音乐起源类故事，由于音乐创制的动机相较于具体制作过程更显抽象，所以在此可以加入

---

〔1〕 中国民间文学集成全国编辑委员会：《中国民间故事集成·贵州卷》，中国 IS-BN 中心 2003 年版，第 449 页。

另三大类故事以作补充探讨。"17-1 唱歌祈雨"和"18-3 音乐驱魔"型故事皆是这方面的案例，前者广见于我国福建、广东、湖北、湖南、新疆、云南等地，主要通过唱歌及吹螺号等奏乐方式求雨，这成为高山族歌舞及三月三唱戏风俗的来源；后者通行于我国黑龙江、四川、浙江等地，大致讲述人们用音乐降服了作恶的魔鬼，从而形成了萨满跳神、婚夜对歌、藏族酒歌等涉乐风俗。音乐对劳动的助益作用主要源于节奏感，"3-3 劳逸结合""17-2 舜驱耕牛""17-3 踏点做事""17-16 鼓舞士气"型故事中讲述了秧歌、乐亭大鼓、山东大鼓、犁铧大鼓等曲种以及锣鼓、单皮鼓等乐器的来历，由此可见打击乐器对于体力劳作的催动作用。通过音乐及乐器来治愈疾病、传递消息和载人托物的民间故事屡见不鲜，在"17-5 音乐治病""17—21 鼓中藏书""17-22 绝境呼救"型故事中，音乐被用于医疗、军事、自然和社会知识等生活领域。然而，原始祭祀和特殊交流过程中的初始声响只被当作一种特殊的信号，它们未必经过情感的雕琢，从严格意义上来说还不算是音乐，待到祭祀和呼救成功以后，人们才真正沉浸于欢歌曼舞之中。同理，乐器若被用作装载的器具，其功能也有可能脱开音乐性，例如在贵州苗族《体仑米和爷梭》、云南白族《开天辟地》、云南基诺族《敬献祖先的来历》《阿嬷腰白造天地》、云南景颇族《宁贯娃改天整地·去请宁贯娃》、云南纳西族《人类迁徙记》等神话中，人们造鼓的初始动机是躲避洪水之灾，直至故事的后半部分才把鼓当作乐器来使用。至于"17-5 音乐治病"是由精神愉悦所导致的身体康复，从中可见音乐对于生存与审美的功效并不割裂。

在生活方面，创制音乐的精神诉求可分为私赏或公益，前者包括宣泄和审美，后者包括教化和娱众。为私和为公的动机分别易于导向音乐审美和音乐伦理这两个层面，游牧族群擅讲个人私赏之乐，农耕渔猎的集体生活离不开公众，但也不可一概而论。在"2-12 恋人哀歌""2-13 思子作乐""2-14 逆子思母"等类型故事中，角色之所以制作乐器并演奏只是为了感官宣泄，尽管这种悲喜情感的表征状态尚未经过摒除

功利和悬置雅俗的纯化，但它却是通达共通的音乐美感的首要阶段。[1]到了"4-1 自然灵感""4-4 编歌感叹"等类型故事中，作曲家的灵感均源自个人化的睹物思绪，但制出音乐的效果均可达到净化人心的功效，从而在审美的同时开启了教化的社会功用。"5-1 蹄印在身""5-3 帝王推广""17-14 唱曲宣传"等故事类型中的音乐明显都带有政治教化的目的，"礼俗仪式""供奉祖师""惯习行规"的系列故事则涉及社会规范及行业规矩，人们还通过歌唱来学习生活中的常识，例如苗族故事《波赛与芦笙》讲述人们把溶解仙书之字的竹筒做成芦笙，通过吹芦笙来学习耕种、造屋、围猎、伦理道德等知识。[2] 音乐在集体生活中被用来直接或间接地构建秩序，间接的秩序离不开歌词的潜移默化，直接的秩序则在一定程度上得益于音乐所带来的情境氛围，而热闹的众娱也使音乐及其歌词的潜在目的更加容易被贯彻实施。

　　生存和生活的用途表现出人们在不同场合下对音乐的需求程度差别，但两者又相互交织。第一，音乐在生存层面属于必需品，而在生活方面只能算是佐料。民间故事形容人们的悲惨生活时会使用"地上没有了歌声，人间没有了欢笑"等描述，只有在粮食无缺的和平年代，家家户户才能"尽情歌唱，跳舞，幸福地生活在大地上"[3]。先民的原始生活更是求善而非美，哈尼族传说《兄妹传人》中，寨人在久旱逢雨后唱起哈巴歌狂欢，待到地上发起洪水，人们却只知伤心地哭泣。[4]音乐奏响的快乐生活要在一定的生活水平之上才真正地为人所需，假如人连饭都吃不饱的话恐难有聆听音乐的兴致；第二，音乐的生存功效和生活功效可能会在同一故事里发生转换，如四川苗族《葬礼的起源》中，陶大汉用野牛皮绷木鼓和铁鼓，让儿女看到野兽就擂鼓，这时的乐器只是为了发出求救信号；待到儿女生还后，他们找到父亲的尸体，击

---

〔1〕　详可参看本文的第二章第二节。

〔2〕　中国民间文学集成全国编辑委员会：《中国民间故事集成·广西卷》，中国IS-BN 中心 2001 年版，第 360 页。

〔3〕　《砍遮天大树》，见中国民间文学集成全国编辑委员会：《中国民间故事集成·云南卷》（上册），中国 ISBN 中心 2003 年版，第 158、160 页。

〔4〕　中国民间文学集成全国编辑委员会：《中国民间故事集成·云南卷》（上册），中国 ISBN 中心 2003 年版，第 166 页。

打祭奠父亲的"坛内歌"时，音乐成为供以宣泄的工具；第三，音乐对于物质和精神所起的功效还可以彼此互生，如"17-5 音乐治病"就体现了心益于身，又如陕西故事《情歌的来源》中，民工们通过唱情歌苦中作乐，既排解了寂寞的心绪，也加快了修长城的进度。至于物质通达精神的案例可参看福建传说《歌舞的来历》，寨民们通过唱歌成功地求雨，而后尽情地欢歌曼舞；第四，虽然音乐对于乐人来说主要是一种谋生工具，但让音乐成为交换商品的基本条件是给听众带来精神享乐，音乐的实利功能和精神功能也由此发生了交叠，这类情况散见于"7-3 先尝后买""10-11 独自卖艺""14-23 挂红捧角"等类型故事中。

民间故事中的音乐既被人当作生存的资本，也是助人提升生活品质的重要台阶。音乐的创制行为存有造福社会、个人宣泄、大众娱乐等不同的意图，至于乐种和乐曲的创作目的更加多元化，乐人既有可能是为传达出个人内心的美感、愤懑、哀怨等一系列情感，也有可能是出于助益劳动、祭祀祖先、为民抗争等公共行为，这些情况囊括了学界为音乐起源提出的劳动说、本能说、巫术说、信号说、模仿说和抒情说。个人化的音乐创制可以达到群体性的精神共鸣，而公共娱乐更是通过热闹得以在人际之间传达。生存层面的音乐创作显然是为民谋利，而生活层面的私赏和公益也达到了相通，这就使音乐成为民众共有的精神财富。

### 四、创制结果：乐归于民众

尽管民间叙事中的音乐创制人物身处于不同的自然环境，又遍布于社会的各个阶层，胸怀着为公或为私、实利或娱乐、物质或精神的各样创制动机，但创制成功的音乐基本上成为集体共享的财富。这一公共化的结果无关于创制者的初始意图，它体现出表演者（通常就是创制者）和听众的交互关系，也展现出音乐对于集体精神的融通意义。

为公众而创制的音乐自一开始就与群体生活相接通，这主要囊括了生存用乐和公益之乐。尽管用于祭祀、劳动、医疗和求救的音乐或许在最初只被视为声响，但故事中的角色在解决生存困境后便会用它来进行集体性的庆祝，又在传承之中将这种声响逐步美化为特定的祭祀音乐、劳动号子、医疗音乐和纪念音乐。在广西侗族《密洛陀》中，铜鼓先

是孕育出万物之母密洛陀，再是被瑶族人拿去撵鸟兽，使庄稼得到好收成，最后成了瑶族祝著节的酒歌配器。[1] 这些供于生存的音乐演变成了众娱的配乐，而人们也乐于将一些娱乐性的乐器拿出来分享，在前述的传说《相金上天去买"确"》中，侗家的金毕和舍正制造出乐器后，把"确"和芦笙分为三股，两股分给苗家，自家只留一股。人们也以此故事来解释为何广西黎平、从江、榕江一带的苗族每年举行两次"踩歌堂"芦笙会，而侗家每年只在正月举行一次。[2]

至于那些原供个人抒情的私赏音乐，在声波的振动传递中难免会造成"外放"，无论歌声还是乐器声都能让在场者一饱耳福。在汉族传说《玉屏洞箫传仙韵》里，郑汝秀邀道人游玩，偶遇八仙吹拉弹唱，尤其韩湘子吹紫箫让人如痴如醉。尽管八仙只是自娱自乐，却让一旁的郑汝秀和道人看呆了。在郑汝秀和道人仿制出第一支箫后，他们仅是上钟鼓楼试音，那委婉悠扬的箫声就逗得飞凤山上的百鸟齐鸣，钟鼓楼下也挤满了如痴如醉的人群。几个月后，郑汝秀孤身对月吹奏，这笛声不仅飞进京城寻常百姓家，还传进宫中。皇帝一听，大为赞赏，立即下旨令郑家每年进贡这种箫一百对，这就是玉屏箫称为'贡箫'的由来。这样好的玉屏箫，自然声震海外。半年以后，丹青从海外捧着金牌回来，玉屏箫更增加了光辉。[3] 在这一故事中，箫声先引来百兽的聚集倾听，再是群众都赶来凝神静听，而后统治者的表彰使之获得了国家级认同，最后的名扬海外更使玉屏箫成为世界级乐器。正如山西传说《不见黄河心不死》中的小伙子柳新所言，"歌就是唱给人听的"。[4] 尽管乐者在抒发心绪时已能形成一种自我交流，但传颂于世才是对音乐创制行为的最高褒奖，这意味着作品获得了听众的认可。事实上，为私赏而非公益

---

〔1〕 中国民间文学集成全国编辑委员会：《中国民间故事集成·广西卷》，中国IS-BN中心2001年版，第11—22页。

〔2〕 中国民间文学集成全国编辑委员会：《中国民间故事集成·贵州卷》，中国IS-BN中心2003年版，第449页。

〔3〕 中国民间文学集成全国编辑委员会：《中国民间故事集成·贵州卷》，中国IS-BN中心2003年版，第437—439页。

〔4〕 中国民间文学集成全国编辑委员会：《中国民间故事集成·山西卷》，中国IS-BN中心1999年版，第485页。

所作的音乐倒更加能感染民众，当人进入一种自发且共通的悲欢才能体验到情感的震颤，打动人心见证着音乐创制的成功。

实际上，故事中的乐归民众的效果是基于音乐在现实生活中的流传。在"4-4编歌感叹型"的新疆传说《萨伊麻克的黄河曲》中，小伙子萨伊麻克演奏哀婉悲伤的阔布孜琴，可汗被曲子给震撼，决定还他自由，让他骑马回到自己的部落。路上，萨伊麻克突发灵感，弹奏了一首美妙动听的《黄河》。[1] 显然，《黄河》一曲出现于《萨伊麻克的黄河曲》传说被讲述之前。故事中萨伊麻克的两次奏乐都是发自个人情感，前一首虽被可汗赞扬，却未道明他弹了什么乐曲；后一首虽指出曲名，但角色在奏乐时只有他本人在场。讲述者并没有说明《黄河》曲子是如何得以流传，自己又是如何知晓这一故事。这说明音乐创制故事可能是出自讲述者的杜撰，但乐曲务必成为公共性的话题才可能有相应的创制传说发生。换言之，首先得存在着赢得民众的喜爱的乐曲，才会有相应的创制故事被传述。

尽管民间叙事也乐于把音乐比喻为动物的鸣叫，但动物的音乐是被大自然规定好的，而人的音乐经过了自主创制，所以是可变易的。音乐创制的环境属于既定条件，但音乐创制的人物和动机却是自由选择，必要的背景和自由的创造力既造就了民众对于音乐的共赏，也使得音乐无处不在。不论音乐发自何种地域、经济和社会条件，也不管创制者的最初意图在于私人赏玩抑或公共福利，它最终通向了人们的情感交流。音乐融通起宽广的多维对象，从农耕到游牧、从帝王到平民、从物质到精神，各种处境下的人们都需要音乐。由此也可理解"1.神授音乐系列"及众多民间故事何以把音乐看作神的赐福——这一造物有着无限通达的可能性。出于音乐的活态性，这一创造被传递到后世的手中时又会成为一种再创造，乐器、乐种和乐曲都是不断被发明的新传统，下文将继续探讨民间音乐传承故事的文化意蕴。

---

〔1〕 中国民间文学集成全国编辑委员会：《中国民间故事集成·新疆卷》（上册），中国ISBN中心2008年版，第543页。

# 第二节　音乐传承：变动的秩序

民间音乐传承故事涉及音乐教学、曲艺变革、表演业绩和演唱禁令等情节，各类事件铺就出自古至今的音乐传播路径。犹如乐曲中悦耳的三度和六度倘若连续不断就会令人厌烦，紧张的二度和七度只要接连使用也会让人麻木一般，音乐的传承之路也不可能一帆风顺，冲突与缓释在故事情节中交相更替。乐人在困境中走向革新之路，但改造又要服从一定的秩序，这些秩序在具体传承过程中因时而异且因地制宜，既表现出音乐从业者的天赋异禀和吃苦耐劳，又反映出时代和地方、师父和徒弟、官方与民间、乐人和听众之间的关系。以往音乐史学界通过文人典籍和田野调查探讨了特定乐种的演变历程以及"口传心授"等具体传承方式，而民间故事也展现了这些不断发生再创造的进程，它们主要服从着一定的行业秩序、表演秩序和社会秩序。

## 一、行业秩序：师徒义与同行利

由于音乐表演采用特殊的发声方式、运指技法和谱面记号，乐人需要经过专门的技巧训练，民间音乐故事提及的传承方式有拜师学艺、教坊传习、家族传承和按谱自学。当代校园教育虽然开显新风，但由于音乐的演唱及演奏有流派之分，专业化的音乐教学也依然讲究师承关系。事实上，教坊传习和家族传承的角色在教学过程中已进入师徒关系，而按谱自学者也要经过师父的指点才能获得识谱和独练的本领。一旦徒弟学成出师，双方便进入了彼此扶持或互生嫌隙的同行关系，加以各派之间的市场竞争，民间音乐传承故事中的行业秩序主要表现为师徒之"义"与同行之"利"。

出于门户之见，过去的乐人若是没有师承就难获同行认可，这是"5. 音乐传习系列"中大部分故事类型的生成条件。北京《刘海泉拜师改艺名》、吉林《固桐晟拜师认义父》、江苏《落榜秀才学唱书》都讲述自学唱曲的艺人们因为师承无门，摆场时困难重重，只好拜个师父。但一人也不能认二师，否则会被视为无义。北京《"谭徒马儿"受提

掖》和吉林《固桐晟拜师认义父》就载录了艺人以婉转流畅的唱腔打动名角，却因不能拜两个师父而被名角收作义子的佳话。不过，这些陈规也有例外，像北京传说《"海清腿儿"收徒》中，无师的艺人范友德苦于年龄太大，没有合适的师父人选，于是众人破例不再阻拦他从业。[1] 陕西轶闻《廉笑昆发难王本林》中的王本林在入门后另拜师伯为师，他的第一位师父反倒为这层好人缘而高兴。[2] 由于师出名门者更易立足，一些无门无派的艺人就谎称自己是名家之徒，如山东《于小辫儿收冒名徒弟》、四川《沈宪章收徒》、黑龙江《王继兴拜师》等传说都讲述乐人拜师遭拒，他们在演出中冒充为其徒弟却被发现，但总算成功拜师的情节。师父的名气可谓是学徒之饭碗的保障，它既修饰身份以引来听众，也使乐人的演唱更有底气。一些艺人为标榜权威，把自己的门户追溯至始祖。在山东轶闻《山东大鼓的由来》中，尽管山东大鼓产生于明末孙姓和赵姓的"孙赵门"，但一些艺人认为大鼓实际源自舜的劝农之歌，所以不是"孙赵门"而是"舜赵门"。[3] 史诗艺人甚至表示自己的技能来自"神授"，在他们的自述故事中充满了传奇性，大体是说病中梦见天神传授《格萨尔王传》《玛纳斯》等唱本，待醒来后自己不但病愈，还奇迹般地会唱这些长达几十万字的史诗。

在中国传统文化中，师徒之间不仅是一种身份关系，更是一种伦理关系。表演技术毕竟是一门生存绝活，加以"引""保""代"等繁冗的拜师程序，师徒之间缔结出"名虽师徒，义为父子"的类亲属关系。在严格的教学下，真正的亲属关系反倒被隐匿，如山西轶闻《"筱吉仙"责妻教徒》中，艺人筱吉仙的妻女在演唱《北天门》时擅自加词，她们刚进后台就被筱吉仙一顿训斥。[4] 但教学方法也不乏弹性举措，

---

[1] 中国曲艺志全国编辑委员会：《中国曲艺志·北京卷》，中国 ISBN 中心 1999 年版，第 575 页。

[2] 中国曲艺志全国编辑委员会：《中国曲艺志·陕西卷》，中国 ISBN 中心 2009 年版，第 635 页。

[3] 中国曲艺志全国编辑委员会：《中国曲艺志·山东卷》，中国 ISBN 中心 2002 年版，第 543 页。

[4] 中国戏曲志编辑委员会：《中国戏曲志·山西卷》，中国 ISBN 中心 2000 年版，第 611 页。

一些师父会按照徒弟的特点来因材施教，如江苏和山东等省流传着周全教徒有方的故事，大致讲述明代艺人周全让徒弟试唱曲目，依据声音条件来判断对方所适合的调式。他还会趁傍晚手持一炷香，让学生按照举香的高低来唱出抑扬委婉的声调。这些故事体现出师德，而守礼的徒弟也报答恩师，一旦师父病倒，徒弟就会赠银或治丧。有名分的徒弟自要孝敬，而一些未正式拜师者也会善待自己心目中的恩师，如四川轶闻《周尔康报恩》中，评书艺人周尔康想拜师和尚却遭拒绝，他只好偷听学艺。不久后，周尔康见和尚衣不蔽体，就为他缝制新衣。有人劝说没必要，周尔康却答："我虽是偷学他的艺，但他仍然是我的老师。"[1]当师徒之情深于名分时，一些无嗣的师父就会将徒弟收为义子，福建轶闻《师徒成父子》就讲述民国年间的艺人李清官无嗣，让徒弟汪天春改姓"李"，称自己为"干爹"。[2]民间故事中还常见一些给角色带来启发的路人，这种萍水相逢的交集也能造就师徒之"义"，名家或高手的指点尤其显出知遇之恩。在湖北轶闻《吴天保痛悼忘年交》中，汉剧艺人吴天保演唱《哭祖庙》后，一位叫郑肯堂的饱学老人来到后台找他，提出了对唱词的修改意见以及念白错漏问题，吴天保深感折服，两人成为忘年交。十年后，吴天保惊闻郑肯堂病危，当即赶赴郑宅，在对方去世后磕头祭悼，慰问遗属。[3]郑、吴二人可谓亦师亦友的关系，但吴对郑是出于记挂受益而痛悼，他已把对方当作师长。

所谓"生我者父母，教我者师父"，尊师重道是徒弟应尽的本分，但师父却未必都肯授业解惑。新疆轶闻《不通情理的师傅》讲述侯毓敏拜师学戏三年，小心伺候师父，师父却只肯教一出《小打鱼》，他靠留心偷学才得了一身本领。侯毓敏的父亲花钱托人解除师徒合同，未料他要回的只是假"师状"。当侯毓敏唱得大红大紫以后，师父手持真正

〔1〕 中国曲艺志全国编辑委员会：《中国曲艺志·四川卷》，中国 ISBN 中心 2003 年版，第 290 页。

〔2〕 中国曲艺志全国编辑委员会：《中国曲艺志·福建卷》，中国 ISBN 中心 2006 年版，第 435 页。

〔3〕 中国戏曲志编辑委员会：《中国戏曲志·湖北卷》，中国 ISBN 中心 1993 年版，第 507 页。

的"师状"让他为自己唱戏。侯毓敏请前辈艺人调解，又给师父买新
衣，总算要回了"师状"，两人彻底断绝师徒情分。[1] 侯毓敏与师父
的矛盾既揭示音乐传承过程中的利益纠葛，也体现出"教会徒弟，饿死
师父"的忌惮之心。由于我国各族的传统记谱法大多采用文字谱，重于
表义而非表音，正规的音乐传习务必要"口传心授"，但一些师父为了
给自己留口饭而不免私藏绝活。这种提防存有一定的现实缘由，在山东
传说《宁帮十吊钱不把艺来传》中，山东快书祖师赵震的大弟子觉得
师父老了，怕他成为自己的包袱，就出十吊钱让师父单干。赵震被气
走，直到双方对阵，大弟子才意识到自己还学的太少，他想求和，但赵
震表示师徒的缘分已尽。[2] 师徒之间分立门户也不尽然是坏事，假如
两人都有能力反倒能使行业兴盛，像广西故事《师徒分手，剧种大兴》
就讲述调子艺人杨作群组班巡回演出，却把赚来的钱全部赌光。他遭到
大徒弟当众指责，二人不欢而散，分开组班，结果倒使壮族各地的调子
大兴。[3] 这间接显明，青出于蓝的徒弟实际上更能发扬师父的名声，
有些乐人为了独门秘技而拒绝传艺，结果却是版本失传，乐人自然也捞
不着好名。在天津传说《花桐椿以死相挟护唱词》中，京韵大鼓艺人
刘宝全请师叔花桐椿传授一版《活捉三郎》唱词，花桐椿却不愿意，
他还以死相逼地让演唱会上速记的记者交出唱词。当花桐椿去世后，该
版《活捉三郎》唱词失传，刘宝全却得到一段改编版《活捉三郎》，大
受顾曲者的欢迎。[4]

　　师门内部可能由利益而生出隔阂，不同门派之间更是相互倾轧，并
体现于"7—4 同行相争"型故事中。在安徽轶闻《带镣唱书》里，坠
子艺人马守义的唱腔精湛，场子爆满，相邻书棚的老板缺少生意，就联

---

〔1〕　中国戏曲志编辑委员会：《中国戏曲志·新疆卷》，中国 ISBN 中心 1995 年版，
　　　第 543 页。
〔2〕　中国曲艺志全国编辑委员会：《中国曲艺志·山东卷》，中国 ISBN 中心 2002
　　　年版，第 549 页。
〔3〕　中国戏曲志编辑委员会：《中国戏曲志·广西卷》，中国 ISBN 中心 1995 年版，
　　　第 503 页。
〔4〕　中国曲艺志全国编辑委员会：《中国曲艺志·天津卷》，中国 ISBN 中心 2009
　　　年版，第 821 页。

名诬告马守义明为唱书、暗为敌特。在审讯之中，马守义当堂演唱一段
《凤仪亭》，悲愤之声让人拍案叫绝。审案者有意放人，就让他前去游
艺场演唱，通过把听众唱来以证明自己是老实的艺人。[1] 马守义凭借
唱功躲过暗害，而更多艺人是在明面上对台叫阵，内蒙古轶闻《随机应
变，艺高一筹》讲述二人台艺人合演时，一方改道白发难，另一方随机
应变地改词，这反倒让发难者接不上。但改词者若以和为贵，会加唱一
句使对方绕过接词。[2] 高手通过退让来维护行业秩序，这既反映他无
须再争的高超技术，也表现出豁达的态度。黑龙江轶闻《讲究艺德　消
除隔阂》中，西河大鼓艺人赵庆山和评书艺人李少甫的门户对立，李少
甫专程去唱对台戏，本想把赵庆山搞垮却失败病倒。赵庆山曾学医，赶
来给他治病，又帮他续租旅店。两人结下金兰之好，李少甫更将自家门
里的书道子传给赵庆山。[3] 由此可见，竞争的大环境带来了互助的可
能性，而官方的调解更能促成合作关系，从而形成"6—5 见官互学"
型故事。云南传说《相争坏事变好事》讲述清代贵州扬琴担子班到昆
明卖艺，对当地盲艺人的生活构成威胁，以致遭到殴打。官府判决贵州
扬琴担子班和昆明盲艺人互学互帮，双方不得再寻衅滋事。结果是贵州
艺人学会讲唱善书，昆明盲艺人学会了扬琴演唱，"仇家变成了亲
人"。[4] 乐人之间的合作或排挤均是可选择的结果，最大的利处莫过于
共同获益。

　　由上可见，民间音乐传承故事体现出行业秩序的"义"和"利"，
师徒之间是"义"大于"利"，同行之间多是由"利"生"义"。当师
徒关系转化为同行关系时，关系重心也在"义"和"利"之间发生着
可变动的转移。同行若是和睦相处，"义"和"利"可求兼得，而在竞

[1]　中国曲艺志全国编辑委员会：《中国曲艺志·安徽卷》，中国 ISBN 中心 2001
　　　年版，第 497 页。
[2]　中国戏曲志编辑委员会：《中国戏曲志·内蒙古卷》，中国 ISBN 中心 1994 年
　　　版，第 490 页。
[3]　中国曲艺志全国编辑委员会：《中国曲艺志·黑龙江卷》，中国 ISBN 中心
　　　2004 年版，第 603 页。
[4]　中国曲艺志全国编辑委员会：《中国曲艺志·云南卷》，中国 ISBN 中心 2009
　　　年版，第 726—727 页。

争关系中，"义"主要由占"利"的一方来定。由于音乐行业的盈利需要满足听众的需求，这种变动性的行业秩序促使着音乐表演本身发生革新。

### 二、表演秩序：守正统和翻花样

民间音乐的传承离不开表演，一些故事中不单渲染音乐表演的现场氛围，更意在强调"过去"到"现在"的演法之"变"。"口传心授"的方式不仅强化师徒关系，更带来了音乐传承的不确定性，结合乐谱本身的多样性和省略性以及音乐表演的现场性，表演者既可以将谱面整改为另一版本，也可以在现场根据听众的口味来即兴发挥。

按行业规矩来说，师祖传下的演法被视为"正统"，乐人若在演唱过程中随意改动就难免受到苛责，前文提及的"5-8 严师高徒"型故事《"筱吉仙"责妻教徒》便是一例。这些临场即兴属于有意为之，乐人有能力将它运转自如，所以不至于砸场，但也未必受到欢迎。不过，表演中的无意出错更难被容许，因为这表明乐人的功底尚欠火候。同类型的河北轶闻《荀词慧生是我名》讲述八岁的荀慧生首次登台，忘了唱词，经师父痛打加提醒才含泪唱出了原段，他为汲取教训而自名为"荀词"。[1] 在当代的传承过程中，乐人们仍持有尊奉"正统"的观念，笔者的古筝老师就曾在排练中感慨日本筝乐传承之"正宗"，称他们采用"复刻"的教学法——学徒在演奏中的音响处理乃至于肢体表情都需与师父一模一样，断不可掺入主观喜好——这种严谨的态度使得日本对传统的保存优于我国，唐代俗筝现仅存于日本，而在我国早已湮灭云云。这些表述使得在场者为我国古乐的失传而感到痛心，且不论两国筝乐的实际传承状况，师生们在交谈中的惋惜之情已表现出对于尊重传统的义务感。

尽管奉守"正统"的观念持续千年，但实际的表演方式却非一成不变。中国音乐的传承尤其是一种高度创造性的活动，记谱的简单化和师父的留一手让学徒难于维持固化的表演体系，他们与听众一同参与秩

---

[1]　中国戏曲志编辑委员会：《中国戏曲志·河北卷》，中国 ISBN 中心 1990 年版，第 593 页。

序的更新。"6. 音乐革新系列"故事表述出传统中的变化，而各条细流又汇出了具有统一性的河流，这首先体现为"6-1 曲种融合"。在海南轶闻《林鸿鹤与"沙龙"歌舞》中，民国时期的林鸿鹤把马来西亚沙龙歌舞插进杂脚戏，观众起初觉得新颖，但当一些乐人照此沿用时，观众却毁誉参半，乐人只好作罢。[1] 同省传说《琼剧过场音乐代替帮腔的改革》则讲述清光绪前，琼剧唱腔无音乐过序，全靠乐手和观众一起帮腔做过门。张禄金等琼剧艺人受粤剧启发，改用"咕啰头"曲做过门，博得观众喝彩。这种音乐过门得以推广，还促进了板腔、板目、板式的改革。[2] 由此可见，音乐改革的方式由乐人提供，但结果由听众来决定，听众若不买账就会让变动复归于无，而他们所认可的革新将会涌入"传统"的河流。通常来看，听众会反对一些随意的变动，如西藏传说《米玛强村受奖也受罚》中，戏师米玛强村在演唱祝词时即兴把原词"达拉喇嘛是飞天五彩的祥云"改为"米玛强村是转瞬即逝的彩霞"，这引起了十三世达赖的不满。[3] 但在特定情况中，个人的体验又胜过对传统的敬畏，如甘肃记载《杨知县怒改〈五典坡〉》一事，说秦腔曲目《五典坡》原先让王宝钏死，但县令看后悲愤，命令戏班把她给唱活，戏班只好改戏。后人又对改编版继续加工，使之流传至今。[4]

音乐行业的革新就像朝河中投掷一物，它可能溅起水花，也可能仅是迅速沉入河底。当河流的表面复归于平静，就形成了看似亘古不变的传统，但河流的内部依然丰沛汹涌。不同的时代、地域和族群的听众都有着自身的审美需求，在"6-2 因地改戏""6-3 时代变曲"型故事中体现出古今、南北、异族之别。上海轶闻《曹少堂为"文明宣卷"定

〔1〕 中国戏曲志编辑委员会：《中国戏曲志·海南卷》，中国 ISBN 中心 1998 年版，第 571 页。

〔2〕 中国戏曲志编辑委员会：《中国戏曲志·海南卷》，中国 ISBN 中心 1998 年版，第 564 页。

〔3〕 中国戏曲志编辑委员会：《中国戏曲志·西藏卷》，中国 ISBN 中心 1993 年版，第 284 页。

〔4〕 中国戏曲志编辑委员会：《中国戏曲志·甘肃卷》，中国 ISBN 中心 1995 年版，第 626 页。

名》讲述新时代反对迷信，宣卷艺人曹少堂决定在演唱中取消木鱼，改用二胡伴奏，拿胡琴过门来取代"南无阿弥陀佛"的拖句，这种"文明宣卷"产生了较大的影响。[1] 北京传说《喜彩莲买南梆子》中，评剧艺人喜彩莲得到欧阳予倩的忠告，说评剧要想在南方闯出新路，就必须解决梆子太吵人的问题。一天，喜彩莲被卖阳春面的敲梆子声音惊醒，她觉得音色悦耳就去城隍庙买了南方梆子，首次用在评剧舞台上并推广开来。[2] 新疆故事《唱词中的"维汉合璧"》讲述迪化地区的多民族生活，艺人卡帕尔在京剧中吸收维吾尔族语言，自编出整合汉语和维语的唱词，引得众人学唱。[3] 就传播的目的来看，方言改革极为重要，在山东《衍圣公热听"武老二"》等轶闻中，乐人都极力改掉当地土语，防止外地人听不懂。当然，乐人自身的灵感和品味也不可忽视，上海《新"离魂"成了传统曲调》、江苏《"书弦"的由来》等故事中就讲述艺人在专业基础上采用离魂调和昆曲结合作曲，或是将北方弦索改制为适合南声的曲弦，他们还会为了突破表演的局限性而改革演奏方式，如"6-4 站起来唱"型的北京传说《站唱单弦第一家》提到单弦牌子曲演员全月如觉得坐着弹唱会束缚手脚，就改用一人站立演唱、一人伴奏，这种新的表演形式很快得到艺人们的效仿。[4]

　　音乐的翻新不是凭空创造，乐人需要广泛汲取有益之物。天津轶闻《瞽目弦师看电影》里，盲弦师们常去听电影音乐，以此丰富自己的伴奏艺术，他们采用西洋音乐的节奏作为间奏和前奏，又用雷琴模仿小提琴和军乐等。[5] 改造实际是对旧有之物的恰当糅合，乐人们的花样迭

〔1〕 中国曲艺志全国编辑委员会：《中国曲艺志·上海卷》，中国 ISBN 中心 2007年版，第 481 页。

〔2〕 中国戏曲志编辑委员会：《中国戏曲志·北京卷》（下册），中国 ISBN 中心1999 年版，第 1017 页。

〔3〕 中国戏曲志编辑委员会：《中国戏曲志·新疆卷》，中国 ISBN 中心 2000 年版，第 545 页。

〔4〕 中国曲艺志全国编辑委员会：《中国曲艺志·北京卷》，中国 ISBN 中心 1999年版，第 579 页。

〔5〕 中国曲艺志全国编辑委员会：《中国曲艺志·天津卷》，中国 ISBN 中心 2009年版，第 826 页。

出，而名家的改动显然更受欢迎。江苏《三人争改戏文》讲述晚清艺人请朱璐改戏文。朱璐的对手沈翰林见状，就请小戏班一起推敲。老塾师周长善在两人影响下，干脆也润笔一段。这三出小戏经过润色，使各班争相演出。[1] 但不论艺人如何修改，音乐活动总归要尊重音乐性，天津轶闻《常起震"错说"西河》就是一例教训，西河大鼓艺人常起震演出时，由于弦师不在，他只好让小儿子架弦，但怕出错就改以说为主。观众听着没劲，大失所望，他非常后悔没有请人伴奏。[2] 不过，在特定场合下，配乐的静默也会成为音乐演出的重要元素之一，青海传说《唱［佛号］、［偈子］停奏乐器的由来》中，陕西唱曲艺人张海成到青海演唱，当唱到［佛号］［偈子］等曲牌时请乐队停止伴奏，他焚香膜拜一番后，进行徒口独唱。由于效果比传统演法更受欢迎，徒口独唱成为青海平弦的固定演法。[3] 乐人为传承所做的翻新工作一般要经过良久的筹划，这不同于现场的即兴行为，但有些革新可能正是临时救场的产物。海南《唢呐伴奏板式的传说》记载清末乐手符秋銮去南洋演出，但吊弦的弦线突然断裂，他在情急中吹唢呐代替吊弦做伴奏，观众对此感到新鲜。回国后，他与弟弟试用唢呐去伴奏合适的板式唱腔，这逐渐沿袭为琼剧音乐的特有风格，获得了专家、同行和观众的嘉许。[4]

总体上，客观的多样化记谱和主观的多变性喜好，使真正的"传统"体现出日新月异。传统的变与不变取决于市场需求，守正统者所保卫的只是经过选择的"正统"，它的判定权在很大程度上被攥在听众的手中，导致"传统"本身就来自"花样"。历史的选择将去芜存菁，而政界权威的即刻命令也不容忽视，"5-3 帝王推广型"故事就表现出统

---

〔1〕 中国戏曲志编辑委员会：《中国戏曲志·江苏卷》，中国 ISBN 中心 1992 年版，第 848 页。

〔2〕 中国曲艺志全国编辑委员会：《中国曲艺志·天津卷》，中国 ISBN 中心 2009 年版，第 834 页。

〔3〕 中国曲艺志全国编辑委员会：《中国曲艺志·青海卷》，中国 ISBN 中心 2009 年版，第 430 页。

〔4〕 中国戏曲志编辑委员会：《中国戏曲志·江苏卷》，中国 ISBN 中心 1998 年版，第 565 页。

治阶级对曲艺的传播影响。另外，浙江《乾隆命名"四明南词"的传说》、江西《县委书记改曲种名称》等故事讲述了帝王或官员在听音乐后将曲种或乐器改名的事件，他们的改名在大多数时候让曲种获得荣耀，可见行业秩序和表演秩序还需遵从阶层秩序。

### 三、社会秩序：天下平与美名扬

音乐的表演秩序主要服务于大众娱乐，而在社会秩序层面显出内部净化与外界宣传这两种功能，前者体现为治愈心疾，后者又可分出常识教化、政治教化、行业教化等目的。在具体过程中，音乐这一社会媒介往往通过歌词给民众带来特定的认知，进而使相关的社会事象得以扬名。为了达到稳固天下和传扬美名的目的，当事者可能会介入甚至掌控音乐的传承过程，使相关乐曲的流通状况得以助益或受到阻碍。

在封建时期，统治阶级通过音乐来塑造民众的意识形态，一些获当权者认可的"主旋律"自然得到"扩音"。所谓"修身、齐家、治国、平天下"，符合主流价值观念的音乐在社会的调控下更易于传承。但民众所理解的"身"离不开肉身，所以民间故事中的音乐教化功能需要由身入心地体现，即通过缓解身体之恙来表明音乐对精神的塑造作用。古代思想家将五音与五脏相连，以特定的音乐组织来治疗不同的疾病，这在民间故事中得到了较多的表述，一些被救治的达官贵人在病愈后还凭特权推动相关音乐的传播。在湖南《"道情唱遍天下"的传说》中，明太祖的皇后久病无医，张果老被召入宫治病。他得知皇后专横妒贤，就用道教的《空空歌》来启迪她。皇后听后悟出了欲望之弊，病体就好了。明太祖嘉奖张果老，允许他周游全国，以《空空歌》来劝世人，这使道情唱遍天下。[1] 音乐对身心的净化展现出一种价值导向作用，演唱者通过教化世人而维护了天下的稳固。

但民间故事中的"天下平"追求的也不是表面的繁荣，它要达到的是民众所认可的好生活，因此故事里那些拥有话语权力的统治者、学者及名人们不光推广喻世良音，他们也会欣赏一些现实中被高层贬低、

---

[1] 中国曲艺志全国编辑委员会：《中国曲艺志·湖南卷》，中国 ISBN 中心 1992年版，第 526 页。

为民众所喜爱的乡音俗曲。在"5-4 名人扶持"型的青海土族《曲吉嘉措与古情歌》中，高僧曲吉嘉措听到悠扬的情歌声，就去寻找歌手。歌手以为自己触犯了宗教禁令而感到恐慌，曲吉嘉措却奖赏给他五斗青稞，并且鼓励道："以后你还要好好唱，把我们蒙古勒孔的这些歌要永远唱下去，还要传给你的儿子、孙子，叫子孙后代永远唱下去才是顶要紧的。"[1] 但故事中曲吉嘉措的赞许不光是因为喜爱音乐，他听歌时回想起几十年前的童年，歌声的悠扬象征着家乡生活的平安美满。

对天下稳固的追求使民众用歌声来颂扬统治者的功绩，在"5-1 蹄印在身"型的西藏故事《岭仲艺人身上的马蹄印》和《格萨尔王与说唱艺人》中，年迈的格萨尔王在统一雪域后骑马徜徉于草原，马蹄却不慎踩死了一只青蛙。他怜悯地捧起青蛙，将血肉撒向空中，祈祷青蛙能成为自己的业绩的传播者，用各异的唱腔和唱词让自己的威名响彻四方。于是，青蛙的每一滴血肉都投生为说唱艺人，他们在各地传唱《格萨尔王》，以此宣扬格萨尔王的美名。[2] 与赞颂功绩相反的行为是妨害风化，乐人若是演唱官员绰号或触犯地方忌讳，就会给平稳的生活搅起波澜，从而生成"8-1 官方禁唱"型故事。在江苏《不准演唱〈显应桥〉》中，乡绅因迷信而毁坝，平民因大旱而开坝却遭拘捕。说因果艺人据此编出说唱歌曲《显应桥》，当地邑绅恼怒地不准演唱，并赶走了说因果艺人。后来有一次，豆腐店老板唱了该曲，被邑绅殴打捕捉，这一曲目就彻底被禁唱而失传。[3]

在相同的目的下，"禁污名"与"扬功绩"是一体两面的行为。民众对于社会弊端可以利用歌曲委婉道出，这一方面会引起当局者的警觉，另一方面还可能在主观上刺痛一些本不相干的人士，从而对音乐传承产生负面影响。江苏《南京禁演扬州戏六十年事件》、安徽《白曲引

---

〔1〕 中国民间文学集成全国编辑委员会：《中国民间故事集成·青海卷》，中国 IS-BN 中心 2007 年版，第 78—79 页。

〔2〕 中国民间文学集成全国编辑委员会：《中国民间故事集成·西藏卷》，中国 IS-BN 中心 2001 年版，第 97—98 页；中国曲艺志全国编辑委员会：《中国曲艺志·西藏卷》，中国 ISBN 中心 2007 年版，第 214 页。

〔3〕 中国曲艺志全国编辑委员会：《中国曲艺志·江苏卷》，中国 ISBN 中心 1996年版，第 622 页。

起众人悲》、贵州《为唱花灯进班房》等故事都讲述了地方执法者的勒令禁唱事件，他们给出的禁唱理由大抵是"油头粉面""伤风败俗""谣言惑众""难登大雅之堂"等说辞。但官方的禁唱也未必会严格实行，乐人可以在民众的支持下迂回地与官方周旋，福建轶闻《禁唱禁出"改良调"》中，当局把锦歌和台湾哭调等歌仔调统归于"亡国调"，并且禁止演唱。但戏班解散后，群众仍要求演出，艺人邵江海就为此做出"改良调"，先改歌词后演唱。[1] 由此看来，禁唱也是一种革新的契机。在统治阶级的压力下，乐人们尚可以在听众的协助里见机行事，从而形成"8-4 禁者听戏""8-5 武力抗禁""8-6 禁曲广传""8-7 解除禁唱"等类型故事。不过，倘若连听众也反对，那音乐就实在是难以为继。湖北轶闻《一句台词遭祸殃》中，清宣统年的太和班为清兵演唱《梅龙镇》，因一句唱词是"吃粮当兵的吃下等"而引起台下清兵的不满，他们诉讼官府，导致戏班被逐而散。到了辛亥年，同一句台词又使得汉调戏园被砸。为了避免出事，各大戏班从此改词。[2] 在河北《东万庄厌唱〈刘公案〉》、江苏《大路乡不唱〈双合印〉》、山东《闵氏抵制〈芦花记〉》等传闻中，都讲述乐人演唱某位反角，这位反角却刚好与听众是同族、同乡或同姓，有损于相关门楣而被禁唱，"8-2 地方禁唱""8-3 族人禁曲"等故事类型均是这类事件的反映。

由于自下而上的群众的力量大于自上而下的官方禁令，社会秩序对音乐传承的影响还出自家庭阻力。对于家族来说，污名的源头不仅是乐人所唱的歌曲，还有同族乐人的社会身份。传统封建社会给音乐行业套上成见，以歌舞为业的乐户被施以"龟""鳖""王八"等蔑称，这种职业歧视至今犹存，如"戏子""做戏的""卖唱的"在一些语境下都属于略带贬义的称呼，本文在田野调查过程中所接触的闽西傀儡戏艺人就亟欲与"戏子"一词撇清干系，甚至不无矛盾地用"戏子"来嘲讽其他派系的对手。乐人作为被主流价值观念所否定的负面身份，难免被

〔1〕　中国曲艺志全国编辑委员会：《中国曲艺志·福建卷》，中国 ISBN 中心 2006年版，第 440 页。

〔2〕　中国戏曲志编辑委员会：《中国戏曲志·湖北卷》，中国 ISBN 中心 1993 年版，第 505 页。

族人视为败坏家风者，如"5-14 学艺受阻"型的甘肃轶闻《刘氏兄弟改名唱曲》中，刘氏兄弟专门演唱民勤小曲，但家族长老认为唱曲卖艺是下贱营生，给刘氏家族丢脸，便让两人解散班底。刘氏兄弟未予理睬，族长就除去了刘氏兄弟的族籍，不准他们沿用族谱上的排名。[1]就身份的道德晕轮来说，乐人的个人污名打乱了家族的内部秩序。尽管故事中的刘氏兄弟为唱民勤小曲而毅然改名，他们仍旧游乡演出，为民勤小曲的传播做出贡献，但可料想在现实生活中，地方家族为维护名声而下的禁令阻碍了音乐传承进程。

总之，以天下稳固为核心的社会秩序框定了音乐的传承规范，对乐人的表演及再创作产生宣扬功绩和禁传污名的限制，使各类乐种及乐曲走向殊归。从整体来看，行业秩序、表演秩序和社会秩序相互影响，行业内部的传承运作促使着音乐表演发生革新，表演的内容会被认为维稳或扰乱社会秩序，而社会秩序又对行业秩序和表演秩序产生相应的促进和制约作用。在这三大秩序的影响下，传统不是自始已有、固定不变的东西，而是一种渐进性或偶发性的历史选择，它既由听众的喜好来推动，也取决于乐人的意志。这种流变中的传统不仅使"5. 音乐传习系列""6. 音乐革新系列""7. 音乐行业系列""8. 防民之口系列"的故事之间的情节运行具有了内部贯通性，也给音乐的现场表演带来了多元化的契机，下文将对民间音乐表演故事进行相关阐述。

## 第三节　音乐表演：真与善归美

民间音乐表演故事中的情节包罗万象，在具体的演出过程里表现出音乐与民众生活之间千丝万缕的关联。"9. 成功演出系列""10. 演唱难关系列""11. 谈情说乐系列""12. 音乐奇遇系列""13. 爱好音乐系列""14. 听众反应系列""15. 以乐斗嘴系列""16. 场外遭遇系列""17. 音乐务实系列"这 9 大系列的故事类型中分别汇聚了表演成败、场景难题、知音佳偶、以乐通灵、为乐痴狂、现场互动、对歌竞争、乐

---

[1] 中国曲艺志全国编辑委员会：《中国曲艺志·甘肃卷》，中国 ISBN 中心 2008 年版，第 651 页。

人地位、以乐求益等一系列的情节要素。但受篇幅的限制，本文暂且专注于音乐表演这一通达百态的基础性话题，而针对故事中常见的音乐与婚恋、战争、法治等事象之间的关系问题将另作专文以求究细。

音乐表演是以音乐为主并糅合了乐人的扮相、技法和姿态的综合性表演艺术，它由表演者通过乐器演奏或人声歌唱而与听众达到互动关系。在民间叙事中，尽管音乐的创作和传承都离不开表演的环节，但相较于这些反复性的台下锤炼，音乐表演故事更注重台上的"这一次"献艺，并借助表现的难度和观众的反应来烘托情境。以往学界通过心理学、历史学、和声学等方向对音乐表演活动所做的理论和实践探索大抵离不开"真""善""美"层面，民间故事中的音乐表演亦通向此类范畴。

### 一、真：以情达意

美国学者基维曾探讨音乐表演的本真性（Authenticity），将之分出意图、音响、实践和个人共四个层面，即忠于作曲家意图的演奏、忠于作曲时代之音响效果的演奏、忠于作曲家时代之表演实践的演奏和忠于表演者个人趣味的演奏，[1] 该说法现较受音乐学界认可。由于古代录音设备的欠缺，结合"口传心授"的传承手法及记谱方式的多样性和简化性，有关"音响的本真"的问题在我国民间故事中暂难出现。"实践的本真"涉及乐曲及其演奏方法的正统性，本文上一节已通过音乐传承中的固守和翻新做出相关阐述。民间音乐表演故事中的乐人主要面对"意图的本真"和"个人的本真"的问题，这种"真"虽也受制于乐曲的原样性，但更关注表演者的真诚性。

由于民间音乐故事中的作曲者和表演者往往是同一人，加以乐人在实际演奏中可进行二度创作，"意图的本真"和"个人的本真"的所指相合，大致体现为乐人在演唱中的即时情感及其表达手法。表演者的具体追求可分为两类，一是乐人期望达到的音乐效果，二是乐人希望获得的听众回应，前者基于表演者对乐曲的主观处理而表现为

---

[1]　Peter Kivy, *Authenticities: Philosophical Reflections on Musical Performance*, Cornell University Press, 1995, pp.6-7.

"从己"，后者透过表演者所揣摩的听众喜好而表现为"从他"。对于"从己"和"从他"孰为第一性的问题，中外音乐学界展开了数个世纪的争论。C. P. E·巴赫认为，音乐家必须先打动自己才能感动别人，他必须感觉到他想要对听众产生的一切效果。布卓尼却主张，艺术家若想让别人感动，就需要控制技术，这意味着他绝对不能被自己打动。[1]问题是，"从己"和"从他"可否达成一致，听众又如何能够理解表演者的本意？

在民间音乐故事中，表演者的"从己"和"从他"之举皆可获得听众的赞许。前者如新疆哈萨克族《阔加木贾斯的挽歌》，讲述阔加木贾斯在打猎后掉下悬崖，他的父亲只找到他的尸骨，便捡起母羊的肠子绑在枪托上弹挽歌，众人闻之感动并使挽歌流传下来。[2]后者如广东《粤讴〈除却了阿九〉的传说》，讲述清道光年一位富商欲娶妓女阿九，阿九却嫌他丑，龟鸨也不肯轻易放人。他请好友化装成瞽者去作曲卖唱，先唱赞美之词打动阿九，再唱幽怨之辞切中其心事，使阿九想起苦难的行业生活而涔涔泪下，终于选择追随富商。[3]阔加木贾斯的演奏原只是为纾解愁绪，并无打动他人的企盼，那些被感动的听众也未必真正理解他的表演意图。反之，富商友人的目的是让妓女从良，他本人不可能为那哀怨的哭妓唱词而流泪，这就表明表演者的成功不需要先自我感动。在另一些故事中，表演者既唱出了自己的心声也使得听者叹服，达到"从己"和"从他"在目的上的一致，例如甘肃传说《文县琵琶弹唱〈女寡妇〉的传说》讲述歌娃山虎思念逝去的母亲，他弹响琵琶唱起《女寡妇》，一位寡妇感动道："你唱的真好，简直就是我的事呀……"[4]尽管寡妇被乐曲打动并愿意相信山虎的真诚，但两人对乐曲

〔1〕 张前：《音乐表演心理的若干问题》，《中央音乐学院学报》1990 年第 3 期，第 26 页。

〔2〕 中国民间文学集成全国编辑委员会：《中国民间故事集成·新疆卷》（上册），中国 ISBN 中心 2008 年版，第 542—543 页。

〔3〕 中国曲艺志全国编辑委员会：《中国曲艺志·广东卷》，中国 ISBN 中心 2008 年版，第 378 页。

〔4〕 中国曲艺志全国编辑委员会：《中国曲艺志·甘肃卷》，中国 ISBN 中心 2008 年版，第 659—661 页。

的理解实是各自的不同身世。表演者和听众透过音乐进行现实性的自我理解，实为以己之"意"逆乐曲之"志"，给音乐作品补充了标题以外的意义。

由上可见，音乐在对众人的启发中获得了它的本质，但表演者和听众对乐曲的理解却是先于表演和聆听，他们"未成曲调先有情"地体验音乐，剖出了平日里被隐藏于心的情感。上文中的阔加木贾斯之父、妓女阿九、寡妇依据自身往事来解释主题音乐，只要音乐维持相应的旋律和节奏，那么即使更换曲目也不妨碍让他们沉浸于此类体验，就像民间故事中的思子的父亲们通过葫芦笙或六弦琴演奏出不同的挽歌。音乐原是一片混沌，人们通过给音乐赋予意义而构造出音乐对象，听众在此意义上和表演者一起参与了音乐表演，使乐曲成为表演者和听众之间交流的语言。文人叙事里可以推崇"无弦琴"，但尚需要"抚弄"的手势才能寄"意"，民间故事里则不存在这种堪比《4′33″》的全程无声响的表演，有声的语言才更容易沟通。[1] 不过，音乐作品的语义不在于固定乐谱及其演奏方式，而处于被展现的过程之中，如贵州传说《闹盖导配饶与恳蚩嘈谷嬷奏》里，人们误以为闹盖导配饶逝世，就用芦笙、唢呐、锣鼓等不同的音调和音效交杂在一起举办丧事，企盼他的灵魂上天。待到得知他没死后，他们又用同样的手法高兴地热闹了七天七夜。[2] 在同类的乐声中，悲哀与欢喜的相反情感被混杂不分，加上表演的运动性使音乐表演中充斥着偶发的"弦外之音"，音乐作品的"立意"就实难辨明。可以说，乐曲并不"知道"它本来的面目，是人的耳力成就了每一条旋律与和声的意义。所以对于同样一曲，表演者和听

---

〔1〕 汉斯立克把纯音乐视为对语言的升华，从形式上否定了音乐的语言性，见［奥］爱德华·汉斯立克：《论音乐的美：音乐美学的修改刍议》，人民音乐出版社 1980 年版，第 66 页。音乐表演的过程却不同于纯音乐作品，它是融汇了服、道、化的动态艺术形式，在与听众的互动中还具备着一定的视觉性，并且受到唱词的影响。由于音乐表演过程中的他律内涵与汉斯立克之既成音乐的自律论发生在不同层次，所以两者并不冲突。另外，有关音乐的自律和他律观念在民间故事中兼存，详见本文的第二章第三节。

〔2〕 中国民间文学集成全国编辑委员会：《中国民间故事集成·贵州卷》，中国 IS-BN 中心 2003 年版，第 696 页。

众的想法未必契合，尤其当听众对音乐存有先入为主的观念时，他们会按照自身意愿来纠正乐人的唱法。在河南轶闻《一字师》中，张永发唱《玉堂春》，有句唱词是"满脸泪纷纷"，一位听者却直接起身，建议他改成"掩面泪纷纷"，说这样既能表达情感又不失剧目角色的巡按身份，现场立刻有其他听众喊"好"。张永发也觉得言之有理，便采纳了这个"掩"字。[1]

表演者和听众对乐曲的解释共同构成了一部音乐作品的存在方式，改词者根据对《玉堂春》之角色的既定理解而提出意见，张永发原先虽无意识但也依据角色身份而接纳了建议。由于音乐的价值不全然来自作品的原意，人们对作品的理解就不局限于表演本身，它甚至先于音乐作品的完成。尽管音乐拥有固定化的织体，作品的意义要依靠它的调式、和声、节奏等元素才能形成，但当欣赏者着手分析时，音乐就走向了破碎。[2] 一般的听众倒不通过计算音符关系去体验音乐，音乐仅给他们提供一份回忆或态度。当音乐作品在演奏中得以延伸时，人们在有限的乐符中开放出无限的想象空间。就此，音乐表演的"真"不是认识层面的真，即不需要听众通过表演者的面部表情、手势动作、发声位置去"观察"表演者是否在认真地表演，而是表演者使听众"体验"到自己正在用心演奏。在互动的关系里，虽然听众并不尝试深入理解，只是一厢情愿地沉浸在联想之中，但《玉堂春》的意义却通过听者的理解和提议而得以扩充，使表演的真意进入了一个不断被生成的过程。这虽然导致一些故事中的角色将挽歌改用于年节庆祝或谈情夜会，但挽歌的每一场再现都是它的继续存在方式。因此，表演的意义不孤立存在于谱面上，也不倚仗于表演者或听众的孤立理解，音乐将人们领入可交汇的世界。正如新疆哈萨克族故事《别布代霍加勇士》所言："美妙的

---

[1] 中国曲艺志全国编辑委员会：《中国曲艺志·河南卷》，中国 ISBN 中心 1995年版，第 537 页。

[2] 作曲家曹·道尔基曾在聆听音乐会的过程中向邻座的笔者表示，他在听音乐时会不自觉地划分出纵向的和声层次，这是一种职业习惯。

笛声把所有的人都带进了音乐的世界。"[1] 这个世界正在上演着一场共时性的交互理解，每一场交互理解将在下一场演出中发生历时性的变化，从而衍生出无限的解释过程。音乐表演既是在场者的桥梁，也成为过去和现在的中介。一方面，同一表演场域中的听众对表演者的乐曲处理方式产生不同看法，另一方面，原先不被认可的演奏方式及乐曲到后来却可能大获成功。例如浙江轶闻《徐云志湖州成"徐调"》中，徐云志作为"徐调"的初创者和演唱者，在首次唱后毁誉不一。虽然大多数听众不甚欢迎，讽其为"勿入调"，但仍有少数听众说曲调优美动听，称之为"自由调"。到了第二次尝试该调时，刚弹过门就有一位老听众撇嘴，不耐烦地叩打旱烟管直称"难听"，散场后他还逢人便说徐云志不配唱书，导致徐云志的书场空无听众。凭着不甘失败的犟劲，徐云志坚持唱新腔，那委婉圆润的唱腔终于被听众接受并得以流传。[2]

由于表演者和听众各怀己见，音乐作品的意义不是现存的，它由表演者（他时常和作曲者是同一人）和听众共同生发出来。就此，音乐表演的本真不再有标准化的答案，它成为一个不断被填充的过程。每位参与者将对同一场音乐表演做出相异的诠释，好在这些解释总有一定的交叠之处。民间音乐故事中的表演者会对音乐做出钻研，扩大理解层次以便与他人相交融，但听众却只管聆听，他们主要是通过相似的情感体验来达到交汇。在前例中，老听众初闻调门时的断然否决固然是发自对旧有音调的认知，但他口中的"这种调门难听死了，赛过唱春（乞讨小调）"的评价是因为新调未能打动他的心灵，而新听众的接纳则是因为他们觉得好听。"好听"的判断给"从己"和"从他"支撑起交汇点，而这一判断需要发自情感。在海南传说《苏东坡学民谣》中，一位被阔少爷抛弃的妇人，把自己想象成鹧鸪鸡，蓬头垢面地唱道："鹧鸪鸡，鹧鸪鸡，你在山中莫乱啼；你多言多语遭弓箭，我无言无语被夫离。"蒙冤被贬的苏东坡听到这歌，心中产生强烈的悲愤，他学习妇女

---

〔1〕　中国民间文学集成全国编辑委员会：《中国民间故事集成·新疆卷》（上册），中国 ISBN 中心 2008 年版，第 88 页。

〔2〕　中国曲艺志全国编辑委员会：《中国曲艺志·浙江卷》，中国 ISBN 中心 2009 年版，第 532—533 页。

的曲调并唱遍了儋州。[1] 尽管苏东坡与妇人对音乐主题之"鹧鸪"的理解并不相同，但他们在情感上达成了共识。由此，演唱者和听者的理解虽可能偏离乐曲之"义"，又实难揣测对方的"意"，却能够达成彼此"会意"。

总而言之，音乐表演的"真"处于生成的过程之中，乐人的演奏和观众的聆听将这一意义敞开。乐曲成为表演者（包括作曲者）和听众之间的中介，这场关系中存在着音乐作品的意义和众人对于音乐意义的理解。出于音乐作品的多样化价值，乐曲的"真意"依托于表演者和听众的交流，"从己"和"从他"的统一构筑起乐曲的实在和对乐曲之理解的实在，使音乐作品的本意在这不断更新的理解中被开显。当听众体会到乐曲的"此中有真意"，就间接和表演者达成了主观上的临时性"共识"。但表演者和听众也都明白，乐曲所表达的并不是他们所联想的事件。本真性不取决于音乐作品之固化的"真"，而在于表演者和观众的情感之流动的"真"。当音乐牵引着听众的情感时，听众就愿意相信表演者是真诚的。不过，当演奏的现实功效过于明显，"从他"远大于"从己"时，表演者的意图在听众眼中就似乎有了失"真"的嫌疑，而走向了"善"的层面。

## 二、善：由情生益

典籍乐论一般把德视为乐之根本，乐是德的外部表现，但德以圣王之位来定，以至于善乐基本上是表彰功德之作。[2] 民间音乐故事与此相反，德是乐的陪衬，它取决于音乐的实际效用。演奏中的"善"通达多个层面的目的，它既重视生活的物质实利，也含有与文人乐论相通的道德说教，两者又分为个人和公共的演出行为。个人精神层面包括讽歌泄愤和听歌治病，集体精神层面即道德教化；个人物质层面包括奏乐求财、唱歌赢讼和绝境呼救，公共物质层面有唱歌祈雨、踏点

---

〔1〕 中国民间文学集成全国编辑委员会：《中国民间故事集成·海南卷》，中国 IS-BN 中心 2002 年版，第 51 页。

〔2〕 蒋孔阳：《先秦音乐美学思想论稿》，安徽教育出版社 2007 年版，第 258—259 页。

劳作、驱逐恶兽和公益演出等项。音乐本是一种不可见之物，这一神秘事象对主观精神的作用机制已然冥冥难解，更何以能够生成客观层面的物质功效？

从《吕氏春秋·古乐篇》葛天氏的"八阕"到《辩乐论》伏羲的"网罟之歌"，音乐都促进着日常的生产劳动，这些"定群生"的功能离不开"定心"。鲁迅把唱歌对生产劳动的助益归结为忘却劳苦和发挥感情："因劳动时，一面工作，一面唱歌，可以忘却劳苦，所以从单纯的呼叫发展开去，直到发挥自己的心意和感情，并偕有自然的音调。"[1] 呼叫可帮助劳动者进行精神宣泄，但需要一定的节律才适于表现人的感情，所以"单纯的呼叫"还得"偕有自然的音调"以提高效果，这表明音乐的益处离不开技术层面。先秦诸子给善乐框定了一套"五声""六律""八音"的固定化符号，民间音乐表演故事中的善乐也需要服从一定的演奏规则。在音乐的劳动起源说中，劳动工具总要加以改变才能成为乐器，这种改变未必发生在工具的外观形式上，而主要体现于使用的方式。在西藏轶闻《老戏师踏鼓点翻越大雪山》中，老戏师白马旦增在参加雪顿节的路上需要穿过雪山，但他才到半山腰就走不动。先到山顶的艺人敲打藏戏的鼓钹，为他加油鼓劲。老戏师一听到鼓钹声，似乎进入了唱戏中的忘我境界，他踏着激奋明快的鼓钹点，不知不觉地翻过了皑皑雪峰。[2] 卡·毕歇尔也发现劳动歌的节拍总是十分精确地适应于该劳动所特有的生产动作的节奏，并且每种工作都有它自己的音乐。[3]

不光促进劳动的音乐需要技术，乐人若想获得其他物质和精神方面的功效也是如此。除节奏以外，音乐的善行在多数时候要依赖简洁明朗的唱词。河北《"莲花落"的传说》、湖南《韩湘子渔鼓弹词度文公》、

---

[1] 鲁迅：《中国小说的历史的变迁》，见其《中国小说史略》"附录"，人民文学出版社1973年版，第270页。

[2] 中国戏曲志编辑委员会：《中国戏曲志·西藏卷》，文化艺术出版社1993年版，第286页。

[3] ［俄］普列汉诺夫：《论艺术（没有地址的信）》，曹葆华译，生活·读书·新知三联书店1973年版，第35—36页。

江西《一次快板比十次报告还灵》都以脍炙人口的唱词来劝人从善，并采用渔鼓筒、快板等乐器使演唱更富于节奏感。文人通常把技艺视为末节，如孔颖达疏《乐记》云："乐师辨晓声诗，但知乐之末节，故北面而鼓弦。"但在民间音乐表演故事里，技术是音乐的基础，如浙江《"铁三弦"的传说》讲述戴善宝唱堂会时，三弦的外弦绷断，听众在音乐骤停中哗然。戴善宝不慌不忙地向前面正在纳鞋底的妇女讨一根线，急速装上，接着弹奏且效果不差，令在场听众十分钦佩。[1] 该轶闻与西方巴赫《G弦上的咏叹调》故事[2]异曲同工，都以断弦事件展现出表演者的镇定心态和高超技艺。一些表演者还有可能故意断弦，借此炫技并引发听众的轰动，如江苏轶闻《丁世云拉坠子》讲述苏北琴书盲艺人拉坠子，在乐曲的高潮前，他会用指缝预藏的刀片割断一根琴弦，当听众惊愕之时，他就用剩下的独弦继续演奏，博得满堂彩。[3] 除此之外，民间故事里还有竹筷作弓、临场改词、鼻涕补笛膜等救场行为，均以神妙之技给人以出色的印象。

音乐表演者的扎实技术震撼了观众，但民间故事在肯定技术的基础上也意识到了情感的决定性作用。江苏轶闻《金国灿、龚午亭打擂台》中，金国灿和龚午亭约好比试，金国灿上台后，张嘴吐出各种鼓响炮吼、鸟鸣兽语、号筒呜呜之声，真实地传出沙场鏖战的音响，一位武夫在雷动的掌声中跳上台，跪求金国灿收徒。龚午亭见此却不慌张，他想起师父的教诲："说书人如果只会描形状物，不过是一点皮毛，雕虫小技罢了。要得人爱听，就要说出情来。说书易，说情难。书好，只招人笑哈哈。情真，才使人泪盈盈。"他以"情"开唱小媳妇的冤苦，听众泣不成声，连对手金国灿也忘了在打擂台，伤心得双肩抽搐。擂台结束

〔1〕 中国曲艺志全国编辑委员会：《中国曲艺志·浙江卷》，中国ISBN中心2009年版，第535页。

〔2〕 有关巴赫《G弦上的咏叹调》的传说简介：在一次宫廷舞会上，巴赫的大提琴被人动了手脚，除了最初的G弦以外，其余的弦均被割断。毫不知情的巴赫在上台后才发现，于是用仅有的一根G弦即兴演奏出一首咏叹调。见黎孟德编：《世界著名音乐小品欣赏》，上海科学技术文献出版社2016年版，第1页。

〔3〕 中国曲艺志全国编辑委员会：《中国曲艺志·江苏卷》，中国ISBN中心1996年版，第635页。

后，金国灿感慨："艺高不及情深。"[1] 演唱引发的情感带来了具体的
生活功效，如贵州传说《菪荣麻初试锋芒解纠纷》中，菪荣麻在苗族
村寨中有威信，远近争端者都请他公断。他教女儿榜荣麻唱噶百福段
子，让她去尝试排解纠纷。有两家人为彩礼闹不愉快，双方各陈道理
后，榜荣麻不说谁对谁错，只是拉开嗓子唱起了噶百福段子，唱述姑娘
因彩礼问题自尽的故事。听者潸然泪下，结合众人的帮劝，两家的纠纷
偃旗息鼓；[2] 河南故事《说书救父》中，清末说书艺人武景州的父亲
坐监，他因给父亲送饭而耽误了说书时间。谁料县令听书着迷，责问他
为何不准时演出。在得知其父之事以后，县令为了踏实听戏，宣布将武
景州的父亲无罪释放；天津轶闻《金月梅尚义救灾》中，女伶金月梅
唱戏，引得悲恸的观众纷纷向台上抛掷洋钱，共计二十元。当时甘肃旱
灾，金月梅主动将洋钱全部赈捐。[3] 由诸例可看出，音乐的现实功效
依赖于技术所引发的情感，即听众的"潸然泪下""着迷""悲
恸"——教化的成败取决于听众的信服，行事的方便依托于听者的迫
切，乐人的演唱要打动听众才能收到捐款。

　　尽管具体情况也受到尊严因素或强制措施的影响，但后者已然不属
于音乐的功能。原本，情感与技术谁占高地的问题不仅是音乐表演存有
的疑点，也是一切表演艺术所共同面对的难题，但理论的困境可以在实
践中达到调和。对表演者来说，奏乐技术在长期训练之下将成为一种潜
意识的惯习，所以技术控制和情感沉浸之间并不冲突。我国古代文人重
情轻技，民间音乐故事也大力赞扬情感的忘我，但这种痴狂并不拖累乐
人的技术，它是在技术的基础上增强自然表现力，使乐曲更为精湛地从
表演者的手中流泻而出。从听众的角度来看，理解技术可以帮助他们理
解乐曲，但当陶醉之时，人们自然而然地遗忘了技术，它隐藏为情感背

〔1〕　中国曲艺志全国编辑委员会：《中国曲艺志·江苏卷》，中国 ISBN 中心 1996
　　　年版，第 623 页。

〔2〕　中国曲艺志全国编辑委员会：《中国曲艺志·贵州卷》，中国 ISBN 中心 2006
　　　年版，第 341 页。

〔3〕　中国戏曲志编辑委员会编：《中国戏曲志·天津卷》，文化艺术出版社 1990 年
　　　版，第 375 页。

后的运动形式。对于"从他"的善乐来说，表演者本身不需要自我感动，而只需要把自己想象成观众并予以表达。由于音乐的"善"是一种"从他"的选择，它与"真"发生了片面的冲突，这一冲突或许将在美中得以调和。

### 三、美：唯情而已

在"真"的层面，表演者和听众对乐曲的理解先于音乐表演，听众在聆听作品的过程中可能产生任何想象。但与其说想象是跟随音乐飘出，不如说音乐为信马由缰的想象做出伴奏。由于民间音乐表演故事中不单讲纯音乐，唱词或戏剧引导着听众的想象而使之避免了虚无化的游荡。在"善"的层面，表演者用技术引出了听众的情感，以此达到预设的或意外的目的。"情"成为主观之真和实际之善的尺度，并使表演者和听众皆沉浸于音乐的美感之中。

音乐表演的"真"以"美"为前提，而"美"的音乐却不需要客观的"真"。民间有不少戏假情真的故事，如辽宁《小骆驼唱曲动人心》讲述二人转艺人小骆驼演《刘云打母》中的母亲数叨儿子的一段，他白发上妆，用［悲武嗨嗨］的调子来唱，整个场子都被镇住，听众的泪水不断捺地往外流，拉弦的伴奏者也一手拽弦另一手揉眼。戏毕，一位老太太拽住小骆驼的胳膊哭道："老嫂子，你可把我的心里话都说出来了。我比你还苦啊！"[1] 小骆驼的扮相、嗓音和唱腔都让人误以为他是一位真老太太，"真"作为"演"唱者的责任，成为"演"的目标。音乐表演愈假反倒愈动人，达到了以假乱真的程度，反之，乐人若是顾忌真实反而不能让自己或观众投入其中。在甘肃轶闻《加官脸》中，唐明皇降旨让各部大臣都上台唱戏，但魏征胆怯，他看着台下那一片黑压压的人头，两腿一软，昏了过去。唐明皇急中生智，命画匠给魏征做一个假脸。魏征戴上面具，胆子大多了，不知不觉就上台随着音乐

---

[1] 中国曲艺志全国编辑委员会：《中国曲艺志·辽宁卷》，中国 ISBN 中心 2000 年版，第 449 页。

唱起来。[1] 魏征无法以真实的面容唱出唐明皇所要求的声音，他只有在自欺的基础上达到欺人，以假脸来表演一场真诚的欺骗。

　　音乐表演的"善"同样依托于"美"，但"美"的音乐也未必"善"。安徽轶闻《关于琴书的传说》中，春秋战国时期，孔子周游列国，宣传儒家思想。他来到陈蔡恰逢战事，陷入绝粮之困。孔子精通"六艺"，擅"八音"，长于说唱，他带领弟子登上厄台振铎击鼓、拊缶鼓瑟，领唱儒家的仁者爱人之道。这弦歌感化了士卒和黎民百姓，他们纷纷解囊相助。[2] 孔子并不滞板地直陈教条，他以旋律、节奏和唱腔打动民众，使人心悦诚服地行善扬德。先秦儒家曾贬斥"未尽善"之《武》乐，却不否认它的"尽美"，民间故事连"未尽善"的音乐表演也一并称颂。辽宁故事《火后唱戏》讲述二人转艺人王文清唱压轴戏《燕青卖线》，把观众都听迷了。一位七十多岁的老头点上一袋烟，只顾听唱，把烧热的铜烟袋锅一下子就塞进嘴里，烫得他一喊。王文清为助兴，现抓说口，骂村里一位绰号'烟袋锅'的二混子道："烧热的烟袋锅，硬往嘴里搁，舌头挨烫把话说，大骂烟袋锅，没事尽胡作，真是缺大德，一辈子别想娶老婆！"乡亲们笑得前仰后合，那位"烟袋锅"却正在炕上听戏，他暗中使坏把炕面砖给抠下来，悄悄溜走了。不一会儿，房里着火，大家七手八脚把火扑灭，炕也凉了。听众提议到院子里继续唱，大伙儿一直听唱到后半夜才罢休。[3] 王文清的演唱让沉浸其中的老头伤到身体，民间故事中有不少这类案例，讲述听众为听曲儿损失财物或活活冻死。他的说唱更是极尽贬损之能事，但这唱词又导致房中着火，这类为正统所鄙薄的"靡靡之音"即使在民间也不能被称"善"。然而，民间故事中的语气没有否定这类演出，反倒借用听众的损失来渲染王文清唱戏的表现力，文末听众的意犹未尽也显出了

---

[1]　中国戏曲志编辑委员会：《中国戏曲志·甘肃卷》，中国 ISBN 中心 1995 年版，第 621 页。

[2]　中国曲艺志全国编辑委员会：《中国曲艺志·安徽卷》，中国 ISBN 中心 2001 年版，第 488 页。

[3]　中国曲艺志全国编辑委员会：《中国曲艺志·辽宁卷》，中国 ISBN 中心 2000 年版，第 454 页。

音乐之美。

由此可见，美的音乐可以非真非善，一来听众未必以客观主旨来领会乐曲，二来美感可能会惹出祸端。单从民间音乐表演故事来看，音乐越是让人遗忘真和善，反倒越能实现出它的美。在江西故事《三角班的来历》中，三伢仔从小不爱抄犁打耙，只是好唱山歌小调。他和一只狐狸精在莲花洞里唱小调，他的母亲去送饭时听得入迷，不再责问三伢仔不好好锄棉花籽的事，反而禁不住也来学唱，慢慢地就三个人一齐唱，组成了三角班。这一唱不打紧，给村里的男女老少发现了，他们都跑进山洞里听歌，有人拿出胡琴、笛子和锣鼓给他们伴奏。官家财主见他们演得香，就大造舆论道"妇女看了三角班，房门不愿关；男人看了三角班，扁担不愿担"，以禁止他们的演唱。[1] 故事中，三角班的启蒙戏名是"三伢仔锄棉花"，但三伢仔却从未正经地锄过田，无论角色唱的是否真是"锄棉花"一事，劳作给人的感受不至于让他们看到"房门不愿关"，听众的入迷并不需要迎合这一主题。三伢仔等人的演唱明显不利于生产劳动，他们使这些乡亲"耽误工夫"地跑到山上听，进而与官府教化相对抗，既不择善而行也无从善之心。在故事的结局，三伢仔不服衙门的管教，跑到包公那里告状，包公也认为这些演唱"没有什么不好""不犯什么王法"，于是"体贴民情"地准许三角班在民间演出。就此而言，三角戏的美在于合人之"情"，三角班的演唱只是契合了民众的感情，才使得"乡亲们听入了迷，一天不听都不行"。

古代乐论也注重于情，但大多未及民间音乐表演故事中的唯情之美，如《毛诗序》的"发乎情，止乎礼义"是以"善"束"情"，嵇康的"迎其情性，致而明之"趋向道家的自然之性而失具体人情。明代汤显祖"唯情论"虽以情为本，但与民间故事的内涵仍同中存异。汤显祖的观点是从生来自有之"情"扩展至固化的创作者"真情"和作品之"情"，而民间故事是由个人的审美之"情"来表现表演者的假情"真"做以及表演过程中的关系之"情"。汤显祖希望"填词皆尚真色"能使"无情者心动，有情者肠裂"，把作品之意置于听众的理解之

---

〔1〕 中国民间文学集成全国编辑委员会：《中国民间故事集成·江西卷》，中国IS-BN中心2002年版，第462—464页。

前，而民间故事中却是表演者和听众占据主位，作品对各人的影响并不绝对。例如浙江故事《俞笑飞十骂"米蛀虫"》中，米店老板囤积居奇，群众愤而捣毁米店。艺人俞笑飞听闻此事，敲锣编唱出《十骂"米蛀虫"》。台下"有情"的听众诚然叫好，无奈"无情"的警察不动心地出面干涉。[1] 因此，"情"是乐人和听众之互动的产物，它折射出双方的活态关系而不只是乐曲的既定特征。

综上所述，在民间音乐表演故事中，乐人和听众之间凭借情感互动而达到美感，这种"美"是主观之"真"和实际之"善"的前提。乐曲的客观之"义"不完全铺就表演中的主观之"意"，但音乐表演通过一场共时性的情感交流而使人"会意"，由此抵达乐人和听众之关系的"真"，这种"真"还将在历史的绵延中无限敞开。当演奏者以技术为基底迎合了听众的情感时，才有可能收获现实中的"善"。如果说音乐表演的"真"需要"从己"和"从他"的部分重叠，"善"体现出必须"从他"的意志，那么"美"就是一种完全"从己"的意图。但这一"从己"的过程却能通过情感而抵达"他们"，在不经意间与"从他"之境相互契合，从而导向"真""善""美"的统一。既是"发乎情"，音乐表演和日常惯习可谓生于同根。[2] 各地风俗活动广泛地采用音乐表演形式，而具体表演过程又要严格遵循社会惯例和行业规则，下文便将探讨民间音乐风俗故事。

## 第四节　音乐风俗：权力的声麦

音乐风俗是以音乐的表演形式及其工具作为必要环节的风气、礼节、习惯的总称，在日常生活中可以表现为音乐仪式、音乐行业规则和其他社会音乐习俗。在我国礼乐文化的影响下，国家礼制用乐与民间礼

---

〔1〕　中国曲艺志全国编辑委员会：《中国曲艺志·浙江卷》，中国 ISBN 中心 2009 年版，第 536 页。

〔2〕　"礼也者，非从天降，非从地出，因人情而为之者也。人情者何？习惯是也。……习惯既久，至于一成而不可易，而礼与俗皆出于其中。"见〔清〕黄遵宪：《日本国志》（下），天津人民出版社 2005 年版，第 819 页。

俗用乐相互转化，音乐[1]在各地的风俗活动中扮演重要的作用，其具体表现形式则附着于特定地区或特定人群的风俗习惯。过去，民俗学界和音乐学界对于音乐风俗进行了大量的田野调查和理论分析，各地各族的音乐风俗通过不同的表演形态起到了通识教育、形象宣传、行业凝聚、群体娱乐等社会功能，各个音乐形态的生成和流布与官方礼仪制度相互影响，至于音乐风俗对于民众的生活意义还有待于深入探究。民间流传着有关音乐仪式、音乐行规和音乐禁忌的风俗故事，主要表现为"18. 礼俗仪式系列""19. 供奉祖师系列""20. 惯习行规系列"的故事类型之中。这些文本依民众观念解释着音乐风俗的来历，并道明了具体的表演时间、表演地点和表演方式，有助于探讨音乐在风俗中的具体表现形态以及它与风俗参与者之间的关系。

## 一、认同：权力的话语

所谓"十里不同风，百里不同俗"，音乐风俗的具体形态随空间而易。这一空间不仅体现出地域和族群边界，还隐含着社会的阶级分层，例如丧乐这一世界性的音声现象在我国自有特色，官方礼俗与民间风俗也不尽相同。封建统治阶级在丧葬仪式中禁演不少音乐种类，《尚书·舜典》载帝殂落时"三载四海遏密八音"，[2]《礼记·曲礼》更是"居丧不言乐"。[3] 在官方许可的"虞歌""挽歌""孝歌"等丧乐形态以

---

[1]　由于仪式过程中贯穿着各类声音的表现形式，民族音乐学界曾论述"音乐"和"音声"的关系问题。尽管仪式中的各种声音都被纳入仪式音乐的对象范围，两个名词在实践中已不再对立，但局外人和局内人的"音乐"观念仍难通约，见薛艺兵：《仪式音乐的概念界定》，《中央音乐学院学报》2003 年第1 期，第28—33 页。通过民间音乐故事，可知民众通过情感而非客观的音乐组织来判断"音乐"（详见本文第二章第二节），所以此处的"音乐"一词涵盖了符合民众主观情感需求的仪式音声，包括曹本冶和萧梅所提出的"听不见"的"默声"。事实上，布鲁诺·内特尔（Bruno Nettl）早已指出，任何声音都有成为音乐的潜质，包括无声也可被看作音乐的潜在组成部分，见[美] 布鲁诺·内特尔：《民族音乐学研究：31 个论题和概念》，闻涵卿等译，上海音乐学院出版社 2012 年版，第 16 页。

[2]　[清] 阮元校刻：《十三经注疏》，中华书局 2009 年版，第 272 页。

[3]　[清] 阮元校刻：《十三经注疏》，中华书局 2009 年版，第 2723 页。

外，民间的丧事活动则展现出多元性。布依族"做戛"期间，有铜鼓、唢呐和芦笙等乐器供以演奏；哈尼族"跳鬼"的过程中，吊丧者会击打锣鼓、手摇铃铛、头插鸡尾而舞；彝族"跳脚"要趁入夜守灵时由四人手持八卦铃，在尸体旁边跳唱孝歌，以此帮助死者踩平通向阴间的道路；壮族"唱丧歌"是由两位歌师分别扮成舅舅和外甥，以问答的方式彻夜赞颂死者的生平，并劝导人们牢记祖恩。[1]

出于风俗的空间属性，音乐仪式、音乐行业规则和社会音乐禁忌作为文化手段起到了认同功能。在社会结构变迁过程中，共同体的原有成员面临着归属感危机，而音乐仪式有助于维系情感以重塑集群。广西苗族故事《当逗率众西迁》讲述苗族理老当逗为摆脱饥荒而率众西迁，他一路走一路擂鼓，让族人当叩多听自己远去的打鼓声，以便知道自己走到哪里。在当逗定居以后，他掏空树心蒙牛皮，做成丈二牛皮长鼓，鸡啼三更时敲鼓向远方的族人传佳音。此后每年这天这更，寨寨都要打鼓，山山鼓声呼应，这就是苗族"拉鼓节"的由来。[2] 鼓声在故事中作为报平安和通音讯的传话方式，联结着各寨之间的"兄弟"情谊。音乐行规则主要对音乐的班底组织产生凝聚力，如山西《朔县大秧歌的传说》讲述唐代陈光蕊中状元，却被艄公刘洪打死。他落入水中被龙王所救，招为驸马，生下三子分别叫天官、地官、水官。老百姓同情陈光蕊，插秧时哼出悲愤的曲调，形成了朔县大秧歌。艺人们把陈光蕊的三子奉为祖师爷敬供，又称三官爷。[3] 三官爷给朔县地方的凑班大秧歌带来业缘关系以促进行业的延续性，而河南《九龙口的传说》则表现了艺人的角色意识，它讲述唐明皇酷爱听戏，有一次竟不顾皇家威严跑上戏台，坐在打鼓佬的位置上敲鼓。从此，鼓师的座位被叫作"九龙

---

〔1〕　徐吉军、贺云翔：《中国丧葬礼俗》，浙江人民出版社 1991 年版，第 160—180 页。

〔2〕　中国民间文学集成全国编辑委员会：《中国民间故事集成·广西卷》，中国 IS-BN 中心 2001 年版，第 88—93 页。

〔3〕　中国民间文学集成全国编辑委员会：《中国民间故事集成·山西卷》，中国 IS-BN 中心 1999 年版，第 300 页。

口"，其他人在生活和演出时都不准坐这儿，否则得挨打骂。[1] 这一行业禁忌体现出鼓师的优越地位，另有《闽西汉剧丑角与唐明皇》《丑角的来历》等同类型故事用相同的情节展现丑角和三花脸等角色的优势，这些均表现出行业的等级排位和艺人的自我认同。

认同的发生伴随着故事角色的主导话语，体现出父系宗法社会的权力结构。苗寨人民的齐心合作来自理老当逗的勇气和决断，正如文中的他所言："蚁王怕苦怕累，蚂蚁就搬不成窝。"打鼓节则是为纪念他率领众人迁居的伟绩。朔县秧歌之三官爷的信仰也是借用陈光蕊的"状元贵体"才显出威信，民间传说中举凡音乐祖师总要与帝王名人沾边，而平民即便身为音乐创制者也难获得祖师级的供奉。鼓师的认同更明显地来自帝王的权威："你想，皇帝坐过的座位，谁敢乱坐呢？"上述故事中，理老、状元、皇帝等角色在传统意识形态中均为生产资料的占有者，与他们形成对比的是屈居人下的仆役。在安徽故事《打大锣的为啥站着》中，相传唐明皇晚年看腻了梨园班的戏，杨玉环就教宫女太监新排了一出八仙庆寿。唐明皇会吹拉弹唱，随手抓起一副鼓板，当了乐队的掌班，杨玉环拿起小锣挨着唐明皇坐下，顺手递给常随太监一面大锣。赶巧老丞相进宫奏事，唐明皇把铙钹塞给他。老丞相倚老卖老，不等皇上叫他坐下就找地方坐了，太监只好提面大锣直梗梗地站在那儿。以后，戏班子兴下了规矩，掌鼓板的、打小锣的、拉弦的、打铙钹的都能坐，只有打大锣的要站着。"唉，谁叫当初打大锣的是太监呢？"[2] 针对太监的身份歧视来自常识的审判，这一知识与权力同谋共生，行规则成为拥趸者。打大锣者由站立的惯例而被蒙上"太监"继承者的污名，又因这一污名而维持着站立的传统，至于掌鼓板的、打小锣的、拉弦的、打铙钹的乐人均被这一行规衬高了身份，他们与打大锣者之间产生了分界。

权力和话语塑造出"正统"的知识，音乐的风俗汲取并延续着这

〔1〕 中国戏曲志编辑委员会：《中国戏曲志·河南卷》，中国 ISBN 中心 1992 年版，第 573 页。

〔2〕 中国民间文学集成全国编辑委员会：《中国民间故事集成·安徽卷》，中国 IS-BN 中心 2008 年版，第 741 页。

些知识，又跟随权力话语的更替而发生转移。[1] 这方面可参考音乐禁忌的风俗故事，在陕西传说《白云山的钟鼓》中，海瑞私访武当山，但祖师有谕，穿牛皮靴者不准上山。海瑞只好脱靴，赤脚上山，却见真武正殿里挂着一只牛皮鼓，他愤懑地质问道士为何"只许祖师庙挂牛皮鼓，不许百姓穿牛皮靴"，还一脚把牛皮鼓踢下山摔得粉碎。真武祖师为此大怒，派黑虎灵官驾云盯住海瑞，但三年中，海瑞秉公执法，人称海青天。黑虎灵官找不出他的错，深受感动，回禀真武祖师，祖师也很感动，下旨将所有祖师庙的牛皮鼓全部换成铜鼓。从此，白云山的道士们也不再使用牛皮鼓，而开始击打铜鼓。[2] 现实中的牛皮鼓不仅是西南一带的常见法器，也见于永嘉道教八卦舞等表演形式，[3] 改牛皮鼓为铜鼓的传说意在宣扬祖师的慈悲为怀，却也让牛皮鼓的意义从神圣降为不洁。[4] 此举不仅使真武祖师信仰与地方巫教之间有所区别，也加深了陕西白云山和湖北武当山的祖师殿的彼此认同。然而，故事中海瑞的质问未必能让真武正殿的道士们改用铜鼓，风俗的形成得自于正殿掌权者真武祖师的首肯。这就像先秦的"八佾舞于庭"虽破坏"正统"却无人问责，待到儒家被升格为统治思想后，孔子的那句"不可忍"才敲定季氏的僭越者名声，宗庙乐也重新维护起想象中的家国共同体。

　　不过，民间故事中的"正统"话语实际是从老百姓的口中发出，

---

〔1〕　学界对于权力的讨论见仁见智，福柯的关系视角与民间音乐风俗故事中的权力表征较为相合，这种权力处于运转状态，它由无数个点体现为流动的场而非固化的物。见［法］米歇尔·福柯：《必须保卫社会》，上海人民出版社1999年版，第27—28页。权力通过风俗中的音乐进行动态运作，使音乐如同那"哥伦布之蛋"。但福柯的权力网络和无主体的观念却不适用于此，民间音乐风俗故事呈现出二元对立的权力主客体及其简单的自上而下的单向性控制的权力关系，权力流动到谁的手里，谁就占领了高地。

〔2〕　中国民间文学集成全国编辑委员会：《中国民间故事集成·陕西卷》，中国IS-BN中心1996年版，第270—271页。

〔3〕　杨建新主编：《钱塘风物·浙江民间文化》，"浙江文化地图"丛书第四册，浙江摄影出版社2011年版，第80页。

〔4〕　弗洛伊德将禁忌（taboo）区分出崇高神圣和危险不洁的两种属性，见［奥］佛洛伊德：《图腾与禁忌》，杨庸一译，中国民间文艺出版社1986年版，第31页。

它们的生成迎合着民众的内心期望。海瑞对牛皮鼓的质问维护了平凡香客的衣着权，他的公正不阿又显现出让惠于民的权力意识，但其话语的有效性需交由更高权位者真武祖师进行决策，这形成了作为"我们"的无权民众与作为"他者"的权力主体的区分。可见，音乐风俗的认同表征服从于君主集权统治阶段所造就的以权（力）维权（利）的意识形态，至于风俗内容所伸张的具体权益还需要深入分析。

### 二、权力：歌颂的对象

在主体认同的建构过程中，音乐风俗隐隐维护着民众所憧憬的生活权利。王斯福（Stephan Feuchtwang）曾感受到我国庙会仪式表演中的鼓队、武术队、乐队通过游行、制服和进行曲所展示的武装力量，并据此猜测它具有维护市民发言权的潜力。[1] 尽管从表层功能来看，音乐风俗对权力系统的参与并不明显，但民间故事对此提供了相关暗示。音乐仪式、音乐行规和音乐禁忌都怀有纪念某些人物及其行为的目的，他们的英勇事迹关涉着民众权益，大体包含了生存权、婚姻自主权和言论自由权，另有一些音乐祖师的劝善功绩也间接维护了社会权益。

生存权首先涉及死亡的出处，贵州彝族故事《人死做斋的来由》解释道：远古的人类会返老还童，但有一天人们射死了猴子，见它外形像人就误认它为祖先，并且敲鼓打锣地祭祀。锣鼓的响声震得天君策举祖耳聋，他得知此事后，愤怒地想："你地下凡间人既然想病想死，想做大斋，我就叫你病叫你死，让你去做大斋。从此，凡人就会病死，做斋打夏的仪式也产生了"。[2] 死亡在大量的民间故事中被看作是权威者降下的惩戒，民间解决它们的方法未必是技术、卫生、营养，更多是凭借非理性的超验力量，如广西《唱麒麟的传说》讲述百姓受瘴气所害，观音传法旨召瑞兽麒麟来镇瘴气。百姓得以安居乐业感恩，形成了开春

〔1〕 ［英］王斯福：《农民抑或公民？——中国社会人类学研究的一个问题》，见王铭铭、王斯福主编：《乡土社会的秩序、公正与权威》，文国锋译，中国政法大学出版社 1997 年版，第 7—8 页。

〔2〕 中国民间文学集成全国编辑委员会：《中国民间故事集成·贵州卷》，中国 IS-BN 中心 2003 年版，第 497—498 页。

唱麒麟的风俗；又如河南《曲艺艺人敬邱祖》中，金人马踏河山，难民陈尸荒郊。龙门派真人丘处机化缘拯救饥民，其中有死里逃生的说唱艺人为了谢恩，把丘处机供奉为祖师爷。[1]

婚姻自主权所针对的问题包括父母包办婚姻、抢婚和初夜权。贵州苗族《唱"野道歌"的来由》中，排结色寨的阪香略和保荣相恋，但女方父母不同意他们交往。两人只好去野道相会唱歌，七天七夜不回家，等保荣的父母找到他们时，见他们肩并肩坐着像是正在唱歌："伊嗬后！"走近一看，才发现已是两具尸体。青年男女为纪念两人相爱至死，每年夏秋两季相邀唱野道歌。[2] 贵州布依族《"浪哨浪貌"的来历》中，布依族男人为了争夺女人，死伤甚多。有一天，仙境中的五姑娘迷上了勤快的后生，就找他唱歌浪貌，两人定情成亲。后来，青年们就模仿两人对歌成家，形成了现在节假日、赶场天浪哨浪貌的习俗。[3] 浙江畲族传说《新婚长夜对歌》中，畲山出了个魔鬼獠客，他拦路施魔法，抢婚过初夜。畲山后圩的金凤和前山的勤郎同山砍柴对歌定亲，但婚嫁这天，金凤被獠客用山风刮走。在得知獠客害怕人多山歌闹以后，聪明的她用计将獠客骗至寮里，便与勤郎放喉对歌。对歌时，他们俩把婚夜发生的事唱给亲邻听，大家就把山歌唱得荡畲山。三天后，魔鬼獠客不再来犯，婚夜对歌成了畲族代代相传的婚俗。[4]

言论自由原本常在歌唱中体现，但上至官府、下至家族都有可能为避名誉受损而实施禁唱策略，这反向地导致了歌手噤若寒蝉。不过，那些坚持发声的艺人可能会被列为行业祖师。广东传说《张五佛山立戏班》讲述艺人张五常借戏中曲白来讽刺官府，宣扬反清复明思想。清朝统治者欲加以迫害，张五就逃到广东佛山，在当地传授京腔、昆曲和中

---

〔1〕 中国曲艺志全国编辑委员会：《中国曲艺志·河南卷》，中国 ISBN 中心 1995 年版，第 556 页。

〔2〕 中国民间文学集成全国编辑委员会：《中国民间故事集成·贵州卷》，中国 IS-BN 中心 2003 年版，第 543—544 页。

〔3〕 中国民间文学集成全国编辑委员会：《中国民间故事集成·贵州卷》，中国 IS-BN 中心 2003 年版，第 501—502 页。

〔4〕 中国民间文学集成全国编辑委员会：《中国民间故事集成·浙江卷》，中国 IS-BN 中心 1997 年版，第 549—551 页。

州音韵，人们将他与华光大帝、田窦二师一并作为戏神奉祀。[1]

除去民间音乐风俗故事所强调的以上三项权利以外，现实中的音乐风俗还涉及更多利益，大抵是民众通过音乐来对抗恶权或改善经济以达到美满的生活。由于民间音乐故事中的权力话语基本上显明主体和对象，并且简单地表现为自上而下的必胜，生存、婚姻和言论等自由问题就从平等的权"利"转为了强制的权"力"。这些权力在冥冥中获自异能，所以一些失去能力者可能会被从赞颂名单中剔除，例如四川藏族故事《帕西加寨子为啥没有猎神》中，白马人上山打猎要唱猎歌，猎歌里有每一位猎神的名字。在白马十八个寨子中，唯独帕西加寨子没有猎神。原来，该寨最厉害的年轻猎人帕果偶然用一箭猎获两兽，人们称他是猎人中的英雄，把他的名字编到猎歌里唱。帕果骄傲地不再锻炼武艺，结果在一次打猎比赛中不幸身亡。从此，人们再也不敬帕果，唱猎歌时谁也不提他的名字。[2] 在这类故事中，音乐成为交换权力的货币，人们借用猎歌风俗向想象中的掌权者（猎神）祈求行猎的顺利。

### 三、音乐：至高的权柄

虽然人的权力通过音乐风俗被诉诸神灵，但后者未必是最高权威者。神秘的力量被分出等级层次，各层权力者都受到更高一层权力者的给予或压制。人间的帝王只是"天子"，天上的神仙则各显神通。西方的至高神可以无条件地命人赤脚走路，[3] 前文中的海瑞却严肃地质问道士让自己赤脚的理由，并在对方的支吾中愤怒地把真武祖师殿中神圣的牛皮鼓给踹碎，故事的后半部分还通过他吃瓜给钱的情节来暗示他比言而无信的真武祖师更加公义，至于牛皮鼓的禁忌习俗也表明了真武祖师的叹服于人。所以在音乐风俗中，人们既借助天的权力来战胜人间的

---

〔1〕 中国戏曲志编辑委员会：《中国戏曲志·广东卷》，中国 ISBN 中心 1993 年版，第 473 页。

〔2〕 中国民间文学集成全国编辑委员会：《中国民间故事集成·四川卷》（下册），中国 ISBN 中心 1998 年版，第 999—1000 页。

〔3〕 "那时，耶和华晓谕亚摩斯的儿子以赛亚说：'你去解掉你腰间的麻布，脱下你脚上的鞋。'以赛亚就这样做，露身赤脚行走。"（《圣经·以赛亚书》20：2）

统治者，又在另一些时候表现出"人定胜天"的意志。

尽管天上人间都没有一位绝对的统摄者，但音乐可凭借无形无象的神秘行径通达各路鬼神，在"相似律"和"接触律"中获得它所纪念的始祖或英雄的异能，由此转化为一种通适性的至高权柄。在贵州传说《相金上天去买"确"》中，女英雄杏妮为维护侗家利益而牺牲，人们将她供奉在寨上祖母堂中，年年举行盛大的"踩歌堂"风俗来感谢她。[1] 纪念鬼神之事只能凭借鬼神般的能力才能达到，"踩歌堂"活动就是由人爬上仙界岭才带回，这些从"天"而降的音乐风俗跃升为至高权力的象征，运用堪比祖师或英雄之能的神秘力量帮助人们扫清各类生活障碍。例如萨满跳神用打神鼓祭祖，却拿摇铃除魔，黑龙江《萨满腰铃》对此解释道：早年有木魋大鬼来到宁古塔伤人，萨满松阿里得到喜鹊的帮助找两个人，得知大鬼害怕野猪肋条骨的响声，松阿里就用猪肋骨做镇妖铃，用哗啦的声响镇妖成功。后来的萨满都用上特制腰铃，跳神时用它来驱鬼。[2] 在这则故事中，摇铃具有与前文中的瑞兽麒麟和丘真人同等的力量，人们用它镇妖以获得生存权。在有关疾病、繁殖、旱涝等其他灾难中，人们也借由音乐反客为主，音乐代表的隐形力量支配着生死和福祸，赞美歌、盘歌、铃铛声皆是通向异界的途径，歌圩等音乐场所也成为神圣的场域。

音乐给人类以权力的恩惠，但人却捉摸不透这一游离如风的权柄。音乐的功能愈是无限，它与有限之人的距离就愈是遥远，以至于人们在风俗中需要谨慎用乐以免越权。上古的巫风乐舞践行着"鸟兽跄跄""百兽率舞""击鼓执簧"的秩序，现今的各地音乐风俗也自有规则，例如内蒙古乌珠穆沁的长调歌曲"图林哆"含有数条演唱禁忌：只能演唱于庄严正规的宴会仪式；中间不能夹唱"阿哈尔·扎哈尔多"；套曲遵循严格的程序而不得打乱顺序或增删歌词；禁止演唱悲伤的歌曲；个别宴会歌曲只教给女性，禁止男性秋天登山演唱；一些歌名和歌词在

〔1〕　中国民间文学集成全国编辑委员会：《中国民间故事集成·贵州卷》，中国IS-BN 中心 2003 年版，第 448 页。

〔2〕　中国民间文学集成全国编辑委员会：《中国民间故事集成·黑龙江卷》，中国ISBN 中心 2005 年版，第 566—568 页。

特定时期有所变动。[1] 这些禁忌在阶级认同、曲种认同和性别认同的功能之余，也通过"宴会""悲伤""男性""秋天"等要素隐藏着相关权益，并体现出对神圣权力的尊崇。各地之神充满了相对性，音乐表演及其使用乐器也需合其规制，如广西地区奏"天琴"和唱"天歌"请天官剧师和端娅先师下凡过春节，[2] 湖南侗族则通过"唱七姐"活动唤七仙女下凡，[3] 这些仪式音乐的形成和依存都受制于特定的社会文化传统，它的具体展现过程符合着仪式的需求，而诸多规则在行使权力的同时也显出对僭越的畏惧。

音乐被人赋予神秘权力有一部分现实成因，萨克斯（Curt Sachs）归纳出音乐的两种生理学作用：一是兴奋与刺激，它让人停止呼吸、加速脉搏以及刺激运动神经；二是沉静与抑制，这给予缓和、均衡的效果。但兴奋的作用为先，它让人在音乐的高潮中陷入忘我的神格化状态，从而音乐可以"引诱神识而完全抓住人类自然的肉体"。[4] 民间故事有不少案例讲述音乐对群体的激发和镇定作用，如坠子演唱的悲调和词篇能让无情的后母失声痛哭而悔不当初，[5] 又如广西苗族的拉鼓节中，人们每拉一次鼓就能让寨子安宁十三年。[6] 音乐的激动或安抚人心的功效被神化，它"与天地同和"地做出人力不可及之事，被人们用在风俗中来解毒治病和惩治恶人。音乐作为神圣话语宣告着福音和审判，但音乐的至高权力来自人在体验中的想象，人实际是最高权威者，他们并不惧怕天神。在广西壮族神话《铸铜鼓》中，雷王规定大

---

〔1〕 乌兰其其格：《乌珠穆沁宴会歌曲——图林哆与相关禁忌习俗》，《内蒙古大学艺术学院学报》2008 年第 1 期，第 23—26 页。

〔2〕 《依端与依娅的传说》，见中国曲艺志全国编辑委员会：《中国曲艺志·广西卷》，中国 ISBN 中心 2009 年版，第 377 页。

〔3〕 《唱七姐的传说》，见中国民间文学集成全国编辑委员会：《中国民间故事集成·湖南卷》，中国 ISBN 中心 2002 年版，第 494—495 页。

〔4〕 ［美］柯特·萨克斯：《比较音乐学》，林胜仪译，全音乐谱出版社有限公司 1982 年版，第 65 页。

〔5〕 《〈鞭打芦花〉教育人》，见中国曲艺志全国编辑委员会：《中国曲艺志·安徽卷》中国 ISBN 中心 2001 年版，第 504 页。

〔6〕 中国民间文学集成全国编辑委员会：《中国民间故事集成·广西卷》，中国 ISBN 中心 2001 年版，第 344—347 页。

家要分食死人之肉，但三兄弟不忍食母，他们就擂打铜鼓击败了雷王。后来，雷王让兄弟蛟龙和老虎去偷人间的铜鼓，人们就有了埋铜鼓的禁忌习俗，只有要用时才将它挖出来敲打。[1]

民间音乐风俗故事中的百姓一方面否定原有权力主体的道德自洽，另一方面又自视为正当地渴望着权力，这就像大量故事里一边痛斥着富人，一边又让主角走向富裕美满的生活，至于主角致富后的行为已不属于故事关心的范围，它可能会被默认为善。在上例《铸铜鼓》中，雷王原本是权力的主体，但音乐将权力的主客体调换位置，让早先受害的民众得以惩治这位腐朽的权威者。一方面，人类借音乐战胜鬼神，却没有给这一权柄的来处安排一位普遍的全能者，因而或许会将绝对权威者视为人的理想中的自我，并企图以人权颠覆神权；另一方面，音乐作为冥冥中降下的权柄，它既是中介物也是疏离物，参与者不敢完全僭越，只是用它做出对权力的发声。总体上，音乐的权柄不固定从属于任何一方，它只是帮助有限之人与无限权力达成间接的交汇。

尽管民间故事未必能够完全解释音乐风俗的社会意义，但它在一定的程度上反映出民众的共同观念和理想追求。自古以来，儒家礼乐思想使音乐行使着移风易俗的教化职责，而民间音乐风俗也通过仪式音乐、行业规则和音乐禁忌起着维持民众生活秩序的作用。人们给风俗冠以权威的力量而强化认同，在原始思维的影响下赋予音乐以无限异能感，使音乐在风俗中成为各界权力的象征，并通过各类表演形态发出维权之声。纵使这种凭借权"力"索要权"利"的愿望在实际的权力场域中难免落空，但就像那些在丧葬仪式中无法起身的死者毕竟在丧乐中被视作获得了永恒的灵魂一样，民众也在音乐风俗的实践过程中伸张了片刻的自主权，并以实际行动凿开了权力重新分配的可能性。

---

〔1〕 中国民间文学集成全国编辑委员会：《中国民间故事集成·广西卷》，中国IS-BN中心2001年版，第87—88页。

# 第四章　民间音乐故事的构建机制

作为口耳相传的集体作品，民间音乐故事在我国各地的社会文化场域中进行表述，它的生成和流布贴合着相应的历史记忆和生产方式，并且迎合个体讲述人和群体传播者的精神需求。相较于固定化的书面文本，民间故事的通行空间更为广袤，流变的过程使得每个文本在保持相对稳定因素的同时又产生了大量异文。与民间文学其他诸多体裁一样，民间音乐故事的构建是一种选择性的日常集体社会行为，这种行为使文本在传承过程中也处于被不断遗忘、拾回、修正或补足的状态，并且受控于讲述者和听众之间的关系。民间音乐故事有时是工具性的行为，有时又直接被当作讲述者的目的，只是顺道发挥了现实作用。虽然故事的生成和接受是一体两面的同步化过程，两者在实际生活中交织不分，但本节仅关注民间音乐故事如何被构建，而把音乐故事的实际应用及功能放到下一章讨论。

自 19 世纪 60 年代以来，以俄罗斯学者为代表的民间文学传承人研究将采录视野从故事文本扩及讲述主体，我国从 20 世纪 80 年代开始关注讲述者的口述方式以及文本的变异情况，[1] 金德顺《金德顺故事集》（1980）、乌丙安《论民间故事传承人》（1983）、张其卓和董明《满族三老人故事集》（1984）等著作就偶有涉及民间音乐故事，例如辽宁李马氏的《泪滴玉杯》等。20 世纪 90 年代以后，田野工作者随着表演理论的兴起而更加重视讲述语境，故事的音乐形式比起音乐内容获得了更多的关注。在民族音乐学界，刘桂腾、萧梅等教授所撰写的民族志中也述及地方故事，包括满族传说《尼日萨满》、畲族史诗《高皇歌》等。民间文学研究界和音乐学界虽然意识到历史、地方和族群对民间故事的构

---

[1] 刘守华：《比较故事学论考》，黑龙江人民出版社 2003 年版，第 97 页。

建作用，但目前尚缺对音乐故事生成机制的专门性探讨。除此之外，林继富《民间叙事传统与故事传承：以湖北长阳都镇湾土家族故事传承人为例》提出地域叙事、类型故事和个人讲述习惯这三重叙事传统的文化结构，而刘守华、江帆、刘惠萍等学者从性别文化的角度探寻男女讲述人的差异，这些视角都给民间音乐故事的构建研究提供了借鉴。

由于民间音乐故事的讲述场合不定，较难围绕某一主题做出叙述情境和表演活动的特定考察，所以本节仍以书面转录的音乐故事作为主要材料。尽管民间故事容易被理解为难登大雅之堂的村野谈资，但它在官方和精英阶层的取用之中常常同经史子集发生贯融，因此实际上与历史文献和文学典籍之间存有密切互动关系；各种音乐故事作为一种虚构性的社会记忆，在传播圈层中表达着地方和族群认同；集体性的作品需要通过个体进行传达，而讲述者身为聆听者的过往阅历也不可被忽视——这些方面涉及艾布拉姆斯提出的作品、作者、读者、世界共四重元素。[1] 下文将围绕乐人的历史形象、地方的叙事文本、"英雄制乐"母题和"唱歌的心"类型这四项素材，探讨历史、地域、族群、讲述人这四重要素对民间音乐故事的构建作用，兼及口头讲述和书面文本、本土认同和异域排斥、个人阅历和社会语境之间的复杂关系。

## 第一节　乐人形象的互文层累

历史学家一贯倡导去"芜"存"菁"地发掘史实，自 20 世纪 60 年代起转向对"芜"的关注。在西方兴起"新文化史"的研究思潮后，我国也逐渐将民间故事置入历史记忆的范畴。由于民众未必了解专业化的音乐活动，所以民间音乐故事主要把角色及其涉乐行动置于描述中心，在不同的社会情境中塑造出乐人群体的多重形象。民间故事中的多数"乐人"角色只是擅长音乐而未必专任此职，他们作为文化记忆和集体想象的结晶，可能在历史中实有其人，也可能是仿拟原型的虚构产物，典型人物如神农、八仙、唐明皇、孔子、刘三姐、雷海青等，他们

―――――――――

〔1〕　［美］M. H. 艾布拉姆斯：《镜与灯：浪漫主义文论及批评传统》，郦稚牛等译，北京大学出版社 1989 年版，第 5 页。

分别是始祖、仙人、帝王、文人、平民和乐工这六类常见形象的代表。顾颉刚曾提出"层累地造成的中国古史",而克里斯蒂娃(Julia Kriste-va)的"互文性"概念认为任何文本都是对其他文本的吸收和转化,[1] 口头叙事、文人书写和史家记录炮制出层累性的互文记忆,从三者对乐人形象的塑造方式可略窥其间的建构关系。

## 一、乐人形象的四重阶段

民间叙事中的各类乐人角色及行为总有一定的共性和差异,共性表现为聚合品格,差异分散为具体事项。当一个人在开篇被描述为"绣花漂亮,喜欢唱歌"时,听众会想象这是一位灵巧的姑娘;如果他"打猎、吹箫、唱歌无不精通",那么这是一位有活力的青年;如果有谁"琴棋书画无不通",他可能是一位风流儒雅的文人。音乐种类赋予角色一种特殊的品性,使读者在获悉下文之前就能进一步假定角色将如何行事。虽然故事中擅长音乐的基本都是好人,不过乐人偶尔也被塑造出低劣无知的形象,比如舜的弟弟象,他在弹琴的时候被回家的舜毫不留情地戳穿,而那些分家的哥哥也在夺取弟弟的乐器之后被活活烧死。不过,故事中的乐人塑造需要服从于大众针对各个时期的主观常识,从而文本之间产生了连贯性和流转性,这种承续的记忆可被大致分为四个阶段:原始时期的救世胸怀、封建时代的两极分化、民国时期的百折不屈和中华人民共和国成立以后的报效祖国。

在民间故事中,原始时期的乐人身份主要是始祖、仙人或英雄,他们的音乐活动目的往往是通过生产劳动、开发娱乐和道德教化来惠及民众。传说盘古开天辟地后发了洪水,水中的团子生下鸿钧老祖,他砍玉虚竹筒、杀死蟒蛇,做成乐器拍唱仙曲。到了华夏初期,黄帝在战争中敲它,震得蚩尤一派认输,人们将乐器命名为"渔鼓"。[2] 这类故事通过把唐宋乐器的起源推至上古,体现出音乐的神圣性和实用性。又有故事说尧王访贤,他见舜赶黄牛和黑牛时挂着铜锣敲击。原来舜不忍鞭

---

[1] Toril Moi (ed.), *The Kristeva Reader*, Basil Blackwell, 1986, p. 37.

[2] 《渔鼓起源的传说》,见中国曲艺志全国编辑委员会:《中国曲艺志·河南卷》,中国 ISBN 中心 1995 年版,第 549 页。

打生灵，所以击锣惊吓它们。尧为此感动，就禅位给舜，并把二女许配给他，以后每逢二女在农历三月初三走娘家时，人们都打威风锣鼓。[1]这种故事借助音乐活动标榜了角色的智谋和品德。

　　讲到封建时期，乐人虽在音乐活动中显出平等的地位，然而谋生的主职有了贵贱之分，皇亲国戚和贫民乞丐位于阶级秩序的两端。例如同样是解释湖北碟子小曲的由来，一人说是明代正德皇帝遇到了凤姐，凤姐在炒菜过程中碰碗磕碟，那响声清脆，她就和着唱起了小曲。皇帝觉得好听就封她为妃，使得敲碗磕碟唱小曲在凤姐的故乡流行开来。[2]另一人则说是沔阳县财主丫头在摔破了茶碗后，被毒打撵走。丫头就用筷子敲碗唱身世，得到人们的同情接济。从此穷人遇灾就沿门乞唱，演变成江汉平原的碟子小曲。[3] 这些乐人虽处于两极化的地位，但心性均愈发世俗化。相较于原始首领，故事里的唐明皇、周庄王等统治者对缺乏勤政爱民的正统品格，以游手好闲的属性贴近着普通人的生活，乞丐也基本是为生存讨食而唱，表现出民众的经济困窘。故事中另见授乐点化的仙人道士、作乐求偶的文人智者、鼓舞士气的兵将战士等角色。比如传扬道情的张果老门徒、抚琴吸引卓文君的司马相如、击打犁铧大鼓的太宗将士，他们均反映出乐人自身的世俗属性。虽然一些乐人在现实的压力下与世隔绝甚至选择自尽，如山东传说《崂山道乐的来历》里，崇祯帝的妃子养艳姬和蔺婉玉在创作崂山道乐之后追随先王而去，但这恰恰是俗世情感所导致的悲剧。

　　故事中的民国时期，乐人承受着身世之苦、地位低下、行业竞争、性别歧视、禁唱风波、战争脱险等波折境遇，体现出无可奈何的小人物命运和百折不挠的坚韧精神。乐人时常陷入强迫或禁止演唱的局面，据说民国十八年（1929），京剧艺人唱《打渔杀家》，但渔业局长认为这

---

〔1〕《威风锣鼓的传说》，见中国民间文学集成全国编辑委员会：《中国民间故事集成·山西卷》，中国 ISBN 中心 1999 年版，第 359—360 页。

〔2〕《碟子小曲的由来（二）》，见中国曲艺志全国编辑委员会：《中国曲艺志·湖北卷》，中国 ISBN 中心 2000 年版，第 715 页。

〔3〕《碟子小曲的由来（一）》，见中国曲艺志全国编辑委员会：《中国曲艺志·湖北卷》，中国 ISBN 中心 2000 年版，第 715 页。

是鼓吹抗税，于是派打手将他们打得头破血流，又说艺人们辱骂士绅、诬蔑官府，以后休想演出。[1] 在更多故事里，戏子被看作下九流，山西传说讲述清末民初的蒲剧男旦万金子，他由于装扮成女人而更被瞧不起，按规矩要被开除族籍，死后也不准入祖坟。直到民国二十四年（1935）清明节，万金子在坟前哭唱："尘世上谁不是父母所生，万金子咋能忘先人祖宗？想磕头想哀号那坟前不要，想添土想化纸那族规不容，思想起泪淹心肝肠寸断，唯只有骂自己不如畜生。"他的唱腔打动了族人，老族人也顺水推舟让他给列祖列宗上香，但村里仍有人不同意，骂他是"下贱胚子""王八戏子"。[2] 随着战争的爆发，乐人在枪林弹雨中却显出顽强和机警，比如山西传说讲赵树理遇到鬼子兵，他给敌兵唱上党梆子的时候，悄悄地把对方的人、枪、马数过一遍，再汇报给首长，当晚鬼子兵就被消灭了。[3] 除此之外，乐人也进行义演、改革曲种、宣传救国，总体上与生活的磨难进行搏斗。

在叙述背景为中华人民共和国成立以后至20世纪80年代的音乐故事中，乐人基本服从国家意志而报效社会，并且为此感到自豪。音乐首先成为社会宣传的有效途径，如1970年，李志清见媳妇虐待老太太，就到处说唱《拉荆笆》讽刺媳妇的不孝，那位媳妇听后感到丢脸，不再打骂婆婆。[4] 一些知名的乐人在演出过程中得到了领导的表彰，从而获得了一定的信心，例如1960年，周总理和陈毅观看黔剧演出，关怀演员并鼓励群众，坚定了乐人的报国热情。[5] 随着经济文化的发展，乐人逐渐在海外产生影响，增强了国际交流。据说1982年，广东琼剧

〔1〕《李安人禁演〈打渔杀家〉》，见中国戏曲志编辑委员会：《中国戏曲志·辽宁卷》，中国 ISBN 中心 1994 年版，第 329 页。

〔2〕《名旦角万金子》，见中国民间文学集成全国编辑委员会：《中国民间故事集成·山西卷》，中国 ISBN 中心 1999 年版，第 303—304 页。

〔3〕《唱戏脱险》，见中国民间文学集成全国编辑委员会：《中国民间故事集成·山西卷》，中国 ISBN 中心 1999 年版，第 130 页。

〔4〕《李志清说书治恶妇》，见中国曲艺志全国编辑委员会：《中国曲艺志·陕西卷》，中国 ISBN 中心 2009 年版，第 640 页。

〔5〕《寄语春风情无限》，见中国戏曲志编辑委员会：《中国戏曲志·贵州卷》，中国 ISBN 中心 1999 年版，第 542 页。

团到泰国义演，引起泰国公主赞叹。当晚由于公主亲临，观众们高价购票，以与公主同场听戏为荣。[1] 总体上，民间音乐故事按照时段弘扬着乐人的相应艺德，始祖、仙人、帝王、文人、平民和乐工这六类常见形象穿插于各个时期，一些形象跨越年代而持存，尤其是惩恶扬善的仙人、痴迷音乐的平民和技术精湛的乐工。但民众对乐人的认知和期许离不开文人书写的记忆选择和官方构建的历史脉络，民间故事一方面需要在发生时间上参照后两者，另一方面也汲取和贡献着人物和事件这两方面的素材。

### 二、乐人形象的互文叙事

虽然民间音乐的神话传说大致介绍了故事的发生时期，如"盘古开天辟地以后""唐代""民国十八年"等，但故事的实际产生年代却另当别论。热奈特（Gérald Genette）曾提出互文关系中的超文本性（hypertextuality）：前人的文本 A 是"先文本"，后来的文本 B 是"超文本"，"先文本"是"超文本"的"源文本"，后者就像一张二次书写的羊皮纸，从中可见摹写和篡改的痕迹。[2] 后人可以谈论古人的事迹，而古人却无法扩叙今人的故事，流传至今的民间故事大多见于书面作品，在得到文人或史官的记录和改写后流回为民间的牙慧。这些书面记载的音乐故事虽然从口头到书面、从神话到传说、从简洁到详述，但在繁茂的具体情节中呈现出相通的走势。

在四库全书总目中，文人的涉乐叙事主要见于经籍和子书，它们可按发展史分为先秦、秦至唐、宋至清和现当代的产物。自春秋末期，《乐记》《乐书》《世本》《尚书》《逸周书》《左传》等经籍载录了远古圣王和当世贤者的创乐或作乐的事迹，子书如《庄子》《晏子春秋》《吕氏春秋》等，讲述了朱襄氏臣子士达的制瑟定气、庄子在妻子死后鼓盆而歌、伯牙鼓琴而子期听之等明志情节，《韩非子》另有"滥竽充

---

[1] 《泰国公主赞琼剧》，见中国戏曲志编辑委员会：《中国戏曲志·海南卷》，中国 ISBN 中心 1998 年版，第 576 页。

[2] Gérald Genette, *Palimpsests: Literature in the Second Degree*, University of Nebraska Press, 1997, p. 5.

数"的讽刺性寓言。秦汉以后逐渐出现综合性的民间故事载录之书，《山海经》《说苑》得到刘歆等人的整理，简述了琴、瑟、鼓等乐器的来历和使用。东汉应劭《风俗通》与东晋王嘉《拾遗记》搜集整理了上古族源及帝王世系，提及列祖先王所使用的乐器。南朝梁吴均《续齐谐记》、任昉《述异记》中讲述各种音乐事件，如桓玄篡位听《笳歌》、赵文韶与女姑对歌、德明月下闻乐等。唐五代以后，市民生活中渐起传奇志怪，郭湜《高力士外传》、陈鸿《长恨歌传》等传奇小说均对李龟年及梨园弟子的丝竹之歌有所描述，段成式《酉阳杂俎》中亦载"屏妇踏歌""狂僧善歌《河满子》""挽歌起于田横"等故事。唐代更引入了周边邦国的异族传说，如壮族刘三妹轶闻以及侗族的芦笙和箫的乐器来历，刘恂《岭表录异》等地方志里有关于铜鼓等乐器的风物传说，而专述伶人的《教坊记》《乐府杂录》《羯鼓录》等笔记中也把音乐人物扩展到四裔族群和下层市井。宋以后，孟元老《东京梦华录》、吴自牧《梦粱录》、周密《武林旧事》等风土笔记中提及了不少勾栏瓦舍的说唱演出，元陶宗仪《南村辍耕录》也提及刘氏、李哥、苏小小等乐伎之歌。元、明、清的《笑赞》《笑禅录》《雪涛谐史》《笑府》《广笑府》《雅谑》《笑林》《笑林广记》载部分涉乐笑话，如《露书》中一人将"枇杷"误写作"琵琶"，被客人嘲道："若使琵琶能结果，满城箫管尽开花。"明清文人善于搜集轶闻，明徐应秋《玉芝堂谈荟》、朱国桢《涌幢小品》以及清王士禛《池北偶谈》和俞樾《耳邮》《荟蕞编》等均载有音乐事件。一些文人用民间故事的素材进行再创作，如蒲松龄《聊斋志异》中讲述少癖嗜琴的温如春因琴声与鬼魂宦娘结缘，《剪灯余话》的"月夜弹琴记"、《虞初新志》"李一足传"和"看花述异记"、《阅微草堂笔记》"滦阳消夏录三"、《子不语》的"狐道学"中亦有类似篇目。徐珂《清稗类钞》搜集掌故遗闻，讲乾嘉年间的士大夫皆谙通于音乐，又提及刘泽长、李万声、项琳等乐人生平，以及蒙古、喀什噶尔等地和缠回等族的音乐风俗。另外，集部的文人诗词中也有相关典故，如元稹《学生鼓琴判》所云"丝桐之逸韵""叶畅薰风""和声岂乖于曾子""桑间之音""绿绮之音"，取材于梧桐制琴、舜歌南风、桑间濮上亡国之音、司马相如得琴绿绮等民间故事。

至于音乐史录可分为传统史和近代史，虽然传统史学侧重叙事而近代史学强调分析，但两者都编入了大量的音乐故事，后者更有著作直接以乐人事迹为界。基于经史同源的观念，《尚书》《春秋》《左传》《世本》等经籍及其内外传逐渐被纳入史学体系，《竹书纪年》《国语》《战国策》等先秦史书也刻画圣王或瞽矇作乐之事，儒家"祖述尧舜，宪章文武"，圣王之事虽有出入但总体一致，此时的史书不仅求真更加求善，需用微言大义进行道德批判，对乐人具有明显的褒扬倾向。二十四史中，司马迁《史记》、班固《汉书》、范晔《后汉书》等纪传体通史描述上古帝王作乐，另述及宫廷乐事如桓帝善琴笙、桓谭善鼓琴等旧闻；《晋书》吸收《搜神录》《幽明录》《世说新语》中的片段，除农瑟羲琴、倕钟和磬以及一众歌舞的起源说以外，还载嵇康弹《广陵散》、顾荣卒后灵座置琴、郝索善弹筝等逸话；《隋书》《魏书》《旧唐书》延续了夔始制乐、暴辛公作埙、阮咸弹琵琶、侯调作箜篌等说法，并介绍祖孝孙、白明达等宫廷乐正；《北史》提及师旷、师挚、伯牙、杜夔通晓音律的代表人物。典章制度体中，"三通"之杜佑《通典》、郑樵《通志》、马端临《文献通考》注重古今通变，而荀悦《汉记·乐志》、袁宏《后汉纪》、《清实录》、毕沅《续资治通鉴》等编年体作品亦载有宫廷乐事。但出于封建时代对乐工伶人的贬抑和打压，历代正史中对专业伶人的记载稀缺，仅《史记·滑稽列传》《新五代史·伶官传》《南唐书·诙谐传》等可供略析，王国维所纂的《优语录》中亦是寥寥陈迹。从嘉道年间的常州学派到近代古史辨派，疑古惑经的思潮影响了古代音乐史研究，王子初曾总结乐史文献的四大疏漏：一是史官的意志受到社会的制约，乐官的记录受当政者所命，某些记录并非如实举行；二是史官未必从事音乐实践，对于乐律乐技一知半解，所记载的内容难免片面；三是正史所载内容往往限于宫廷音乐，而少涉及民间活动；四是我国儒家以道论乐，而实际的乐器制作、乐队编配、技术实践等问题却被认为是匠人贱工之学。[1] 自 20 世纪 20 年代以来，国内外的音乐史研究基本采取考古和文献相结合的"二重证据法"，但神话传

---

[1] 王子初：《中国音乐考古学》，福建教育出版社 2003 年版，第 7—8 页。

说一度被评为"不足为据"，叶伯和《中国音乐史》、王光祈《中国音乐史》、杨荫浏《中国古代音乐史稿》更是试图把上古神话移出史料。50 年代后，我国近现代音乐史研究渐起，汪毓和《中国近现代音乐史》、徐士家《中国近现代音乐史纲》、余甲方《中国近代音乐史（1840—1949）》等作的部分章节直接以李叔同、沈心工、萧友梅等乐人的活动为线索。

虽然各时代的叙事体裁和讲述模式有别，但无论是哪一时期的产物，文人作品和史官修纂的音乐起源基本都追溯到始祖或王公。从先秦《世本》的"暴辛公作埙""随作笙""宓羲作瑟""毋句作磬""垂作钟""神农作琴""女娲作簧""苏成公作篪"到明代《涌幢小品》的"葛天氏始歌""阴康氏始舞""朱襄作瑟""伏羲作琴、埙、箫""女娲作笙、竽""黄帝作钟磬、鼓吹、铙角、鞞铎"，变化的是人物与乐器的对应关系，不变的是乐人的圣王形象。民间故事被文人借用遂上台面，子库类书中有虞世南私撰《北堂书钞》、欧阳询等编《艺文类聚》、徐坚等纂《初学记》、白居易编《白氏六帖》的乐部基本讲述了帝王和臣子的音乐事迹以及上古的乐器来历。李昉等编修《太平御览》的乐部述及历代之乐，王钦若等撰《册府元龟》列举了伶伦等 103 位知音者的逸事，王应麟编《玉海》讲述上古始祖造律、制器、作乐之事，陈元靓《事林广记》的甲集卷五载"黄帝制律"等 24 个小类，陈梦雷等编撰的《古今图书集成》所收录的圣王制乐故事更为详尽。

王室的尊荣延续至后世，与乐户贱籍形成对比。《魏书·刑罚志》首提"乐户"一职，它由罪犯的妻女充入，至明代尤盛。这些奴婢角色作为中国传统社会中的贱民，在《清史稿》中与"倡优"同列，他们被蔑称为"龟""鳖""王八"等。虽然乐籍制度在清雍正年间宣告解体，但这种阶级分化在民国之后才在新的政治经济中逐渐消失。[1]古代文人的叙述离不开自身所处的封建时期，帝王和乐伎最受文人青睐，而李龟年等宫廷乐伎也经常在与皇帝有关的传说中得以出场。自王褒《洞箫赋》以后，乐赋成为独立的音乐文学体裁形式，宋代《文苑

---

〔1〕 乔健等著：《乐户：田野调查与历史追踪》，江西人民出版社 2002 年版，第345—356 页。

英华》载录各乐器赋，如乐七之"焦桐入听赋""无弦琴赋""孔子弹文王操赋""钟期听伯牙鼓琴赋"等均有基于传说的成分，即蔡邕焦桐轶闻、陶渊明弹奏无弦琴、孔子奏响文王操以及伯牙子期觅知音的故事。另外，名乐妓鱼玄机、薛涛、李季兰精通音乐，文人诗赋也常提家中乐伎（妓），《乐府杂录》载："张红红唱歌丐于市，韦青纳为姬。敬宗召入宫，号记曲娘。"[1]《笑赞》中讲盗跖横行杀人，却受乐户和妓女的香火供养，以其"无耻"反映出乐户的地位低下。俗世仙鬼亦见于此时，如汉刘向撰《列仙传》有宋康王舍人琴高善于鼓琴，又如晋干宝《搜神记》讲贾佩兰进入灵女庙后践行巫俗地吹笛击筑，唐释道世撰《法苑珠林》说卢至醉舞而歌。宋官修《太平广记》对此反映得较为全面，让上层阶级以乐享乐，平民群体以乐通神，下层乐妓用乐谋生，如卷五六三至卷五六六提及伶伦制律、葛天氏之乐，卷五六九又设优倡和淫乐并讲述了相关的史事。近代以来，小说家们在作品中穿插着对擅乐者的描述，如金庸武侠小说中使用琴、箫等传统乐器营造氛围，让任盈盈与令狐冲以琴箫合奏《笑傲江湖曲》，阿碧以算盘和软鞭弹奏《采桑子》，程英、黄药师、李莫愁三人以乐斗法，这些情节充满了对乐人能力的想象。

讲到民国时期，文人叙事和史类书籍均描述了乐人的生活困境。以史铁生《命若琴弦》对乐人的刻画为例，一老一少的盲艺人显出了诗人对盲者奏乐的传统印象，他们的境遇也表现着该时期普通乐人的穷困生活。记忆铺开了杂文旧事，张允和曾在写作中提到："他（徐惠如）又说：'你别瞧乡村人不懂昆曲，他们才会挑毛病呢！演钱玉莲（《荆钗记》中的女主角）如果戴了一枚戒指，观众就起哄。他们说：钱玉莲的聘礼只是一根'黄杨木头簪'，哪里会有金的银的戒指呢？'"[2]这些观众由金银戒指所引发的不满与民间音乐故事"10-8 忘摘戒指"型情节如出一辙，该型故事又有《丁兰荪扔戒指》，讲丁兰荪在演出中忘记摘下贵重的戒指导致演出遭嘘，张允和的杂文中也谈到丁兰荪，但并未讲述他和戒指的关联。读者无法知道丁兰荪是否真的曾在演出中忘

---

〔1〕〔元〕陶宗仪撰：《南村辍耕录》，上海古籍出版社 2012 年版，第 161 页。

〔2〕张允和：《我与昆曲》，百花文艺出版社 2014 年版，第 31 页。

摘过戒指，但料想有艺人曾经这么行事，而民众以讹传讹。音乐史学者如此表态："中国近现代史是所有音乐家共同书写的历史……中国近现代史上几乎所有的音乐家都可以称得上爱国音乐家，不管是所谓'救亡派'还是'学院派'音乐家，都在艰苦卓绝的抗日救亡中以音乐为武器，为民族解放做出了自己的贡献，留下了宝贵的精神财富。"[1]

到了中华人民共和国成立以后，乐人在经历一系列社会运动后彻底被农民化，地位和待遇均大幅提升，而传统角色则自然丧失。至 20 世纪 80 年代，"吹打"业才得以恢复并做大市场，他们与任何人进行公平竞争，乐人在 21 世纪里重构着他们的新角色。[2] 文学作品里出现了格非《出尽江南》《隐身衣》《欲望的旗帜》中的音乐痴迷者，张承志以《美丽瞬间》《辉煌的波马》讲述蒙古族音乐演唱者，石一枫《b 小调旧时光》描述着渴望走上音乐之路的大学生和无业青年，其著《世间已无陈金芳》还通过小提琴大师帕尔曼的三次来华演出来表现国际的音乐交流。这些小说用可靠叙述的方式呈现了历史记忆，"客观性"的写作立场也营造出生活的真实性，角色形象与民间叙事中的乐人地位隐隐呈平行关系。总之，官方正史、文人笔谈和民间故事彼此取材，历代不同的说法和真伪难辨的文献都成了一种人为的记忆。虽然这使一系列母题发生了跨时空的交叠，但乐人的身份形象需符合社会舆论和文化情境，于是不同的文本在历史之中互相铺垫。

### 三、乐人形象的历时层累

在不同部类的互文基础上，各代乐人的形象产生了历时性的层累，其中一部分角色被凝聚为扁平化的典型人物。互文使层累之间存有断裂性和增减性，施爱东指出，顾颉刚的"层累造史说"里并存着显性的"增"和隐性的"弃"，人物形象在这一过程中历经着加减法。[3] 比如

---

[1] 冯长春：《中国近现代音乐史学史巡礼》，《星海音乐学院学报》2018 年第 3 期，第 35 页。

[2] 乔健等：《乐户：田野调查与历史追踪》，江西人民出版社 2002 年版，第 359 页。

[3] 施爱东：《"弃胜加冠"西王母——兼论顾颉刚"层累造史说"的加法与减法》，《民俗研究》2011 年第 3 期，第 5—22 页。

刘三姐这一典型形象的民族属性就不断发生变化,她若被添加汉族身份就必然要丢失壮族身份。虽然历经各个时代的锻造以后,人物的事迹愈发地详实,而且不同的表述使得异文丛生,但角色自身的时代属性却更加鲜明。

以唐代乐工雷海青为例,有关他的事迹见于历代正史、诗词、戏文和笔记小说。唐段安节《琵琶录》仅载雷海青擅弹琵琶一事:"开元中,梨园则有骆供奉、贺怀智、雷海清,其乐器,或以石为槽,鹍鸡筋作弦,用铁拨弹之。"[1] 但郑处海《明皇杂录·补遗》补充了他怒骂安禄山一事:"天宝末,群贼陷两京……有乐工雷海清者,投乐器于地,西向恸哭。逆党乃缚海清于戏马殿,支解以示众,闻之者莫不伤痛。"[2] 往后的相关记载基本不离投掷乐器遇害的母题,如北宋司马迁《资治通鉴》,南宋袁枢《通鉴纪事本末》、计有功《唐诗纪事》,宋末蔡正孙《诗林广记》,元杨维桢《铁崖乐府》以及明赵廷瑞主修《陕西通志》,个别叙事延续了肢解示众的细述,而唐姚汝能《安禄山事迹》,北宋张表臣《珊瑚钩诗话》,明蒋一葵《尧山堂外纪》、杨慎《廿一史弹词》、陈耀文《天中记》和卢若腾《岛噫诗》则兼述两者。明钟惺《混唐后传》和清初褚人获《隋唐演义》又讲雷海青在安禄山谋反后,先是托病不至,待被唤来后放声大哭,再把案上的所有乐器尽数抛掷于地,最后因怒骂逆贼而壮烈殉节。另见集部诗词缅怀此事,如宋郑思肖《题明皇按乐图》:"及知凝碧池头事,难得乐工雷海清。"[3] 元杨维桢《雷海青》云:"雷乐工,先王使侍华清宫。营州羯奴作天子,梨园弟子群相从。雷乐工,投乐器,恸哭西风双血泪。"[4] 清吴绮《青山下望黄将军墓道》云:"骂贼不及雷海青,弄兵窃效田承嗣。"[5] 近代以来,雷海青的身份从乐工转为武将或戏神,成为我国南部歌仔戏、梨园

---

〔1〕 〔宋〕文彦博著、侯小宝校注:《文潞公诗校注》,三晋出版社 2014 年版,第 147 页。

〔2〕 倪进选注:《唐宋笔记选注》(上),上海教育出版社 2016 年版,第 36 页。

〔3〕 〔宋〕郑思肖:《郑思肖集》,陈福康校点,上海古籍出版社 1991 年版,第 81 页。

〔4〕 〔元〕杨维桢:《杨维桢诗集》,邹志方点校,浙江古籍出版社 1994 年版,第 464—465 页。

〔5〕 徐世昌编:《晚清簃诗汇》,闻石点校,中华书局 1990 年版,第 905 页。

戏、莆仙戏等戏种的信仰祖师，其故事又被新附上哑而忽歌、率军抗敌、去雨存田等情节。据福建艺人的讲述，唐明皇时的丞相女儿吃稻禾怀孕，被丞相赐死，乳娘就将小姐领出府，她生下男婴后弃置田埂。丞相派人查看，却见螃蟹以沫喂之，便抱回命名雷海清，但雷已成了哑巴。唐明皇梦游月宫，带回天书而无人识得，雷见状开口而笑，声如洪钟，并在唐明皇面前解读吟唱。唐明皇听和月宫里闻见的一样，就赐其功名。到了安史之乱，唐明皇命雷海清御敌，他却被困战死，这时空中出现"雷"字但被乌云遮了上半部，只见"田"字，后来梨园戏班尊称他为相公爷。[1]

　　历代对于雷海青的身世各有描述，除上述的丞相女儿感孕所生以外，还见《中国民间故事集成·福建卷》之《戏状元雷海清》说他自幼失去父母、《中国戏曲志·福建卷》之《莆仙戏戏神田公元帅》称其为土族雷姓酋长之子、《中国戏曲志·海南卷》之《华光大帝、田元帅、昌化神的传说》传他是畲族艺人兼青蛙之神。在各类文本中，雷海青的擅长乐器又有琵琶、筝、铁拨等说法，如唐范摅撰《云溪友议》中载雷海清弹琵琶，[2] 清初小说《锦香亭》中的雷海清却奏弹秦筝并主管西方商音，近代许啸天著秘史又改称雷海青打铁拨："伶官李龟年，带领唱曲的马仙期，打铁拨的雷海青，弹琵琶的贺怀智，打鼓板的黄幡绰。"[3] 由此，雷海青所掷的乐器也有差别，而他所获得的身份评价则褒贬不一。《隋唐演义》中的雷海青自称"虽是乐工，颇知忠义"，《缀白裘》亦褒其忠："我等梨园部中，也有顺势投降的，也有被兵杀害的。只有雷海青骂贼而死。真个难得！"[4] 但明朱权《太和正音谱》却贬雷海青之辈为"古之名娼"，《万历野获编》径直斥道："惟伶人最贱，谓之娼夫，亘古无字。如伶官之盛，莫过于唐，罗黑黑、纪孩孩、

〔1〕 《梨园戏戏神田都元帅》，见中国曲艺志全国编辑委员会：《中国曲艺志·福建卷》，中国 ISBN 中心 2006 年版，第 594 页。

〔2〕 范摅：《云溪友议》，古典文学出版社 1957 年版，第 40 页。

〔3〕 许啸天：《唐宫二十朝演义》，北京古籍出版社 1998 年版，第 519 页。

〔4〕 汪协如：《缀白裘》（二集），中华书局 1930 年版，第 92 页。

贺怀智、黄幡绰、雷海青、李龟年……终不敢立字。"〔1〕乐工在封建时期受到的两极化评价可见一斑。

各代乐人形象均有历代的层累加持,原始英雄的制乐过程愈到后世就愈显详细,例如先秦《山海经·海内经》仅言"帝俊生晏龙,晏龙是为琴瑟"〔2〕,到了万历初明人伪作的虞汝明《古琴疏》中,琴的名字得到扩充:"晏龙者,帝俊之子也,有良琴六:一曰菌首,二曰义辅,三曰蓬明,四曰白民,五曰简开,六曰垂漆。"〔3〕尽管这些记忆互文的层累现象有时间上的先后,但层累的逻辑未必按时间顺序,而有可能经各代乱序生成,例如在讲述"晏龙为琴"的先秦至明代之间,另曾出现神农作琴、祝融作琴、白帝子作琴等说法。封建时期的人物也包含着历代的想象,如刘三姐的所处年代有唐代和明代等说,但事件均符合民众对传统女性的遭遇期待,清《蕉轩随录》将相关记载追溯至北宋乐史《太平寰宇记》,而今仅见南宋王象之《舆地纪胜》说刘三妹是春州人,坐于岩石之上而得名。清屈大均《广东新语》补述她乃广东的"新兴女子""生唐中宗年间""始造歌之人",又说她与白鹤乡秀才对歌,两人在七天后化为阳春锦石岩,岩石可发出笙鹤之音。孙芳桂、王士禛、陆次云、闵叙等称她为广西贵港人,张尔翮将她记为汉族官宦刘晨的后裔。现代说法更加多元,广西贵县传她生于明末,与她对歌的广东秀才名叫张伟望,他载歌书而来却落败,众人还遭官府泼狗血。同省恭城讲刘三姐以对歌得胜为嫁娶条件,但官富子弟纷纷落败,在抢婚之时却见其飞仙。〔4〕在层累的过程中,刘三姐的家世渊源、籍贯族属、斗歌对象、唱歌内容均可变,如张尔翮《刘三姐歌仙传》载刘三姐和秀才的对歌曲目是《阳春》和《白雪》,而王士禛《池北偶谈》则说曲目为《芝房之曲》和《紫凤之歌》、《桐生南岳》和《蝶飞秋草》、《朗

〔1〕 〔明〕沈德符:《万历野获编》(下),文化艺术出版社 1998 年版,第 580—581 页。

〔2〕 郭世谦:《山海经考释》,天津古籍出版社 2011 年版,第 740 页。

〔3〕 袁珂编:《中国神话传说词典》,上海辞书出版社 1985 年版,第 319 页。

〔4〕 钟敬文:《刘三姐传说试论》,见中国少数民族文学学会编:《少数民族文学论集》,中国民间文艺出版社 1983 年版,第 166—167 页。

陵花》和《南山白石》，但是唱歌化石、唱赢秀才、智斗财主等母题逐渐被框固化。这些层累的母题呈多向散射而非单向贴合，例如刘三姐对歌嘲讽秀才的事件又见于何巧娘、巧媳妇等角色的故事情节，大意都讲一名或数名秀才在对阵之中无以作答，最后狼狈离去。

由上可见，民间音乐故事在官方与民间的意识形态、文化的大传统和小传统、口头叙事和书面记录之间来回流动，董乃斌曾总结出民间叙事和文人叙事的互动循环路线，即民间叙事—文人记录—文本化—权力者介入—经典化—反哺民间—新的民间叙事—新的文本和经典—新老民间叙事和经典化文本并存的多元化局面。[1] 就纵向来说，各人讲述的故事需要与时代或人物的本质相符合，历史叙事、文人书写和民间口述互为表里，这些社会记忆充当着彼此的互文；从横向来看，不同时期的民众对乐人存有主观认知，这些层累记忆的时间愈后则表述愈详，它们在时空错置的想象中铺开了可供钩沉的历史文本。故事本身虽是虚构，但它们的讲述需符合民众所认知的历史语境。记忆遵循历史时间而非自然时间，它源自他者集体想象或个人生命历程，这使得音乐神话传说具备了客观真实和主观认知的辩证统一的历史性。民间音乐故事与历史和文学的流脉彼此汲取碎片，三者共同形成层累的互文，而乐人的身份取决于社会关系中的定位，它是一种暂时却必然的积淀产物。

## 第二节　空间区隔与地方认同

自 20 世纪中后期出现的"空间转向"以来，文学评论愈发强调地理位置，而民间文学研究界较早地探讨了"传说圈""在地化""空间生成"等地方性命题。民间音乐故事的构建在时间以外也受空间影响，它包括在故事外部的客观传播空间和故事内部的主观被述地点。从外部来看，民间音乐故事类型的传播区域遍布各地甚至全球，故事的实际讲述地点使故事类型有了空间区隔，具体内容也可能因地置换；就内部来说，广义的故事体裁一旦与实地挂钩就转变为地方传说，故事中的所述

--------

〔1〕董乃斌：《中国文学叙事传统论稿》，东方出版中心 2017 年版，第 281 页。

区域未必贴合于音乐分布区域，而主要服从于当地人对相关音乐及活动事项的认知程度，本土和异域的对比使当地人凝结为想象的共同体。空间和地方都表现出讲述者所知悉的地方乐种，并衍生出有别于真实地域情貌的本土认同，本节探讨民间音乐故事在空间和地方下的构建，意在分析音乐故事的地理分布和认同影响。

## 一、故事类型的分布圈层

民间音乐故事流传于各地，虽然历代的行政区划有异，但过往载录和今世搜集仍能呈现出音乐故事的空间区隔。由于口传故事的分布样态在历代常新，本节先以第一章提供的现当代仍传的 212 个故事类型为素材，它们分布于我国除港、澳、台以外的 31 个省、自治区、直辖市，故事素材包括黑龙江 31 篇、吉林 30 篇、辽宁 52 篇、内蒙古 42 篇、北京 45 篇、天津 20 篇、河北 46 篇、山西 43 篇、河南 62 篇、湖北 35 篇、湖南 29 篇、广东 38 篇、广西 50 篇、海南 30 篇、山东 39 篇、江苏 59 篇、上海 21 篇、浙江 39 篇、安徽 63 篇、江西 35 篇、福建 38 篇、新疆 67 篇、宁夏 16 篇、青海 17 篇、陕西 47 篇、甘肃 48 篇、四川（包括重庆）42 篇、云南 64 篇、贵州 49 篇、西藏 15 篇故事。

以往民间故事学界已做出文化区域划分的相关研究，例如刘守华提出了五个民间文化区块，含西北天山文化系统、北部草原文化系统、中原黄河流域文化系统、东南沿海文化系统、南方长江流域文化系统。[1]此外，韩养民结合自然环境和人文特点所归纳的七大风俗文化圈也值得参考，它包括东北风俗文化圈、游牧风俗文化圈、黄河流域风俗文化圈、长江流域风俗文化圈、青藏风俗文化圈、云贵风俗文化圈、闽台风俗文化圈。[2]由于本文探讨音乐故事，所以还需考虑我国的音乐文化区域。乔建中曾划分出齐鲁、燕赵、三晋、秦陇、关东、巴蜀、楚、吴越、江淮、滇黔、百越、闽台、藏、内蒙古自治区和新疆共 15 个民间

---

〔1〕　刘守华：《多侧面扩展民间文学的比较研究》，《民间文学论坛》1985 年第 3 期，第 2—7 页。

〔2〕　韩养民：《中国风俗文化与地域视野》，《历史研究》1991 年第 5 期，第 91—105 页。

音乐风格区，[1] 钱茸谈及 14 个汉族音乐风格色彩区域，包括东北平原音乐文化内区、东北平原音乐文化外区、西北高原音乐文化内区、西北高原音乐文化外区、江淮音乐文化区、江浙音乐文化区、闽台音乐文化区、粤音乐文化区、江汉音乐文化区、湘音乐文化区、赣音乐文化区、西南音乐文化内区、西南音乐文化外区、客家音乐特区，它们与方言分布区域相吻合。[2] 以上分界方式皆可资借鉴，但由于本文的重要参考资料《中国曲艺志》和《中国戏曲志》中的轶闻故事仅注明流传省份，这使得现有故事难于按照风俗文化圈进行分类，加以故事和音乐的地理区域划分方式至今莫衷一是，而民间音乐故事又定然有其独特的空间维度，所以此处直接按照我国的七大地理单元将民间音乐故事划为七大分布圈层，即东北圈、华北圈、华中圈、华东圈、华南圈、西北圈、西南圈（见表 4-1），但有部分区域需作调整：

（一）"东北圈"按地理区划应涵盖黑龙江、吉林、辽宁和内蒙古东部，虽然内蒙古横跨我国东北、华北、西北，但本文所参考的当地民间音乐故事大多采自呼伦贝尔等东北地区，所以将该圈直接设为黑、吉、辽、蒙四省；（二）"华北圈"原包括北京市、天津市、河北省、山西省和内蒙古中偏东部，本文仍从故事类型出发，仅设晋、冀、京、津四地；（三）"华中圈"包括河南、湖北、湖南三省；（四）"华东圈"原包括江苏、上海、山东、江西、浙江、安徽、福建、台湾共八个省，但本文缺失台湾故事，留待以后补足，所以仅论苏、沪、鲁、赣、浙、皖、闽；（五）"华南圈"原包括广东、广西壮族自治区、海南、香港和澳门特区，但本文搜集的素材有限，暂不论及香港和澳门地区的故事，所以仅含琼、粤、桂三地；（六）"西北圈"包括新疆维吾尔自治区、宁夏回族自治区、青海省、陕西省和甘肃省；（七）"西南圈"原应含云南、贵州、四川、重庆、西藏自治区，由于《中国民间故事集

---

〔1〕 乔建中：《音地关系探微——从民间音乐的分布作音乐地理学的一般探讨》，载《土地与歌——传统音乐文化及其地理历史背景研究》（修订版），上海音乐学院出版社 2009 年版，第 272—273 页。

〔2〕 钱茸：《古国乐魂：中国音乐文化》，世界知识出版社 2002 年版，第 198—199 页。

成·四川卷》已收录巴县故事，该卷与王觉主编的《中国民间故事集成·重庆卷》中所涉的音乐故事有较大的重合率，所以本文以川代渝，把该圈概括为滇、贵、川、藏四地。

需注明的是：第一，下表中的"地区独有"和"圈内分有"不意味着现实中的故事定然照此分布，表格内容仅在本文所收集的材料范围内有效，各个类型的实际传播范围可能更广，加上民间故事时刻处于流变之中，所以该表格的价值在于概览现当代民间音乐故事类型的传播状态，并佐助地方传说的相关研究；第二，"跨圈共有"中含大量类型分布于同一圈层中，但为了避免重复列举，这些类型未被单独置入"圈内分有"栏，而仅用下划线做出标示；第三，若不计同省异文，民间音乐故事在各地的类型比值约呈东北 33.69%（72 个类型）、华北 37.74%（80 个类型）、华中 31.6%（67 个类型）、华东 58.02%（123 个类型）、华南 33.02%（70 个类型）、西北 49.53%（105 个类型）、西南 41.51%（88 个类型），不同的基数虽给分布测量带来了不可避免的误差，但也从侧面显示出各地音乐故事类型的热度。由于划分方式较为简易，该表格仅为民间音乐故事的分布区域特征提供初步的依据，并有待于继续考索。

### 表 4-1 民间音乐故事类型的七个分布圈层表

| 圈层 | 区划 | 地区独有 | 圈内分有 | 跨圈共有（另含"圈内分有"以下划线标注） |
|---|---|---|---|---|
| 东北圈 | 黑 | 14-3 少帅听戏、16-4 吃乐人醋 | 3-6 切莫回头、9-6 乐人戒烟 | 5-15 冒名徒弟、8-4 禁者听戏、9-1 权贵参演、9-4 照顾同行、10-2 缺角顶替、10-12 乐人拒唱、11-1A 唱歌的心、12-7 敲锣长鼻、12-8 唱歌摘瘤、13-1 弃官从乐、13-4 编唱疯魔、14-2 领导关怀、14-8 戏迷打人、14-23 挂红捧角、14-28 移风易俗、15-1 对台卖卖、17-14 唱曲宣传、17-18 趁势攻敌、18-3 音乐驱魔 |
| | 吉 | | 3-6 切莫回头 | 4-5 编歌抨击、5-5 抄录传唱、5-12 认师为父、5-14 学艺受阻、5-16 偷学乐技、5-21 务必拜师、8-1 官方禁唱、8-6 禁曲广传、10-1 即兴救场、10-3 一鸣惊人、10-6 即兴唱题、10-12 乐人拒唱、11-1A 唱歌的心、14-8 戏迷打人、14-19 挤倒山墙、15-6 针砭权贵、15-6A 亲家斗嘴、16-3 女角受难、17-5 音乐治病、17-18 趁势攻敌、17-19 探敌掩护 |

| 圈层 | 区划 | 地区独有 | 圈内分有 | 跨圈共有（另含"圈内分有"以下划线标注） |
|---|---|---|---|---|
| 东北圈 | 辽 | 10-4 打狗报恩 | 3-6 切莫回头、9-6 乐人戒烟 | 5-3 帝王推广、5-6 名家指点、5-7 一字千金、5-11 博采众长、5-16 偷学乐技、5-20 倾家学艺、8-1 官方禁唱、8-3 族人禁曲、9-1 权贵参演、9-3 提携后辈、9-4 照顾同行、9-7A 义购墓地、10-1 即兴救场、10-6 即兴唱题、10-12 乐人拒唱、11-1 男歌女爱、11-1A 唱歌的心、12-1 煞曲招灾、12-3 龙宫奏乐、14-7 戏假情真、14-8 戏迷打人、14-14 听戏伤身、14-17 门框贴饼、14-20 计谋听戏、14-22 听曲旷工、14-28 移风易俗、15-6 针砭权贵、15-6A 亲家斗嘴、15-8 讽刺恶棍、16-3 女角受难、17-5 音乐治病、17-13 抬鼓断案、17-20 戏班护逃 |
| | 蒙 | | | 2-7 骨头唱歌、2-17 跳进铁水、3-5 祛灾曲种、4-4 编歌感叹、5-14 学艺受阻、7-5 保护戏箱、10-2 缺角顶替、10-10 错词遭罚、10-12 乐人拒唱、11-1 男歌女爱、11-1A 唱歌的心、12-3 龙宫奏乐、14-4 听歌团圆、14-8 戏迷打人、14-14 听戏伤身、14-16 抱错孩子、14-18 买艺人名、14-19 挤倒山墙、15-1 对台买卖、15-2 合演暗斗、15-4 对歌讽刺、15-6 针砭权贵、15-6A 亲家斗嘴、15-7 讥讽敌兵、16-7 戏迷护角、17-5 音乐治病、17-10 唱歌免刑、17-15 备战信号、17-18 趁势攻敌、17-22 绝境呼救 |
| 华北圈 | 京 | 6-4 站起来唱、10-11 独自卖艺 | 10-12A 袁头落地 | 2-17 跳进铁水、4-1 自然灵感、4-5 编歌抨击、5-6 名家指点、5-11 博采众长、5-12 认师为父、5-13 报答恩师、5-18 伤身苦练、5-19 远途学艺、5-21 务必拜师、6-2 因地改戏、6-3 时代变曲、8-1 官方禁唱、9-1 权贵参演、9-3 提携后辈、9-5 两灌唱片、10-1 即兴救场、10-2 缺角顶替、12-3 龙宫奏乐、14-2 领导关怀、14-8 戏迷打人、14-26 谐音惹事、14-28 移风易俗、15-6 针砭权贵、15-6A 亲家斗嘴、15-7 讥讽敌兵、17-5 音乐治病 |
| | 津 | | 10-12A 袁头落地 | 2-5 杀蛇做鼓、2-16 敲钟过早、2-17 跳进铁水、5-8 严师高徒、5-13 报答恩师、5-14 学艺受阻、5-17 盲人听戏、6-3 时代变曲、9-1 权贵参演、9-2 大师让角、9-7 公益演出、10-2 缺角顶替、10-6 即兴唱题、11-1A 唱歌的心、12-7 敲锣长鼻、14-7 戏假情真、14-20 计谋听戏、15-6 针砭权贵、16-3 女角受难、17-14 唱曲宣传 |

续表

| 圈层 | 区划 | 地区独有 | 圈内分有 | 跨圈共有（另含"圈内分有"以下划线标注） |
|---|---|---|---|---|
| 华北圈 | 晋 | | | 1-5 八仙渔鼓、4-5 编歌抨击、5-8 严师高徒、5-11 博采众长、5-14 学艺受阻、5-16 偷学乐技、7-6 修技高超、8-1 官方禁唱、10-1 即兴救场、10-2 缺角顶替、10-12 乐人拒唱、11-1A 唱歌的心、13-5 唱歌忘事、13-6 唱歌坠井、14-2 领导关怀、14-10 戏是假的、14-13 舍货听戏、14-16 抱错孩子、14-19 挤倒山墙、15-1 对台买卖、17-2 舜驱耕牛、17-5 音乐治病、17-11 唱曲赢讼、17-13 抬鼓断案、17-19 探敌掩护、17-20 戏班护逃、20-1 帝王之座、20-4 留板乘船 |
| | 冀 | 7-3 先尝后买、16-5 宫灯解难 | | 3-1B 讨孔子债、3-3 劳逸结合、4-1 自然灵感、4-3 编歌劝善、4-5 编歌抨击、5-3 帝王推广、5-8 严师高徒、5-13 报答恩师、8-2 地方禁唱、10-1 即兴救场、11-1A 唱歌的心、11-7 乐器通灵、12-4 仙女赠乐、12-8 唱歌摘瘤、13-1 弃官从乐、14-15 捂死婴孩、14-16 抱错孩子、14-17 门框贴饼、14-18 买艺人名、15-1 对台买卖、15-6 针砭权贵、15-6A 亲家斗嘴、16-3 女角受难、17-11 唱曲赢讼、17-16 鼓舞士气、17-17 唱歌诱降、17-19 探敌掩护、17-20 戏班护逃、18-1 纪念伟绩 |
| 华中圈 | 豫 | 14-27 等桌知音 | | 1-5 八仙渔鼓、2-9 太祖封木、3-1 卖唱求生、3-1A 孔子说书、3-1B 讨孔子债、4-1 自然灵感、4-3 编歌劝善、4-5 编歌抨击、5-3 帝王推广、5-7 一字千金、5-14 学艺受阻、5-18 伤身苦练、5-20 倾家学艺、8-7 解除禁唱、9-1 权贵参演、10-1 即兴救场、10-12 乐人拒唱、11-1A 唱歌的心、12-3 龙宫奏乐、12-7 敲锣长鼻、13-2 临终绝唱、13-5 唱歌忘事、14-2 领导关怀、14-10 戏是假的、14-12 不卖给你、14-14 听戏伤身、14-16 抱错孩子、14-19 挤倒山墙、15-1 对台买卖、17-3 踏点做事、17-5 音乐治病、17-7 转危为安、17-10 唱歌免刑、17-13 抬鼓断案、17-16 鼓舞士气、19-4 闷死太子、20-1 帝王之座、20-2 魏征惧唱、20-4 留板乘船 |
| | 湘 | | | 1-5 八仙渔鼓、2-1 始祖制乐、4-3 编歌劝善、4-4 编歌感叹、5-3 帝王推广、5-9 听音特招、8-4 禁者听戏、10-9 失误加演、10-12 乐人拒唱、10-14 唱戏身亡、11-1A 唱歌的心、12-3 龙宫奏乐、13-1 弃官从乐、14-2 领导关怀、14-8 戏迷打人、15-1 对台买卖、16-2 三顾茅庐、16-3 女角受难、17-1 唱歌祈雨、17-5 音乐治病、17-11 唱曲赢讼、17-18 趁势攻敌、18-2A 天人永隔、18-4 皇宫闹鬼 |

续表

| 圈层 | 区划 | 地区独有 | 圈内分有 | 跨圈共有（另含"圈内分有"以下划线标注） |
|---|---|---|---|---|
| 华中圈 | 鄂 | 17-9 唱戏讨钱 17-21 鼓中藏书 | | 1-4 薅草锣鼓、1-5 八仙渔鼓、2-8 醒木惊堂、3-1 卖唱求生、3-1A 孔子说书、4-5 编歌抨击、5-3 帝王推广、5-7 一字千金、5-20 倾家学艺、8-6 禁曲广传、9-1 权贵参演、9-2 大师让角、10-13 坚持唱完、11-1 男歌女爱、12-3 龙宫奏乐、13-1 弃官从乐、13-6 唱歌坠井、14-6 忘年之交、14-12 不卖给你、17-1 唱歌祈雨、17-10 唱歌免刑、17-11 唱曲赢讼、17-15 备战信号、17-16 鼓舞士气、17-17A 张良退楚、20-4 留板乘船 |
| 华东圈 | 苏 | 3-2 崔公唱鼓、7-1 御赐致穷 | 2-15 猪皮蒙鼓、7-2 骗揽生意、14-24 悬念致病 | 2-17 跳进铁水、3-1 卖唱求生、3-1A 孔子说书、4-3 编歌劝善、4-5 编歌抨击、5-10 因材施教、5-14 学艺受阻、5-20 倾家学艺、5-21 务必拜师、6-1 曲种融合、8-1 官方禁唱、8-2 地方禁唱、8-3 族人禁曲、8-7 解除禁唱、9-4 照顾同行、10-1 即兴救场、10-6 即兴唱题、10-8 忘摘戒指、10-12 乐人拒唱、13-5 唱歌忘事、14-1 帝王失态、14-2 领导关怀、14-11 戏迷较真、14-16 抱错孩子、14-22 听曲旷工、14-26 谐音惹事、15-1 对台买卖、15-3 对乐比试、15-6 针砭权贵、15-8 讽刺恶棍、15-9 吹牛蒙鼓、16-3 女角受难、17-14 唱曲宣传、17-18 趁势攻敌、17-20 戏班护逃、18-4 皇宫闹鬼、19-4 闷死太子、20-4 留板乘船 |
| | 沪 | | | 2-16 敲钟过早、5-6 名家指点、5-8 严师高徒、5-9 听音特招、6-1 曲种融合、6-2 因地改戏、6-3 时代变曲、8-1 官方禁唱、9-5 两灌唱片、11-1 男歌女爱、12-1 煞曲招灾、13-1 弃官从乐、14-22 听曲旷工、14-26 谐音惹事、15-2 合演暗斗、15-6 针砭权贵、15-8 讽刺恶棍、16-3 女角受难、16-7 戏迷护角 |
| | 鲁 | 19-3 盲师曼倩 | 2-15 猪皮蒙鼓 | 3-3 劳逸结合、4-1 自然灵感、4-4 编歌感叹、5-4 名人扶持、5-6 名家指点、5-10 因材施教、5-15 冒名徒弟、6-2 因地改戏、8-1 官方禁唱、8-2 地方禁唱、8-3 族人禁曲、9-1 权贵参演、10-1 即兴救场、11-1 男歌女爱、11-1A 唱歌的心、11-6 吹箫引凤、14-26 谐音惹事、15-1 对台买卖、15-2 合演暗斗、16-3 女角受难、17-5 音乐治病、17-13 抬鼓断案、17-14 唱曲宣传、17-17A 张良退楚、17-18 趁势攻敌、17-19 探敌掩护 |

续表

| 圈层 | 区划 | 地区独有 | 圈内分有 | 跨圈共有（另含"圈内分有"以下划线标注） |
|---|---|---|---|---|
| 华东圈 | 赣 | | 3-7 狐仙三角、7-2 骗揽生意 | 4-3 编歌劝善、4-5 编歌抨击、5-17 盲人听戏、6-1 曲种融合、8-5 武力抗禁、9-7 公益演出、10-2 缺角顶替、10-12 乐人拒唱、11-1 男歌女爱、11-3 对歌定情、11-8 雌雄乐器、12-5 洞中烂柯、13-1 弃官从乐、13-4 编唱疯魔、14-2 领导关怀、14-8 戏迷打人、14-11 戏迷较真、14-28 移风易俗、16-3 女角受难、16-7 戏迷护角、17-14 唱曲宣传、17-16 鼓舞士气、17-17 唱歌诱降、17-18 趁势攻敌、17-20 戏班护逃、18-4 皇宫闹鬼 |
| | 浙 | | 4-3A 失明劝善 | 2-9 太祖封木、4-4 编歌感叹、4-5 编歌抨击、5-3 帝王推广、6-1 曲种融合、8-1 官方禁唱、8-3 族人禁曲、8-6 禁曲广传、10-1 即兴救场、10-2 缺角顶替、10-7 中途作弊、11-1 男歌女爱、11-3 对歌定情、13-1 弃官从乐、14-8 戏迷打人、14-19 挤倒山墙、14-23 挂红捧角、15-6 针砭权贵、15-8 讽刺恶棍、17-5 音乐治病、17-14 唱曲宣传、17-15 备战信号、17-16 鼓舞士气、18-3 音乐驱魔 |
| | 皖 | | 4-3A 失明劝善、7-4 同行相争、14-24 悬念致病 | 1-5 八仙渔鼓、2-6 梆打木鱼、2-8 醒木惊堂、3-1 卖唱求生、3-1A 孔子说书、3-1B 讨孔子债、4-2 编歌赞颂、4-3A 失明劝善、4-5 编歌抨击、5-6 名家指点、5-14 学艺受阻、5-18A 挖被练琴、8-1 官方禁唱、8-5 武力抗禁、9-1 权贵参演、9-4 照顾同行、10-1 即兴救场、10-2 缺角顶替、10-3 一鸣惊人、10-5 点哪唱哪、10-12 乐人拒唱、10-13 坚持唱完、11-1 男歌女爱、11-1A 唱歌的心、12-7 敲锣长鼻、13-3 音乐陪葬、13-5 唱歌忘事、14-2 领导关怀、14-8 戏迷打人、14-10 戏是假的、14-13 舍货听戏、14-16 抱错孩子、14-19 挤倒山墙、14-23 挂红捧角、14-25 逼唱悬念、14-28 移风易俗、15-1 对台买卖、15-2 合演暗斗、15-6 针砭权贵、15-7 讥讽敌兵、15-8 讽刺恶棍、16-7 戏迷护角、17-4 驱逐恶兽、17-5 音乐治病、17-6 唱歌借宿、17-11 唱曲赢讼、17-14 唱曲宣传、17-15 备战信号、17-16 鼓舞士气、17-17 唱歌诱降、17-18 趁势攻敌、20-4 留板乘船 |
| | 闽 | 5-11A 郑佑学琴、19-2 田公元帅 | 3-7 狐仙三角、7-4 同行相争 | 2-4 打鱼还经、2-14 逆子思母、5-3 帝王推广、5-11 博采众长、5-12 认师为父、5-14 学艺受阻、6-3 时代变曲、8-3 族人禁曲、10-1 即兴救场、10-2 缺角顶替、10-3 一鸣惊人、10-12 乐人拒唱、11-4 赛歌选夫、14-6 忘年之交、14-9 十板十银、15-1 对台买卖、15-3 对乐比试、16-7 戏迷护角、17-1 唱歌祈雨、17-7 转危为安、17-12 依歌定计、20-1 帝王之座、20-3 无牛皮鼓 |

| 圈层 | 区划 | 地区独有 | 圈内分有 | 跨圈共有（另含"圈内分有"以下划线标注） |
|---|---|---|---|---|
| 华南圈 | 琼 | | | 4-2 编歌赞颂、4-4 编歌感叹、5-4 名人扶持、5-14 学艺受阻、6-1 曲种融合、6-3 时代变曲、9-1 权贵参演、9-2 大师让角、10-1 即兴救场、10-2 缺角顶替、14-2 领导关怀、14-7 戏假情真、14-10 戏是假的、14-23 挂红捧角、15-6 针砭权贵、16-3 女角受难、17-4 驱逐恶兽、17-5 音乐治病、17-11 唱曲赢讼、18-1 纪念伟绩、18-2 纪念情人 |
| | 粤 | | 11-5 对歌飞仙 | 2-9 太祖封木、4-1 自然灵感、4-2 编歌赞颂、4-4 编歌感叹、5-4 名人扶持、10-1 即兴救场、10-2 缺角顶替、10-6 即兴唱题、11-2 唱曲挽回、11-3 对歌定情、11-8 雌雄乐器、12-3 龙宫奏乐、12-5 洞中烂柯、14-5 认旦为女、14-9 十板十银、14-12 不卖给你、14-19 挤倒山墙、14-28 移风易俗、15-1 对台买卖、15-4 对歌讽刺、15-6 针砭权贵、15-9 吹牛蒙鼓、16-8 改行受助、17-1 唱歌祈雨、17-7 转危为安、18-2B 上天寻妻 |
| | 桂 | 12-2 门板唱歌 | 11-5 对歌飞仙 | 1-3 登天求乐、2-1 始祖制乐、2-2 人仿天制、2-3 杜绝食老、2-4 打鱼还经、2-12 恋人哀歌、2-17 跳进铁水、4-4 编歌感叹、5-5 抄录传唱、5-14 学艺受阻、7-5 保护戏箱、8-1 官方禁唱、8-5 武力抗禁、8-6 禁曲广传、9-7 公益演出、9-7A 义购墓地、10-8 忘摘戒指、10-9 失误加演、11-1 男歌女爱、11-2 唱曲挽回、12-5 洞中烂柯、13-1 弃官从乐、13-3 音乐陪葬、13-6 唱歌坠井、14-2 领导关怀、14-7 戏假情真、14-21 抢角唱歌、15-3 对乐比试、15-4 对歌讽刺、15-6 针砭权贵、16-3 女角受难、17-8 计唱免债、17-14 唱曲宣传、17-15 备战信号、17-16 鼓舞士气、18-1 纪念伟绩 |
| 西北圈 | 陕 | 15-5 早已会唱 | 16-6 戏子说情 | 2-16 敲钟过早、3-3 劳逸结合、4-5 编歌抨击、5-4 名人扶持、5-10 因材施教、5-11 博采众长、5-14 学艺受阻、5-19 远途学艺、5-21 务必拜师、8-1 官方禁唱、8-4 禁者听戏、10-2 缺角顶替、10-12 乐人拒唱、11-1A 唱歌的心、11-6 吹箫引凤、13-1 弃官从乐、13-5 唱歌忘事、13-6 唱歌坠井、14-2 领导关怀、14-5 认旦为女、14-8 戏迷打人、14-19 挤倒山墙、14-28 移风易俗、15-1 对台买卖、15-8 讽刺恶棍、16-1 官拒戏子、16-2 三顾茅庐、17-10 唱歌免刑、17-14 唱曲宣传、20-3 无牛皮鼓 |

续表

| 圈层 | 区划 | 地区独有 | 圈内分有 | 跨圈共有（另含"圈内分有"以下划线标注） |
|---|---|---|---|---|
| 西北圈 | 甘 | 19-1 梨园祖师 | | 1-4 薅草锣鼓、2-6 梆打木鱼、4-2 编歌赞颂、4-4 编歌感叹、5-14 学艺受阻、6-3 时代变曲、7-5 保护戏箱、8-1官方禁唱、8-6 禁曲广传、9-7 公益演出、10-2 缺角顶替、10-5 点哪唱哪、10-10 错词遭罚、10-12 乐人拒唱、10-13 坚持唱完、10-14 唱戏身亡、11-1 男歌女爱、13-5 唱歌忘事、14-2 领导关怀、14-6 忘年之交、14-10戏是假的、14-12 不卖给你、14-15 捂死婴孩、14-18买艺人名、14-21 抢角唱歌、14-23 挂红捧角、15-3 对乐比试、15-4 对歌讽刺、15-6 针砭权贵、17-5 音乐治病、17-6 唱歌借宿、17-10唱歌免刑、17-11唱曲赢讼、17-15备战信号、18-1 纪念伟绩、19-4闷死太子、20-2 魏征惧唱、20-4 留板乘船 |
| | 宁 | | | 4-5 编歌抨击、5-8 严师高徒、5-16 偷学乐技、9-1 权贵参演、10-1 即兴救场、11-1A 唱歌的心、11-4 赛歌选夫、12-3 龙宫奏乐、12-7 敲锣长鼻、13-5 唱歌忘事、14-2 领导关怀、14-14 听戏伤身、14-26 谐音惹事、15-1 对台买卖、16-3 女角受难、16-8 改行受助 |
| | 青 | | | 2-4 打鱼还经、4-4 编歌感叹、5-4 名人扶持、5-16 偷学乐技、5-18A 挖被练琴、6-2 因地改戏、8-1 官方禁唱、11-1A 唱歌的心、11-4 赛歌选夫、12-3 龙宫奏乐、12-7 敲锣长鼻、14-4 听歌团圆、14-26 谐音惹事、15-1 对台买卖、17-16 鼓舞士气 |
| | 新 | 1-2 魂归亚当、2-10 暗示死讯、2-11 让树唱歌 | 16-6 戏子说情 | 2-5 杀蛇做鼓、2-7 骨头唱歌、2-12 恋人哀歌、2-13 思子作乐、4-2 编歌赞颂、4-4 编歌感叹、4-5 编歌抨击、5-2 神授艺人、5-6 名家指点、5-13 报答恩师、6-2 因地改戏、7-6 修技高超、8-6 禁曲广传、9-3 提携后辈、9-7 公益演出、10-1 即兴救场、10-3 一鸣惊人、10-6 即兴唱题、11-1A 唱歌的心、12-6 召唤动物、12-8 唱歌摘瘤、13-1 弃官从乐、13-2 临终绝唱、13-3 音乐陪葬、13-4 编唱疯魔、13-5 唱歌忘事、14-2 领导关怀、14-8 戏迷打人、14-11 戏迷较真、14-13 舍货听戏、15-3 对乐比试、15-4 对歌讽刺、15-6 针砭权贵、17-1 唱歌祈雨、17-2 舜驱耕牛、17-4 驱逐恶兽、17-5 音乐治病、17-6 唱歌借宿、17-7 转危为安、17-10 唱歌免刑、17-12依歌定计、17-16 鼓舞士气、17-17 唱歌诱降、17-22绝境呼救 |

| 圈层 | 区划 | 地区独有 | 圈内分有 | 跨圈共有（另含"圈内分有"以下划线标注） |
|---|---|---|---|---|
| 西南圈 | 滇 | 12-9 闻乐起舞、15-10 蜂窝是锣、16-3A 男旦不嫁 | 1-1 神鼓救世、6-5 见官互学 | 2-3 杜绝食老、2-4 打鱼还经、2-12 恋人哀歌、3-5 祛灾曲种、5-6 名家指点、5-9 听音特招、5-20 倾家学艺、6-1 曲种融合、6-2 因地改戏、8-1 官方禁唱、10-1 即兴救场、11-1 男歌女爱、11-4 赛歌选夫、11-8 雌雄乐器、12-3 龙宫奏乐、12-4 仙女赠乐、12-6 召唤动物、13-2 临终绝唱、14-6 忘年之交、14-7 戏假情真、14-8 戏迷打人、14-12 不卖给你、14-13 舍货听戏、14-19 挤倒山墙、14-23 挂红捧角、14-26 谐音惹事、15-3 对乐比试、15-4 对歌讽刺、15-6 针砭权贵、16-1 官拒戏子、16-3 女角受难、17-1 唱歌祈雨、17-4 驱逐恶兽 |
| | 贵 | | 1-1 神鼓救世 | 1-3 登天求乐、2-2 人仿天制、2-4 打鱼还经、2-14 逆子思母、3-3 劳逸结合、4-2 编歌赞颂、5-5 抄录传唱、5-13 报答恩师、8-1 官方禁唱、8-6 禁曲广传、10-2 缺角顶替、11-1 男歌女爱、11-2 唱曲挽回、11-3 对歌定情、11-4 赛歌选夫、11-7 乐器通灵、12-3 龙宫奏乐、13-4 编唱疯魔、13-5 唱歌忘事、14-2 领导关怀、14-8 戏迷打人、14-21 抢角唱歌、15-3 对乐比试、15-6 针砭权贵、16-3 女角受难、17-4 驱逐恶兽、17-12 依歌定计、17-15 备战信号、17-18 趁势攻敌、18-1 纪念伟绩、18-2 纪念情人、18-2A 天人永隔、18-2B 上天寻妻、20-3 无牛皮鼓 |
| | 川 | | 1-1 神鼓救世、6-5 见官互学 | 2-1 始祖制乐、2-3 杜绝食老、2-4 打鱼还经、2-7 骨头唱歌、2-8 醒木惊堂、2-9 太祖封木、2-13 思子作乐、3-5 祛灾曲种、5-13 报答恩师、5-15 冒名徒弟、5-16 偷学乐技、8-1 官方禁唱、8-4 禁者听戏、10-5 点哪唱哪、10-6 即兴唱题、10-7 中途作弊、10-14 唱戏身亡、11-1 男歌女爱、11-1A 唱歌的心、11-3 对歌定情、11-8 雌雄乐器、12-3 龙宫奏乐、13-2 临终绝唱、14-1 帝王失态、14-10 戏是假的、14-25 逼唱悬念、14-26 谐音惹事、14-28 移风易俗、15-1 对台买卖、15-2 合演暗斗、15-3 对乐比试、16-1 官拒戏子、17-3 踏点做事、17-8 计唱免债、17-18 趁势攻敌、18-3 音乐驱魔 |
| | 藏 | 3-4 演戏造桥、5-1 蹄印在身、13-7 财断歌声 | | 5-2 神授艺人、7-5 保护戏箱、8-7 解除禁唱、15-4 对歌讽刺、17-3 踏点做事、17-8 计唱免债 |

　　综观各个类型的分布样态，民间音乐故事的空间传播至少受以下因素的影响：

　　（一）地方风俗，例如"11-3 对歌定情"型散布于西南、华东和华南圈的广东、贵州、江西、四川、浙江，"11-4 赛歌选夫"型分布于西南、西北和华东圈，见于福建、贵州、云南、青海、宁夏，"15-3 对乐比试"型在华东、华南、西北、西南圈，分布于福建、甘肃、广西、贵州、江苏、四川、新疆、云南等地，这些类型大抵源于当地的对歌风俗；（二）地方音乐，民间音乐故事的七个圈层与乔建中划出的 15 个民间音乐风格区域有一定程度的关联，并且像"3-7 狐仙三角""19-3 盲师曼倩"等故事类型明显受到地方戏种的影响，而"12-7 敲锣长鼻"型分布于西北、华北、东北、华中、华东圈，却不见于华南圈和西南圈，这或许受到南北两地对锣的使用方式和使用频率的影响；（三）地方的政治经济文化，如"8-1 官方禁唱""14-2 领导关怀""17-11唱曲赢讼""17-16 鼓舞士气"流行于中原而不见于西南和东北圈，这与统治者的威信度及世俗道德有关；又如"9-5 两灌唱片"仅见于北京和上海，显然是受到故事讲述时期的录碟技术的限制；（四）地方景观，如"12-5 洞中烂柯"型分布于华南圈的广东、广西和华东圈的江西，这受限于石洞等地貌样态；（五）地方人物，如"14-3 少帅听戏"型故事受张学良的身份影响，本文所引材料仅见于东北黑龙江；（六）地区交流，这主要取决于空间距离和交通运输，如"1-3 登天求乐""2-2 人仿天制"的类型见于华南圈和西南圈，"15-6A 亲家斗嘴"型分布于华北圈和东北圈。虽然相邻圈层的故事传递更为便捷，但也不乏各地多源共生的情形，如"12-4 仙女赠乐"型见于华北圈河北和西南圈云南，"12-1 煞曲招灾"型分布于东北圈辽宁和华东圈上海，所以具体情况还需分别考察。从表 4-2 可见各个圈层拥有相同故事类型的数量和比率：

表4-2 七大圈层的相同类型率

| 各圈层<br>类型点数 | 其他圈层的相同类型重合数量及比例（从高到低） | | | | | |
|---|---|---|---|---|---|---|
| 东北 72 | 华东 45<br>62.5% | 西北 40<br>55.56% | 华北 36<br>50% | 西南 28<br>38.89% | 华中 26<br>36.11% | 华南 25<br>34.72% |
| 华北 80 | 华东 54<br>67.5% | 西北 48<br>60% | 东北 36<br>45% | 华中 33<br>41.25% | 华南 27<br>33.75% | 西南 25<br>31.25% |
| 华中 67 | 华东 46<br>68.66% | 西北 37<br>55.22% | 华北 33<br>49.25% | 华南 27<br>40.3% | 西南 27<br>40.3% | 东北 26<br>38.81% |
| 华东 123 | 西北 62<br>50.41% | 华北 54<br>43.9% | 西南 48<br>39.02% | 华中 46<br>37.4% | 华南 45<br>36.59% | 东北 45<br>36.59% |
| 华南 70 | 华东 45<br>64.29% | 西北 41<br>58.57% | 西南 39<br>55.71% | 华北 27<br>38.57% | 华中 27<br>38.57% | 东北 25<br>35.71% |
| 西北 105 | 华东 62<br>59.05% | 华北 48<br>45.71% | 西南 47<br>44.76% | 华南 41<br>39.05% | 东北 40<br>38.1% | 华中 37<br>35.24% |
| 西南 88 | 华东 48<br>54.55% | 西北 47<br>53.41% | 华南 39<br>44.32% | 东北 28<br>31.82% | 华中 27<br>30.68% | 华北 25<br>28.41% |

　　大体看来，华东、西北和华北圈在所有故事类型的重合度上位列前三，而东北、华中和西南圈的重合度较低。虽然华东、西北圈的类型基数较高，但西南圈的高基数低重合现象说明了基数并不是产生相同类型的充分条件。东北—西南、东北—华南、华北—华南、华北—西南之间的低重合比例显出了南北分野，而东北—西北、华东—西北、华东—西南之间的高重合比例暗示着故事传播之东西互通的可能性。

　　值得一提的是，"10-1 即兴救场""14-19 挤倒山墙""15-1 对台买卖""16-3 女角受难"这四个类型通行于七大圈层，"12-9 闻乐起舞""15-10 蜂窝是锣"等类型更是分布于世界各地，可参看丁乃通"AT512 荆棘中舞蹈""AT49A 黄蜂的窝当作国王的鼓"以及阿尔奈-汤普森的"AT592 荆棘中舞蹈""AT49 黄蜂的窝当作国王的鼓"，但本文收集的材料仅见于西南滇地。在各个圈层中，已有的类型到将来未必还有，现缺的类型也不一定从未或不会出现，例如"14-17 门框贴饼"型虽然仅见于华北圈和东北圈，这大抵与当地面食有关，但此前或以后也可能按地域特征衍生出听歌煮坏菜肴的故事。总之，上方的统计数据仅是对各个类型之既存痕迹的一个证明，它可以给以后的民间音乐故事地

域研究提供参考项和对比项。

## 二、故事异文的空间弥散

民间音乐故事由自然环境、农业资产、历史文化、风俗习惯等多种固定性因素造成区隔，但历史传布、商品贸易、人口迁徙使文本在一定的空间内得以流通，造成了故事的弥散化。民间音乐故事的弥散化有两种倾向，一是文本在交流的过程中以原产地为中心向四方辐射，从而形成一个个重叠交错的涟漪般的传说圈，这些弥散开的传说会同当地的因素相结合；二是民间传说渗透进作家文学，形成各式小说中的新情节。[1] 后一种情况已在本章第一节用互文性的方式做出论述，而前一种情况则涉及民间音乐故事的地方性，各地文化的渗透使音乐故事产生分裂或融合，从而生出各地的异文。

民间音乐故事一旦与确切的地点挂钩就容易演化成狭义的传说，谭达先曾把传说种类分为描叙性和解释性，解释性传说的地域性一望即明，通常是为讲述某一特殊景观或风俗的来历。例如海南有一处"铜鼓岭"，当地人称此处原叫"关公岭"，由于东汉马伏波将军在关公岭平乱，遇到山上佛界搭救，马将军把作战的铜鼓留给佛界，后人挖到铜鼓之后才把"关公岭"改称为"铜鼓岭"。[2] 传说所解释的物象本身虽非音乐，却能够形成音乐佳话，比如湖南传说讲述汉武帝时临邛县令王吉请司马相如去卓王孙府吃酒席，席间请司马相如弹琴。但司马相如没有带琴，卓王孙就让丫头红箫把女儿卓文君的绿漪琴捧出。弹罢，司马相如装醉留宿，夜间却再次弹琴吸引卓文君。二人整夜相谈，天亮后私奔至成都，惹得卓王孙怒砸绿漪琴。从此以后，临邛那些表面生着琴丝般细纹的竹子被称为"琴丝竹"，司马相如弹琴的地方被叫做"抚琴

---

〔1〕　祁连休、程蔷、吕微主编：《中国民间文学史》，河北教育出版社 1999 年版，第 264—265 页。

〔2〕　《从关公岭到铜鼓岭》，见中国民间文学集成全国编辑委员会：《中国民间故事集成·海南卷》，中国 ISBN 中心 2002 年版，第 166—167 页。

台",邛崃市文君公园里的"绿漪阁"就是司马相如和卓文君抚琴之处。[1] 一些能发出声响的地点就更容易被想象出音乐成分,如湖南有个山坳每逢刮风下雨就起擂鼓声,据说是远古的时候神农氏去世,百姓们决心把他安葬在最好的地方。隆重的葬礼惊动了天庭,引得众位神仙星宿纷纷助力擂打天鼓,把擂鼓的地方变成了现在的响鼓坳。[2] 这些以地方特色为核心的传说通常流述于本地,若是情节丰富也能传遍全国,但人物和地点的变化不大。上文所述的司马相如和卓文君的"凤求凰"传说虽然脍炙人口,故事内容却在弥散中趋于标准化(standardization)[3],以至于发生地点基本被固定在四川临邛。

描叙性传说意在表述事迹,虽然会与一些地名产生交集,但具体地点随述而流,例如"12-3 龙宫奏乐"型故事[4]最早以"龙女报恩"的形态见于南朝梁《经律异相·商人驱牛以赎龙女得金奉亲》,到唐李朝威所撰的《柳毅传》才发展出涉乐内容,大体讲述洞庭龙女受夫家羞辱,请柳毅帮自己传信给洞庭湖。柳毅照做后受到龙王洞庭君的招

---

[1] 《司马相如抚琴》,见中国民间文学集成全国编辑委员会:《中国民间故事集成·四川卷》(上册),中国 ISBN 中心 1998 年版,第 199—200 页。

[2] 《响鼓坳石人排》,见中国民间文学集成全国编辑委员会:《中国民间故事集成·湖南卷》,中国 ISBN 中心 2002 年版,第 285 页。

[3] 华琛曾用"标准化"和"正统实践"等范畴来探讨中国何以走向"文化大一统",其中的"标准化"概念被民俗学界用以讨论传说的版本,见 Jame Watson, *"Standardizing the Gods: The Promotion of T'ien Hou (Empress of Heaven) Along the South China Coast, 960-1960"*, in David Johnson, Andrew Nathan, and Evelyn Rawski, *Popular Culture in Late Imperial China*, Berkeley: University of California Press, 1985, p. 292、324.

[4] 这一类型故事名称另见钟敬文"吹箫型第一式"、艾伯华"40 龙宫吹笛"、丁乃通"AT572A 乐人和龙王"和金荣华"AT592A* 乐人和龙王"。金荣华"AT555D 龙宫得宝或娶妻"和顾希佳"555D 龙宫得宝或娶妻"与此类似,但无关于音乐要素。林继富发现藏族"龙女报恩"故事比汉族异文中夹杂着更多的韵文式的歌谣形式,却未述及各族情节单元中的音乐内容,见其《汉藏民间叙事传统比较研究:基于民间故事类型的视角》,人民文学出版社 2016 年版,第 99—121 页。这显出了类型之下的母题张力,如果不限音乐主题,"12-3 龙宫奏乐"型故事可与"555D 龙宫得宝或娶妻"和"龙女报恩"等类型相合并。

待，在宴会上听了"钱塘破阵乐""贵主还宫乐"等箫韶丝竹之音，又见洞庭君和钱塘君击席而歌。龙女在获救后化作民妇，与柳毅相伴终身。但音乐在这则故事中并不属于必要情节，明冯梦龙《喻世明言》收录的同类型故事《李公子救蛇获称心》也只提宴饮配乐，直到清宣鼎《夜雨秋灯录·石郎蓑笠墓》中，音乐才作为主角石大郎的本领而铺展开故事的主线脉络。这则轶闻发生于崇明濒海处，牧童石大郎吹奏短笛引来了化身为海蚌的龙王太子，又从顽童的手中救其性命，得到避水珠这一谢礼。某日，众人趁他吹笛疲惫而欲夺其珠，石大郎不慎将避水珠滑入喉咙，哽死后成为神人，当地居民常闻其笛声与海潮声一同鸣咽。〔1〕该型故事的关键词在于龙宫、音乐、宝物，至于角色之间的纠葛发生在洞庭湖还是崇明岛均可按况调整。

描叙性传说和解释性传说相互转化，本文第一章已说明任何民间故事都有可能被改编成解释性的起源传说。在中华人民共和国成立后成本的"十部中国民族民间文艺集成志书"中，"12-3 龙宫奏乐"型故事分布于我国的东北、华北、华中、华南、西北、西南圈，散传在内蒙古、辽宁、北京、河南、湖北、湖南、广东、广西、四川、贵州、云南、青海、宁夏等省，它们的内容基本上延续了《石郎蓑笠墓》的主要情节，讲述一位穷人因奏乐而与异界沟通并得到宝物。以内蒙古《岱海深处丝竹声》《三三奇遇》、北京《宝贝葫芦的故事》、辽宁《交心》、广东《永不忧与宝葫芦》、广西《石生与阮通》、贵州《铜鼓的来由》、河南《三弦书的起源（一）》、湖北《王老三吹喇叭》、湖南《金丝鲤》《渔鼓郎奇遇》《咚咚喹》、四川《加措和龙女》《神奇的咚咚奎》、云南《宁贯娃改天整地·安家娶亲》《十只金鸡》、宁夏《红葫芦》、青海的两版《学艺归来》共 19 篇文本为例，河南《三弦书的起源（一）》、贵州《铜鼓的来由》和内蒙古《岱海深处丝竹声》从标题来看显然都是解释性传说，云南《宁贯娃改天整地·安家娶亲》也顺道讲解了新娘穿彩门习俗的来历，其他各篇则属于描叙性。这些文本皆贯穿着四项母题，即某人学习音乐—因奏乐而与异界沟通—得到宝物

〔1〕〔清〕宣鼎：《夜雨秋灯录》，上海古籍出版社 1987 年版，第 364—368 页。

—配角或反角跟宝物无缘，但细微之处又有变化。

在第一项母题中，主角和反派的身份以及学音乐动机有所不同，北京《宝贝葫芦的故事》、河南《三弦书的起源（一）》、湖北《王老三吹喇叭》、湖南《渔鼓郎奇遇》、湖南《咚咚奎》、内蒙古《三三奇遇》、宁夏《红葫芦》、青海两篇《学艺归来》、四川《加措和龙女》以及《神奇的咚咚奎》的主角都是家中最小的弟弟，他的哥哥们精通文武却天性刻薄，他自己出于天赋、愚笨或苦累而学习音乐。广东《永不忧与宝葫芦》、广西《石生与阮通》、贵州《铜鼓的来由》、云南《十只金鸡》、内蒙古《岱海深处丝竹声》、湖南《渔鼓郎奇遇》、辽宁《交心》的主角则是穷人或孤儿，前四篇的角色有名有姓如永不忧、阮通、古杰、阿南，后三篇只讲憨小子渔郎和使唤船的无名者，这些人在受到当地的财主恶霸的欺凌或是横遭灾难之后意外地学会了一门乐器。云南《宁贯娃改天整地·安家娶亲》的主角则是拯救天地的宁贯娃，他自己不会音乐，但万物为了感谢而不分昼夜地唱歌跳舞。

在第二项母题中，主角所擅乐种和异界具体对象各式纷呈，前者包括唱歌、拉弦乐器、吹奏乐器和弹拨乐器，后者在龙王以外也有洞神、湖神或人界。北京《宝贝葫芦的故事》讲老三吹笛受到龙王邀请，广东《永不忧与宝葫芦》是永不忧唱歌被虾兵蟹将送入龙宫，贵州《铜鼓的来由》讲古杰拨弄月琴与龙王三公主对歌，河南《三弦书的起源（一）》讲人皇老三编书给人唱，青海《学艺归来》说老三弹三弦被湖神请去弹琴，湖北《王老三吹喇叭》讲王老三被父兄扔进河里后吹喇叭才遇见龙王，湖南《金丝鲤》讲渔郎吹芦笛打动金丝鲤姑娘，同省《渔鼓郎奇遇》是渔鼓郎打渔鼓后受龙王请唱，湖南《咚咚奎》是弟弟向勤吹咚咚奎受洞神的邀请，四川《神奇的咚咚奎》中吹咚咚奎的弟弟是受到鸟神、地神和天神的邀请，辽宁《交心》和四川《加措和龙女》讲小伙子拉胡琴被请入龙宫，内蒙古《岱海深处丝竹声》是孤儿背四胡卖艺受龙王邀请，内蒙古《三三奇遇》讲三三弹弦子、拉胡琴、吹笛子受五海龙王邀请，云南《十只金鸡》也吹笛子但龙女变成金鸡主动走来，宁夏《红葫芦》讲老二被干旱的龙宫请去弹弦子招雨，广西《石生与阮通》讲阮通获龙王所赠独弦琴后依靠弹琴与水牢外沟通，云南

《宁贯娃改天整地·安家娶亲》是万物敲响象脚鼓震动了江里的龙宫。

在第三项母题中，主角得到的宝贝形式不一，乐器本身或龙女之爱也可被视作宝物。北京《宝贝葫芦的故事》、广东《永不忧与宝葫芦》、内蒙古《三三奇遇》都说主角得到的宝葫芦能够变出万物，广西《石生与阮通》和贵州《铜鼓的来由》讲龙王所赠的独弦琴和铜鼓能化灾为安，四川《加措和龙女》是用小桌子变出房子，四川《神奇的咚咚奎》得到了鸟神的铜咚咚奎、地神的银咚咚奎和天神的金咚咚奎，湖南《咚咚奎》说洞神所送的金咚咚奎可驾驭自然，河南《三弦书的起源（一）》讲老三的编书得到众人学习后攒钱成家，青海《学艺归来（异文）》讲老三得到的拐棍变出十二个做饭姑娘，云南《十只金鸡》得到龙女二姐给的宝珠，湖北《王老三吹喇叭》、辽宁《交心》、内蒙古《岱海深处丝竹声》、云南《宁贯娃改天整地·安家娶亲》和湖南《金丝鲤》说主角与龙女或金丝鲤姑娘成亲，湖南《渔鼓郎奇遇》、宁夏《红葫芦》、青海《学艺归来》都讲异界之女不仅爱上主角，还指点他索要壶或葫芦等魔宝。

在第四项母题里，配角或反角与宝物的关系相背离，他们或是用后遭到报应，或是直接将它丢弃。北京《宝贝葫芦的故事》讲哥哥找主角换家产，最后却被荒地的植物给扎死了，而主角自己成家幸福。广东《永不忧与宝葫芦》、贵州《铜鼓的来由》、广西《石生与阮通》、四川《加措和龙女》、青海《学艺归来（异文）》、四川《神奇的咚咚奎》是用宝物报复恶人，使他们拉肚子死亡、被宝光射昏、被依法惩治、换宝不识货、使用宝物无效或是自食恶果。湖南《咚咚奎》中，抢占咚咚奎的总理被自家妹妹打入监牢。青海《学艺归来》讲湖神女儿帮助做饭并让嫂嫂们丢丑，从此老三和父母幸福地生活。湖北《王老三吹喇叭》里的父亲兄长在老三回家前已经贫困致死。河南《三弦书的起源（一）》里，老三成为"最舒坦的人家儿"，也算是赢了曾骂过自己的老大和老二。湖南《金丝鲤》、湖南《渔鼓郎奇遇》、云南《十只金鸡》、宁夏《红葫芦》都讲反派抢婚，结局分别是财主在抢走鲤鱼姑娘后被主角杀死、哥哥想抢龙女拜堂却被大水冲走、土司被老龙王杀死、老二机智地将皇上斩首并顶替他的位子，《红葫芦》的这一情节类似于"百鸟衣"型故事的结局。云南《宁贯娃改天整地·安家娶亲》中，人

们接亲时让新娘穿过韭菜彩门和葱姜彩门，使她身上有一股腥味，最后再让她穿过邦邦草彩门去异味，从而形成娶亲规矩。辽宁《交心》中的主角倒是个反派人物，龙女提出吃助手六耳猕猴的心，主角欲剖猴心却被讽刺，六耳猕猴与龙女的怨结也算是配角与宝物的不合。内蒙古《三三奇遇》讲老三的父亲觉得奇怪，偷偷地把宝葫芦烧掉，同省的《岱海深处丝竹声》说玉帝缉拿龙王，还把主角夫妻镇于海底，这两则异文都较为醒目。

以上母题若再细分，又可显出深层裂变，如北京《宝贝葫芦的故事》中老三的学笛过程较为复杂，先是老和尚赠他横笛，再是梦中有一位白胡子老头教他吹笛，后又梦见一位老太太指引他找老头学吹笛，最后由搭拆老头领他去洞里学会一千八百套曲谱，而其他异文中的主角要么是生来就会唱歌吹笛，要么是获赠乐器宝物以后才开始奏乐。各个异文在角色身份、音乐种类、宝物形式这些结构化特征之外，还有方言等不可或缺的缀料，如内蒙古《三三奇遇》称吹笛子为"哨梅"，又如辽宁《交心》中的小伙子流落于岛上拉琴，六耳猕猴听见胡琴声就派了一个办事"溜到"的小孙子去看看，后宫的公主在听见胡琴声后也"仄楞"着耳朵走来。各地的人文地理背景给故事以新的生长空间，这种在地化（Localization）的流动需要符合当地的需求。奥尔里克（Axel Olrik）曾指出"在地化"的二种来源，一是确系本地事件的真实记述，二是对显见现象的想象性解释，三是将已有叙事附会于新环境，[1] 三者的共同性在于用本地事象赋予事件以主观真实性。原本，各地的文化空间只储存着当地有意识的客观知识，铺展开人们的记忆"术"，但在音乐故事得到在地化改编的过程中，人们的记忆"力"无意识地回放情节，以此凝聚起地方性的主观认同。[2]

---

〔1〕 张志娟：《口头叙事的结构、传播与变异——阿克塞尔·奥里克〈口头叙事研究的原则〉述评》，《民族文学研究》2017 年第 1 期，第 15—26 页。

〔2〕 阿莱达·阿斯曼区分了作为存储方法的记忆"术"和作为回忆过程的记忆"力"，见［德］阿莱达·阿斯曼：《回忆空间：文化记忆的形式和变迁》，潘璐译，北京大学出版社 2016 年版，第 21 页。

### 三、故事情节的地方想象

"在地化"是让民间音乐故事重焕活力的必经途径，而故事内部要确立"本土"就需预设"异地"的存在，对本地或异域的描述也成为彼方或此方的参照物。地方群众对他者的异己感（the sense of otherness）以及对本土成员的根基性情感（primordial attachment）构建起地方边界[1]，在客观的空间区隔的基础上泛化为主观的地缘认同。"本土"和"异域"超越了地理概念，它附着于人身而成为文化范畴，在地方的焦虑中产出一体两面的"地域吹"和"地域黑"，使地域成为身份界定的标识之一。

在民间音乐故事里，夸耀一位当地音乐家的常见方式是让他战胜外地的同行高手，这类情节是对本土和异域进行意识形态划分的有力途径。在广东传说《何博众谱〈雨打芭蕉〉》中，番禺沙湾乡的何博众精通琵琶，引得江西省的一位琵琶王两次主动提出比试，结果何博众的十指如游龙戏凤，让这位江西琵琶王甘拜下风。出于共同体的自我中心主义，民间故事中的音乐活动被用来间接评判自我和他者的高下，它作为地方形象的博弈手段而选择性地突出本土优势。在青海故事《曲吉嘉措与古情歌》中，讲述人白光达烈提及古情歌《阿日洛》《恰日洛》等著名歌曲，自豪道："古情歌《阿日洛》《恰日洛》等，是我们土族最有名的歌，除了我们互助土族居住的东山、东沟地方以外，在其他土族地区早已失传了。"[2]他讲述主角曲吉嘉措对家乡的眷念使山歌在当地得以流传，并详述了曲吉嘉措是"互助地方佑宁寺高僧""东山乡岔尔沟幸金沟人"，而这佳话是"从东山很快传到了东沟地区"，才使得两地人都把唱民歌当作要紧事代代相传。

民间音乐故事中不仅塑造出一系列的本土高手，还描写了弱势或邪恶的异域人士。秦汉典籍中的齐、赵、郑、宋国之人多是贫民、愚人或

---

[1] 此处循照王明珂"族群边缘"的思路以探讨地方边界，详见其《华夏边缘：历史记忆与族群认同》，浙江人民出版社2013年版，序论一第4—5页。

[2] 中国民间文学集成全国编辑委员会：《中国民间故事集成·青海卷》，中国ISBN中心2007年版，第78—79页。

恶者的负面形象,《史记》有"胶柱鼓瑟"典故,曹魏邯郸淳《笑林》讲齐人随赵人学瑟,他按照赵人预调好的音调,把瑟上的调音柱给粘牢就回了家乡,结果却三年弹不出一首曲子,反倒怪罪赵人。"认同"是把他者视同为自我之镜,而"排异"则是以他者之异来凸显自身,本土眼中的外地人的形象与该地的真实人物未必一致,他们大多成为衬托本土身份的否定性符号。异域者们首先被冠以各种排外的称呼,它们从一处地名被转化为一个隐喻。辽宁《不见棺材不掉泪,不到黄河不死心》、天津《鼓楼的传说(三)》、河南《蛮船鼓的传说(二)》把南方来的商人称作"南蛮子",河北《黄骅渔鼓》描述了敲竹筒和长鼓的"山东要饭花子",而广东传说《小姐姐巧惩山东婆》把会吃人的大猩猩唤作"山东婆",人们用打锣来驱赶这些恶兽:

> 小姐姐偷偷伸手摸,除了摸到熟睡的妹妹外,摸不到山东婆的女儿,便知道被山东婆误吃了。……不一会,村前村后响起锣鼓声。山东婆惊问:"侬啊!人打锣干什么?""梆、梆、梆,打锣拿山东。"听了小姐姐的话,山东婆满身抖得像筛糠。"侬啊!我就是山东,你快把我藏起来。"[1]

"南蛮子"和"山东婆"作为缺席的被言说者,是由主体经过想象而重组出的故事形象。本地成为针对异域的"照妖镜",异域实则是满足本地虚荣心的工具,讲述者通过"地域黑"间接地达到了"地域吹"的效果。邻近的利益竞争地区更容易成为被丑化的靶子,广东人和广西人就扮演着彼此叙事的负面角色,如广西传说《刘三姐唱歌得坐鲤鱼岩》讲三姐在河边洗衣,有三个广东秀才载着满船歌书来找三姐对歌,三姐唱:"三秀才,问你船来是路来?船来摇断几把桨?路来穿烂几双鞋?"这三位秀才听了,交头接耳地商议了一会儿才答道:"细妹崽,我是船来路也来,我坐帆船不用桨;我骑白马不烂鞋。"双方互通姓名后,三姐听说这三个秀才分别姓陶、李、罗,又唱道:"姓陶不见桃结

---

〔1〕 中国民间文学集成全国编辑委员会:《中国民间故事集成·广东卷》,中国IS-
　　 BN 中心 2006 年版,第 924 页。

果，姓李不见李花开，姓罗不闻锣声响，远路客人哪里来？"三个广东秀才抓头挠腮，想不出如何答歌，就连翻看歌书也仍然答不上，只好狼狈地溜走了。[1] 另见广西轶闻《"雷老虎"禁演粤剧》，讲述粤剧团去广西南宁演出，把剧目《方世玉打擂台》更名为《方世玉打死雷老虎》，不巧当地厅长的绰号就是"雷老虎"，他下令禁演该剧，并让这一剧团立即离开广西。[2] 这两则故事中，广东秀才和广西厅长分别以愚笨和腐败的形象反衬了广西与广东歌手的机灵和淳朴。

相邻的地域在互斥之余还有可能展开合作关系，它通过音乐的传承史述来实现互利，例如广西故事《向刘三姐学歌》讲述背篓瑶寨子的赵卜和盘古瑶寨子的盘代都去找刘三姐学歌，恰逢刘三姐生病了。赵卜先学，刘三姐不时地咳嗽，所以赵卜学的歌腔带着较重的鼻音，音调逐渐升高；盘代后学，刘三姐忍着肚痛教他，所以盘代学到的歌腔中平且拖长，背篓瑶和盘古瑶的歌就一直按照赵卜和盘代所学的腔调流传下来。[3] 有了这则故事作为保障，两地的歌曲都有自身特色而无高下之分，相同的师承使地方歌俗达到一体化的认同。外地的形象偶尔还会呈现出乌托邦模式，承载着当地人对荣华富贵的理想寄托，其中最具权威性的地点莫过于京城。内蒙古有《新城鼓楼的传说》讲述王昌将军在绥远城铸钟却不响，铸钟匠人告诉他一则北京轶闻，说是海淀区觉生寺里的永乐大钟初铸时也不响，直到驻京将军把亲生女儿推进铁水里祭钟才成功。王昌将军听后，当即把自己的亲生女儿也推进了铁水，终于让大钟铸造成功。[4]

无论是互斥还是合作，各地讲述人未必真的同"山东婆""南蛮子""驻京将军"有过生活交集，背篓瑶寨子和盘古瑶寨子之间也可能

〔1〕 中国民间文学集成全国编辑委员会：《中国民间故事集成·广西卷》，中国IS-BN中心2001年版，第199—201页。

〔2〕 中国戏曲志编辑委员会：《中国戏曲志·广西卷》，中国ISBN中心1995年版，第502页。

〔3〕 中国民间文学集成全国编辑委员会：《中国民间故事集成·广西卷》，中国IS-BN中心2001年版，第214页。

〔4〕 佟靖仁编：《呼和浩特满族民间故事选》，内蒙古大学出版社1989年版，第155—158页。

偶发利益冲突。传诵者和听众在道听途说以及无意识的渴望中建立起主观联想，以此达成一种民间音乐故事上的"文本相遇"。故事讲述人拥有支配被叙述者的话语权，将异域与文明或野蛮划等，这些叙述维持着钟摆的状态——主体为了认识他者需要从自己的视域出发去进行认识和同化，但为了凸显己方的文化又必须要接纳甚至夸大彼方的他异性，整个定位他者的摸索支撑起反塑自身的过程。总体上，民间音乐故事既显示了客观的空间区域，也铺陈出主观的本土特征，地方民众在走向认同的过程中完成了故事本身的建构。

## 第三节　英雄制乐与族群塑形

民间故事的空间区隔不仅有地域性，还兼有族群性。同一类型的民间音乐故事可能分布于同一地域的不同民族，而某一民族的故事也可能沿传说圈而差序流布。族群（ethnic group）[1] 作为一种想象的共同体，是由互动群体在认同和排异中构成的社会组织形式，有关历史记忆与族群认同的互构关系在学界已成为明达舆论的共识。康纳顿指出非正式的口述史是社群记忆的分布模式之一，[2] 而民间叙事作为族群记忆的表述载体便是一条重要的认同途径。学界现有的相关成果大抵致力于阐述叙事文本对于族群认同的表达策略和建构影响，但相对侧重于讨论族群认同如何铺叙出历史记忆以及后者何以诠释前者，至于记忆怎样促成族

---

〔1〕 人类学界的"族群"定义大致有四种取向，分别是重视体质、文化、惯习等客观标准的"客观特征论"、在认同中构建社会组织的"主观认同论"、将族群视作政治经济资源的"工具论"和作为政治文化造物的"想象论"。本文的族群视角主要结合巴斯的边界理论和安德森的想象理论，见［挪威］弗雷德里克·巴斯主编：《族群与边界——文化差异下的社会组织》，李丽琴译，商务印书馆 2014 年版；［美］本尼迪克特·安德森：《想象的共同体：民族主义的起源与散布》，吴叡人译，上海人民出版社 2011 年版。

〔2〕 ［美］保罗·康纳顿：《社会如何记忆》，纳日碧力戈译，上海人民出版社 2000 年版，第 13 页。

群重塑及他者认同的问题仍有待于详述。[1] 从民间叙事的研究素材来看，学界主要关注特定区域的亲族记忆，[2] 而我国的风俗文化故事不仅暗含着血缘关系和地缘关系，更以文化事象为线索接络起我国族群广阔的认同与区分体系，[3] 这一视角具有深入研究的必要性和有效性。

音乐起源神话传说作为族群孕生的集体记忆，体现出地方民众以音乐活动所凝聚起的共同意识。在古人视神话为信史以及神话转昧于传说的过程中，各个族群在华夏化或边缘化的情境下为音乐及其载体选择、修改和组建起不同的祖师名号，并由此配生出相应的音乐图腾。现代以后，汉族的音乐基本是圣人先王的传响，少数民族的音乐则是各族英雄的造物，这些神话传说既增耀着相关乐种的血统，也成为弘扬华夏文明的观念性材料。过去，民间文学研究界在剖析文本时偶有涉及音乐起源母题，[4] 音乐学界和历史学界主要以口耳相传的神话传说来佐证音乐

---

〔1〕 例如梁爽曾考察辽宁锡伯族民间文学，并简要表述族内精英凭借鲜卑后裔身份和锡满族群划界的叙述方式以重构认同，见其《从民间叙事看辽宁锡伯族的历史记忆与族群认同》，《民族文学研究》2015 年第 2 期，第 120—127 页；李金兰、王政认为侗族萨岁传说有凝聚族内人和区分族外人的功能，见《历史记忆与族群认同——以侗族的萨岁传说为例》，《凯里学院学报》2016 年第 2 期。这些成果主要论述族群认同对叙事文本的影响，并分析文本作为族群文化符号的叙事机制和记录原则，而有关文本如何影响认同的问题还待补述。

〔2〕 可参看王明珂《羌在汉藏之间——川西羌族的历史人类学研究》，中华书局 2008 年版；谭必友、胡云、冯宁莎《长阳土家族识别叙事中的政府认同研究》，《青海民族大学学报（社会科学版）》2015 年第 1 期，第 46—52 页；万建中《传说记忆与族群认同——以盘瓠传说为考察对象》，《广西民族学院学报（哲学社会科学版）》2004 年第 1 期，第 139—143 页。

〔3〕 学界不乏相关题材的成果，但研究范围亦集中于同一族群内部，可参看彭恒礼《民间节日中的集体记忆与身份认同——以广西壮族族群为例》，《大连民族学院学报》2005 年第 2 期，第 14—17 页。

〔4〕 可参看闻一多《伏羲考》，上海古籍出版社 2009 年版；陈泳超《尧舜传说研究》，南京师范大学出版社 2000 年版。

史，[1] 而相关故事的演化历程和传诵语境均有待于深究。在此基础上，本文一方面继续着眼于族群认同如何塑造叙事文本，另一方面也将窥析叙事文本对族群的凝聚作用，进而探讨族群主体如何借此达成对外层面的主观塑形。

## 一、族群英雄的分工制乐

民间叙事作为被建构的历史记忆，既受到官方意识形态的影响，也经过地方文人精英的转录。基于先秦巫乐传统，音乐创制者在大、小传统的叙事中主要被默认为部落首领及巫者。《吕氏春秋》将音乐的发明者追溯为飞龙、咸黑、质，他们分别是颛顼、帝喾、尧时的乐官，《山海经》则称太子长琴"始作乐风"，他亦是颛顼的后裔。音乐学界对音乐的分类方式包括适用场域、表现途径和演奏风格等标准，由于本文主要探讨音乐起源说与族群认同的关系，在此需要区分音乐本体、音乐理论和音乐实践，"创制者"只是表明音乐在经验中的最初缔造者，而不意味着它的绝对源始，《吕氏春秋》称音乐"生于度量，本于太一"，广西壮族《密洛陀》、云南哈尼族《神的古今》等神话甚至认为它先于创造天地的始祖而存在。[2] 音乐是自有永有的实体，到了具体的活动阶段才归属人为，它的理论和实践可能出自一人之手，例如黄帝的臣子伶伦制造出乐律以及律管，促进了八类乐器的诞生：

"昔皇帝使伶伦自大夏之西，昆仑之阴，取竹于嶰谷生，其窍厚均者，断两节而吹之，为黄钟之管，制十二筒，以听凤之

---

〔1〕 可参看臧一冰《中国音乐史》，武汉大学出版社 2011 年版；汪致敏《乐器传说——哈尼族音乐文化的历史影像》，《民族艺术研究》1995 年第 6 期，第 35—38 页。另有一些音乐史家悬搁音乐起源神话的史料价值，如王光祈指明神话不能作为研究根据，只可"姑妄言之，姑妄听之"而已，见其《中国音乐史》，中国和平出版社 2014 年版，第 157 页。

〔2〕 张汝伦认为这些制乐圣人只是天道的代理人，古人从宇宙论和存在论来理解乐的性质，它属"艺"而非"术"、由天授而非人为，所以音乐的真正作者仍然是天而不是人。见张汝伦：《论"乐"》，《复旦学报》2018 年第 1 期，第 21—31 页。

鸣；其雄鸣为六，雌鸣亦为六。天地之风气正而十二律定，五声于是乎生，八音于是乎出。声者，宫、商、角、徵、羽也，音者，土曰埙，匏曰笙，革曰鼓，竹曰管，丝曰弦，石曰磬，金曰钟，木曰柷。"[1]

音乐离不开乐器这一载体。我国自先秦起按材质将乐器分为"八音"，即金、石、土、革、丝、木、匏、竹。各类乐器未必皆有祖师传说，但"八音"中的代表性乐器皆能寻出根源。华夏尤以礼乐为尊，各类典籍对相关乐器作出不同的总结，譬如《山海经·大荒东经》言黄帝取夔牛之皮为鼓，《世本》载炎帝的曾孙鼓和延发明了钟，《吕氏春秋·古乐篇》称帝喾的臣子有倕制作出鼙鼓、钟磬、吹苓、管埙、篪鼗和椎钟。诸说均不离三皇五帝，而三皇五帝的具体人设和排序方式众说纷纭，女娲、伏羲、神农、燧人氏争夺三皇之称，黄帝、炎帝、太皞、少皞、颛顼、帝喾、尧、舜参选五帝之位。不论诸子如何进行选择和排列，制乐者的人物设定必须与乐种属性相适宜，例如钻木取火的燧人氏较难与礼乐形成认知上的关联，又如闻一多认为笙的制材葫芦形似母腹且多籽，它和女娲皆为原始生育崇拜的对象，是以产生女娲作笙之说。[2]《世本》中除"女娲作笙簧"以外，也有"随作笙"之说。同代诸说本不鲜见，结合朝代推移又生出更多的轶闻。

音乐的起源之说由于不可求证而无谓真伪，它的"真相"取决于人们的想象。音乐祖师被托附给远古的"箭垛式人物"，但人需遵循各类音乐之象来寻找祖师。礼器的起源说尤其需服从"正名"思想，繁育的女娲可以制"笙"，骁勇的黄帝更适合击"鼓"，乐器的属性契合于每位始祖的性格和职责，以便与他们的一众发明相匹配。这条规则原是为让始祖各行己事，使民不僭越秩序，但出于时人对各类乐器的观念变迁，每种乐器的师祖不断被更换和增删，其中最为诡谲的莫过于琴，它的创制者不下十人，见晏龙、神农、伏羲、舜、文王、武王、黄帝、

---

[1]　〔汉〕应劭撰、王利器校注：《风俗通义校注》，中华书局 1981 年版，第 273 页。

[2]　闻一多：《伏羲考》，见马昌仪选编：《中国神话学百年文论选》（上册），陕西师范大学出版社 2013 年版，第 416 页。

白帝子、毋句、蔡裔、柏皇、祝融等说法，各人的造琴材质分为桐、梓，成品有七尺二寸、长三尺六寸六分、四尺五寸等形制规格，又以五、七、九、二十七、三十六的不同弦数来迎合吉数。在文人辩难和百姓口传之间，传说逐渐让始祖分工合作，如四川巴县的一位农民讲道：伏羲时代的匠人用梧桐木作出五弦琴，周文王为了祭他死去的儿子，就添了一根弦，成了六根弦。周武王继位之后，又在六弦上添了一根弦，就成了七根弦。[1] 每种音乐需契合于祖师的品格，于是制作音乐的神农禁淫、舜操思亲、尧畅神人。反过来，音乐祖师的形象也要符合乐器的定位，相关事迹会逐渐向同一属性靠拢。伏羲制琴说在东汉以后渐成主流，而晏龙、神农等祖师被结构性地遗忘[2]，于是伏羲成为"通婚姻，制琴瑟，礼乐繇兴"的人文始祖。在口头叙事的扩充下，这些经籍神话被扩展成话本小说和曲艺杂谈，各类制乐之说愈到后世就愈具备详实性和合理性。

音乐有雅俗之分，行业的祖师也有高低排位。乐人可以凭祖师抬高地位，统治阶级则借此颂古勉今并维护礼乐。圣王的分工一方面确定了音乐的等级秩序，另一方面也成为诸侯的政绩符号，如黄帝"咸池"、尧制"大章"、舜"韶"、禹"夏"……王炳社看出，每一位帝王的音乐名称就是该帝王政德的隐喻，这些名称各自象征着尧的德彰名昭、黄帝的德政完备、舜的承前美德、禹的德行发扬。[3] 宫廷雅乐的起源说法绕不开三皇五帝，燕乐与民歌的来历却众说纷纭。对华夏统治者来说，除圣王的作品以外，蛮夷之乐和铿锵俗乐勉强可以算作本族武将的发明，如《后汉书·马援传》称马援改铸了诸蛮的铜鼓，《风俗通》载蒙恬造出了立地成兵的筝。民间一方面扩充着圣王、武将、蛮夷制乐等

---

〔1〕 《瑶琴的来历》，见中国民间文学集成全国编辑委员会：《中国民间故事集成·四川卷》（下），中国 ISBN 中心 1998 年版，第 80 页。

〔2〕 美国学者赫茨菲尔德在对亲属结构的研究中，发现不符合共同祖先的世代记忆通常被清除，造成"结构性失忆"或"世系的精简"，而那些已湮没事件被重新复制出来的过程则是"结构性怀旧"。［美］迈克尔·赫茨菲尔德：《人类学：文化和社会领域中的理论实践》，刘珩等译，华夏出版社 2013 年版，第 79—88 页。

〔3〕 王炳社：《音乐隐喻学》，商务印书馆 2016 年版，第 7—8 页。

官方话语，另一方面也流传着穷人制乐、乞丐制乐、犯人制乐的街巷轶闻，比方说唐代名将郭子仪的儿子郭暧打死了恶妻升平公主，他在狱中拔下束发的细铜管，拆开芦席中的芦管，连在一起造出了唢呐。[1] 这些源自西域或出现较晚的乐器较难蒙获先祖之名，它们的创制者在百姓眼里尚可称英雄好汉，却经不住正统的检验，始祖的署名实际已表明了哪些乐器可以上升为本族形象的表征符号。出于传统的祖先崇拜，人们报本反始地期望找出万物的源头，进而追溯到上古社会的部落首领。汉族的伏羲、神农、黄帝等人皆精通音乐，一些少数民族的部落始祖甚至连世界都是由音乐孕育而生。[2]

无论华夏还是四裔，始祖英雄及其子孙的音乐才是一切音乐的起点。各族多有先祖后裔发明器物的传说，而其中一人发明出了音乐，如《山海经·海内经》云："帝俊生晏龙，晏龙是为琴瑟。"这种溯源观念延至当代，在湖北土家族传说中，廪君的夫人盐水女神生下十个女儿，第九个女儿喜歌又好舞；[3] 云南白族讲始祖有十双儿女，最小的女儿是几米然（闪电），她学会了八哥鸟说话、画眉鸟唱歌、山泉弹弦，懂得了鸟语、歌曲、造弦子，后人颂其为歌神。[4] 瑶族传说里，盘瓠王在打猎时丧命，其子用德芎树做八抓长的大鼓，又用柏树做六个十三抓长的长鼓。[5] 西方亦有此例，《创世纪》提及希伯来族该隐的后裔犹

---

〔1〕 《郭暧吹唢呐》，见中国民间文学集成全国编辑委员会：《中国民间故事集成·陕西卷》，中国 ISBN 中心 1996 年版，第 90—91 页。

〔2〕 西南各族神话常见音乐和气息孕生世界的母题，可参看《人类迁徙记》《东术争战记》，见中国民间文学集成全国编辑委员会：《中国民间故事集成·云南卷》（上册），中国 ISBN 中心 2003 年版，第 49—60、378 页。广西壮族《密洛陀》讲述始祖密洛陀在铜鼓中诞生，见中国民间文学集成全国编辑委员会：《中国民间故事集成·广西卷》，中国 ISBN 中心出版 2001 年版，第 11—22 页。

〔3〕 《土家嫁女为啥要陪十姊妹》，见中国民间文学集成全国编辑委员会：《中国民间故事集成·湖北卷》，中国 ISBN 中心 1999 年版，第 352 页。

〔4〕 《人类和万物的起源》，见中国民间文学集成全国编辑委员会：《中国民间故事集成·云南卷》（上册），中国 ISBN 中心 2003 年版，第 13—19 页。

〔5〕 《盘瓠王》，见中国民间文学集成全国编辑委员会：《中国民间故事集成·广西卷》，中国 ISBN 中心 2001 年版，第 93—95 页。

八，称他是一切弹琴吹箫之人的祖师。始祖的子孙们各司其职，除歌者之外另有取火者、伐木者、酿酒者，他们都是生活物象的人身，而造乐者则是音乐的拟人化形象。一些故事无须子孙作中介，直接讲人类始祖创造音乐的过程，这在西南族群的创世神话中尤为多见，如云南纳西族《人类迁徙记》中，兄妹婚触怒天神引发洪水，老翁让利恩做牛皮鼓，使利恩活下来并繁衍了各族。[1] 傣族故事《滴水成歌》讲述祖先母女二人住在深山，女儿在打水时听见泉水声好听，就模仿哼唱，于是泉水的声音化作姑娘的歌声，使姑娘成为傣族的第一个章哈。[2] 云南佤族《司岗里》称世界上第一个人是安木拐，她组织了动物的唱歌比赛，春蝉、绿青蛙、秋虫的歌唱日期被分别定为撒谷、薅谷、秋收的节令，她又指着肚皮让人凿出了木鼓，从此佤族人民能歌善舞。[3] 始祖们制作音乐的方式也潜藏着本族的文化基因，像西方赫尔墨斯杀龟制琴、以琴骗牛以及弃琴吹笛的情节基本未见于我国故事。中国的叙事讲究情义，即便在少数民族地区，也多讲述动物在危急时刻主动劝英雄杀害自己，或英雄含泪用已故动物的毛骨制出乐器并以哀乐思念动物。[4]

音乐随着创制者的形象上升为族群象征，并贴合起相应的图腾。图腾被用以明确个人与氏族的血缘关系，在音乐崇拜与之混合后，它和音乐都成为被崇拜的对象。各个族群拥有不同的图腾信仰，华夏的音乐离不开龙凤意象，譬如《吕氏春秋》载飞龙仿效八风之声作乐，伶伦以凤鸣之声而定律。乐器外形也往往被比拟出龙凤之身，如《风俗通》言笙"长四寸，十二簧，像凤之身"，它们能够召唤龙凤，如《尚书》

〔1〕 中国民间文学集成全国编辑委员会：《中国民间故事集成·云南卷》（上册），中国 ISBN 中心 2003 年版，第 49—60 页。

〔2〕 中国曲艺志全国编辑委员会：《中国曲艺志·云南卷》，中国 ISBN 中心 2009 年版，第 733 页。

〔3〕 中国民间文学集成全国编辑委员会：《中国民间故事集成·云南卷》（上册），中国 ISBN 中心 2003 年版，第 102—104 页。

〔4〕 这一类故事主要流传于内蒙古、新疆、四川、甘肃等地各族，可参看新疆柯尔克孜族《掉罗勃左节》和塔吉克族《鹰笛的传说》《鹰笛》等，见中国民间文学集成全国编辑委员会：《中国民间故事集成·新疆卷》（上册），中国 ISBN 中心 2008 年版，第 452、534—537、537—539 页。

称"箫《韶》九成，凤凰来仪"。直到今天，一些乐匠仍坚信着琴引凤栖的传说："不是梧桐引来凤凰才（用它）造琴，而是梧桐造琴才引来凤凰。凤凰栖息梧桐，是因为它（梧桐）是琴材，这个顺序不能颠倒。"[1] 此族的图腾到彼族却可能被视为恶象，如彝族传闻那坡县山脚的深潭里住着吃人的大母龙，两位彝家男子从云南普梅买来大铜鼓，铜鼓因发热而滚进龙潭，砸死了母龙。以后水潭在每年春节传来咚咚的响声，彝民们称此为"神鼓砸龙头"；[2] 在侗族传说里，凤凰的歌声虽赢了百鸟，却输给了侗妹，它心生嫉妒而在玉帝面前陷害侗妹。[3] 少数民族另有专属的音乐图腾，如明徐应秋《玉芝堂谈荟》引李东阳《怀麓堂集》："龙生九子不成龙，各有所好：囚牛平生好音乐，今胡琴头上刻兽，是其遗像。"[4] 除了胡琴上的囚牛外，这类"遗像"还见壮族铜鼓上的蛙、蒙古族马头琴上的马、裕固族天鹅琴上的天鹅等。在同一故事类型中，各地各族可能会配用不同的图腾形象，例如在刘三姐乘乐飞仙的故事里，广西壮族人说她跨鲤鱼，广西汉族人说她驾青龙，而广东汉族人说她乘搭白鹤。[5] 图腾作为认同标记暗示着相关音乐的族群归属，它的持续与变迁反映出族群边界的流动状态，这类迹象在神话传说中主要体现为音乐祖师的族属演变。

**二、族群分界与英雄选择**

圣王英雄制乐虽然是一种模式化的叙事情节，但具体人选受到族群身份的限定，各个族群对同一乐器的说法存有差异。例如"芦笙"一

[1] 受访人：李朝阳，男，1976 年生，斫琴师。访谈人：黄若然。访谈时间：2019 年 7 月 13 日。访谈地点：北京市大兴区栖凤琴堂。

[2] 《铜鼓镇母龙》，见中国民间文学集成全国编辑委员会：《中国民间故事集成·广西卷》，中国 ISBN 中心 2001 年版，第 358—359 页。

[3] 《八仙桥》，见中国民间文学集成全国编辑委员会：《中国民间故事集成·贵州卷》，中国 ISBN 中心 2003 年版，第 336 页。

[4] 〔明〕徐应秋辑：《玉芝堂谈荟》（第十五辑），上海进步书局 1912 年版，第 1 页。

[5] 《刘三姐唱歌得坐鲤鱼岩》《三姑乘青龙》，见中国民间文学集成全国编辑委员会：《中国民间故事集成·广西卷》，中国 ISBN 中心 2001 年版，第 199—202、208 页；《刘三妹仙侣升天》，见中国民间文学集成全国编辑委员会：《中国民间故事集成·广东卷》，中国 ISBN 中心 2006 年版，第 342 页。

词始见于明代，其前身是南宋时期出现的"卢沙"，湖南宁远县汉族认为它的祖师是方回，这位音律高手跟随舜帝来到九嶷山，帮助老百姓用竹子制作出芦笙；[1] 湖南城步县侗族讲述尧帝爱听音乐，他听见泉水流经芦竹的声音，就召集所有乐匠砍下芦竹做出芦笙；[2] 四川苗族却认为芦笙源自远古祖先对食老习俗的抵制，说有一位青年舍不得把其母供众人分食，用红松树做鼓、白皮竹做芦笙，众人听他吹笙击鼓而感动，从此废除了吃人肉的旧俗。[3] 侗族古歌又云："卜（濮）坪荆父造芦笙。"[4] 这些传闻以祖师的方位和芦笙的制材显出了族域之别。各个族群单位的持续性取决于边界的维持，而乐器的族属也关系到创制人的族属，这种边界经历着弯曲和变异。

中国自古以华夏为核心族群，其认同疆界在"华夷之辨""五族共和"和"五十六民族"等阶段中进行扩张和收缩，而具体过程既有四裔分化后融入华夏，也有华夏之民迁至各族。早在汉代文献中正式出现"华夏"称谓以前，四裔的统治阶层就开始假借华夏祖先之名而归入华夏族群。[5] 华夏所塑造的正史成为权威的社会记忆，结合"声教讫于四海"的华夷统一的政治理念，"华夏音乐"未必是由血缘和语言的共同体所创造的音乐，它在人们的主观中被视为"我族"的产物。以琴为例，先秦琴器现均出土于湖北地区，同一墓穴中还见钟、镈、磬、瑟、排箫、笙、鼓等原始乐器。"荆楚"在周灭商之前隶属于今陕西千阳县，到春秋以后扩至长江中游一带的楚国，远及江淮或湖北。结合春

---

[1]《歌仙方回教韶乐》，见中国民间文学集成全国编辑委员会：《中国民间故事集成·湖南卷》，中国 ISBN 中心 2002 年版，第 234 页。

[2]《吹芦笙的来历》，见中国民间文学集成全国编辑委员会：《中国民间故事集成·湖南卷》，中国 ISBN 中心 2002 年版，第 498 页。

[3]《吹起芦笙打起鼓》，见中国民间文学集成全国编辑委员会：《中国民间故事集成·四川卷》（下），中国 ISBN 中心 1998 年版，第 1355—1356 页。

[4] 何介钧、吴铭生：《制造和使用铜鼓是濮系民族古代文化的特征》，见中国铜鼓研究会编：《中国铜鼓研究会第二次学术讨论会论文集》，文物出版社 1986 年版，第 159 页。

[5] 王明珂：《华夏边缘：历史记忆与族群认同》，浙江人民出版社 2013 年版，第 129 页。

秋晚期的华夏大一统，"南楚北夏"仅是同一族群的地区差异。[1]《左传·昭公十二年》中，楚灵王称"昔我皇伯祖父昆吾"，昆吾为己姓，属祝融八姓的长支，经《山海经》《左传》可溯至颛顼及炎帝，《竹书纪年》已称神农为炎帝之一，结合小农经济的生活基础和琴的祀器功能，可略窥《世本》讲"神农作琴"的缘由。东汉《琴操》将伏羲奉为琴的创制者，伏羲原出自苗蛮神话，在汉以后与太昊合为一人而转为东夷祖先，又在诸夏大认同中被纳入华夏，他在《世本》中已开始制作埙、瑟等礼器。南朝《后汉书》将三苗西羌称为"姜姓"之族，这略不光彩的"姜姓炎帝"逐渐与琴断联，使伏羲作琴之说扶摇直上。琴的制作者和改制者另有舜和周文王，孟子称舜是"东夷之人"、周文王是"西夷之人"，但这些方位也渐入华夏圈层。总体上，文化成为区别夷夏的关键要素，魏晋以后所添的黄帝、祝融等制琴说均不超出各个时期的华夏格局。

自西汉起，华夏统治者对四方族群实行教化政策，以先祖的历史记忆使诸多异族产生濡化。由于音乐的族属具有多元性和模糊性，一些夷族乐器逐渐被升格为华夏造物。在西汉打通丝绸之路后，胡笳、号角、羌笛、箜篌、琵琶等异域乐器传入中原，一部分乐器被宫廷所用，它们愈至后世愈成为华夏先祖的造物。箜篌在元鼎六年（公元前111年）进入宫廷祭祀环节，清茆泮林所辑《世本》云："空侯，空国侯所造。"司马迁《史记·孝武本纪》载："泰帝使素女鼓五十弦瑟，悲，帝禁不止，故破其瑟为二十五弦。……作二十五弦及箜篌瑟自此起。"[2] 东汉刘熙《释名》曰："箜篌，师延所作靡靡之乐，盖空国之侯所存也。"唐杜佑《通典》又称箜篌乃汉武帝之臣侯调或侯晖所作。笳步入宫廷鼓吹乐之后，成为老子伯阳的作品，三国杜挚《笳赋》云："李伯阳入西戎所造。"琵琶、火不思等乐器起先属于胡乐，《释名》道："枇杷，本出于胡中，马上所鼓也。"但随着宫廷宴乐的使用，这些乐器的起源说也得到了华夏化的处理，《风俗通义》尚言"批把"是"近世乐家所

---

〔1〕 陈连开主编：《中国民族史纲要》，中国财政经济出版社1999年版，第115页。

〔2〕 韩兆琦译注：《史记全本全注全译》（二），中华书局2010年版，第1123页。

作，不知谁也"，西晋傅玄《琵琶赋·序》却将它与乌孙公主相联系："汉遣乌孙公主嫁昆弥，念其行道思慕。故使工人知音者载琴、筝、筑、箜篌之属，作马上之乐。"[1] 他讲的琵琶是"盘圆柄直"，不同于西域传入的曲项琵琶，但随着匈奴一族的名号逐渐退出历史舞台，直项和曲项琵琶皆在唐代被解释为汉人之作，段安节《乐府杂录》直言琵琶"始自乌孙公主造"，意在讲明她给茹毛饮血的边陲之地带去了文化的火种。到了元代，人们又把它跟王昭君及火不思相互攀附，俞琰《席上腐谈》讲述胡人根据王昭君损坏的琵琶造出新乐器，但这乐器粗陋无形，昭君笑曰"浑不似"而让它得到"胡拨四"等讹名。内蒙古地区的汉人把胡琴和胡拨思的来历归于昭君出塞，说当年胡汉救下一只银狐，银狐叫他用自己的皮骨做成胡琴唱牧歌，以与昭君的琵琶相和，好让皇帝给两人配婚。在昭君出嫁的途中，她的琵琶摔到了马车下，于是昭君把这琵琶改成了"胡拨思"。[2] 火不思和铜鼓一类的乐器虽然在传说中属于汉人之作，但在官员士人的眼中仍是"异曲新声，哀思淫溺"，反观早年汉武帝征战南越所引进的卧箜篌，它由于成为泰帝的创造而从根本上脱离了异族的血统。这些乐器摆脱了不利发展的族群归属，以更加合理化的身份参与宫廷演出。不过，筚篥、角等特色乐器仍被视作出自羌胡，《说文》言："羌人所吹角屠觱，以惊马也。"《通典》载："筚篥，本名悲篥，出于胡中，其声悲。""角，书记所不载。或出羌胡，以惊中国马。马融又云出吴越。"[3] 一方面，边界外的族群以这些故事强化着自身认同，另一方面，汉人也以"胡琴""羌笛"等称法来强调外族的异质，由此增进华夏的凝聚力。

在华夏化的倾向中，一些乐器在认知上固然属于夷族，但它们的族源传说需要弥合族间的边界，这种情况可举铜鼓为例。据现有考证，铜鼓源自百濮族群，战国中期有邛都、靡莫、夜郎、句町、漏卧、骆越等族群地域的出土文物，但汉人传其为马援和诸葛亮制造。南朝范晔《后

---

[1] 〔清〕严可均辑：《全晋文》（上），商务印书馆1999年版，第460页。

[2] 《昭君出塞》，见中国民间文学集成全国编辑委员会：《中国民间故事集成·内蒙古卷》，中国ISBN中心2007年版，第162—168页。

[3] （唐）杜佑：《通典》（下），岳麓书社1995年版，第1941页。

汉书·马援传》始称马援（马伏波）把骆越铜鼓改造为马式，明朱国桢《涌幢小品》则认为铜鼓"必诸葛倡之，后人仿式而造"，明邝露《赤雅》基于这些传闻，把铜鼓分为伏波式和诸葛式。依地方和形制而言，粤地、大者为伏波鼓，滇地、小者为诸葛鼓，清《西清古鉴》称"大抵两川所出为遗制，而流传于百粤群峒者，则皆伏波为之。"《游梁杂记》道："诸葛鼓，乃铜铸者。其形圆，上宽而中束，下则敞口，大约若今楂斗之倒置也。"近代以来，百姓从地下挖出或水中捞出的一些铜鼓被送往两广的伏波庙和南部的武侯祠，它们被当作马援和诸葛亮的遗物加以保存。不过，制作者和使用者毕竟有别，铜鼓虽在观念中被归于汉制，但击打铜鼓的仍是"俚僚""俚人"，南宋范成大《桂海虞衡志》："铜鼓，古蛮人所用，南边土中时有掘得者。相传为马伏波所遗。"明清大量汉人移入西南边疆，但中国的官员和士大夫认为西南各族都非我族类，他们在讲述诸葛制鼓的同时也更强调当地文化的异类性，见《明史·刘显传》载"相传诸葛亮以鼓镇蛮，鼓失，则蛮运终矣"。清戴朱弦《铜鼓歌》："蛮溪雾毒苍虬舞，土人架阁悬铜鼓，问是当年谁所留，尽说传自汉武侯。"[1] 一方面，金石学家指出"伏波所遗""诸葛制鼓"均为谬说，如檀萃《滇海虞衡志》道："铜鼓，粤人以为伏波，滇人以为诸葛，而实蛮之自铸也。"[2] 另一方面，马援和诸葛亮的造鼓说得到了文人的广泛支持，这些想象来源于汉人对铜鼓及其文化的认可，并使得汉人对铜鼓的利用趋于合理化，比如民众用它打更、士大夫玩赏小型铜鼓、州官林霭和张直方分别把当地人挖到的铜鼓转送给寺庙，人们进而把铜鼓的起源向前推算，周去非《岭外代答校注》："广西土中铜鼓……所在神祠佛寺皆有之，州县用以为更点。……此虽非三代彝器，谓铸当三代时可也。"[3] 尽管各方希望以这些记忆来消弭族群边界，但这两种表述恰恰都反映了界限的存在，即一方面意指该族的文明因素来源于华夏，另一方面又表示该族的上层文化仍与

〔1〕 蒋廷瑜：《铜鼓史话》，文物出版社1982年版，第51、106、144页。

〔2〕 另可参考清谢启昆《粤西金石略》、张祥河《粤西笔述》、黄春谷《梦陔堂诗集》等。

〔3〕 〔宋〕周去非：《岭外代答校注》，杨武泉校注，中华书局1999年版，第254页。

华夏有别。总体上，出于文化中心主义，汉人对这些地方社会所持有的"异类性"的主观看法成为叙事成因，无论是讲铜鼓源自汉人，还是说铜鼓属于蛮夷，都表现出对彼之原生文化的不认同。

铜鼓在观念中被分出制作族群和使用族群，而使用族群对于汉化的制作传说的接受也呈多面性。一部分族群采纳了这些传说并作出修饰，据广西侗族传说讲述，三国时期的侗族人在山中逃难，秋收之后无以为乐，于是诸葛亮制造了铜鼓和芦笙教大家取乐，所以侗族民间多把铜鼓称为"孔明鼓"或"诸葛鼓"；[1] 另一些族群对铜鼓的由来维持着本族的解释，如布依族说铜鼓是祖先布杰蒙太白金星托梦而上天寻得，抑或是孤儿古杰娶龙王三公主后，龙王送铜鼓保护他们。[2] 自 20 世纪 30 年代起，出于追循社会规范以求安全的社会身份等意图，部分村寨出现"汉化"和"少数民族化"的变迁趋势，从而产生了"弟兄祖先"的历史记忆。在纳西族故事《人类迁徙记》中，兄妹婚触怒天神引发洪水，老翁告诉利恩做牛皮鼓，让兄弟姐妹做猪皮鼓，只有利恩活了下来。老人教他和天女结婚，生下藏人、纳西人、民家人。[3] 这些弟兄故事中的共同始祖让三个族群有了拟血缘记忆，在王明珂看来，这种"拟血缘认同群体"是人类资源关系中最基本的结群方式，族群成员由于相信"同出一源"而得以凝聚，并有效地缓解了资源关系。[4] 但历史叙事中的"弟兄祖先"并不呈完全的平等关系，各族之间仍有高下之分。在广西瑶族《密洛陀》中，密洛陀创世造人，生下汉族、壮族、苗族和瑶族人，但瑶族人是由古蜂子孕出，汉族、壮族和苗族人分别从马蜂、黄蜂和蜜蜂的箱子里诞生；密洛陀给瑶族穿孔雀般的百褶裙，给汉族、壮族、苗族分别裁制彩衣、鸳鸯衫和锦裙；分家之时，虽然密洛陀让大家牢记汉、壮、苗、瑶都是同母兄弟，分家不能分心，但瑶族得到

---

〔1〕 蒋廷瑜：《粤桂铜鼓》，广东人民出版社 2010 年版，第 72 页。

〔2〕 田兵等主编：《布依族文学史》，黔西南布衣族苗族自治州民族事务委员会、贵州大学中文系编印 1981 年版，第 92 页。

〔3〕 中国民间文学集成全国编辑委员会：《中国民间故事集成·云南卷》（上册），中国 ISBN 中心 2003 年版，第 49—60 页。

〔4〕 王明珂：《英雄祖先与弟兄民族：根基历史的文本与情境》，中华书局 2009 年版，第 27—28 页。

的尽是最好的东西。始祖的青睐显示出该族的优越性，基于共同的血缘关系的弟兄仍然面临着资源的分配之争，它隐喻着族际的区隔、合作和对抗。这些祖师或族群在故事中愈是黏合，愈是通过音乐承袭关系显出了文化上的界限分明，各族之间也只有瑶族得到了铜鼓：

> "讲汉话的先起床，拿着农具到平原去，个个勤耕耙，人人善栽种，这就是如今的汉族。汉族刚出门，讲壮话的也起来，一看农具没有了，背起书包进府读经书，人人都聪明，个个会唱歌，这就是开口成歌的壮族。天刚麻麻亮，讲苗话的起了床，他们拿起斧头上山坡，砍树放排游江河，这就是如今的苗族。讲瑶话的年岁小，日上三竿才起床……密洛陀哈哈笑：'孩子们，人生创业是艰难。家里还有一面铜鼓，你们拿去撵鸟兽吧。'瑶族兄弟得了这面鼓，手舞足蹈咚咚敲，又是唱来又是跳。"[1]

出于经济生态差异，华夏认同的疆域主要是德治定居的农业地区，对于游牧领土较少实施同化，所以在华夏扩张的过程中，汉人与西南、东北和藏蒙地区的非汉人始终存有隔阂，这些未汉化的地区对本土乐器的来历另有一番解释。前文曾提到汉族讲述的唢呐起源，而塔吉克族对唢呐另有说法，认为它是古代国王反对公主和青年相恋之后，公主殉情的产物。在公主的葬礼上，国王遵循云雀的劝告而将两人合葬，只见坟头生出了两株遇风则响的芦苇，塔吉克老人用它们做芦笛，取名"苏奈依"（唢呐）。[2] 这样一来，唢呐在观念中成为该族自造的乐器。那些未在华夏族群中普及开来的乐器更与汉人毫无干系，比如新疆的维吾尔族、哈萨克族、塔吉克族分别提及手鼓、冬不拉、鹰笛，它们在故事里基本是成年男性在杀死蟒蛇、告见可汗、求亲等活动中的造物。同类乐器到了异族手中往往不见得好，如唐《通典》赞扬当世的笙竽用木代

---

〔1〕 《密洛陀》，见中国民间文学集成全国编辑委员会：《中国民间故事集成·广西卷》，中国 ISBN 中心 2001 年版，第 11—22 页。

〔2〕 《苏奈的传说》，见中国民间文学集成全国编辑委员会：《中国民间故事集成·新疆卷》（上册），中国 ISBN 中心 2008 年版，第 539—540 页。

替最初的匏料，以此贬损荆梁之南的古笙："南蛮笙则是匏，其声甚劣。"《通志》释簴道："今有胡吹，非雅器也。"综观各族音乐起源神话，不难发现华夏强调礼乐治国，而四裔多用音乐谋生，前者的"礼""禁"等音乐目的隐喻着礼教文明的开端，后者往往是用音乐制服野兽或娱乐。礼乐教化是社会高度阶序化和权力集中化的特征，《隋书》褒扬辽东诸国"爱乐文史"，大有"先哲之遗风"；音乐秩序的贫瘠则成为不开明的表现，西汉《蜀王本纪》讲蜀王"不晓文字，未有礼乐"。"我族"和"异族"的身份冲突使大部分进入宫廷的夷族音乐得到血统上的净化，族群边界限制着音乐的祖师身份，这些被重构的历史编织出社会群体的记忆，进而塑造起相关族群的形象。

### 三、族群形象的音乐基调

以往有学者把伶伦为寻竹制律而奔赴的"大夏之西"疑为古巴比伦，[1] 周穆王奏乐三天的"玄池"则被推断为哈喇库勒湖，[2] 这类考据已反映出音乐神话传说对于各地族群形象的塑造作用。在原始时期诗、乐、舞的一体化观念下，结合黄帝作《云门》和《咸池》、伏羲作《驾辩》和《网罟》、少皞《大渊》、颛顼《承云》、帝喾《六英》、尧《大章》、舜《箫韶》、禹《大夏》的历史记忆，音乐的起源象征着相关文化的诞生时序和政教内涵，始祖的制乐给人以古老的文明印象。

自 16 世纪东西通航以后，中国音乐渐渡西方。利玛窦（Mathew Ricci）曾评价：中国所有弦乐器的琴弦都是用棉线捻成的，人们仿佛不知道可以用动物的肠子做琴弦。[3] 这一断言表明他未曾听闻渔猎族

---

〔1〕 王光祈：《中国乐制发微》，见冯文慈、俞玉滋选注：《王光祈音乐论著选集》，人民音乐出版社 1993 年版，第 661 页。

〔2〕 顾实编：《穆天子传西征讲疏》，上海河南路商务印书馆 1934 年版，第 127 页。

〔3〕 何高济等译：《利玛窦中国札记》，中华书局 1983 年版，第 23、361 页。

群的乐器制作叙事，如哈萨克族的冬不拉[1]、柯尔克孜族的库姆孜[2]以及汉族陕北说书琵琶在传说里均用羊肠做弦，[3] 此类情节大多见于游牧族群。随着中西交往渐增，音乐故事铺出欧洲人对中国这一多民族国家的更多想象。1735 年，法国神父杜赫德（Jean-Baptiste Du Halde）用来华教士的报道编纂出《中华帝国全志》："按照他们（中国人）的说法，是他们自己创造了音乐，他们吹嘘自己过去曾经把音乐发展到了完美的极致。"[4] 虽然文中提及了飞龙氏作《承云》、少皞作《大渊》等祭典音乐创造，但杜赫德认为中国音乐处于原始阶段，那些始祖造乐的神话也纯属夸饰。直至 1776 年，来华 43 年的法国传教士钱德明（Joseph-Marie Amiot）撰写《中国古今音乐考》，认为中国具有独立的文明体系。在 1770 年著成的《中国通史编年摘要》中，他已把黄帝时代列入信史，而《中国古今音乐考》更是详述了黄帝发现十二个半音、神农时期发明土鼓、伏羲创造琴瑟等事迹。通过制律神话，钱德明推断着黄帝时期的标准尺度和艺术风貌，他折服于数学实践中产生的十二律，从中推出五度派生关系并感受着远古时代的文化遗风，又称黄帝时期比西方里拉琴的发明领先几个世纪，以此强调中国音乐的古老性："在毕达哥拉斯之前，在埃及传教士安顿下来之前，在墨丘利之前，我们中国已经懂得将一个八度分为十二个半音阶，也就是十二律。"[5] 他表示未曾听闻古希腊等任何民族制出过尧舜时期的石类乐器，认为只有

---

[1] 《柯尔博嘎与冬不拉》《冬不拉的传说》《冬不拉的由来》，见中国民间文学集成全国编辑委员会：《中国民间故事集成·新疆卷》（上册），中国 ISBN 中心 2008 年版，第 527—531 页。

[2] 《库姆孜的传说》，见中国民间文学集成全国编辑委员会：《中国民间故事集成·新疆卷》（上册），中国 ISBN 中心 2008 年版，第 532—534 页。

[3] 《陕北说书起源的传说》，见中国曲艺志全国编辑委员会：《中国曲艺志·陕西卷》，中国 ISBN 中心 2009 年版，第 622 页。

[4] 龙云：《从钱德明与中国音乐的关系看其文化身份的变化》，见刘树森编：《基督教在中国：比较研究视角下的近现代中西文化交流》，上海人民出版社 2010 年版，第 24 页。

[5] ［法］贝阿特丽丝·迪迪耶著，龙云译：《哲学家与中国音乐：神话与论战——致皮埃尔·莫莱尔》，见［法］迪迪耶，孟华主编：《交互的镜像：中国与法兰西》，上海远东出版社 2015 年版，第 73—84 页。

哲学气质浓厚的民族才会产生这种发明，并直称中国在夏商周三代的音乐体系早于任何民族，由此批驳了当时流行的"中国人来自古埃及"的论断，认为反倒是古希腊和古埃及人从中国的独立文明体系中汲取了养料，毕达哥拉斯可能在寻访印度的过程中也来过中国，并用中国的音乐知识奠定了自己所创的音乐体系。[1] 这些无法被证实的猜测表明了音乐起源神话传说对欧洲学者的认知影响，从而建构起了相应的中国形象："中国人不愧为这一体系的真正创始人，其他民族实在是相去太远。我们仍可推论，既然音乐艺术的源流可以追溯到奴隶社会初期，那么中国人就同样是其他艺术的创始者。"[2]

钱德明的介绍在欧洲引起一些评价。1780 年，德拉博尔德（De La Borde）将安菲翁和俄耳甫斯的故事与夔作乐而百兽舞的神话相互混淆，认为西方乐曲可打通灵魂，而中国乐曲没有这种效果，但他同意中国创建独立音乐体系的这一观点，并且补称该体系至少建立于公元前 2637 年。甘格纳（Ginquene）和格鲁贤（Grosier）也赞同中国音乐体系的优越性不逊于埃及和希腊，虽然德经（Joseph De Guignes）出于"大夏"有波斯之意而认为伶伦不是中国人，且怀疑伶伦制乐说的真实性，但这一断言随即被格鲁贤指出没有例证。[3] 不过，出于中国宫廷礼乐缺乏和声以及五声音阶在理论上的相对单一性，脱离了起源神话的音乐着实难以打动西方人，1842 年《大英百科全书》第 7 版描述道："中国音乐仍然保留在未开化的阶段，尽管有人自认为能欣赏它。它既没有科学也没有系统。"[4] 柏辽兹等人也有不少对中国音乐的负面评价，这看法源于对音乐体系的片面认知，而音乐故事通过想象填补着这些消极观点。

---

〔1〕 P. Amiot 著，叶灯译：《中国古今音乐考（续完）》，《南京艺术学院学报（音乐及表演版）》1997 年第 3 期，第 53—63 页。

〔2〕 P. Amiot 著，叶灯译：《中国古今音乐考（续）》，《南京艺术学院学报（音乐及表演版）》1997 年第 1 期，第 59 页。

〔3〕 ［法］陈艳霞：《入华耶稣会士与中国文明的西传入华耶稣会士对中国音乐的研究》，转引自谢和耐：《明清间耶稣会士入华与中西汇通》，东方出版社 2011 年版，第 528—532 页。

〔4〕 该译文转引自陶亚宾：《明清间的中西音乐交流》，东方出版社 2001 年版，第 79 页。

1884 年，阿里嗣（Jules A. van Aalst）《中国音乐》认为中国从黄帝时期就有了音律和固定音高，帝王将音乐作为统治工具，而舜的《大韶》在 1600 年后使孔子感动得"三月不知肉味"。1898 年，李提摩太（Richard Timothy）《中国音乐》也引用了伶伦作律的神话，凭借这些叙事，欧洲人逐渐理解中国的音乐动机，甚至引发了哲学、诗学及政治层面的追问。狄德罗谈及"三分损益法"，想知道这是否是"被另一个民族所发明的，一个更加古老、更加完善的体系"的残留；钱德明叹服中国皇帝懂得借助音乐的力量来建构和谐的社会。[1] 西方人的称赞等于认可这些踪迹难寻的历史记忆，虽然大部分乐器只发掘到春秋时期的实物，但琴、瑟、埙的诞生神话将中国文明推到了上古。

　　自清中叶以来，西方"民族"概念传入我国。出于长期的体质、历史和文化关联，旧有各族被划入中华民族的范围之内，四裔与华夏融为一体，"国民"成为"国族"的血缘单位。"炎黄子孙"的社会记忆超越了"黄帝之裔"的血缘记忆，并将各类音乐的族属进行了重新定位。主体族群对少数民族的认知持有"内部东方主义"，这使芦笙、马头琴等乐器被贴上少数民族的文化标签，它们时而"他者化"地徘徊于华夏的边界之外，时而又走出国门地跻身为国族之声。族群的边界是模糊的、多重的、易变的，各族强调边缘人群的奇风异俗以提示彼方的"异质性"，前述的弟兄祖先的历史叙事只是隐隐抬高本族的优越性，另有一些故事更是褒贬鲜明。例如苗族传说《苗、汉下神不一样》中，苗人和汉人都去求佛，苗人得到了锣鼓家什，却被汉人讨去。佛爷直叹苗人"心直"，又赠他铃铛和竹筒。汉人躲在门外偷听，也想索要，急得直跳双脚。苗人求佛爷让汉人进屋，佛爷却发火让汉人继续跳，说："苗老师和汉老师的为人不同，苗老师能通天，可拿起铃铛朝天摇；汉老师永远在地下，只能把铃铛朝地下摇。"以后苗人下神就坐着敲竹筒，

---

〔1〕　［法］贝阿特丽丝·迪迪耶著，龙云译：《哲学家与中国音乐：神话与论战——致皮埃尔·莫莱尔》，见孟华主编：《交互的镜像：中国与法兰西》，上海远东出版社 2015 年版，第 73—84 页。

朝天摇铃铛；汉人下神，却要又蹦又跳地敲锣打鼓，朝下摇铃铛。[1] 各个族群在内部进行着攀比，对外则聚合为统一的国族。1905 年，英国学者豪厄尔（E. B. Howell）编译《今古奇观：不坚定的庄夫人及其他故事》，所收录的《使节、琴与樵夫》即冯梦龙《俞伯牙摔琴谢知音》，其中包括伏羲和神农制琴的过程；蒙古族《苏和的白马》也于 20 世纪入选日本小学语文教材，讲述了牧羊少年苏和与马头琴的故事。无论造笙的女娲还是造马头琴的苏和，他们都是中华民族的成员。尽管一些乐器在别族眼中另当别论，如布洛陀造鼓一事在汉族人看来未必称得上神圣，鼓的文化重量恐也不比那文化始祖伏羲所造的琴，但苗人眼中的铜鼓却远胜于琴并足以构建起自我认同。不管是汉族的三皇五帝，还是少数民族的布洛陀、密洛陀或米洛甲，他们作为各个族群的文化血缘纽带，一方面强化了同族的自豪感、归属感和认同感，另一方面也使琴、鼓、箫等乐器以华夏之声的载体身份被传至四海。

综上所述，我国的音乐起源神话传说作为族群的文化符号和关系纽带之一，既显现出各个族群的文化差异，也凝聚起中华民族的认同。吕思勉指出："民族是论文化的，不是论血统的。"[2] 正如壮族的刘三姐建立起人们对该族的印象般，以汉族为主导的伏羲、黄帝等始祖形象也承载着泱泱大国的历史积淀。叙事文本的固守和变迁是一个延续性的过程，它们成为一个可供注入想象的认同底座，并在传统的嬗变中黏合出分层的"一体"文化，使音乐祖师的说法被延续、分化和糅合成中华文明的重要组成部分。尽管在文化地理意义上的"中国"大约肇造于公元前 4000 年，那时仅出现了器皿轮制、夯土技术和暴力制度等产物，[3] 但三皇五帝在大众认知上将它的源头推前了两千年左右，有关始祖制乐的传说更被寄托了一份期许——那不仅是一个刀耕火种的时代，原始先民已经有了基本的精神需求与文化创造。音乐起源叙事负载

---

[1] 中国民间文学集成全国编辑委员会：《中国民间故事集成·湖北卷》，中国 IS-BN 中心 1999 年版，第 208 页。

[2] 吕思勉：《中国通史》，上海人民出版社 2014 年版，第 139 页。

[3] ［美］张光直：《古代中国考古学》，印群译，辽宁教育出版社 2002 年版，第 243 页。

着祖师们的英魂，从"过去"家族式的华夏和四裔中走出，沿着"现在"国族式的中华展开"未来"，各个族群凭借音乐的起源神话传说把自己想象成古老且文明的共同体，使得中国的文明仿佛与生俱来，并且以之旺盛的生命力辅益了各个族群的源远流长。

## 第四节　口承主体的表演视域
### ——以"唱歌的心"型故事的 25 篇异文为例

　　民间音乐故事的构建受历史、地域、族群的影响，动态地呈现于主客体间的叙述过程，文本生成的关键要素既包括演述主体的性别、年龄、职业和生活经验，也取决于听众、情境和传播媒介等活态因素。相较于 20 世纪初"只见故事不见人"的文本研究，我国自 70 年代起开始关注故事的表演情境，近年来民俗学者也在一些区域展开了实证调查。由于音乐故事的讲述场合不定，较难围绕某一主题观察到定量的自然叙述情境，所以本节以"11-1A 唱歌的心"（后文简称"唱歌的心"[1]）

---

[1] 董晓萍曾探讨多元模式的"唱歌的心"型故事，它包含钟敬文早年编制的"骷髅呻吟式"和"吹箫型"以及西方芬兰学派的"AT780 会唱歌的骨头（竖琴）""AT100 谋杀者是一头醉醺醺的狼，狼背叛了主人""AT1694 被谋害者是一个带路人（他的同伴向他喊救命）""AT163 谋害者是一只狼"故事，这些类型故事中的发声介质包括身体器官、人工制品或自然玉石，见董晓萍《多元民俗叙事：钟敬文与普罗普的对话——以"会唱歌的心"故事类型研究为个案》，《北京师范大学学报（社会科学版）》2017 年第 6 期，第 33—34 页。江帆则认为"AT780"型故事与狭义的"唱歌的心"故事表达的不是同一主题，见其《民间口承叙事论》，黑龙江人民出版社 2003 年版，第 220 页。本文第一章列出的"2-7 骨头唱歌""2-17 跳进铁水""2-5 杀蛇做鼓"等母题各异的故事类型均可被纳入董晓萍所讲的宏观大类，但"骷髅呻吟式""AT100""AT1694""AT163"等类型不涉及音乐，本节也仅论述"11-1A 唱歌的心"型故事。

故事类型为例，从表演的视角[1]对文本进行口承主体的单向研究。这一故事类型主要描述两个人因音乐而相恋却未能成婚，其中一方经相思病逝以后用心脏化物唱歌，直到得见恋人才彻底心死。20 世纪 30 年代，我国学者钟敬文经搜集整理后将它命名为"吹箫型第二式"，之后又有艾伯华的"157 不见黄河心不死"、丁乃通"AT780D* 唱歌的心"、金荣华"AT749B 相恋不得见　人死心不死/780D* 歌唱的心"等名称。

《中国民间故事集成》省卷本、县卷本和各地民间故事选集中收录了它的 40 余篇异文，流传于黑龙江、河北、辽宁、内蒙古、天津、湖南、河南、陕西、山东、山西、四川、宁夏、青海、新疆等地，其中有25 篇异文详细附注了讲述者的性别、年龄及受教育程度或职业，见耿贵荣《不见黄鹤不死心》[2]、徐和《不到黄河不死心》[3]、贾才甫《不见黄河心不死》[4]、王本远《不见黄河心不死（异文一）》[5]、王明德《不见黄河心不死（异文二）》[6]、袁延长《歌箱》[7]、石雅茹

---

〔1〕口头文学的"表演"（performance）不仅是演述交流，更包含着展示自己交流能力的责任。它虽然不等同于舞台上的表演，但存有一种特殊的张力。在缺乏情境化语境的材料情况下，若以此视角去分析文本，可以通过注意与故事具体表演相关的信息而更加全面地理解特定的交流事件。见［美］理查德·鲍曼：《作为表演的口头艺术》，杨利慧、安德明译，广西师范大学出版社 2008 年版，第 161—191 页。

〔2〕中国民间文学集成全国编辑委员会：《中国民间故事集成·河北卷》，中国 IS-BN 中心 2003 年版，第 542—544 页。

〔3〕中国民间文学集成全国编辑委员会：《中国民间故事集成·黑龙江卷》，中国 ISBN 中心 2005 年版，第 792—794 页。

〔4〕中国民间文学集成全国编辑委员会：《中国民间故事集成·河南卷》，中国 IS-BN 中心 2001 年版，第 460—461 页。

〔5〕中国民间文学集成全国编辑委员会：《中国民间故事集成·河南卷》，中国 IS-BN 中心 2001 年版，第 461—462 页。

〔6〕中国民间文学集成全国编辑委员会：《中国民间故事集成·河南卷》，中国 IS-BN 中心 2001 年版，第 462—463 页。

〔7〕中国民间文学集成全国编辑委员会：《中国民间故事集成·湖南卷》，中国 IS-BN 中心 2002 年版，第 630—631 页。

《不见棺材不掉泪，不到黄河不死心》〔1〕、李马氏《不见棺材不掉泪，不到黄河不死心（异文一）》〔2〕（又名《泪滴玉杯》〔3〕）、任泰芳《不见棺材不掉泪，不到黄河不死心（异文二）》〔4〕（又名《官才和黄河》〔5〕）、道尔基《爱抽黄烟的来历》〔6〕、马凤英《不见黄荷心不死》〔7〕、赛毛措《王子与牧羊姑娘》〔8〕、朱道崇《不见黄河心不死》〔9〕、贺大娘《不见黄娥心不死》〔10〕、黄启山《不见黄河不死心》〔11〕、周良《不见棺材不落泪　不到黄河不死心》〔12〕、关玉久《不见棺材不落泪　不到黄河不死心（异文一）》〔13〕、曾玉芹《不见棺材

〔1〕　中国民间文学集成全国编辑委员会：《中国民间文学集成·辽宁卷》，中国IS-BN中心1994年版，第612—616页。

〔2〕　中国民间文学集成全国编辑委员会：《中国民间文学集成·辽宁卷》，中国IS-BN中心1994年版，第616—619页。

〔3〕　张其卓、董明整理：《满族三老人故事集》，春风文艺出版社1984年版，第232—238页。

〔4〕　中国民间文学集成全国编辑委员会：《中国民间文学集成·辽宁卷》，中国IS-BN中心1994年版，第619—622页。

〔5〕　李明编：《白凤凰——李明故事集》，春风文艺出版社1985年版，第125—131页。

〔6〕　中国民间文学集成全国编辑委员会：《中国民间故事集成·内蒙古卷》，中国ISBN中心2007年版，第416—418页。

〔7〕　中国民间文学集成全国编辑委员会：《中国民间故事集成·宁夏卷》，中国IS-BN中心1999年版，第390页。

〔8〕　中国民间文学集成全国编辑委员会：《中国民间故事集成·青海卷》，中国IS-BN中心2007年版，第635—636页。

〔9〕　中国民间文学集成全国编辑委员会：《中国民间故事集成·山西卷》，中国IS-BN中心1999年版，第485—486页。

〔10〕　中国民间文学集成全国编辑委员会：《中国民间故事集成·四川卷》（上册），中国ISBN中心1998年版，第521—522页。

〔11〕　中国民间文学集成全国编辑委员会：《中国民间故事集成·天津卷》，中国IS-BN中心2004年版，第587—588页。

〔12〕　中国民间文学集成全国编辑委员会：《中国民间故事集成·吉林卷》，中国文联出版公司1992年版，第564—565页。

〔13〕　中国民间文学集成全国编辑委员会：《中国民间故事集成·吉林卷》，中国文联出版公司1992年版，第565—566页。

不落泪　不到黄河不死心（异文二）》[1]、张福臣《落泪伤悲》[2]、
蔡玉田《会唱歌的银杯》[3]、胡志坚《不见黄河不死心》[4]、张秀兰
《"不见黄河心不死"的由来》[5]、周美英《不见黄河心不死》[6]、张
松柏《不到黄河心不死》[7]、梁启振《不见黄河心不死》[8]，这些资
料可结合当代传述情况供以探析口承主体的演述视域。

## 一、讲述者的性别分界

在民间音乐故事中，女性讲述者的职业大多是农民及家庭主妇，所
讲的故事范围以婚恋、家庭为主，男性讲述人除农民外多见干部、艺人
和教师，他们关注于各类社会现象。"唱歌的心"属于婚恋故事，在 25
篇异文中已呈现出较高的女性比例，共包含男性讲述者 15 名、女性讲
述者 10 名。女性讲述者的总体稀缺并不表示她们对故事毫不知情，例
如笔者曾随同仁参访山西运城夏县禹王庙，当地的一位妇女热情主动地
讲述了大禹故事，但不肯告知姓名而要求我们只记录她丈夫的名字。在
本文第五章对福建田公元帅的调查过程中，村里的女性起初是一问三不
知，直至熟识后才肯透露相关的信仰活动。显然在录的性别比例不足以
成为故事讲述的考量标准，但男女讲述者的所述内容已体现出鲜明的性

〔1〕 中国民间文学集成全国编辑委员会：《中国民间故事集成·吉林卷》，中国文
　　　联出版公司 1992 年版，第 566—567 页。
〔2〕 中国民间文学集成全国编辑委员会：《中国民间故事集成·吉林卷》，中国文
　　　联出版公司 1992 年版，第 568—570 页。
〔3〕 中国民间文学集成全国编辑委员会：《中国民间故事集成·吉林卷》，中国文
　　　联出版公司 1992 年版，第 572—573 页。
〔4〕 秦皇岛市卢龙县三套集成办公室：《中国民间故事集成·卢龙民间故事卷·第
　　　一卷》，内刊资料，1987 年，第 230—232 页。
〔5〕 中国民间文学集成河南新蔡县编辑委员会：《中国民间故事河南新蔡县卷》，
　　　内刊资料，1990 年，第 175—176 页。
〔6〕 济南市平阴县民间文学集成办公室：《平阴民间文学集成资料本》，内刊资
　　　料，1988 年，第 267—268 页。
〔7〕 长治市民间文学集成编委会：《长治市民间故事集成》（四），内刊资料，
　　　1988 年，第 1512—1518 页。
〔8〕 农八师、石河子市民间故事集成编委会：《中国民间故事集成新疆卷·农八
　　　师、石河子市分卷》（下卷），新疆人民出版社 1993 年版，第 516—517 页。

别意识。

以河北邢台 62 岁农民耿贵荣的《不见黄鹤不死心》为例，"唱歌的心"大体包含以下情节单元：1. 一位秃子吹箫，邻居黄员外之女黄鹤听后相思成疾，请父前去提亲；2. 吹箫者给老丈人做寿，进屋时帽子被刮掉，黄员外见他是秃子而退亲；3. 吹箫者生病，临死前让娘把自己的心包起来，心能够发出吹箫声；4. 娘听心吹箫，一位货郎索要心，把心包上红绸布放入镜盒，挑卖时经过黄员外门口；5. 黄鹤听见箫声而买心，解开红绸布，见一行字："不见黄鹤心不死，一见黄鹤死了心"。6. 心不跳了，箫声停息，黄鹤悲伤地死去。这些情节单元是"唱歌的心"故事的基本结构排序，各篇异文的结构稳定且情节趋同，而主角使用的音乐种类、唱心者的姓名和性别、索心者的具体职业、心的演奏方式均有变化。若比较男女讲述者的文本，相异之处在内容上着重于对男女角色的刻画、对双方恋情的进展描述以及故事最终的悲喜结局。

首先，男女讲述人各自以己方的性别为中心，容易让相应的男女主角形成叙事的主位视角。在故事的开篇，男性讲述者大多先提男主角的情况，如王本远道："从前有个吹响器的，姓张，因为他长一脸麻子，人们都叫他张麻子。别看他人长得不咋样，可他响器吹得好，方圆百十里的人家办红白喜事，都争着请他。"马凤英、关玉久、周美英、赛毛措等女性讲述者就先说女主角的情况，如关玉久道："从前，有个宰相住在黄河岸边，他膝下无儿，只有一女，取名黄河。"虽然这种情况并不必然，像石雅茹、曹玉芹、李马氏、任泰芳、张秀兰、贺大娘等女性讲述者也先介绍男主角的信息，而耿贵荣、袁延长、道尔基、张松柏、朱道崇和梁启振等男性讲述者皆以女主角的家庭为开场，但总体的数量比例仍显出了双方的差异。另有两位男性讲述者说不清楚女方的姓名，如徐和道："有个黄老员外家小姐，也不知叫黄荷还是叫黄河，反正都这么叫。"[1]女性讲述人中出现了不晓得男主角姓名的情况，可参考贺大娘的版本，但她们对女主角的名字统一交代清楚。

其次，关于描述形象的段落，女性讲述者大多热衷于夸赞女主角的

---

〔1〕《不到黄河不死心》，见中国民间文学集成全国编辑委员会：《中国民间故事集成·黑龙江卷》，中国 ISBN 中心 2005 年版，第 793 页。

好样貌：

    李马氏："那黄娥的鼻子、眼睛、嘴巴，哪样都好看，真像天上的仙女。"[1]

    张秀兰："黄员外有个女儿叫黄荷，她生得美丽端庄，心地纯洁善良。"[2]

    赛毛措："姑娘性情温柔，模样俊俏……那姑娘不但歌声美妙，而且人长得也美丽动人。"[3]

对男性讲述人来说，女主角的长相自然不会差，但他们更注重以缝绣功底和深居闺阁来强调她贤淑持重的品格：

    耿贵荣："平时，黄鹤小姐整天待在绣楼上，不是读书写字，就是描龙画凤，大门不出，二门不迈。"[4]

    贾才甫："城北黄员外家的千金小姐黄河，整天闷在家里扎花描云。"[5]

    袁延长："有一天，黄河小姐正在绣房绣花，突然听到一阵音调优美、悦耳动听的歌声。"[6]

---

[1] 《不见棺材不掉泪，不到黄河不死心（异文一）》，见中国民间文学集成全国编辑委员会：《中国民间文学集成·辽宁卷》，中国 ISBN 中心 1994 年版，第616 页。

[2] 《"不见黄河心不死"的由来》，见中国民间文学集成河南新蔡县编辑委员会：《中国民间故事河南新蔡县卷》，内刊资料，1990 年，第 175 页。

[3] 《王子与牧羊姑娘》，见中国民间文学集成全国编辑委员会：《中国民间故事集成·青海卷》，中国 ISBN 中心 2007 年版，第 635 页。

[4] 《不见黄鹤不死心》，见中国民间文学集成全国编辑委员会：《中国民间故事集成·河北卷》，中国 ISBN 中心 2003 年版，第 542 页。

[5] 《不见黄河心不死》，见中国民间文学集成全国编辑委员会：《中国民间故事集成·河南卷》，中国 ISBN 中心 2001 年版，第 460 页。

[6] 《歌箱》，见中国民间文学集成全国编辑委员会：《中国民间故事集成·湖南卷》，中国 ISBN 中心 2002 年版，第 630 页。

　　再次，故事中男女恋情的进展表现出主动或被动、明媒或私定、感情的阻力等区别，这在男女讲述者的口中也做出了不同的选择。两位角色的关系之始不外乎是男恋女、女恋男和男女彼此倾心这三种情形，女性讲述者在这一过程中隐叙出恋爱自主的意识和身不由己的无奈，如张秀兰《"不见黄河心不死"的由来》直接说女主角爱上了英俊漂亮且擅于吹笛的男主角，两人暗定终身，但女方父亲的嫌贫爱富使恋情告吹；贺大娘《不见黄娥心不死》说两人在笛声中忘记害羞而深爱彼此，直到财主父亲把女方关起来逼婚，两人才断了联系；关玉久《不见棺材不落泪　不到黄河不死心（异文一）》里的女主角不仅在晚间和男方相会，还偷偷为他积攒金银，想送他进京赶考，但她的宰相父亲一知晓就把男方赶走了。男性讲述者的故事中却大多是男方苦恋，一些女主角起先就对男方毫无感情，如徐和《不到黄河不死心》中的丫鬟帮小姐找来唱曲人，但小姐见他丑，喝道"何人上楼来了"，就把男主角给撵回去；黄启山《不见黄河不死心》坦言女主角迷恋的是音乐而不是人："她的相思病和官才得的不一样，官才想的是人，黄河小姐想的是官才吹的笙，闭上眼就像听到声的曲调勾魂似的。"〔1〕故事中的她屡次打发丫鬟找对方吹笙，只要听到音乐就可以振奋精神，压根不需要见那位奏乐者。

　　议亲的环节出现了男方家属提亲、女方家属提亲、私订终身和有口难开这四种情况。女性讲述人中有五位（马凤英、关玉久、张秀兰、贺大娘、周美英）维持了浪漫的想象，让两位主角两情相悦且未论婚嫁，三位（李马氏、任泰芳、曾玉芹）说是男方自觉不配而苦苦暗恋，石雅茹则让女方父亲主动提亲，但无一人让男方家庭主动开口。男性讲述者中倒有王本远和张松柏让男主角托人提亲的情形，至于两情相悦和自觉窝囊的状况各占一半，让女方家属提亲的版本只有较小比例。就女方提亲的剧情来看，女性讲述者石雅茹让男方家庭先矜持地拒绝，她对此解释道："木匠也不能光说愿意啊！也得说点儿不愿意的话，过去叫

---

〔1〕　中国民间文学集成全国编辑委员会：《中国民间故事集成·天津卷》，中国IS-
　　　　BN中心2004年版，第587页。

'留口'。"〔1〕 男性讲述者耿贵荣的态度相反,他让男方家立马点头:
"吹箫的孩子和他娘一听,真是喜从天降,心想:咱是个穷家,人家是
个富家,人家愿意,咱还有啥说的?亲事就这样定下来了。"〔2〕 从中可
见男女处理人际关系的不同方式。这一阶段,女性讲述者善于描述女主
角的微妙心思,但男性讲述者的关注点不全在此,王本远就丝毫未提女
主角的想法,他的故事里从求亲到拒绝都只见男主角和女方父亲之间的
互动。

至于恋爱阻力有一方拒绝、外力阻挠和男性自卑共三种可能,最后
一种元素也是议亲环节的"有口难开"的成因。女性讲述者基本上归
咎于男主角的生理缺陷或穷困生活,马凤英描述女方的父亲撅着山羊胡
子大骂男主角:"男攀低户,女嫁高门。不是相公娃,莫想娶我金枝玉
叶黄花女。喜雨算个啥虫虫!会耍两下吹火筒,还把你俊得不行行
了。"〔3〕 石雅茹、李马氏和曾玉芹提到女主角看见男方的丑态就顿失兴
趣,如曾玉芹道:"小姐端详了干柴,觉得干柴又丑又黑,细长脖子,
她伤心地哭了,心想,好险没让这个干柴折腾得丧了命。"〔4〕 男性讲述
者也有不少说女方嫌丑悔婚,但袁延长的版本让女主角爱屋及乌地接纳
了男方的寒碜长相:"苦儿站在绣楼下唱歌,黄小姐在楼上看到苦儿虽
说人长得面黄肌瘦,头上有点癞子,但人品相貌还是长得蛮伸抖,尤其
是歌声更使她心爱。"〔5〕 从现存异文来看,这大抵是专属于男性的一厢
情愿。

〔1〕 《不见棺材不掉泪,不到黄河不死心》,见中国民间文学集成全国编辑委员
      会:《中国民间文学集成·辽宁卷》,中国 ISBN 中心 1994 年版,第 614 页。
〔2〕 《不见黄鹤不死心》,见中国民间文学集成全国编辑委员会:《中国民间故事
      集成·河北卷》,中国 ISBN 中心 2003 年版,第 542 页。
〔3〕 《不见黄荷心不死》,见中国民间文学集成全国编辑委员会:《中国民间故事
      集成·宁夏卷》,中国 ISBN 中心 1999 年版,第 390 页。
〔4〕 《不见棺材不落泪  不到黄河不死心(异文二)》,见中国民间文学集成全国
      编辑委员会:《中国民间故事集成·吉林卷》,中国文联出版公司 1992 年版,
      第 566 页。
〔5〕 《歌箱》,见中国民间文学集成全国编辑委员会:《中国民间故事集成·湖南
      卷》,中国 ISBN 中心 2002 年版,第 630 页。

最后，故事的结局分为四种：男女团圆、男女皆死、男方死亡而女方无动于衷、男方死亡且女方痛苦。第一种属于喜剧，讲述者全是女性，见于李马氏、赛毛措和贺大娘的版本。李马氏说难看的男主角在重生以后俊得像仙童，女方才愿意与他成亲；赛毛措讲牧羊女历经苦难让王子复活，国王和王后终于不再反对他们成婚；贺大娘让男女双双飞天，而原先抢走女方的财主被火烧死。后三种悲剧的男女讲述者参半，男性讲述者基本是让女主角抑郁而终，以凸显出她对男主角那超越冲动的一片深情。女性讲述者也讲女主角随爱赴死，但其中有两名是大无畏的自杀，马凤英让女主角一头碰死在山崖下，关玉久让她一头扎进河里。马凤英还让女主角在寻死前偶遇男方的母亲，她直接喊对方叫"妈"，扑通一声跪在那位瞎老妈面前，这些都体现了女性根深蒂固的守节意识。

在1984—1990年的中国民间文学普查中，女性民间故事家被发现如下特征：一、主要分布于中国北方麦黍文化地区，以东北和华北两地居多；二、北方地区的主要少数民族都有女性故事家，其故事活动带有鲜明的北方区域文化特征；三、年龄偏高而文化程度偏低，以不识字的乡村女性为重。[1] 本文提及的女性故事讲述者确实大多在北方，并且年龄偏高而文化程度偏低，这就要求我们关注讲述者的个人阅历和所处地域。

## 二、讲述者的个人阅历

在性别以外，故事讲述者的生活经验、价值取向和文化水平各有不同，这些资质使故事生成了个人化的特征，主要表现为情节的朴实或精细、逻辑的顺遂或迂回、语言的流畅和拗口、讲述者的冷静与激情。阅历既基于年龄，也依附于受教育程度和工作经历，虽然从文本个案来看，并不是讲述者的年龄越大，故事情节就越详细、口语化，也不是学历越高，故事语言就越流畅、文绉绉——故事的饱满度和顺口度既取决于口承主体的个人经验，也受到采录人从口头到书面的转化处理——但

---

〔1〕　江帆：《民间口承叙事论》，黑龙江人民出版社2003年版，第64页。

年龄、教育和工作对于故事内容还是有一定的影响。

上述 25 篇异文的讲述者从 50 余岁至 90 余岁不等，从故事情节来看可把 60 岁划为分界线。60 岁以下的周美英、袁延长、胡志坚和道尔基都让男女主角自由恋爱，没有任何一人安排提亲之事，而 60 岁以上的讲述人叙述了各种婚恋可能性。至于恋情关系的阻力，60 岁以下暂无人提及强权，反观 60 岁以上的版本，68 岁的周良说万岁爷在选美时让女主角进宫，62 岁的王明德讲财主王魁命令家丁抢走女主角黄娥，62 岁的贺大娘也说赵财主把女主角关起来逼婚。总体上，60 岁以下的讲述者较少谈及阶级斗争的问题，并且让角色的真心超越贫富差距。60岁以上的讲述者更善于描绘现实苦难，女主角在爱情的基础上还多了一层人际的道义，即使不爱男方也会客气相待，比如 78 岁黄启山说男主角生病时，小姐心想："这事由我引起，他得病，该去看看才是。"〔1〕87 岁的李马氏也让此时的黄娥知情达理地听老太太的话，她暗想道："不管咋的，我还是得去，人家是为我才要死要活的。"这些文本中的女方都对男主角仁至义尽，不落话柄。

虽然讲故事与识不识字无关，识字者未必能讲出鸿篇巨幅，不识字者反倒可能侃侃而谈，但文化教育对故事表达策略产生影响。随着我国教育水平的发展，讲述者的年龄和文化程度有所联系。在 60 岁以下的讲述人中，时年 30 岁的道尔基、40 岁的胡志坚都是干部，58 岁的袁延长是小学毕业的辅导员，56 岁的周美英有高小的文化，而不识字者仅有 47 岁的藏族女性赛毛措，60 岁以上的讲述人则有各类学历。不识字的讲述者会加入更多话题并采用各样表达方式，例如农妇任泰芳的版本含有不少对话韵文，男主角的妈妈问道："白菜花，黄蜡蜡，我儿为啥瘦成这样啦？若有病灾快抓药，有啥心事也别瞒着妈。"男主角答道："石榴花，红似火，妈妈快把媒人托，儿子心思细难说，妈妈心里该明

---

〔1〕《不见黄河不死心》，见中国民间文学集成全国编辑委员会：《中国民间故事集成·天津卷》，中国 ISBN 中心 2004 年版，第 587 页。

白。"〔1〕李马氏描述玉杯道："姑娘说：'玉杯呀，你唱一个，我听听！'哦嗬，这玉杯就来劲了，转着圈滴溜滴溜赶着跑，赶着唱。唱的动静没那么豁亮的了。"〔2〕这些讲述人的语调活灵活现，使人至今仍历历在目，她们的对面显然正坐着听故事的人。相较之下，识字者的故事紧扣主题且较为简练，语言也趋于书面化，高小学历的周美英、退休教师张秀兰等人的文本篇幅都较短，将两人的相识场景三言两句述罢，如张秀兰道："有一天，黄荷姑娘正在后花园观花，远远看见王成向这边走来，就上前搭话。两人一见钟情，暗定终身。"〔3〕袁延长《歌箱》还将发生地点设在江南，并加入"馈赠金钗"这类话本小说的常见情节。不过，有识之士的口中也可能讲出"婆婆妈妈"的日常语言，毕竟他们也是从小聆听父母一辈的讲述，如小学毕业的朱道崇形容男女主角的相遇："两人你一句我一句，越唱越有劲，不觉日头偏西了。"〔4〕

不识字者基本以务农为生，而识字者的职业主要有农民、工人、教师和政府工作人员。虽然他们的故事大抵都来自父辈，但职业比学历更能显出他们的不同。农工人士的表述氛围相对弹性化，如张其卓描述李马氏等人自幼聆听故事的场合："冬季是农闲季节，寒夜又那样漫长，于是，躺在温暖的炕头上，或围坐在火盆边，嘴里吧嗒着旱烟袋，也许手里纳着鞋底等活计，手不闲，嘴也不闲地讲述着。夏季挂锄季节，夜晚坐在大树底下，或在庭院里，以此来消磨暑天的酷热。秋后扒苞米或扒蚕茧，需要人手多，讲故事会吸引来劳动帮手，还会忘记了疲

---

〔1〕《不见棺材不掉泪，不到黄河不死心（异文二）》，见中国民间文学集成全国编辑委员会：《中国民间文学集成·辽宁卷》，中国 ISBN 中心 1994 年版，第619 页。

〔2〕《不见棺材不掉泪，不到黄河不死心（异文一）》，见中国民间文学集成全国编辑委员会：《中国民间文学集成·辽宁卷》，中国 ISBN 中心 1994 年版，第618 页。

〔3〕《"不见黄河心不死"的由来》，见中国民间文学集成河南新蔡县编辑委员会：《中国民间故事河南新蔡县卷》，内刊资料，1990 年，第 175 页。

〔4〕《不见黄河心不死》，见中国民间文学集成全国编辑委员会：《中国民间故事集成·山西卷》，中国 ISBN 中心 1999 年版，第 485 页。

劳。"〔1〕她们的讲述更加随意，篇幅可长可短，例如工人石雅茹偶尔插入个人化的生活感慨，讲男主角全家逃荒时道："过去出门不像现在这么方便，火车什么都有。"〔2〕相比之下，公职人员的被录文本皆结构紧凑，言辞优美，例如女教师张秀兰描述男主角的音乐技能："他吹的笛声，时而像淙淙流水；时而像百鸟争鸣，动听极了，常常引来很多过路人前来欣赏。"〔3〕河北胡志坚任粮食局干部，他讲黄河提笔写下四句诗："小奴自幼爱胡琴，无端遇上多情君。不见黄河心不死，未报衷情不嫁人。"〔4〕长治县南陈乡南陈村党支部书记张松柏所述的《不到黄河心不死》有篇头诗云："九曲黄河西向东，蜿蜒龙门起暮云，多少悲欢离合事，尽在涛涛浊浪中。"文末又云："痴情女儿何处寻，大河滚滚声龙门，不见黄河心不死，亦体原人泪沾襟。"〔5〕这则故事的搜集者杨树田是中专文化，时任长子县文联副主席，而记载该文的《长治市民间故事集成》（四）中所录的民间故事大体都经过了文言化。

讲故事对于民间讲述者来说是一项稀松平常的生活娱乐，在年龄、教育程度和工作经历以外，讲述者的个人兴趣也为故事注入了底色。1980 年，张其卓等采录者初次请辽宁李马氏讲故事，当讲完"三个瞎姑娘"的故事时，李马氏的小孙女在一旁提醒道："奶奶，讲'泪滴玉杯'！"〔6〕这一故事显然受到讲述者孙女的喜爱，并且是她常讲的故事之一，从而在 1982 年获得了辽宁省第二届故事会一等整理奖。同省的关玉久自幼听同村人讲"瞎话"，八九岁时跟随小牛倌们学了不少故

〔1〕 张其卓：《这里是"泉眼"——搜集采录三位满族民间故事讲述家的报告》，见其《满族三老人故事集》，春风文艺出版社 1984 年版，第 589 页。

〔2〕 《不见棺材不掉泪，不到黄河不死心》，见中国民间文学集成全国编辑委员会：《中国民间文学集成·辽宁卷》，中国 ISBN 中心 1994 年版，第 612—613 页。

〔3〕 《"不见黄河心不死"的由来》，见中国民间文学集成河南新蔡县编辑委员会：《中国民间故事河南新蔡县卷》，内刊资料，1990 年，第 175 页。

〔4〕 《不见黄河不死心》，秦皇岛市卢龙县三套集成办公室：《中国民间故事集成·卢龙民间故事卷·第一卷》，内刊资料，1987 年，第 231 页。

〔5〕 长治市民间文学集成编委会：《长治市民间故事集成》（四），内刊资料，1988 年，第 1512、1518 页。

〔6〕 张其卓：《这里是"泉眼"——搜集采录三位满族民间故事述家的报告》，见其《满族三老人故事集》，春风文艺出版社 1984 年版，第 464 页。

事、歌谣和谚语，她一说起故事就引人入胜，但她从不信口开河，认为"人要讲究人格，说话要注意口德"，[1] 她所讲的该型故事遵循传统美德观念，除了让女主角给男方积攒金银之外，还令她在痛苦中跳河自尽。贾才甫是河南嵖岈山一带的知名曲艺人，他幼年上私塾十余载，[2] 对表演场景的刻画能力别具一格："他一打锣鼓，心窍里就生出一棵葡萄，长十八个枝儿，一个枝儿上站一个美人。美人身上的穿着，手里拿的乐器，各不相同，再一敲锣鼓，这些美人就细吹细打起来。"[3]

### 三、讲述者的地域视角

在 25 篇异文中，有 7 名讲述者较清晰地设定了故事的发生地点，它们全部处于讲述者所住的省市。宁夏马凤英介绍"咱这六盘山里有一户姓黄的回民"，山西张松柏说故事发生于山西平阳府龙门东岸黄家崖，内蒙古道尔基说是雅鹿河畔的一个鄂温克屯子里，而辽宁石雅茹、山西朱道崇、新疆梁启振、河南贾才甫也都把故事地点设在本省。吉林周良和湖南袁延长的地点说法较模糊，分别是"住在黄河岸边"和"江南地方"，但都符合他们自身所处的地域位置。另有辽宁任泰芳讲"从前，在一个山沟里"、西藏赛毛措的"一个绿草茂盛、百灵鸟欢唱的山坡上"，河北胡志坚说男主角在"胡同里"卖鱼拉胡琴，这些表述也符合她们各自所在的地理特征，从而透露出讲述者受到地域特征的影响。

"唱歌的心"故事在十几个省市流传，东北和华北地区呈现出密集型分布，尤以辽宁、河南、山西三省的异文为多。据《中国民间故事集成》省卷本的附记，这则故事在山西传于侯马、朔县、河曲、晋城、静乐、太谷、平定、长子、广灵、浑源、潞城、古县、柳林、太原、临汾、阳泉等市县，在辽宁传于抚顺、新宾、昌图、西丰、阜新、彰武、

---

〔1〕 中国民间文学集成全国编辑委员会：《中国民间故事集成·吉林卷》，中国文联出版公司 1992 年版，第 983 页。

〔2〕 遂平县民间文学集成编辑委员会：《中国歌谣集成·河南遂平县卷》，内刊资料，1988 年，第 368 页。

〔3〕 《不见黄河心不死》，中国民间文学集成全国编辑委员会：《中国民间故事集成·河南卷》，中国 ISBN 中心 2001 年版，第 461 页。

辽阳、丹东、岫岩、凤城、东沟、锦州、兴城、台安、海城、朝阳、北票、喀左、大连、瓦房、沈阳、辽中等市县。笔者搜集的河南文本见于遂平、扶沟、沈丘、新蔡、浚县、射桥、西平、西峡、汝阳等区域。江帆曾将"唱歌的心"故事按流传地域分出两组，一组是以辽宁、吉林两省为代表的东北地区，另一组是分别以山西和宁夏为主的华北地区和西北地区，两组故事的显要差异是后一组故事的男主人公名叫黄河、死者为女主人公、不死的心不会唱歌、不死的心由人挖出而无人识宝、未与其他类型相复合。[1] 随着采录版本的渐增，山西和宁夏等地也出现了心脏唱歌的母题，见山西朱道崇《不见黄河心不死》和宁夏马凤英《不见黄荷不死心》；华北一带讲述了南蛮识宝的母题，可参看天津黄启山《不见黄河心不死》。除江帆提及的四项母题之外，不同地区的故事内容也有所变化，可细分为女主角的名字、男主角的名字、唱心者的职业、唱心者的技能、唱心者的缺陷、采宝人、装心的道具或变形的器物，见表4-3：

### 表4-3 "唱歌的心"25篇异文统计表

| 女主角的名字 | 黄河（天津黄启山、河北胡志坚、河南贾才甫、湖南袁延长、辽宁石雅茹、辽宁任泰芳、山西朱道崇、山西张松柏、吉林周良、吉林关玉久、吉林曾玉芹、山东周美英）、黄荷（河南王本远、河南张秀兰、宁夏马凤英）、黄荷或黄河（黑龙江徐和）、黄鹤（河北耿贵荣）、黄娥（河南王明德、辽宁李马氏、四川贺大娘、新疆梁启振）、王凤仙（吉林张福臣）、匿名（内蒙古道尔基、西藏赛毛措、吉林蔡玉田） |
|---|---|
| 男主角的名字 | 关才（黑龙江徐和、辽宁石雅茹、吉林周良、吉林关玉久）、官才（辽宁任泰芳、天津黄启山）、柳新（山西朱道崇）、司信（河南贾才甫）、张麻子（河南王本远）、刘小（河南王明德）、苦儿（湖南袁延长）、布阿里（辽宁李马氏）、喜雨（宁夏马凤英）、干柴（吉林曾玉芹）、小半拉子（吉林张福臣）、王二（河北胡志坚）、王成（河南张秀兰）、黑妮（山东周美英）、刘双成（山西张松柏）、商心（新疆梁启振）、匿名（河北耿贵荣、内蒙古道尔基、四川贺大娘、吉林蔡玉田） |

---

〔1〕 江帆：《民间口承叙事论》，黑龙江人民出版社2003年版，第218页。

| | |
|---|---|
| 唱心者的职业 | 种地（河北耿贵荣、河南王明德、辽宁任泰芳）；樵夫（河南贾才甫、山西朱道崇、山西张松柏）；牧童（湖南袁延长、宁夏马凤英、四川贺大娘）；打鱼（黑龙江徐和、河北胡志坚）；长工（吉林周良、山东周美英）；吹响器（河南王本远）；木匠（辽宁石雅茹）；卖唱（辽宁李马氏、吉林曾玉芹）；卖针线（天津黄启山）；猪倌（吉林关玉久）；扛活（吉林张福臣）；吹笛（河南张秀兰）；摆渡（新疆梁启振）；仙人（吉林蔡玉田）；无（内蒙古道尔基） |
| 唱心者的技能 | 唱歌（湖南袁延长、黑龙江徐和、辽宁李马氏、辽宁任泰芳、内蒙古道尔基、山西朱道崇、吉林周良、吉林关玉久、吉林曾玉芹、吉林蔡玉田、山东周美英）；吹笛（河南王明德、河南张秀兰、宁夏马凤英、四川贺大娘）；吹箫（河北耿贵荣、吉林张福臣、新疆梁启振）；弹琴（辽宁石雅茹、山西张松柏）；吹笙（天津黄启山）；口技（河南贾才甫）；吹响器（河南王本远）；拉胡琴（河北胡志坚） |
| 唱心者的缺陷 | 麻子（天津黄启山、河南王本远、河南贾才甫）；秃头（河北耿贵荣、内蒙古、辽宁石雅茹、内蒙古道尔基、河北胡志坚）；癞子（湖南袁延长）；腿瘸（河南贾才甫）；丑（黑龙江徐和、河南贾才甫、辽宁李马氏、吉林曾玉芹）；无（河南王明德、河南张秀兰、辽宁任泰芳、宁夏马凤英、山东周美英、山西朱道崇、山西张松柏、四川贺大娘、吉林周良、吉林关玉久、吉林蔡玉田、吉林张福臣、新疆梁启振） |
| 采宝人 | 南蛮子（天津黄启山、黑龙江徐和、辽宁石雅茹）；南方人（河南贾才甫、吉林周良、吉林曾玉芹）；江南人（山东周美英）；货郎（河北耿贵荣）；木匠（河南王本远、四川贺大娘）；白胡子老头（辽宁李马氏）；马倌（吉林张福臣）；老道（河北胡志坚）；泼皮（山西张松柏）；先生（新疆梁启振）；无（河南张秀兰、河南王明德、湖南袁延长、吉林蔡玉田、吉林关玉久、宁夏马凤英、山西朱道崇、内蒙古道尔基） |
| 装心的道具/变形的器物 | 酒杯/壶/盅（黑龙江徐和、河南王本远、辽宁李马氏、内蒙古道尔基、四川贺大娘、吉林周良、吉林张福臣、吉林蔡玉田、河北胡志坚）、水盆/碗（天津黄启山、河南贾才甫、辽宁石雅茹、宁夏马凤英、吉林关玉久、吉林曾玉芹、山西张松柏、新疆梁启振）、镜盒（河北耿贵荣）、木箱（湖南袁延长、山东周美英）、树（河南王明德）、白花（辽宁任泰芳、内蒙古道尔基）、柳木人（山西朱道崇）、小鸟（河南张秀兰） |

"唱歌的心"型故事大多呈现为解释性传说,所释的对象既有成语"不到黄河不死心""不见棺材不落泪"或俗语"滴泪伤杯",也有生活事象抽黄烟或唱酒歌,这些故事被直接冠以《不见黄河心不死》《滴泪伤杯》或《爱抽黄烟的来历》等相应名称。在解释"不到黄河不死心"的故事中,女主角的名字基本是"黄河""黄荷"或"黄鹤",这隐含着以黄河流域为主的中国北方生活特性。黄河流域经过青海、四川、甘肃、宁夏、内蒙古、陕西、山西、河南、山东共 9 个省区,而故事的主要传播区域皆在其中。那些愈是远离黄河流域的地区,对俗语的解释就愈为偏离,如河北邢台耿贵荣认为故事本与黄河本无干系:"有句俗话说:'不见黄河心不死,一见黄河死了心。'意思是说做事要有决心,不达到目的决不罢休。其实这句话里的'黄河'应该是'黄鹤',是人们说串了音,把'黄鹤'说成了'黄河'。"[1] 黑龙江徐和讲"不见棺材不落泪,不到黄河不死心"时表示,"这话打哪来的咱可不知道",所以女主角也"不知叫黄荷还是叫黄河"。至于张福臣解释的词语是"落泪伤悲",女主角的名字王凤仙已经与"黄河"无关。东北地区流传"不见棺材不落泪"的俗语,对男主角的名字大多数采用"官才""棺材""干柴"的谐音。内蒙古道尔基用故事解释抽黄烟的来历,吉林蒙古族蔡玉田解释的是草原举杯唱歌的习俗,而西藏赛毛措、四川贺大娘和河北胡志坚没有用故事来解释任何现象,其中蔡玉田和赛毛措所述故事的变异程度较大。在赛毛措《王子与牧羊姑娘》中,会唱歌的是牧羊姑娘,王子听见她的歌声像笛子般悦耳,回宫请求娶妻,但父王和母后的反对使王子郁郁而终。王子让牧羊女把自己的心脏从太阳升起处取回,使王子复活,两人终于在宫中举行了盛大的婚礼。蔡玉田《会唱歌的银杯》中的男女主角无关于爱情,讲石头仙人一喝酒就唱歌,而龙女喜欢听他的歌声,这使他遭到爱慕龙女的龟精的嫉恨。原来石头仙人的心是个会唱歌的银杯,龟精偷拿龙宫的碎山锤敲碎他的胸口,取出银杯倒酒听歌。龙女化身为小白兔,骗走了银杯,把银杯送给大草原上的牧民就回到龙宫。牧民把奶酒倒进银杯,它就立刻唱起歌,从此草原

---

〔1〕《不见黄鹤心不死》,见中国民间文学集成全国编辑委员会:《中国民间故事集成·河北卷》,中国 ISBN 中心 2003 年版,第 542 页。

上的人们每当高举酒杯时都要唱歌。

　　唱心者的职业显出我国以农耕为主的生产方式，华北地区多见种地和砍柴者，各地又有渔猎者、商贩、工匠和卖艺者。心的技能大致分为唱歌、吹奏乐器、弹拨乐器和拉弦乐器，其中以相对便携的唱歌和吹奏乐器为主，而吹奏乐器中的笛子的普及度大于箫和笙等乐器，弹拨乐器和拉弦乐器分别见琴和胡琴。东北一带的吉林、辽宁大多采用唱歌，华北地区的河南、河北多数是讲吹奏，琴与胡琴属于少数。音乐的种类在故事中隐藏着多元喻义，"唱唱儿"衬托出李马氏口中角色的贫困，竹笛也符合马凤英所说的牧童形象，琴让张松柏描述的郎君显出轩昂不凡。这些唱心者的缺点是通向悲剧的必要条件，半数讲述人设定了麻子、秃头、腿瘸等生理缺陷，以各种特殊状况来否认丈人家的嫌贫爱富，但在吉林讲述者的口中，唱心者大多数没有任何身体缺点，直接是由于穷困而未能跟女方结成连理。心会唱歌的母题引出了识宝者买心和男主角变形的后续情节。南方各省对买心者的身份说法不一，少数故事中说男主角自知心脏会存活，就嘱托母亲按程序用自己的心放歌，而没有设置买心人这一角色。东北、华北及华中地区流传着南蛮识宝的母题，黑龙江、辽宁、天津直称买心者为"南蛮子"，山西张松柏称该角色为"泼皮"，可见这不是一个让人能有好感的精明形象。我国民间故事中素有胡人识宝、回回识宝、江西人识宝的母题，南蛮作为一个常见的形象而体现出地域印象。虽然大多数买心者支付巨资，但石雅茹口中的"南蛮子"先是讨好这位母亲，然后装作肚子痛支使老太太给自己买药，趁她离去时直接剖心盗走，使老太太回家后伤心而死。吉林、河南、山东一带略客气地说"南方人"或"江南人"，如河南贾才甫讲男主角临死前让娘把自己的心挖出来晒干："等来年春天，南方来人就会买去，别多要，百两黄金卖给他。这就够您后半生用了。"[1] 故事最后的变形情节花样百出，最常见的是人用杯、壶、碗一类的容器盛放唱心者的不死心脏，也有唱心者自己变成树、白花或小鸟，华中一带更倾向于后一种剧情。采宝人的职业和装心的道具之间偶尔发生联系，如四川

〔1〕《不见黄河心不死》，见中国民间文学集成全国编辑委员会：《中国民间故事集成·河南卷》，中国 ISBN 中心 2001 年版，第 460 页。

贺大娘说采心者是一位木匠，他就直接把心做成一个木酒杯。另外，西藏赛毛措讲述男主角听女主角唱歌，所以死去的男主角的心脏并不会唱歌，后续也没有采宝人、装心道具等情节。

各个讲述者的语言不论年龄、性别、职业和文化水平，都显示出自身的地域文化。南方和中原地区故事中的大白话俗而不秽，而华北及东北故事对于身体器官则少些忌讳，如吉林张福臣讲东家讽刺男主角道："你没尿泡尿照照自己是个啥样子？凭你个穷小子还想品箫招亲，当相府女婿？真是癫蛤蟆想吃天鹅肉。"男主角自有打算，"把箫往屁股蛋儿上一别"就南下奔去。[1] 东北一带的故事也在反问句中显出唠嗑的对话色彩，如黑龙江徐和介绍男主角道："早头有个姓关的小伙子，叫关才。我估摸着他不会叫棺材。谁会叫这个名字？准是姓关的关，文才的才。关才这小伙子打鱼为生，养活个寡妇妈，家里就娘儿俩过日子，再没旁人了。"[2] 各地讲述者们基本都使用了本地方言，如辽宁地区见石雅茹的"这钱挣老鼻子了"，表示角色挣了很多钱，黑龙江徐和说南蛮子把男主角的心拿回去"炮炼炮炼就炮炼出个小酒杯来"，山东周美英则说买心的江南人很"能"。吉林张福臣描述男主角的吹箫技能时，还加入了本地的顺口溜："戏法儿靠变，本领靠练。"

不过，除开性别、阅历和地域之类的个性以外，各个讲述者的视域也有共性，无论他们多大岁数、家住何处，在故事内容中基本都对男女家庭的贫富悬殊做出了描述。袁延长《歌箱》里的母亲劝儿子不要招人笑话："人家是千金小姐，你是一个穷放牛仔，就算她爱上了你，她的爹妈怎么会答应呢？劝儿不要去吧，免得旁人笑话你。"[3] 徐和《不到黄河不死心》的母亲见儿子粒米不进，也道："哎哟，你这个傻

〔1〕 《落泪伤悲》，见中国民间文学集成全国编辑委员会：《中国民间故事集成·吉林卷》，中国文联出版公司 1992 年版，第 568 页。

〔2〕 《不到黄河不死心》，见中国民间文学集成全国编辑委员会：《中国民间故事集成·黑龙江卷》，中国 ISBN 中心 2005 年版，第 793 页。

〔3〕 中国民间文学集成全国编辑委员会：《中国民间故事集成·湖南卷》，中国 IS-BN 中心 2002 年版，第 630 页。

小子啊，人家是大家小姐，会到咱这穷家穷户来？你还去想那个事？"[1] 女高男低的婚配方式并不符合传统社会的通行观念，它造就了讲述者的共同视域，也构架起这篇故事内容的悲剧成因。

---

[1] 中国民间文学集成全国编辑委员会：《中国民间故事集成·黑龙江卷》，中国 ISBN 中心 2005 年版，第 793 页。

# 第五章　民间音乐故事的转化应用

民间音乐故事以音乐活动为主导情节，但各个文本在讲述行为之外可能被解读出不同的含义。随着我国经济文化的发展，民间音乐故事也成为文化资源和产业资本，相关文本的关键词既衍生出国家教育理念、艺术创作灵感和行业信仰神祇等精神内涵支柱，也被打造出城市宣传口号、音乐文创品牌和独家乐器制材等生态产业配链。这种对民间音乐故事的转化应用就是一种再构建的方式，非遗品牌、风俗景观、电子游戏等载体帮助人们想象传统和接受变异，它们也作为媒介将原故事推向表面的恒久和内在的新生。

在民间音乐故事发挥实际功用的初期，出现过不少民俗文化旅游开发产品被学界斥为"伪民俗"的情况，像广西的《印象·刘三姐》等代表性的实景演出也曾承受消极评价。但从 20 世纪 60 年代以来，"民俗主义""应用民俗学"等概念使民俗学界的学术取向发生转型，民间故事研究一改过去"向后看"的立场和"本真性"的视角，将文本内容融入当下的现实生活。80 年代起，"传统的发明""公共民俗学"的热潮使民间故事与传统节日、博物展览和旅游市场相接轨，对文本资源的合理利用获得了常规意义上的合法性，而民间音乐故事在哪些层面得以应用、相关项目被如何制造、各类产业所发挥的功能以及社会活动对文本的不断建构皆有待于进一步的探究。

正如安德明先生所言："民俗并不是迥异于日常生活的奇异特殊的事象，也不是被学者从生活实际中抽象出来的玄奥对象，而就是我们生活的一个部分——我们每个人其实时时刻刻都生活在民俗当中。"[1] 每一位经历九年义务教育的学生都接受过小学课文《月光曲》的熏陶，

---

[1]　安德明、廖明君：《走向自觉的家乡民俗学》，《民族艺术》2005 年第 4 期，第 18 页。

而在动漫制作、城乡旅游、音乐演出等文化产业方面，民间音乐故事更加广泛和持久地影响着它的参与者或旁观者。照前所述，故事中的音乐可以被由"情"生"用"，而现实之中的音乐故事也是如此，它的实际效用大抵与体验者对故事的记忆厚度和情感浓度成正比。各类事象的介入主体可被分为个人和群体，而群体包括了国民和乡民以及专业人士和业余听众，就使用层面来说又可分为经济发展、文化创作、通识教学和行业信仰。结合宏观考量和微观剖析，本节将选择四个案例分别探讨民间音乐故事在城市建设、乐曲创作、义务教育和行业凝聚方面的作用和意义。

## 第一节　知音名片：故里之争与记忆重构[1]

故里之争见于古今，如明清的曾子遗址论等，随着地方传说与文旅产业的结合，这一问题从历史真伪考辨转换为文化资源之争。关于"伯牙子期觅知音"的传说，可上溯至先秦《吕氏春秋·本味》和《列子·汤问》，后世诗词文赋、墓葬壁画、铜镜纹饰中亦存有多样的记述内容，我国安徽固镇、山东泰山、浙江海盐等地均广见其文物载体，而湖北武汉较早开发出相应的景观，该市下属的汉阳区和蔡甸区均自名为"知音故里"。自 2014 年"伯牙子期传说"入选国家级非物质文化遗产保护名录以来，两区在打造知音文化品牌的过程中渐显竞争态势，以致产生出"知音故里"不"知音"的局面。

过去学界对于故里之争问题多有考证，并指出共同开发这一合理选择。但传统考据在解惑之余无法阻止文化资本的持续争夺，汉阳与蔡甸所构建的"故里"之意更从古人住居上升为文化场域，双方各有充足的理据。两区原本应当顺势建立城市文化共同体，然而其中存有多重阻障，具体的发生机制和解决措施尚待探析。由于"故里"之称必须以传统记忆为基础，它往往经由政府话语上升为公共记忆，各个区域为达

---

[1]　本节以《故里之争与记忆重构——以汉阳、蔡甸的"知音故里"为例》为题，发表于《民间文化论坛》2020 年第 1 期，第 96—104 页。

经济目的也持续地阐释和重焕记忆，所以下文从"记忆"[1] 入手来剖析"知音故里"之争这一现象并探讨共建途径。记忆作为对过去的社会性建构，具有遗忘性、连续性和重构性等特征，它通过文化载体来凝聚群体，以此支撑当下和指明未来。舒开智曾借文化记忆的建构性和选择性简述了名人故里多地开发的成因，[2] 而关于记忆重构与故里之争的过程及对策的关系问题仍待深入探究。

### 一、知音景观的记忆再造

所谓"故里"，需引古史传说或文物古迹作为凭证。有关知音事迹与荆楚之地的典故，现最早见于宋元始撰的明万历话本《贵贱交情》，文中将子期设为楚国马鞍山集贤村人，称他与伯牙相会于汉阳江口。[3] 明末冯梦龙《俞伯牙摔琴谢知音》亦载伯牙和子期逢于湖广荆州府之地。清初，地理学家刘献廷《广阳杂记》卷四云："龟山有钟子期听琴台，不知在何许。古迹谬妄，概不足访。"两人的晤面地点又添汉阳龟山等说，只是尚无琴台可寻。清慧海在栖贤寺发出"十问"，其一为："琴堂绝响，因世无知音，今日重理朱弦，独望子期再至，只如不落宫商一曲向甚处着耳？"诗中将知音与黄鹤楼等传说共同凝结为古汉阳的

---

[1] 自 20 世纪 20 年代以来，诸如"集体记忆""社会记忆""记忆之场""文化记忆"等记忆理论层出不穷，本文的视角主要结合莫里斯·哈布瓦赫的"集体记忆"和扬·阿斯曼的"文化记忆"。哈布瓦赫认为集体记忆是一个社会建构的概念，经个体在群体中获得并由群体再现，可供证实集体成员的同一身份，见［法］莫里斯·哈布瓦赫：《论集体记忆》，毕然、郭金华译，上海人民出版社 2002 年版。扬·阿斯曼挣脱开哈布瓦赫及其师涂尔干"集体意识"的局限，从普遍文化而非具体群体的角度区分了交往记忆和文化记忆，强调记忆载体的"正典化"和文化体系的"凝聚性结构"，见［德］扬·阿斯曼：《文化记忆：早期高级文化中的文字、回忆和政治身份》，金寿福、黄晓晨译，北京大学出版社 2015 年版。阿莱达·阿斯曼在此基础上把文化记忆拓展为群体选择的"功能记忆"和暂无价值的"存储记忆"，这两种记忆相互渗透，见［德］阿莱达·阿斯曼：《回忆空间：文化记忆的形式和变迁》，潘璐译，北京大学出版社 2016 年版。

[2] 舒开智：《文化记忆视野中的名人故里之争》，《南昌师范学院学报（社会科学）》2015 年第 2 期，第 37—40 页。

[3] 路工：《访书见闻录》，上海古籍出版社 1985 年版，第 206—213 页。

文化符号。光绪丙申年（1896），鄂督张之洞倡办芦汉铁路，刘鹗应召赴汉阳作《鄂中四咏·登伯牙台》："琴台近在汉江边，独立苍茫意惘然！"[1] 此时两人相遇的琴台变为可寻之迹，该传说也被公认发生于古汉阳一带。

　　昔日的古汉阳现属武汉市，经籍话本中的知音地点也在变迁中沿存至今，"龟山""马鞍山""集贤村"等重要坐标分布于该市的西部汉阳区和西南部蔡甸区。据称，汉阳古琴台始建于北宋，重建于清嘉庆初年，在 1992 年被立为湖北省文物保护单位。这一位于龟山西麓的建筑填补了刘献廷所疑的"谬妄"，其内的石台、栏板、碑廊、雕塑等文字媒介无不记载着伯牙抚琴遇知音的事迹。文献虽远，口承却近，除景区导游对知音故事的程式化叙述以外，当地民众也对此景存有自身的诠释，如纪念品店里的一位老员工认为伯牙和子期是晋国的同僚：

　　　　伯牙、钟子期，首先他们两个人是真有其人，真有其事。为什么？我们讲根据啊。春秋战国时期，很多知识分子的书里都记载着这两个人的事，比如说《左传》《吕氏春秋》，包括荀子，是孔子思想的继承者，他也记载这个事情。你知道古时候不会连网的，不像我们现在拿手机一发，就都知道了。而且古时候文人不会抄别人的，都记载这个事情，但是都记载得非常简洁。就是说，伯牙善琴，钟子期听得懂他弹的意义。这个伯牙是我们湖北江陵人，有司马迁的《史记》也记了这个事情。你知道有黄河为界，我们长江流域的文化，北方文化发展比我们南方要高一些，比如统一六国都是在北方。所以南方读书读得好的知识分子就到北方去当官。我们的伯牙同志就是到晋国，现在山西当官弹琴。还有一条啊，古琴的确是我们南方才出土。钟家在楚国搞乐器。为什么钟子期变成樵夫？这是冯梦龙编的，他有个漏洞，就是春秋时期没高考，选择干部是领导私访，比如周文王私访姜子牙钓鱼，还有大家举荐，或者自己推荐。我估计他们两个是同事，都是南方人到晋国当官，要不

〔1〕〔清〕刘鹗：《铁云诗存》，刘蕙孙标注，齐鲁书社 1983 年版，第 3 页。

然他不能理解他。伯牙弹琴是想得到当权派的认可，而不仅仅是让人听音乐。后来钟子期去世了，伯牙在古琴台纪念他。[1]

知音事迹杳然已去，对它的表述可被统称作记忆。文本记忆和口头记忆共同维系着知音故事的传承，这一景观也通过当代证人的经验记忆而愈显活力。据以往学者考察，汉阳区以古琴台为中心，在琴断口、钟家村、黄金口等地形成风物圈。在明冯梦龙的笔下，琴断口的地名源于俞伯牙因钟子期盗听琴声而弹断弦，但出于城乡迁徙造成的口传断裂，当今琴断口一带的年轻群体多是从教科书中得知伯牙、子期，并表示故事发生于古琴台；老一辈的记忆虽围绕着地名，但对于主人公身份的说法各异。在笔者的随机问询中，有三位中老年居民提及"姜子牙"的弹琴事迹："是古琴台那边的传说。姜子牙以前在古琴台弹琴，到这里弹断了就叫琴断口。"传闻姜子牙曾住在武汉后官湖，当地人若结合他与周文王知遇之事，把知音故事附会给他就不足为奇。更多的居民说不出弹琴者的具体姓名，如一对蹲在琴断口河岸上的婆媳斩钉截铁道"老人都讲琴断了，所以叫琴断口"，但对于弹琴者的身份却相互嘀咕："琴是哪个弹断的？""那哪知道啊。"若将这一文化空间扩展至整个琴断口街道，居民们的记忆同样以"琴"为核心，但人物身份更显多样化，如一位十里铺居民表示他在中华人民共和国成立前曾听老人讲述屈原的弹琴故事：

> 屈原是弹琴的。他在河里面走船，就弹那个琴。弹到"琴断口"的时候，那个交叉转弯的地方比较窄小。他拿琴弹歌曲，"铛铛铛"，琴断了，琴的那个弦弹断了。断的地方叫什么地方呢？就叫琴断口。这是个来历。[2]

---

〔1〕 受访人：陈伍金，男，1948 年生，画扇师傅。访谈时间：2019 年 7 月 19 日。访谈地点：湖北省武汉市汉阳区古琴台旅游纪念品店。

〔2〕 受访人：石某，男，50 多岁。访谈时间：2019 年 7 月 17 日。访谈地点：湖北省武汉市汉阳区十里铺。

　　屈原巡游武汉东湖的轶闻结合人们的遗忘，使过去的知音记忆被重构出变体。诚然姜子牙和屈原的弹琴故事均可被视作知音传说的异文，但个人弹断琴弦的叙事母题已然与人与人之间的互通意蕴相脱节。至于钟家村和黄金口等地居民虽然听过知音故事，却道不清它与该区域的关联，他们也多数建议观览古琴台。这些说法托起了当地的古琴台的话语权力，使古琴台在各辖区居民在遗忘时段内确认和维护了知音传统，并保障了地方和传说之间的对话不至于完全断裂，各个辖区的相关记忆也由它来重新唤醒。

　　跟古琴台这一记忆枢纽相仿，蔡甸民众谈及知音传说时往往聚焦于钟子期墓。该墓始建于清光绪十年（1884），坐落在当地马鞍山凤凰咀上，并于 2008 年被列为省级文物保护单位。墓前原有清光绪十五年（1889）所立的石碑，残碑现存于蔡甸区博物馆，其上隐约可见"楚隐贤钟子期字子期"的字样。子期墓现被扩建为墓园，整体含新碑、坟冢、知音亭、"高山流水"牌坊以及栏杆简介，俨然也成为旅游景点。对于该墓的来历，一位前来扫墓的当地老农道：

　　　　钟子期，这个碑到现在没有塌过，因为他对社会不满就辞官回家了。他就看中这个位置，住在山的北边凤凰山尾，站在凤凰山头。这里是一条河，那天俞伯牙从这里坐船走，他（钟子期）在山上弹琴，弹关于他的身世，还有当时朝廷腐败的案子。俞伯牙上这个山，认为他是一个高人，就问钟子期为什么弹琴。因为他（钟子期）是忠臣，他就说当时社会为什么说话不兑现，对人都不是那么爱护，他（俞伯牙）就不走了。他（钟子期）就问他到哪里去，俞伯牙讲"我到洪湖去办案"，现在相当于市政府，中央，在皇帝身边的人。当时人民反对，社会不满，让俞伯牙去调查。他说："好友，我把案子办完就回来。"俞伯牙迟了几天才来，钟子期认为这个人说话不算数，就气死了！俞伯牙回来找不到人，一打听，死了。黄金口、琴断口，钟子期都去那里寻过！黄金口是凤凰尾，

　　钟子期辞官不做住在那里，钟子期在琴断口把琴弹断了。[1]

　　该表述不仅把子期墓跟同区的马鞍山、凤凰咀等地相连，也将汉阳的黄金口和琴断口包括在内——尽管后两处居民并不回馈性地提及子期墓，毕竟人们未必晓得弹琴者姓甚名谁。这类似于马鞍山村民虽相信钟家台后人会祭祀钟子期，但钟家台村民却不认同自家与钟子期的族系关系。[2] 由于墓碑主人的身份鲜明，蔡甸人对于伯牙子期的姓名记忆清晰，传说脉络也更为详尽，两人的会面地点从汉阳的琴台相遇之说转变为蔡甸地区的汉江渡口，一位携子瞻仰的妇女表示："他们当初就在这块、在汉江渡口相遇相识，他（钟子期）就算埋也要埋在这个地方。"除这些地点之外，清《乾隆汉阳府志》《同治汉阳县志校》和民国《新辑汉阳识略》中均载钟子期生于集贤村，但在新城镇建设的规划下，该村大部分民房已人去楼空，原居于集贤村的非遗传承人何继烈现也迁至市区，他回忆起幼时村中曾见的"古集贤村"青石牌坊以及相应传说：钟子期生于凤凰之尾的集贤村，他以砍樵为生，俞伯牙抚琴乘舟至马鞍山，闻斧声与之相和。子期逝后葬于马鞍山南麓，俞伯牙痛哭并挥毫写下"高山流水，古集贤村"的千古绝句。[3] 在这一传说中，集贤村是子期的真正故里，但当地牌坊于 20 世纪 60 年代坍塌，现仅余子期墓可供凭吊。

　　由上可见，古琴台及相邻区块侧重于描绘伯牙弹琴和断弦事件，而子期墓的文化空间更关注子期闻琴和亡故之憾。古琴台和子期墓形成两大传说核，在全市泛开多维度的传说圈涟漪，它往琴断口、马鞍山、集贤村等地微漾波澜，至钟家台、黄金口等方位则时隐时现。从钟家台等地方传说的衰退到古琴台等景观传说的崛起，个体的记忆依存于整体框

---

〔1〕 受访人：萧国洪，男，70 多岁，农民。访谈时间：2019 年 7 月 18 日。访谈地点：湖北省武汉市蔡甸区钟子期墓旁。

〔2〕 王源：《伯牙子期传说圈研究——以蔡甸、汉阳地区为中心》，华中师范大学硕士学位论文，2013 年，第 40 页。

〔3〕 受访人：何继烈，男，1946 年生，"伯牙子期传说"区级非遗传承人。访谈时间：2019 年 7 月 20 日。访谈地点：湖北省武汉市江岸区火箭兵家属院。

架，使关于知音文化的记忆不断发生重塑。地名在新城镇建设和时代的变迁中使人们找寻和再造记忆，而古琴台和子期墓这两处景观则帮助人们过滤和融合着新旧的解释，并引领着琴断口、黄金台、钟家村等地的传闻走出遗忘之虞。此外，上述记忆明显已受到政府对知音故里的造势影响，这些记忆既是起点也是被创造物，使得部分知音传说被工具化为千篇一律的说辞，但民众作为传承主体会始终保持自身的判断。总体上，古琴台和子期墓这两处鲜明的景观使得琴断口和钟家台等地的渺茫记忆获得了依附载体和扩充保障，这些记忆将在一体化的进程中衍生出新的传统，以焕发出符合时代需求的文化生命力。

### 二、品牌博弈的记忆分据

景观记忆作为知音文化的外显窗口，逐渐获得政府的重视。古琴台和子期墓这两大景区分别坐镇于汉阳和蔡甸，结合散布在区间的各个知音地标，双方在知音故里开发过程中不免面临着对立关系。这一关系首先缘于历代的区划沿革，汉阳和蔡甸自古同国同郡，经各朝行政变迁至明代均属于汉阳府。中华人民共和国成立后的汉阳分置汉阳区和汉阳县，而汉阳县在 1992 年被改立为蔡甸区，两地的行政管理区域自此划界。其次是传说人物的流动因素，伯牙和子期的出生、相会和亡故的地点具有流动性，琴台与汉阳江口的相会地之说也在民众的眼里扑朔迷离。由于汉阳和蔡甸均打造文化性的"知音故里"而非人物性的"子期故里"，这避免了权属之争，但为了提高各自城区的知名度，资源的对峙关系仍在所难免。

基于不同的地理条件，汉阳和蔡甸的知音景观面向相异的旅游客源市场。古琴台的方位优越、交通便利、地名雅致，加以伯牙绝弦传说自 20 世纪初被编进人教版小学教材，现已成为全国知音文化的旅游坐标，吸引着具有一定的文化程度的外地游客，而当地人较少购票游览。一对重访古琴台的北京游客道："我们十年前在这儿挂了同心锁，这个地方挺有文化的，春秋时期几千年历史嘛。这里跟十多年前一样，没什么变

化。"[1] 周边晨练的老人们却大多表示未曾进入琴台内部，一位自幼生长于附近的居民道："我跟你说，生长在哪里就不关注哪里。古琴台那就是一个地方，也没有什么琴在那里，那就像一个公园嘛，没有什么大不了的。"[2] 相较而言，蔡甸属于武汉市远城区而不占交通优势，钟子期墓更因偏居一隅而罕为外地人所知。笔者眼见一上午仅有三人前往瞻仰钟子期的墓碑，这三人皆是本地乡邻。尽管当天的客流具有随机性，但古琴台和子期墓的访客已然在数量和来源上形成鲜明对比，两大景观所占的记忆份额在广度和深度上各显优势。

结合本土的固有产业，蔡甸和汉阳各自走出了工旅融合和农旅结合的发展道路，但无论秉持何种规划，两区的首要任务是构建相关的文化符号以充作记忆媒介。汉阳作为中国近代工业文明的发祥地之一，现结合古琴台和张之洞与汉阳铁厂博物馆这两处景观，推动"知音"和"汉阳造"这两大区域名片，并于2020年3月启动知音宣传口号的征集大赛，投选出了"百年汉阳造，千年知音城"这一人气口号奖。蔡甸的文旅项目规划要先于汉阳区，早在十年前就已向省级民协申报"中国知音文化之乡"这一品牌，并以"知音故里，莲花水乡"作为生态旅游的宣传口号，在2014年中法武汉生态示范城落户之后更推出"知音故里，生态新城"的新名片。尽管两区的不同发展策略规避了同质化的竞争问题，使文化资源各自释放出应有的功效，但相同的知音符号仍使两区在开发过程中从共享转为博弈，该符号落实到具体措施中，主要组建起招商引资、景观构建、文化活动和重塑赋能这四类项目。

由于记忆具有选择性和排他性，两区在打造过程中自觉地将对方的区域移出局外，以便将"知音"的归属感垄断于本区内部。汉阳的招才引资板块取用"来到汉阳，就是知音"的创新创业口号，蔡甸也与湖北电视台合作拍摄《知音故里　魅力蔡甸》的专题宣传片，双方都极力营造着己方乃是正牌"知音故里"的独家记忆。同时，两区抹消

---

[1] 受访人：朱某，女，30岁，北京游客。访谈时间：2019年7月19日。访谈地点：湖北省武汉市汉阳区古琴台。

[2] 受访人：宋某，女，50岁，纺织设计师。访谈时间：2019年7月15日。访谈地点：G511高铁上。

了对方的景观记忆以重构本地的记忆话语，蔡甸筑起"知音十景"生态旅游项目，引进知音博物馆小镇、知音天地等文化综合体建设项目，并把原本不相干的旅游项目也蒙盖上知音文化，例如将西湖动植物王国景区的理念设为"伯牙子期声声觅，天籁之音处处寻"。由于当地的文献相对稀缺，开发者召集当地文化精英撰写《知音故事集》编入"荆楚民间文化大系"丛书，以与汉阳的碑刻诗文相抗衡；汉阳的景观产业起步虽晚，目前也拟打造"知音博物馆群落"，把钢琴博物馆、桥文化博物馆、竹雕文化博物馆等场所用"知音"的内涵进行展示，结合陆上"知音号"专列火车以串联古琴台和当地的历史工业遗址，这列"知音号"显然不打算通往蔡甸的景地，尽管古琴台和子期墓这两大景点仅隔20公里，车程约33分钟。

在静态的文化载体之上，若要让品牌焕发出旺盛的生命力就必须带动集体的认同。近年来，两区以"知音"冠名于各大活动，汉阳举办了"知音大舞台""重拾七夕民俗、传颂知音文化""知音杯"全国演讲大赛等文化活动以及公益性的专场演出，并为军运会展开以"世界军运，天下知音"为标语的"知音国际文化节"；蔡甸则举办"天下知音在"的清明春祭、"知音故里"油菜花节、知音文化形象大使选拔等活动，在中法生态新城的建设中也积极举办"中法音乐节"等活动来续写新时代的知音佳话。祭祀活动和部分节日定期举行，使知音之说从日常化的交往记忆上升为秩序性的文化记忆，并把过去的知音传说现时化，当地人在参与过程中被凝聚为知音故里中的"乡亲"。在此基础上，汉阳更成立了知音文化国际传播联盟和知音城市志愿者讲解队，意在加强社区交流并弘扬知音文化，使外来人口也能够与伯牙子期建立起知音般的联系，通过把他者主体化来确认自己的所在。为强化地方归属感，两地有意识地使用"知音"二字对当地景观进行命名或改名，汉阳立起了"知音大道""知音大剧院""知音桥"等地标名称，而蔡甸在"知音湖大道""知音文化公园""知音幼儿园"等设施之余，更于2017年启动了行政区划更名工作，直接申请把"蔡甸区"整体更名为

"知音区"。[1] 就如徐州赵庄镇为争"刘邦故里"而改名为"金刘寨"般，这一举措迅速引发了各界热议，诸如"汉阳区改成琴台区""抢汉阳饭碗了""黄陂说以后请叫我木兰区"等网络戏谑应运而生，侧面显现出汉阳和蔡甸分据着当地群体的知音记忆。

当知音品牌被反复翻炒成"热"的回忆时，它脱开了冷却的、持续的、闭合的循环往复，在变化的、有距的、开放的路径中直线前进，成为区域发展的内在动力。祭祀仪式、知音节日和路标口号使人们不断回归到两千年前，他们仿佛与两位先贤同处这一空间，却明显感受到两重秩序的对立，从而把伯牙和子期视为效法的对象。一位当地妇女道："钟子期和伯牙相约一年，钟子期去世了，他（伯牙）能够作为朋友对他的家人来照顾，这是以前的人重感情。现在中国的传承文化教育，其实我觉得很多古代的东西要传承一下，现在人已经没有那么重情重义了。"[2] 知音的美德成为人们所渴求的义务，关于它的记忆不仅讲述过去，更使人自省着当下的缺失之物以希冀未来。目前两区致力于从记忆中构建出普世的价值体系，汉阳在融合千年知音文化和近代工业文化的同时，以"汉阳造"的家国情怀把知音文化上升为主体间的共通精神，借助军运会等国际性赛事以构建人类命运共同体，并在具体活动场地中放置琴器、将快闪名称设为"一处知音"，表明知音内涵不仅包括文本内容及人际互动，连同书籍、音乐、摄影等爱好都可被比拟为主体化的知音，以此拓展出知音"可遇可求"的外延意义。蔡甸也在推介会场表示"寻觅发展的知音、合作的知音、友谊的知音"的取向，并在"国际知音文化高层论坛"中提炼出诚信、平等、和谐、感恩的知音精神。两区虽然分据着关于知音的外在记忆，却在精神层面达成了内在重合。

---

[1] 蔡甸区政府办公室：《蔡甸区 2017 年政府工作报告》，网页地址：http://zwgk.caidian.gov.cn/gk/fgwj/zfgzbg/29981.htm，发布时间：2018 年 1 月 22 日，浏览时间：2019 年 9 月 11 日。

[2] 受访人：严某，女，中年，家庭主妇。访谈时间：2019 年 7 月 18 日。访谈地点：湖北省武汉市蔡甸区钟子期墓旁。

### 三、制衡发展与记忆共建

早年已有学者指出，汉阳和蔡甸既然同属于古汉阳的范围，就应当共享知音文化品牌，以求联动互补和共同开发。[1] 实际上，武汉市政府曾采用知音和黄鹤楼的传说合并缔造出 "白云黄鹤，知音江城" 的旅游宣传口号，配合英文口号 "Wuhan-Touch Chinese Heart"（"武汉——触摸中国之心"）以显知音情怀，并且对一批知音文化遗址和景点进行维修复原，把 "武汉国际知音文化高层论坛" 的相关信息纳入武汉旅游宣传体系。然而，由于该市的地理位置得天独厚，人文景观资源优渥，黄鹤楼、东湖、木兰生态旅游区已然成为市区的主要旅游产业，古琴台这类客流量相对稀疏的景点难以进入开发重心。同时，武汉市秉承以工业为主的传统经济发展渠道，暂未把旅游业当作城市的支柱产业，近年也淡化了 "知音江城" 的旧口号，转而推出 "武汉，每天不一样" 等新标语，所以有关知音故里的宣传活动大多由各个区域独立肩负。

为了平衡各区的经济发展并融洽双方关系，武汉市政府不乏维稳性的调节措施，举凡知音项目的申报工作需经多方共同商榷。汉阳虽承办多次城市活动，但古琴台不归汉阳区政府的治理区域，而属于武汉市总工会的管辖范围，这使得该区在知音景观开发方面颇受掣肘。尽管市总工会自 1953 年起拨款修葺伯牙台并定期筹办琴会雅集，但依据过去的问卷调查统计，古琴台尚存有布局规划不合理、基础设施不完善、人文气息不浓厚、服务体系不完善等缺点[2]。这些不足之处至今仍待解决，如一位广西游客评价道："想了解历史文化，我们自己来看琴，但也没有感受什么文化。这 15 块钱我觉得不值，10 块钱还可以，毕竟需要改

---

〔1〕　关睿：《荆楚地区历史名人故里的保护与开发研究》，华中师范大学硕士学位论文，2011 年，第 18 页。

〔2〕　高悦、林静、李孔明：《浅谈人文旅游资源的开发与规划——以古琴台为例》，《社科纵横（新理论版）》2008 年第 2 期，第 56—57 页。

点卫生、维护，体会不到那种文化底蕴。"[1] 相较之下，远城区的位置给蔡甸带来了丰富的人文资源和广远的拓展空间，市规划局也下放出更大幅度的开发自主权，不过在湖北省文化厅、武汉市文化局以及各区负责人的协调商议下，蔡甸的"知音区"更名方案现已偃旗息鼓。总体上，制衡发展意味着这场博弈既没有输家，也不会有独立的赢家。

从过去的发展来看，知音品牌的每一次推动都离不开两区的联合以及多方的协助。2007 年，汉阳区和蔡甸区以"伯牙子期传说"共同入选湖北省第一批非物质文化遗产保护名录。此后，湖北省文化厅和武汉市文化局继续主张汉阳和蔡甸共享"伯牙子期传说"项目，结合华中师范大学教授刘守华及硕士王源的文献拾补，两区于 2014 年成功申报国家级非遗项目。对于过去的申报工作，汉阳区委宣传部副部长刘明祥回忆道："蔡甸在这一过程中具有协助作用，我们分享知音成果，坚定文化自信。"[2] 蔡甸区非遗办公室主任宋艳也表示："汉阳区做了大量的工作，他们走访了省非遗中心和省里的专家委员会老师，两家都一直参与这个工作。"[3] 可以说，知音传说是两区乃至整个武汉的共同记忆，武昌区《知音》杂志、江岸区《知音号》漂移式多维体验剧等文创项目均促进了知音品牌的发展，城区间的竞争并不利于当地知音文化的全面拓展。目前，汉阳区和蔡甸区的文旅部门均表示出合作意向，希望将知音升级为武汉市的文化品牌，汉阳区委宣传部新闻科科长刘晶意识到："必须要上升到市里、省里的战略层面，才有可能把知音品牌推出去。只有让武汉把它作为一张城市名片，它才可能走向全中国、全世界。"[4] 但前文已提及，这一理想与城市产业规划暂不相符，共建愿景既迫切需要上层的统筹协调，也依赖于两区自身的交流融合。

---

[1] 受访人：卢晓慧，女，54 岁，广西游客。访谈时间：2019 年 7 月 19 日。访谈地点：湖北省武汉市汉阳区古琴台。

[2] 受访人：刘明祥，男，汉阳区委宣传部常务副部长。访谈时间：2019 年 7 月 17 日。访谈地点：湖北省武汉市汉阳区政府。

[3] 受访人：宋艳，女，蔡甸区文化馆非遗办公室主任。访谈时间：2019 年 7 月 18 日。访谈地点：湖北省武汉市蔡甸区文化和旅游局。

[4] 受访人：刘晶，女，汉阳区委宣传部新闻科科长。访谈时间：2019 年 7 月 17 日。访谈地点：湖北省武汉市汉阳区政府。

显然，谋求共赢是制衡情境中的唯一的选择。不同于各地的名人故里之争，汉阳和蔡甸的文化品牌权属无可争议[1]，品牌记忆成为开拓市场的关键力量。知音传说虽借助教科书得以普及全国，但"知音故里"的晓喻度和认可度有待提高，所以共建品牌的联合发展实属必要。这要求政府从民众所存储的大量记忆中提取出实用的功能性记忆，并持续发挥"热"记忆的刺激作用，以便让知音传说为当下服务。两区过去对文化载体的扩建已然是一种记忆重构，但要唤起社会认同感还需建立长久的文化记忆，并将它冷化成新的历史。在"热"和"冷"之间，取何种文化记忆和记忆方式成为品牌打造的首要问题。依前所述，民众的记忆涟漪在相关的情节中产生叠合，使得一些地标可供以联结成体，即子期生于集贤村（蔡甸）——伯牙子期会琴台（汉阳）——子期葬在子期墓（蔡甸）——伯牙琴断口摔琴（汉阳），这条一体化的产业链既符合文献所载，也促进了两区的名片交换。两区的"知音十景""知音博物馆群落"均可继续开发，但历史景观不会轻易被新式建筑给取代，传统最好由传统来替补。同时，这一产业链条中的每个空间都具有自身的特性，相较于两地当下的知音湖、知音大道、知音亭等重复性地名，异质性的景观更能够帮助对抗遗忘。除此之外，区域的"废弃物"也是不可忽视的记忆资源，在蔡甸中法生态新城的建设过程中，承载着知音记忆的集贤村正面临拆迁，集贤小学即将被更名为"知音小学"，当地村民出于乡愁而提议保留集贤村名，这些传统地名可以穿插于新城区之间并与当前文化相互融合。总体上，两区需要提炼知音文化符号，以记忆来活化资源，打造出具有特色的文化产业。

---

[1] 针对汉阳和蔡甸谁更有资格担当"故里"的问题，皮明庥等学者认为提及蔡甸"集贤村"的话本在年代上先于涉及汉阳"琴台"的文献，所以蔡甸和汉阳的知音文化呈"源"与"流"之分。受访人：张慧兰，女，蔡甸区文化和旅游局文化科负责人。访谈时间：2019 年 7 月 18 日。访谈地点：湖北省武汉市蔡甸区文化和旅游局。汉阳区则表示，汉阳"琴台"作为伯牙和子期结为知音的地点，它更能表达主体间的知音情怀，受访人：刘明祥，男，汉阳区委宣传部常务副部长。访谈时间：2019 年 7 月 17 日。访谈地点：湖北省武汉市汉阳区政府。从汉阳和蔡甸所打造的品牌内涵来看，"知音"含义超越了文本记忆而上升到文化认同，两者在这一意义上不分先后。

在品牌记忆的基础上，才有可能形成消费者的品牌认知，这一选择性记忆主要依靠官方对文本所做的经典化阐释。在通行的观念里，比起伯牙和子期的相逢地点更为重要的是两人之间的互通情谊，即使缺乏既定的景观和人物，人们也对"知音"符号有着模糊的理解，如一位旅店老板道："好多年以前有知音弹琴，有一个古人叫姜子牙，弹琴弹得很好，遇到一个知音，他们两个人在一起对音律特别相投，就叫知音。过了一些年，其中一个人就去世了，他就没有知音了，就把他的琴给摔了。"[1] 尽管人们对于传说情节可能仅作私赏，但面对传统文化会不自觉地心存敬畏，并通过感知来加强集体认同。知音文化尤其具有广泛的包容性，它表达了人们对"相知"的渴望、对"平等"的追求、对"诚信"的欣赏、对"和谐"的向往，是我国传统文化的集中体现。刘明祥表示："文旅说是追求经济，最终要满足人的情感需求，就看人怎么去包装打造。"目前，汉阳决定依靠民众的认同而非专家的定义来淬炼出知音文化符号，将知音情怀以教育的方式根植入文化土壤，让平等诚信的知音观念凝结为民众的内在精神，蔡甸也长期在当地文化精英的诠释中拓展出更广的知音维度。既然知音是一种主体互通的关系，汉阳和蔡甸更应将两个人的友谊上升为两座城区的情谊，以自身行动对这一文化做出表率。

共赢方案的阻力是经济博弈，但经济博弈与品牌共享并不冲突。博弈首先从景观记忆体现出区域间的互相依存，无论是汉阳区的古琴台、琴断口、钟家村抑或是蔡甸区的子期墓、马鞍山、集贤村都属于不可或缺的品牌构建资本，反观两区的新建景点却有可能造成资源内耗。博弈也不是非胜即负的关系，它反向促进了两区战略的自我更新与知音文化的甦生，提高了多元产品思维和总体市场容量。过去汉阳用知音文化支撑起"美丽汉阳""精致汉阳""文化汉阳"的宣传策略并使当地房价

---

〔1〕 受访人：陈某，女，50 多岁，旅店经营者。访谈时间：2019 年 7 月 17 日。访谈地点：湖北省武汉市汉阳区玫瑰新苑。

迅速上涨，蔡甸的国内旅游年收入则从 2014 年的 6.07 亿元[1]上升至
2018 年的 76.96 亿元[2]，强势的文化品牌无疑将给两地经济带来更加
丰厚的回馈，所以汉阳和蔡甸应做出伯牙和子期般的示范性联合，实行
文化共享的经济博弈，开发品牌共建的多元产品。此外，由于"知音故
里"上升到文化层面，这意味着关涉知音故事的各地都可被冠以此称，
目前安徽固镇也借俞伯牙墓开发"中国音乐主题文化第一村"，这恐会
导致伯牙子期以四海为"家"。为了优化品牌效应，各地无须再强调
"故里"概念，而应协力将知音文化推至人类非物质文化遗产的高度。
这方面可参照过去有关梁祝故里的争议，浙江宁波、杭州、上虞、江苏
宜兴，山东济宁和河南汝南这四省六地作为"梁祝传说"的传承地点，
于 2015 年共同发布了《推进"梁祝传说"申报联合国人类口头和非物
质文化遗产代表作倡议书》。目前，汉阳和蔡甸也表示欲展示知音文化
的平等互通理念，尝试将"伯牙子期传说"申报为世界级非遗。考虑
到日、韩、法等国逐渐从事知音研究，结合在 G20 峰会、"旅行者"宇
宙飞船等场域中奏响的《流水》琴曲，两区更应当共建记忆，以期将
"知音"打造为国际性的文化品牌。

　　综上所述，"知音"的故里之争依附于记忆之争，各个区域从文
本、仪式、身体、物件等记忆载体获取文化资源，构建起贴合传统且迎
合当下的集体回忆来获取地方认同。文化景观充当着承载和整合故里回
忆的框架，既基于当地记忆又反构起新的记忆，使得濒临遗忘的街道地
标被重新证实。开发者在多元的存储记忆中进行功能性的选择和重塑，
对文本作出符合当代需求的文化阐释，并用仪式和标语激发当地民众的
地域认同及外乡人的地方想象。这一过程结合区域固有的主导产业，由
于强调和偏袒己方的特殊性而使记忆发生有意识的互斥和偏离，引起当

---

[1]　蔡甸区统计局：《武汉市蔡甸区 2014 年国民经济和社会发展统计公报》，网页
　　 地址：http://www.caidian.gov.cn/gk/tjxx/ndtjsj/11920.htm，发布时间：2015
　　 年 4 月 14 日，浏览时间：2019 年 9 月 15 日。
[2]　蔡甸区统计局：《武汉市蔡甸区 2018 年国民经济和社会发展统计公报》，网页
　　 地址：http://www.caidian.gov.cn/gk/tjxx/ndtjsj/37285.htm，发布时间：2019
　　 年 6 月 19 日，浏览时间：2019 年 9 月 15 日。

地人对真实性的潜在质疑以及外乡人对想象力的验证需求。故里的割据战役一方面促进经济产业和精神内核的更新，另一方面也在行政权责的维稳和媒介舆论的影响中陷入发展的瓶颈。对于制衡局面的突破方式是重构共同的过去以支撑现在的产业，凭借记忆的凝聚性结构而走向文化的未来。汉阳和蔡甸的"知音故里"从开掘到发展均体现了这条记忆重构的历程，它以当地景观的记忆层垒和再造为基点，以品牌记忆作为促进经济文化耦合效益和发扬知音文化价值的媒介，以唤醒民众共有互通的知音情怀为最终目标和新的起点。传统并非一成不变，地方的名片取决于人们的记忆事象，对待共有的本土记忆理应化争抢为共享，通过合力的缔造来实现经济文化的共赢。

## 第二节　乡愁作曲：齐·宝力高与《苏和的白马》

马头琴是我国蒙古族的代表性乐器，蒙古语音称"莫林胡兀尔"。在马头琴的各类起源传说中，流传较广的版本是一位牧羊人苏和与他的白色小马驹朝夕相处，当白驹被王爷害死后，他用白驹的遗骨制作出了马头琴。我国蒙古族演奏家齐·宝力高在 20 世纪 80 年代以此为底本创作出马头琴乐曲《苏和的白马》，该曲被列入我国马头琴的考级曲目并使故事得以流传。近四十年来，作曲家辛沪光、好必斯以及马头琴手李波、赛音吉雅、青格乐图等人的同类主题音乐作品也相继诞生。由于作曲者们基本上借音乐描述了童年记忆和草原故乡，表达出对往昔故里乃至家国历史的感怀，所以本文借鉴文学领域自 20 世纪 50 年代兴起的"回忆文学""怀乡文学""乡愁文学"等概念，将这类乐曲统称作"乡愁音乐"。

自古以来，"乡愁"就是文艺创作中的常见主题。1688 年，瑞士军医约翰尼斯·霍夫尔（Johannes Hofer）结合希腊文的"返乡"（nostos）和"伤心"（algos）创立了"乡愁"一词，用以喻指人对难以返乡的伤感或恐惧。20 世纪前期，乡愁从离乡者的生理疾病演化为盼望回归的心理状态，到后期又被定义为回归的渴望和念旧的情结，这种情结把过

去给理想化和浪漫化，从而使乡愁的消极病态转为积极美感。[1] 目前社科领域对乡愁的研究集中于文化表象和城镇化建设，而音乐创作中的乡愁以时间性的记忆和空间性的故土为双重特征，它既融合了幼年境遇、家园景观和祖国情怀，也影响着作曲者的人生脉络和听众对马头琴的认知，使乐曲在商业化产品之余发挥着心理补偿的功能。由于乡愁音乐在各个时段以不同的方式体现出各异的效应，故可按作曲者的个人情结、作曲者的谱面编创、现场的视听互动以及乐曲的余波而将其分出过去式、现在式、进行式和将来式的四重阶段。

## 一、草原家国：乡愁的过去式

"十部中国民族民间文艺集成志书"中收录了六篇马头琴的起源传说[2]，这些故事流传于内蒙古自治区的呼伦贝尔盟、昭乌达盟、锡林郭勒盟一带，主角有小巴特尔、巴特尔、木杓、木勺和苏和，其中的巴特尔是和蟒古斯交战的英雄，而小巴特尔、木杓、木勺和苏和则是穷苦的奴隶。六篇故事均讲述主角用马的遗骨制作出马头琴，但包含着马的种类（白马、银鬃马）、马的死亡方式（王爷杀死、逃跑累死、乱箭射死）、制作马头琴的动机（马儿托梦、角色自发）、马的结局（复活、死亡）等差异内容。其中，苏和与白马的情节得到了相对广泛的传播，所以一些故事书直接将其命名为《苏和的白马》。这则异文主要讲述牧童苏和自幼与奶奶相依为命，他救活一匹小白马。王爷举行赛马大会，苏和受朋友鼓励而参加，赢得第一名。但王爷抢马，马儿不听使唤地将王爷摔在地上，在跑回家的路中被乱箭射中，随后托梦让苏和用自己的筋骨做琴。传说本身以马驹的死亡表征着不由自主的命运之途，并以草原意象寄寓了空间性的故园情怀，苏和与白马达到了血脉般的深厚亲

---

〔1〕　王新歌、陈田、林明水、王首琨：《国内外乡愁相关研究进展及启示》，《人文地理》2018 年第 5 期，第 2 页。

〔2〕　关于小巴特尔、木杓、苏和的《马头琴的传说》，见中国民间文学集成全国编辑委员会：《中国民间故事集成·内蒙古卷》，中国 ISBN 中心 2007 年版，第 465—473 页；讲述木勺、巴特尔、苏和的《马头琴传说》，见中国曲艺志全国编辑委员会：《中国曲艺志·内蒙古卷》，中国 ISBN 中心 2000 年版，第 360—363 页。

情，而苏和制作的马头琴体现出对亡故马驹和消逝时光的怀旧感伤。

齐·宝力高在 1944 年生于内蒙古科尔沁左翼中旗，身为当今海内外最负盛名的马头琴演奏家和教育家，他知晓 12 种马头琴的起源传说。据其介绍，苏和的版本最初是 1952 年由桑都仍和色拉西远赴多伦搜集民歌时听喇嘛庙的看门老头讲述所得，在 1958 年登于内蒙古日报，1962 年以汉文刊登于《人民日报》海外版。日本大阪博物馆馆长来港阅报后将它译为日文，使其入选日本小学教材。1985 年，齐·宝力高应邀赴日本演出，在观众的期待中即兴创奏了《苏和的白马》一曲：

> 我 1985 年头一次去日本的小学义演，那小孩就说："我们只认识你们的两个人，一个是成吉思汗，一个叫苏和。"小孩拿出了一本画好的画册："你看！"我一看，是我老师 1952 年去记录下来的《苏和的白马》，马头琴的故事。但日本学生没见过马头琴，只听说过马头琴，我一去，他们很高兴，就在我演出时问："有没有《苏和的白马》？"实际上没有，但是我想，我作为一个中国人，我绝对不能在这儿丢脸，我一定要说："有！"给我伴奏的手风琴的家伙，他是个汉族人，讲："老师，没有啊。"我讲："你怎么能这样说，肯定是有，现在就开始！"他说："你用什么和声？"我说："la、do、mi。""什么调？"我说："降 E 调。"我就作出来这个曲子。[1]

当齐·宝力高在全国各地表演时，科尔沁草原是他自幼成长却偏居一隅的"家"，他所演奏的音乐也属于作为五十六个民族之一的蒙古族。待身处异国之时，"家"上升到"国"的层面，他的第一意识就是"不能给国家丢脸"。齐·宝力高的习琴机缘本就与日方相关，20 世纪40 年代，日军侵华期间在莫力庙附近建起了红铜电话线，幼年的他聆听着电话线逢风作响的"嗡嗡"声，冬夏季的不同音调使他对音乐产

---

[1] 受访人：齐·宝力高。访谈时间：2019 年 12 月 3 日。访谈地点：北京市昌平区齐·宝力高家。本节对齐·宝力高的个人描述基本出自访谈记录，同一出处不再注释。

生了兴趣。几十年后他到日本，"中国人"的身份成为乡愁的触发因素，草原的记忆也泛化为家国的情怀："没有国家自尊心，你就别搞艺术了，你插上犄角就是牛，插上尾巴就是驴。"除了蒙古族马头琴演奏家的头衔以外，齐·宝力高还兼有"莫力庙第五世活佛"和"成吉思汗之长子术赤第三十九代后裔"的双重身份，这两层身份以科尔沁和北京为基点，使他每每在演奏会和采访中畅谈自己对成吉思汗的追思，而"草原"和"元大都"的双重意象在异国的对比下被统一为中华民族。在齐·宝力高远赴日本教学期间，他还写过《忘不了》等曲目，歌词曰："虽然我的故乡很遥远，但是我永远忘不了。""中国人"的故土意识统摄于他的三重身份之上，使"蒙古""国家""自尊心"等关键词成为他表述乡愁的内在语言，这些语言通过《苏和的白马》等乐曲而被外化地娓娓道出。

　　"国"与"家"是相连的两端，当童年的齐·宝力高表示对音乐的爱好后，其父曾出于世袭活佛身份而反对，但母亲的支持使他得以学习潮尔，他在公众场合也每每表示对母亲的敬重和怀念。人类对故乡的思念在潜意识里是"恋母情结"以及对"父亲社会"的拒斥，[1] 齐·宝力高在家庭内部尊重母亲，他时常回忆母亲的叮嘱："你不要拉四胡，四胡是鬼的乐器。那玩意在过年的三岔口上，脑袋朝下一拉，鬼一来给你两个耳光。马头琴是神的乐器，儿子你把他拉好，妈妈将来死的时候，我就直直地走极乐世界喽。你如果拉不好，妈妈就走不了。"在遵行母亲的嘱托之余，齐·宝力高还注重于对子女的教导，其幼女的油彩涂鸦遍及家宅，包括他的套头衫上也被画了一只"苏和的白马"。女儿对故事中的马的"怀念"显然受到其父对马的情感影响，一旦理解"马"所象征的蒙古族群精神，便不难领会"苏和的白马"所包含的家乡意味。但"家乡"未必投向故乡的原风景，当笔者询问齐·宝力高对通辽的印象时，他摇头感慨道："要是我还住在那里，早就死了"。乡愁并不指向那现实的出生地，而是理想中的科尔沁草原，这种情感化的故乡作为个人化的世界中心，已然不限于唯一的地点，它对齐·宝力

─────────────

〔1〕 廖开顺：《"乡愁"文学的文化阐释》，《山东师大学报（社会科学版）》
　　 2000 年第 6 期，第 24—27 页。

高来说还包括先祖开辟的元大都，但"元大都"不全然是历史指涉的场域，更是一座逝去的记忆都城，这座"不在场"的王城和齐·宝力高马头琴国际学院所处的锡林郭勒盟成为他的"第二故乡"。随着演奏所在地的变动，"科尔沁""元大都""中国"这些故乡坐标也在记忆场景中发生流转，乡愁的浓稠度也随时空距离而增减。

就此来看，科尔沁的草原人、成吉思汗的后代、莫力庙的活佛，这三重身份凝聚起齐·宝力高的精神庇护所——自由的草原是他的显性家乡，恢弘的元大都是让他魂牵梦萦的隐性故园，莫力庙是他的童年记忆所在地，而马头琴成为了外显这些乡愁元素的发声器。在传说《苏和的白马》中，苏和、马驹、王爷等角色本就是贴于蒙古地域的文化符号，其情节表达着苏和与马驹的拟血脉亲情以及离散愁绪，人物的阶级关系和抗争勇气上升为国家精神。马头琴作为蒙古族乐器，被附上草原故土的情感、风土和血脉的意味，这些元素均成为家国情怀的象征。基于两者所谱出的乐曲《苏和的白马》联结着成年人的童真向往、当地人的草原情结和共同体的家国情怀，其涵盖的怀旧感伤可被分出三个层次：一是对马头琴的历史溯源以及齐·宝力高对习琴往事的感怀、对母亲之认可的感恩；二是齐·宝力高与马头琴的相依为命，它是他赖以为生的乐器甚至友人；三是人们对科尔沁草原的主观记忆以及对祖国的根深蒂固的情感。这三层乡愁兼具时空和文化意识，从可见的出生地上升到不可见的精神家园。乡愁之"愁"是精神的慰藉所，当齐·宝力高孤身离开故乡草原时，空间的距离给这些地点覆上了朦胧之美；乡愁之"乡"是理想的乌托邦，"草原"既是苦难的具体记忆也是一个抽象名词，"中国"既是与日本相对的祖国也是一份美好的向往。尽管《苏和的白马》从作曲机缘来看只是一首面向异国儿童的即兴乐曲，齐·宝力高为表达儿童与白马的纯真友谊而省略了故事的悲剧结尾。但从作曲动机而言，该曲不仅作为乡愁载体而形成一种内心自造的家园慰藉，更基于齐·宝力高对国族尊严的维护之心而在实际演奏中升华为国际形象的文化符号之一。

**二、曲式结构：乡愁的现在式**

《苏和的白马》虽是即兴作曲，但日方策展人的现场录音使这首乐

曲得以被记谱和流传。自 1960 年起，齐·宝力高进入中央音乐学院系统地学习小提琴和作曲技法，此后结合西方作曲体系和蒙古族传统音乐创作出大量的曲目，《苏和的白马》便属于成熟期的代表作之一。对于曲作者来说，调式的处理与和声的选择取决于他们对这则故事的记忆和诠释，所以从齐·宝力高到李波、赛音吉雅和青格乐图，每个人谱写出了风格各异的主题乐曲。由于齐·宝力高的创作目的是传达苏和与白马之间的童年感情，所以他的版本运用了大量跳弓技法以制造儿童所喜爱的音效，马头琴的五种演奏法和四种定弦法也基本被用于其上。

安德明认为，与故土的离散为作者提供了一个反观家乡的视角，使家乡成为可以远距离进行观察、描述和表现的"对象化"客体。[1] 音乐本身无法抒发离情别绪，"乡愁"感依托于乐曲的调式结构所带来的移情作用，而曲谱作为被创作出的客体，需要冷静周密地计算和排序才能构成完整的织体。《苏和的白马》总体呈复三部曲式，全曲共 151 小节，主要调性为 c 羽五声调式，小快板的速度构出欢快活泼的情绪。这些基本的调式节奏作为他的记忆术，把故事、草原、马头琴等意象炼造在一起，等待着有朝一日被他发现——虽然乐曲属于即兴创作，但各调的特征和隐喻早已被存于他的脑海中，所以 1985 年的他能够脱口而出用 la、do、mi 的小调音阶作为基础和声。乐曲的完整结构图式如下：

图 5-1　《苏和的白马》曲式结构图[2]

<hr>

[1]　安德明：《对象化的乡愁：中国传统民俗志中的"家乡"观念与表达策略》，《民间文化论坛》2015 年第 2 期，第 10 页。

[2]　由于《苏和的白马》的教学和演奏谱例并不统一，本文采用齐·宝力高提供的原谱进行曲式分析。

引子（第1—9小节）部分并未从主调式开始，而是使用 g 羽调式，即主调 c 羽调式的属关系调。马头琴声部所使用的附点节奏、三连音、六连音等节奏材料与长音交替出现，凸显出节奏的自由感，且有鲜明的民族性。钢琴声部则使用震音作为伴奏。呈示段（第10—41小节）由4个小节的小引子进入主调 c 羽调式，前八后十六的重复音型材料供以模仿"哒哒"的马蹄声，并为主题进入节拍速度做出铺垫。乐段的主体结构是一个并行乐段，A 段旋律使用均分八分音符节奏和两拍附点节奏作为主要节奏型，钢琴声部则使用均分的八分音符节奏和两拍切分节奏的柱式和弦织体交替进行。第二句为对比句，旋律声部出现了新的四十六节奏素材，同时提高音区以推进情感。此时的钢琴声部虽依然采用柱式和弦，但加入了偏音变徵和闰，从而使钢琴声部获得七声燕乐的特点。第二段起步和第一句相比，仅开头的装饰有所变化，而后再次与第一句的开头乐汇进行重复以作连接，第二句则直接转调至 f 羽调式，旋律虽与上句相同，但总体时值扩大为两倍，有明显的情绪推动作用。中段（第46—113小节）内部实际呈乐段规模，共包含两个乐段，基本都在 f 羽调式上进行，为与再现的三句式乐段形成对比而保持旋律的基本不变，它们与呈示部中的前三个乐句旋律相同，但每个乐段的时值均扩大一倍。因此，虽然该乐部仅为乐段规模，但扩大的乐句使总体结构能够与呈示部保持相对的平衡。连接部依然是使用主题以前的小引子作为素材，随后进入再现部。再现部为缩减再现，调性回到了主调 c 羽调式。尾声和第10—13小节的策略相同，通过模仿马蹄声而结束全曲。

虽然《苏和的白马》的曲式结构是复三部曲式，但马蹄声的模仿素材被多次穿插在乐段之间，使全曲获得了一定的回旋性。马头琴声部遵循严格的五声调式，属于典型的民族风格作品，结合作为基础素材的科尔沁民歌《维胡隋玲》和蒙古润腔"诺古拉"，全曲浸染着科尔沁的草原底色。不过，和声上多次加入的变徵和闰，使钢琴声部以七声燕乐体现出一定的调式混合，这种创作技巧就现实而言也透露出齐·宝力高本人对"家乡"的远离以及对新时代生活的接纳。乐曲虽多次转换调性，但调式均为羽调式，体现出矛盾的统一。全曲的主要调性为 c 羽调式，另两个副属调性 f 羽和 g 羽分别是主调的下属调和属调，这种相对

传统的主—下属—属的调性布局对主调有较强的巩固作用。这就像他在三次改革马头琴的过程中始终保留"马尾织弦法"以维持马头琴的独特"噪音"一样，作曲的"游子"也会有其固守的本色。

音乐是流动的时间艺术，一旦被固化在纸面上就成了一个个占据不动的音符。就乐曲结构来说，苏和、白马、草原的意象占据着各自的谱面位置，齐·宝力高用音乐织体为它们编排秩序，好让这些元素对外发声。乐谱作为定型化的音乐，以固态凝聚起流动的时间，让"这一刻"对乡愁的眷念得以被保存于纸张上。但谱例毕竟只是刻板和单一的符号，在实际演奏中也有轻重缓急之分，所以谱面仅能记录而不能使外界直接获得情感，人只有在读谱或聆听时才能真切地体验乡愁音乐。

### 三、现场互动：乡愁的进行式

音乐演奏作为一种进行时态的表演活动，在固有的程式之下即响即逝。由于演奏者的表情色彩、节奏时值和强弱处理等演奏元素不可能完全相同，所以实际的演奏效果不同于规整的谱面记录，每一次表演都是"这一次"。在市面专辑中，《苏和的白马》采用钢伴配合的马头琴独奏形式；在数场演奏会上，齐·宝力高国际马头琴学院的师生进行多声部合奏，引子由教师独奏，学生随后齐奏，钢琴伴奏也不可或缺；在齐·宝力高向笔者示范的无钢伴独奏中，马头琴特有的弓噪相对鲜明，乐曲的个性化处理也更加自由。虽然面对录音室器械、现场的千余观众和单独的采访者时，齐·宝力高皆从顷刻就能够沉浸其中——录音设备不是冷冰冰的机器，而是将他的演奏传向世界的运送带；现场的观众未必都精通音乐，但在乐曲奏响的瞬间就成为他的对话者；面对访谈人的摄像镜头，他一边拉琴一边惯性地随节奏而挑眉微笑或抖肘晃脑——但演奏的细节必有出入，表演的氛围影响着实际秩序，听众对乐曲的理解也导向不同的聆听效果，所以演奏者在音乐会现场还会尝试加强台前的交流。比如 2019 年 11 月 9 日的"万马奔腾——齐·宝力高野马马头琴乐团音乐会"中，齐·宝力高在演奏《苏和的白马》前向观众讲述了它的传说：

这个故事很简单，我跟你们讲一讲。在那遥远的锡林郭勒草原上，有一个叫苏和的少年，他每天放着他的二十只羊，在草原上跟他奶奶住着。有一天晚上他回来的时候，看见草的跟前有个白白的东西，动的，他到跟前一看，哎哟，这是他母亲生前留下的小马驹。他说："好呀，我把它抱着回家。我养着它。"他就抱着回家，他奶奶说："这马驹就是吉祥的，我们养吧。"养大到两岁的时候，羊群里进了狼，它就把这狼踢出去。最后和这个苏和，他们俩变成了亲兄弟一样，一起玩，一起长大。最后呢，它到四岁的时候，王爷下了命令，说谁如果这次赛马比赛第一名，那就，我嫁了我的女儿，也就变成他的驸马（他就变成我的驸马）。完了，年轻人苏和就骑上他的马，去比赛，他第一名，可是王爷说："把第一名给我抬上来！交上来！"一看是个穷光蛋，王爷说："行了，把你的马留下吧，我给你三个银磅，你拿走吧！"苏和说："王爷，我不是卖马，我是赛马。""混账！来人，好好打！"跟王爷还有力气反抗？打了八十个板子，起不来了。一个朋友把他背到家，他奶奶说："哎嗨，是谁打的？""是王爷底下的人把我打的这样。""马呢？""马被王爷拿走了。"第三天，王爷就……用陕西话说，"嘡翠嘡翠"的，再用我们北京话，他是"嘚瑟嘚瑟"的，想嘚瑟一下，骑上这个马给大家看一看。这个马一跃，把王爷摔倒在地下。原来帽子上（下）弄的是清朝的这种头发，这帽子一掉，那脑袋亮得像月亮一样，像烟跟头一样！王爷说："赶紧把这个马给我抓住！"底下人就开始说："抓不住。""那就放箭，射死它！"这个时候，马就跑到自己家门口，屋里躺着的苏和听见马"哎嗨嗨"，出去一看，马的身上射满了箭，马就倒在他这里，猛一望就死了。晚上它托了梦："主人，你拿我的骨头做成马头琴的共鸣箱，你拿我的尾巴做成弦和弓子，再拿我的皮子蒙上，今后我们俩永远永远在一起。"苏和就做了这个马头琴。[1]

---

[1] 讲述人：齐·宝力高。演出时间：2019年11月9日。演出地点：北京市朝阳区世纪剧院。

　　相较于各个故事文本的书面转录，齐·宝力高的口头讲述更显得日常、明快和随意，他在叙述的过程中声情并茂、言语活泼，擅于用感叹性的重音、促音和长音给人以提示，结合他主观中认定的方言俗语"噻翠"和"嘚瑟"，以及"月亮"和"烟跟头"一类的比喻修辞，引得观众时不时地发出哄笑。当他极为相像地模仿马的嘶鸣声"哎嗨嗨"时，一些孩童情不自禁地随其复述并效仿马鸣。由于他和听众处于同一现场语境中，所述的内容和语气也不可避免地受剧院整体的氛围影响，他未必有意带动听众的情绪，但听众的掌声和笑声反向地给他以精神鼓舞，从而形成良性的互动关系。齐·宝力高在音乐会中每每热衷于讲述这些故事，具体的情节就难免有所出入，例如在 2015 年的一场音乐会中，齐·宝力高称马驹在 3 岁时能撵走狼，白马身中了 18 箭。[1] 这些数字化的细节表述更为详实，增强了真实感和紧张度，它结合乐曲把观众从固定的座位上拉入对自由草原的想象空间。

　　虽然音乐及其主题传说将乡愁传递给听众，但听众所体验到的乡愁并不完全依赖于当事人的亲身经验和亲口讲述，他们根据这种第二手的表达进行联想才能获得类似的情感体验。乡愁通过标题音乐得到了纾解，反过来，越是为人熟知的音乐就越能引发强烈的乡愁体验，[2] 所以现场的蒙古族及习琴听众相对能够获取更高的共鸣感，他们在聆听的过程中达成了乡愁认同。就故事和乐曲的关系来说，当代虽有不少音乐人采用童话传说作为脚本进行作曲，如林俊杰《美人鱼》、金武嶙《流浪的红舞鞋》等，但这些叙事未必具有《苏和的白马》故事内部的年代性、民族性和地域性，蒙古旧社会和自由草原增强了对比联想，苏和的成长历程也使成人回忆童年。故事给音乐铺开了预设的内容，使个人化的记忆、认识和顿悟被投射于音乐织体中，而曲式利用旋律和节奏把相通的情感显现于乐曲中，使私人的记忆和公共的文化相互编联。

〔1〕　朱光：《有脑袋的乐器就有了魂——在齐·宝力高野马马头琴乐团音乐会上听传奇故事》，2015 年 5 月 8 日《新民晚报·美国版》第 A18 版。

〔2〕　F. S. Barrett, K. J. Grimm, R. W. Robins, et al, "Music—evoked nostalgia: affect, memory, and personality", *Emotion*, 2010, 10(3), pp.390-403.

### 四、传统再造：乡愁的未来式

20 世纪以来，《苏和的白马》故事进入了日本小学二年级的教科书，使马头琴艺术在日本得到了发展空间。一位 40 余岁的日籍女性回忆道："我读过这故事，课本里有的，感觉好可怜，心疼。"[1] 她表示虽然没有听过乐曲，但知晓马头琴这一乐器。比较之下，这篇故事在我国的传播范围相对有限，马头琴乐器也尚待普及。学界对马头琴的来历暂无共识，大致是由唐宋时期的拉弦乐器胡琴演变而来，抑或是改革于元代由色目人引入的伊斯兰乐器"拉巴布"。[2] 不定的渊源难免给人一种文化断裂感，但自从《苏和的白马》被列入马头琴的考级曲目后，相关故事在习琴师生之间口耳传诵，使马头琴的历史得到了另一层面的寄托。马头琴手毕力格图回忆，他在习琴之前从未听说过《苏和的白马》，而授课老师对此故事进行了详述。[3] 一些业余习琴者未必能记得故事的全貌，但熟悉情节的梗概："苏和养的马被蒙古的王爷抢走了，被杀害了。"[4] 相较之下，琴、筝、琵琶等更加通行的民族乐器的起源故事虽史不绝书却鲜见口传，这些乐器的来历在通行认知中被模糊化为"远古"，例如笔者曾先后跟随四名教师习筝，其中仅有一位教师介绍筝源自秦地，而无人述及"蒙恬造筝""分瑟为筝"等起源传说，另见个别演奏家将"秦筝"这一地方性的称谓误释为"秦代的筝"，至于琴、笛、琶等专业的科班友人们也未必知晓"伏羲作琴""伶伦制笛""细君造琶"等说法。由上可见，将民间故事纳为作曲素材是一种普及传统文化的有效途径，它有助于加深学员对乐器的情感，也可促进听众对这一乐器文化的理解和接受。

---

[1] 受访人：樋口亚希，女，40 多岁，日本下关人。访谈时间：2019 年 11 月 2 日。访谈方式：网络微信。

[2] ［日］岸边成雄：《伊斯兰音乐》，郎樱译，上海文艺出版社 1983 年版，第 89—90 页。

[3] 受访人：毕力格图，男，27 岁，马头琴演奏者。访谈时间：2019 年 11 月 9 日。访谈地点：北京市朝阳区世纪剧院。

[4] 受访人：刘滢，女，39 岁，国企职员兼业余马头琴学习者。访谈时间：2019 年 10 月 19 日。访谈地点：北京市朝阳区中国音乐学院国音堂。

　　齐·宝力高表示，他将《苏和的白马》曲目保留下来的初衷是寓教于乐，随着该曲及其传说在业内的普及，这一愿望在李波、赛音吉雅和青格乐图等后辈琴手的身上得到实现，他们也相继创作出《马头琴传说》《苏和的小白马》等主题音乐。虽然各人的作曲理念和方法不尽相同，但乐曲基本成为童年乡愁的符号。比如青格乐图在 7 岁时从收音机里听到这则传说，他从学习音乐后就一直想为它谱曲，意在将当下的城市生活与自己童年和小马驹相伴的岁月作对比，并且表明蒙古人拥有属于自己的故事。他的《苏和的白马》即是对童年的回忆式作曲，乐曲中的长调等元素也是对草原生活和自由精神所作的追思。在全球化的语境下，青格乐图通过乡愁音乐来表达童年到成年的时间过渡，并以此向外界展现自己眼中的家乡。[1] 另外，虽然齐·宝力高《苏和的白马》未必是习琴者们最喜欢的曲目，即便是一些登台演奏该曲的艺人，当被笔者问及钟爱的乐曲时也可能回答《心灵之歌》等其他曲名，但《苏和的白马》这支必修曲目在三十余年间已产生影响。音乐及其主题传说聚起各国各地的马头琴学习者的精神共鸣，并成为唤起往昔时光、自由草原和家国尊严的多重载体。

　　乐曲的创作和传承带动了传说本身的发展，马头琴的起源传说原有数种，除去前文所述的巴特尔交战蟒古斯、苏和的白马及其四篇异文以外，齐·宝力高介绍了佛教层面的解说：“马头琴本来是架着绿脑袋，因为马头金刚佛爷的头顶上有三个绿脑袋的马，它们分别代表着宇宙、人间和十八层地狱，当三匹马一起叫时，世界就毁灭了。到 1368 年，蒙古人被朱元璋从北京撵出去，喇嘛教开始了新的世界，所以人们把佛爷的绿脑袋和红鬃按在马头琴上。”但在乐曲《苏和的白马》的影响下，这些版本的普及度显然不及苏和与白马的传说，而小巴特尔、木杵、木勺等异文角色也在“苏和”的扬名之下愈发匿迹。音乐传说的普及带动了相关地域的主题产业链，继 2010 年日本作者大塚勇三和插画师赤羽末吉联合出版同名绘本以来，“内蒙古苏和的白马民族乐器有限公司”“苏和的小白马”餐饮品牌以及蒙古族卡通 IP“苏和呆马”应

---

〔1〕　受访人：青格乐图，男，32 岁，安达组合低音马头琴手。访谈时间：2019 年 9 月 29 日。访谈方式：网络微信。

运而生，从"苏和"与"呆马"这两个卡通形象又衍生出"帮帮苏和"拼图玩具、"探秘蒙古包"分层玩具、"蒙古·印象"认知记忆玩具，这些文创产品的特色内容均传达出蒙古族的典型生活。[1] 2010 年，包白龙依据传说《苏和的白马》改编出蒙古族首部动画电影《琴魂》，突出民族、草原和地域的三重特色；2018 年，呼和浩特市结合《苏和的白马》传说与清代大盛魁商号，拍摄出旅游宣传短片《苏和呆马逛逛逛之大盛魁》，所创建的大盛魁文创园中包括马头琴文化艺术馆、大盛魁博物馆、蒙博博物馆等地标建筑。"苏和"与"白马"这两个关键词不仅是马头琴的文化根柢，也逐渐成为呼和浩特的城市名片。

总而言之，"故乡"是时间和空间、过去和现在、乡村和城市、传统和现代的交叉想象域和对话域，"乡愁"作为一个现代化进程中的概念，在全球化的情境中不只是朝向过去的怀旧情结，更成为主体表达自我和构建家园的实践途径。乡愁音乐的创作原本是私人化的复现行为，演奏者们被唤醒的记忆有所出入，他们一面将心中的故乡模糊化，一面也建立起相对清晰的未来图景。在各名音乐人为《苏和的白马》这一传说所作的乐曲中，"草原"乡愁作为一种时代性和地方性共振的想象，既可以是对往昔岁月的离散之情，也可以是对地方故园的怀念。齐·宝力高将这两者升华为家国之思，使乡愁音乐不仅负载着时间性的童年记忆或空间性的草原故土，也承载着民族性的国家荣耀。《苏和的白马》传说讲述了马头琴艺术这一非物质文化遗产的起源，它所铺垫的乐曲在虚幻与现实之间搭建起桥梁，其中蕴含的乡愁不仅是追索过去的凝视，更是朝向未来的动力，从而以民族精神和商品产业相结合的方式推进了社会的发展。

## 第三节　寓教于乐：《伯牙鼓琴》和《月光曲》的教学实践

教科书作为社会主流观念及道德规范的载体，它的内容编选反映出

---

〔1〕 张帆：《〈苏和呆马〉蒙古族题材互动儿童玩具设计研究》，《艺术科技》2018年第 7 期，第 49 页。

相应团体的价值取向，并培养出学生的相应素质。我国自古擅用民间叙事来教化民众，蒙学读物如《三字经》《千字文》《幼学琼林》中不乏蔡文姬辨琴、伶伦造律吕、周公制礼乐等音乐传说。自 1919 年起，国家教育开始关注民间文学领域，1923 年的《新学制小学国语科课程纲要》已明确提出了纳入民间文学的要求。中华人民共和国成立以后，人教版、北师大版、鲁教版等小学语文课本先后择取了《伯牙绝弦》《月光曲》《夜莺的歌声》等涉乐故事。过去，学界对语文教材中的民间故事的研究主要涉及选文内容[1]、教学策略[2]、价值观念[3]，至于具体课文的教学活动及其影响还有待于进一步考察。按照教育部的规定，从 2019 年秋季起全国小学各年级统一使用教育部组织编写的教材，本文以部编版小学六年级语文课本中的《伯牙鼓琴》和《月光曲》为切入文本，结合对安徽省宿州市泗县瓦坊乡中心学校的课堂实录和问卷调查，探讨音乐故事进入小学语文教材的教学实践与现实意义。

### 一、民与士：课文的来源

在教育部组织编写的《义务教育课程标准实验教科书》中收录了三十余篇民间故事，六年级上册的第七单元以"感受艺术的魅力"为主题，含《文言文二则》（《伯牙鼓琴》和《书戴嵩画牛》）、《月光曲》和《京剧趣谈》共三篇课文，其中的《伯牙鼓琴》和《月光曲》讲述音乐活动，而《京剧趣谈》仅描述马鞭道具和亮相技巧，《书戴嵩画牛》则涉及绘画。在以往的研究中，《伯牙绝弦》和《月光曲》都被袁田莉纳入民间传说体裁，[4] 而谢林仅把《伯牙绝弦》看作民间

---

[1]　可参看赵园：《小学语文教材童话选文的现状分析》，杭州师范大学硕士学位论文，2016 年。

[2]　可参看王和芬：《民间文学作品语文教学策略初探》，四川师范大学硕士学位论文，2007 年。

[3]　可参看张祖庆、周慧红：《徜徉在童年的"桃花源"——试论小学语文教材中神话的价值取向与教学策略》，《语文教学通讯》2008 年第 7 期，第 12—14 页。

[4]　袁田莉：《小学语文教材中的民间故事选文研究——以人教版和苏教版教材为例》，华中师范大学硕士学位论文，2017 年，第 14 页。

传说，[1] 两篇课文能否被视同为民间故事及其进入课本的过程尤待探究。

伯牙子期传说最早见于战国吕不韦门客编《吕氏春秋》和西汉刘向辑《列子》，两部典籍皆载录神话传说，除伯牙子期外另见师文学琴、韩娥善歌等音乐逸事，这些传闻的底本采自民间。伯牙子期传说在汇入文人作品后，经过《韩诗外传》《说苑》《风俗通义》等作品连同诗词歌赋、砖墓壁画、铜镜铭文的转述加工，至明冯梦龙《警世通言·俞伯牙摔琴谢知音》而得以经典化。虽然这些文本源于口头而传于书面，但安徽固镇、浙江海盐和湖北武汉等地仍保持着活态的口头传述，本章的第一节已做出个案详探。在 21 世纪初，该传说以《伯牙绝弦》为题入选人教版六年级上册、鲁教版五年级下册的语文课本，又以《高山流水》为名入选沪教版五年级下册语文教材，至西师大版四年级下册扩编为现代汉语故事。《伯牙绝弦》结合《列子·汤问》和《吕氏春秋·本味》进行改编，全文仅 77 字，它的前半部分引用《列子·汤问》原段，至"伯牙所念，钟子期必得之"后转引《吕氏春秋·本味》的情节，但语句有异："子期死，伯牙谓世再无知音，乃破琴绝弦，终身不复鼓。"《吕氏春秋·本味》原道："钟子期死，伯牙破琴绝弦终身不复鼓琴，以为世无足复为鼓琴者。"《列子·汤问》原接云："伯牙游于泰山之阴，卒逢暴雨，止于岩下；心悲，乃援琴而鼓之。初为霖雨之操，更造崩山之音。曲每奏，钟子期辄穷其趣。伯牙乃舍琴而叹曰：'善哉！善哉！子之听夫志，想像犹吾心也。吾于何逃声哉？'"文中描述伯牙游览泰山，逢雨鼓琴，所奏之意每每被钟子期参透，使伯牙感叹自己的心声无可隐匿，并无钟子期死、伯牙碎琴一事。沪教版《高山流水》大致同于《吕氏春秋》的原文，仅一句"汤汤乎若流水"更为"洋洋乎若江河"。目前，部编版的小学语文六年级上册第七单元第 21 课为《伯牙鼓琴》，该文的页下注明选自《吕氏春秋·本味》，共有 83 字，由于未作删改而与《伯牙绝弦》和《高山流水》的内容同中存异，另把钟子期的姓氏写作"锺"。

---

[1] 谢林：《民间故事和神话传说教学研究》，山东师范大学硕士学位论文，2018年，第 13 页。

　　《月光曲》一文源自德国音乐家贝多芬于 1801 年创作的《升 c 小调第十四钢琴奏鸣曲》（*Piano Sonata No. 14 In C Sharp Minor*，*Op. 27 No. 2*）。1832 年，德国乐评家雷尔施塔布（Heinrich Friedrich Ludwig Rellstab）用瑞士琉森湖的月光形容第一乐章，使该曲获得"月光奏鸣曲"的别称。[1] 19 世纪中旬，德国《新音乐杂志》编辑李萨编造出《月光奏鸣曲》的故事。[2] 1927 年 11 月，丰子恺翻译日籍作者田边尚雄《孩子们的音乐》，该作是关于西洋乐圣的逸话以及对名曲的解说，第一回即《名耀世界的〈月光曲〉》，标题旁注"朔拿大的话"，表示该文意在解释奏鸣曲（Sonata）概念。故事的发生时间被定于"距今百二十年之前"，地点是德意志莱茵河畔的市镇"蓬"，主角裴德芬（Ludwig von Beethoven）在贫民窟的茅屋前听见一位盲女弹奏着自己所作的"F 调奏鸣乐"，又听她对在皮鞋店做工的阿哥说想听裴德芬的演奏，便进屋为他们俩弹奏一曲。曲毕，他见月色清幽，便弹起先前盲女所奏的音乐。盲女和阿哥听出他就是裴德芬先生，激动地请他再弹第三曲。由于裴德芬的本性重情，见月色清冷地照耀女子，便弹出《月光曲》（*Moonlight Sonata*）。兄妹二人沉浸于曲声，待苏醒之后，裴德芬早已飞奔回家誊记乐谱。田边尚雄主要从事东方音乐史研究，《孩子们的音乐》一书共载 9 篇西方音乐故事，在叙事文本中使用了大量的音乐术语，旁注术语英译并补缀相关的音乐资料，如《名耀世界的〈月光曲〉》在文末简介了四个乐章的风格意义以及裴德芬的其他作品，这些专业化的处理方式使口传的元素皆被掩盖于书面语句之下。1932 年，叶圣陶在《开明国语课本》第八册中将该文收录为《月光曲》，并把"裴德芬"改译为"贝多芬"。1978 年，人教版《全日制十年制学校小学课文》的语文第七册第 28 课采用《月光曲》，在 40 多年间一度从正式课文转为课后训练，如 1993 年被置于第十二册的基础训练 1—5 部分，在 2000 年属于第十册课后的"积累·运用二"。该课文得到北师大版、苏教版、鲁教版等教材的沿用，现进入部编版六年级上册第七单元

〔1〕 Lambert M.Surhone, et al, *Piano Sonata No. 14 (Beethoven)*, Betascript Publishing, 2010.
〔2〕 沈弘：《经典音乐故事》，广西师范大学出版社 2009 年版，第 239 页。

的第 22 课。该版的行文相对于《开明国语课本》中有所改动，如后者有"很齷齪的茅屋"被改为简洁的"一所茅屋"，"到底不会弹"改为较妥帖的"记不住该怎样弹"，从"这样难的曲调"到"这首曲子多难弹啊"更加科学化和精准化，从"倘若能够听贝多芬先生自己弹一回"改为"要是能听一听贝多芬自己是怎样弹的"则突出了口语性和真实度。总之，《月光曲》是基于正统乐评的文人创作，它最初以书面的形式流入我国，经由义务教育体系而进入公众视野。

《伯牙鼓琴》从民间叙事载入典籍话本，《月光曲》由文人译本进入民众记忆，两则故事作为"民"与"士"的对峙、依存与合流的文化产物，在我国的流布过程分别呈"自下而上"的官学化和"自上而下"的民间化的两条路径。在散播的过程中，民间故事离不开口头和书面的互动，书面记录和口头讲述都是持久流传和扩充异文的必备载体。相对来看，伯牙子期传说在过去的流通方式更为多样，而《月光曲》故事主要借助文字进行传播，而小学语文课本以另一种方式将它们固定化。语文教科书的选文标准主要取决于官方和学者的态度，从 1963 年首次提出选文标准的《全日制小学语文教学大纲（草案）》到 2018 年最新修订的《全日制义务教育语文课程标准》，课文要求大体有思想健康、文质兼美、时代新风和种类多样等要素。《伯牙鼓琴》和《月光曲》兼具语言规范和伦理辅正的特征，而具体的教学设计则根据实际情境而定。

**二、古和今：教学的策略**

本文针对安徽省宿州市泗县瓦坊乡中心学校的课堂教学进行自然调查（naturalistic inquiry），采取随堂听课和课程摄像的方式进行记录。该小学的六年级共有三个班级，分别由韩雅、郭为娟、胡方柳三名老师任教，这三位教师对《伯牙鼓琴》和《月光曲》的教案设计大致相同。就课时安排来看，由于《伯牙鼓琴》的全文不足百字，仅需一个课时，而《月光曲》的篇幅较长，需要两个课时；在教学设计中，《伯牙鼓琴》的教学目标主要分为三点：一是朗读课文，能根据注释理解文章内容；二是积累经典诗文，感受伯牙和钟子期之间"高山流水"般的

"知音"深情；三是体会音乐艺术的无穷魅力。教学的重难点在于读懂课文，感受伯牙与子期之间的真挚友情。《月光曲》总体教学目标也分三点：一是正确读写本课的生字和词语；二是有感情地朗读课文并背诵第9自然段；三是了解贝多芬创作《月光曲》的经过。该课的重难点在于有感情地朗读，了解贝多芬的创作经过以及感情变化的原因，分析课文中的联想内容以培养想象力；至于教学过程，《伯牙鼓琴》和《月光曲》均分为五个阶段，一是激趣导入和揭示文题，二是初读课文和学习字词，三是理清结构的整体感知，四是结合材料来深悟情感，五是拓展作业。

在《伯牙鼓琴》的教学实践中，阶段一又分三个步骤，一是播放音乐，让学生说听到和想到的内容，二是导入课题和解题，三是简介伯牙和古琴。阶段二含有四个步骤，先要明确古诗文学习的方法，即读、解、悟，再是学生自由读课文，要求读通句子、读准字音，然后请学生朗读课文，正音、断句、划分节奏，最后教师打节拍领读。阶段三分为两大步骤，步骤一包含六个环节，先是自由阅读并将课文划分为两个部分，再请学生汇报并归纳段意，接着让学生理解"伯牙鼓琴"弹的是什么，钟子期听琴又听到了什么，然后练习句式表达："伯牙鼓琴，志在……""钟子期曰：'……乎若……'"。其次让学生想象人们将会如何称赞伯牙的琴技，最后齐读第一部分，感受伯牙的高超琴技。步骤二含有四个环节，一是理解"钟子期死……无足复为鼓琴者"的含义，二是探讨伯牙弹琴时钟子期的表现以及钟子期死后伯牙的举动，三是介绍钟子期，体会他和伯牙的身份差距，四是理解伯牙为何破琴绝弦，以及他在"绝弦"的同时还绝了什么。阶段四分为三个步骤，先出示冯梦龙《俞伯牙摔琴谢知音》中的墓前诗，让学生感受知音离世之悲，而后总结"高山流水"意在比喻乐曲高妙或知音难觅，另外介绍成语"焚琴煮鹤"和"对牛弹琴"，最后师生配合音乐《高山流水》共同朗读。阶段五的拓展作业包括两项，一是写出想对伯牙或钟子期说的话，思考应该怎样对待朋友，二是背诵课文。

《月光曲》的教学分为两个课时，课时一主要学习课文内容并理清层次，课时二意在理解思想感情并感受《月光曲》的美妙意境。在第

一课时，教师通过《伯牙鼓琴》导入该课。在初读课文的阶段离不开朗读文章，随后检查预习情况，指名进行分段朗读，强调"谱""莱茵""盲""纯""键""缕""陶"等重点字词，再是借助工具书，全班交流词汇"波涛汹涌""恬静"和"陶醉"。为让学生进行整体理解，需要自由朗读课文并思考哪些部分描写了贝多芬创作《月光曲》的经过（第2—10自然段，后续小括号内皆为自然段数），给全文划分两大部分并概括内容，即第一部分（1）通过介绍贝多芬引出了《月光曲》并点名题意，第二部分（2—10）详细介绍《月光曲》的创作全过程。另外，对第二部分又需按事件的发展过程划分出三个层次，第一层（2）讲贝多芬散步时听到钢琴声，第二层（3—9）说贝多芬即兴弹奏《月光曲》，第三层（10）讲贝多芬连夜记录《月光曲》。当学生对全文结构层次有所掌握后，让他们有感情地朗读课文。到了第二课时，首先通过回顾导入前课内容，接着分别学习第2—8自然段和第9自然段，对于第2—8自然段，思考是什么原因让贝多芬走进茅屋并为盲姑娘弹琴，分析贝多芬从兄妹的对话中听出了什么，以及这对兄妹有什么特点，并且分角色朗读。让学生齐读第9自然段感受音乐的美景，指导学生说出皮鞋匠联想到的画面之美，再根据联想的画面来推测曲调的节奏（舒缓、轻快、激昂），最后播放月光曲，让学生配乐朗读。为了感受情境以升华主题，需弄懂贝多芬能够创作此曲的原因和飞奔回去记录曲谱的原因，理解贝多芬不仅有高超的音乐才能，更有同情弱者的善心。在拓展延伸阶段，教师让学生大胆设想穷兄妹从乐曲中获得自信后将会怎样面对生活。两课的板书设计分别如图5-2：

从课文的结构和内容来看，《伯牙鼓琴》和《月光曲》的性质互补。《伯牙鼓琴》采用文言文，故事发生于中国古代，文中以两个主角的对话结合中国传统乐器古琴表现出人际和谐，《月光曲》则是现代汉语，叙事背景在西方近代，一个主角和两个配角以及西洋代表乐器钢琴展现出贝多芬的才华异禀和善良心性。伯牙和子期、贝多芬和盲女的关系都体现出知音的共鸣，两位听琴者在脑海中的画面也都和江海流水有关，间接反映出音乐的流动性。虽然伯牙和贝多芬皆是演奏者，但盲女因听出贝多芬而是识人之才，而钟子期因其鉴乐能力而成为被识之才，

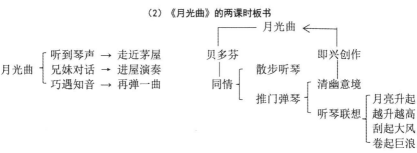

图 5-2 《伯牙鼓琴》和《月光曲》教学板书

《月光曲》主要描述音乐家贝多芬个人的作曲天赋，《伯牙鼓琴》却围绕着伯牙和钟子期二人的交互关系。由此，两篇课文的教学实践分别呈现出"古"和"今"的文化差异及其共性，课文的语言凸显出文言文和现代文的教学法不同，而思想情感方面又可通过"知音"的情结来贯通古今，前者的具体措施是通过背诵文言文和理解现代汉语生词，后者是感悟传统文化内涵和当代交往关系的互渗。虽然两篇课文被分配着不同的教学任务，但就目标来看都包含通识技能和伦理教化。

### 三、学与乐：问卷的分析

通过对安徽省宿州市泗县瓦坊乡中心学校六年级的 148 名学生进行线下调查，共收回有效问卷 145 份。由于部编本教材已于 2019 年秋季按教育部规定而普及全国，难取同年级不学两篇课文的控制组（control group）进行比较，所以下文主要对比两篇课文对于学生的影响。通过 SPSS 统计软件进行分析，答题者含男性 59.3%，女性 40.7%，他们的年龄介于 11—13 周岁之间。虽然从主观来看，有 51.4% 的学生认为课文对音乐兴趣有影响，而 48.6% 认为没有影响，但下文将对变量进行描述和回归分析，以考察学生音乐素养与课文学习之间的关联性。

从 145 份有效问卷的基础数据来看，受访学生的父母大多是初中毕

业，其次是小学文化，而未接受过正规教育者、高中及同等学历或大学毕业者较少。他们的工作单位包含公务员及事业单位、国企、外企，主要以个体经营、务农、民营企业及其他类型工作为主。父母当中有 11.7% 人曾经接受过音乐培训，学生中有 65.9% 对音乐感兴趣，虽然他们大多数在 1 年之前就已经喜欢听音乐，但仍有 13.3% 的学生在最近 3 个月的授课期间才对音乐产生好感。接受过音乐培训的学生占 17.7%，接受培训的原因大多是自己感兴趣，至于未受过培训的 82.3% 的学生则大多表示忙于课业，小部分是由于家庭条件或不感兴趣而未系统学习音乐。37.5% 的学生在教学前听说过贝多芬，5.6% 事先听说过俞伯牙或钟子期，46.5% 的学生在教学前就听说过所有角色，只有 10.4% 的学生未曾听说过任何角色。两篇课文的难易程度相当，《伯牙鼓琴》和《月光曲》的相对容易理解度分别获得了 54.8% 和 45.2% 的学生的支持，但乐曲《高山流水》和《月光曲》的受欢迎度分别占 36.6% 和 63.4%，角色贝多芬获得了超过一半的学生的喜爱，剩余数量则以俞伯牙、盲女、钟子期和盲女哥哥的顺序依次递减。52.8% 的学生的读后感是希望获得知音般的友谊，另有 24.6%、21.2% 和 1.4% 的学生分别想要弹琴者的善良、弹琴者的才华以及听琴人的品位。

总体来说，尽管对音乐感兴趣和不感兴趣的学生大约各占半数，但在学习前听闻过贝多芬的学生达 84%，而听闻过俞伯牙或钟子期的学生为 51.1%。喜欢《月光曲》比喜欢《高山流水》的学生数量高出近一倍，至于对课文中的贝多芬、盲女、盲女哥哥的喜好者更是远多于俞伯牙和钟子期。这些比例可能缘于学生对中西方音乐的喜爱程度，它们或将影响学生对相关角色的热衷度，所以下文先针对学生"相对喜欢哪首音乐""相对欣赏哪位角色"与"哪篇课文更容易理解"这三个变量进行相关分析。由表 5-1 可知，学生喜爱的音乐与欣赏的角色这两个变量之间在 0.05 显著性水平（双尾）之下相关，相关系数为 0.235；学生欣赏的角色和理解的课文这两个变量之间呈 0.01 的显著性水平（双尾），相关系数达 0.235。尽管喜好音乐与理解课文之间的关系并不明显，但音乐喜好和欣赏角色、欣赏角色和理解课文这两种关系之间均呈正相关，三个变量之间发生着传递作用。这表明学生对《高山流水》及

《月光曲》的体验将直接使他们对相关人物产生兴趣，而对相关人物的兴趣又促使他们加强对课文的掌握。

### 表5-1 三个变量的相关性
### （音乐喜好、欣赏角色）（欣赏角色、理解课文）

| | | 音乐喜好 | 欣赏角色 |
|---|---|---|---|
| 音乐喜好 | 皮尔逊相关性 | 1 | 0.208* |
| | Sig.（双尾） | | 0.014 |
| | 个案数 | 142 | 140 |
| 欣赏角色 | 皮尔逊相关性 | 0.208* | 1 |
| | Sig.（双尾） | 0.014 | |
| | 个案数 | 140 | 143 |
| *：在0.05级别（双尾），相关性显著 | | | |

| | | 欣赏角色 | 理解课文 |
|---|---|---|---|
| 欣赏角色 | 皮尔逊相关性 | 1 | 0.235** |
| | Sig.（双尾） | | 0.006 |
| | 个案数 | 143 | 134 |
| 理解课文 | 皮尔逊相关性 | 0.235** | 1 |
| | Sig.（双尾） | 0.006 | |
| | 个案数 | 134 | 135 |
| *：Sig.值小于0.05 | | | |
| **：Sig.值小于0.01，在0.01级别（双尾），相关性显著 | | | |
| *、**都表明变量间误差小 | | | |

即便如此，通过具体数据的交叉表格也可发现有不少喜好《高山流水》的学生更加喜欢贝多芬、盲女、盲女哥哥，而爱听《月光曲》的学生则有极小部分喜欢俞伯牙和钟子期。有数名欣赏俞伯牙和钟子期的学生觉得《月光曲》的课文便于理解，而一部分喜欢贝多芬、盲女、

盲女哥哥的学生认为《伯牙鼓琴》更加容易。这些反比数据之间的相关系数小于零而显出负相关。为了更加理解音乐喜好、角色兴趣和课文理解之间的关系，可将音乐喜好设为自变量、欣赏角色设为因变量，以及把欣赏角色设为自变量、理解课文设为因变量，进行回归分析后得到结果见下表：

表 5-2 模型汇总（音乐喜好、欣赏角色）

| 模型 | R | R 方 | 调整后 R 方 | 标准估算的错误 |
|---|---|---|---|---|
|  | 0.208ᵃ | 0.043 | 0.036 | 0.89114 |
| a. 预测变量：（常量），音乐喜好 |

| 模型 | R | R 方 | 调整后 R 方 | 标准估算的错误 |
|---|---|---|---|---|
|  | 0.235ᵃ | 0.055 | 0.048 | 0.48705 |
| a.预测变量：（常量），欣赏角色 |

表 5-3 ANOVAᵃ（音乐喜好、欣赏角色）（欣赏角色、理解课文）

| 模型 | | 平方和 | 自由度 | 均方 | F | 显著性 |
|---|---|---|---|---|---|---|
|  | 回归 | 4.946 | 1 | 4.946 | 6.228 | 0.014ᵇ |
|  | 残差 | 109.590 | 138 | 0.794 | | |
|  | 总计 | 114.536 | 139 | | | |
| a. 因变量：欣赏角色 |
| b. 预测变量：（常量），音乐喜好 |

| 模型 | | 平方和 | 自由度 | 均方 | F | 显著性 |
|---|---|---|---|---|---|---|
|  | 回归 | 1.822 | 1 | 1.822 | 7.681 | 0.006ᵇ |
|  | 残差 | 31.312 | 132 | 0.237 | | |
|  | 总计 | 33.134 | 133 | | | |
| a. 因变量：理解课文 |
| b. 预测变量：（常量），欣赏角色 |

表5-4　系数<sup>a</sup>（音乐喜好、欣赏角色）（欣赏角色、理解课文）

| 模型 | | 未标准化系数 | | 标准化系数 | t | 显著性 |
| --- | --- | --- | --- | --- | --- | --- |
| | | B | 标准错误 | Beta | | |
| | （常量） | 2.188 | 0.265 | | 8.263 | 0.000 |
| | 音乐喜好 | 0.389 | 0.156 | 0.208 | 2.496 | 0.014 |
| a. 因变量：欣赏角色 | | | | | | |

| 模型 | | 未标准化系数 | | 标准化系数 | t | 显著性 |
| --- | --- | --- | --- | --- | --- | --- |
| | | B | 标准错误 | Beta | | |
| | （常量） | 1.074 | 0.141 | | 7.598 | 0.000 |
| | 欣赏角色 | 0.133 | 0.048 | 0.235 | 2.772 | 0.006 |
| a. 因变量：理解课文 | | | | | | |

　　从表5-2来看，学生的"相对喜欢哪首音乐"和"相对欣赏哪位角色"两个变量之间的相关系数 R 值是 0.208，确定系数 R 方的值 0.043，"相对欣赏哪位角色"与"哪篇课文更容易理解"的相关系数 R 值是 0.235，确定系数 R 方的值 0.055，均表明前者可以解释后者，但回归效果不算显著。表5-3利用方差分析解释了变量之间存在相关性（p=0.014，p=0.006）。表5-4的回归结果显示，音乐喜好的系数为正且显著，表明音乐喜好显著提升了学生欣赏角色的能力；同时，将学生欣赏角色的能力作为解释"理解课文"的变量，其系数为正且显著，表明学生较高的欣赏角色的能力可以促进其更好地理解课文。

### 四、伪与诚：社会的反响

　　虽然叶圣陶明确提出"课文无非是个例子，借以训练学生的语言能力"，但民众通常把教科书看作"科学"的权威、"真理"之光，它务必具有客观的真实性，一旦学生察觉出课文的虚构性便难免产生"被骗"的惊疑感。《伯牙鼓琴》在我国的千古传诵中获得了一定程度的主观真实性，而《月光曲》作为引自日本的"舶来品"，它的真实度愈来

愈受公众的质疑。这种质疑不同于对课本中的董存瑞、黄继光和邱少云是否曾行过壮举的戏谑，毕竟"德国""莱茵河""贝多芬"等关键词使人们对贝多芬的叙事语境存有陌生感。傅雷早已表示《月光曲》这一俗名并无确切的根据，[1] 沈弘更考证道："贝多芬写《月光奏鸣曲》时已经 31 岁，迁居维也纳也将近十年，他不可能在波恩城外的鞋匠家听盲姑娘弹琴。而且，那姑娘弹的曲子，是在贝多芬写了《月光奏鸣曲》之后又过了八年才写出的，她怎能提前八年弹出！"[2] 他认为但凡优秀艺术品都会有好事者给它编织动人的故事，文中的"鞋匠"也是取自安徒生童话的一种"善良单纯"的符号，供给"好人"以宣示悲悯。随着报刊网络上《为贝多芬〈月光奏鸣曲〉正名：语文课本里的故事都是骗人的》《关于贝多芬的〈月光奏鸣曲〉，语文书告诉你的不是真的》等解读的出现，不少人痛斥课本中的"谎言"：

> 记得小学有一篇课文叫《月光曲》，大意是贝多芬为想听他音乐的穷人即兴创作了著名的《月光奏鸣曲》，曾有好长一段时间，提贝多芬必谈《月光曲》。何其浅薄的小说式故事！现在知道这完全是荒诞不经之说。贝多芬此曲乃是经过苦心经营而成，有他遗下的反复修改过的稿本为证！课本中此类谎言到底有多少？[3]

事实上，俄国钢琴家安东·鲁宾斯坦（Anton Rubinstein）曾反对用"月光"来诠释这支曲子，德国乐界还给该曲附过"园亭奏鸣曲"的标题。民众的质疑结合西方论著的译入，使学者们试图发掘真相，而各路释疑又炮制出了更多的传说。国内现今较为通行的说法是贝多芬作曲题献给其恋人朱丽埃塔·贵恰尔第（Giulietta Guicciardi），两人在布伦斯

〔1〕 傅雷：《贝多芬的作品及其精神》，见其《傅雷谈艺录》，天津人民出版社 2017 年版，第 244 页。

〔2〕 沈弘：《经典音乐故事》，广西师范大学出版社 2009 年版，第 240 页。

〔3〕 发表人：Zoroaster 查拉图斯特拉，网页地址：https://weibo.com/2570893731/z8WxltMFY，发表时间：2012 年 12 月 9 日，浏览时间：2019 年 9 月 1 日。

维克家相识，贝多芬在教课期间倾心于 15 岁的朱丽埃塔，两人热恋。[1] 但赵晓生指出，虽然贝多芬创作这首曲子时贝多芬正和朱丽埃塔·贵恰尔第相爱，该曲的旋律却传递出忧思，更像是对战时背景的担忧和控诉。[2] 由于朱莉埃塔于 1803 年嫁给了伯爵，罗曼·罗兰认为贝多芬是在失聪和失恋的双重打击下作出该曲，但这一看法与贝多芬的实际创作时间并不相符。一些网民通过网络询问《月光曲》课文的作者姓名，得到了"贝多芬""光未然""杨爽"等更多谬以千里的回答。这篇课文就像一枚万花筒，让谋求真相的人们在谜穴里创造出不同的答案，中央音乐学院副院长周海宏在讲座《走进音乐的世界——兼谈艺术在人类生活中的意义》中道：

> 《月光奏鸣曲》哪来的？大家都知道，咱们六年级语文课文，《月光奏鸣曲》的诞生。从小都听过这个故事。有天晚上，贝多芬在郊外散步，远方传来琴声，贝多芬循声找去，发现一个小盲女童正在弹着贝多芬的作品。贝多芬很感动，走上前说："我能不能给你弹一段啊？"小姑娘不知道大师来到眼前，说"好啊"。贝多芬坐下来即兴演奏了一首作品，朦朦月下，湖畔夜色，《月光奏鸣曲》就此诞生了，是吧？——编的。小报记者编的，根本就没有这么回事儿，根本没有标题。一个小报记者杜撰了这个故事，发表在报纸上，第二个人照他抄，第三个人照第二个人抄，三抄五抄，作品有了标题：《月光奏鸣曲》。七抄八抄，进咱们教材了。[3]

周海宏的讲述动机原不是纠正教材，而是强调既然"月光"并非贝多芬所定的主题，听众就应避免受主题引导而强行对乐曲做出契合标题的理解，但其话语中已显出专业权威者对《月光曲》课文所持的真

---

〔1〕　钱仁康：《外国名曲逸话》，上海音乐出版社 2015 年版，第 125 页。

〔2〕　周敏娴：《〈月光〉弹奏的不是爱情——钢琴家赵晓生谈被"误读"的贝多芬》，2015 年 2 月 5 日《文汇报》第 10 版。

〔3〕　讲座人：周海宏，视频地址：https://www.bilibili.com/video/av63821263?，发表时间：2019 年 8 月 15 日，浏览时间：2019 年 12 月 24 日。

346 II 中国民间音乐故事的类型分析与文化透视

伪判断。与《月光曲》相对，虽然《伯牙鼓琴》不比《月光曲》在教科书中盘踞近 90 年，但它在我国的流传度较广，俞伯牙和钟子期基本被默认为春秋战国时期的人，结合近年来各地的"知音故里"宣传，这篇故事真实性较少遭受质疑，人们更存有对伯牙和子期的知音情感的敬仰。笔者在湖北武汉见一位妇女携子瞻仰当地的钟子期墓，她表示："我们带孩子来看，相对来说有个教育意义，伯牙跟那个钟子期这样一个交往，非常感人的一个故事，虽然说他们相约一年，一年后（钟子期）去世了，去世之后，他（伯牙）能够作为朋友对他的家人来照顾，这是以前的人重感情，跟我们现在人不一样，所以几个孩子我就想带他过来看一下。毕竟我们生活在这附近，有个了解。这边也看不到什么，也就一个墓，这个墓是不是当初那个还不一定呢。"[1] 这名妇女认为，即使眼前的墓为假，也存在着一个真实的、起初的墓，伯牙和钟子期是古代真实存在过的人物，而二人的知己相惜和朋友情谊也值得下一代学习。

丰子恺在翻译《孩子们的音乐》时，其代序《告母性》提倡让孩童保持赤子之心，并强调国人应改变对待音乐的态度。出于历史因素和实用考量，音乐教育在我国并未受到足够的重视，音、体、美课程也长期让位于以语、数、外为主的科目。随着高考艺术特长生加分政策和综合素质评价的实行，人们逐渐意识到在寓教于"乐"（lè）之余还应该寓教于"乐"（yuè），艺术素质教育成为美育的重要组成部分。民间音乐故事启迪人的艺术思维和沟通意识，小学语文教材对民间音乐故事的选用有助于学生的艺术熏陶和想象启迪。自 1951 年至今，各版小学语文课本中选用的《夜莺的歌声》《音乐家聂耳》《小音乐家杨科》等音乐故事启发了人的音乐想象。当今部编版的《伯牙鼓琴》和《月光曲》分别从民间故事和文人译本进入小学义务课本，在选材上符合适龄学生的智识阶层和趣味需求。两篇课文通过古与今、中与西的不同文本语境中传达出相通的"知音"命题，在小学语文教学实践中具有通识和伦理两方面的教育意义。

---

〔1〕 受访人：严某，女，中年，家庭主妇。访谈时间：2019 年 7 月 18 日。访谈地
　　 点：湖北省武汉市蔡甸区钟子期墓旁。

## 第四节　行会凝聚：闽西傀儡戏的田公戏神

田公元帅，又称田都元帅、田公师傅、田相公等，是南方戏曲界传布最广的祖师兼保护神，通行于我国福建、广东、江西、浙江、台湾等地并传至马来西亚等国家。福建省的田公元帅信仰呈多地同信和多行共奉的现象，当地傀儡（木偶）戏也奉田公为戏神，但各辖区的信俗说辞犹呈纷繁。在闽西一带，傀儡戏史盛行于明清，[1] 流传于新罗、永定、长汀、上杭等地，而上杭县白砂镇被誉为闽西傀儡戏的发祥地，该镇大金村水竹洋在明初建起了闽西地区唯一供奉傀儡戏神的庙宇"田公堂"，其酬神活动延续至今。自"上杭提线木偶戏"于 2005 年被纳入福建省第一批省级非物质文化遗产名录、"田公元帅信俗"在 2011 年被列为省级第四批非物质文化遗产以来，该信仰及其相关的傀儡戏文化渐受海内外学者关注，当地的傀儡戏行业与田公崇拜的互动关系亦愈发紧密。下文将基于口头传说以及由此衍生的庙宇活动和戏偶文化，探讨闽西田公元帅信俗活动对当地傀儡戏行业的影响。

### 一、两派唱腔的田公传说

闽西傀儡戏的唱腔被分为"高腔"和"乱弹"两大类，前者在打击乐器的基础上采用干唱形式，后者则加入管弦伴奏。虽然两派班底的表演形式不同，但均信奉田公祖师。据叶明生考证，田公作为传说人物

---

[1]　目前学界论及闽西傀儡戏史多引 1993 年版《上杭县志》，取李法佐、李法佑、赖法魁、温法明共四人在明初赴杭州学艺一事为其源头，但袁洪亮依据《请神谱》（梁伦锦藏本）对四人"赴杭"之说提出质疑，并持梁氏祖先引进的观点，见闽西戏剧志编辑部：《闽西戏剧史资料汇编》（第八辑），内刊资料，1985 年，第 40—42 页。田公元帅信俗传承人梁利忠表示，《上杭县志》中的"杭州学艺"一事系作者的杜撰，并无史料或传人可供佐证。他回忆其父梁祥礼称傀儡戏自梁家"一开始来就会"，认为上杭傀儡戏史可追溯至《梁氏宗谱》中的忠公十九郎。受访人：梁利忠，男，1939 年生，福建省"田公元帅信俗"非遗传承人。访谈时间：2019 年 7 月 25 日。访谈地点：福建省上杭县白砂镇大金村水竹路梁利忠家。总体而言，闽西傀儡戏的源流仍待考索。

首见于元代成书明代增补的《三教源流搜神大全》卷五"风火院田元帅",讲述唐玄宗善于音律,诏请孟田苟留、仲田洪义、季田智彪三位兄弟做乐师。三人弹琵琶治愈太后疾患,又率众人击鼓以助天师降服疫鬼,被唐皇封为侯。[1] 这一说法得到了福建各类戏种的传述增补,如20世纪末"十部中国民族民间文艺集成志书"省卷本收录约12则田公元帅轶闻,[2] 除1篇出自海南省外,另11篇皆出自福建省。在"田""窦""郭"三祖师、田清源、宋江爷、明武宗等说法之余,闽南傀儡戏多是融合《资治通鉴》中的雷海青怒掷乐器事件,把田公元帅称为唐代畲族乐师雷海青,并赞颂他掷琵琶痛斥叛国贼安禄山的忠烈品性。但闽西傀儡戏艺人大多未曾闻"雷海青"一名,[3] 而是把田公元帅视作刘邦的驸马,如闽西彩霞村的高腔艺人王荣昌道:

> 在汉朝的时候,汉高祖刘邦跟番邦人围战。我们是中原地区,他们是外国人,现在叫匈牙利人。汉高祖在河北的白登城,给番子围住了,走不了,没办法。皇帝有个臣子叫作陈平,按我们现在来讲他最起码是个总理,是个很能的人。他想了一个主意,因为番子碍事,他就在城墙上面绑这个稻草人,装扮得很漂亮,把东门的城墙上都插起来。番子一看,那么多漂亮的妮子在上面,很多兵就在叫:"东门呐,很多漂亮的姑娘啊,大家都去看看!"他们人马一跑到东门,刘邦就到西门走了。走了以后,刘邦就回京城了,过了一年半载,京城里的人统统都得了猪瘟。那个瘟疫死人了,很厉

---

〔1〕 叶明生:《福建傀儡戏史论》(上),中国戏剧出版社2004年版,第480—482页。

〔2〕 "十部中国民族民间文艺集成志书"省卷本中收录的田公传说,可参看《中国民间故事集成·福建卷》的《戏状元雷海清》《闽戏神田元帅》《三角戏》;《中国戏曲志·福建卷》的《莆仙戏戏神田公元帅》;《中国曲艺志·福建卷》的《梨园戏戏神田都元帅》《潮剧戏神田老爷》《大腔戏、小腔戏戏神》《闽北四平戏戏神》《闹剧戏神田元帅》《南安戏班祖师》《闽西汉剧戏神田元帅》;《中国戏曲志·海南卷》的《华光大帝、田元帅、昌化神的传说》。故事内容大体涉及丞相之女吞穗而孕、弃婴雷氏食蟹沫而生、擅弹琵琶获封乐师、击打安禄山而遇难、乌云显灵去"雨"存"田"等情节。

〔3〕 在笔者的问询过程中,闽西傀儡戏艺人凡听"雷海青"之名大抵神色茫然,或把该名误认为三本"夫人戏"中的角色"陈海青"来作解释。

害，这个怎么办呢？没主意了。就是那个陈平，他这样想："会不会那个稻草人救了你，救了我们满朝文武，拖来这个灾和难？它们都没收到皇帝的皇封。"皇帝一听就封它们，那稻草人二十四个——当时是十八个，封它们为"傀儡神"。这个傀儡神去干什么？既然封了就要干事情，他叫它们去唱戏，演故事。陈平就是木偶傀儡戏的创始人。所以皇帝封他为"陈平先师"。那谁去导演这个戏呢？皇帝的一个女婿，就是驸马，他去导演。这个驸马叫田公，所以他就是导演师父，一直传、一直传，传到现在就叫"田公师傅"。他什么都管，所以人家讲"田公元帅"，就是这个意思。[1]

出于傀儡所固有的视觉性，这一故事中的音乐成分显然不比梨园戏、莆仙戏、高甲戏等来源传说中对田公的描绘，仅是概括性地提及"唱戏"，但考虑到傀儡戏演出过程所不可脱离的唱段及乐器，介绍这一曲种来历的轶闻也可被归为音乐故事。在上述传说中，傀儡戏的创始者被分为傀儡制作者和傀儡表演者，即陈平先师和田公祖师。相比栖身于当地田公堂的田公，陈平只是一位没有独立庙宇的附属神，两者的信仰呈显隐之分。王荣昌的说法着重于田公作戏以除瘟解疫，而乱弹派后人兼省级田公元帅信俗传承人梁利忠则添加了单于之妻阏氏善妒和田公元帅教化民众等情节，另有田公使计退番兵的异文：

田公出于汉代，汉高祖刘邦到北方白登城去，也可以说白登山。当时少数民族的藩王把他围起来，围了他七天七夜。粮草已经没有了，兵才三千多，后来他就没办法了。他的宰相叫陈平，献计说用黄金进贡单于。单于很凶，陈平怕他，就拿东西过去，还有一个美女也一起送去。单于的老婆阏氏很凶，单于怕她，打不过她，

<hr>

[1] 受访人：王荣昌，男，1952年生，福建省闽西上杭傀儡戏（高腔）代表性传承人。访谈时间：2019年7月22日。访谈地点：福建省上杭县白砂镇泮境乡彩霞村王荣昌家。王荣昌师从于已故高腔傀儡戏艺人曾瑞伦，所述框架与曾瑞伦生前的讲述版本大体一致，后者见叶明生《福建傀儡戏史论》（上），中国戏剧出版社2004年版，第510页。

她不准他去搞第二个女人。所以单于一怕，说美女我不要，金银这些我收下。后来陈平弄了十八个木偶做的美女在城墙上提着，很多番子看到美女，都过去看，所以我们这边有个俗语叫"番子见了宝"。很多士兵跑过去看，单于也跑过去看。陈平叫他们拼命提，问番子要不要。美女那么多，单于有一点想要，但是他老婆因为收了他的钱，就把门封上。有一个门没有什么士兵了，汉王就从那个门冲出去。

刘邦的白登城那个地方，三年都是瘟疫，什么原因啊？傀儡还在城墙上插着。刘邦就把傀儡收到皇宫里，收起来，再封为傀儡神。这个时候，陈平出个主意，怎么能教化人民？他说用傀儡！那谁去用傀儡啊？因为田公是后生，不知道什么东西，他很奇怪，才二十几岁，就说"我去！"不止他一个人。他们到全国每个村演木偶戏，大家看，哇那么好，但第二次去呢，没兴趣了。傀儡不会动，田公就让他动，提那个线，装在头上、手上，每个地方都去唱戏。后来又不行，不好看了，又改革，发展到十六条，变成三十几条提线，木偶戏就一代代发展下来，发展到唐玄宗的时候最兴盛，因为他喜欢。加上人戏也不好。还有一种说法，围困的时候，刘邦称谁能退这个番兵，就把女儿嫁给她。后来田公根据陈平的计策，用傀儡把大家都救出去，刘邦就把女儿许配给了他。[1]

尽管高腔和乱弹在行业市场中存在竞争关系，但出于倚神自重的动机，两派共同抬高所奉的祖师和神灵。田公的身份不论是汉王女婿、雷海青抑或田清源，大体都离不开托古显贵、历史名人、救国胸怀这三项特征。[2] 大金村及邻村的傀儡戏艺人们对于田公的背景另有唐代、明代等说法，但当世帝王均为"高祖"，叙事情节基本是围绕皇帝受困白

〔1〕 受访人：梁利忠，男，1939 年生，福建省"田公元帅信俗"非遗传承人。访谈时间：2019 年 7 月 25 日。访谈地点：福建省上杭县白砂镇大金村水竹路梁利忠家。

〔2〕 李乔：《行业神崇拜——中国民众造神史研究》，北京出版社 2013 年版，第29 页。

登城、陈平采用稻草美女解围、田公演唱傀儡戏去除瘟疫。陈平造木偶人救汉高祖的机智人物故事早见于唐段安节《乐府杂录·傀儡子》，明末《幼学琼林·技艺》亦云："陈平作傀儡，解汉高白登之围。"但当地艺人何以把田公祖师的传闻顺接于陈平传说之后？按梁利忠的解释，傀儡戏的起源早于梨园戏等戏种，雷海青等说法是唐代梨园弟子后加的，但傀儡戏艺人却不属于梨园弟子，傀儡戏的起源要归于比雷海青早一千两百多年的刘邦才更合理。这一构建机制类似于湖北传说《汉剧》，讲述者望文生义地认为汉剧出自汉朝，便把其来历归于张良败楚，[1] 只是傀儡戏确有可能"源于汉，兴于唐"。梁利忠还表示，据说田公在幼时被母亲丢进稻田里，鸭子、田螺都给他弄吃的，他才得以活下去，所以在田公的诞辰仪式中要杀鸡，而救命恩"鸭"万不能杀。这一说法又与通行于各地的田公弃婴传说相贴合，展现出传说固有的拼接性。

除上杭地区的田公驱瘟的传说以外，万安地区还信奉"田、窦、郭"三师，称田元帅姓田名正表，传下了高腔，而郭和窦分别传下乱弹和木偶，万安两梧下坂村外拦腰路亭附近还有陈戏师的坟包，但此"陈"非指陈平先师，而是清代传进乱弹戏的外乡者。[2] 这一故事隐现出将高腔视作正宗的意图，而在上杭白砂老福星堂木偶戏班乱弹班主徐传华的讲述中，高腔和乱弹的地位更加平等，大抵是田、窦、郭三兄弟无以为生，劫富济贫。田氏首创木偶戏，得唐明皇召见。唐明皇酷爱戏曲音乐，见田氏在唱曲时不敢抬头，就亲下金阶将田氏的头扶高，所以后人在田公元帅画像的帽翅边添加唐王的两只手以表示高贵。[3] 长汀戏班另有俗语"你真是气死田公王的"，说田公收了两个徒弟，其中一个打鼓技术非常差，田公王一气之下将他的鼓签子折掉一根后身亡。两

〔1〕　中国民间文学集成全国编辑委员会：《中国民间故事集成·湖北卷》，中国IS-BN 中心 1999 年版，第 212—213 页。

〔2〕　闽西戏剧志编辑部：《闽西戏剧史资料汇编》（第九辑），内刊资料，1986 年，第 34 页。

〔3〕　闽西戏剧志编辑部：《闽西戏剧史资料汇编》（第九辑），内刊资料，1986 年，第 108 页。

个徒弟只好各把师父塑成一个偶像，每到演出地必先烧香祭奠，他们又分别发展出汉剧和祁剧。[1] 该传说突破了高腔与乱弹的高下之分，并且述及异地的唱腔派系，以示田公祖师对于各路傀儡戏艺人皆具威望。

### 二、庙宇戏偶的互文叙事

田公传说孕生出田公堂庙宇和以田公偶身为代表的傀儡戏具，它们可看作与传说互文的叙事介质，三者共同成为当地田公崇拜的主要外显载体。出于行业神的随意性和含混性，不少傀儡戏艺人未必知晓田公的来历和身份，而酬神者也说不上来为何敬拜，只是顺承前制并寄望求福。中学生张富申回忆从成人处听来的傀儡戏来历："有神仙在天上，后来有木偶掉下来，掉到下面这个地方，有人遇到了，这就是它的起源。"[2] 但对于田公的事迹，前去参敬的他倒表示没听过。与此相反，文化人出于"供必有据"的造神观念，倒更加了解神的来历。由于闽西田公传说是层垒的产物，田公元帅是刘邦女婿还是田正表对艺人而言并不绝对，就像老郎神既可以是唐明皇也可以是唐庄宗，加以当地庙宇中田公神像的头上还插有双鸡羽，这又与福州"翼宿星君"的说法不谋而合。

这一神像在明初由梁氏七世祖梁缘春从浙江杭州学戏带回，起先奉于家堂，至明初洪武三十年（1397）的梁氏十二世在上杭县白砂镇大金村水竹洋建成田公堂庙宇，并得到连城、长汀、武平、永定等邻乡艺人的参拜。[3] 至1962年，梁姓后人兼龙凤堂班主梁祥礼因身体不适，将田公堂以及傀儡戏具悉数变卖，田公堂的买主兼族人梁福星把这一场所充作货仓，反倒使该庙宇在十年浩劫中得以幸存。1996年，梁祥礼之子梁利忠筹划买回田公庙；1998年，梁福星之子捐出原址；2001年，

---

〔1〕 闽西戏剧志编辑部：《闽西戏剧史资料汇编》（第九辑），内刊资料，1986年，第106页。

〔2〕 受访人：张富申，男，13岁，白砂中学学生。访谈时间：2019年7月26日。访谈地点：福建省上杭县田公元帅信俗保护传承中心。

〔3〕 福建省姓氏源流研究会梁氏委员会龙岩理事会编：《龙岩梁氏》，内刊资料，2017年12月（总第2期），第53页。

田公堂在大金村民近七千元的捐款帮助下得以修复开放，并于次年被上杭县人民政府列为"县级文物保护单位"。此后该庙每年举行相关活动，成为傀儡戏行业的交流中心。就村民信仰来看，按笔者走访，大金村及周边村落另有五姑庙、观音菩萨庙、文殊菩萨庙、妈祖庙、尼姑庵等庙宇场所，每年皆举办相关庙会，田公堂周边的非艺人居民除敬拜民间神祇外还信仰佛教和基督教。目前在水竹洋村里仅有梁利忠的家中供奉田公香案，而其余居民的家里大多摆设财神爷神龛或三星高照画像。大金村民们多数表示未曾踏入田公堂，即使偶有前往也不跪拜，但在一年一度的田公诞辰中可能前往观看酬神戏剧。对于田公元帅，男性村民的第一反应是"做傀儡的"，女性村民认为"那不算什么神""只是木偶戏的表演"，但随即可能改口道"也算是吧"。与此相反，龙岩市民若请傀儡戏班做法事，即便远在外地也会亲赴田公堂还愿。总体上，闽西田公堂的业缘性更为鲜明，它所固有的傀儡行业属性深入人心，并凭此扩展了地缘关系。

　　与田公传说的多元性相仿，田公堂所供的神灵也呈现出神统的含糊性，在主像田公元帅的身侧另外塑有两位配祀神明，但相关群体对他们的身份持有不同的看法。大金村主任兼高腔艺傀儡戏艺人曾天山表示一位是土地公公，理由是一般的庙里都会有土地公公，另一位则不晓得；王荣昌凭借雕刻菩萨的经验，按形象推测其中一位是文章帝君[1]，另一位也不详；梁利忠的妻子与王荣昌的说法一致，但她的长子认为那是文章先生和祖师太太。尽管当地艺人及其亲眷的说法不一，但他们口径一致地建议找传承人梁利忠询问。据他们眼中的"权威者"梁利忠介绍，由于傀儡戏虽吃儒、释、道三教饭，但自视为儒家弟子，所以田公元帅的身侧是文昌帝君和孔夫子，三者均为"儒教人士"；研究员叶明生认为，该神像起初应是社公，后来才被一些木偶戏艺人"提拔"为孔夫子。[2] 总的来说，田公堂以戏神田公元帅为主位神，另两尊塑像

---

〔1〕　按通识应为"文昌帝君"，但讲述人解释是"文章的'章'"，本文按口述转录，下文亦同。

〔2〕　受访人：叶明生，男，福建省艺术研究院研究员。访谈时间：2019 年 7 月 26 日。访谈地点：福建省上杭县白砂镇大金村田公堂。

均属施工人员在重建庙宇时的"应景"新作，但它们的模糊身份并不妨碍木偶戏艺人们对田公的敬拜。除庙供外，闽西傀儡戏艺人们还举行家祀，但存有田公神像的艺人家庭为数不多，就笔者所知仅有水竹洋梁家、万安梧背徐家和新罗张家。梁家和徐家的神像均在"破四旧"期间被毁，梁家把新制铜像置于田公堂，而徐家则重雕木像并换太子盔；[1] 张家的神像起初亦为铜制，但于二十年前被盗，只得改制一尊木像立于案前。对于家中不放田公像的缘由，高腔艺人吴景淮道："这个像不能多，像其他菩萨一样，我们胆子没这么大，不敢给他搞像。我们徒子徒孙一般不能随便给他刻像。像就在天空，我们想请他来，拜天空就行了。"[2]

尽管田公神像未被普及，但木偶剧组的戏箱里都装有田公的偶身，使信仰得以生活化和具体化。闽西傀儡戏偶多为"十八罗汉"或"二十四诸天"，个别戏班采用三十六个乃至于五十个戏偶，其中皆有大、小田公加一个丑角"三花"，统称三位田公。[3] 比起其他戏偶，这三位田公的口腔、眼珠等部位均可以活动，由此多加了脑后提线和肚线。大田公的形貌和功能尤其突出，他身长八寸，比小田公高三寸，身体用泥塑（"纸壳身"）或木雕，而其余戏偶的身子均用竹篾。相较于小田公的文质彬彬，传统的大田公戏偶采用袒胸露肚的形象，一来表现百姓缺衣少粮的穷困生活，二来表示笑对俗世的豁达态度，但考虑到当今社会的观众素养并为拓宽戏路，县城中的一些戏班给大田公扣上了衣服（如图 5-3）：

按通行说法，大田公戏偶专演丑角，属于放荡不羁、调笑戏弄的"滑稽神"，但在实际操作中可以扮演各式角色。王荣昌道："它是比较能的，什么都会。"李艳玉表示，大田公可以演主角甚至女角，但只能

---

[1] 闽西戏剧志编辑部：《闽西戏剧史资料汇编》（第九辑），内刊资料，1986 年，第 33 页。

[2] 受访人：吴景淮，男，1950 年生，茶地"胜凤堂"班主兼提线艺人。访谈时间：2019 年 7 月 25 日。访谈地点：福建省上杭县茶地镇竹马村吴景淮家。

[3] 这种用"田公"来命名的傀儡戏具还见"田公舌"，它是打小锣用的小竹板，形状颇似人的舌头。按规定，任何人不得用田公舌来搅动火笼，一旦田公的舌头碰到火或沾上炭木灰，演员就会"哑音"。

茶地"胜凤堂"的大田公，制于上世纪，采用五角的倒眉形象并袒胸露腹（2019 年 7 月 25 日摄于班主吴景淮家）

白砂"华成堂"的大田公，制于 21 世纪，采用传统的剑眉形象（2019 年 7 月 22 日摄于田公元帅信俗保护传承中心）

上杭县客家木偶艺术传习中心的大田公，按新时代所需扣上了衣服（2019 年 7 月 26 日摄于田公会傀儡戏展区）

图 5-3　闽西傀儡戏的"大田公"偶人

演一时的身份，实际是假皇帝、假娘娘一类的角色，比如他能演程咬金而不能演李世民。[1] 在戏箱中，大田公约定俗成地被置放于最顶层，据说即便将它置于底层它也会自动翻到上头，但没有艺人敢于尝试。在演戏前，戏班要举行"开台"仪式，分上午、下午和晚上的唱词，如上午的词云："（白）早领三勒令。陈平解白登；万民皆施礼。诸佛降莲台。（唱）一声锣鼓请神明，家堂先师莫者惊；三伯公公中堂坐，请驾龙神作证明。香烟缈缈偷云霄，拜请杭州铁板桥；铁板桥头请师傅，腾云驾雾下云霄。一炷清香。拜请杭州田大王，盖保信主一家无灾难；转保弟子声响亮，奉献坛前酒和浆；神花烛火成对双，化灾祸福降吉祥。"[2] 当今闽西木偶戏的开场仍保留"田公踏台"环节，艺人一边提着大田公做出动作，一边念白道："傀儡出在汉高王，木刻雕来粉线

---

〔1〕 受访人：李艳玉，女，1968 年生，上杭傀儡戏市级传承人。访谈时间：2019 年 7 月 26 日。访谈地点：福建省上杭县白砂镇大金村水竹路梁利忠家。

〔2〕 闽西戏剧志编辑部：《闽西戏剧史资料汇编》（第九辑），内刊资料，1986 年，第 21 页。

装，我今奉了汉王旨，赐我金牌走外乡。四柱架莲台，弟子诚新斋。一声锣鼓响，请得众师来。"[1] 其中的"我"即是"田公"，整段台词与大金村传说中田公奉汉高祖之诏传播傀儡戏之意相吻合。

出于田公的辟邪属性，闽西各地居民惯于请高腔傀儡戏班作法事以驱凶纳吉。过去做法事时，班主需要在田公祖师面前起誓，保证自己尽忠守职、努力传承、不违规矩、不丢祖师的面子，[2] 在传沿至今的呼龙出煞、断乳符、安石狮等法事活动中，大田公戏偶仍被悬于香案旁，并依照程序随着锣鼓声被提线舞动以祈福禳灾。对于傀儡戏艺人来说，田公的权威不容置疑，据李艳玉回忆，当年自己所在的戏班拖欠工资，一位老师傅愤怒地扇打大田公戏偶的耳光，责怪它作为戏神却让人赚不到钱，结果当天演出结束就把扬琴给弄丢了，这就如戏偶匠人曾瑞培所言："好的坏的它都有，它是统一的、万能的。"[3]

### 三、田公会及行业规约

在传说、庙宇和戏偶之互文叙事的影响下，戏神田公成为闽西傀儡戏的行会徽帜。清中叶以后，闽西傀儡戏发展到鼎盛时期，七个县市区有 148 个戏班，上杭占 86 个，而不到 60 人的水竹洋村就多达 12 个傀儡戏班，各戏班间难免发生龃龉。乾隆庚午年（1750），水竹洋"龙凤堂"戏班第十七代传人梁攀秀（号法魁）借田公之名，联合闽西各县傀儡戏艺人组建起"田公会"，以巩固各地傀儡戏班之间的关系。[4] 田公会初时仅 7 名"掌事"成员，后扩展到 24 名，以合傀儡戏偶的"二十四诸天"之意，这些掌事均为各地班主或享有名望的傀儡戏师傅，而目前的掌事分布于闽西上杭、新罗、永定、长汀并延至台北等

---

[1] 受访人：吴兆珍，男，1985 年生，茶地"胜凤堂"锣鼓艺人。访谈时间：2019 年 7 月 25 日。访谈地点：福建省上杭县茶地镇竹马村吴兆珍家。

[2] 闽西戏剧志编辑部：《闽西戏剧史资料汇编》（第八辑），内刊资料，1985 年，第 7 页手写笔注。

[3] 此处"坏的"仅指破衣烂衫、袒胸露肚的丑角形象。受访人：曾瑞培，男，戏偶制作者。访谈时间：2019 年 7 月 22 日。访谈地点：车上。

[4] 何志溪编著：《闽西非物质文化遗产大全》，中国国际广播出版社 2017 年版，第 206 页。

地。行会的活动在 20 世纪 60 年代末曾中断，至 2002 年，闽西傀儡戏艺人在龙岩市、上杭县及白砂镇有关领导的支持下成立起"客家木偶文化艺术研究会"，但人们在日常谈话中仍习以为常地称它为"田公会"，并有意识地延续那 600 多年的行会传统。

由于祖师崇拜渗透着血缘意义上的尊祖观念，在封建时期体现出家族式的封建纲常，使以"田公"为名的"田公会"具有了家长的权威性，它对内可统率管理艺人，对外则维护艺人的权利。就内部而言，过去田公会的掌事们按抓阄的方式轮流担任会长，以主持每年的会务工作，包括管理田公堂和筹办田公诞辰聚会，并规范傀儡戏的演出程序、开拓演出市场、确定授艺规制、增进艺人团结。由于傀儡戏艺人的矛盾主要体现于同行之间抢生意、戏班之间争师傅和行业艺人的竞技，所以"田公会"有如下宗旨：一、维护本行的权益；二、戏班之间不得"挖墙脚"或"拆台"，各戏班聘请师傅要在田公会上说明，即在田公面前定规；三、逢对台时依据戏种的起源顺序而定，如高腔班先于乱弹班开锣，同腔对台则由先接戏者先开锣，木偶戏先于人戏开锣，鼓手班在木偶戏之前吹奏等；四、戏客师傅搭班后不得串班，务必等演出结束后才能散班离去；五、各艺人不得串路接戏；六、统一用戏剧名称和曲牌；七、统一戏班的接戏价格和各层师傅的工资；八、所有会员必须严格遵守以上会规，违规者须在次年聚会时赔偿经济损失并鸣炮致歉。[1] 梁伦拥表示，由于当今的傀儡戏生意不比清代，所以戏班之间很少产生矛盾，但田公会仍然倡导统一定价，以免发生报价上的恶性竞争。

就外部而言，既然艺人对戏神田公存有依附心理，田公会理当保障艺人的基本权益。一旦戏曲艺人及其家眷遭遇不公，田公会掌事将集体出面与人协商，据梁利忠回忆：

> 别人欺负你，那田公会可以出面，大家集体组织去质问："你为什么欺负他？"比如那个曾天山的公公，就是曾瑞伦的第三个弟弟，他考上重点一中——以前不是上杭一中，而是福建省上杭中

---

[1] 梁伦拥、叶明生：《上杭傀儡戏田公信俗特征与"非遗"保护价值》，《福建艺术》2017 年第 5 期，第 47 页。

学，省立中学，考到那边很了不起，那个时候像考上大学一样。学校里面比较想揽功的人就借助这个名义去怂恿人点香、给红包，去恭喜他考了什么学校。姓曾的村里有一个人嫉妒他："你是木偶艺人，有什么了不起的？"他用剩下的炭子在窗布上写了个"作戏光荣"，故意讽刺他。哇，那不行了，就投诉田公会，田公会比较有威望的那几个艺人跑到他家里去，问他："你讽刺我们演戏的人，要怎样？"叫他擦掉，那他就把字擦掉了。

还有个事情，也是姓曾的那边的，有一个演戏（人）的儿子到白砂中心小学，比较好的学校。那个老师就不要他，说你家里面演戏，做木偶戏被人看不起，你不能在这边读书。怎么办？也是找田公会，田公会比较有威望的师父，几个人跑去学校跟他辩论："为什么我们演戏的人不能读书？你们歧视我，你们做官做富的都要我给你宣扬，你为什么不收我呢？"结果这样子一讲，人家觉得有道理。[1]

在梁利忠的描述里，不仅有田公会的掌事们对歧视艺人者晓之以理，就连戏神田公也会在冥冥之中帮人讨回公道——过去那些因妒生事的年轻人到如今均无子嗣，这便是田公让他们遭到了报应；反之，自己的父亲曾经捐出修路的钱，所以自家得到后福，比如自己当选为省级田公信俗的传承人正是一例。按照田公会在 2019 年 7 月 26 日通过的最新章程，它作为中共领导的、以马列毛邓思想为指导的、贯彻习近平新时代中国特色社会主义思想的自发学术性专业人民团体，与过去的迷信思想有所割离，其任务在于贯彻党的方针、立足本职而深入群众生活、培养木偶艺术人才、完善田公会的管理体制、积极开展文旅合作，以促进闽西木偶文化艺术事业并繁荣民族民间文化。不过在此基础上，田公元帅惩恶扬善的观念无疑也促使同行之间互助互制，在田公会章程的第三章第十二、十三条中明确提出将依法保护会员的正当权益，以及会员若

---

[1] 受访人：梁利忠，男，1939 年生，福建省"田公元帅信俗"非遗传承人。访谈时间：2019 年 7 月 24 日。访谈地点：福建省上杭县白砂镇大金村水竹路梁利忠家。

违反章程将被取消会籍的惩戒措施。当然，如今的田公会已失去严格意义上的法规效力，但它基于田公信仰仍然构建起行业的决策系统和众意的传声话筒，这些效力主要以田公诞辰的活动作为纽带，并主要表现在经济和认同两方面。

### 四、诞辰仪式与行会共融

在戏神田公的精神感召和行业组织田公会的发动之下，闽西傀儡戏艺人每逢农历六月廿四日田公诞辰聚于田公堂，举行集信仰社诞、行业会议、戏曲展演于一体的民间庙会活动。这一活动亦被称为"田公会"，它在20世纪因田公会组织的解散而告暂停，现已随着2002年的行会重组而全面开启。在异地各戏的一众田公信俗中，闽西傀儡戏的田公诞辰活动具有自身特色，它在日期上有别于泉腔傀儡戏在泉州正月十六和厦门八月十二的田都元帅诞辰，以及兴化腔傀儡戏在莆田正月元宵和仙游四月十二的田公元帅寿辰。比起福建晋江深沪镇每十三年才有一次的恭迎田都元帅仪式，闽西田公信俗一年一度的诞辰活动也相对固定和隆重，其流程可被分为上午场和下午场，上午的祭祖仪式含焚香上供、迎神赛会、献戏酬神等环节，下午的公共议事则包括主题座谈和行业会议，这些活动基于对田公的共同信仰而使傀儡戏艺人们凝结成精神共同体。

出于中国传统的崇德报功观念，田公元帅作为傀儡艺人的谋生恩人，理当被虔诚地供奉和追念。祭祖仪式从供品摆设到具体行动都有颇多讲究，如素食在前、酒肉在后，意为"斋在前，荤在后，菩萨不嫌弃"；香炉中仅置一根香线，取意"一炷清香透天堂"，这与"田公踏台"的唱词相通；主祀者念咒掷"叩"[1]，让田公带领天上的菩萨一块儿来凑热闹……种种繁缛潜含着人们对田公的敬重，也渲染出场合的神圣性。在整个祭祖流程中，大田公戏偶被悬挂于田公堂门前的架子上，以保佑群众的祭拜。祭祖结束后，各戏班艺人拎着自家的大田公戏偶，把田公神像抬轿巡游水竹洋及后山一周，以祈求来年风调雨顺、国

---

[1] 叩：傀儡戏法事的占卜器具，由两个贝壳拴在一条绳上，掷出正反面。

泰民安。在集体祭祀的环节中，外地戏班艺人将祭品摆进庙中，体现出傀儡戏业"认祖归宗"的强烈意识，如闽西南永定"荣华堂"的班主江育龙把自家的十二个木偶带进田公堂，跪地三拜并依次点茶："田公祖师从这边传过去的，点茶是让我们的香火传过去，让田公堂祖师保佑我们做戏顺顺利利，越来越好。"[1]

祭祖活动使艺人们产生出同属一脉的认同感和团结感，而戏曲展演使艺人们参与交流并展示自我。各戏班的演戏酬神活动使"田公会"更加热闹，这增强了民众对该行业的关注度，让一年一度的奉神活动与地方群众有了更紧密的关联。由于路途遥远和场地限制，闽西木偶戏班不可能全部参演，所以每年由主办方与一些戏班做接洽，例如 2020 年参演的戏班有上杭县客家木偶传习中心、白砂木偶戏班、白砂庆华堂戏班、白砂龙凤堂戏班、湴境彩霞戏班、湴境定达戏班、茶地竹马戏班、蓝溪黄潭戏班、新罗白砂戏班、白砂中学传习班。由于茶地等戏班的师傅们都上了年纪，一些人不免担心老师傅们的身体，但他们仍然坚持参演。演出的艺人将会获得相应的酬劳，通常是高腔戏班（3 人）定价 1000 元每台，乱弹戏班（6—8 人）1500 元每台，运费另外包揽。一些艺人嫌报酬不高而不愿意前往，但假使次年主办方不再邀请，他们又会吵闹着要来，进而表示即使免费也要参演。毕竟在田公会的大型活动里，展演给了他们露脸的机会，使他们获得一种受业内认可的荣耀感。目前，田公会致力于培养新一代，首次参与公演的年轻艺人们表示该活动有益于交流提升："我们做戏互相学习，让老师傅看看我们演出的效果，能够多多提出意见，我们可以更改。希望大家互相了解。"[2]

在另一些傀儡戏艺人看来，会议比展演更为重要，他们表示每年即使不演出也要去开会。主题座谈和行业会议均在田公堂对面的田公元帅信俗保护传承中心举办，形成了酬神议事的场所。每年的座谈会都设有

---

[1] 受访人：江育龙，男，1965 年生，永定"荣华堂"班主。访谈时间：2019 年 7 月 26 日。访谈地点：福建省上杭县白砂镇大金村水竹洋田公堂。

[2] 受访人：张梦贤，男，1994 年生，新罗区白沙木偶剧团演唱艺人。访谈时间：2019 年 7 月 26 日。访谈地点：福建省上杭县田公元帅信俗保护传承中心。

一些主题，如木偶学术研讨会、客家木偶文化艺术保护传承，等等。
2019 年的主题是"偶艺可风——木偶艺术家梁祥礼诞辰 120 周年纪念
座谈会"，并且展出了梁氏戏谱手稿的复印件。旧社会的艺人原多受歧
视，现今他们所唱的曲词却被提升为可供观览的艺术，并吸引了海内外
学者的关注，这无疑唤醒了傀儡戏从业者们的内在体认。至于行业会议
主要讲"过去"和"未来"，"过去"有关傀儡戏和田公信俗的历史，
"未来"探讨该行业的规划方向。自田公元帅信俗被列入省级非物质文
化遗产以来，傀儡戏的地位隐隐被抬高，这激起了该行艺人的职业自豪
感，使他们更有意愿致力于传承保护。目前，福建省文化局正着手将闽
西傀儡戏申报为国家级非物质文化遗产，田公元帅信俗活动被合入筹备
材料，因此田公会的近年议题均强调传承工作，这涉及资金支持、技艺
水平和当代朝向等问题，也是艺人们所要共同面对的困惑。一些艺人提
出木偶戏进校园等活动需要资金补助，并重申了戏班演出统一定价的重
要性；老一辈艺人则强调艺技和艺德，呼吁各戏班借助在田公会展演时
取长补短，又提到傀儡戏如今难挣钱导致没人学，与传承任务之间形成
一种矛盾；中年艺人提倡传承与创新相结合，认为过去的老师傅们断戏
几十年，使闽西傀儡戏在装饰、服饰、表演手法、表达道白等方面均有
落后，可尝试以小节目来改变现状，比如把童话改编成傀儡戏，而这种
接受新事物也不意味着把丢弃旧传统，应是以新旧结合孕育出自然的产
物；老师傅王荣昌的发言更给会场氛围带来了崇高的使命感："上杭傀
儡戏是客家文化、民族文化，不要小看它。"

　　原本，由于闽西傀儡戏唱腔有高腔和乱弹之分，这两种派别之间难
免生出间隙。尽管不少艺人为了糊口而做两手兼学的"荤素斋"，并且
实际演唱方式取决于雇主的需求，但各个戏班仍按传承脉络来划定各自
的声腔派别。作为省里"钦点"的田公元帅信俗非遗传承人，梁利忠
所承袭的却是被高腔艺人视为"下九流"的乱弹，这使得一些艺人对
其传承人身份颇为质疑。笔者曾拜访闽西数位高腔艺人，对方每每不忘
提醒一句"我们高腔是'先生'，他们乱弹是'戏子'"，并以"九调
十三腔"的传统来显明自家才是"正宗"派系，一些艺人摆明道："要
传承就高腔，乱弹是不存在传承的。"对于田公信俗的源头，高腔艺人

也提出异议："我们这个村子以前都是高腔的，二十四个'诸天'是皇帝封来的。""田公师傅是在我们这儿发源的，是落地生根的，他们乱弹不是落地生根。"在高腔傀儡戏艺人看来，田公元帅是高腔班的独有祖师爷，而不能算作乱弹班的神祇："高腔（在法事活动中）吃了儒、释、道三教的饭，乱弹它没吃饭，只是做个戏，他不懂。"与此相对，乱弹艺人也暗示高腔的音乐较为单调，并指出"荤素斋"以及当代的高官争吵、木偶扎头流血等戏曲情节都具有改革的合理性。虽然同戏异腔之间相互排挤，但田公元帅毕竟在社会认知上将两种戏腔归于同门，这些私下的竞争关系在田公会的活动中偃旗息鼓。众人的关注焦点转回到木偶戏的传承问题，并被唤起了肩负闽西傀儡戏发展的历史责任感。在诞辰活动结束后的一连数日，各地傀儡戏艺人在田公会组建的微信"闽西木偶艺术交流群"中意味兴浓地发表见解：

> 曹腾飞（学徒）："很多历史不能改的，如果韩擒虎改穿西装打领带，这样不是创新改革。……老师傅的东西当然好，可是他们不继承，创新创道甚至离题。听听广东唱腔热嫁冷婚，潘金莲的，难听得要死。"
>
> 韩振文（新罗万安小福星木偶戏班主）（汉剧）："踏《八仙》吹牌《大过场》不好听……戏演得要有规矩，没规矩不好演……"
>
> 饶德炳（官庄龙华堂木偶艺术团团长）（高腔兼乱弹）："要传承老艺术，如果改了就无传承可言。"

除闽西的高腔和乱弹班底外，闽南汉剧傀儡戏等唱腔派系的艺人也参与了探讨。不论这些看法对于傀儡戏的发展有无实效，田公会这一当代新式协会通过旧式传统组织的戏神崇拜活动达到了行会的组建目的，即减少戏班冲突，促进共同发展，这本身就已为闽西傀儡戏的再繁荣提供了良好的文化空间。一方面，田公崇拜作为闽西傀儡戏艺人的共同信仰，通过传说、庙宇和戏偶的外显形态，以祖师和保护神的双重身份对闽西傀儡戏班起到内部整合作用，但这种关系必须通过固定的或经常的联合来维系；另一方面，艺人们的凝聚力也增进了崇古、敬祖、重传统

的意识，反向推动田公元帅信俗的感召力，在网络讨论的余声中，一些无法到场的傀儡戏艺人对未能参拜田公感到遗憾并表示下回必将前往，戏神已蹀入他们的心中而不仅仅在田公堂里。总体上，田公崇拜并非孤立的文化事象，它突破血缘和地缘，督导着伶人的齐力协作和戏班的生存秩序。

# 附　录

## 附录一　民间音乐故事类型（212 个）

### 一、音乐创制类（1—4 系列）

1. 神授音乐系列

1-1 神鼓救世型

① 世界发生灾难　a. 洪水　b. 人被吃光了

② 鼓拯救了人类　a. 神把人藏进鼓里，或指示人制鼓避灾　b. 老虎生铜鼓，鼓里滚出人

③ 人类得以生存　a. 人繁育了人　b. 敲铜鼓就不断地滚出人

| 编号 | 故事题目 | 讲述人 | 流传区域 | 文献出处 |
|---|---|---|---|---|
| 1 | 体仑米和爷梭 | 黄三妹，女，78岁，农民，不识字 | 贵州苗族，赫章县 | 《中国民间故事集成·贵州卷》，第 51 页 |
| 2 | 葬礼的起源 | 刘光庆，男，农民 | 四川苗族，珙县 | 《中国民间故事集成·四川卷》（下），第 1356—1357 页 |
| 3 | 开天辟地 | 杨国政 | 云南白族 | 《中国民间故事集成·云南卷》（上册），第 9—13 页 |
| 4 | 敬献祖先的来历 | 沙车 | 云南基诺族 | 《中国民间故事集成·云南卷》（上册），第 189 页 |
| 5 | 阿嬷腰白造天地 | 白桂林、沙车 | 云南基诺族 | 《中国民间故事集成·云南卷》（上册），第 77—78 页 |
| 6 | 宁贯娃改天整地·去请宁贯娃 | 施夏崩、互公退干、卡娃 | 云南景颇族 | 《中国民间故事集成·云南卷》（上册），第 64—66 页 |

| 编号 | 故事题目 | 讲述人 | 流传区域 | 文献出处 |
|---|---|---|---|---|
| 7 | 人类迁徙记 | 和芳 | 云南纳西族 | 《中国民间故事集成·云南卷》（上册），第49—60页 |
| 8 | 铜鼓的来历 | 黄贵福 | 云南彝族 | 《中国民间故事集成·云南卷》（下册），第788页 |
| 9 | 铜鼓老祖包登 | 王华青、余成赵 | 云南壮族 | 《中国民间故事集成·云南卷》（上册），第278—280页 |

1-2 魂归亚当型

① 天帝用泥创造亚当，但灵魂嫌黑暗或肮脏而不愿进入亚当的身体

② 天帝创制音乐，命天使奏乐打动灵魂，使它进入亚当体内

③ 音乐在人间流传，调节灵魂

| 编号 | 故事题目 | 讲述人 | 流传区域 | 文献出处 |
|---|---|---|---|---|
| 1 | 都塔尔是怎样造出来的 | 瓦斯勒毛拉，男，88岁，农民，识字 | 新疆维吾尔族，巴楚县 | 《中国民间故事集成·新疆卷》（上册），第521—523页 |
| 2 | 音乐是怎样产生的 | 艾则孜江 | 新疆维吾尔族 | 《中国民间故事集成·新疆卷》（上册），第521页 |

1-3 登天求乐型

① 人间没有音乐或乐器

② 人或动物被派去天上找音乐或乐器

③ 音乐或乐器被带到人间　a."确"和芦笙　b. 鼓

| 编号 | 故事题目 | 讲述人 | 流传区域 | 文献出处 |
|---|---|---|---|---|
| 1 | 拉鼓节 | 潘登常，男，50岁，农民，不识字 | 广西苗族，融水县 | 《中国民间故事集成·广西卷》，第344—347页 |
| 2 | 芦笙的传说 | 唐德海，男，78岁，歌手，不识字 | 贵州苗族，雷山县 | 《中国民间故事集成·贵州卷》，第443—445页 |

| 编号 | 故事题目 | 讲述人 | 流传区域 | 文献出处 |
|---|---|---|---|---|
| 3 | 相金上天去买"确" | 梁普安，男，44岁，歌师，识字 杨秀光，男，48岁，农民，识字 | 贵州侗族，从江县 | 《中国民间故事集成·贵州卷》，第448—450页 |
| 4 | 敲木鼓的由来 | 潘岩龙，男，70岁，农民，初识字 | 贵州水族，三都县 | 《中国民间故事集成·贵州卷》，第554—555页 |

1-4 薅草锣鼓型

① 神农或神仙给人铜锣

② 敲锣能除草

③ 出于某种原因，锣鼓失去除草功能　a. 被县官没收　b. 人类懒惰不除草

| 编号 | 故事题目 | 讲述人 | 流传区域 | 文献出处 |
|---|---|---|---|---|
| 1 | 净草锣 | 田福，男，45岁，农民，初中 | 甘肃景泰县 | 《中国民间故事集成·甘肃卷》，第343—344页 |
| 2 | 薅草锣鼓的由来 | 无 | 湖北 | 《中国曲艺志·湖北卷》，第715页 |
| 3 | 阳锣鼓 | 肖永春，男，71岁，农民，不识字 | 湖北竹溪县 | 《中国民间故事集成·湖北卷》，第368页 |

1-5 八仙渔鼓型

① 八仙中的某位制作渔鼓并传唱　a. 张果老　b. 吕洞宾　c. 汉钟离

② 乐器被孙悟空打碎，又被鲁班修好

③ 这就是渔鼓及其乐曲的来历　$a_1$. b. c. 渔鼓　$a_2$. 哦嗬腔　c. 道情

| 编号 | 故事题目 | 讲述人 | 流传区域 | 文献出处 |
|---|---|---|---|---|
| 1 | 汉钟离与道情 | 杨焕育，男，48岁，演员，大专 | 山西芮城县 | 《中国民间故事集成·山西卷》，第300页 |

| 编号 | 故事题目 | 讲述人 | 流传区域 | 文献出处 |
|---|---|---|---|---|
| 2 | 渔鼓筒的传说 | 无 | 安徽 | 《中国曲艺志·安徽卷》，第489页 |
| 3 | 渔鼓起源的传说 | 无 | 河南 | 《中国曲艺志·河南卷》，第549页 |
| 4 | 哦嗬腔的由来 | 无 | 湖北 | 《中国曲艺志·湖北卷》，第712页 |
| 5 | 渔鼓筒的由来 | 无 | 湖北 | 《中国曲艺志·湖北卷》，第713页 |
| 6 | 渔鼓祖师的传说 | 无 | 湖北 | 《中国曲艺志·湖北卷》，第714页 |
| 7 | 渔鼓筒的来历 | 无 | 湖南 | 《中国曲艺志·湖南卷》，第524页 |

2. 人制音乐系列

2-1 始祖制乐型

a. 布洛陀制鼓饰星星，人们擂鼓驱恶

b. 尧听芦竹泉水声，命人制芦笙

c. 舜造音律和玉琯，赠方回。舜战蟒死后，方回吹玉琯

d. 伏羲制琴似凤鸣，文王丧子增六弦，武王传承添七弦

| 编号 | 故事题目 | 讲述人 | 流传区域 | 文献出处 |
|---|---|---|---|---|
| 1 | 地上的星星 | 芩水钦，男，60岁，农民，不识字 | 广西壮族，西林县 | 《中国民间故事集成·广西卷》，第86—87页 |
| 2 | 吹芦笙的来历 | 吴仲华，男，干部，初中 | 湖南侗族，城步县 | 《中国民间故事集成·湖南卷》，第498页 |
| 3 | 歌仙方回教韶乐 | 王安仔，男，74岁，农民，高小 | 湖南宁远县 | 《中国民间故事集成·湖南卷》，第234—235页 |
| 4 | 瑶琴的来历 | 张玉丰，男，66岁，农民，私塾 | 四川巴县 | 《中国民间故事集成·四川卷》（上册），第80页 |

2-2 人仿天制型

① 人间听到天上的音乐

② 人成功仿制乐器及乐曲　a. 芦笙　b. 玉屏箫

| 编号 | 故事题目 | 讲述人 | 流传区域 | 文献出处 |
|------|---------|--------|---------|---------|
| 1 | 芦笙七音调 | 陆奶，女，68岁，农民，不识字 | 广西侗族，龙胜县 | 《中国民间故事集成·广西卷》，第361—362页 |
| 2 | 芦笙的传说 | 唐德海，男，78岁，歌手，不识字 | 贵州苗族，雷山县 | 《中国民间故事集成·贵州卷》，第443—445页 |
| 3 | 玉屏洞箫传仙韵 | 佚名，男，47岁，退休教师，中学 | 贵州玉屏县 | 《中国民间故事集成·贵州卷》，第437—439页 |

2-3 杜绝食老型

① 传统分食死人

② 儿子不忍分食过世的母亲

③ 做乐器使人理解或与人对抗　a. 芦笙　b. 鼓

④ 食老习俗消失，人们改用音乐悼念

| 编号 | 故事题目 | 讲述人 | 流传区域 | 文献出处 |
|------|---------|--------|---------|---------|
| 1 | 铸铜鼓 | 韦公，男，60岁，农民，不识字 | 广西壮族，上林县 | 《中国民间故事集成·广西卷》，第87—88页 |
| 2 | 吹起芦笙打起鼓 | 马顺友，男，53岁，农民 | 四川苗族，盐边县 | 《中国民间故事集成·四川卷》（下册），第1355—1356页 |
| 3 | 芦笙与葬礼 | 杨大爹 | 云南苗族 | 《中国民间故事集成·云南卷》（下册），第926页 |

2-4 打鱼还经型

① 经书受损　a. 被动物吃了　b. 落水

② 制乐器寻回经书　a. 制木鱼、牛皮鼓、羊皮鼓等打击乐器敲出经书　b. 制芦笙吹出经文

| 编号 | 故事题目 | 讲述人 | 流传区域 | 文献出处 |
|---|---|---|---|---|
| 1 | 敲木鱼 | 陈茂生，男，55岁，医生，大专 | 福建福安市 | 《中国民间故事集成·福建卷》，第177—178页 |
| 2 | 波赛和芦笙 | 吴有才，男，50岁，农民，不识字 | 广西苗族，西林县 | 《中国民间故事集成·广西卷》，第359—360页 |
| 3 | 敲木鱼和牛皮鼓的由来 | 潘老五，男，66岁，农民，小学 | 贵州苗族，凯里市 | 《中国民间故事集成·贵州卷》，第497页 |
| 4 | 和尚为什么敲打木鱼 | 孔祥能，男，40岁，农民，初中 | 贵州威宁县 | 《中国民间故事集成·贵州卷》，第523页 |
| 5 | 神鼓舞 | 娘本加，藏族，54岁，牧民 | 青海藏族，同仁县 | 《中国民间故事集成·青海卷》，第229—230页 |
| 6 | 打鱼还经和打牛还经 | 刘光庆，男，苗族，农民 | 四川珙县 | 《中国民间故事集成·四川卷》（下册），第1357—1358页 |
| 7 | 木鱼的出处 | 杨首章，男，65岁，不识字，农民 | 四川西充县仁和一带 | 《中国民间文学集成·四川省西充县资料卷》，第121—122页 |
| 8 | 牛皮鼓的传说 | 杨世贵 | 云南苗族 | 《中国民间故事集成·云南卷》（下册），第791页 |

2-5 杀蛇做鼓型

① 人们要消灭害人的蟒蛇

② 英雄杀蛇

③ 用蛇皮做鼓

| 编号 | 故事题目 | 讲述人 | 流传区域 | 文献出处 |
|---|---|---|---|---|
| 1 | 鼓楼的传说（一） | 李少平，男，70岁，退休工人，初小 | 天津南开区 | 《中国民间故事集成·天津卷》，第245—246页 |
| 2 | 手鼓的来历 | 吾甫尔大毛拉，男，宗教人士 | 新疆维吾尔族，库车县 | 《中国民间故事集成·新疆卷》（上册），第524—525页 |
| 3 | 达甫的传说 | 肉恰依克，男，55岁，干部，中专 | 新疆塔吉克族，塔什库尔干塔吉克自治县 | 《中国民间故事集成·新疆卷》（上册），第525—526页 |

2-6 梆打木鱼型

① 狗跟着某人

② 一和尚告诉那人，狗要吃他

③ 狗被打死，变成了蛇，杀那人后死亡

④ 和尚埋葬狗和人，坟中长出两棵树，狗的树继续欺负人的树

⑤ 和尚把狗的树做成木鱼，人的树做成梆子

⑥ 这就是木鱼的来历，以后梆子敲打木鱼

| 编号 | 故事题目 | 讲述人 | 流传区域 | 文献出处 |
|---|---|---|---|---|
| 1 | 木鱼的由来 | 鲁秀英 | 安徽当涂县 | 《中国民间故事集成·安徽卷》，第772—773页 |
| 2 | 木鱼和梆子的由来 | 程光明，男，65岁，离休干部 | 甘肃山丹县 | 《中国民间故事集成·甘肃卷》，第351—352页 |

2-7 骨头唱歌型

① 人救动物　a. 马　b. 蛤蟆　c. 鹰

② 动物因争斗将死，主动让人用自己制作乐器

③ 人用动物的尸骨做乐器　$a_1$. 马头琴　$a_2$. 柯亚克琴　b. 月琴　c. 鹰笛

| 编号 | 故事题目 | 讲述人 | 流传区域 | 文献出处 |
|---|---|---|---|---|
| 1 | 马头琴的传说（一） | 无 | 内蒙古 | 《中国曲艺志·内蒙古卷》，第360页 |
| 2 | 马头琴的传说（二） | 无 | 内蒙古 | 《中国曲艺志·内蒙古卷》，第362页 |
| 3 | 马头琴的传说（三） | 无 | 内蒙古 | 《中国曲艺志·内蒙古卷》，第363页 |
| 4 | 马头琴的传说（一） | 阿拉穆斯 学泉 | 内蒙古蒙古族，呼伦贝尔盟 | 《中国民间故事集成·内蒙古卷》，第465—467页 |

| 编号 | 故事题目 | 讲述人 | 流传区域 | 文献出处 |
|---|---|---|---|---|
| 5 | 马头琴的传说（二） | 巴拉登，民间说书艺人 | 内蒙古蒙古族，昭盟阿鲁科尔沁旗 | 《中国民间故事集成·内蒙古卷》，第467—472页 |
| 6 | 马头琴的传说（三） | 一位老艺人 | 内蒙古蒙古族，原察哈尔盟多伦一带 | 《中国民间故事集成·内蒙古卷》，第472—473页 |
| 7 | 月琴的来历 | 阿牛日洛，男，54岁，教师 | 四川盐源县 | 《中国民间故事集成·四川卷》（下册），第826页 |
| 8 | 掉罗勃左节 | 朱玛勒·可力拜，男，柯尔克孜族，牧民 | 新疆柯尔克孜族，阿合奇县 | 《中国民间故事集成·新疆卷》（上册），第452页 |
| 9 | 鹰笛的传说 | 达尔亚巴伊，男，48岁，干部 | 新疆塔吉克族，塔什库尔干塔吉克自治县 | 《中国民间故事集成·新疆卷》（上册），第534—537页 |
| 10 | 鹰笛 | 帕克尔夏，男，56岁，牧民 | 新疆塔吉克族，塔什库尔干塔吉克自治县 | 《中国民间故事集成·新疆卷》（上册），第537—539页 |

2-8 醒木惊堂型

① a. 魏征说书时唐太宗打盹　b. 魏征斩龙王，龙王在梦中找唐太宗换头

② 魏征拍某物惊醒唐太宗

③ 这就是某乐器的来历　a. 醒木　b. 金签（钱）板

| 编号 | 故事题目 | 讲述人 | 流传区域 | 文献出处 |
|---|---|---|---|---|
| 1 | "醒木"的传说 | 无 | 安徽 | 《中国曲艺志·安徽卷》，第488页 |
| 2 | 评书始祖与"醒木"的由来 | 无 | 湖北 | 《中国曲艺志·湖北卷》，第710页 |

| 编号 | 故事题目 | 讲述人 | 流传区域 | 文献出处 |
|---|---|---|---|---|
| 3 | "醒木"来历的传说 | 无 | 四川 | 《中国曲艺志·四川卷》，第295页 |
| 4 | 四川金钱板来历的传说 | 无 | 四川 | 《中国曲艺志·四川卷》，第296页 |

2-9 太祖封木型

① 朱元璋和兄弟们结拜，以方木为契

② 朱元璋称帝，兄弟们来讨封

③ 朱元璋给兄弟们的方木封名，说书艺人的叫"醒木"，这就是醒木的来历

| 编号 | 故事题目 | 讲述人 | 流传区域 | 文献出处 |
|---|---|---|---|---|
| 1 | 醒木的传说（一） | 无 | 广东 | 《中国曲艺志·广东卷》，第382页 |
| 2 | 醒木与惊堂木 | 无 | 河南 | 《中国曲艺志·河南卷》，第555页 |
| 3 | "醒木"来历的传说 | 无 | 四川 | 《中国曲艺志·四川卷》，第295页 |
| 4 | 说书艺人所用"醒木"来历的传说 | 无 | 浙江 | 《中国曲艺志·浙江卷》，第527页 |

2-10 暗示死讯型

① 汗王的儿子狩猎死去

② 没人敢告诉汗王

③ 乐人用松树和羊肠做乐器，弹奏悲伤的曲子，汗王心知儿子死了

④ 这就是乐器或乐曲的来历　a. 冬不拉　b. 阔布孜琴的《瘸腿野马》

| 编号 | 故事题目 | 讲述人 | 流传区域 | 文献出处 |
|---|---|---|---|---|
| 1 | 冬布拉由来的传说 | 无 | 新疆 | 《中国曲艺志·新疆卷》，第564页 |
| 2 | 瘸腿野马 | 尼合买提·蒙加尼，男，71岁 | 新疆哈萨克族，乌鲁木齐市 | 《中国民间故事集成·新疆卷》（上册），第540—541页 |
| 3 | 柯尔博嘎与冬不拉 | 夏何，哈萨克族，牧民 | 新疆哈萨克族，新源县 | 《中国民间故事集成·新疆卷》（上册），第527—528页 |

2-11 让树唱歌型

① 人们向哈萨克族姑娘提亲

② 姑娘出难题，要求提亲者让松树打动自己

③ 小伙子听见树枝上挂的羊肠震动出声，模仿做出冬不拉琴，打动姑娘

| 编号 | 故事题目 | 讲述人 | 流传区域 | 文献出处 |
|---|---|---|---|---|
| 1 | 冬布拉由来的传说 | 无 | 新疆 | 《中国曲艺志·新疆卷》，第564页 |
| 2 | 冬不拉的传说 | 瓦力别克，男，农民 | 新疆哈萨克族，新源县 | 《中国民间故事集成·新疆卷》（上册），第528—530页 |
| 3 | 冬不拉的由来 | 夏何，男，牧民 | 新疆哈萨克族，新源县 | 《中国民间故事集成·新疆卷》（上册），第530—531页 |

2-12 恋人哀歌型

① 男女相恋

② 女方去世　a. 被野兽咬死　b. 病死

③ 男方作乐思念，这就是乐器及乐曲的来源　a.《芦笙哀歌》b. 装饰铜鼓的星子　c. 吐良　d. 库姆孜琴和《卡木巴尔坎》　e. 冬不拉和《孟勒小伙子》

| 编号 | 故事题目 | 讲述人 | 流传区域 | 文献出处 |
|---|---|---|---|---|
| 1 | 铜鼓上的星子 | 谢民权，男，55岁，农民，不识字 | 广西瑶族，南丹县 | 《中国民间故事集成·广西卷》，第357—358页 |
| 2 | 库木孜与《卡木巴尔坎》由来的传说 | 无 | 新疆 | 《中国曲艺志·新疆卷》，第566页 |
| 3 | 孟勒小伙子 | 阿布拉日，男，60岁，牧民，上过学 | 新疆哈萨克族，新源县 | 《中国民间故事集成·新疆卷》（上册），第544—545页 |
| 4 | 库姆孜的传说 | 托列克·托略干，男，牧民 | 新疆柯尔克孜族，阿图什市 | 《中国民间故事集成·新疆卷》（上册），第532—534页 |
| 5 | 芦笙哀歌 | 李阿砣 | 云南德昂族 | 《中国民间故事集成·云南卷》（下册），第1454页 |
| 6 | 怒劈"特缺" | 沙腰，沙木拉，腰子，木腊孜 | 云南基诺族 | 《中国民间故事集成·云南卷》（下册），第1302—1303页 |
| 7 | 吐良的传说 | 李向前，沙忠伟，春雷 | 云南景颇族 | 《中国民间故事集成·云南卷》（下册），第796页 |

2-13 思子作乐型

① 儿子死了

② 父亲作乐怀念

③ 这就是乐器及其乐曲的来历　a. 葫芦笙　b. 六弦琴　c. 羊肠琴和挽歌

| 编号 | 故事题目 | 讲述人 | 流传区域 | 文献出处 |
|---|---|---|---|---|
| 1 | 瑶琴的来历 | 张玉丰，男，66岁，农民，私塾 | 重庆市巴南区 | 《中国民间故事集成·四川卷》（上册），第80页 |
| 2 | 葫芦笙的来历 | 李国才，女，59岁，干部，小学 | 四川傈僳族，德昌县 | 《中国民间故事集成·四川卷》（下册），第1441—1442页 |
| 3 | 阔加木贾斯的挽歌 | 奥思盘阿里·康巴克，男 | 新疆哈萨克族，尼勒克县 | 《中国民间故事集成·新疆卷》（上册），第542—543页 |

2-14 逆子思母型

① 儿子虐待母亲

② 儿子见羊跪乳　a. 惭愧　b. 女子唱歌使他惭愧

③ 母亲来送饭却意外死亡

④ 儿子得到一块木头　a. 做乐器　b. 做木牌

⑤ 这就是乐器或歌曲的来历　a. 乐器果吉和叙事歌戛锦　b. 畲歌

| 编号 | 故事题目 | 讲述人 | 流传区域 | 文献出处 |
|---|---|---|---|---|
| 1 | 畲歌与祖牌 | 雷官圣，男，72岁，农民，初小 | 福建畲族，宁德市 | 《中国民间故事集成·福建卷》，第 489—490 页 |
| 2 | 果吉 | 补银宝，男，65岁，农民，不识字 | 贵州侗族，榕江县 | 《中国民间故事集成·贵州卷》，第 4476—4477 页 |

2-15 猪皮蒙鼓型

① 某人敲破了鼓

② 渔鼓主人改用猪皮心蒙鼓

③ 从此由杀猪行供应鼓皮

| 编号 | 故事题目 | 讲述人 | 流传区域 | 文献出处 |
|---|---|---|---|---|
| 1 | 还你天鹅皮 | 无 | 山东 | 《中国曲艺志·山东卷》，第 546 页 |
| 2 | 张果老补渔鼓 | 无 | 江苏 | 《中国曲艺志·江苏卷》，第 618 页 |

2-16 敲钟过早型

① 寺院铸钟

② 和尚或仙人帮忙铸钟，嘱咐等他走远再敲

③ 寺院僧人等不及而过早敲钟

④ 钟声只能传到铸钟人走到的位置，所以传不远

（见艾伯华"188 钟的奇迹 II"、顾希佳"○ 钟声止于此"。）

| 编号 | 故事题目 | 讲述人 | 流传区域 | 文献出处 |
|---|---|---|---|---|
| 1 | 宣化城的来历 | 刘世增，男，74岁，市民，小学 | 河北张家口市宣化区 | 《中国民间故事集成·河北卷》，第320—321页 |
| 2 | 罗家寺的钟声传不远 | 白生峨，男，68岁，农民，初中 | 陕西淳化县 | 《中国民间故事集成·陕西卷》，第264—265页 |
| 3 | 静安寺的铜钟 | 静安寺德悟法师 | 上海静安区 | 《中国民间故事集成·上海卷》，第418—419页 |
| 4 | 福泉寺的钟声 | 孙竹康，男，73岁，职员，私塾 | 上海浦东新区 | 《中国民间故事集成·上海卷》，第426—427页 |

2-17 跳进铁水型

① 铸造乐器失败　a. 钟　b. 铜鼓

② 某人跳入或被扔进铁水里　$a_1$. 铸造者的女儿　$a_2$. 童男童女　b. 龙女

③ 乐器铸造成功

| 编号 | 故事题目 | 讲述人 | 流传区域 | 文献出处 |
|---|---|---|---|---|
| 1 | 钟鼓楼的大钟 | 刘振庭，男，81岁 | 北京东城区 | 《中国民间故事集成·北京卷》，第324—325页 |
| 2 | 龙女化铜鼓 | 龙公，男，70岁，农民，不识字 | 广西苗族，南丹县 | 《中国民间故事集成·广西卷》，第356—357页 |
| 3 | 鼓楼大钟亭 | 范锡生，男，50岁，职工，高中 | 江苏南京市 | 《中国民间故事集成·江苏卷》，第319—320页 |
| 4 | 新城鼓楼的传说 | 佟广山 | 内蒙古满族，蒙古地区 | 《中国民间故事集成·内蒙古卷》，第293—294页 |
| 5 | 鼓楼的传说（二） | 张东，男，70岁，退休工人，初小 | 天津南开区 | 《中国民间故事集成·天津卷》，第247—248页 |

3. 曲种创制系列

3-1 卖唱求生型

① 发生灾难

② 某人卖唱乞食

③ 这就是某曲种的来历　a. 唱春　b. 碟子小曲　c. 莺歌柳　d.
耍耍　e. 纺纱小调　f. 花鼓

| 编号 | 故事题目 | 讲述人 | 流传区域 | 文献出处 |
|---|---|---|---|---|
| 1 | 凤阳花鼓的来历 | 刘秉铺 | 安徽凤阳县 | 《中国民间故事集成·安徽卷》，第 738 页 |
| 2 | 二夹弦 | 马璐等，亳州市戏剧研究室干部 | 安徽亳州市 | 《中国民间故事集成·安徽卷》，第 807—808 页 |
| 3 | 莺歌柳的传说 | 无 | 河南 | 《中国曲艺志·河南卷》，第 554 页 |
| 4 | 碟子小曲的由来（一） | 无 | 湖北 | 《中国曲艺志·湖北卷》，第 715 页 |
| 5 | 耍耍 | 田贵全，男，65岁，农民，不识字 | 湖北土家族,恩施市 | 《中国民间故事集成·湖北卷》，第 368—369 页 |
| 6 | 唱春的来历 | 无 | 江苏 | 《中国曲艺志·江苏卷》，第 617 页 |
| 7 | 花鼓起源传说 | 无 | 江苏 | 《中国曲艺志·江苏卷》，第 617 页 |

3-1A 孔子说书型

① 孔子被困某国　a. 蔡国　b. 陈国

② 孔子或弟子编词上街说唱，得到帮助

③ 流传后世，成为某说唱曲种的由来　a. 鼓词　b. 说书　c. 琴书

| 编号 | 故事题目 | 讲述人 | 流传区域 | 文献出处 |
|---|---|---|---|---|
| 1 | 关于琴书的传说 | 无 | 安徽 | 《中国曲艺志·安徽卷》，第 488 页 |
| 2 | 鼓词的起源 | 无 | 河南 | 《中国曲艺志·河南卷》，第 553 页 |
| 3 | 打鼓说书的由来 | 无 | 湖北 | 《中国曲艺志·湖北卷》，第 709 页 |
| 4 | 宣生与先生 | 无 | 江苏 | 《中国曲艺志·江苏卷》，第 616 页 |

3-1B 讨孔子债型

① 孔子周游列国

② 乞丐唱莲花落救孔子

③ 以后乞丐打莲花落讨债

| 编号 | 故事题目 | 讲述人 | 流传区域 | 文献出处 |
|---|---|---|---|---|
| 1 | "莲花落"和快板书 | 张怀胜，男，农民 | 安徽亳州市 | 《中国民间故事集成·安徽卷》，第809—810页 |
| 2 | 阴阳二十四块板 | 张才才，男，57岁，农民，小学 | 河北藁城县 | 《中国民间故事集成·河北卷》，第432—434页 |
| 3 | 孔门讨饭 | 无 | 河南 | 《中国曲艺志·河南卷》，第554页 |

3-2 崔公唱鼓型

① 崔公被发配到淮阴

② 沿途编唱朝廷之事

③ 到淮阴后打鼓演唱，引人学唱，这就是淮海锣鼓的来源

| 编号 | 故事题目 | 讲述人 | 流传区域 | 文献出处 |
|---|---|---|---|---|
| 1 | 工鼓锣起源的传说 | 无 | 江苏 | 《中国曲艺志·江苏卷》，第616页 |
| 2 | 淮海锣鼓的由来 | 任章贤，男，51岁，居民，中学 | 江苏灌云县 | 《中国民间故事集成·江苏卷》，第499页 |

3-3 劳逸结合型

① 某人为劳动者编歌

② 众人唱歌劳动，这就是某曲种的来历　a. 秧歌　b. 情歌　c. 乐亭大鼓　d. 山东大鼓

（见艾伯华"75 情歌的来历 I"。）

| 编号 | 故事题目 | 讲述人 | 流传区域 | 文献出处 |
|---|---|---|---|---|
| 1 | 红军秧 | 田丰朝，男，38岁，农民，小学 | 贵州土家族，沿河县 | 《中国民间故事集成·贵州卷》，第275—277页 |
| 2 | "乐亭大鼓"名称的由来 | 无 | 河北 | 《中国曲艺志·河北卷》，第492页 |
| 3 | 秧歌轶闻 | 无 | 河北 | 《中国戏曲志·河北卷》，第588页 |
| 4 | 山东大鼓的由来 | 无 | 山东 | 《中国曲艺志·山东卷》，第543页 |
| 5 | 情歌的来源 | 张昌欣，男，78岁，农民，不识字 | 陕西镇坪县 | 《中国民间故事集成·陕西卷》，第422页 |

3-4 演戏造桥型

① 汤东杰布要造桥

② 女神托梦让他找七姊妹演戏，得到资金

③ 这就是藏戏的起源

| 编号 | 故事题目 | 讲述人 | 流传区域 | 文献出处 |
|---|---|---|---|---|
| 1 | 藏族戏神 | 无 | 西藏 | 《中国戏曲志·西藏卷》，第281页 |
| 2 | 汤东杰布创建"阿吉拉姆"藏戏 | 无 | 西藏 | 《中国戏曲志·西藏卷》，第282页 |
| 3 | 藏戏鼻祖 | 无 | 西藏 | 《中国戏曲志·西藏卷》，第283页 |

3-5 祛灾曲种型

① 人间发生灾祸　a. 瘟疫　b. 邪魔

② 人们唱歌压下灾祸

③ 形成某曲种　a. 浩德格沁仪式剧　b. 关索戏　c. 折嘎

| 编号 | 故事题目 | 讲述人 | 流传区域 | 文献出处 |
|---|---|---|---|---|
| 1 | 浩德格沁的传说（一） | 无 | 内蒙古 | 《中国戏曲志·内蒙古卷》，第481页 |

| 编号 | 故事题目 | 讲述人 | 流传区域 | 文献出处 |
|---|---|---|---|---|
| 2 | 浩德格沁的传说（二） | 无 | 内蒙古 | 《中国戏曲志·内蒙古卷》，第481页 |
| 3 | 折嘎起源的传说 | 无 | 四川 | 《中国曲艺志·四川卷》，第297页 |
| 4 | 关索戏驱逐瘟疫 | 无 | 云南 | 《中国戏曲志·云南卷》，第535页 |

3-6 切莫回头型

① 李世民带兵过河无桥

② 龙王命虾兵蟹将搭桥，帮助过河，但不准李回头看

③ 李回头看，虾兵蟹将尽数散去，将士均落水而死

④ 李社坛超度，这就是太平鼓的起源

| 编号 | 故事题目 | 讲述人 | 流传区域 | 文献出处 |
|---|---|---|---|---|
| 1 | 单鼓起源的传说 | 无 | 黑龙江 | 《中国曲艺志·黑龙江卷》，第611页 |
| 2 | 单鼓起源的传说 | 无 | 吉林 | 《中国曲艺志·吉林卷》，第466页 |
| 3 | 太平鼓的传说 | 无 | 辽宁 | 《中国曲艺志·辽宁卷》，第460页 |

3-7 狐仙三角型

① 青年和狐仙对歌相恋

② 他们和另一人组成三角班，专唱不平事

③ 三角戏流传

| 编号 | 故事题目 | 讲述人 | 流传区域 | 文献出处 |
|---|---|---|---|---|
| 1 | 三角班的来历 | 刘世贵，男，79岁，老艺人，粗识文字 | 江西吉水县 | 《中国民间故事集成·江西卷》，第462—464页 |
| 2 | 樵夫与狐仙 | 无 | 福建 | 《中国戏曲志·福建卷》，第602页 |
| 3 | 三角戏 | 黄有才，男，60岁，农民，初小 | 福建光泽县 | 《中国民间故事集成·福建卷》，第492页 |

4. 乐曲编创系列

4-1 自然灵感型

① 某人看到自然景物或听见自然声响

② 创作出某乐曲

| 编号 | 故事题目 | 讲述人 | 流传区域 | 文献出处 |
|---|---|---|---|---|
| 1 | 石玉昆巧编新书 | 无 | 北京 | 《中国曲艺志·北京卷》，第 573 页 |
| 2 | 程砚秋擅创新腔 | 无 | 北京 | 《中国戏曲志·北京卷》，第 1012 页 |
| 3 | 何博众谱《雨打芭蕉》 | 何汝根，男，82岁，居民，大学 | 广东番禺县 | 《中国民间故事集成·广东卷》，第 197—198 页 |
| 4 | 关汉卿作《西厢记》的传说 | 无 | 河北 | 《中国戏曲志·河北卷》，第 575 页 |
| 5 | 秀才编戏 | 无 | 河南 | 《中国戏曲志·河南卷》，第 575 页 |
| 6 | 王子祥的纂弄纂 | 无 | 山东 | 《中国曲艺志·山东卷》，第 562 页 |

4-2 编歌赞颂型

人们为歌颂某个团体、人物或事迹，编出歌曲。

| 编号 | 故事题目 | 讲述人 | 流传区域 | 文献出处 |
|---|---|---|---|---|
| 1 | 《八月桂花遍地开》的由来 | 无 | 安徽 | 《中国曲艺志·安徽卷》，第 511 页 |
| 2 | 汪庭有和他的《绣金匾》 | 无 | 甘肃 | 《中国曲艺志·甘肃卷》，第 644 页 |
| 3 | 绣花姐妹 | 赵志明，男，60 岁，瑶族，农民，不识字 | 广东瑶族，乳源瑶族自治县 | 《中国民间故事集成·广东卷》，第 1049—1050 页 |

| 编号 | 故事题目 | 讲述人 | 流传区域 | 文献出处 |
|---|---|---|---|---|
| 4 | 瑶族猎人德实 | 邓安利，男，38岁，武装干部，高中 | 广东瑶族，乳源瑶族自治县 | 《中国民间故事集成·广东卷》，第255—257页 |
| 5 | 诺德仲的传说 | 陈义彬，男，48岁，农民，初中 | 贵州苗族，贵阳市花溪区 | 《中国民间故事集成·贵州卷》，第471—474页 |
| 6 | 林文英与《林格兰就义》 | 无 | 海南 | 《中国戏曲志·海南卷》，第570页 |
| 7 | 犒赏银票二万两 | 无 | 新疆 | 《中国曲艺志·新疆卷》，第559页 |
| 8 | 父亲的教导 | 布图森，女，58岁 | 新疆蒙古族，布尔津县 | 《中国民间故事集成·新疆卷》（上册），第548—549页 |

### 4-3 编歌劝善型

① 某人为劝善而编歌　a. 仙人　b. 孔子

② 这就是曲艺或乐器的来历　a₁. 道情　a₂. 莲花落　a₃. 大鼓 a₄. 宣卷　b. 三弦和三弦书

| 编号 | 故事题目 | 讲述人 | 流传区域 | 文献出处 |
|---|---|---|---|---|
| 1 | "莲花落"的传说 | 无 | 河北 | 《中国曲艺志·河北卷》，第490页 |
| 2 | 三弦书的起源（二） | 无 | 河南 | 《中国曲艺志·河南卷》，第553页 |
| 3 | 大鼓的起源（一） | 无 | 河南 | 《中国曲艺志·河南卷》，第553页 |
| 4 | 渔鼓起源的传说（一） | 无 | 湖南 | 《中国曲艺志·湖南卷》，第524页 |
| 5 | 渔鼓起源的传说（二） | 无 | 湖南 | 《中国曲艺志·湖南卷》，第525页 |
| 6 | 宣卷的传说 | 无 | 江苏 | 《中国曲艺志·江苏卷》，第618页 |
| 7 | 高安道情的由来 | 无 | 江西 | 《中国曲艺志·江西卷》，第649页 |

4-3A 失明劝善型

① 某人失明

② a. 顺从神意　b. 烦闷

③ 编曲劝善

| 编号 | 故事题目 | 讲述人 | 流传区域 | 文献出处 |
|---|---|---|---|---|
| 1 | 郑之珍二易《劝善记》 | 无 | 安徽 | 《中国戏曲志·安徽卷》，第 575 页 |
| 2 | 永康鼓词艺人以古仁为祖师爷的传说 | 无 | 浙江 | 《中国曲艺志·浙江卷》，第 524 页 |
| 3 | 盲举人创丽水鼓词的传说 | 无 | 浙江 | 《中国曲艺志·浙江卷》，第 528 页 |

4-4 编歌感叹型

① 一段不幸的遭遇　a. 爱情悲剧　b. 不得志　c. 离乡　d. 动物死亡

② 人们编歌感叹

| 编号 | 故事题目 | 讲述人 | 流传区域 | 文献出处 |
|---|---|---|---|---|
| 1 | 李海舟郁闷之中写唱词 | 无 | 甘肃 | 《中国曲艺志·甘肃卷》，第 643 页 |
| 2 | 招子庸出版《粤讴》救裙钗 | 无 | 广东 | 《中国曲艺志·广东卷》，第 379 页 |
| 3 | 南音《叹五更》传说（二） | 无 | 广东 | 《中国曲艺志·广东卷》，第 379 页 |
| 4 | 南音《叹五更》传说（一） | 无 | 广东 | 《中国曲艺志·广东卷》，第 379 页 |
| 5 | 自梳女 | 罗翠霞，女，69 岁，退休工人，小学 | 广东顺德市 | 《中国民间故事集成·广东卷》，第 721—724 页 |
| 6 | "末伦"形成的传说 | 无 | 广西 | 《中国曲艺志·广西卷》，第 378 页 |

续表

| 编号 | 故事题目 | 讲述人 | 流传区域 | 文献出处 |
|---|---|---|---|---|
| 7 | 达稳遗留"勒脚"歌 | 无 | 广西 | 《中国曲艺志·广西卷》，第381页 |
| 8 | 陈西名赠诗"会嫦娥" | 无 | 广西 | 《中国曲艺志·广西卷》，第383页 |
| 9 | 粤曲曲目《梦醒忆红妆》的来由 | 无 | 广西 | 《中国曲艺志·广西卷》，第385页 |
| 10 | 两世姻缘 | 吴道德，男，69岁，农民、歌师，识汉文 | 广西侗族，三江县 | 《中国民间故事集成·广西卷》，第529—534页 |
| 11 | 琼剧《搜书院》与琼台书院 | 无 | 海南 | 《中国戏曲志·海南卷》，第558页 |
| 12 | 砂子堵墙 | 胡翠玉，女，50岁，农民，不识字 | 湖南蓝山县 | 《中国民间故事集成·湖南卷》，第745—747页 |
| 13 | "拆散人家"伤心泪 | 无 | 内蒙古 | 《中国戏曲志·内蒙古卷》，第485页 |
| 14 | 狄青的故事 | 无 | 青海 | 《中国戏曲志·青海卷》，第438页 |
| 15 | 四季情歌 | 王树瑜，男，42岁，会计，小学 | 山东临沂市，兰陵县 | 《中国民间故事集成·山东卷》，第807—811页 |
| 16 | 萨依麻克的黄河曲 | 萨依拉吾·苏列米诺夫 | 新疆哈萨克族，额敏县 | 《中国民间故事集成·新疆卷》（上册），第543页 |
| 17 | 带绊的黄骠马 | 玛尼答尔，女，75岁，农民 | 新疆蒙古族，阿勒泰市 | 《中国民间故事集成·新疆卷》（上册），第549—550页 |
| 18 | 洁白的母驼 | 玛尼答尔，女，75岁，农民 | 新疆蒙古族，阿勒泰市 | 《中国民间故事集成·新疆卷》（上册），第549页 |
| 19 | 漂亮的羯山羊 | 泰宾太，男，73岁，农民 | 新疆蒙古族，阿勒泰市 | 《中国民间故事集成·新疆卷》（上册），第553页 |
| 20 | 丢了袍带的姑娘 | 玛尼答尔，女，75岁，农民 | 新疆蒙古族，阿勒泰市 | 《中国民间故事集成·新疆卷》（上册），第554—555页 |
| 21 | 菊部头二进德寿宫 | 周密《癸辛杂识》 | 浙江 | 《中国戏曲志·浙江卷》，第712页 |

4-5 编歌抨击型

① 权贵迫害百姓

② 某人编歌揭露

| 编号 | 故事题目 | 讲述人 | 流传区域 | 文献出处 |
|---|---|---|---|---|
| 1 | 穷画师编唱渔鼓词 | 无 | 安徽 | 《中国曲艺志·安徽卷》，第 501 页 |
| 2 | 桐城忌演《乌金记》 | 无 | 安徽 | 《中国戏曲志·安徽卷》，第 578 页 |
| 3 | 《如此照相》的创作过程 | 无 | 北京 | 《中国曲艺志·北京卷》，第 594 页 |
| 4 | 西景萌禁唱《三上桥》 | 无 | 河北 | 《中国戏曲志·河北卷》，第 576 页 |
| 5 | 为遮丑禁演《化缘》 | 无 | 河北 | 《中国戏曲志·河北卷》，第 592 页 |
| 6 | 成兆才编戏 | 杨老歪，男，63 岁，农民，小学 | 河北滦南县 | 《中国民间故事集成·河北卷》，第 156—157 页 |
| 7 | 感天动地陕妇冤 | 无 | 河南 | 《中国戏曲志·河南卷》，第 574 页 |
| 8 | 李百川借题发挥痛斥日本侵略军和汉奸 | 无 | 湖北 | 《中国戏曲志·湖北卷》，第 507 页 |
| 9 | 《丁成巧得妻》的流传 | 无 | 吉林 | 《中国曲艺志·吉林卷》，第 468 页 |
| 10 | 不准演唱《显应桥》 | 无 | 江苏 | 《中国曲艺志·江苏卷》，第 622 页 |
| 11 | 徐立业当周发乾之面唱《周发乾杀妻》 | 无 | 江苏 | 《中国曲艺志·江苏卷》，第 633 页 |
| 12 | 汤公梦仙 | 无 | 江西 | 《中国戏曲志·江西卷》，第 737 页 |
| 13 | 徐世溥写戏讽降臣 | 无 | 江西 | 《中国戏曲志·江西卷》，第 739 页 |
| 14 | 《玉凤簪》的来由 | 无 | 宁夏 | 《中国戏曲志·宁夏卷》，第 396 页 |

续表

| 编号 | 故事题目 | 讲述人 | 流传区域 | 文献出处 |
|---|---|---|---|---|
| 15 | 《走雪山》和曹福楼 | 无 | 山西 | 《中国戏曲志·山西卷》，第 621 页 |
| 16 | 张云庭与"冰巴凉" | 无 | 陕西 | 《中国曲艺志·陕西卷》，第 628 页 |
| 17 | 《白玉钿》的构思 | 无 | 陕西 | 《中国戏曲志·陕西卷》，第 671 页 |
| 18 | 新疆曲子曲目《下三屯》的来历 | 无 | 新疆 | 《中国曲艺志·新疆卷》，第 554 页 |
| 19 | "说因果"由来的传说 | 无 | 浙江 | 《中国曲艺志·浙江卷》，第 528 页 |
| 20 | 俞笑飞十骂"米蛀虫" | 无 | 浙江 | 《中国曲艺志·浙江卷》，第 535 页 |
| 21 | 李渔的半本戏 | 诸葛珮《半本戏》 | 浙江 | 《中国戏曲志·浙江卷》，第 714 页 |
| 22 | 半本戏 | 狼揽胜，男，70岁，老艺人，初小 | 浙江兰溪市 | 《中国民间故事集成·浙江卷》，第 182—183 页 |

## 二、音乐传承类（5—8 系列）

### 5. 音乐传习系列

5-1 蹄印在身型

① 格萨尔王老了，马蹄踩死青蛙

② 格萨尔王把青蛙的血肉撒向天空，祈祷它帮自己传播业绩

③ 从此说唱艺人的身上都有马蹄印

| 编号 | 故事题目 | 讲述人 | 流传区域 | 文献出处 |
|---|---|---|---|---|
| 1 | 岭仲艺人身上的马蹄印 | 无 | 西藏 | 《中国曲艺志·西藏卷》，第 214 页 |
| 2 | 格萨尔王与说唱艺人 | 旺秋，男，藏医 | 西藏那曲市 | 《中国民间故事集成·西藏卷》，第 97—98 页 |

5-2 神授艺人型

① 某人梦见　a. 英雄教他唱歌　b. 英雄帮助他　c. 史诗书

② 醒来后精神恍惚

③ 病好后会唱史诗了

| 编号 | 故事题目 | 讲述人 | 流传区域 | 文献出处 |
|---|---|---|---|---|
| 1 | 扎巴老人的神授传说 | 无 | 西藏 | 《中国曲艺志·西藏卷》，第 214 页 |
| 2 | 玉梅的神授传说 | 无 | 西藏 | 《中国曲艺志·西藏卷》，第 217 页 |
| 3 | 桑珠的神授传说 | 无 | 西藏 | 《中国曲艺志·西藏卷》，第 218 页 |
| 4 | 边梦边说唱岭仲的曲礼 | 无 | 西藏 | 《中国曲艺志·西藏卷》，第 218 页 |
| 5 | "天传神授"的《玛纳斯》 | 无 | 新疆 | 《中国曲艺志·新疆卷》，第 567 页 |

5-3 帝王推广型

① 统治者欣赏某种曲艺

② 赐御书表彰或下令传唱

③ 曲艺传遍天下

| 编号 | 故事题目 | 讲述人 | 流传区域 | 文献出处 |
|---|---|---|---|---|
| 1 | 康熙皇帝夜巡得南音 | 无 | 福建 | 《中国曲艺志·福建卷》，第 421 页 |
| 2 | "御前清客"的来源 | 无 | 福建 | 《中国曲艺志·福建卷》，第 432 页 |
| 3 | "五少芳贤"的传说 | 无 | 福建 | 《中国曲艺志·福建卷》，第 432 页 |
| 4 | "莲花落"的传说 | 无 | 河北 | 《中国曲艺志·河北卷》，第 490 页 |
| 5 | 唐太宗和戏 | 无 | 河南 | 《中国戏曲志·河南卷》，第 572 页 |

| 编号 | 故事题目 | 讲述人 | 流传区域 | 文献出处 |
|---|---|---|---|---|
| 6 | "番邦鼓"的由来 | 无 | 湖北 | 《中国曲艺志·湖北卷》，第 714 页 |
| 7 | 越调 | 刘文坡，男，45岁，演员，初小 | 湖北丹江口市 | 《中国民间故事集成·湖北卷》，第 213 页 |
| 8 | 皇帝与"莲花闹" | 无 | 湖南 | 《中国曲艺志·湖南卷》，第 527 页 |
| 9 | "道臣遍天下"的来历 | 无 | 湖南 | 《中国曲艺志·湖南卷》，第 526 页 |
| 10 | 周庄王的传说 | 无 | 辽宁 | 《中国曲艺志·辽宁卷》，第 460 页 |
| 11 | 乾隆命名"四明南词"的传说 | 无 | 浙江 | 《中国曲艺志·浙江卷》，第 530 页 |

### 5-4 名人扶持型

名人喜爱唱歌，扶植或传唱。

| 编号 | 故事题目 | 讲述人 | 流传区域 | 文献出处 |
|---|---|---|---|---|
| 1 | 歌仙与牧童佛子 | 无 | 广东化州市 | 《中国民间故事集成·广东卷》，第 344—345 页 |
| 2 | 苏东坡学民谣 | 张绍煌，男，59岁，教师，中专 | 海南儋州市 | 《中国民间故事集成·海南卷》，第 51 页 |
| 3 | 曲吉嘉措与古情歌 | 白光达烈，男，土族，精通汉、藏两种语言 | 青海土族，互助县 | 《中国民间故事集成·青海卷》，第 78—79 页 |
| 4 | 程砚秋资助五音戏 | 无 | 山东 | 《中国戏曲志·山东卷》，第 650 页 |
| 5 | "王学士念曲子，康状元演杂剧"的美谈 | 无 | 陕西 | 《中国曲艺志·陕西卷》，第 626 页 |

### 5-5 抄录传唱型

某人抄录大量曲本，以此推广歌曲。

| 编号 | 故事题目 | 讲述人 | 流传区域 | 文献出处 |
|---|---|---|---|---|
| 1 | 覃文臻手抄广西文场唱本 | 无 | 广西 | 《中国曲艺志·广西卷》，第383页 |
| 2 | 四也挑歌传侗乡 | 吴生贤，男，44岁，歌师，小学 | 贵州侗族，从江县 | 《中国民间故事集成·贵州卷》，第180—182页 |
| 3 | 李小舫和《评戏大观》 | 无 | 吉林 | 《中国戏曲志·吉林卷》，第477页 |

5-6 名家指点型

① 某人演出

② 名家观看后指点不足

③ 某人再演时更好了

| 编号 | 故事题目 | 讲述人 | 流传区域 | 文献出处 |
|---|---|---|---|---|
| 1 | 范长江现场评戏 | 无 | 安徽 | 《中国戏曲志·安徽卷》，第583页 |
| 2 | 挨摞正是学艺时 | 无 | 北京 | 《中国曲艺志·北京卷》，第582页 |
| 3 | 谭鑫培给杨小楼说戏 | 无 | 北京 | 《中国戏曲志·北京卷》，第1008页 |
| 4 | 不速之客 | 无 | 辽宁 | 《中国曲艺志·辽宁卷》，第450页 |
| 5 | 唐韵笙求教 | 无 | 辽宁 | 《中国戏曲志·辽宁卷》，第333页 |
| 6 | 衍圣公热听"武老二" | 无 | 山东 | 《中国曲艺志·山东卷》，第548页 |
| 7 | 衍圣公操琴正宫商 | 无 | 山东 | 《中国曲艺志·山东卷》，第549页 |
| 8 | 杨振雄三学雉尾生 | 无 | 上海 | 《中国曲艺志·上海卷》，第484页 |
| 9 | "就是里弦低了一些" | 无 | 新疆 | 《中国戏曲志·新疆卷》，第553页 |
| 10 | 唐韵笙登门访泰斗 | 无 | 云南 | 《中国戏曲志·云南卷》，第518页 |

5-7 一字千金型

某人听唱后，建议艺人在表演中改一个字，艺人大受裨益。

| 编号 | 故事题目 | 讲述人 | 流传区域 | 文献出处 |
|------|----------|--------|----------|----------|
| 1 | 一字师 | 无 | 河南 | 《中国曲艺志·河南卷》，第 537 页 |
| 2 | 一字千金 | 无 | 湖北 | 《中国曲艺志·湖北卷》，第 709 页 |
| 3 | 祝敏请客 | 无 | 辽宁 | 《中国曲艺志·辽宁卷》，第 456 页 |

5-8 严师高徒型

① 父母或师父教学严格，痛打徒弟

② 徒弟成功

| 编号 | 故事题目 | 讲述人 | 流传区域 | 文献出处 |
|------|----------|--------|----------|----------|
| 1 | 荀词慧生是我名 | 无 | 河北 | 《中国戏曲志·河北卷》，第 593 页 |
| 2 | 一巴掌 | 无 | 河北 | 《中国戏曲志·河北卷》，第 594 页 |
| 3 | 康阎王的故事 | 无 | 宁夏 | 《中国戏曲志·宁夏卷》，第 400 页 |
| 4 | "筱吉仙" 责妻教徒 | 无 | 山西 | 《中国戏曲志·山西卷》，第 611 页 |
| 5 | 邵文滨痛打筱文滨 | 无 | 上海 | 《中国戏曲志·上海卷》，第 801 页 |
| 6 | "真是我的亲爹" | 无 | 天津 | 《中国曲艺志·天津卷》，第 824 页 |

5-9 听音特招型

① 某人无意间的嗓音惊动名角或总管　a. 念经　b. 喊地摊　c. 卖粪

② 被邀请学艺

③ 该人学艺成名

| 编号 | 故事题目 | 讲述人 | 流传区域 | 文献出处 |
|---|---|---|---|---|
| 1 | 残疾乞儿学戏成名 | 无 | 湖南 | 《中国戏曲志·湖南卷》，第 547 页 |
| 2 | 名师邀请徒弟"拜先生" | 无 | 上海 | 《中国戏曲志·上海卷》，第 800 页 |
| 3 | 罗香圃闻声收高徒 | 无 | 云南 | 《中国戏曲志·云南卷》，第 518 页 |

### 5-10 因材施教型

师父按照徒弟的特点，因材施教。

| 编号 | 故事题目 | 讲述人 | 流传区域 | 文献出处 |
|---|---|---|---|---|
| 1 | 周全的故事 | 无 | 江苏 | 《中国戏曲志·江苏卷》，第 844 页 |
| 2 | 周全教徒有方 | 无 | 山东 | 《中国戏曲志·山东卷》，第 645 页 |
| 3 | 孙仁玉慧眼识箴俗 | 无 | 陕西 | 《中国戏曲志·陕西卷》，第 675 页 |

### 5-11 博采众长型

艺人到处学习，奠定成功的基础。

| 编号 | 故事题目 | 讲述人 | 流传区域 | 文献出处 |
|---|---|---|---|---|
| 1 | 谭富英甘心为人"挎刀" | 无 | 北京 | 《中国戏曲志·北京卷》，第 1011 页 |
| 2 | 陈长枝多良师 | 无 | 福建 | 《中国曲艺志·福建卷》，第 426 页 |
| 3 | "跟踪解放军" | 无 | 辽宁 | 《中国曲艺志·辽宁卷》，第 458 页 |
| 4 | 赵树理学说书 | 栗守田，男，63 岁，编剧，中专 | 山西长治市 | 《中国民间故事集成·山西卷》，第 129—130 页 |
| 5 | 廉笑昆发难王本林 | 无 | 陕西 | 《中国曲艺志·陕西卷》，第 635 页 |

## 5-11A 郑佑学琴型

郑佑求教白素娟、马湘兰等人，琴艺大精。

| 编号 | 故事题目 | 讲述人 | 流传区域 | 文献出处 |
|---|---|---|---|---|
| 1 | 郑佑痴学艺益精 | 无 | 福建 | 《中国曲艺志·福建卷》，第429页 |
| 2 | 郑佑学琴 | 李亚来，男，64岁，干部，高小 | 福建惠安县 | 《中国民间故事集成·福建卷》，第111—113页 |

## 5-12 认师为父型

① a. 一徒不能拜二师　b. 师父无嗣

② 互认义父义子

| 编号 | 故事题目 | 讲述人 | 流传区域 | 文献出处 |
|---|---|---|---|---|
| 1 | "谭徒马儿"受提掖 | 无 | 北京 | 《中国戏曲志·北京卷》，第1015页 |
| 2 | 师徒成父子 | 无 | 福建 | 《中国曲艺志·福建卷》，第435页 |
| 3 | 固桐晟拜师认义父 | 无 | 吉林 | 《中国曲艺志·吉林卷》，第470页 |

## 5-13 报答恩师型

① 艺人和师父　a. 分开　b. 师父看不上他　c. 偷学未拜师

② 师父病倒

③ 艺人赠银或治丧

| 编号 | 故事题目 | 讲述人 | 流传区域 | 文献出处 |
|---|---|---|---|---|
| 1 | 侯俊山不忘蒙师 | 无 | 北京 | 《中国戏曲志·北京卷》，第1011页 |
| 2 | 杨林说书还债报施恩 | 无 | 贵州 | 《中国曲艺志·贵州卷》，第339页 |
| 3 | 侯俊山报德助塾师 | 无 | 河北 | 《中国戏曲志·河北卷》，第579页 |
| 4 | 敬师爱艺的戏曲之乡 | 无 | 河北 | 《中国戏曲志·河北卷》，第594页 |

| 编号 | 故事题目 | 讲述人 | 流传区域 | 文献出处 |
|---|---|---|---|---|
| 5 | 周尔康报恩 | 无 | 四川 | 《中国曲艺志·四川卷》，第 290 页 |
| 6 | 孙洪云尊师重义 | 无 | 四川 | 《中国曲艺志·四川卷》，第 292 页 |
| 7 | 侯一尘典当葬师 | 无 | 天津 | 《中国曲艺志·天津卷》，第 827 页 |
| 8 | 马凤贤孝师 | 无 | 新疆 | 《中国曲艺志·新疆卷》，第 556 页 |

5-14 学艺受阻型

① 某人被禁止学唱歌　a. 家族嫌唱曲败坏家风　b. 主人禁止奴隶学唱

② 主角继续唱或停唱　$a_1$. 演唱者禁止入庙、入坟　$a_2$. 抛家学艺　$a_3$. b. 坚持获认可

| 编号 | 故事题目 | 讲述人 | 流传区域 | 文献出处 |
|---|---|---|---|---|
| 1 | 胡普伢冒死学戏 | 唐小田，张建初 | 安徽安庆市 | 《中国民间故事集成·安徽卷》，第 788—790 页 |
| 2 | 不准姓王 | 无 | 福建 | 《中国戏曲志·福建卷》，第 599 页 |
| 3 | 解长春收徒打官司 | 无 | 甘肃 | 《中国曲艺志·甘肃卷》，第 641 页 |
| 4 | 李海舟写词答岳翁 | 无 | 甘肃 | 《中国曲艺志·甘肃卷》，第 643 页 |
| 5 | 张舍儿别家 | 无 | 甘肃 | 《中国曲艺志·甘肃卷》，第 651 页 |
| 6 | 刘氏兄弟改名唱曲 | 无 | 甘肃 | 《中国曲艺志·甘肃卷》，第 651 页 |
| 7 | "曲子李" 名字的由来 | 无 | 甘肃 | 《中国曲艺志·甘肃卷》，第 657 页 |
| 8 | 戏子沟 | 无 | 甘肃 | 《中国戏曲志·甘肃卷》，第 622 页 |
| 9 | 张舍儿别家 | 无 | 甘肃 | 《中国戏曲志·甘肃卷》，第 630 页 |

续表

| 编号 | 故事题目 | 讲述人 | 流传区域 | 文献出处 |
|---|---|---|---|---|
| 10 | 刘三娘与甘王 | 吴世初，男，60岁，农民，初小 | 广西桂平市 | 《中国民间故事集成·广西卷》，第209—211页 |
| 11 | 名伶死里逃生 | 陈鹤亭，男，63岁，干部，大学 | 海南文昌市 | 《中国民间故事集成·海南卷》，第120页 |
| 12 | 刘明光三制坠子弦 | 无 | 河南 | 《中国曲艺志·河南卷》，第537页 |
| 13 | 黑子的心计 | 无 | 河南 | 《中国戏曲志·河南卷》，第578页 |
| 14 | 常先生和徐大国 | 无 | 吉林 | 《中国曲艺志·吉林卷》，第468页 |
| 15 | 大浪和二浪 | 无 | 吉林 | 《中国曲艺志·吉林卷》，第469页 |
| 16 | 王煦英难闯旧规 | 无 | 江苏 | 《中国曲艺志·江苏卷》，第625页 |
| 17 | 小喇嘛出寺为说书 | 无 | 内蒙古 | 《中国曲艺志·内蒙古卷》，第359页 |
| 18 | 夫妻白菜心 | 吕琦，男，68岁，退休教师 | 山西吉县 | 《中国民间故事集成·山西卷》，第305—306页 |
| 19 | 名旦角万金子 | 梁力，男，67岁，干部，初中 | 山西襄汾县 | 《中国民间故事集成·山西卷》，第302页 |
| 20 | 文庙里为何没有康海的牌位 | 无 | 陕西 | 《中国曲艺志·陕西卷》，第626页 |
| 21 | 梁金明弃商学艺 | 无 | 陕西 | 《中国曲艺志·陕西卷》，第632页 |
| 22 | 锁不住的高迎春 | 无 | 陕西 | 《中国曲艺志·陕西卷》，第634页 |
| 23 | 刘志鹏带副竹板复员回家 | 无 | 陕西 | 《中国曲艺志·陕西卷》，第636页 |
| 24 | "破鞋赵"亮嗓奇闻 | 无 | 天津 | 《中国曲艺志·天津卷》，第823页 |
| 25 | 张伯扬偷着上电台 | 无 | 天津 | 《中国曲艺志·天津卷》，第833页 |

5-15 冒名徒弟型

① 乐人无法拜师，自称是名家徒弟

② 被名家发现

③ 假徒弟恳求拜师，成功

| 编号 | 故事题目 | 讲述人 | 流传区域 | 文献出处 |
|------|----------|--------|----------|----------|
| 1 | 于小辫儿收冒名徒弟 | 无 | 山东 | 《中国曲艺志·山东卷》，第 551 页 |
| 2 | 沈宪章收徒 | 无 | 四川 | 《中国曲艺志·四川卷》，第 289 页 |
| 3 | 王继兴拜师 | 无 | 黑龙江 | 《中国曲艺志·黑龙江卷》，第 597 页 |

5-16 偷学乐技型

① 某人欲学唱歌或制作乐器，但未能拜师或对方故意藏一手

② 艰辛地偷学　a. 装聋哑人　b. 爬梁　c. 躲床底　d. 叫别人偷听　e. 蹲戏台　f. 冬天站窗外　g. 女扮男装

③ 偷学成功

| 编号 | 故事题目 | 讲述人 | 流传区域 | 文献出处 |
|------|----------|--------|----------|----------|
| 1 | 偷艺见功夫 | 无 | 吉林 | 《中国曲艺志·吉林卷》，第 478 页 |
| 2 | 陈青远偷听《隋唐演义》 | 无 | 辽宁 | 《中国曲艺志·辽宁卷》，第 452 页 |
| 3 | 奉锣的秘密 | 无 | 辽宁 | 《中国戏曲志·辽宁卷》，第 332 页 |
| 4 | 李鸣盛隔墙偷艺 | 无 | 宁夏 | 《中国戏曲志·宁夏卷》，第 402 页 |
| 5 | 胡占鳌木锨改三弦 | 无 | 青海 | 《中国曲艺志·青海卷》，第 430 页 |
| 6 | 杨恒禄爬梁学戏 | 无 | 山西 | 《中国戏曲志·山西卷》，第 609 页 |
| 7 | 印财主驱车"偷艺" | 无 | 山西 | 《中国戏曲志·山西卷》，第 610 页 |

| 编号 | 故事题目 | 讲述人 | 流传区域 | 文献出处 |
|---|---|---|---|---|
| 8 | 曾向荣"偷书" | 无 | 四川 | 《中国曲艺志·四川卷》，第 290 页 |
| 9 | 周尔康报恩 | 无 | 四川 | 《中国曲艺志·四川卷》，第 290 页 |
| 10 | 邹发祥学艺 | 无 | 四川 | 《中国曲艺志·四川卷》，第 292 页 |

5-17 盲人听戏型

① 盲人经常去看戏

② 人们感到奇怪

③ 原来他们是去听戏

④ 盲人的唱腔越来越好

| 编号 | 故事题目 | 讲述人 | 流传区域 | 文献出处 |
|---|---|---|---|---|
| 1 | 安瞎子偷艺 | 无 | 江西 | 《中国曲艺志·江西卷》，第 654 页 |
| 2 | 瞽目弦师看电影 | 无 | 天津 | 《中国曲艺志·天津卷》，第 826 页 |

5-18 伤身苦练型

① 某人学艺失败

② 为苦练技艺不惜损害身体  a. 四更前起床  b. 烧瞎双眼  c. 迎风练唱

③ 学艺成功

| 编号 | 故事题目 | 讲述人 | 流传区域 | 文献出处 |
|---|---|---|---|---|
| 1 | 王桂芬打着灯笼喊嗓 | 无 | 北京 | 《中国戏曲志·北京卷》，第 1007 页 |
| 2 | 师旷习坠琴 | 无 | 河南 | 《中国曲艺志·河南卷》，第 546 页 |
| 3 | 白菜地练艺 | 无 | 河南 | 《中国曲艺志·河南卷》，第 547 页 |

5-18A 挖被练琴型

① 某人练习弹拨乐器

② 冬夜把棉被挖两个洞，伸出手练习

| 编号 | 故事题目 | 讲述人 | 流传区域 | 文献出处 |
|------|---------|--------|---------|---------|
| 1 | 剪破棉被练琵琶 | 无 | 安徽 | 《中国曲艺志·安徽卷》，第 491 页 |
| 2 | 被子挖洞学三弦 | 无 | 青海 | 《中国曲艺志·青海卷》，第 433 页 |

5-19 远途学艺型

徒弟和师父家相隔几十里路，他来回走路学艺

| 编号 | 故事题目 | 讲述人 | 流传区域 | 文献出处 |
|------|---------|--------|---------|---------|
| 1 | 鼓王学艺成"三绝" | 无 | 北京 | 《中国曲艺志·北京卷》，第 579 页 |
| 2 | 奚啸伯学艺 | 无 | 北京 | 《中国戏曲志·北京卷》，第 1011 页 |
| 3 | 宝合学背宫，砸头又捶胸 | 无 | 陕西 | 《中国曲艺志·陕西卷》，第 638 页 |

5-20 倾家学艺型

某人为学唱戏，变卖家财，终于学成

| 编号 | 故事题目 | 讲述人 | 流传区域 | 文献出处 |
|------|---------|--------|---------|---------|
| 1 | 窦房学〔码头〕 | 无 | 河南 | 《中国曲艺志·河南卷》，第 537 页 |
| 2 | 戏仙余庆官 | 无 | 湖北 | 《中国戏曲志·湖北卷》，第 503 页 |
| 3 | 王继云卖地学艺 | 无 | 江苏 | 《中国曲艺志·江苏卷》，第 632 页 |
| 4 | 典当听书 | 无 | 辽宁 | 《中国曲艺志·辽宁卷》，第 444 页 |
| 5 | 倾家荡产为唱戏 | 无 | 云南 | 《中国戏曲志·云南卷》，第 534 页 |

5-21 务必拜师型

① 某人自学唱曲

② 因没有师承，不被同行认可，甚至被找麻烦

③ 只好拜师，有门户后更加顺利

| 编号 | 故事题目 | 讲述人 | 流传区域 | 文献出处 |
|---|---|---|---|---|
| 1 | 刘海泉拜师改艺名 | 无 | 北京 | 《中国曲艺志·北京卷》，第 575 页 |
| 2 | 固桐晟拜师认义父 | 无 | 吉林 | 《中国曲艺志·吉林卷》，第 470 页 |
| 3 | 落榜秀才学唱书 | 无 | 江苏 | 《中国曲艺志·江苏卷》，第 625 页 |
| 4 | 王笑岩坟头拜师 | 无 | 陕西 | 《中国曲艺志·陕西卷》，第 629 页 |

6. 音乐革新系列

6-1 曲种融合型

艺人将不同的曲艺混合而革新，产生影响

| 编号 | 故事题目 | 讲述人 | 流传区域 | 文献出处 |
|---|---|---|---|---|
| 1 | 琼剧过场音乐代替帮腔的改革 | 无 | 海南 | 《中国戏曲志·海南卷》，第 564 页 |
| 2 | 林鸿鹤与"沙龙"歌舞 | 无 | 海南 | 《中国戏曲志·海南卷》，第 571 页 |
| 3 | "书弦"的由来 | 无 | 江苏 | 《中国曲艺志·江苏卷》，第 622 页 |
| 4 | 瑞昌船鼓的传说 | 无 | 江西 | 《中国曲艺志·江西卷》，第 650 页 |
| 5 | 新"离魂"成了传统曲调 | 无 | 上海 | 《中国曲艺志·上海卷》，第 484 页 |
| 6 | 昆剧名旦唱苏州弹词 | 无 | 上海 | 《中国曲艺志·上海卷》，第 485 页 |
| 7 | 广南沙戏起源的传说 | 无 | 云南 | 《中国戏曲志·云南卷》，第 533 页 |
| 8 | "路桥花鼓"形成的传说 | 无 | 浙江 | 《中国戏曲志·浙江卷》，第 527 页 |

6-2 因地改戏型

① 艺人到异地演唱

② 改革曲种或方言，招徕观众

| 编号 | 故事题目 | 讲述人 | 流传区域 | 文献出处 |
|---|---|---|---|---|
| 1 | 刘宝全学石韵不演石韵 | 无 | 北京 | 《中国曲艺志·北京卷》，第580页 |
| 2 | 喜彩莲买南梆子 | 无 | 北京 | 《中国戏曲志·北京卷》，第1017页 |
| 3 | 唱［佛号］、［偈子］停奏乐器的由来 | 无 | 青海 | 《中国曲艺志·青海卷》，第430页 |
| 4 | 邓九如"扛大个儿" | 无 | 山东 | 《中国曲艺志·山东卷》，第555页 |
| 5 | 马如飞弹唱《水浒传》姚士章开讲《珍珠塔》 | 无 | 上海 | 《中国曲艺志·上海卷》，第480页 |
| 6 | 昆剧名旦唱苏州弹词 | 无 | 上海 | 《中国曲艺志·上海卷》，第485页 |
| 7 | 班松麟假学"本儿先生" | 无 | 新疆 | 《中国曲艺志·新疆卷》，第561页 |
| 8 | 唱词中的"维汉合璧" | 无 | 新疆 | 《中国戏曲志·新疆卷》，第545页 |
| 9 | 京剧夹带相声进入新疆 | 无 | 新疆 | 《中国戏曲志·新疆卷》，第548页 |
| 10 | "昆沙合演"传美谈 | 无 | 云南 | 《中国戏曲志·云南卷》，第533页 |

6-3 时代变曲型

曲艺为顺应新时代而发生变革

| 编号 | 故事题目 | 讲述人 | 流传区域 | 文献出处 |
|---|---|---|---|---|
| 1 | 老舍倡导新相声 | 无 | 北京 | 《中国曲艺志·北京卷》，第591页 |
| 2 | "小金牙"改革拉大片 | 无 | 北京 | 《中国曲艺志·北京卷》，第591页 |

| 编号 | 故事题目 | 讲述人 | 流传区域 | 文献出处 |
|---|---|---|---|---|
| 3 | 禁唱禁出"改良调" | 无 | 福建 | 《中国曲艺志·福建卷》，第440页 |
| 4 | 共和社演戏配合政治 | 无 | 甘肃 | 《中国戏曲志·甘肃卷》，第634页 |
| 5 | 古装戏与文明戏对擂 | 无 | 海南 | 《中国戏曲志·海南卷》，第567页 |
| 6 | 琼剧第一出文明剧与第一次演文明戏 | 无 | 海南 | 《中国戏曲志·海南卷》，第567页 |
| 7 | 曹少堂为"文明宣卷"定名 | 无 | 上海 | 《中国曲艺志·上海卷》，第481页 |
| 8 | 新中国成立后天津的第一段新相声 | 无 | 天津 | 《中国曲艺志·天津卷》，第834页 |

6-4 站起来唱型
① 艺人觉得过去的坐唱或蹲唱限制表演
② 改为站起来唱
③ 站唱形式成功

| 编号 | 故事题目 | 讲述人 | 流传区域 | 文献出处 |
|---|---|---|---|---|
| 1 | 站唱单弦第一家 | 无 | 北京 | 《中国曲艺志·北京卷》，第579页 |
| 2 | 高风山站唱数来宝 | 无 | 北京 | 《中国曲艺志·北京卷》，第586页 |

6-5 见官互学型
① 一方艺人抢走另一方的生意
② 两方打官司
③ 官府让两方相互借助
④ 两方互相学到对方的曲艺形式

| 编号 | 故事题目 | 讲述人 | 流传区域 | 文献出处 |
|---|---|---|---|---|
| 1 | 四川竹琴名称的由来 | 无 | 四川 | 《中国曲艺志·四川卷》，第 297 页 |
| 2 | 相争坏事变好事 | 无 | 云南 | 《中国曲艺志·云南卷》，第 726 页 |

7. 音乐行业系列

7-1 御赐致穷型

① 艺人说书

② 帝王听后赏赐摆设

③ 观众须参拜摆设，嫌烦不愿光顾

④ a. 艺人潦倒　b. 艺人把摆设撤走

| 编号 | 故事题目 | 讲述人 | 流传区域 | 文献出处 |
|---|---|---|---|---|
| 1 | 乾隆帝水牌题字 | 无 | 江苏 | 《中国曲艺志·江苏卷》，第 620 页 |
| 2 | "御赐八宝"致潦倒 | 无 | 江苏 | 《中国曲艺志·江苏卷》，第 620 页 |

7-2 骗揽生意型

① 生意清淡

② 艺人谎称某村神庙的菩萨点戏

③ 村人受骗并付款请戏

| 编号 | 故事题目 | 讲述人 | 流传区域 | 文献出处 |
|---|---|---|---|---|
| 1 | 白髭须菩萨"订评话" | 无 | 福建 | 《中国曲艺志·福建卷》，第 424 页 |
| 2 | 菩萨也会吃面条 | 无 | 江西 | 《中国戏曲志·江西卷》，第 753 页 |

7-3 先尝后买型

① 在不适应的地点演出

② 只来了几十个观众，艺人先对他们好好演

③ 观众越来越多

| 编号 | 故事题目 | 讲述人 | 流传区域 | 文献出处 |
|---|---|---|---|---|
| 1 | 先尝后买 | 无 | 河北 | 《中国曲艺志·河北卷》，第 487 页 |
| 2 | 有麝自来香 | 无 | 河北 | 《中国曲艺志·河北卷》，第 491 页 |

### 7-4 同行相争型

① 两个艺人或戏班在生意上相争

② 一方整另一方　a. 带警察抓人　b. 抢生意

③ a. 某人帮忙躲灾　b. 另一方憋气

| 编号 | 故事题目 | 讲述人 | 流传区域 | 文献出处 |
|---|---|---|---|---|
| 1 | 带镣唱书 | 无 | 安徽 | 《中国曲艺志·安徽卷》，第 497 页 |
| 2 | 黄梅戏唱进安庆城 | 唐小田，张建初 | 安徽安庆市 | 《中国民间故事集成·安徽卷》，第 791—793 页 |
| 3 | 评话界艺人陈长枝不慎生矛盾 | 无 | 福建 | 《中国曲艺志·福建卷》，第 438 页 |
| 4 | 评话界阮宝清果断顾大局 | 无 | 福建 | 《中国曲艺志·福建卷》，第 438 页 |
| 5 | 评话界艺人陈春生劝徒弟让步避冲突 | 无 | 福建 | 《中国曲艺志·福建卷》，第 438 页 |

### 7-5 保护戏箱型

① 戏班的戏箱即将受损　a. 被焚　b. 被卖

② 某人做出奉献，保护戏箱　a. 被打　b. 花钱

| 编号 | 故事题目 | 讲述人 | 流传区域 | 文献出处 |
|---|---|---|---|---|
| 1 | 老财迷破财购戏箱 | 无 | 甘肃 | 《中国曲艺志·甘肃卷》，第 657 页 |
| 2 | 宁死不屈护戏箱 | 无 | 广西 | 《中国戏曲志·广西卷》，第 505 页 |

续表

| 编号 | 故事题目 | 讲述人 | 流传区域 | 文献出处 |
|---|---|---|---|---|
| 3 | 暗度陈仓匿戏籍 | 无 | 内蒙古 | 《中国戏曲志·内蒙古卷》，第491页 |
| 4 | 书记收藏戏衣和面具 | 无 | 西藏 | 《中国戏曲志·西藏卷》，第287页 |

7-6 修技高超型

① 人们请匠人修乐器

② 匠人迟迟不动手，人们不耐烦

③ 原来匠人已经修好了

| 编号 | 故事题目 | 讲述人 | 流传区域 | 文献出处 |
|---|---|---|---|---|
| 1 | "马锣三"摔锣定音 | 无 | 山西 | 《中国戏曲志·山西卷》，第618页 |
| 2 | 小炉匠巧换鼓环 | 郑策，男，60岁，汉族，导演，大专 | 新疆汉族，乌鲁木齐市天山区 | 《中国民间故事集成·新疆卷》（上册），第139—141页 |

8. 防民之口系列

8-1 官方禁唱型

① 某人唱戏产生社会反响

② 官方禁戏　a. 说妨害风化　b. 因官员的姓名或绰号　c. 说亵渎神灵　d. 因杀人事件　e. 因督察私心

| 编号 | 故事题目 | 讲述人 | 流传区域 | 文献出处 |
|---|---|---|---|---|
| 1 | 桐城忌演《乌金记》 | 无 | 安徽 | 《中国戏曲志·安徽卷》，第578页 |
| 2 | 米喜子演戏惊四座 | 无 | 北京 | 《中国戏曲志·北京卷》，第1006页 |
| 3 | 李海舟郁闷之中写唱词 | 无 | 甘肃 | 《中国曲艺志·甘肃卷》，第643页 |

续表

| 编号 | 故事题目 | 讲述人 | 流传区域 | 文献出处 |
|---|---|---|---|---|
| 4 | 王允如巧禁色情戏 | 无 | 甘肃 | 《中国戏曲志·甘肃卷》，第628页 |
| 5 | "雷老虎"禁演粤剧 | 无 | 广西 | 《中国戏曲志·广西卷》，第502页 |
| 6 | 卢杞被杀 | 无 | 贵州 | 《中国戏曲志·贵州卷》，第539页 |
| 7 | 为唱花灯进班房 | 无 | 贵州 | 《中国戏曲志·贵州卷》，第541页 |
| 8 | 吴三桂禁唱万嘴歌 | 任桂珉，男，小学教师 | 贵州汉族，黔西县 | 《中国民间故事集成·贵州卷》，第111页 |
| 9 | 一场蹦蹦演出的风波 | 无 | 吉林 | 《中国曲艺志·吉林卷》，第471页 |
| 10 | 难不倒的"王毛子" | 无 | 吉林 | 《中国曲艺志·吉林卷》，第473页 |
| 11 | 一场蹦蹦戏的风波 | 无 | 吉林 | 《中国戏曲志·吉林卷》，第477页 |
| 12 | 不准演唱《显应桥》 | 无 | 江苏 | 《中国曲艺志·江苏卷》，第622页 |
| 13 | 南京禁演扬州戏六十年事件 | 无 | 江苏 | 《中国戏曲志·江苏卷》，第849页 |
| 14 | 李安人禁演《打渔杀家》 | 无 | 辽宁 | 《中国戏曲志·辽宁卷》，第329页 |
| 15 | 演员受欺侮 | 无 | 青海 | 《中国戏曲志·青海卷》，第441页 |
| 16 | 演戏酬神被革职 | 无 | 山东 | 《中国戏曲志·山东卷》，第644页 |
| 17 | 烧茶炉不忘哼哼 | 无 | 山西 | 《中国戏曲志·山西卷》，第609页 |
| 18 | "秦香莲"挥铡申正义 | 无 | 陕西 | 《中国戏曲志·陕西卷》，第677页 |

| 编号 | 故事题目 | 讲述人 | 流传区域 | 文献出处 |
|---|---|---|---|---|
| 19 | 杨月楼诱拐卷逃案 | 无 | 上海 | 《中国戏曲志·上海卷》，第797 页 |
| 20 | 王秉臣跳窗 | 无 | 四川 | 《中国曲艺志·四川卷》，第290 页 |
| 21 | 中甸坝子不唱"格萨尔" | 无 | 云南 | 《中国曲艺志·云南卷》，第736 页 |
| 22 | 真斩"蔡阳" | 无 | 云南 | 《中国戏曲志·云南卷》，第534 页 |
| 23 | 端午禁演《白蛇传》 | 无 | 浙江 | 《中国戏曲志·浙江卷》，第718 页 |

### 8-2 地方禁唱型

① 曲目中的反派角色是某地人

② 当地百姓为门楣而禁唱该曲目

| 编号 | 故事题目 | 讲述人 | 流传区域 | 文献出处 |
|---|---|---|---|---|
| 1 | 曲周禁演《玉堂春》 | 无 | 河北 | 《中国戏曲志·河北卷》，第575 页 |
| 2 | 西景萌禁唱《三上桥》 | 无 | 河北 | 《中国戏曲志·河北卷》，第576 页 |
| 3 | 东万庄厌唱《刘公案》 | 无 | 河北 | 《中国戏曲志·河北卷》，第576 页 |
| 4 | 为遮丑禁演《化缘》 | 无 | 河北 | 《中国戏曲志·河北卷》，第592 页 |
| 5 | 句容"三不演" | 无 | 江苏 | 《中国戏曲志·江苏卷》，第848 页 |
| 6 | 大路乡不唱《双合印》 | 无 | 江苏 | 《中国戏曲志·江苏卷》，第848 页 |
| 7 | 黄巾寨不演三国戏 | 无 | 山东 | 《中国戏曲志·山东卷》，第642 页 |

8-3 族人禁曲型

① 曲目中的角色是　a. 某族坏人　b. 某族忌物（如回族与猪）

② 族人为名声而禁止艺人演唱该曲　a₁. 打人　a₂. 送官　a₃. 赶走

b. 给钱打发走

| 编号 | 故事题目 | 讲述人 | 流传区域 | 文献出处 |
|---|---|---|---|---|
| 1 | 不准姓王 | 无 | 福建 | 《中国戏曲志·福建卷》，第 599 页 |
| 2 | 大路乡不唱《双合印》 | 无 | 江苏 | 《中国戏曲志·江苏卷》，第 848 页 |
| 3 | 句容"三不演" | 无 | 江苏 | 《中国戏曲志·江苏卷》，第 848 页 |
| 4 | 侯宝林逃出沈阳 | 无 | 辽宁 | 《中国曲艺志·辽宁卷》，第 447 页 |
| 5 | 闵氏抵制《芦花记》 | 无 | 山东 | 《中国戏曲志·山东卷》，第 642 页 |
| 6 | 孔府禁演《打严嵩》 | 无 | 山东 | 《中国戏曲志·山东卷》，第 642 页 |
| 7 | 只好点演阮大铖 | 无 | 山东 | 《中国戏曲志·山东卷》，第 643 页 |
| 8 | 不准侮辱潘金莲 | 无 | 山东 | 《中国戏曲志·山东卷》，第 643 页 |
| 9 | "赵文华"带枷示众 | 无 | 浙江 | 《中国戏曲志·浙江卷》，第 713 页 |

8-4 禁者听戏型

① 官府禁演某戏

② 艺人坚持演出

③ 官员看入迷

| 编号 | 故事题目 | 讲述人 | 流传区域 | 文献出处 |
|------|---------|--------|---------|---------|
| 1 | 大将军没带手绢 | 无 | 黑龙江 | 《中国戏曲志·黑龙江卷》，第 365 页 |
| 2 | 再复《蓝桥》 | 无 | 湖南 | 《中国戏曲志·湖南卷》，第 550 页 |
| 3 | 高二扫堂 | 无 | 陕西 | 《中国曲艺志·陕西卷》，第 628 页 |
| 4 | "演说白话"的由来 | 无 | 四川 | 《中国曲艺志·四川卷》，第 286 页 |

8-5 武力抗禁型

① 权威者禁戏

② 村民或艺人用武力反抗

③ 成败未定

| 编号 | 故事题目 | 讲述人 | 流传区域 | 文献出处 |
|------|---------|--------|---------|---------|
| 1 | 断国孝艺人造反 | 无 | 安徽 | 《中国戏曲志·安徽卷》，第 576 页 |
| 2 | 歌师吴朝堂 | 吴大隆，男，60岁，农民，略识字 | 广西侗族，三江县 | 《中国民间故事集成·广西卷》，第 150—153 页 |
| 3 | 吴潢"禁戏"遭痛打 | 无 | 江西 | 《中国戏曲志·江西卷》，第 746 页 |
| 4 | 演戏引发的械斗 | 无 | 江西 | 《中国戏曲志·江西卷》，第 747 页 |

8-6 禁曲广传型

① 某人编曲歌颂或讽刺事件

② 反派因利益禁止演唱　a. 打人　b. 买唱本

③ 但该曲广泛地传开

| 编号 | 故事题目 | 讲述人 | 流传区域 | 文献出处 |
|---|---|---|---|---|
| 1 | 常财东买戏砸戏 | 无 | 甘肃 | 《中国戏曲志·甘肃卷》，第 625 页 |
| 2 | 《秀银吉妹》与"朝堂功夫" | 无 | 广西 | 《中国曲艺志·广西卷》，第 379 页 |
| 3 | 歌师吴朝堂 | 吴大隆，男，60岁，农民，略识字 | 广西侗族，三江县 | 《中国民间故事集成·广西卷》，第 150—153 页 |
| 4 | 吴三桂禁唱万嘴歌 | 任桂珉，男，小学教师 | 贵州汉族，黔西县 | 《中国民间故事集成·贵州卷》，第 111 页 |
| 5 | 落难传艺 | 无 | 湖北 | 《中国曲艺志·湖北卷》，第 714 页 |
| 6 | 《丁成巧得妻》的流传 | 无 | 吉林 | 《中国曲艺志·吉林卷》，第 468 页 |
| 7 | 新疆曲子曲目《下三屯》的来历 | 无 | 新疆 | 《中国曲艺志·新疆卷》，第 554 页 |
| 8 | 俞笑飞十骂"米蛀虫" | 无 | 浙江 | 《中国曲艺志·浙江卷》，第 535 页 |

8-7 解除禁唱型

① 某地禁唱某戏

② 艺人设法唱戏，得到破例　a. 人情　b. 说戏是假的　c. 装醉演唱

③ 解除禁唱

| 编号 | 故事题目 | 讲述人 | 流传区域 | 文献出处 |
|---|---|---|---|---|
| 1 | 曲子班巧除禁令 | 无 | 河南 | 《中国戏曲志·河南卷》，第 580 页 |
| 2 | 王耕香荡口镇破例说《三笑》 | 无 | 江苏 | 《中国曲艺志·江苏卷》，第 630 页 |
| 3 | 滩簧跟着马车进苏州城 | 无 | 江苏 | 《中国戏曲志·江苏卷》，第 849 页 |
| 4 | 借酒装醉唱藏戏 | 无 | 西藏 | 《中国戏曲志·西藏卷》，第 286 页 |

### 三、音乐表演类（9—17 系列）

9. 成功演出系列

9-1 权贵参演型

统治者及权威阶层由于落魄或出于兴趣而参与唱戏，被传为佳话。

| 编号 | 故事题目 | 讲述人 | 流传区域 | 文献出处 |
|------|----------|--------|----------|----------|
| 1 | "九千岁"登台献艺 | 无 | 安徽 | 《中国戏曲志·安徽卷》，第579 页 |
| 2 | 两朝皇帝唱《访贤》 | 无 | 北京 | 《中国戏曲志·北京卷》，第1006 页 |
| 3 | 关于画脸谱的传说 | 无 | 海南 | 《中国戏曲志·海南卷》，第558 页 |
| 4 | 九龙口的传说 | 无 | 河南 | 《中国戏曲志·河南卷》，第573 页 |
| 5 | 孔明会长 | 无 | 黑龙江 | 《中国戏曲志·黑龙江卷》，第366 页 |
| 6 | 县长票戏 | 无 | 黑龙江 | 《中国戏曲志·黑龙江卷》，第367 页 |
| 7 | 戏状元余三胜 | 无 | 湖北 | 《中国戏曲志·湖北卷》，第503 页 |
| 8 | 巡警参演《杀子报》 | 无 | 辽宁 | 《中国戏曲志·辽宁卷》，第328 页 |
| 9 | 御封三绝 | 无 | 宁夏 | 《中国戏曲志·宁夏卷》，第396 页 |
| 10 | 巡抚扮演杨玉环 | 无 | 山东 | 《中国戏曲志·山东卷》，第643 页 |
| 11 | 法国人演中国戏 | 无 | 天津 | 《中国戏曲志·天津卷》，第377 页 |
| 12 | 湖州三跳别称"纤板书"的由来 | 无 | 浙江 | 《中国曲艺志·浙江卷》，第525 页 |

## 9-2 大师让角型

大师级艺人主动让出主角的位置，自己甘当配角以衬托对方。

| 编号 | 故事题目 | 讲述人 | 流传区域 | 文献出处 |
|---|---|---|---|---|
| 1 | 陈俊彩让贤 | 无 | 海南 | 《中国戏曲志·海南卷》，第 566 页 |
| 2 | 演技高戏德更高 | 无 | 湖北 | 《中国戏曲志·湖北卷》，第 508 页 |
| 3 | 孙菊仙提携青年 | 无 | 天津 | 《中国戏曲志·天津卷》，第 377 页 |

## 9-3 提携后辈型

① 名家慧眼识才，主动教授青年

② 给他演出机会

③ 青年声名鹊起

| 编号 | 故事题目 | 讲述人 | 流传区域 | 文献出处 |
|---|---|---|---|---|
| 1 | 杨小楼慧眼识英才 | 无 | 北京 | 《中国戏曲志·北京卷》，第 1015 页 |
| 2 | 伯乐陶文宝 | 无 | 辽宁 | 《中国曲艺志·辽宁卷》，第 441 页 |
| 3 | 楼亚茹提携青年 | 无 | 新疆 | 《中国戏曲志·新疆卷》，第 552 页 |

## 9-4 照顾同行型

① 某人的演唱技术高超

② 为了同行的活路，他减少演出甚至义务帮忙

| 编号 | 故事题目 | 讲述人 | 流传区域 | 文献出处 |
|---|---|---|---|---|
| 1 | 助人盘缠家无米 | 无 | 安徽 | 《中国曲艺志·安徽卷》，第 492 页 |
| 2 | "五马琴书"的由来 | 无 | 安徽 | 《中国曲艺志·安徽卷》，第 506 页 |
| 3 | "今天收入最好！" | 无 | 安徽 | 《中国曲艺志·安徽卷》，第 506 页 |

| 编号 | 故事题目 | 讲述人 | 流传区域 | 文献出处 |
|---|---|---|---|---|
| 4 | 讲究艺德 消除隔阂 | 无 | 黑龙江 | 《中国曲艺志·黑龙江卷》，第 603 页 |
| 5 | 荣凤楼海州打擂 | 无 | 江苏 | 《中国曲艺志·江苏卷》，第 628 页 |
| 6 | "五虎"大战康国华 | 无 | 江苏 | 《中国曲艺志·江苏卷》，第 628 页 |
| 7 | "铁匠老旦"龚泰泉轶事 | 无 | 江西 | 《中国戏曲志·江西卷》，第 752 页 |
| 8 | 不能落井下石 | 无 | 辽宁 | 《中国戏曲志·辽宁卷》，第 330 页 |

9-5 两灌唱片型

① 艺人录碟，唱错一个字或一句话

② 艺人感到遗憾

③ 多年后再次录制，弥补遗憾（以下两例均隔九年）

| 编号 | 故事题目 | 讲述人 | 流传区域 | 文献出处 |
|---|---|---|---|---|
| 1 | 马增芬两灌《玲珑塔绕口令》唱片 | 无 | 北京 | 《中国曲艺志·北京卷》，第 584 页 |
| 2 | 杨振雄两灌《宫怨》唱片 | 无 | 上海 | 《中国曲艺志·上海卷》，第 478 页 |

9-6 乐人戒烟型

① 乐人吸鸦片后唱不成了

② 成功戒烟

③ 重返舞台，受观众敬重

| 编号 | 故事题目 | 讲述人 | 流传区域 | 文献出处 |
|---|---|---|---|---|
| 1 | 张文谱戒毒 | 无 | 黑龙江 | 《中国曲艺志·黑龙江卷》，第 600 页 |
| 2 | 熙醒生戒烟 | 无 | 辽宁 | 《中国曲艺志·辽宁卷》，第 451 页 |
| 3 | "火车头又拉鼻儿了" | 无 | 辽宁 | 《中国曲艺志·辽宁卷》，第 443 页 |

9-7 公益演出型

人们义务演唱，为国家做出贡献。

| 编号 | 故事题目 | 讲述人 | 流传区域 | 文献出处 |
|---|---|---|---|---|
| 1 | 钟前场献艺帮麦客 | 无 | 甘肃 | 《中国戏曲志·甘肃卷》，第625页 |
| 2 | "大雅乐"义演建铁桥 | 无 | 广西 | 《中国戏曲志·广西卷》，第501页 |
| 3 | 李百川借题发挥痛斥日本侵略军和汉奸 | 无 | 湖北 | 《中国戏曲志·湖北卷》，第507页 |
| 4 | 刘筱衡的两次义演 | 无 | 江西 | 《中国戏曲志·江西卷》，第743页 |
| 5 | 金月梅尚义救灾 | 无 | 天津 | 《中国戏曲志·天津卷》，第375页 |
| 6 | 少年义演京剧 | 无 | 新疆 | 《中国戏曲志·新疆卷》，第544页 |

9-7A 义购墓地型

① 艺人死后没有坟地，被弃置某处

② 某艺人组织义演，为当地艺人集体迁坟

| 编号 | 故事题目 | 讲述人 | 流传区域 | 文献出处 |
|---|---|---|---|---|
| 1 | 艺人义演置坟地 | 无 | 广西 | 《中国戏曲志·广西卷》，第504页 |
| 2 | 筱桂花义演买义地 | 无 | 辽宁 | 《中国戏曲志·辽宁卷》，第333页 |

10. 演唱难关系列

10-1 即兴救场型

① 表演进行时突发事故　a. 弦断　b. 笛膜破　c. 配演睡着　d. 忘词或错词　e. 忘带髯口　f. 摔倒

② 艺人救场成功　a. 技艺　b. 鼻涕当膜　c. 动作　$c_2$. d. e. f. 加改唱词

③ 救场行为可能会被固定为表演套路

| 编号 | 故事题目 | 讲述人 | 流传区域 | 文献出处 |
|---|---|---|---|---|
| 1 | 又涂一层蜡 | 无 | 安徽 | 《中国戏曲志·安徽卷》，第583页 |
| 2 | 一根坠弦满堂彩 | 无 | 安徽 | 《中国曲艺志·安徽卷》，第496页 |
| 3 | 余三胜救场编新词 | 无 | 北京 | 《中国戏曲志·北京卷》，第1007页 |
| 4 | 德寿山巧编"现岔" | 无 | 北京 | 《中国曲艺志·北京卷》，第578页 |
| 5 | "砍牛头"的由来 | 无 | 北京 | 《中国曲艺志·北京卷》，第581页 |
| 6 | 张寿臣捧哏巧提词儿 | 无 | 北京 | 《中国曲艺志·北京卷》，第589页 |
| 7 | 一个跟斗救一场戏 | 无 | 福建 | 《中国戏曲志·福建卷》，第600页 |
| 8 | 戏班爆肚 | 潘广庆，男，52岁，干部，高中 | 广东广州市 | 《中国民间故事集成·广东卷》，第1201—1202页 |
| 9 | 唢呐伴奏板式的传说 | 无 | 海南 | 《中国戏曲志·海南卷》，第565页 |
| 10 | 髯口趣闻 | 无 | 河北 | 《中国戏曲志·河北卷》，第590页 |
| 11 | 扒戏与拾戏 | 无 | 河南 | 《中国戏曲志·河南卷》，第577页 |
| 12 | 二次上墩台 | 无 | 河南 | 《中国戏曲志·河南卷》，第577页 |
| 13 | 许广才食指击锣救场 | 无 | 吉林 | 《中国曲艺志·吉林卷》，第481页 |
| 14 | 马如飞救书 | 无 | 江苏 | 《中国曲艺志·江苏卷》，第625页 |
| 15 | 朱德春救场 | 无 | 江苏 | 《中国曲艺志·江苏卷》，第628页 |
| 16 | 丁世云拉坠子 | 无 | 江苏 | 《中国曲艺志·江苏卷》，第635页 |

续表

| 编号 | 故事题目 | 讲述人 | 流传区域 | 文献出处 |
|---|---|---|---|---|
| 17 | 陈旧临场改词 | 无 | 辽宁 | 《中国曲艺志·辽宁卷》，第446页 |
| 18 | 飞板 | 无 | 宁夏 | 《中国曲艺志·宁夏卷》，第288页 |
| 19 | 祭孔传说 | 无 | 山东济南市 | 《中国民间故事集成·山东卷》，第523—526页 |
| 20 | 丁果仙和马连良 | 无 | 山西 | 《中国戏曲志·山西卷》，第603页 |
| 21 | 冯国瑞"救场"有术 | | 山西 | 《中国戏曲志·山西卷》，第612页 |
| 22 | 阎逢春迷技误场 | | 山西 | 《中国戏曲志·山西卷》，第619页 |
| 23 | "冒充七郎吓寡人" | | 山西 | 《中国戏曲志·山西卷》，第619页 |
| 24 | 演《杀庙》 | 关振南，男，64岁，农民，中师 | 山西襄汾县 | 《中国民间故事集成·山西卷》，第768—769页 |
| 25 | 马最良抓词儿救场 | 无 | 新疆 | 《中国戏曲志·新疆卷》，第552页 |
| 26 | "我的胡子生虫了" | 无 | 新疆 | 《中国戏曲志·新疆卷》，第555页 |
| 27 | "秃髯公"智取髯口 | 无 | 云南 | 《中国戏曲志·云南卷》，第520页 |
| 28 | "不捉友谅不下台" | 无 | 云南 | 《中国戏曲志·云南卷》，第534页 |
| 29 | "铁三弦"的传说 | 无 | 浙江 | 《中国曲艺志·浙江卷》，第535页 |
| 30 | 郑剑西一弦伴戏 | 无 | 浙江 | 《中国戏曲志·浙江卷》，第715页 |
| 31 | 王传淞"救戏" | 无 | 浙江 | 《中国戏曲志·浙江卷》，第717页 |
| 32 | 天仙鼻涕代笛膜 | 徐信章 | 浙江 | 《中国戏曲志·浙江卷》，第718页 |

10-2 缺角顶替型

① 表演即将开场，演员却缺席　a. 急病　b. 拒演　c. 无角色

② 用不起眼的人来顶替　a. 初学者　b. 隐藏高手　c. 帝王伪装

③ 救场成功

④ a. 初学者声名远扬　b. 高手绝尘而去　c. 人们模仿帝王装扮

| 编号 | 故事题目 | 讲述人 | 流传区域 | 文献出处 |
|---|---|---|---|---|
| 1 | 说《武松》徒弟救场 | 无 | 安徽 | 《中国曲艺志·安徽卷》，第 505 页 |
| 2 | 王少舫学唱黄梅戏 | 唐小田，张建初 | 安徽安庆市 | 《中国民间故事集成·安徽卷》，第 795—797 页 |
| 3 | 严凤英艺名的由来 | 唐小田，张建初 | 安徽安庆市 | 《中国民间故事集成·安徽卷》，第 793—795 页 |
| 4 | 敬老郎 | 马璐，男，56 岁，亳州市戏剧研究室主任 | 安徽亳州市 | 《中国民间故事集成·安徽卷》，第 805—807 页 |
| 5 | 俞菊生创武生勾脸戏 | 无 | 北京 | 《中国戏曲志·北京卷》，第 1008 页 |
| 6 | 魏喜奎自荐救场 | 无 | 北京 | 《中国曲艺志·北京卷》，第 590 页 |
| 7 | 谭凤元救场改行 | 无 | 北京 | 《中国曲艺志·北京卷》，第 585 页 |
| 8 | 刘小琴十三岁救场 | 无 | 福建 | 《中国戏曲志·福建卷》，第 601 页 |
| 9 | 解长春"出师"王爷府 | 无 | 甘肃 | 《中国曲艺志·甘肃卷》，第 641 页 |
| 10 | 两个白燕仔 | 无 | 广东 | 《中国曲艺志·广东卷》，第 380 页 |
| 11 | 无心插柳柳成荫 | 无 | 贵州 | 《中国戏曲志·贵州卷》，第 548 页 |
| 12 | "通缉犯"做戏的传说 | 无 | 海南 | 《中国戏曲志·海南卷》，第 565 页 |
| 13 | 关于画脸谱的传说 | 无 | 海南 | 《中国戏曲志·海南卷》，第 558 页 |

| 编号 | 故事题目 | 讲述人 | 流传区域 | 文献出处 |
|---|---|---|---|---|
| 14 | 念鼓佬 | 无 | 黑龙江 | 《中国戏曲志·黑龙江卷》，第 369 页 |
| 15 | 程砚秋与傅鸿荫 | 无 | 黑龙江 | 《中国戏曲志·黑龙江卷》，第 368 页 |
| 16 | 江西老表跑龙套一举成名 | 无 | 江西 | 《中国戏曲志·江西卷》，第 744 页 |
| 17 | "讨吃红"偷学《宁武关》 | 无 | 内蒙古 | 《中国戏曲志·内蒙古卷》，第 484 页 |
| 18 | "彦子红"扮伙夫"露艺" | 无 | 山西 | 《中国戏曲志·山西卷》，第 620 页 |
| 19 | 润润子代师唱《大报仇》 | 无 | 陕西 | 《中国戏曲志·陕西卷》，第 674 页 |
| 20 | 邹永学收徒白海臣 | 无 | 陕西 | 《中国曲艺志·陕西卷》，第 638 页 |
| 21 | 马增芬美称"万能马" | 无 | 天津 | 《中国曲艺志·天津卷》，第 825 页 |
| 22 | "活关公"露面嘉兴 | 无 | 浙江 | 《中国戏曲志·浙江卷》，第 714 页 |

### 10-3 一鸣惊人型

① 乐人有明显缺点　a. 丑　b. 残疾　c. 嗓子不好　d. 没气势

② 被轻视

③ 开唱后一鸣惊人

| 编号 | 故事题目 | 讲述人 | 流传区域 | 文献出处 |
|---|---|---|---|---|
| 1 | 艺惊群芳 | 无 | 安徽 | 《中国曲艺志·安徽卷》，第 503 页 |
| 2 | 黄连官忍气卖艺大出名 | 无 | 福建 | 《中国曲艺志·福建卷》，第 427 页 |
| 3 | 筱兰芝唱红四平街 | 无 | 吉林 | 《中国曲艺志·吉林卷》，第 476 页 |
| 4 | 有眼不识金镶玉 | 无 | 吉林 | 《中国曲艺志·吉林卷》，第 469 页 |
| 5 | 雷振武一鸣惊人 | 无 | 新疆 | 《中国曲艺志·新疆卷》，第 559 页 |

10-4 打狗报恩型

① 农民到戏班蹭饭，要帮唱报恩

② 人们看不起他，让他演被打的狗

③ 他演狗时唱歌后逃走

④ 原来他是知名艺人

| 编号 | 故事题目 | 讲述人 | 流传区域 | 文献出处 |
|---|---|---|---|---|
| 1 | 小乌拉扮老狗 | 无 | 辽宁 | 《中国曲艺志·辽宁卷》，第 450 页 |
| 2 | 狗形开唱 | 无 | 辽宁 | 《中国戏曲志·辽宁卷》，第 331 页 |

10-5 点哪唱哪型

① 某人点戏为难艺人　a. 难演　b. 不重样　c. 挑戏班里没有的角色

② 艺人应对成功

| 编号 | 故事题目 | 讲述人 | 流传区域 | 文献出处 |
|---|---|---|---|---|
| 1 | 敬老郎 | 马璐，男，56 岁，亳州市戏剧研究室主任 | 安徽亳州市 | 《中国民间故事集成·安徽卷》，第 805—807 页 |
| 2 | 尉迟恭大战张翼德 | 无 | 甘肃 | 《中国戏曲志·甘肃卷》，第 629 页 |
| 3 | 杨全儿兰州唱戏 | 无 | 甘肃 | 《中国戏曲志·甘肃卷》，第 623 页 |
| 4 | 妙手偶得的《神牛卷沙蓬》 | 无 | 甘肃 | 《中国曲艺志·甘肃卷》，第 642 页 |
| 5 | 张飞杀岳飞 | 无 | 四川 | 《中国戏曲志·四川卷》，第 525 页 |

10-6 即兴唱题型

① 某人给艺人出技术性难题

② 艺人成功完成

| 编号 | 故事题目 | 讲述人 | 流传区域 | 文献出处 |
|---|---|---|---|---|
| 1 | 尖尾剪 | 余耀南，男，52 岁，文化馆干部，初中 | 广东大埔县 | 《中国民间故事集成·广东卷》，第 1053—1054 页 |
| 2 | 山歌一箩谷一担 | 谢道全，男，65 岁，农民 | 广东兴宁县 | 《中国民间故事集成·广东卷》，第 1056—1057 页 |
| 3 | 大头鱼赌山歌 | 李南，男，50 岁，农民，小学 | 广西壮族，横县 | 《中国民间故事集成·广西卷》，第 791—792 页 |
| 4 | 难不倒的"王毛子" | 无 | 吉林 | 《中国曲艺志·吉林卷》，第 473 页 |
| 5 | 谷繁培药店送春 | 无 | 江苏 | 《中国曲艺志·江苏卷》，第 632 页 |
| 6 | 金香草巧戏张驴儿 | 无 | 辽宁 | 《中国曲艺志·辽宁卷》，第 449 页 |
| 7 | 打擂比书 | 无 | 四川 | 《中国曲艺志·四川卷》，第 293 页 |
| 8 | 小蘑菇即兴编唱数来宝 | 无 | 天津 | 《中国曲艺志·天津卷》，第 828 页 |
| 9 | 我只能诅咒而不会歌颂 | 无 | 新疆 | 《中国曲艺志·新疆卷》，第 566 页 |
| 10 | 郭嘉麟巧遇欧少久 | 无 | 新疆 | 《中国曲艺志·新疆卷》，第 562 页 |
| 11 | 一曲《当皮袄》挣了一匹走马 | 无 | 新疆 | 《中国曲艺志·新疆卷》，第 555 页 |

10-7 中途作弊型

① 说书艺人讲不下去了

② 作弊　a. 谎称脚本被烧　b. 谎称老婆死了　c. 让计时蜡烛燃得更快

③ 观众的反应造成机遇　a. 艺人被同情而得助　b. c. 艺人被识破而发愤

④ 艺人勤练，终成名家

| 编号 | 故事题目 | 讲述人 | 流传区域 | 文献出处 |
|---|---|---|---|---|
| 1 | 周焕荣学书 | 无 | 四川 | 《中国曲艺志·四川卷》，第 293 页 |
| 2 | 薛筱卿荻港得秘本 | 无 | 浙江 | 《中国曲艺志·浙江卷》，第 531 页 |
| 3 | 周玉泉紫阳轩受挫 | 无 | 浙江 | 《中国曲艺志·浙江卷》，第 532 页 |

10-8 忘摘戒指型

① 艺人演戏前，忘了摘戒指

② 观众质问他所演的穷角色为什么不典当戒指

③ 艺人生气或反省

| 编号 | 故事题目 | 讲述人 | 流传区域 | 文献出处 |
|---|---|---|---|---|
| 1 | "秦琼当戒指" | 无 | 广西 | 《中国戏曲志·广西卷》，第 501 页 |
| 2 | 丁兰苏扔戒指 | 无 | 江苏 | 《中国戏曲志·江苏卷》，第 849 页 |

10-9 失误加演型

① 演出时举止不当　a. 咬辫子没吐唾沫　b. 忽略角色细节

② 被惩罚加演数天

| 编号 | 故事题目 | 讲述人 | 流传区域 | 文献出处 |
|---|---|---|---|---|
| 1 | 未吐唾沫罚四场 | 无 | 广西 | 《中国戏曲志·广西卷》，第 501 页 |
| 2 | 南叫天请教老石匠 | 无 | 湖南 | 《中国戏曲志·湖南卷》，第 549 页 |

10-10 错词遭罚型

① 艺人唱错了一句台词或一个字

② 受酷刑惩罚　a. 活活吊死　b. 弄瞎双眼

| 编号 | 故事题目 | 讲述人 | 流传区域 | 文献出处 |
|---|---|---|---|---|
| 1 | 黑心会长吊死"咬牙儿" | 无 | 甘肃 | 《中国戏曲志·甘肃卷》,第632页 |
| 2 | 一字音不准,终身成残疾 | 无 | 内蒙古 | 《中国戏曲志·内蒙古卷》,第477页 |

**10-11 独自卖艺型**

① 某人和同行的关系不好

② 独自卖艺

③ 众技集于一身而成功

| 编号 | 故事题目 | 讲述人 | 流传区域 | 文献出处 |
|---|---|---|---|---|
| 1 | 说相声始于张三禄 | 无 | 北京 | 《中国曲艺志·北京卷》,第572页 |
| 2 | 随缘乐创"一人单弦八角鼓" | 无 | 北京 | 《中国曲艺志·北京卷》,第572页 |

**10-12 乐人拒唱型**

① 艺人被邀请演唱

② 艺人拒唱　a. 为尊严　b. 因爱国　c. 因有约

③ 最后演或不演　$a_1. b_1. c.$ 艺人被迫演出　$a_2.$ 艺人被打　$a_3.$ 权贵者表示尊重后才唱　$b_2.$ 艺人为防受害而逃跑　$b_3.$ 艺人借口回绝

| 编号 | 故事题目 | 讲述人 | 流传区域 | 文献出处 |
|---|---|---|---|---|
| 1 | 文人学士"采台" | 无 | 安徽 | 《中国戏曲志·安徽卷》,第576页 |
| 2 | 阮庆庆拒演 | 无 | 福建 | 《中国曲艺志·福建卷》,第422页 |
| 3 | 康尚德甩烟罢唱 | 无 | 甘肃 | 《中国曲艺志·甘肃卷》,第655页 |
| 4 | 马街书会的传说 | 无 | 河南 | 《中国曲艺志·河南卷》,第556页 |

| 编号 | 故事题目 | 讲述人 | 流传区域 | 文献出处 |
|---|---|---|---|---|
| 5 | 张万贵不为权势唱堂会 | 无 | 黑龙江 | 《中国曲艺志·黑龙江卷》，第601页 |
| 6 | 黑龙江的柯尔克孜族从哪里来 | 刘英福，男，61岁，初小 | 黑龙江柯尔克孜族，富裕县 | 《中国民间故事集成·黑龙江卷》，第348—349页 |
| 7 | 杨天禄与县官 | 无 | 湖南 | 《中国曲艺志·湖南卷》，第521页 |
| 8 | 顾秃儿不为汉奸说书 | 无 | 吉林 | 《中国曲艺志·吉林卷》，第474页 |
| 9 | 李青山笑骂聂警尉 | 无 | 吉林 | 《中国曲艺志·吉林卷》，第479页 |
| 10 | 许桂花行艺不向银元低头 | 无 | 江苏 | 《中国曲艺志·江苏卷》，第627页 |
| 11 | 范宜俊拒演 | 无 | 江西 | 《中国戏曲志·江西卷》，第742页 |
| 12 | 丁正洪义护国粹 | 无 | 辽宁 | 《中国曲艺志·辽宁卷》，第453页 |
| 13 | 通宵演唱震阳高 | 无 | 内蒙古 | 《中国戏曲志·内蒙古卷》，第489页 |
| 14 | 阎逢春拒唱亡国曲 | 无 | 山西 | 《中国戏曲志·山西卷》，第606页 |
| 15 | 郭道士的《百本通》 | 无 | 陕西 | 《中国戏曲志·陕西卷》，第670页 |

10-12A 袁头落地型

① 袁世凯让孙菊仙唱戏

② 孙拒绝但被迫演唱

③ 袁酬谢二百块袁大头银元

④ 孙在归途将银元洒在地上，称"袁头落地"

| 编号 | 故事题目 | 讲述人 | 流传区域 | 文献出处 |
|---|---|---|---|---|
| 1 | 孙菊仙愤撒袁头银洋 | 无 | 北京 | 《中国戏曲志·北京卷》，第 1008 页 |
| 2 | 孙菊仙口诛袁世凯 | 无 | 天津 | 《中国戏曲志·天津卷》，第 376 页 |

### 10-13 坚持唱完型

① 艺人正在演唱

② 发生紧急坏事　a. 家里被偷　b. 失火　c. 敌兵轰炸

③ 艺人不顾损失，坚持唱完

| 编号 | 故事题目 | 讲述人 | 流传区域 | 文献出处 |
|---|---|---|---|---|
| 1 | 还有一句"落板"要唱完 | 无 | 安徽 | 《中国戏曲志·安徽卷》，第 580 页 |
| 2 | 戏演《十张纸》，贼偷王月顺 | 无 | 甘肃 | 《中国戏曲志·甘肃卷》，第 630 页 |
| 3 | 观众为"赛湖北"重建新居 | 无 | 湖北 | 《中国戏曲志·湖北卷》，第 506 页 |

### 10-14 唱戏身亡型

① 艺人年老或病重

② 不愿辜负观众而演唱，甚至按角色规则在严冬时节脱光上衣表演

③ 演出后身体不支而死

| 编号 | 故事题目 | 讲述人 | 流传区域 | 文献出处 |
|---|---|---|---|---|
| 1 | 金家庙挣死唐大净 | 无 | 甘肃 | 《中国戏曲志·甘肃卷》，第 624 页 |
| 2 | 纵死不能丢戏规 | 无 | 湖南 | 《中国戏曲志·湖南卷》，第 548 页 |
| 3 | 严秀安赤身演周仓艺坛殒命 | 无 | 四川 | 《中国戏曲志·四川卷》，第 526 页 |

11. 谈情说乐系列

11-1 男歌女爱型

① 男人作乐

② 女方看中男性乐人　a. 与他私订终身　b. 女性长辈帮忙定亲

③ $a_1$. $b_1$ 家族反对　$a_2$. $b_2$. 两人美满

| 编号 | 故事题目 | 讲述人 | 流传区域 | 文献出处 |
|---|---|---|---|---|
| 1 | 周姑子调与拉魂腔 | 李兰亭，女，泗州戏老艺人 | 安徽泗县 | 《中国民间故事集成·安徽卷》，第803—804页 |
| 2 | 唱曲得了个俊媳妇 | 无 | 甘肃 | 《中国曲艺志·甘肃卷》，第657页 |
| 3 | 文县琵琶弹唱《女寡妇》的传说 | 无 | 甘肃 | 《中国曲艺志·甘肃卷》，第659—661页 |
| 4 | 计叔娶妻 | 苏锡权，男，79岁，渔民，小学 | 广西京族，东兴市 | 《中国民间故事集成·广西卷》，第845—846页 |
| 5 | 名角苦恋遭横祸 | 无 | 贵州 | 《中国戏曲志·贵州卷》，第542页 |
| 6 | 鸳鸯峰 | 黄锡银，男，78岁，农民，识字 | 湖北土家族,利川市 | 《中国民间故事集成·湖北卷》，第236—237页 |
| 7 | 我就是喜欢瞎子 | 无 | 江西 | 《中国曲艺志·江西卷》，第654页 |
| 8 | 《蓝桥会》架鹊桥 | 无 | 辽宁 | 《中国曲艺志·辽宁卷》，第442页 |
| 9 | 二姑娘招女婿——全村乐 | 无 | 内蒙古 | 《中国曲艺志·内蒙古卷》，第358页 |
| 10 | "拆散人家"伤心泪 | 无 | 内蒙古 | 《中国戏曲志·内蒙古卷》，第485页 |
| 11 | 花鼓迷上傅小姐 | 无 | 山东 | 《中国曲艺志·山东卷》，第552页 |
| 12 | 红指甲惹出大风波 | 无 | 山东 | 《中国曲艺志·山东卷》，第553页 |

| 编号 | 故事题目 | 讲述人 | 流传区域 | 文献出处 |
|---|---|---|---|---|
| 13 | 杨月楼诱拐卷逃案 | 无 | 上海 | 《中国戏曲志·上海卷》，第 797 页 |
| 14 | 司马相如抚琴 | 吴玉格，男，64岁，居民，初识字 | 四川邛崃市 | 《中国民间故事集成·四川卷》（上册），第 199—200 页 |
| 15 | 龚绶演戏逢佳偶 | 无 | 云南 | 《中国戏曲志·云南卷》，第 529 页 |
| 16 | 麻脸"冒涛"结良缘 | 无 | 云南 | 《中国戏曲志·云南卷》，第 531 页 |
| 17 | 象牙塔奇缘 | 帕戛相思 | 云南傣族 | 《中国民间故事集成·云南卷》（下册），第 1349—1356 页 |
| 18 | 卢小姐投奔穷正生 | 无 | 浙江 | 《中国戏曲志·浙江卷》，第 716 页 |

11-1A 唱歌的心型

① 富家女听见穷小伙唱歌而欣赏

② 两人婚恋受阻　a. 穷小伙是秃头或麻子　b. 富家女的父亲嫌对方穷

③ 穷小伙病死，某人将他的心剖出，剖心人往往是采宝者、白胡子老头、木匠等

④ 心被包装或做成器具，会唱歌

⑤ a. 富家女通过货郎或其母接触到心，穷小伙之心彻底死了，不再唱歌　b. 男方复活（复活后，b₁小伙变好看，两人成亲　b₂阻拦的财主遭殃）

（见钟敬文"吹箫型第二式"、艾伯华"157 不见黄河心不死"、丁乃通"AT780D* 唱歌的心"、金荣华"AT749B 相恋不得见 人死心不死／780D* 歌唱的心"。）

| 编号 | 故事题目 | 讲述人 | 流传区域 | 文献出处 |
|---|---|---|---|---|
| 1 | 不见黄娥心不死 | 无 | 安徽太和县 | 《中国民间故事集成·安徽卷》，第 955—956 页 |
| 2 | 不见黄鹤不死心 | 耿贵荣，男，62 岁，农民，小学 | 河北邢台市 | 《中国民间故事集成·河北卷》，第 542—544 页 |
| 3 | 不到黄河不死心 | 徐和，男，62 岁，农民，不识字 | 黑龙江哈尔滨市呼兰区 | 《中国民间故事集成·黑龙江卷》，第 792—794 页 |
| 4 | 不见黄河心不死 | 贾才甫，男，79 岁，农民，私塾 3 年 | 河南遂平县 | 《中国民间故事集成·河南卷》，第 460—461 页 |
| 5 | 不见黄河心不死（异文一） | 王本远，男，72 岁，农民，不识字 | 河南扶沟县 | 《中国民间故事集成·河南卷》，第 461—462 页 |
| 6 | 不见黄河心不死（异文二） | 王明德，男，62 岁，曲艺艺人，小学 | 河南沈丘县 | 《中国民间故事集成·河南卷》，第 462—463 页 |
| 7 | 歌箱 | 袁延长，男，58 岁，辅导员，小学 | 湖南临湘市 | 《中国民间故事集成·湖南卷》，第 630—631 页 |
| 8 | 不见黄娥心不死 | 张风转，女，42 岁，农民 | 河南西峡县陈阳乡德胜村 | 《中国民间故事丛书·河南南阳·西峡卷》，第 316—317 页 |
| 9 | 不见黄河心不死 | 吕伯英，农民 | 河南汝阳县 | 《黄河的传说》，第 301—306 页 |
| 10 | 不见黄河不死心 | 宋德奎，男，70 岁，农民 | 河北魏县大名一带 | 《邯郸地区故事卷·下》，第 155—157 页 |
| 11 | 不见棺材不掉泪，不到黄河不死心 | 石雅茹，女，67 岁，小学 | 辽宁抚顺市 | 《中国民间故事集成·辽宁卷》，第 612—616 页 |
| 12 | 不见棺材不掉泪，不到黄河不死心（异文二） | 任泰芳，女，农妇，不识字 | 辽宁满族，大连市 | 《中国民间故事集成·辽宁卷》，第 619—622 页 |

| 编号 | 故事题目 | 讲述人 | 流传区域 | 文献出处 |
|---|---|---|---|---|
| 13 | 不见棺材不掉泪，不到黄河不死心（异文一） | 李马氏，女，87岁，农妇，不识字 | 辽宁岫岩县 | 《中国民间故事集成·辽宁卷》，第616—619页 |
| 14 | 爱抽黄烟的来历 | 道尔基，男，30岁，干部 | 内蒙古鄂温克族，自治旗 | 《中国民间故事集成·内蒙古卷》，第416—418页 |
| 15 | 不见黄荷心不死 | 马凤英，女，63岁，农民，不识字 | 宁夏回族自治区固原市 | 《中国民间故事集成·宁夏卷》，第390页 |
| 16 | 王子与牧羊姑娘 | 赛毛措，女，47岁，不识字 | 青海海南藏族，兴海县 | 《中国民间故事集成·青海卷》，第635—636页 |
| 17 | 不见黄河心不死 | 朱道崇，男，70岁，农民，小学 | 山西侯马市 | 《中国民间故事集成·山西卷》，第485—486页 |
| 18 | 不见黄娥心不死 | 贺大娘，女，62岁，农民，不识字 | 四川简阳市 | 《中国民间故事集成·四川卷》（上册），第521—522页 |
| 19 | 不见黄河不死心 | 黄启山，男，78岁，农民，不识字 | 天津西郊区 | 《中国民间故事集成·天津卷》，第587—588页 |
| 20 | 不见黄河不死心 | 胡志坚，40岁，抚宁县粮食局干部 | 河北卢龙、抚宁一带 | 《卢龙民间故事卷·第1卷》，第230—232页 |
| 21 | "不见黄河心不死"的由来 | 张秀兰，女，72岁，退休教师 | 河南新蔡城关 | 《中国民间故事集成·河南新蔡县卷》，第175—176页 |
| 22 | 不见黄河心不死 | 马丛林，男，71岁，初中，村民 | 青海回族，门源县大滩村 | 《海北州民间故事全集·门源卷》第209—210页 |
| 23 | 不见黄河心不死 | 周美英，女，56岁，高小，务农 | 山东平阴县旧县乡 | 《平阴民间文学集成资料本》，第267—268页 |
| 24 | 不到黄河心不死 | 张松柏，男，60岁，初小，党支部书记 | 山西长子县南部一带 | 《长治市民间故事集成4》，第1512—1518页 |

续表

| 编号 | 故事题目 | 讲述人 | 流传区域 | 文献出处 |
|---|---|---|---|---|
| 25 | 不见黄河心不死 | 梁启振，61岁，高中 | 新疆石河子玛管处 | 《中国民间故事集成新疆卷·新疆生产建设兵团农八师·石河子市分卷·下》，第516—517页 |
| 26 | 不见黄河心不死，不见棺材不掉泪 | 袁法贤，男，55岁，农民 | 河南浚县 | 《中国民间故事集成·河南浚县卷·上》第279—280页 |
| 27 | 不见黄河心不死 | 王长福，58岁，农民 | 吉林八郎镇 | 《中国民间故事全书·吉林前郭尔罗斯卷》，第413—414页 |
| 28 | 不见棺材不落泪不到黄河不死心 | 周良，男，68岁，农民，不识字 | 吉林舒兰市 | 《中国民间故事集成·吉林卷》，第564—565页 |
| 29 | 不见棺材不落泪不到黄河不死心（异文一） | 关玉久，女，60岁，家务，不识字 | 吉林满族，辽源市 | 《中国民间故事集成·吉林卷》，第565—566页 |
| 30 | 不见棺材不落泪不到黄河不死心（异文二） | 曾玉芹，女，70岁，农民，识字 | 吉林东辽县 | 《中国民间故事集成·吉林卷》，第566—567页 |
| 31 | 落泪伤悲 | 张福臣，男，70岁，农民，不识字 | 吉林长春市 | 《中国民间故事集成·吉林卷》，第568—570页 |
| 32 | 会唱歌的银杯 | 蔡玉田，男，61岁，农民，读过三年书 | 辽宁蒙古族，前郭县 | 《中国民间故事集成·吉林卷》，第572—573页 |
| 33 | 不见黄河不死心 | 于朋伍，75岁， | 辽宁满族，兰旗三队 | 《中国民间故事、民间歌谣、民间谚语集成·辽宁分卷》，第448—451页 |
| 34 | "滴泪伤杯" | 生可全 | 辽宁满族，通远堡 | 《凤凰山（凤城满族历史、传说集）》，第18—22页 |
| 35 | 不见黄河心不死 | 杨挨仁、杨林、高二永 | 内蒙古呼和浩特市托克托县 | 《内蒙古民间故事全书·呼和浩特卷》，第329—336页 |

| 编号 | 故事题目 | 讲述人 | 流传区域 | 文献出处 |
|---|---|---|---|---|
| 36 | 不见黄河心不死 | 范吉银、张喜喜 | 山西静乐县 | 《静乐民间文学》，第132—133 页 |
| 37 | 不见黄河心不死 | 柴平均 | 河南射桥乡河西 | 《中国民间故事集成·河南平舆县卷》，第268—270 页 |
| 38 | 不见黄河心不死 | 李培坤 | 河南西平县 | 《嵖岈山民间故事》，第144—145 页 |
| 39 | 不见天红不落泪不见黄河心不死 | 无 | 辽宁凤城市 | 《丹东锡伯族志》，第134—135 页 |

**11-2 唱曲挽回型**

① 男女双方的婚恋受阻　a. 女方嫁给别人　b. 女方嫌男方丑

② 男方请歌师编歌并演唱

③ 女方被打动，男女团圆

| 编号 | 故事题目 | 讲述人 | 流传区域 | 文献出处 |
|---|---|---|---|---|
| 1 | 粤讴《除却了阿九》的传说 | 无 | 广东 | 《中国曲艺志·广东卷》，第378 页 |
| 2 | 三唱《放排歌》续姻缘 | 无 | 广西 | 《中国曲艺志·广西卷》，第384 页 |
| 3 | 两贰银歌的来由 | 无 | 贵州 | 《中国曲艺志·贵州卷》，第342 页 |

**11-3 对歌定情型**

① 一男一女（往往在赛歌活动中）对歌定情，故事中用歌词来连接

② 两人结为夫妇

| 编号 | 故事题目 | 讲述人 | 流传区域 | 文献出处 |
|---|---|---|---|---|
| 1 | 广宁竹子 | 程荣基 | 广东广宁县 | 《中国民间故事集成·广东卷》，第618—619 页 |

| 编号 | 故事题目 | 讲述人 | 流传区域 | 文献出处 |
|---|---|---|---|---|
| 2 | "浪哨浪貌"的来历 | 王桂英，女，50岁，农民，小学 | 贵州布依族，镇宁县 | 《中国民间故事集成·贵州卷》，第501—502页 |
| 3 | 陆大用唱歌得好伴 | 佚名 | 贵州侗族，黎平县 | 《中国民间故事集成·贵州卷》，第134页 |
| 4 | 瑞昌船鼓的传说 | 无 | 江西 | 《中国曲艺志·江西卷》，第650页 |
| 5 | 沙龙生与乔幺妹 | 李国才，女，59岁，干部，小学 | 四川德昌县 | 《中国民间故事集成·四川卷》（下册），第1448—1455页 |
| 6 | 山客两头家 | 蓝德堂，男，84岁，农民，初小 | 浙江畲族，云和县 | 《中国民间故事集成·浙江卷》，第552—553页 |

11-4 赛歌选夫型

① 某人擅于唱歌

② 让求婚者唱歌，谁赢就嫁给谁

③ 众人唱歌皆失败

④ 一位小伙子唱歌娶到姑娘

| 编号 | 故事题目 | 讲述人 | 流传区域 | 文献出处 |
|---|---|---|---|---|
| 1 | 茶灯舞的来由 | 谢孝忠，男，52岁，居民，初小 | 福建光泽县 | 《中国民间故事集成·福建卷》，第488—489页 |
| 2 | 选亲 | 何桂生，男，46岁，农民，小学 | 贵州汉族，丹寨县 | 《中国民间故事集成·贵州卷》，第806—807页 |
| 3 | 巧妹子 | 常世荣，男，35岁，干部，高中 | 宁夏银川市 | 《中国民间故事集成·宁夏卷》，第442—443页 |
| 4 | 娶亲泼凉水、"道拉"的由来 | 雷作云，男，30岁 | 青海土族，互助县 | 《中国民间故事集成·青海卷》，第238—239页 |
| 5 | "陇端街"的传说 | 无 | 云南 | 《中国戏曲志·云南卷》，第531页 |

11-5 对歌飞仙型

① 情侣对歌

② 飞仙而去

（见艾伯华"75 情歌的来历 II"、祁连休"刘三妹型 "、顾希佳 "○歌仙化石"。）

| 编号 | 故事题目 | 讲述人 | 流传区域 | 文献出处 |
|---|---|---|---|---|
| 1 | 刘三妹仙侣升天 | 黎德荣，86 岁，居民，小学 | 广东阳春市 | 《中国民间故事集成·广东卷》，第 342 页 |
| 2 | 刘三妹结缘苗家 | 周冠环老太太，居民，私塾 | 广东肇庆市 | 《中国民间故事集成·广东卷》，第 338—339 页 |
| 3 | 刘三姐与张秀才对歌 | 罗运全，男，农民，小学 | 广西贵港市 | 《中国民间故事集成·广西卷》，第 211—212 页 |

11-6 吹箫引凤型
① 皇室女和吹箫者因箫声而相恋
② 两人合奏，乘龙凤升天

| 编号 | 故事题目 | 讲述人 | 流传区域 | 文献出处 |
|---|---|---|---|---|
| 1 | 箫上刻龙画凤的传说 | 刘金灵，男，43 岁，农民，不识字 | 山东郓城县 | 《中国民间故事集成·山东卷》，第 465 页 |
| 2 | 萧史与弄玉 | 张文芳，男，60 岁，教师，中师 | 陕西宝鸡市 | 《中国民间故事集成·陕西卷》，第 34—35 页 |

11-7 乐器通灵型
① 某人奏乐，因机缘和鬼魂相恋
② 鬼魂在音乐的作用下复活

| 编号 | 故事题目 | 讲述人 | 流传区域 | 文献出处 |
|---|---|---|---|---|
| 1 | 莫嘎都和莫各斗彩 | 潘兴全，男，45 岁，农民，小学 | 贵州苗族，水城县 | 《中国民间故事集成·贵州卷》，第 716—719 页 |
| 2 | 安七娘 | 罗学平，男，70 岁，农民，不识字 | 贵州苗族，水城县 | 《中国民间故事集成·贵州卷》，第 719—722 页 |
| 3 | 琴缘 | 王春雨，男，56 岁，农民，初中 | 河北丰宁满族自治县 | 《中国民间故事集成·河北卷》，第 561—565 页 |

11-8 雌雄乐器型

① 两个乐器，一雄一雌　a. 雌雄铜鼓　b. 雌雄钟

② 一方飞走，往往落入水里导致分离　a. 雄鼓或雌鼓　b. 雌钟

③ 另一方伤心而鸣，遥相呼应

（见艾伯华"188 钟的奇迹 I"、顾希佳"〇 飞来钟"。）

| 编号 | 故事题目 | 讲述人 | 流传区域 | 文献出处 |
|---|---|---|---|---|
| 1 | 神奇的铜鼓 | 王承明，男，25岁，农民，初中 | 四川布依族，宁南县 | 《中国民间故事集成·四川卷》（下册），第 1466—1467 页 |
| 2 | 铜鼓恋 | 无 | 云南布依族，罗平县 | 《罗平景区景点传说》 |
| 3 | 铜鼓山 | 无 | 云南布依族，罗平县 | 《罗平景区景点传说》 |
| 4 | 禁钟楼的传说（异文） | 黄兆雄，男，58岁，老中医 | 广东广州市 | 《中国民间故事集成·广东卷》，第 465—467 页 |
| 5 | 钟鼓楼上没有钟 | 郝明林，男，76岁，老艺人，初中 | 江西南昌市 | 《中国民间故事集成·江西卷》，第 291—294 页 |

12. 音乐奇遇系列

12-1 煞曲招灾型

① 点唱不吉利的曲目

② 没唱完就发生坏事　a. 打架　b. 死人

| 编号 | 故事题目 | 讲述人 | 流传区域 | 文献出处 |
|---|---|---|---|---|
| 1 | 演"鬼戏"活见"鬼" | 无 | 辽宁 | 《中国曲艺志·辽宁卷》，第 447 页 |
| 2 | 王无能做特别"堂会" | 无 | 上海 | 《中国曲艺志·上海卷》，第 480 页 |

12-2 门板唱歌型

① 富翁的女儿嫁给穷人

② 穷人做的门板能发出动听的音乐

③ 富翁想用同样重的金银来换门板

④ 金银始终不如门板重

⑤ a. 富翁气死　b. 两家同住

| 编号 | 故事题目 | 讲述人 | 流传区域 | 文献出处 |
|---|---|---|---|---|
| 1 | 石崇富贵传天下，不比彭琚一扇门 | 黄冉修，30 岁，农民，小学 | 广西宾阳县 | 《中国民间故事集成·广西卷》，第 708—710 页 |
| 2 | 骑马招亲 | 谭善明，男，62 岁，农民、老师公，识汉文和古壮文 | 广西毛南族，环江县 | 《中国民间故事集成·广西卷》，第 766—767 页 |

12-3 龙宫奏乐型

① 某人学音乐　a. 最小的弟弟　b. 孤儿　c. 穷小子

② 因奏乐而与异界沟通　a. 龙王、洞神等请他去弹琴唱歌　b. 打动龙女心

③ 得到宝物

④ 配角或反角跟宝物无缘

（见钟敬文"吹箫型第一式"、艾伯华"40 龙宫吹笛"、丁乃通"AT572A 乐人和龙王"、金荣华"AT592A* 乐人和龙王"。）

| 编号 | 故事题目 | 讲述人 | 流传区域 | 文献出处 |
|---|---|---|---|---|
| 1 | 宝贝葫芦的故事 | 田云兰，女，农民，不识字 | 北京平谷区 | 《中国民间故事集成·北京卷》，第 731—735 页 |
| 2 | 永不忧与宝葫芦 | 何福友，男，56 岁，电影院职工，私塾 | 广东中山市 | 《中国民间故事集成·广东卷》，第 911—915 页 |
| 3 | 石生与阮通 | 苏锡权，男，79 岁，渔民，小学 | 广西京族，东兴市 | 《中国民间故事集成·广西卷》，第 565—569 页 |
| 4 | 铜鼓的来由 | 杨昌金，男，50 岁，农民，小学 | 贵州布依族，平塘县 | 《中国民间故事集成·贵州卷》，第 439—443 页 |
| 5 | 三弦书的起源（一） | 无 | 河南 | 《中国曲艺志·河南卷》，第 552 页 |

| 编号 | 故事题目 | 讲述人 | 流传区域 | 文献出处 |
|---|---|---|---|---|
| 6 | 王老三吹喇叭 | 张星顺，男，58岁，演员，识字 | 湖北枣阳市 | 《中国民间故事集成·湖北卷》，第426—428页 |
| 7 | 金丝鲤 | 李恩宝，男，70岁，渔民，不识字 | 湖南汉寿县 | 《中国民间故事集成·湖南卷》，第589—592页 |
| 8 | 渔鼓郎奇遇 | 刘宋云，男，68岁，农民，小学 | 湖南临湘市 | 《中国民间故事集成·湖南卷》，第541页 |
| 9 | 咚咚奎 | 彭天禄，男，56岁，盲人，农民 | 湖南土家族，龙山县 | 《中国民间故事集成·湖南卷》，第425—426页 |
| 10 | 交心 | 吴允成，男，农民，不识字 | 辽宁东港市 | 《中国民间故事集成·辽宁卷》，第546—551页 |
| 11 | 岱海深处丝竹声 | 无 | 内蒙古 | 《中国戏曲志·内蒙古卷》，第488页 |
| 12 | 三三奇遇 | 王五女 | 内蒙古汉族，五原县 | 《中国民间故事集成·内蒙古卷》，第897—898页 |
| 13 | 红葫芦 | 马色礼，女，66岁，回族，市民，不识字 | 宁夏回族，银川市 | 《中国民间故事集成·宁夏卷》，第262—264页 |
| 14 | 学艺归来 | 李生多，男，60岁，农民 | 青海土族，互助县 | 《中国民间故事集成·青海卷》，第455—459页 |
| 15 | 学艺归来（异文） | 韩五十三，男，75岁，农民，不识字 | 青海循化撒拉族自治县 | 《中国民间故事集成·青海卷》，第459—461页 |
| 16 | 加措和龙女 | 杨七斤初，女，84岁，农民，不识字 | 四川省甘孜藏族自治州康定市 | 《中国民间故事集成·四川卷》（下册），第1044—1047页 |
| 17 | 神奇的咚咚奎 | 陈玉林 | 四川黔江土家族苗族自治县 | 《中国民间故事集成·四川卷》（下册），第1246页 |
| 18 | 宁贯娃改天整地·安家娶亲 | 施戛崩、互公退干、卡娃 | 云南景颇族 | 《中国民间故事集成·云南卷》（上册），第64—66页 |
| 19 | 十只金鸡 | 胡俊 | 云南彝族 | 《中国民间故事集成·云南卷》（下册），第1031页 |

12-4 仙女赠乐型

① 权贵让主角找乐器

② 主角藏衣而娶仙女（①和②的顺序可对调）

③ 主角在仙女的帮助下得到乐器

④ 权贵抢乐器或奏乐来害主角，反致自己死亡

⑤ 主角和仙女过上幸福的生活

| 编号 | 故事题目 | 讲述人 | 流传区域 | 文献出处 |
|---|---|---|---|---|
| 1 | 震天鼓 | 刘云丰 | 河北承德丰宁 | 《中国民间故事丛书·河北承德·丰宁卷》，第236—238页 |
| 2 | 震天鼓 | 王三龙，男，28岁，售粮员，高中 | 河北满族，丰宁满族自治县 | 《中国民间故事集成·河北卷》，第447—449页 |
| 3 | 十二弦琴 | 无 | 云南傣族 | 《中国民间故事集成·云南卷》（下册），第1267—1275页 |
| 4 | 阿銮朵哈 | 无 | 云南德宏傣族 | 《中华民族故事大系·第6卷·哈尼族民间故事、哈萨克族民间故事、傣族民间故事》，第754—758页 |

12-5 洞中烂柯型

① 某人进洞经历音乐活动

② 在洞里待了数年，或者不久后出洞，人间往往已过数年

③ a. 按洞中人的唱法传乐　b. 和洞中女成亲

| 编号 | 故事题目 | 讲述人 | 流传区域 | 文献出处 |
|---|---|---|---|---|
| 1 | 崔炜神游越王墓 | 无 | 广东广州市 | 《中国民间故事集成·广东卷》，第31页 |
| 2 | 三月三歌节 | 蓝炳务，男，45岁，农民，初小 | 广西壮族，忻城县 | 《中国民间故事集成·广西卷》，第343—344页 |
| 3 | 清源神的传说 | 无 | 江西 | 《中国戏曲志·江西卷》，第736页 |
| 4 | 采茶戏"三脚班"的传说 | 无 | 江西 | 《中国戏曲志·江西卷》，第737页 |

12-6 召唤动物型

① 某人受恶人迫害

② 做乐器召唤动物

③ 动物把恶人杀死

| 编号 | 故事题目 | 讲述人 | 流传区域 | 文献出处 |
|---|---|---|---|---|
| 1 | 魔笛由来的传说 | 无 | 新疆 | 《中国曲艺志·新疆卷》，第 567 页 |
| 2 | 神笛 | 左德华 | 云南白族 | 《中国民间故事集成·云南卷》（下册），第 1035—1037 页 |

12-7 敲锣长鼻型

① 两兄弟分家

② 弟弟得到锣鼓，敲后发生好事

③ 哥哥模仿他找锣鼓，却被拉长肢体或死去

④ 弟弟用锣鼓救他，嫂子心急抢敲锣鼓，使哥哥的肢体缩入身体

［见丁乃通 "613A 不忠的兄弟（同伴）和百呼百应的宝贝"、金荣华 "AT598 不忠的兄弟和百呼百应的宝贝"、祁连休 "长鼻子型"、顾希佳 "598 长鼻子"。］

| 编号 | 故事题目 | 讲述人 | 流传区域 | 文献出处 |
|---|---|---|---|---|
| 1 | 长鼻子老大 | 李志俭，男，26 岁，农民，初中 | 宁夏回族自治区固原市 | 《中国民间故事集成·宁夏卷》，第 362—364 页 |
| 2 | 小铃铛 | 闫朝生，男，60 岁，退休工人，不识字 | 天津东郊区 | 《中国民间故事集成·天津卷》，第 605—607 页 |
| 3 | 破铜锣 | 穆才仁，女，50 岁，农民，初小 | 青海省海东市平安区 | 《中国民间故事集成·青海卷》，第 453—454 页 |
| 4 | 哥俩与铜锣 | 庄周氏，女，农民，不识字 | 黑龙江七台河市 | 《中国民间故事集成·黑龙江卷》，第 704—706 页 |
| 5 | 镗锣儿，缩脖儿 | 左玉衍，女，64 岁，离休干部，高中 | 黑龙江哈尔滨市 | 《中国民间故事集成·黑龙江卷》，第 701—704 页 |

| 编号 | 故事题目 | 讲述人 | 流传区域 | 文献出处 |
|---|---|---|---|---|
| 6 | 小锣和小鼓 | 无 | 安徽泗县 | 《中国民间故事集成·安徽卷》，第894—897页 |
| 7 | 宝鼓 | 李冬生，男，50岁，农民，初小 | 河南焦作市 | 《中国民间故事集成·河南卷》，第420—421页 |

## 12-8 唱歌摘瘤型

① 某人长得丑，通常是脸上有瘤子

② 给妖怪唱好听的歌，被摘瘤或换脸皮

③ 别人也丑，学他唱歌但难听，妖怪把之前的瘤子或丑脸加给他

（见丁乃通"AT503 小仙的礼物"、金荣华"AT747 精怪摘瘤又还瘤"、顾希佳"503 精怪摘瘤还瘤"。）

| 编号 | 故事题目 | 讲述人 | 流传区域 | 文献出处 |
|---|---|---|---|---|
| 1 | 摘瘤子贴瘤子 | 金月香，女，22岁，小学教师，中专 | 河北秦皇岛市抚宁区 | 《中国民间故事集成·河北卷》，第540—541页 |
| 2 | 会唱歌的葫芦 | 金玉凤，女，62岁，家务，不识字 | 黑龙江海林市 | 《中国民间故事集成·黑龙江卷》，第758—759页 |
| 3 | 鬼洗脸沟 | 傅永利，男，70岁，农民，不识字 | 黑龙江宁安市 | 《中国民间故事集成·黑龙江卷》，第450—452页 |
| 4 | 瘤子的故事 | 无 | 新疆察布查尔 | 《中华民族故事大系·第13卷·仡佬族民间故事、锡伯族民间故事、阿昌族民间故事》，第472—474页 |

## 12-9 闻乐起舞型

① 孤儿弹琴，飞禽走兽都跳舞

② 主人要害他

③ 孤儿弹琴，众人都跳舞至死

④ 孤儿得救

（见丁乃通"AT512 荆棘中舞蹈"、阿尔奈-汤普森"AT592 荆棘中舞蹈"。）

| 编号 | 故事题目 | 讲述人 | 流传区域 | 文献出处 |
|---|---|---|---|---|
| 1 | 孤儿与琵琶 | 妹付思 | 云南傈僳族 | 《中国民间故事集成·云南卷》（下册），第 1245—1246 页 |
| 2 | 弹起本跳脚的由来 | 友麦恒 | 云南傈僳族 | 《中国民间故事集成·云南卷》（下册），第 792 页 |

### 13. 爱好音乐系列

13-1 弃官从乐型

a. 某人原本有当官的机会，却为唱歌而拒绝官职

b. 某官员爱唱歌，因唱歌被革职却无悔

| 编号 | 故事题目 | 讲述人 | 流传区域 | 文献出处 |
|---|---|---|---|---|
| 1 | 戏子不做县太翁 | 无 | 广西 | 《中国戏曲志·广西卷》，第 500 页 |
| 2 | 不当县长学唱戏 | 无 | 广西 | 《中国戏曲志·广西卷》，第 501 页 |
| 3 | "陈活埋"的由来 | 无 | 河北 | 《中国曲艺志·河北卷》，第 486 页 |
| 4 | 张庭瑞不当县令改说书 | 无 | 黑龙江 | 《中国曲艺志·黑龙江卷》，第 599 页 |
| 5 | 戏子比诸公干净 | 无 | 湖北 | 《中国戏曲志·湖北卷》，第 507 页 |
| 6 | "道臣遍天下"的来历 | 无 | 湖南 | 《中国曲艺志·湖南卷》，第 526 页 |
| 7 | 李亚仙与郑元和"古文"的传说 | 无 | 江西 | 《中国曲艺志·江西卷》，第 649 页 |
| 8 | 丞相送春的传说 | 无 | 陕西 | 《中国曲艺志·陕西卷》，第 624 页 |
| 9 | 上海知县嗜曲丢官 | 无 | 上海 | 《中国戏曲志·上海卷》，第 799 页 |

| 编号 | 故事题目 | 讲述人 | 流传区域 | 文献出处 |
|---|---|---|---|---|
| 10 | 校长可以不当，曲子不能不唱 | 无 | 新疆 | 《中国曲艺志·新疆卷》，第 560 页 |
| 11 | 大器晚成 | 无 | 新疆 | 《中国曲艺志·新疆卷》，第 560 页 |
| 12 | 新科解元登台串戏 | 清陈宝崖《旷园杂志》 | 浙江 | 《中国戏曲志·浙江卷》，第 713 页 |

13-2 临终绝唱型

① 某人将死　a. 被处死刑　b. 重病

② 临死前要求唱歌

| 编号 | 故事题目 | 讲述人 | 流传区域 | 文献出处 |
|---|---|---|---|---|
| 1 | 床前终了曲 | 无 | 河南 | 《中国曲艺志·河南卷》，第 546 页 |
| 2 | 死也要唱 | 无 | 四川 | 《中国曲艺志·四川卷》，第 289 页 |
| 3 | 自知不久人世，今日好好弄弄 | 无 | 新疆 | 《中国曲艺志·新疆卷》，第 560 页 |
| 4 | 祁家寿临死唱花灯 | 无 | 云南 | 《中国戏曲志·云南卷》，第 528 页 |

13-3 音乐陪葬型

① 某人病重

② 临终前叮嘱别人用乐器或音乐给自己陪葬，或葬在能听音乐的地方，希望死后也能听音乐

| 编号 | 故事题目 | 讲述人 | 流传区域 | 文献出处 |
|---|---|---|---|---|
| 1 | 徐和昌灵堂唱清音 | 无 | 安徽 | 《中国曲艺志·安徽卷》，第 495 页 |
| 2 | 古筝陪葬，死也瞑目 | 无 | 安徽 | 《中国曲艺志·安徽卷》，第 496 页 |

| 编号 | 故事题目 | 讲述人 | 流传区域 | 文献出处 |
|---|---|---|---|---|
| 3 | 死了还要唱排见 | 无 | 广西 | 《中国曲艺志·广西卷》，第 379 页 |
| 4 | 自知不久人世，今日好好弄弄 | 无 | 新疆 | 《中国曲艺志·新疆卷》，第 560 页 |

### 13-4 编唱疯魔型

① 某人唱歌或编曲时举止反常

② 大家说他疯了

| 编号 | 故事题目 | 讲述人 | 流传区域 | 文献出处 |
|---|---|---|---|---|
| 1 | 吴文彩编侗戏 | 吴绍能，男，52 岁，农民，私塾 | 贵州侗族，黎平县 | 《中国民间故事集成·贵州卷》，第 139—140 页 |
| 2 | 文彩编歌世醒传 | 无 | 贵州 | 《中国曲艺志·贵州卷》，第 342 页 |
| 3 | 吴文彩装疯 | 无 | 贵州 | 《中国戏曲志·贵州卷》，第 539 页 |
| 4 | "张魔怔"绰号的由来 | 无 | 黑龙江 | 《中国曲艺志·黑龙江卷》，第 604 页 |
| 5 | 柴间里的哭声 | 无 | 江西 | 《中国戏曲志·江西卷》，第 738 页 |
| 6 | 汤公下轿借笔 | 无 | 江西 | 《中国戏曲志·江西卷》，第 738 页 |
| 7 | 李玉渊痴学三弦成"疯子" | 无 | 新疆 | 《中国曲艺志·新疆卷》，第 556 页 |

### 13-5 唱歌忘事型

① 某人本来要做某事

② 只顾唱歌而做事失败　a. 忘记正在做的事　b. 走错路或走过家门

| 编号 | 故事题目 | 讲述人 | 流传区域 | 文献出处 |
|---|---|---|---|---|
| 1 | 锅打破着，板可没打掉 | 无 | 安徽 | 《中国曲艺志·安徽卷》，第492页 |
| 2 | 张欢乐卖驴 | 无 | 甘肃 | 《中国曲艺志·甘肃卷》，第646页 |
| 3 | 鸿干挑荒不知倒 | 无 | 贵州 | 《中国曲艺志·贵州卷》，第343页 |
| 4 | 欠两头不够一挑儿 | 无 | 河南 | 《中国曲艺志·河南卷》，第545页 |
| 5 | 时瑞生杀板踩断耙 | 无 | 江苏 | 《中国戏曲志·江苏卷》，第846页 |
| 6 | 姚以壮理发 | 无 | 宁夏 | 《中国戏曲志·宁夏卷》，第405页 |
| 7 | 赵树理与上党梆子 | 无 | 山西 | 《中国戏曲志·山西卷》，第604页 |
| 8 | 狗蛮和"凡凡六" | 无 | 山西 | 《中国戏曲志·山西卷》，第606页 |
| 9 | 张东白唱李十三"十大本" | 无 | 陕西 | 《中国戏曲志·陕西卷》，第675页 |
| 10 | 唱曲子忘了入洞房 | 无 | 新疆 | 《中国曲艺志·新疆卷》，第559页 |

13-6 唱歌坠井型

① 某人曲不离口

② 唱歌忘情而坠入井中

③ 施援的人必须要唱歌，他才肯在井中唱着回答

| 编号 | 故事题目 | 讲述人 | 流传区域 | 文献出处 |
|---|---|---|---|---|
| 1 | 跌进�里还在唱文场 | 无 | 广西 | 《中国曲艺志·广西卷》，第384页 |
| 2 | 戏迷拜师 | 黄永喜，男，67岁，艺人，不识字 | 湖北襄阳市 | 《中国民间故事集成·湖北卷》，第586—587页 |
| 3 | 薛公坠井，线腔照哼 | 无 | 山西 | 《中国戏曲志·山西卷》，第614页 |
| 4 | 大戏迷王七 | 薛杏梢，女，45岁，农民，小学 | 山西临猗县 | 《中国民间故事集成·山西卷》，第307页 |
| 5 | 戏迷 | 魏易楠，男，37岁，农民，初中 | 陕西渭南市 | 《中国民间故事集成·陕西卷》，第713—714页 |

13-7 财断歌声型

① 富人有钱却愁眉苦脸，穷人无忧无虑地唱歌

② 富人给穷人钱

③ 穷人整天想钱，不再唱歌

（见艾伯华"204 快乐的穷人"、丁乃通"AT754 快乐的修道士"、金荣华"AT989A 财富生烦恼"、祁连休"退物无忧型"、顾希佳"989A 财富生烦恼"。）

| 编号 | 故事题目 | 讲述人 | 流传区域 | 文献出处 |
|---|---|---|---|---|
| 1 | 钱与歌 | 益西，男 | 西藏日喀则市 | 《中国民间故事集成·西藏卷》，第920—921页 |

14. 听众反应系列

14-1 帝王失态型

① 帝王听戏入迷

② 叫好或叫角色不要上当

③ 自知失态而离场

| 编号 | 故事题目 | 讲述人 | 流传区域 | 文献出处 |
|---|---|---|---|---|
| 1 | 恕不迎送 | 无 | 江苏 | 《中国曲艺志·江苏卷》，第620页 |
| 2 | 唐明皇广汉夜听书 | 无 | 四川 | 《中国曲艺志·四川卷》，第286页 |

14-2 领导关怀型

① 领导观看演出

② 对艺人关怀备至

③ 艺人或观众激动万分

| 编号 | 故事题目 | 讲述人 | 流传区域 | 文献出处 |
|---|---|---|---|---|
| 1 | 给毛主席说相声 | 无 | 安徽 | 《中国曲艺志·安徽卷》，第491页 |

| 编号 | 故事题目 | 讲述人 | 流传区域 | 文献出处 |
|---|---|---|---|---|
| 2 | "陈班长"看戏 | 无 | 安徽 | 《中国戏曲志·安徽卷》，第 579 页 |
| 3 | 票房及票友名称的由来 | 无 | 北京 | 《中国曲艺志·北京卷》，第 571 页 |
| 4 | 杨小楼得宠受益 | 无 | 北京 | 《中国戏曲志·北京卷》，第 1009 页 |
| 5 | 将军与艺人 | 无 | 甘肃 | 《中国曲艺志·甘肃卷》，第 647 页 |
| 6 | "刘三姐"赴叶帅家作客 | 无 | 广西 | 《中国戏曲志·广西卷》，第 505 页 |
| 7 | 周总理看桂剧 | 无 | 广西 | 《中国戏曲志·广西卷》，第 505 页 |
| 8 | 寄语春风情无限 | 无 | 贵州 | 《中国戏曲志·贵州卷》，第 542 页 |
| 9 | 丘浚荐南戏的传说 | 无 | 海南 | 《中国戏曲志·海南卷》，第 557 页 |
| 10 | 贺龙看洛阳曲子 | 无 | 河南 | 《中国戏曲志·河南卷》，第 579 页 |
| 11 | 李先念看戏 | 无 | 黑龙江 | 《中国戏曲志·黑龙江卷》，第 369 页 |
| 12 | 贺老总看戏 | 无 | 湖南 | 《中国戏曲志·湖南卷》，第 544 页 |
| 13 | 丁日昌赏识马如飞 | 无 | 江苏 | 《中国曲艺志·江苏卷》，第 624 页 |
| 14 | 陈毅将军听白局 | 无 | 江苏 | 《中国曲艺志·江苏卷》，第 634 页 |
| 15 | 县委书记改曲种名称 | 无 | 江西 | 《中国曲艺志·江西卷》，第 657 页 |
| 16 | 彭德怀看戏赠草纸 | 无 | 江西 | 《中国戏曲志·江西卷》，第 749 页 |
| 17 | 蒋方良演《女起解》 | 无 | 江西 | 《中国戏曲志·江西卷》，第 751 页 |
| 18 | 周总理庐山看排戏 | 无 | 江西 | 《中国戏曲志·江西卷》，第 754 页 |
| 19 | 彭德怀支持组建银川剧社 | 无 | 宁夏 | 《中国戏曲志·宁夏卷》，第 403 页 |
| 20 | 朱总司令唱秧歌 | 无 | 山西 | 《中国戏曲志·山西卷》，第 603 页 |

| 编号 | 故事题目 | 讲述人 | 流传区域 | 文献出处 |
|---|---|---|---|---|
| 21 | 延安"四大鼓"的来历 | 无 | 陕西 | 《中国曲艺志·陕西卷》,第 629 页 |
| 22 | 韩起祥给毛泽东说书 | 无 | 陕西 | 《中国曲艺志·陕西卷》,第 631 页 |
| 23 | 摸到"韩主席"好喜悦 | 无 | 陕西 | 《中国曲艺志·陕西卷》,第 641 页 |
| 24 | 贺老总点戏 | 无 | 陕西 | 《中国戏曲志·陕西卷》,第 669 页 |
| 25 | 毛泽东巧改戏名 | 无 | 陕西 | 《中国戏曲志·陕西卷》,第 669 页 |
| 26 | 珍贵的礼物 | 无 | 新疆 | 《中国戏曲志·新疆卷》,第 546 页 |
| 27 | 将军院长 | 无 | 新疆 | 《中国戏曲志·新疆卷》,第 549 页 |
| 28 | 毛泽东主席来看戏 | 无 | 新疆 | 《中国戏曲志·新疆卷》,第 552 页 |
| 29 | 周恩来总理走"后门"看戏 | 无 | 新疆 | 《中国戏曲志·新疆卷》,第 554 页 |

14-3 少帅听戏型

① 张学良想听戏,但没有艺人

② 穷姑娘自荐唱《苏三起解》,众人叫好

③ 张学良赠金条,鼓励继续唱

| 编号 | 故事题目 | 讲述人 | 流传区域 | 文献出处 |
|---|---|---|---|---|
| 1 | 张少帅赠金 | 无 | 黑龙江 | 《中国戏曲志·黑龙江卷》,第 364 页 |
| 2 | 少帅听戏 | 马珩,男,63 岁,京剧团干部,中专 | 黑龙江佳木斯市 | 《中国民间故事集成·黑龙江卷》,第 212—213 页 |

14-4 听歌团圆型

① 女方和丈夫或哥哥分离

② 女方嫁人,生下孩子,唱摇篮曲

③ 丈夫或哥哥听见摇篮曲，认出女方

④ 团圆

| 编号 | 故事题目 | 讲述人 | 流传区域 | 文献出处 |
|---|---|---|---|---|
| 1 | 托日其莫日根和特丽敦卡图 | 敖暴如图尔 | 内蒙古达斡尔族 | 《中国民间故事集成·内蒙古卷》，第774页 |
| 2 | 后娘的故事 | 嘎毕亚图 | 内蒙古蒙古族，奈曼旗 | 《中国民间故事集成·内蒙古卷》，第935—940页 |
| 3 | 蒙古族摇篮曲的传说 | 杨吉力，女，蒙古族，62岁，牧民，不识字 | 青海蒙古族，都兰县 | 《中国民间故事集成·青海卷》，第256—258页 |
| 4 | 蒙古族摇篮曲的传说（异文） | 杜格日加 | 青海蒙古族，乌兰县 | 《中国民间故事集成·青海卷》，第258—259页 |

14-5 认旦为女型

① 太后或贵妇丧女

② 听戏见旦角像女儿，认作干女儿

| 编号 | 故事题目 | 讲述人 | 流传区域 | 文献出处 |
|---|---|---|---|---|
| 1 | "戏子"变成总督府千金 | 无 | 广东 | 《中国戏曲志·广东卷》，第475页 |
| 2 | 二簧出自篙坪河 | 无 | 陕西 | 《中国戏曲志·陕西卷》，第671页 |
| 3 | 魏长生与魏皇姑 | 无 | 陕西 | 《中国戏曲志·陕西卷》，第671页 |
| 4 | 巡抚资助建梨园 | 无 | 陕西 | 《中国戏曲志·陕西卷》，第673页 |

14-6 忘年之交型

一老一少的艺人，因为曲艺而成为忘年交，被传为佳话。

| 编号 | 故事题目 | 讲述人 | 流传区域 | 文献出处 |
|---|---|---|---|---|
| 1 | "对台"成了忘年交 | 无 | 福建 | 《中国曲艺志·福建卷》，第425页 |

| 编号 | 故事题目 | 讲述人 | 流传区域 | 文献出处 |
|---|---|---|---|---|
| 2 | 刘庆笃与梅兰芳 | 无 | 甘肃 | 《中国戏曲志·甘肃卷》，第 623 页 |
| 3 | 吴天保痛悼忘年交 | 无 | 湖北 | 《中国戏曲志·湖北卷》，第 507 页 |
| 4 | 马鸿钧奇遇栗成之 | 无 | 云南 | 《中国曲艺志·云南卷》，第 729 页 |

14-7 戏假情真型

① 艺人唱悲剧

② 观众痛哭并投钱币

③ 一人来到后台　a. 安慰　b. 送食物　c. 送钞票

| 编号 | 故事题目 | 讲述人 | 流传区域 | 文献出处 |
|---|---|---|---|---|
| 1 | 壮族老人劝慰"许凤山" | 无 | 广西 | 《中国戏曲志·广西卷》，第 506 页 |
| 2 | 林道修趣事二、三 | 无 | 海南 | 《中国戏曲志·海南卷》，第 577 页 |
| 3 | 小骆驼唱曲动人心 | 无 | 辽宁 | 《中国曲艺志·辽宁卷》，第 449 页 |
| 4 | 金月梅尚义救灾 | 无 | 天津 | 《中国戏曲志·天津卷》，第 375 页 |
| 5 | 阿暖遇难众人帮 | 无 | 云南 | 《中国戏曲志·云南卷》，第 530 页 |
| 6 | "红娥"饱尝荷包蛋 | 无 | 云南 | 《中国戏曲志·云南卷》，第 531 页 |

14-8 戏迷打人型

① 艺人唱奸角

② 观众义愤　a. 一人冲上台打奸角　b. 一人冲上台杀死奸角　c. 观众要求诛杀奸角

③ 班主解释这只是戏

④ 观众的态度　$a_1$. $c_1$. 人们恍悟并道歉　$a_2$. 打人者愤愤不平　b. 杀人者被送官　$c_2$. 观众不肯罢休，依然要诛杀

⑤ $c_2$. 戏班假装杀死奸角

| 编号 | 故事题目 | 讲述人 | 流传区域 | 文献出处 |
|---|---|---|---|---|
| 1 | "铡死陈世美!" | 无 | 安徽 | 《中国戏曲志·安徽卷》,第 583 页 |
| 2 | 茶壶砍在小白玉霜头上 | 无 | 北京 | 《中国戏曲志·北京卷》,第 1017 页 |
| 3 | 他不是真的恶霸地主 | 无 | 贵州 | 《中国戏曲志·贵州卷》,第 543 页 |
| 4 | 你们的戏还没有演完 | 无 | 贵州 | 《中国戏曲志·贵州卷》,第 543 页 |
| 5 | 卢杞被杀 | 无 | 贵州 | 《中国戏曲志·贵州卷》,第 539 页 |
| 6 | 打死你这个坏蛋 | 无 | 黑龙江 | 《中国戏曲志·黑龙江卷》,第 367 页 |
| 7 | 假的也太作恶了 | 无 | 湖南 | 《中国戏曲志·湖南卷》,第 548 页 |
| 8 | 不许陈世美发配 | 无 | 吉林 | 《中国戏曲志·吉林卷》,第 480 页 |
| 9 | 邵式平"批准"枪毙财主 | 无 | 江西 | 《中国戏曲志·江西卷》,第 754 页 |
| 10 | 刘福的"三绝" | 无 | 辽宁 | 《中国曲艺志·辽宁卷》,第 452 页 |
| 11 | "咱们替政府执行吧!" | 无 | 内蒙古 | 《中国戏曲志·内蒙古卷》,第 487 页 |
| 12 | "烂肝花"挨砖 | 无 | 陕西 | 《中国戏曲志·陕西卷》,第 677 页 |
| 13 | 飞来的石块 | 无 | 新疆 | 《中国戏曲志·新疆卷》,第 551 页 |
| 14 | 子弹上膛,要毙"地主" | 无 | 云南 | 《中国戏曲志·云南卷》,第 536 页 |
| 15 | "小日本"李润险遭枪毙 | 无 | 云南 | 《中国戏曲志·云南卷》,第 528 页 |
| 16 | 端午禁演《白蛇传》 | 无 | 浙江 | 《中国戏曲志·浙江卷》,第 718 页 |
| 17 | 皮匠刺"秦桧" | 清董含《三冈识略》 | 浙江 | 《中国戏曲志·浙江卷》,第 714 页 |

14-9 十板十银型

① 艺人唱奸角

② 官员认为他有伤风化，打十板

③ 又觉得演得像，赏十两银子

| 编号 | 故事题目 | 讲述人 | 流传区域 | 文献出处 |
|---|---|---|---|---|
| 1 | 十大板子和十两银子 | 无 | 广东 | 《中国戏曲志·广东卷》，第476页 |
| 2 | 罚打十板，赏银十元 | 无 | 福建 | 《中国戏曲志·福建卷》，第602页 |

14-10 戏是假的型

① 艺人唱奸角或讽官戏

② 县官入迷或怕影响，拿他问罪

③ 艺人穿着戏服，见县官不拜，说自己的官更大

④ 县官说艺人的官是假的

⑤ 艺人反问，既然戏是假的，自己何罪之有

⑥ 县官放走艺人

| 编号 | 故事题目 | 讲述人 | 流传区域 | 文献出处 |
|---|---|---|---|---|
| 1 | 知县审"驸马" | 无 | 安徽 | 《中国戏曲志·安徽卷》，第578页 |
| 2 | 王大净演戏会县令 | 无 | 甘肃 | 《中国戏曲志·甘肃卷》，第623页 |
| 3 | 王桂生智斗县官 | 无 | 海南 | 《中国戏曲志·海南卷》，第563页 |
| 4 | 汪桂生戏知县 | 竺林氏，女，70岁，农民，不识字 | 海南海口市琼山区 | 《中国民间故事集成·海南卷》，第118—119页 |
| 5 | 假戏真做 | 无 | 河南 | 《中国戏曲志·河南卷》，第576页 |
| 6 | 八百黑智斗"黄堂" | 无 | 山西 | 《中国戏曲志·山西卷》，第613页 |
| 7 | "话秦桧"反审雷知府 | 无 | 四川 | 《中国戏曲志·四川卷》，第525—526页 |

14-11 戏迷较真型

① 戏迷爱较真，为别人唱错某个词而争吵

② a. 别人故意说错逗他　b. 因争吵而损失财物

| 编号 | 故事题目 | 讲述人 | 流传区域 | 文献出处 |
|---|---|---|---|---|
| 1 | 一路烧饼和三万人马 | 无 | 江苏 | 《中国曲艺志·江苏卷》，第 621 页 |
| 2 | 一担豆腐事小，两万人马事大 | 无 | 江西 | 《中国曲艺志·江西卷》，第 653 页 |
| 3 | "秦琼大战呼延庆" | 无 | 新疆 | 《中国曲艺志·新疆卷》，第 562 页 |

14-12 不卖给你型

① a. 戏迷崇拜某角，但别人批评该角 b. 某人唱奸角

② 批评者或奸角索购物品

③ 戏迷不肯卖给他

| 编号 | 故事题目 | 讲述人 | 流传区域 | 文献出处 |
|---|---|---|---|---|
| 1 | 醪糟戏迷评戏 | 无 | 甘肃 | 《中国戏曲志·甘肃卷》，第 627 页 |
| 2 | "陈仕美" 讨咸菜 | 无 | 广东 | 《中国戏曲志·广东卷》，第 477 页 |
| 3 | 朱仙镇上演《烧秦桧》 | 无 | 河南 | 《中国戏曲志·河南卷》，第 576 页 |
| 4 | 卖烧腊的戏迷 | 无 | 湖北 | 《中国戏曲志·湖北卷》，第 504 页 |
| 5 | "奸臣" 莫想吃凉粉 | 无 | 云南 | 《中国戏曲志·云南卷》，第 530 页 |

14-13 舍货听戏型

① 卖货人只顾听戏

② 为了不影响听戏　a. 失去货物　b. 卸担忘卖　c. 提前收摊

| 编号 | 故事题目 | 讲述人 | 流传区域 | 文献出处 |
|---|---|---|---|---|
| 1 | 贪听书搒死小毛驴 | 无 | 安徽 | 《中国曲艺志·安徽卷》，第 501 页 |
| 2 | "宁舍香油罐，不舍'换牛旦'" | 无 | 山西 | 《中国戏曲志·山西卷》，第 606 页 |
| 3 | 凉皮子贱卖为看"活关公" | 无 | 新疆 | 《中国戏曲志·新疆卷》，第 545 页 |
| 4 | 小毕朗听喊贺哩忘了赶街 | 无 | 云南 | 《中国曲艺志·云南卷》，第 734 页 |

14-14 听戏伤身型

① 戏迷听曲子

② 因入迷而付出身体代价　a. 被冻死　b. 断手指　c. 烟锅塞进嘴里　d. 大病

| 编号 | 故事题目 | 讲述人 | 流传区域 | 文献出处 |
|---|---|---|---|---|
| 1 | 忍冻听柳敬亭说书 | 无 | 河南 | 《中国曲艺志·河南卷》，第 549 页 |
| 2 | 火后唱戏 | 无 | 辽宁 | 《中国曲艺志·辽宁卷》，第 454 页 |
| 3 | 钟杏儿曲声飘起，大秃子手指落下 | 无 | 内蒙古 | 《中国曲艺志·内蒙古卷》，第 371 页 |
| 4 | 冻死在戏场里的曲迷 | 无 | 宁夏 | 《中国曲艺志·宁夏卷》，第 284 页 |

14-15 捂死婴孩型

① 少妇看戏，为防婴儿哭，用奶头堵嘴并搂紧

② 戏看完后，孩子被捂死

| 编号 | 故事题目 | 讲述人 | 流传区域 | 文献出处 |
|---|---|---|---|---|
| 1 | 要命娃的由来 | 无 | 甘肃 | 《中国戏曲志·甘肃卷》，第 627 页 |
| 2 | "舍命王"的传说 | 无 | 河北 | 《中国曲艺志·河北卷》，第 492 页 |

14-16 抱错孩子型

① 媳妇抱着孩子跑去听戏

② 在瓜地里摔了一跤，捡起孩子继续跑

③ 看戏时才发现抱着瓜

④ 回到瓜地，只找到枕头

⑤ 回家后发现孩子睡在炕上

| 编号 | 故事题目 | 讲述人 | 流传区域 | 文献出处 |
|---|---|---|---|---|
| 1 | 拉魂腔拉魂 | 孟青禾，少年时听老人讲述 | 安徽宿县 | 《中国民间故事集成·安徽卷》，第1235—1236页 |
| 2 | 买仨钱儿的"刘玉兰" | 无 | 河北 | 《中国戏曲志·河北卷》，第587页 |
| 3 | 抱瓜听书 | 无 | 河南 | 《中国曲艺志·河南卷》，第548页 |
| 4 | "拉魂腔"名的来历 | 无 | 江苏 | 《中国戏曲志·江苏卷》，第846页 |
| 5 | 为看《盼丈夫》，忙中抱错子 | 无 | 内蒙古 | 《中国曲艺志·内蒙古卷》，第366页 |
| 6 | "迷耍孩儿"的媳妇 | 无 | 山西 | 《中国戏曲志·山西卷》，第617页 |

14-17 门框贴饼型

① 某人正在做饼

② 听见唱戏声

③ 忘记自己在门口，把饼贴到了门框上

| 编号 | 故事题目 | 讲述人 | 流传区域 | 文献出处 |
|---|---|---|---|---|
| 1 | 买仨钱儿的"刘玉兰" | 无 | 河北 | 《中国戏曲志·河北卷》，第587页 |
| 2 | 饼子贴到门框上 | 无 | 辽宁 | 《中国曲艺志·辽宁卷》，第447页 |

14-18 买艺人名型

① 某人买东西　a. 豆腐　b. 凉粉

② 想着唱戏的艺人，脱口而出说买几分钱的"某艺人"，闹笑话

| 编号 | 故事题目 | 讲述人 | 流传区域 | 文献出处 |
|---|---|---|---|---|
| 1 | 一碟凉粉——张乐平 | 无 | 甘肃 | 《中国戏曲志·甘肃卷》，第 630 页 |
| 2 | 买仨钱儿的"刘玉兰" | 无 | 河北 | 《中国戏曲志·河北卷》，第 587 页 |
| 3 | 不捡豆腐捡雷子 | 无 | 内蒙古 | 《中国戏曲志·内蒙古卷》，第 479 页 |

14-19 挤倒山墙型

① 唱戏

② a. 人们挤倒墙壁、香炉、小摊、石狮子、戏台　b. 城门堵塞

③ $a_1$. 有人死亡　$a_2$. 无人伤亡

| 编号 | 故事题目 | 讲述人 | 流传区域 | 文献出处 |
|---|---|---|---|---|
| 1 | "女拥倒山" | 无 | 安徽 | 《中国曲艺志·安徽卷》，第 496 页 |
| 2 | 刘永福爱看"打番鬼" | 无 | 广东 | 《中国戏曲志·广东卷》，第 476 页 |
| 3 | 刘永福爱看正字戏 | 陈岩，男，92岁，小学 | 广东陆丰市 | 《中国民间故事集成·广东卷》，第 207 页 |
| 4 | 曲子班三搭戏台 | 无 | 河南 | 《中国戏曲志·河南卷》，第 579 页 |
| 5 | 推倒山 | 无 | 河南 | 《中国曲艺志·河南卷》，第 538 页 |
| 6 | 有眼不识金镶玉 | 无 | 吉林 | 《中国曲艺志·吉林卷》，第 469 页 |
| 7 | 金兰红"惊动"石狮子 | 无 | 内蒙古 | 《中国戏曲志·内蒙古卷》，第 489 页 |

| 编号 | 故事题目 | 讲述人 | 流传区域 | 文献出处 |
|---|---|---|---|---|
| 8 | 纪县长借题打庙 | 无 | 山西 | 《中国戏曲志·山西卷》，第613页 |
| 9 | 杨金堂渔鼓名扬小山城 | 无 | 陕西 | 《中国曲艺志·陕西卷》，第627页 |
| 10 | 王海廷吼声震龙潭 | 无 | 云南 | 《中国戏曲志·云南卷》，第521页 |
| 11 | 看戏挤倒铁香炉 | 周来贤 | 浙江 | 《中国戏曲志·浙江卷》，第717页 |

## 14-20 计谋听戏型

① 戏迷无法入场　a. 因工作　b. 因来晚　c. 无资格

② 用特殊的方法听戏　a. 雇人听书　b. 砸窗听书　c. 雇车进场

| 编号 | 故事题目 | 讲述人 | 流传区域 | 文献出处 |
|---|---|---|---|---|
| 1 | 雇人听书 | 无 | 辽宁 | 《中国曲艺志·辽宁卷》，第457页 |
| 2 | 听书赔玻璃 | 无 | 辽宁 | 《中国曲艺志·辽宁卷》，第456页 |
| 3 | 王庚生乘车闯堂会 | 无 | 天津 | 《中国戏曲志·天津卷》，第375页 |

## 14-21 抢角唱歌型

① 艺人遇险　a. 被官府捉拿　b. 被不知名的人劫走

② 劫走他的人道歉

③ 原来是想让他唱歌却请不来，才出此下策

| 编号 | 故事题目 | 讲述人 | 流传区域 | 文献出处 |
|---|---|---|---|---|
| 1 | 提拿蒲生霖 | 无 | 甘肃 | 《中国戏曲志·甘肃卷》，第628页 |
| 2 | "抢" 歌师 | 无 | 广西 | 《中国曲艺志·广西卷》，第385页 |
| 3 | 拦路抢老替 | 无 | 贵州 | 《中国曲艺志·贵州卷》，第344页 |

14-22 听曲旷工型

① 工作人员旷工听曲，官方无法工作

② a. 官员让艺人离开　b. 官员只好错开办公时间

| 编号 | 故事题目 | 讲述人 | 流传区域 | 文献出处 |
|------|---------|-------|---------|---------|
| 1 | 马如飞书艺迷衙役 | 无 | 江苏 | 《中国曲艺志·江苏卷》，第 624 页 |
| 2 | 听完书才能开会 | 无 | 辽宁 | 《中国曲艺志·辽宁卷》，第 457 页 |
| 3 | 听书影响了县官升堂 | 无 | 上海 | 《中国曲艺志·上海卷》，第 479 页 |

14-23 挂红捧角型

① 某艺人唱得好

② 观众用物质捧角　a. 挂牌子　b. 赠彩锦　c. 挂绸缎

| 编号 | 故事题目 | 讲述人 | 流传区域 | 文献出处 |
|------|---------|-------|---------|---------|
| 1 | 李静仙两次挂银牌 | 无 | 安徽 | 《中国戏曲志·安徽卷》，第 579 页 |
| 2 | 红袄当成彩绸甩 | 无 | 甘肃 | 《中国曲艺志·甘肃卷》，第 650 页 |
| 3 | 真係好嘢 | 无 | 海南 | 《中国戏曲志·海南卷》，第 563 页 |
| 4 | "江北二瞎"到"江北二侠" | 无 | 黑龙江 | 《中国曲艺志·黑龙江卷》，第 602 页 |
| 5 | 牧师喜看小唱灯 | 无 | 云南 | 《中国曲艺志·云南卷》，第 729 页 |
| 6 | 龙云嘉奖杨希贤 | 无 | 云南 | 《中国曲艺志·云南卷》，第 729 页 |
| 7 | 观众为姚水娟挂"头牌" | 无 | 浙江 | 《中国戏曲志·浙江卷》，第 715 页 |

14-24 悬念致病型

① 某人听戏留下悬念而得病

② 家人请艺人治病

③ 艺人说出悬念，病好了

| 编号 | 故事题目 | 讲述人 | 流传区域 | 文献出处 |
|---|---|---|---|---|
| 1 | 李忠臣对"症"下"药" | 无 | 安徽 | 《中国曲艺志·安徽卷》，第498页 |
| 2 | 郝圣坤唱书治病 | 无 | 江苏 | 《中国曲艺志·江苏卷》，第634页 |

**14-25 逼唱悬念型**

① 艺人唱关键情节几十晚

② 权贵等不及，逼迫艺人立即唱出悬念

③ 艺人就范

| 编号 | 故事题目 | 讲述人 | 流传区域 | 文献出处 |
|---|---|---|---|---|
| 1 | "再不磨炮就毙人" | 无 | 安徽 | 《中国曲艺志·安徽卷》，第498页 |
| 2 | 钟晓帆"脱靴" | 无 | 四川 | 《中国曲艺志·四川卷》，第287页 |

**14-26 谐音惹事型**

① 艺人演出

② 观众听谐音而误会　a. 太监"刀削弹（蛋）儿"　b. "潮斑（朝班）"　c. "哎呀（阿亚，意为祖母）不好"　d. 唱"武老二"是县长绰号　e. "马尻子（钩子）"　f. 两族语言不通而翻译失误

③ a. b. c. d. 观众不悦甚至殴打　e. f. 丢脸闹笑话

| 编号 | 故事题目 | 讲述人 | 流传区域 | 文献出处 |
|---|---|---|---|---|
| 1 | 田岚云勇斗恶太监 | 无 | 北京 | 《中国曲艺志·北京卷》，第576页 |
| 2 | "潮斑"引来无端祸 | 无 | 江苏 | 《中国曲艺志·江苏卷》，第626页 |
| 3 | 一枪扎在马尻子上 | 无 | 宁夏 | 《中国曲艺志·宁夏卷》，第286页 |
| 4 | 哎呀不好 | 无 | 青海 | 《中国戏曲志·青海卷》，第440页 |
| 5 | 不准你唱"武老二" | 无 | 山东 | 《中国曲艺志·山东卷》，第550页 |

| 编号 | 故事题目 | 讲述人 | 流传区域 | 文献出处 |
|---|---|---|---|---|
| 6 | 两句唱词蹲大狱 | 无 | 上海 | 《中国曲艺志·上海卷》，第 485 页 |
| 7 | "演说白话"的由来 | 无 | 四川 | 《中国曲艺志·四川卷》，第 286 页 |
| 8 | 语言不通闹笑话 | 无 | 云南 | 《中国戏曲志·云南卷》，第 530 页 |

### 14-27 等桌知音型

① 艺人弹唱不佳，观众走光，只有一人留下

② 原来艺人坐的是他家的板凳，他在等板凳

（见祁连休"等桌'知音'型"、顾希佳"○等桌'知音'"。）

| 编号 | 故事题目 | 讲述人 | 流传区域 | 文献出处 |
|---|---|---|---|---|
| 1 | 白书、老母猪、板凳 | 无 | 河南 | 《中国曲艺志·河南卷》，第 548 页 |

### 14-28 移风易俗型

一场演唱，给人们的现实生活带来了巨大的影响，改变了个人习惯或群体风俗。

a. 杜绝恶习　b. 追求解放　c. 辞官回乡　d. 支援建设

| 编号 | 故事题目 | 讲述人 | 流传区域 | 文献出处 |
|---|---|---|---|---|
| 1 | 《鞭打芦花》教育人 | 无 | 安徽 | 《中国曲艺志·安徽卷》，第 504 页 |
| 2 | 新戏破除旧迷信 | 无 | 北京 | 《中国戏曲志·北京卷》，第 1018 页 |
| 3 | 唱了花鼓十八夜，嫁走寡妇十七人 | 无 | 广东 | 《中国戏曲志·广东卷》，第 474 页 |
| 4 | 王继兴以书育人 | 无 | 黑龙江 | 《中国曲艺志·黑龙江卷》，第 604 页 |

| 编号 | 故事题目 | 讲述人 | 流传区域 | 文献出处 |
|---|---|---|---|---|
| 5 | 戏文挽救浪荡子 | 无 | 江西 | 《中国戏曲志·江西卷》，第752页 |
| 6 | 一次快板比十次报告还灵 | 无 | 江西 | 《中国曲艺志·江西卷》，第655页 |
| 7 | 维护交通秩序模范 | 无 | 辽宁 | 《中国曲艺志·辽宁卷》，第458页 |
| 8 | 说书育人 | 无 | 辽宁 | 《中国曲艺志·辽宁卷》，第457页 |
| 9 | 《软玉屏》引起的奴隶解放 | 无 | 陕西 | 《中国戏曲志·陕西卷》，第676页 |
| 10 | 李志清说书治恶妇 | 无 | 陕西 | 《中国曲艺志·陕西卷》，第640页 |
| 11 | 周打更匠唱醒了罗副官 | 无 | 四川 | 《中国曲艺志·四川卷》，第292页 |

15. 以乐斗嘴系列

15-1 对台买卖型

① 两人或多人搭台比技艺

② 以观众的数量或唱歌的时长评定成败

③ 分出输赢或无果　a. 甲失败，可能会成为乙的观众之一　b. 谁也不肯服输，由中间人判平局

| 编号 | 故事题目 | 讲述人 | 流传区域 | 文献出处 |
|---|---|---|---|---|
| 1 | "五马琴书"的由来 | 无 | 安徽 | 《中国曲艺志·安徽卷》，第506页 |
| 2 | "女拥倒山" | 无 | 安徽 | 《中国曲艺志·安徽卷》，第496页 |
| 3 | "对台"成了忘年交 | 无 | 福建 | 《中国曲艺志·福建卷》，第425页 |
| 4 | 喜从一下"强"，不如从喜一声"天" | 无 | 广东 | 《中国戏曲志·广东卷》，第476页 |
| 5 | 小丑变花旦 | 无 | 广东 | 《中国戏曲志·广东卷》，第476页 |
| 6 | "舍命王"的传说 | 无 | 河北 | 《中国曲艺志·河北卷》，第492页 |

| 编号 | 故事题目 | 讲述人 | 流传区域 | 文献出处 |
|---|---|---|---|---|
| 7 | 朱大官智对三台戏 | 无 | 河北 | 《中国曲艺志·河北卷》，第 488 页 |
| 8 | 朱大官"对地"交艺友 | 无 | 河北 | 《中国曲艺志·河北卷》，第 488 页 |
| 9 | 张小乾破衣赢戏 | 无 | 河南 | 《中国戏曲志·河南卷》，第 576 页 |
| 10 | 说书赢大戏 | 无 | 河南 | 《中国曲艺志·河南卷》，第 540 页 |
| 11 | 讲究艺德 消除隔阂 | 无 | 黑龙江 | 《中国曲艺志·黑龙江卷》，第 603 页 |
| 12 | 南北"圣人"会 | 无 | 黑龙江 | 《中国曲艺志·黑龙江卷》，第 602 页 |
| 13 | 王继兴三斗书霸 | 无 | 黑龙江 | 《中国曲艺志·黑龙江卷》，第 598 页 |
| 14 | 渔鼓比武的传说 | 无 | 湖南 | 《中国曲艺志·湖南卷》，第 527 页 |
| 15 | 王三公子哪是岳飞的对手 | 无 | 湖南 | 《中国曲艺志·湖南卷》，第 523 页 |
| 16 | 单楼四对台 | 无 | 江苏 | 《中国戏曲志·江苏卷》，第 850 页 |
| 17 | "五虎"大战康国华 | 无 | 江苏 | 《中国曲艺志·江苏卷》，第 628 页 |
| 18 | 荣凤楼海州赛姑姐 | 无 | 江苏 | 《中国曲艺志·江苏卷》，第 629 页 |
| 19 | 荣凤楼海州打擂 | 无 | 江苏 | 《中国曲艺志·江苏卷》，第 628 页 |
| 20 | 天宁寺悟本化纷争 | 无 | 江苏 | 《中国曲艺志·江苏卷》，第 626 页 |
| 21 | 马如飞假名"龙飞快" | 无 | 江苏 | 《中国曲艺志·江苏卷》，第 624 页 |
| 22 | 金国灿、龚午亭打擂台 | 无 | 江苏 | 《中国曲艺志·江苏卷》，第 623 页 |
| 23 | 琴艺高超显神威 | 无 | 内蒙古 | 《中国戏曲志·内蒙古卷》，第 491 页 |
| 24 | 由郭月楼到盖玉亭 | 无 | 宁夏 | 《中国戏曲志·宁夏卷》，第 398 页 |

| 编号 | 故事题目 | 讲述人 | 流传区域 | 文献出处 |
|---|---|---|---|---|
| 25 | 演员"杠肚",会长说和 | 无 | 青海 | 《中国戏曲志·青海卷》,第439页 |
| 26 | 一把飞镰刀砍开灵璧泗州 | 无 | 山东 | 《中国曲艺志·山东卷》,第555页 |
| 27 | 打出来的交情 | 无 | 山东 | 《中国曲艺志·山东卷》,第554页 |
| 28 | "十六红"与"十二红"对台 | 无 | 山西 | 《中国戏曲志·山西卷》,第620页 |
| 29 | 赵青海"挂烧饼" | 无 | 山西 | 《中国戏曲志·山西卷》,第620页 |
| 30 | 自诚园和万福园 | 无 | 山西 | 《中国戏曲志·山西卷》,第613页 |
| 31 | 就怕"大要命"奶娃娃 | 无 | 山西 | 《中国戏曲志·山西卷》,第611页 |
| 32 | "名齐列"的来由 | 无 | 陕西 | 《中国曲艺志·陕西卷》,第633页 |
| 33 | 卢秉彦斗台败秦腔 | 无 | 陕西 | 《中国曲艺志·陕西卷》,第629页 |
| 34 | 刘志忠赢了擂台遭暗算 | 无 | 陕西 | 《中国曲艺志·陕西卷》,第626页 |
| 35 | 郭益清与天籁斗艺 | 无 | 四川 | 《中国曲艺志·四川卷》,第526—527页 |

15-2 合演暗斗型

① 艺人们同台合演

② 每个人都想压倒别人,故意使绊子

③ a. 一人压倒另一人　b. 艺人们和好

| 编号 | 故事题目 | 讲述人 | 流传区域 | 文献出处 |
|---|---|---|---|---|
| 1 | 于同昌发愤学艺争口气 | 无 | 安徽 | 《中国曲艺志·安徽卷》,第495页 |
| 2 | 随机应变,艺高一筹 | 无 | 内蒙古 | 《中国戏曲志·内蒙古卷》,第490页 |
| 3 | 汪笑侬当场编词 | 无 | 山东 | 《中国戏曲志·山东卷》,第645页 |

续表

| 编号 | 故事题目 | 讲述人 | 流传区域 | 文献出处 |
|---|---|---|---|---|
| 4 | 余洪元为滑稽名家解纷 | 无 | 上海 | 《中国戏曲志·上海卷》，第806页 |
| 5 | "黑小生"有意试探，杨绍兴迎刃解难 | 无 | 四川 | 《中国戏曲志·四川卷》，第527页 |

15-3 对乐比试型

① 两人或多人面对面比试作乐技术

② 预设输赢标准

③ 通常分出胜负，偶尔有意外情况而无果

| 编号 | 故事题目 | 讲述人 | 流传区域 | 文献出处 |
|---|---|---|---|---|
| 1 | 黄礼吉"拾拍"添益友 | 无 | 福建 | 《中国曲艺志·福建卷》，第431页 |
| 2 | 杀杀打打唱太平 | 无 | 甘肃 | 《中国曲艺志·甘肃卷》，第646页 |
| 3 | 兵民竞艺传佳话 | 无 | 广西 | 《中国戏曲志·广西卷》，第502页 |
| 4 | 花场坝的传说 | 陶文学，男，41岁，干部，中学 | 贵州苗族，赫章县 | 《中国民间故事集成·贵州卷》，第347—349页 |
| 5 | "通姓名"决出胜负 | 无 | 江苏 | 《中国曲艺志·江苏卷》，第635页 |
| 6 | 周家柏溧阳对春 | 无 | 江苏 | 《中国曲艺志·江苏卷》，第633页 |
| 7 | 唱盘歌 | 杨仲良，男，57岁，农民，初中 | 重庆市巴南区 | 《中国民间故事集成·四川卷》（上册），第442—443页 |
| 8 | 从日落唱到日出 | 无 | 新疆 | 《中国曲艺志·新疆卷》，第567页 |
| 9 | 王兴荣技高一筹服军人 | 无 | 新疆 | 《中国曲艺志·新疆卷》，第557页 |
| 10 | 五朵云当"太子菩萨" | 无 | 云南 | 《中国戏曲志·云南卷》，第520页 |

15-4 对歌讽刺型

两人面对面，对歌互讽；或乙刁难甲，而甲唱歌讽刺乙。

（见丁乃通"AT876B＊聪明的姑娘在对歌中取胜"、祁连休"刘三妹型"。）

| 编号 | 故事题目 | 讲述人 | 流传区域 | 文献出处 |
|---|---|---|---|---|
| 1 | 女群钗里也唱财宝神 | 无 | 甘肃 | 《中国曲艺志·甘肃卷》，第659页 |
| 2 | 歌盖举人 | 无 | 广东 | 《中国曲艺志·广东卷》，第380页 |
| 3 | 智退"歌解元" | 无 | 广东 | 《中国曲艺志·广东卷》，第381页 |
| 4 | 歌仙刘三妹 | 无 | 广东梅县 | 《中国民间故事集成·广东卷》，第343—344页 |
| 5 | 歌仙刘三妹的故事 | 无 | 广东梅州市各县 | 《广东民间故事全书·梅州·梅县卷》，第197—200页 |
| 6 | 三姑乘青龙 | 董美贞，女，50岁，农民，小学 | 广西苍梧县 | 《中国民间故事集成·广西卷》，第204—209页 |
| 7 | 刘三姐唱歌得坐鲤鱼岩 | 韦奶，女，50岁，农民，不识字 | 广西壮族自治区河池市宜州区 | 《中国民间故事集成·广西卷》，第199—202页 |
| 8 | 乌力吉杰尔嘎拉巧对好来宝 | 无 | 内蒙古 | 《中国曲艺志·内蒙古卷》，第364页 |
| 9 | 对歌 | 索南旺札，男，30岁，教师，高中 | 西藏八宿县 | 《中国民间故事集成·西藏卷》，第77—78页 |
| 10 | 女阿肯的遭遇 | 无 | 新疆 | 《中国曲艺志·新疆卷》，第565页 |
| 11 | 吹单老汉选儿媳 | 阿斯称克 | 云南藏族 | 《中国民间故事集成·云南卷》（下册），第1372—1373页 |

15-5 早已会唱型

① 乐师进献新曲

② 当权者让自家乐工躲着偷听

③ 乐师弹唱完毕，当权者谎称自家乐工早已会了

④ 乐工弹唱，乐师被骗而服气

| 编号 | 故事题目 | 讲述人 | 流传区域 | 文献出处 |
|---|---|---|---|---|
| 1 | "曲子娘子"的来历 | 无 | 陕西 | 《中国曲艺志·陕西卷》，第 625 页 |
| 2 | 琵琶一曲镇百国 | 无 | 陕西 | 《中国曲艺志·陕西卷》，第 624 页 |

15-6 针砭权贵型

① 艺人唱歌讽刺权贵

② 讽刺结果或好或坏　a. 艺人被报复　b. 艺人扬长而去　c. 权贵不悦　d. 权贵反省　e. 观众鼓掌

| 编号 | 故事题目 | 讲述人 | 流传区域 | 文献出处 |
|---|---|---|---|---|
| 1 | 葛三呱子闹戏 | 无 | 安徽 | 《中国戏曲志·安徽卷》，第 577 页 |
| 2 | 孙菊仙愤撒袁头银洋 | 无 | 北京 | 《中国戏曲志·北京卷》，第 1008 页 |
| 3 | 田岚云勇斗恶太监 | 无 | 北京 | 《中国曲艺志·北京卷》，第 576 页 |
| 4 | 德寿山唱《昆虫贺喜》断了命 | 无 | 北京 | 《中国曲艺志·北京卷》，第 577 页 |
| 5 | 胡扁头编戏惩恶吏 | 无 | 甘肃 | 《中国戏曲志·甘肃卷》，第 626 页 |
| 6 | 文县琵琶弹唱《女寡妇》的传说 | 无 | 甘肃 | 《中国曲艺志·甘肃卷》，第 659 页 |
| 7 | 尖尾剪 | 余耀南，男，52岁，文化馆干部，初中 | 广东大埔县 | 《中国民间故事集成·广东卷》，第 1053—1054 页 |
| 8 | 蒋介石看桂剧 | 无 | 广西 | 《中国戏曲志·广西卷》，第 503 页 |

续表

| 编号 | 故事题目 | 讲述人 | 流传区域 | 文献出处 |
|---|---|---|---|---|
| 9 | 歌师吴朝堂 | 吴大隆，男，60岁，农民，略识字 | 广西侗族，三江县 | 《中国民间故事集成·广西卷》，第150—153页 |
| 10 | 刘三娘与甘王 | 吴世初，男，60岁，农民，初小 | 广西桂平市 | 《中国民间故事集成·广西卷》，第209—211页 |
| 11 | 刘月清编词讽县令 | 无 | 贵州 | 《中国戏曲志·贵州卷》，第547页 |
| 12 | 陆大用编歌评理 | 龙玉成，男，27岁，干部，大学 | 贵州侗族，黎平县 | 《中国民间故事集成·贵州卷》，第136—137页 |
| 13 | 琵琶歌《白石银子》 | 佚名 | 贵州侗族，黎平县 | 《中国民间故事集成·贵州卷》，第135—136页 |
| 14 | 戏仔状元与县官 | 无 | 海南 | 《中国戏曲志·海南卷》，第564页 |
| 15 | 戏仔状元杨祚兴 | 陈鹤亭，男，60岁，老戏曲工作者，大学 | 海南琼海市 | 《中国民间故事集成·海南卷》，第116—117页 |
| 16 | 师兄弟巧惩刘六爷 | 无 | 河北 | 《中国戏曲志·河北卷》，第584页 |
| 17 | 齐桢说书骂"地方" | 无 | 河北 | 《中曲艺志·河北卷》，第484页 |
| 18 | 李青山笑骂聂警尉 | 无 | 吉林 | 《中国曲艺志·吉林卷》，第472页 |
| 19 | 戴善章"信口"说《西游》 | 无 | 江苏 | 《中国曲艺志·江苏卷》，第630页 |
| 20 | 一段数板遭横祸 | 无 | 辽宁 | 《中国曲艺志·辽宁卷》，第440页 |
| 21 | 金香草巧戏张驴儿 | 无 | 辽宁 | 《中国曲艺志·辽宁卷》，第449页 |
| 22 | "狂人"沙格德尔 | 无 | 内蒙古 | 《中国曲艺志·内蒙古卷》，第369页 |
| 23 | 沈三丫等巧解心头恨 | 无 | 内蒙古 | 《中国曲艺志·内蒙古卷》，第368页 |

| 编号 | 故事题目 | 讲述人 | 流传区域 | 文献出处 |
|------|----------|--------|----------|----------|
| 24 | 江笑笑巧语讽刺 | 无 | 上海 | 《中国曲艺志·上海卷》，第483页 |
| 25 | 张洪声嘲讽大汉奸 | 无 | 上海 | 《中国曲艺志·上海卷》，第478页 |
| 26 | 刘赶三谑语讽世 | 无 | 天津 | 《中国戏曲志·天津卷》，第374页 |
| 27 | 我只能诅咒而不会歌颂 | 无 | 新疆 | 《中国曲艺志·新疆卷》，第566页 |
| 28 | 摇竹惊雀 | 石老三 | 云南个旧市 | 《中国民间故事集成·云南卷》（下册），第1420—1421页 |
| 29 | 易小脸讽刺县太爷 | 无 | 云南 | 《中国戏曲志·云南卷》，第523页 |
| 30 | 陈玉鑫说书针砭时弊 | 无 | 云南 | 《中国曲艺志·云南卷》，第731页 |
| 31 | 倪绍宗唱书"遇鬼" | 无 | 云南 | 《中国曲艺志·云南卷》，第731页 |
| 32 | 高竹秋谑语讽世 | 无 | 云南 | 《中国曲艺志·云南卷》，第730页 |
| 33 | 艺人谐音骂秦桧 | 无 | 浙江 | 《中国曲艺志·浙江卷》，第526页 |
| 34 | 教坊优伶讥秦桧 | 宋岳珂《桯史》 | 浙江 | 《中国戏曲志·浙江卷》，第712页 |
| 35 | 亡宋艺人讥"忠臣" | 无 | 浙江 | 《中国曲艺志·浙江卷》，第527页 |
| 36 | 亡宋伶官讥中丞 | 元仇远《稗史》 | 浙江 | 《中国戏曲志·浙江卷》，第713页 |
| 37 | 杜宝林笑骂夏超 | 无 | 浙江 | 《中国曲艺志·浙江卷》，第534页 |
| 38 | "白娘娘"要斗孙传芳 | 无 | 浙江 | 《中国曲艺志·浙江卷》，第533页 |
| 39 | 艺人"讪侮君子"而获罪 | 无 | 浙江 | 《中国曲艺志·浙江卷》，第527页 |

15-6A 亲家斗嘴型

① 两亲家，城里人瞧不起乡下人

② 乡下人来城里，城里人给他介绍妓女、牛屎、马尿等，说成是小红娘、千层饼、马黄汤等

③ 乡下人总结性地唱歌，把城里人家的一切都比作这些

| 编号 | 故事题目 | 讲述人 | 流传区域 | 文献出处 |
|---|---|---|---|---|
| 1 | 俩亲家 | 袁福臣，54岁 | 北京密云区 | 《密云民间文学集成》，第371—371页 |
| 2 | 王友会亲家 | 陈国章，63岁，不识字，农民 | 河北蒙古营子村 | 《中国民间故事丛书河北承德·平泉卷》，第245—246页 |
| 3 | 两亲家 | 祖录 | 吉林蛟河镇 | 《吉林省民间文学集成·蛟河县卷》，第192—195页 |
| 4 | 会亲家 | 葛玉山，76岁 | 吉林拉拉河镇福安村1组 | 《中国民间故事全书·吉林东丰卷》，第412—413页 |
| 5 | 会亲家（异文） | 褚国良，男，40岁，个体户，不识字 | 吉林满族，四平市铁东区 | 《中国民间故事集成·吉林卷》，第949—950页 |
| 6 | 会亲家 | 杨家荣，女，62岁，家务，不识字 | 吉林长春市 | 《中国民间故事集成·吉林卷》，第948—949页 |
| 7 | 亲家俩逛城 | 爱新觉罗·庆凯 | 辽宁本溪县北部 | 《中国民间文学集成·辽宁卷·本溪县资料本·故事部分》，第422—424页 |
| 8 | 乡下亲家和城里亲家 | 赵连柱，男，38岁，六年文化 | 辽宁开原市靠山乡靠山屯村 | 《中国民间文学集成·辽宁卷·开原资料本》，第394—396页 |
| 9 | 现发现卖 | 李占青 | 辽宁薛屯一带 | 《中国民间文学集成·辽宁分卷·黑山资料本》，第189—190页 |
| 10 | 亲家斗嘴 | 谢凤芝 李彩云 | 内蒙古汉族，内蒙古东部地区 | 《中国民间故事集成·内蒙古卷》，第1258页 |

15-7 讥讽敌兵型

战争时期，人们唱曲讽刺敌兵。

| 编号 | 故事题目 | 讲述人 | 流传区域 | 文献出处 |
|---|---|---|---|---|
| 1 | 谢金波说书骂"鬼" | 无 | 安徽 | 《中国曲艺志·安徽卷》，第 515 页 |
| 2 | 袁杰英说书讽日寇 | 无 | 北京 | 《中国曲艺志·北京卷》，第 588 页 |
| 3 | 刘宝瑞即兴骂汉奸 | 无 | 北京 | 《中国曲艺志·北京卷》，第 588 页 |
| 4 | 何质臣现挂骂敌酋 | 无 | 北京 | 《中国曲艺志·北京卷》，第 584 页 |
| 5 | 陈大老黑的传说（二） | 无 | 内蒙古 | 《中国曲艺志·内蒙古卷》，第 368 页 |

15-8 讽刺恶棍型

恶棍作乱，遭唱歌讽刺

| 编号 | 故事题目 | 讲述人 | 流传区域 | 文献出处 |
|---|---|---|---|---|
| 1 | 八哥作祭文 | 盛根胜 | 安徽贵池市 | 《中国民间故事集成·安徽卷》，第 819—820 页 |
| 2 | 张家诚讽喻造反派 | 无 | 江苏 | 《中国曲艺志·江苏卷》，第 635 页 |
| 3 | 火后唱戏 | 无 | 辽宁 | 《中国曲艺志·辽宁卷》，第 454 页 |
| 4 | 王老九快板斗恶霸 | 无 | 陕西 | 《中国曲艺志·陕西卷》，第 627 页 |
| 5 | 《三笑》名家巧治无赖 | 无 | 上海 | 《中国曲艺志·上海卷》，第 479 页 |
| 6 | 王椿镛巧骂地痞 | 无 | 浙江 | 《中国曲艺志·浙江卷》，第 531 页 |

15-9 吹牛蒙鼓型

① 甲吹牛说自家牛大

② 乙吹牛说自家鼓大

③ 甲不信，乙反讽：你家那么大牛皮正好蒙我家的鼓

（见顾希佳"1920A 说大话比赛"、丁乃通"AT1920A 大海着火–变体"。）

| 编号 | 故事题目 | 讲述人 | 流传区域 | 文献出处 |
|---|---|---|---|---|
| 1 | 吹牛 | 罗贱和，男，49岁，干部，初中 | 广东乐昌市 | 《中国民间故事集成·广东卷》，第1202页 |
| 2 | 吹牛皮 | 贲礼学 | 江苏胜利乡 | 《中国民间故事丛书·江苏南通·如皋卷》 |

15–10 蜂窝是锣型

① 动物甲骗动物乙说马蜂窝是锣

② 动物乙击锣，被马蜂叮

（见丁乃通"AT49A 黄蜂的窝当作国王的鼓"、阿尔奈–汤普森"AT49 黄蜂的窝当作国王的鼓"。）

| 编号 | 故事题目 | 讲述人 | 流传区域 | 文献出处 |
|---|---|---|---|---|
| 1 | 老虎上当 | 张次 | 云南哈尼族 | 《中国民间故事集成·云南卷》（下册），第973页 |

16. 场外遭遇系列

16–1 官拒戏子型

① 戏子考中或被委任官职

② 由于戏子的身份，被禁止入学或入职

| 编号 | 故事题目 | 讲述人 | 流传区域 | 文献出处 |
|---|---|---|---|---|
| 1 | 戏子中举 | 无 | 陕西 | 《中国戏曲志·陕西卷》，第673页 |
| 2 | 优伶不准入学 | 无 | 四川 | 《中国曲艺志·四川卷》，第289页 |
| 3 | 戏子后代难做官 | 无 | 云南 | 《中国戏曲志·云南卷》，第520页 |

16-2 三顾茅庐型

① 官方对戏曲演员进行三次邀请

② 前两次吃闭门羹

③ 第三次　a. 成功请来　b. 对方直接隐居

| 编号 | 故事题目 | 讲述人 | 流传区域 | 文献出处 |
|---|---|---|---|---|
| 1 | 三请邓如鹊 | 无 | 湖南 | 《中国戏曲志·湖南卷》，第 551 页 |
| 2 | 黄团长三下礼泉调演员 | 无 | 陕西 | 《中国曲艺志·陕西卷》，第 637 页 |
| 3 | 柯仲平三请李卜 | 无 | 陕西 | 《中国戏曲志·陕西卷》，第 669 页 |

16-3 女角受难型

① 乐人因为女性身份而被垂涎

② 脱困或酿成悲剧

| 编号 | 故事题目 | 讲述人 | 流传区域 | 文献出处 |
|---|---|---|---|---|
| 1 | 不去陪酒被刁难 | 无 | 广西 | 《中国戏曲志·广西卷》，第 502 页 |
| 2 | 为抢旦脚动干戈 | 无 | 贵州 | 《中国戏曲志·贵州卷》，第 542 页 |
| 3 | 名角苦恋遭横祸 | 无 | 贵州 | 《中国戏曲志·贵州卷》，第 542 页 |
| 4 | 白牡丹之死 | 无 | 海南 | 《中国戏曲志·海南卷》，第 569 页 |
| 5 | "莲花落"的传说 | 无 | 河北 | 《中国曲艺志·河北卷》，第 490 页 |
| 6 | 许九出嫁 | 无 | 湖南 | 《中国戏曲志·湖南卷》，第 546 页 |
| 7 | 花中喜抗暴投江 | 无 | 湖南 | 《中国戏曲志·湖南卷》，第 546 页 |

| 编号 | 故事题目 | 讲述人 | 流传区域 | 文献出处 |
|---|---|---|---|---|
| 8 | 长发姑娘 | 栗丁金，男，68岁，老职工，不识字 | 湖南土家族，古丈县 | 《中国民间故事集成·湖南卷》，第631页 |
| 9 | 固桐晟义救"坠子皇后" | 无 | 吉林 | 《中国曲艺志·吉林卷》，第473页 |
| 10 | 万金不卖贞千秋 | 无 | 江苏 | 《中国戏曲志·江苏卷》，第850页 |
| 11 | "赛西施"身背渔鼓走江湖 | 无 | 江西 | 《中国曲艺志·江西卷》，第651页 |
| 12 | 王艳荣遭难 | 无 | 辽宁 | 《中国曲艺志·辽宁卷》，第440页 |
| 13 | 金蝴蝶受辱 | 无 | 辽宁 | 《中国曲艺志·辽宁卷》，第440页 |
| 14 | 筱桂花拒收"捧场钱" | 无 | 辽宁 | 《中国戏曲志·辽宁卷》，第329页 |
| 15 | 孟兰秋的烈女情 | 无 | 辽宁 | 《中国戏曲志·辽宁卷》，第332页 |
| 16 | 王子君牌桌卖月楼 | 无 | 宁夏 | 《中国戏曲志·宁夏卷》，第399页 |
| 17 | 小舞台街的来历 | 无 | 山东 | 《中国曲艺志·山东卷》，第552页 |
| 18 | 青莲阁群芳会唱 | 蒲月亭，男，71岁，民间艺人，高小 | 上海虹口区 | 《中国民间故事集成·上海卷》，第981—983页 |
| 19 | 小鼓王怒辞舞台 | 无 | 天津 | 《中国曲艺志·天津卷》，第826页 |
| 20 | 郑文斋受辱坐花轿 | 无 | 云南 | 《中国戏曲志·云南卷》，第519页 |
| 21 | 黄雨青闹县衙 | 无 | 云南 | 《中国戏曲志·云南卷》，第523页 |

16-3A 男旦不嫁型

① 官员看戏后要给旦角指婚

② 到后台才知道演员是男性

| 编号 | 故事题目 | 讲述人 | 流传区域 | 文献出处 |
|---|---|---|---|---|
| 1 | 大脚"七仙姬" | 无 | 云南 | 《中国戏曲志·云南卷》，第 532 页 |
| 2 | 保安营长看土戏出洋相 | 无 | 云南 | 《中国戏曲志·云南卷》，第 532 页 |

16-4 吃乐人醋型

① 乐人唱歌，女人听入迷

② 女人的追求者嫉妒，找时机迫害乐人　a. 侮辱　b. 杀人

| 编号 | 故事题目 | 讲述人 | 流传区域 | 文献出处 |
|---|---|---|---|---|
| 1 | 受辱剃眉 | 无 | 黑龙江 | 《中国曲艺志·黑龙江卷》，第 600 页 |
| 2 | 小元元红被害 | 无 | 黑龙江 | 《中国戏曲志·黑龙江卷》，第 365 页 |

16-5 宫灯解难型

① 某人把御赐的宫灯送给班主

② 班主挂宫灯，众人叩拜

| 编号 | 故事题目 | 讲述人 | 流传区域 | 文献出处 |
|---|---|---|---|---|
| 1 | 永胜和挂灯 | 无 | 河北 | 《中国戏曲志·河北卷》，第 577 页 |
| 2 | 崇庆班惩霸挂宫灯 | 无 | 河北 | 《中国戏曲志·河北卷》，第 577 页 |
| 3 | "永胜和"挂灯 | 刘汉旭，男，91 岁；刘凤鸣，男，79 岁。 | 河北刘靳庄 | 《廊坊戏曲资料汇编·第 1 辑》，第 158 页 |

16-6 戏子说情型

① 一人被判刑

② 家属或乡人委托戏子跟当权者说情

③ 刑罚被免

| 编号 | 故事题目 | 讲述人 | 流传区域 | 文献出处 |
|---|---|---|---|---|
| 1 | 七个举八个监，不如长命儿一个旦 | 无 | 陕西 | 《中国戏曲志·陕西卷》，第 674 页 |
| 2 | 两盆宝石花 | 无 | 新疆 | 《中国戏曲志·新疆卷》，第 548 页 |

16-7 戏迷护角型

① 艺人遭遇危险　a. 遭人挑事　b. 班主虐待　c. 抢亲

② 戏迷保护艺人

| 编号 | 故事题目 | 讲述人 | 流传区域 | 文献出处 |
|---|---|---|---|---|
| 1 | 带镖唱书 | 无 | 安徽 | 《中国曲艺志·安徽卷》，第 496 页 |
| 2 | 三唱《探病》谢恩人 | 无 | 安徽 | 《中国曲艺志·安徽卷》，第 494 页 |
| 3 | 黄梅戏唱进安庆城 | 唐小田，张建初 | 安徽安庆市 | 《中国民间故事集成·安徽卷》，第 791—793 页 |
| 4 | 黄梅戏的由来 | 唐小田，张建初 | 安徽安庆市 | 《中国民间故事集成·安徽卷》，第 785—786 页 |
| 5 | 夜惩"闽县八" | 无 | 福建 | 《中国戏曲志·福建卷》，第 602 页 |
| 6 | "赛西施"身背渔鼓走江湖 | 无 | 江西 | 《中国曲艺志·江西卷》，第 651 页 |
| 7 | 陈大老黑的传说（一） | 无 | 内蒙古 | 《中国曲艺志·内蒙古卷》，第 367 页 |
| 8 | 周云瑞沙头斗地痞 | 无 | 上海 | 《中国曲艺志·上海卷》，第 485 页 |

16-8 改行受助型

① "文革"期间，乐人被迫改行

② 众人因听其演唱勾起回忆而围观并帮忙

| 编号 | 故事题目 | 讲述人 | 流传区域 | 文献出处 |
|---|---|---|---|---|
| 1 | 老丑唱曲觅知音 | 无 | 广东 | 《中国戏曲志·广东卷》，第 479 页 |
| 2 | 屈效梅的魅力 | 无 | 宁夏 | 《中国戏曲志·宁夏卷》，第 404 页 |
| 3 | 杨觉民卖苹果 | 无 | 宁夏 | 《中国戏曲志·宁夏卷》，第 406 页 |

### 17. 音乐务实系列

**17-1 唱歌祈雨型**

人们唱歌祈雨成功。

| 编号 | 故事题目 | 讲述人 | 流传区域 | 文献出处 |
|---|---|---|---|---|
| 1 | 歌舞的来历 | 里佛，男，61 岁，退休干部 | 福建高山族，南平市 | 《中国民间故事集成·福建卷》，第 490 页 |
| 2 | 刘三妹唱歌引雨 | 陈茂年，男，75 岁，农民，小学 | 广东台山县 | 《中国民间故事集成·广东卷》，第 337—338 页 |
| 3 | 咸宁温泉 | 余大魁，男，68 岁，农民，识字 | 湖北咸宁市 | 《中国民间故事集成·湖北卷》，第 255—256 页 |
| 4 | 长发姑娘 | 栗丁金，男，68 岁，老职工，不识字 | 湖南土家族，古丈县 | 《中国民间故事集成·湖南卷》，第 631 页 |
| 5 | 博斯腾湖的由来 | 马福俊，男，70 岁，回族，农民，不识字 | 新疆回族，博湖县 | 《中国民间故事集成·新疆卷》（上册），第 240—241 页 |
| 6 | 三月三唱曲的来历 | 无 | 云南 | 《中国曲艺志·云南卷》，第 727 页 |

**17-2 舜驱耕牛型**

① 舜耕地，只敲乐器却不鞭打牛

② 尧问缘故，原来舜借声音让牛以为在抽打另一个

③ 尧感其仁德而传位

| 编号 | 故事题目 | 讲述人 | 流传区域 | 文献出处 |
|---|---|---|---|---|
| 1 | 威风锣鼓的传说 | 两位锣鼓老艺人，男，70 余岁 | 山西临汾市 | 《中国民间故事集成·山西卷》，第 359—360 页 |
| 2 | 尧与舜的传说 | 薛林堂 | 新疆汉族，乌鲁木齐市 | 《中国民间故事集成·新疆卷》（上册），第 47 页 |

### 17-3 踏点做事型

人们做事时，跟着鼓点或号子的节奏，更有效率。

| 编号 | 故事题目 | 讲述人 | 流传区域 | 文献出处 |
|---|---|---|---|---|
| 1 | "蹦坍台"推磨 | 无 | 河南 | 《中国戏曲志·河南卷》，第578页 |
| 2 | 抬工喊号子 | 杨光明，男，58岁，村民，小学 | 重庆市巴南区 | 《中国民间故事集成·四川卷》（上册），第444页 |
| 3 | 老戏师踏鼓点翻越大雪山 | 无 | 西藏 | 《中国戏曲志·西藏卷》，第286页 |

### 17-4 驱逐恶兽型

① 凶恶的动物害人

② 人们唱歌或奏乐

③ 动物被吓跑

| 编号 | 故事题目 | 讲述人 | 流传区域 | 文献出处 |
|---|---|---|---|---|
| 1 | 齐击渔鼓驱狼群 | 无 | 安徽 | 《中国曲艺志·安徽卷》，第494页 |
| 2 | 布依戏的来源 | 危开元，男，52岁，农民 | 贵州布依族，贞丰县 | 《中国民间故事集成·贵州卷》，第553—554页 |
| 3 | 叮咚琴 | 邢益奋，男，49岁，干部，中专 | 海南黎族，白沙县 | 《中国民间故事集成·海南卷》，第334页 |
| 4 | 达甫的传说 | 肉恰依克，男，55岁，干部，中专 | 新疆塔吉克族，塔什库尔干塔吉克自治县 | 《中国民间故事集成·新疆卷》（上册），第525—526页 |
| 5 | 唱章哈驱毒蛇的传说 | 无 | 云南 | 《中国曲艺志·云南卷》，第733页 |

### 17-5 音乐治病型

① 某人久病不愈

② 听音乐　a. 请人来唱歌　b. 自己弹琴唱歌

③ 病好了

| 编号 | 故事题目 | 讲述人 | 流传区域 | 文献出处 |
|---|---|---|---|---|
| 1 | 鼓曲艺人祖师爷的传说 | 无 | 北京 | 《中国曲艺志·北京卷》，第 571 页 |
| 2 | 黑衣仔击鼓治病 | 无 | 海南 | 《中国戏曲志·海南卷》，第 562 页 |
| 3 | 琼州第一鼓 | 陈鹤亭，男，60 岁，老戏曲工作者，大学 | 海南安定县 | 《中国民间故事集成·海南卷》，第 117—128 页 |
| 4 | "说书"的由来 | 无 | 河南 | 《中国曲艺志·河南卷》，第 549 页 |
| 5 | 河南坠子的由来（二） | 无 | 河南 | 《中国曲艺志·河南卷》，第 551 页 |
| 6 | 伶人何以称戏子 | 无 | 河南 | 《中国戏曲志·河南卷》，第 573 页 |
| 7 | 二夹弦的由来 | 无 | 河南 | 《中国戏曲志·河南卷》，第 574 页 |
| 8 | "道情唱遍天下"的传说 | 无 | 湖南 | 《中国曲艺志·湖南卷》，第 526 页 |
| 9 | 安代的传说 | 其其格 | 吉林蒙古族，库伦旗 | 《中国民间故事集成·内蒙古卷》，第 410 页 |
| 10 | 安代舞的起源 | 乌拉，男，70 岁，农民，不识字 | 吉林蒙古族前郭县 | 《中国民间故事集成·吉林卷》，第 367—368 页 |
| 11 | 周庄王的传说 | 无 | 辽宁 | 《中国曲艺志·辽宁卷》，第 460 页 |
| 12 | "仙人"点化，赢儿成器 | 无 | 内蒙古 | 《中国曲艺志·内蒙古卷》，第 367 页 |
| 13 | 东路大鼓的由来 | 无 | 山东 | 《中国曲艺志·山东卷》，第 543 页 |
| 14 | 山东大鼓艺人为何供周庄王 | 无 | 山东 | 《中国曲艺志·山东卷》，第 543 页 |
| 15 | "要孩儿"的传说 | 王秀，男，60 岁，演员，小学 | 山西大同市 | 《中国民间故事集成·山西卷》，第 299 页 |
| 16 | 白氏父女创立绍兴词调的传说 | 无 | 浙江 | 《中国曲艺志·浙江卷》，第 530 页 |

17-6 唱歌借宿型

① 某人借宿遭拒

② 在门外唱歌

③ 主人听见歌声，邀请进屋并善待

| 编号 | 故事题目 | 讲述人 | 流传区域 | 文献出处 |
|---|---|---|---|---|
| 1 | 五童生赶考唱围鼓 | 无 | 安徽 | 《中国曲艺志·安徽卷》，第 489 页 |
| 2 | 文县琵琶弹唱《女寡妇》的传说 | 无 | 甘肃 | 《中国曲艺志·甘肃卷》，第 659 页 |
| 3 | 唱曲敲开道观门 | 无 | 新疆 | 《中国曲艺志·新疆卷》，第 554 页 |

17-7 转危为安型

① 艺人被土匪抢劫

② 土匪是乐迷

③ 艺人唱曲被优待

| 编号 | 故事题目 | 讲述人 | 流传区域 | 文献出处 |
|---|---|---|---|---|
| 1 | 李五精通南音祸变福 | 无 | 福建 | 《中国曲艺志·福建卷》，第 437 页 |
| 2 | 蔡戊子遇知音 | 林如，男，小商贩 | 广东潮州市 | 《中国民间故事集成·广东卷》，第 220—221 页 |
| 3 | 高元钧遇响马 | 无 | 河南 | 《中国曲艺志·河南卷》，第 541 页 |
| 4 | 会唱曲子拣条命 | 无 | 新疆 | 《中国曲艺志·新疆卷》，第 558 页 |

17-8 计唱免债型

① 穷人欠富人租债

② 穷人在唱歌时要计谋抵免租债

| 编号 | 故事题目 | 讲述人 | 流传区域 | 文献出处 |
|---|---|---|---|---|
| 1 | 岳父收租 | 陆�麦,女,60岁,农民,不识字 | 广西壮族,西林县 | 《中国民间故事集成·广西卷》,第814—815页 |
| 2 | 借麦种 | 鲁绒日丁 | 四川木里县 | 《中国民间故事集成·四川卷》(下册),第1091—1093页 |
| 3 | 还债 | 达瓦扎西,干部 | 西藏拉萨市 | 《中国民间故事集成·西藏卷》,第950—952页 |

### 17-9 唱戏讨钱型

① 财主虐养戏班子

② 王二戏官唱戏讽刺,被送州官

③ 王二戏官用谐音讨回一年工钱

(见祁连休的机智人物故事类型之 "263 唱戏讨钱型"。)

| 编号 | 故事题目 | 讲述人 | 流传区域 | 文献出处 |
|---|---|---|---|---|
| 1 | 唱戏 | 王昌兴,男,59岁,干部,初中 | 河北唐山市丰润区 | 《中国民间故事集成·河北卷》,第795—796页 |

### 17-10 唱歌免刑型

① 某人犯事,面临刑罚

② 此人唱歌(内容与所犯之事无关),当权者或其家眷欣赏

③ 刑罚被免

| 编号 | 故事题目 | 讲述人 | 流传区域 | 文献出处 |
|---|---|---|---|---|
| 1 | 唱书脱险 | 无 | 甘肃 | 《中国曲艺志·甘肃卷》,第647页 |
| 2 | 孙藻临刑 "游四门" | 无 | 河南 | 《中国戏曲志·河南卷》,第576页 |
| 3 | 说书救父 | 无 | 河南 | 《中国曲艺志·河南卷》,第543页 |
| 4 | 耿振子告状 | 无 | 河南 | 《中国曲艺志·河南卷》,第542页 |

| 编号 | 故事题目 | 讲述人 | 流传区域 | 文献出处 |
|---|---|---|---|---|
| 5 | 《数楼》的来历 | 无 | 湖北 | 《中国曲艺志·湖北卷》,第714页 |
| 6 | 免死只因技艺高 | 无 | 内蒙古 | 《中国戏曲志·内蒙古卷》,第486页 |
| 7 | 小喇嘛出寺为说书 | 无 | 内蒙古 | 《中国曲艺志·内蒙古卷》,第359页 |
| 8 | 大难不死,只因艺高 | 无 | 内蒙古 | 《中国曲艺志·内蒙古卷》,第360页 |
| 9 | 巡抚资助建梨园 | 无 | 陕西 | 《中国戏曲志·陕西卷》,第673页 |
| 10 | 郭暖吹唢呐 | 瞿品贵,男,70岁,农民,不识字 | 陕西咸阳市 | 《中国民间故事集成·陕西卷》,第90—91页 |
| 11 | 弹唱曲子获免刑 | 无 | 新疆 | 《中国曲艺志·新疆卷》,第560页 |

17-11 唱曲赢讼型

① 发生案件

② 艺人用唱歌　a. 对簿公堂　b. 在外陈述案件

③ 赢得官司

| 编号 | 故事题目 | 讲述人 | 流传区域 | 文献出处 |
|---|---|---|---|---|
| 1 | 穷画师编唱渔鼓词 | 无 | 安徽 | 《中国曲艺志·安徽卷》,第501页 |
| 2 | 花鼓艺人打官司 | 无 | 安徽 | 《中国曲艺志·安徽卷》,第490页 |
| 3 | "活包公"为民申冤 | 无 | 甘肃 | 《中国戏曲志·甘肃卷》,第631页 |
| 4 | 戏仔状元与县官 | 无 | 海南 | 《中国戏曲志·海南卷》,第564页 |
| 5 | 戏仔状元杨祚兴 | 陈鹤亭,男,60岁,老戏曲工作者,大学 | 海南琼海市 | 《中国民间故事集成·海南卷》,第116—117页 |

| 编号 | 故事题目 | 讲述人 | 流传区域 | 文献出处 |
|---|---|---|---|---|
| 6 | 唱戏 | 王昌兴，男，59 岁，干部，初中 | 河北唐山市丰润区 | 《中国民间故事集成·河北卷》，第 795—796 页 |
| 7 | 唱曲赢讼 | 无 | 湖北 | 《中国曲艺志·湖北卷》，第 713 页 |
| 8 | 姜梓林打歌退公差 | 姜良珍，50 岁，侗族，医生，中专 | 湖南侗族，新晃侗族自治县 | 《中国民间故事集成·湖南卷》，第 270 页 |
| 9 | 印子告倒税收官 | 无 | 山西 | 《中国戏曲志·山西卷》，第 610 页 |
| 10 | 戏子告贪官 | 关旭，男，45 岁，干部，高中 | 山西屯留县 | 《中国民间故事集成·山西卷》，第 306 页 |

17-12 依歌定计型

① 发生纠纷或难题

② 人们唱相关的歌曲

③ 用歌曲中的情节或歌词来进行决策

| 编号 | 故事题目 | 讲述人 | 流传区域 | 文献出处 |
|---|---|---|---|---|
| 1 | 排公堂 | 无 | 福建 | 《中国戏曲志·福建卷》，第 600 页 |
| 2 | 榜荣麻初试锋芒解纠纷 | 无 | 贵州 | 《中国曲艺志·贵州卷》，第 340 页 |
| 3 | 嘎百福切中心怀，两夫妻和好如初 | 无 | 贵州 | 《中国曲艺志·贵州卷》，第 340 页 |
| 4 | 依歌定计 | 无 | 新疆 | 《中国曲艺志·新疆卷》，第 565 页 |

17-13 抬鼓断案型

① 一家财物被另一家偷走

② 县官罚两家抬鼓，鼓里藏人记下两家人的话

③ 破案

| 编号 | 故事题目 | 讲述人 | 流传区域 | 文献出处 |
|---|---|---|---|---|
| 1 | 包公审鼓 | 王祥宝，38 岁，中学教师 | 河南唐河县 | 《中国民间故事全书·河南·唐河卷》，第 43—44 页 |
| 2 | 抬鼓破案 | 于江 | 辽宁蒙古族务欢池镇 | 《阜新蒙古族自治县·资料本1》，第 373—375 页 |
| 3 | 抬鼓断鸡案 | 邵长根，男，25岁，大专，工人 | 山东济南市历下区 | 《历下民间文学集成·资料本1》，第 266—267 页 |
| 4 | 抬大鼓 | 阎延明，男，61岁，农民，初中 | 山西平遥县 | 《中国民间故事集成·山西卷》，第 695—696 页 |

### 17-14 唱曲宣传型

乐人唱歌对民众进行宣传。　　a. 抗争　　b. 生意　　c. 生存经验　　d. 好人好事

| 编号 | 故事题目 | 讲述人 | 流传区域 | 文献出处 |
|---|---|---|---|---|
| 1 | "小火坛"矿山当工人 | 无 | 安徽 | 《中国曲艺志·安徽卷》，第 506 页 |
| 2 | "锦毛鼠"即兴说白榄 | 无 | 广西 | 《中国曲艺志·广西卷》，第 385 页 |
| 3 | 白榄艺人李三唱红军 | 无 | 广西 | 《中国曲艺志·广西卷》，第 382 页 |
| 4 | 县长编唱本 | 无 | 广西 | 《中国曲艺志·广西卷》，第 382 页 |
| 5 | 彩娃子与"大师兄"的传说 | 无 | 黑龙江 | 《中国曲艺志·黑龙江卷》，第 610 页 |
| 6 | 说因果的来源 | 无 | 江苏 | 《中国曲艺志·江苏卷》，第 616 页 |
| 7 | 方志敏新编《妇女放脚歌》 | 无 | 江西 | 《中国曲艺志·江西卷》，第 656 页 |
| 8 | 马季在第二故乡 | 无 | 山东 | 《中国曲艺志·山东卷》，第 563 页 |
| 9 | 《大臭虫》与大皮袄 | 无 | 山东 | 《中国曲艺志·山东卷》，第 559 页 |

续表

| 编号 | 故事题目 | 讲述人 | 流传区域 | 文献出处 |
|---|---|---|---|---|
| 10 | 枪口底下唱大鼓 | 无 | 山东 | 《中国曲艺志·山东卷》，第559页 |
| 11 | 袁光"劝善" | 无 | 陕西 | 《中国曲艺志·陕西卷》，第630页 |
| 12 | 舞台演出鼓吹抗日 | 无 | 天津 | 《中国戏曲志·天津卷》，第378页 |
| 13 | 杭摊艺人推销电 | 无 | 浙江 | 《中国曲艺志·浙江卷》，第531页 |

17-15 备战信号型

① 两方冲突

② 人们用音乐发出警报，指导作战

③ 完成计划

| 编号 | 故事题目 | 讲述人 | 流传区域 | 文献出处 |
|---|---|---|---|---|
| 1 | 方正先以戏诱敌 | 无 | 安徽 | 《中国戏曲志·安徽卷》，第580页 |
| 2 | 东乡族迎亲曲"哈利" | 孕米乃，女，70岁，农民，不识字 | 甘肃东乡族自治县 | 《中国民间故事集成·甘肃卷》，第332—334页 |
| 3 | 兄妹建鼓楼 | 杨雄新，男，61岁，教师，中专 | 广西侗族，三江县 | 《中国民间故事集成·广西卷》，第284—285页 |
| 4 | 侯大苟的传说 | 佚名 | 广西瑶族，桂平市 | 《中国民间故事集成·广西卷》，第111—113页 |
| 5 | 铜鼓节的由来 | 陈朝元，男，60岁，农民，初识字 | 贵州水族，都匀市 | 《中国民间故事集成·贵州卷》，第461页 |
| 6 | 土老师穿八幅罗裙的来历 | 田应贵，男，83岁，傩堂戏掌坛师 | 贵州土家族，思南县 | 《中国民间故事集成·贵州卷》，第546—547页 |
| 7 | 八宝铜铃、八幅罗裙和司刀 | 彭万进，男，76岁，农民，私塾 | 湖北土家族，来凤县 | 《中国民间故事集成·湖北卷》，第207页 |
| 8 | 为救"抗联"，两艺人献身 | 无 | 内蒙古 | 《中国曲艺志·内蒙古卷》，第366页 |
| 9 | 接腔词"二龙山"的来历 | 无 | 浙江 | 《中国曲艺志·浙江卷》，第525页 |

## 17-16 鼓舞士气型

① a. 即将战斗　b. 战斗期间
② 唱歌鼓动己方战斗人员
③ 产生良好的作战效果

| 编号 | 故事题目 | 讲述人 | 流传区域 | 文献出处 |
|---|---|---|---|---|
| 1 | 一支坠子曲，鼓起战斗情 | 无 | 安徽 | 《中国曲艺志·安徽卷》，第499页 |
| 2 | 关于"犁铧大鼓"的传说 | 无 | 安徽 | 《中国曲艺志·安徽卷》，第488页 |
| 3 | 梅代朴 | 龙林宝，男，农民，略识字 | 广西侗族，三江县 | 《中国民间故事集成·广西卷》，第325—327页 |
| 4 | 一场书打塌两宅院 | 无 | 河北 | 《中国曲艺志·河北卷》，第489页 |
| 5 | 大鼓的起源（二） | 无 | 河南 | 《中国曲艺志·河南卷》，第553页 |
| 6 | 伤员看演出，提前赴战场 | 无 | 河南 | 《中国戏曲志·河南卷》，第579页 |
| 7 | 为太平军唱戏 | 无 | 河南 | 《中国戏曲志·河南卷》，第575页 |
| 8 | 李闯王算命造反 | 葛朝宝，男，63岁，农民，不识字 | 湖北丹江口市 | 《中国民间故事集成·湖北卷》，第122—124页 |
| 9 | 王浩八滚鼓退敌兵 | 李铭新，男，41岁，干部，高中 | 江西万年县 | 《中国民间故事集成·江西卷》，第111—112页 |
| 10 | 瞿昙寺"花儿会"的由来 | 梅巴仓，男，60岁，农民，识汉字 | 青海海东市乐都区 | 《中国民间故事集成·青海卷》，第253—256页 |
| 11 | 《江格尔》助阵退敌兵 | 无 | 新疆 | 《中国曲艺志·新疆卷》，第563页 |
| 12 | "花木兰"刺杀"鬼子兵" | 无 | 浙江 | 《中国戏曲志·浙江卷》，第716页 |

## 17-17 唱歌诱降型

① 艺人对敌兵唱歌

② 敌兵投降归顺

| 编号 | 故事题目 | 讲述人 | 流传区域 | 文献出处 |
|---|---|---|---|---|
| 1 | 小调斗垮钢枪 | 无 | 安徽 | 《中国曲艺志·安徽卷》，第 510 页 |
| 2 | 一支渔鼓曲，唱跑一个班 | 无 | 安徽 | 《中国曲艺志·安徽卷》，第 493 页 |
| 3 | 张广兴唱曲"端炮楼" | 无 | 河北 | 《中国曲艺志·河北卷》，第 494 页 |
| 4 | 魏炳山说书感伪军 | 无 | 河北 | 《中国曲艺志·河北卷》，第 493 页 |
| 5 | 黄喜春说书搞敌工 | 无 | 河北 | 《中国曲艺志·河北卷》，第 489 页 |
| 6 | "战地活宝"外号的由来 | 无 | 河北 | 《中国曲艺志·河北卷》，第 489 页 |
| 7 | 军长何长工编曲教育俘虏兵 | 无 | 江西 | 《中国曲艺志·江西卷》，第 655 页 |
| 8 | "战斗宣传队" | 无 | 新疆 | 《中国曲艺志·新疆卷》，第 568 页 |

17-17A 张良退楚型

① 楚汉相争，刘邦被围

② 张良对敌兵吹箫或打鼓说书

③ 楚兵无心恋战，纷纷逃走

④ 汉胜楚亡

| 编号 | 故事题目 | 讲述人 | 流传区域 | 文献出处 |
|---|---|---|---|---|
| 1 | 说书退兵 | 无 | 湖北 | 《中国曲艺志·湖北卷》，第 712 页 |
| 2 | 汉剧 | 刘文坡，男，45岁，演员，初小 | 湖北丹江口市 | 《中国民间故事集成·湖北卷》，第 212—213 页 |
| 3 | 风筝的来历 | 无 | 山东济南市 | 《中国民间故事集成·山东卷》，第 514—515 页 |

17-18 趁势攻敌型

① 乐人或战士唱歌吸引敌人

② 趁势 a. 攻城 b. 掩护运输 c. 捉贼 d. 杀敌

③ 取得成功

| 编号 | 故事题目 | 讲述人 | 流传区域 | 文献出处 |
|------|----------|--------|----------|----------|
| 1 | 戴胜五擂鼓三通端炮楼 | 无 | 安徽 | 《中国曲艺志·安徽卷》，第502页 |
| 2 | 打鼓破城降天兵 | 无 | 贵州 | 《中国戏曲志·贵州卷》，第540页 |
| 3 | 太平军智破独山城 | 孟安平，男，62岁，农民，花灯老艺人，私塾 | 贵州汉族，独山县 | 《中国民间故事集成·贵州卷》，第251—254页 |
| 4 | 智运军需 | 无 | 黑龙江 | 《中国戏曲志·黑龙江卷》，第366页 |
| 5 | 红军艺人计捉张恒如 | 无 | 湖南 | 《中国曲艺志·湖南卷》，第521页 |
| 6 | 张足香巧斗公川 | 无 | 吉林 | 《中国曲艺志·吉林卷》，第475页 |
| 7 | 洪山戏班助太平军攻打六合 | 无 | 江苏 | 《中国戏曲志·江苏卷》，第847页 |
| 8 | 唱大鼓除叛徒 | 无 | 江苏 | 《中国曲艺志·江苏卷》，第633页 |
| 9 | 宣传队智取敌炮楼 | 无 | 江西 | 《中国曲艺志·江西卷》，第657页 |
| 10 | 为保活命粮 | 无 | 内蒙古 | 《中国曲艺志·内蒙古卷》，第365页 |
| 11 | 《庆顶珠》巧锄汉奸 | 无 | 山东 | 《中国戏曲志·山东卷》，第650页 |
| 12 | 肉莲花立功 | 无 | 四川 | 《中国曲艺志·四川卷》，第290页 |
| 13 | 摆手舞的传说 | 李济朝，男，64岁，农民，不识字 | 四川秀山土家族苗族自治县 | 《中国民间故事集成·四川卷》（下册），第1244—1246页 |

17-19 探敌掩护型

① 战争时，艺人用唱曲掩护自己

② 掌握军情

③ 作战成功

| 编号 | 故事题目 | 讲述人 | 流传区域 | 文献出处 |
|---|---|---|---|---|
| 1 | 杨菊花设计歼敌 | 无 | 吉林 | 《中国曲艺志·吉林卷》，第 472 页 |
| 2 | 侯瞎子巧量敌炮楼 | 无 | 山东 | 《中国曲艺志·山东卷》，第 560 页 |
| 3 | 魏炳山说书感伪军 | 无 | 河北 | 《中国曲艺志·河北卷》，第 493 页 |
| 4 | 唱戏脱险 | 栗守田，男，63 岁，编剧，中专 | 山西长治市 | 《中国民间故事集成·山西卷》，第 130 页 |

17-20 戏班护逃型

① 戏班演出时，某人躲避追捕逃来这里

② a. 戏班把人打扮成戏子　b. 继续唱歌

③ 某人成功躲过搜捕

| 编号 | 故事题目 | 讲述人 | 流传区域 | 文献出处 |
|---|---|---|---|---|
| 1 | 七金子义救大学生 | 无 | 河北 | 《中国戏曲志·河北卷》，第 581 页 |
| 2 | 石进奎弹唱退敌兵 | 无 | 河北 | 《中国曲艺志·河北卷》，第 489 页 |
| 3 | 戏班子救了两个"新四军" | 无 | 江苏 | 《中国戏曲志·江苏卷》，第 851 页 |
| 4 | 石金榜智藏红军 | 无 | 江西 | 《中国戏曲志·江西卷》，第 746—747 页 |
| 5 | 朱进才巧救张作霖 | 无 | 辽宁 | 《中国戏曲志·辽宁卷》，第 331 页 |
| 6 | 戏班掩护侦察员 | 无 | 辽宁 | 《中国戏曲志·辽宁卷》，第 333 页 |
| 7 | 暗八路变成"土地爷" | 无 | 山西 | 《中国戏曲志·山西卷》，第 607 页 |

17-21 鼓中藏书型

① 军队被困城中

② 谋士在鼓中藏圣旨，艺人携鼓出城搬兵

③ 解围成功

| 编号 | 故事题目 | 讲述人 | 流传区域 | 文献出处 |
|---|---|---|---|---|
| 1 | 敬亭传书 | 无 | 湖北 | 《中国曲艺志·湖北卷》，第 714 页 |
| 2 | "番邦鼓" 的由来 | 无 | 湖北 | 《中国曲艺志·湖北卷》，第 714 页 |

17-22 绝境呼救型

① 队伍被困于某地

② 某人用铃声或鼓声求援

③ 当地人或外人听见声音，前来救援

| 编号 | 故事题目 | 讲述人 | 流传区域 | 文献出处 |
|---|---|---|---|---|
| 1 | 兽铜铃的传说 | 图门巴雅尔 | 内蒙古自治区呼伦贝尔市鄂温克族自治旗 | 《中国民间故事集成·内蒙古卷》，第 477—479 页 |
| 2 | 纳格拉鼓的传说 | 黑力力·斯拜尔，男，82 岁，农民，识字 | 新疆维吾尔族，吐鲁番市 | 《中国民间故事集成·新疆卷》（上册），第 523—524 页 |

## 四、音乐风俗类（18—20 系列）

18. 礼俗仪式系列

18-1 纪念伟绩型

① 为了纪念对人类有利的　a. 祖先　b. 英雄　c. 神灵

② 人们在特定的时间或地点唱歌

| 编号 | 故事题目 | 讲述人 | 流传区域 | 文献出处 |
|---|---|---|---|---|
| 1 | 二郎山花儿会 | 罗春芳，女，66岁，农民，粗识字 | 甘肃岷县 | 《中国民间故事集成·甘肃卷》，第319—320页 |
| 2 | 唱麒麟的传说 | 无 | 广西 | 《中国曲艺志·广西卷》，第377页 |
| 3 | 月也的来历 | 伍德贤，男，53岁，农民 | 贵州侗族，黎平县 | 《中国民间故事集成·贵州卷》，第503—505页 |
| 4 | 黎族三月三节 | 符亚雅，男，69岁，农民，不识字 | 海南黎族，东方市 | 《中国民间故事集成·海南卷》，第311—312页 |
| 5 | 苗族三月三 | 李朝天，男，52岁，干部，大专 | 海南苗族，琼中县 | 《中国民间故事集成·海南卷》，第315—316页 |
| 6 | 神农公与三月三节 | 李朝天，男，52岁，干部，大学 | 海南苗族，五指山市 | 《中国民间故事集成·海南卷》，第315页 |
| 7 | 蚩尤戏 | 张剑海，男，73岁，离休干部，初师 | 河北涿鹿县 | 《中国民间故事集成·河北卷》，第435页 |

18-2 纪念情人型

人们为了纪念未得善终的情人，在特定的日期唱歌。

| 编号 | 故事题目 | 讲述人 | 流传区域 | 文献出处 |
|---|---|---|---|---|
| 1 | 唱"野道歌"的来由 | 王板相，女，60岁，农民，不识字 | 贵州苗族，丹寨县 | 《中国民间故事集成·贵州卷》，第543—544页 |
| 2 | 俄娘洞与黎族三月三 | 王新景，男，65岁，农民，不识字 | 海南黎族，东方市 | 《中国民间故事集成·海南卷》，第312—313页 |

18-2A 天人永隔型

① 小伙子和七仙女成亲

② 七仙女返回天庭

③ 人们用音乐习俗表达对七仙女的思念　a. 吹木叶　b. 唱七姐

| 编号 | 故事题目 | 讲述人 | 流传区域 | 文献出处 |
|---|---|---|---|---|
| 1 | 吹木叶的传说 | 罗德才，男，64岁，农民，小学 | 贵州布依族，贵阳市乌当区 | 《中国民间故事集成·贵州卷》，第542—543页 |
| 2 | 唱七姐的传说 | 姚玉凡，女，46岁，农民，小学 | 湖南侗族，新晃侗族自治县 | 《中国民间故事集成·湖南卷》，第494—495页 |

### 18-2B 上天寻妻型

① 唐冬比和盘王的女儿成亲

② 盘王让女儿回到天上

③ 唐冬比每年打鼓升天，与妻团聚

④ 从此，瑶族打鼓纪念他们

| 编号 | 故事题目 | 讲述人 | 流传区域 | 文献出处 |
|---|---|---|---|---|
| 1 | 打长鼓的传说 | 房顶公，男，45岁，农民，不识字 | 广东瑶族，连南瑶族自治县 | 《中国民间故事集成·广东卷》，第697—699页 |
| 2 | 长鼓的传说 | 瑶族老人 | 广东瑶族 | 《广东民间故事选》，第158—161页 |
| 3 | 喜庆日子敲长鼓 | 谢家利，谢家和，男，农民 | 贵州瑶族，荔波县 | 《中国民间故事集成·贵州卷》，第544—546页 |

### 18-3 音乐驱魔型

① 某地被魔鬼所害

② 某人用音乐驱魔成功

③ 从此形成了音乐风俗　a. 婚夜对歌　b. 用腰铃跳神　c. 唱酒歌

| 编号 | 故事题目 | 讲述人 | 流传区域 | 文献出处 |
|---|---|---|---|---|
| 1 | 萨满腰铃 | 关墨卿，男，74岁，离休教授，高中 | 黑龙江满族，宁安市 | 《中国民间故事集成·黑龙江卷》，第566—568页 |
| 2 | 酒歌的传说 | 昂珠才礼，男，47岁，农民，不识字 | 四川藏族，平武县 | 《中国民间故事集成·四川卷》（下册），第997—998页 |
| 3 | 新婚长夜对歌 | 蓝斯聪，男，42岁，农民，初小 | 浙江畲族，丽水市 | 《中国民间故事集成·浙江卷》，第549—551页 |

18-4 皇宫闹鬼型

① 皇帝命人在地窖里演唱　a. 谎称闹鬼而为难天师　b. 为取乐

② 乐手全死　a. 天师作法　b. 皇帝遗忘

③ 从此皇宫闹鬼

④ 皇帝封乐队为神，生成某种涉乐习俗　a. 跳傩　b. 跳丧舞　c. 五岳神会

（见顾希佳"○法术止乐"。）

| 编号 | 故事题目 | 讲述人 | 流传区域 | 文献出处 |
|------|---------|--------|---------|---------|
| 1 | 跳丧舞的由来 | 戴定发，男，69岁，民间艺人，小学 | 湖南石门县 | 《中国民间故事集成·湖南卷》，第471—474页 |
| 2 | 扬州香火戏的传说 | 无 | 江苏 | 《中国戏曲志·江苏卷》，第845页 |
| 3 | 江西傩的传说 | 无 | 江西 | 《中国戏曲志·江西卷》，第733—736页 |

19. 供奉祖师系列

19-1 梨园祖师型

① 唐明皇见梨园中的老郎做戏

② 宣老郎入宫唱戏

③ 老郎念家

④ 唐明皇建梨园，老郎被奉为戏神

| 编号 | 故事题目 | 讲述人 | 流传区域 | 文献出处 |
|------|---------|--------|---------|---------|
| 1 | 梨园弟子的由来 | 无 | 甘肃 | 《中国戏曲志·甘肃卷》，第620页 |
| 2 | "梨园弟子"的由来 | 王尔南，男，68岁，农民 | 甘肃静宁县 | 《中国民间故事集成·甘肃卷》，第347—348页 |

19-2 田公元帅型

① 丞相之女圣灵感孕，诞下雷海清

② a. 雷海清战死　b. 雷海青怒掷琵琶

③ a. 空中出现"雷"字，但乌云遮"雨"只见"田"　b. 安禄山杀雷海青

④ 戏班供奉田公元帅

| 编号 | 故事题目 | 讲述人 | 流传区域 | 文献出处 |
|---|---|---|---|---|
| 1 | 闽戏神田元帅 | 许凤秋，男，64岁，退休干部，初中 | 福建东山县 | 《中国民间故事集成·福建卷》，第136—137页 |
| 2 | 莆仙戏戏神田公元帅 | 无 | 福建 | 《中国戏曲志·福建卷》，第593页 |
| 3 | 梨园戏戏神田都元帅 | 无 | 福建 | 《中国戏曲志·福建卷》，第594页 |
| 4 | 潮剧戏神田老爷 | 无 | 福建 | 《中国戏曲志·福建卷》，第595页 |
| 5 | 闹剧戏神田元帅 | 无 | 福建 | 《中国戏曲志·福建卷》，第597页 |
| 6 | 南安戏班祖师 | 无 | 福建 | 《中国戏曲志·福建卷》，第597页 |
| 7 | 闽西汉剧戏神田元帅 | 无 | 福建 | 《中国戏曲志·福建卷》，第597页 |

19-3 盲师曼倩型

① 东方朔目盲　a. 被治好　b. 李世民出难题，李淳风和袁天罡受助于盲人东方朔

② 东方朔给盲艺人传授曲艺

③ 盲艺人奉东方朔为祖师

| 编号 | 故事题目 | 讲述人 | 流传区域 | 文献出处 |
|---|---|---|---|---|
| 1 | 盲艺人敬三皇又供东方朔 | 无 | 山东 | 《中国曲艺志·山东卷》，第543页 |
| 2 | 一根竹竿截三段 | 无 | 山东 | 《中国曲艺志·山东卷》，第544页 |
| 3 | 盲艺人敬东方朔 | 无 | 山东 | 《中国曲艺志·山东卷》，第545页 |

19-4 闷死太子型

① 皇帝演戏前，把儿子随手一放　a. 唐明皇　b. 楚庄王

② 大家没注意　a. 把戏服堆在太子身上　b. 盖上太子所在的戏箱

③ 太子被闷死，人们奉他为戏神

| 编号 | 故事题目 | 讲述人 | 流传区域 | 文献出处 |
|---|---|---|---|---|
| 1 | 庄王爷和童子爷 | 无 | 甘肃 | 《中国戏曲志·甘肃卷》，第 620 页 |
| 2 | 关于庄王爷的传说 | 无 | 河南 | 《中国戏曲志·河南卷》，第 571 页 |
| 3 | 戏神的故事 | 无 | 江苏 | 《中国戏曲志·江苏卷》，第 846 页 |
| 4 | 大师哥的传说 | 无 | 江苏 | 《中国戏曲志·江苏卷》，第 846 页 |

19-5 佛爷唱输型

① 佛爷和帕亚曼对歌失败

② 佛爷规定，凡跟帕亚曼学歌就受罚

③ 大家依然和帕亚曼学歌，把帕亚曼奉为某乐种的祖师　a. 黄宁 b. 章哈

| 编号 | 故事题目 | 讲述人 | 流传区域 | 文献出处 |
|---|---|---|---|---|
| 1 | 章哈始祖的传说 | 无 | 云南 | 《中国曲艺志·云南卷》，第 732 页 |
| 2 | 黄宁祖先的传说 | 无 | 云南 | 《中国曲艺志·云南卷》，第 734 页 |

20. 惯习行规系列

20-1 帝王之座型

① 由于唐明皇曾参与唱戏　a. 演丑角　b. 敲鼓

② 所以相关角色有座位优待　a. 只有丑角能坐神箱　b. 只有鼓师能坐九龙口

| 编号 | 故事题目 | 讲述人 | 流传区域 | 文献出处 |
|---|---|---|---|---|
| 1 | 闽西汉剧丑角与唐明皇 | 无 | 福建 | 《中国戏曲志·福建卷》，第598页 |
| 2 | 九龙口的传说 | 无 | 河南 | 《中国戏曲志·河南卷》，第573页 |
| 3 | 丑角的来历（异文） | 李福梧，男，70岁，蒲剧艺人，不识字 | 山西襄汾县 | 《中国民间故事集成·山西卷》，第297页 |

20-2 魏征惧唱型

① 唐明皇让众臣演戏

② 魏征不敢开口唱，戴面具表演

③ 流传为戏曲开场跳加官的假面

| 编号 | 故事题目 | 讲述人 | 流传区域 | 文献出处 |
|---|---|---|---|---|
| 1 | 加官脸 | 无 | 甘肃 | 《中国戏曲志·甘肃卷》，第621页 |
| 2 | 跳加官与化妆 | 无 | 河南 | 《中国戏曲志·河南卷》，第573页 |

20-3 无牛皮鼓型

① 寺庙里忌带动物皮

② 某人去庙里，见牛皮鼓而质问

③ 牛皮鼓被弃，从此庙里没有牛皮鼓

[见艾伯华"129 庙里的鼓（牛皮鼓）"、金荣华"AT829B 人若有理神也服，寺庙不用牛皮鼓"、祁连休"雷击皮鼓型"、顾希佳"829B 雷击皮鼓"。]

| 编号 | 故事题目 | 讲述人 | 流传区域 | 文献出处 |
|---|---|---|---|---|
| 1 | 王天官跟海瑞 | 刘堂，男，68岁，农民，不识字 | 福建莆田市 | 《中国民间故事集成·福建卷》，第113—114页 |
| 2 | 梵净山上为什么没有牛皮鼓 | 刘乔保，男，48岁，农民，初中 | 贵州土家族,江口县 | 《中国民间故事集成·贵州卷》，第283—284页 |

| 编号 | 故事题目 | 讲述人 | 流传区域 | 文献出处 |
|---|---|---|---|---|
| 3 | 白云山的钟鼓 | 张民贵，男，65岁，白云山道士，初中 | 陕西佳县 | 《中国民间故事集成·陕西卷》，第270—271页 |

20-4 留板乘船型

① 艺人乘船

② 在船上留下了乐器檀板　a. 船遇危险，用简板堵住船洞而救人命　b. 船夫索要板

③ 所以艺人乘船不收摆渡钱

| 编号 | 故事题目 | 讲述人 | 流传区域 | 文献出处 |
|---|---|---|---|---|
| 1 | 十三块板的传说 | 无 | 安徽 | 《中国戏曲志·安徽卷》，第583页 |
| 2 | 牙子为啥是三块 | 无 | 甘肃 | 《中国戏曲志·甘肃卷》，第623页 |
| 3 | 简板的传说 | 无 | 河南 | 《中国曲艺志·河南卷》，第555页 |
| 4 | 十三块板的传说 | 无 | 河南 | 《中国戏曲志·河南卷》，第574页 |
| 5 | 河南坠子的由来（二） | 无 | 河南 | 《中国曲艺志·河南卷》，第551页 |
| 6 | 免费摆渡（一） | 无 | 湖北 | 《中国曲艺志·湖北卷》，第711页 |
| 7 | 免费摆渡（二） | 无 | 湖北 | 《中国曲艺志·湖北卷》，第711页 |
| 8 | 艺人过渡不收钱 | 无 | 江苏 | 《中国曲艺志·江苏卷》，第621页 |
| 9 | 唐明皇封板 | 武文帮，男，74岁，退休艺人，小学 | 山西襄汾县 | 《中国民间故事集成·山西卷》，第294—295页 |
| 10 | 檀板为啥是三块 | 侯文灿，男，45岁，干部，初中 | 山西浮山县 | 《中国民间故事集成·山西卷》，第296页 |

# 附录二 类型以外的故事名录

### 北京

《中国民间故事集成·北京卷》：《乾隆听曲儿》

《中国曲艺志·北京卷》：《八角鼓含义的传说》《"抓髻赵"进宫承差》《恩子和"玉子"》《何茂顺临终单授艺》《刘宝全惜身护艺》《白凤岩得匾敬师》《刘宝全爱艺徒》《韩永禄不耻下问》《姜蓝田为盲艺人争气》《名画家挥笔写岔曲》《孙宝才坐车倒要钱》《张寿臣道歉》《叶德霖诚恳感观众》

《中国戏曲志·北京卷》：《程长庚风雨不误戏》《王又宸加唱平凤波》《谭小培志高不惧人褒贬》《言菊朋不教"言派"戏》《马连良学贾创马派》《金少山养鸟》《侯喜瑞轻财重艺》

### 天津

《中国民间故事集成·天津卷》：《人为嘛穿上了衣裳》《洪安学话》

《中国曲艺志·天津卷》：《花桐椿以死相挟护唱词》《梨花大鼓〈小黑驴〉之由来》《邱玉山过耳不忘》《刘宝全为张寿臣点唱》《有惊无险打对台》《被业内人叹服的"靠山王"》《"馒头也得吃，窝头也得吃"》《程树棠行军写唱词》《常起震"错说"西河》《鼓王神奇的"鼓缘"》

《中国戏曲志·天津卷》：《别开生面的清唱堂会戏》《爱莲君之死》《周子厚赔抽屉》

### 河北

《中国民间故事集成·河北卷》：《黄骅渔鼓》

《中国曲艺志·河北卷》：《朱化麟跟叫花子交朋友》《说书能治思想病》《赔锡壶》《张广兴唱曲"端炮楼"》

《中国戏曲志·河北卷》：《王绳和他的戏班》《侯俊山巧对羞群丑》

《杨娃子顶撞观众》《周福才演〈劝军〉》《"周瑜"热爱昆曲》《张玉书写戏不许不演》《老秀才智斗卢知事》《罗罗腔与徐延昭》《丝弦戏与老莱子》《周昌文唱还愿戏》

### 山西

《中国民间故事集成·山西卷》：《铁瓦殿的鼓》《梨园的传说》《朔县大秧歌的传说》《"忘八"闺女坐板凳》《替人出气》

《中国戏曲志·山西卷》：《杨家将的戏曲与传说》《梆子戏艺人的"艺名"》《印子告倒税收官》《侯攀龙和"十三红"》

### 内蒙古

《中国民间故事集成·内蒙古卷》：《昭君出塞》《"摩苏昆"的由来》《"木库连"的来历》《太平鼓与八角鼓》

《中国曲艺志·内蒙古卷》：《一把潮尔琴，饱含思兄泪》

《中国戏曲志·内蒙古卷》：《只会叫"妈"不会唱》《龙王不打不下雨》《"这'霸王'您给演活了!"》《戏迷张团副》

### 辽宁

《中国民间故事集成·辽宁卷》：《萨满神鼓》《豆苍子开花》

《中国曲艺志·辽宁卷》：《将遇良才》《二人转迷于得水》《少帅"义释白菊花"》《到什么人家唱什么曲儿》《〈百年长恨〉不准"恨"》《震惊四座》

### 吉林

《中国民间故事集成·吉林卷》：《云雀为什么老唱歌》《獾子精》

《中国曲艺志·吉林卷》：《尝尝唱蹦子的大刀吧》《刘大头出相》《打竹板的闯县衙》《找双红》

### 黑龙江

《中国民间故事集成·黑龙江卷》：《奇塔哈鸟》《响水大米》《罕

贝舞的由来》

《中国曲艺志·黑龙江卷》：《说书的吓跑了听书的》《书桌上撂十块现大洋》《孙阔英六拜张青山、三访固桐晟》《说书半道儿去下棋》《书桌上的小酒壶》《郑焕江租车》

《中国戏曲志·黑龙江卷》：《哭坟》

### 上海

《中国民间故事集成·上海卷》：《三女冈和弹神桥》

《中国曲艺志·上海卷》：《朱虞贵为苏摊辩解正名》《刘宝全上海始称"王"》《刘春山停唱〈浦东说书〉》

《中国戏曲志·上海卷》：《"独脚"场面张兰亭》《"志超读信"是"逼"出来的》《金少山震坏电子管》

### 江苏

《中国民间故事集成·江苏卷》：《拔根芦柴花》《方山鼓声》《太平军锣鼓》

《中国曲艺志·江苏卷》：《唱书的为啥发不了财》《马陵山下"姐儿溜"》《盐城童子书的来历》《邱祖创立春典、世系和行规的传说》《〔满江红〕曲牌名的由来》《高淳送春的起源》《柳敬亭文德桥练艺》《王周士御前弹唱》《铙子豁口的由来》《一字笑话》《丐头改行说〈金枪〉》《〈八窍珠〉的由来》《王玉堂镇江训子》《吴升泉遭诬屈死》《荣凤楼海州赛姑姐》

《中国戏曲志·江苏卷》：《自打嘴巴》《三圣公三路传艺》《武氏兄弟作柳琴》

### 浙江

《中国民间故事集成·浙江卷》：《哭嫁的传说》《"依罗号"与"哭号"》

《中国曲艺志·浙江卷》：《平州评话艺人以周庄王为祖师爷的传说》《温州鼓词形成的传说》《严嵩为鼓词祖师爷的传说》《郑元和唱道

情的传说》《高万德、郑元和教导"闹公班"的传说》《王春乔坐官轿说书》《夏荷生愤然破旧习》《徐云志湖州成"徐调"》《吓不倒的叶英美》《鼓词击板少一块的由来》

《中国戏曲志·浙江卷》：《老郎神的传说》《商小玲演"寻梦"》《钱美恭唱戏寻父》

### 安徽

《中国民间故事集成·安徽卷》：《琴台与聚音松》《天狗望月与仙女打琴》《金鸡叫天门》《枯河头的传说》《云扬板的由来》《打大锣的为啥站着》《徽班进京》《凤阳花鼓》《峦公请傩戏》《贵池傩与西华姚的传说》

《中国曲艺志·安徽卷》：《"颍河溜"的传说》《火中救锣》《九老"采台"》《"唱本本"就是命》《徐主任三移靠椅背》《箭杆大雨也淋不走》《白曲引起众人悲》《吕德昌为童养媳鸣冤》

《中国戏曲志·安徽卷》：《倒七戏代国歌》《六十四顶大轿请大戏》《桂天赐戏班遭难记》《包相爷家乡的船一律放行》《范长江现场评戏》《乱传行话险送命》《程长庚风雨不误戏》

### 福建

《中国民间故事集成·福建卷》：《戏状元雷海清》《南音祖师》《思乡曲》《五步蛇》

《中国曲艺志·福建卷》：《梆鼓咚的传说》《杨道宾诗咏弦管古调》《女高音歌唱家万馥香、王苏芬学唱南音》《阿斗仙与御乐堂》

《中国曲艺志·福建卷》：《大腔戏、小腔戏戏神》《闽北四平戏戏神》《唐明皇赐梨园》《盲戏迷听祁剧》

### 江西

《中国民间故事集成·江西卷》：《潭中锣鼓响》《画眉为什么会唱歌》《画眉和鹩鸪换巢》

《中国曲艺志·江西卷》：《口字下面不加横》《春锣的传说》

《中国戏曲志·江西卷》：《老郎神的来历》《孟戏的传说》《国共合作开禁演戏》《王燕华"走为上计"》

### 山东

《中国民间故事集成·山东卷》：《牧羊老人》《诸葛亮招亲》《崂山道乐的来历》《烧麻花儿》

《中国曲艺志·山东卷》：《说书人为何不敬孔子》《写俚曲累死爱犬》《贾凫西怒打父母官》《柳叶琴的来历》《"武老二"的来历》《鼓儿词与曲阜圣人府的渊源》《宁帮十吊钱不把艺来传》《郭云霞雾夜失踪》《赵景海孔庙拜祖师》《"团春"挨了两嘴巴》《"臭嘴"李教峰》

《中国戏曲志·山东卷》：《慈禧与孔夫人谈戏》《只好点演阮大铖》《王华甫应变得福》《〈空城计〉惹起风波》

### 河南

《中国民间故事集成·河南卷》：《朱载堉吹唢呐》《蓝采和金殿上寿》《小三学艺》《牧娃和他的黄骠马》

《中国曲艺志·河南卷》：《乔绅士花钱为唱曲》《唱悲书哭瞎双眼》《孟文甫三弦奏雨声》《汤印侯气死刘香礼》《不解捆》《设法镇场》《一辈子吃不完的盘缠》《大调曲救活小茶馆》《所长设宴》《好的不能多吃》《小花牛》《抢家什争听〈下南京〉》《三求如意弦》《"哭死也是美死啦"》《狐仙听书》《河南坠子的由来（一）》《大调曲子的起源》《蛮船鼓的传说（一）》《蛮船鼓的传说（二）》《曲艺艺人敬邱祖》《坠子"七真八派"的由来》

《中国戏曲志·河南卷》：《唐庄宗戏妻》《柳子戏为何不犯禁》《赵妮爱看"壮妮"戏》《吉鸿昌与戏曲艺人》《张老汉跟团看戏》

### 湖北

《中国民间故事集成·湖北卷》：《戏神端公》《苗、汉下神不一样》《磨子山》《打丧鼓（一）》《打丧鼓（二）》《爱跳丧鼓的一家人》

《两个戏迷》《三句话不离本行》

《中国曲艺志·湖北卷》：《打锣鼓的由来与"五显""华光"》《老郎说书》《"走江湖"的传说》《青龙串云板的传说》《定场鼓的由来》《假戏真书》《龚复让唱曲遇高手》《楠管"难管"》《碟子小曲的由来（二）》

《中国戏曲志·湖北卷》：《汉剧"老祖宗"米戏官》《花鼓戏艺人自祭文》《一句台词遭祸殃》《春风夏雨楚剧进川遇故交》《观众评荆河戏围鼓班》

### 湖南

《中国民间故事集成·湖南卷》：《蔡伦造纸》《箫的传说》《咚咚奎》《"家伙哈"》《唱夜歌子的来历》《"打家官"的来历》《枫香树精》《木端八》

《中国曲艺志·湖南卷》：《孝歌、丧鼓起源的传说》《韩湘子渔鼓弹词度文公》《皮影、渔鼓不分家》《珉庄王学艺》

《中国戏曲志·湖南卷》：《湘潭演戏发生械斗》《唢呐将军》《黄元才刀劈老郎神》《"哈哈"当"花边"》

### 广东

《中国民间故事集成·广东卷》：《锣鼓三》《广东音乐家吕文成的传说》《吕文成削琴转调》《罗隐为何不娶妻》《飞来的刘三妹》《刘三妹建歌台》《禁钟楼的传说》《琴音树》《凤尾竹与乌狗蜂》《木龙迎客》《排瑶"耍歌堂"的传说》《舞火狗》

《中国曲艺志·广东卷》：《顺德锣鼓柜大会》《龙舟考试》《白驹荣虚心拜师学南音》《观音诞唱〈观音出世〉》《醒木的传说（二）》

《中国戏曲志·广东卷》：《张五佛山立戏班》

### 广西

《中国民间故事集成·广西卷》：《当逗率众西迁》《盘瓠王》《向刘三姐学歌》《俏娘岩》《十二花鼓山》《依饭节》《祭三媚》《铜鼓镇

母龙》《吉冬诺》《阿兰嫂》《千里鼓》《刘梅和莽子》

《中国曲艺志·广西卷》：《侬端与侬娅的传说》《哈节"唱哈"的传说》《林秀才编"孔孟茶"的传说》《牛腿琴的传说》《牢房伙夫学"采茶"》《吴永勋自编〈开堂歌〉》《刘健刚爱唱〈二皇登殿〉》

《中国戏曲志·广西卷》：《"哎嗬嗨"改奉戏神》《徐悲鸿题赠东渡兰》《师徒分手，剧种大兴》

### 海南

《中国民间故事集成·海南卷》：《黎族支系的来源》《牛郎织女》《吊锣山》《从关公岭到铜鼓岭》《让阿妈先走》

《中国戏曲志·海南卷》：《琼州的关公戏与关公庙》《城上吴的传说》《华光大帝、田元帅、昌化神的传说》《一坟两碑的"庆隆墓"》《新婚不忘练吊嗓》《牛背学艺，草帽当钹》《看霸王戏也要罚》《惩恶》《面对枪口也不怕》《"戏曲魅力大，夜餐公不食"》《泰国公主赞琼剧》《艺人绰号趣话》

### 四川

《中国民间故事集成·四川卷》：《打莲宵》《吼山歌、送腰台、吃晌午》《唱薅秧歌》《唱阳戏》《丝绸河》《蚂蚁、水獭和狐狸》《乌鸦学歌》《帕西加寨子为啥没有猎神》《土家新娘为什么要搭红头帕》《龙学变虎》《英秀和友秀》《神奇的铜鼓》

《中国曲艺志·四川卷》：《王俊斋买瓜子》《相书起源的传说》《四川扬琴的由来》《四川竹琴规格的传说》

《中国戏曲志·四川卷》：《名丑骂官》

《中国民间文学·南充地区故事集成》：《铜鼓的来历》

《内江地区戏曲志》：《三天不唱口痒》《一"提手"打出个名鼓师》《邀坐唱艺人挨打》

### 贵州

《中国民间故事集成·贵州卷》：《笃米》《八仙桥》《花娘坳》《姊

妹箫的来由》《唱孝歌的传说》《人死做斋的来由》《猴鼓舞的传说》
《猴鼓舞的由来》《祭米魂的由来》《闹盖导配饶与恳蛊噌谷嬷奏》《荷
花泪》《县官唱灯做媒》

《中国曲艺志·贵州卷》：《徐悲鸿写生扬琴》《吴文彩教歌传戏愿
蚀本》

《中国戏曲志·贵州卷》：《歌仙传歌在人间》《唱灯还愿宋朝兴》
《花灯彩扇驱魔鬼》《刘二木匠编花灯》《我就是"刘兰芝"》《戏神何
抱勉》《秦童原是玉帝的亲儿子》《草鞋皇帝》《戏迷不可欺》《商会兴
隆接湘班》《悼英灵铜仁大唱"万人缘"》《王家烈接洪江班》

### 云南

《中国民间故事集成·云南卷》：《司岗里》《玉皇鼓》《鲁班传
〈木经〉》《聂耳的传说》《温泉与铜鼓》《象脚鼓的传说》《口弦的传
说》《芦笙和芦笙舞》《敲竹筒的由来》《白兔吹竹笛》《仓巴的小鼓》

《中国曲艺志·云南卷》：《"十大善书"的由来》《杨娥卖唱上北
京》《渔鼓简板上挂"桃铃"》《张果老仗义惩财主》《杨美淮热心公
益为曲艺》《滴水成歌》《神鸟传音》《章哈采用竹笛伴奏的传说》《黄
敢头尾唱"相哎"的由来》《腊答创始人的传说》《腊答伴奏乐器琴的
由来》《祭曲姆坟的由来》《蒋玄星舍妻保唱本》

《中国戏曲志·云南卷》：《〈风波亭〉掀起风波》《素兰仙破网子》
《周司令认戏不认人》《祭唐明皇的传说》《刀安仁避难凤凰山》《"岩
香，你是怎么回来的？"》《关索戏起源的传说》

### 西藏

《中国民间故事集成·西藏卷》：《对歌》《央金拉姆》《驮盐途中
的情歌》

《中国戏曲志·西藏卷》：《米玛强村受奖也受罚》《为改革挨骂不
气馁》

### 陕西

《中国民间故事集成·陕西卷》：《唱戏的来历》《大相歌》《唱孝

歌送葬》《箫郎与凤凰仙子》《卖锣人与秀才》《"你还是把我杀了"》

《中国曲艺志·陕西卷》：《"迷胡、眉户与觅胡"来源的传说》《陕北说书起源的传说》《说春起源的传说》《贺敬之的电线帮大忙》《王鸿宾俊扮巧避难》《"渔光曲"的由来》

《中国戏曲志·陕西卷》：《王九思杜门学琵琶》《康海与〈中山狼〉》《四金儿空谷传响》《王庚子巧治恶霸》《略阳山民敬重艺人》

### 甘肃

《中国民间故事集成·甘肃卷》：《羊头会》《天鹅琴》

《中国曲艺志·甘肃卷》：《劝架唱起太平歌》《张慧娴割肉尽孝道》《玉垒花灯的传说》《老爷庙的传说》《李海舟买砂锅》《盲艺人值班》

《中国戏曲志·甘肃卷》：《大戏敬庄王，小戏敬月皇》《沙河忠义班的来历》《琉璃瓦戏台石和尚》《兰姐江南享盛誉》《杨知县怒改〈五典坡〉》《刘文富不打四摇船》《方大净唱戏赶牛》《戏联点戏》《黑娃受刑》《刘治玉买鼓遇知音》《加娃哥唱戏》

### 青海

《中国民间故事集成·青海卷》：《端午碥门"花儿会"》

《中国曲艺志·青海卷》：《盲人"唱曲儿"的来历》《郭福堂学艺闯潼关》《香水园笛声引枪声》《听贤孝就像到西宁》《马玉唱曲择儿媳》

《中国戏曲志·青海卷》：《没钻过洞洞的鞭杆吹不着火》《回族阿爷演秦腔》《大老五乱点戏》《着迷的戏曲爱好者》《"搬一把金交椅"》

### 宁夏

《中国民间故事集成·宁夏卷》：《山里人扬场为什么打口哨》

《中国曲艺志·宁夏卷》：《甘当配角的蒋永海》

《中国戏曲志·宁夏卷》：《三泉殿和地摊戏》

**新疆**

《中国民间故事集成·新疆卷》：《苏奈的传说》《黑八哥》《杭爱山的乌雉》《乌则尼克》《巴拉金的枣骝马》《善走的大黑熊》《花马驹》《芦笛》《艾沙木·库尔班的故事（惭愧）》

《中国曲艺志·新疆卷》：《雷永贵迷弦治腰疼》《凭唱曲子当局长》《给师父当"先生"》《王学喜的快板都爱听》

《中国戏曲志·新疆卷》：《曲子戏艺人当警察局长》《要命娃和救命娃》《开腔就哭的青衣》《不通情理的师傅》《舞台下的"艾里甫"》《抢乐师》《以"艾里甫""赛乃姆"命名的两个孩子》《开水煮胡琴》《屈武断案》《崇公道"插白"劝苏三》《张玉兰反串京剧〈贺后骂殿〉》《〈龙凤呈祥〉的风波》《"第一次在新疆才干拉了"》《维吾尔族老乡听京剧》《话说［柳摇金］》《刘萧无为〈天山红花〉改唱词》《胡琴上天》

# 参考文献

## 一、著作

### （一）古籍文献

〔汉〕司马迁：《史记》，中华书局 1998 年版。

〔汉〕高诱注：《吕氏春秋》，上海古籍出版社 2014 年版。

〔汉〕应劭：《风俗通义校注》，王利器校注，中华书局 1981 年版。

〔东晋〕干宝：《搜神记》，岳麓书社 2015 年版。

〔梁〕沈约：《宋书》（全八册），中华书局 1974 年版。

〔唐〕虞世南编：《北堂书钞》，中国书店 1989 年版。

〔宋〕李昉等编：《文苑英华》，中华书局 1966 年版。

〔宋〕李昉等：《太平御览》，中华书局 1960 年版。

〔宋〕罗泌：《路史》，中华书局 1985 年版。

〔宋〕马端临：《文献通考》，中华书局 2011 年版。

〔宋〕司马光：《资治通鉴》，胡三省音注，上海古籍出版社 1987 年版。

〔宋〕王应麟：《玉海》，江苏古籍出版社 1987 年版。

〔宋〕郑樵：《通志》，王树民点校，中华书局 1987 年版。

〔明〕冯梦龙：《东周列国志》，蔡元放编，中华书局 2009 年版。

〔明〕冯梦龙编刊：《警世通言》，江苏古籍出版社 1991 年版。

〔明〕陶宗仪：《说郛》（全 12 册），中国书店 1986 年版。

〔清〕陈梦雷：《古今图书集成目录》，中华书局 1934 年版。

〔清〕永瑢、纪昀等编纂：《文渊阁四库全书》，上海古籍出版社 1987 年版。

### （二）中文专著

安德明：《天人之际的非常对话——甘肃天水地区的农事禳灾研究》，中国社会科学出版社 2003 年版。

蔡仲德：《中国音乐美学史》（第 2 版），人民音乐出版社 2003 年版。

朝戈金主编：《走向新范式的中国民俗学》，中国社会科学出版社 2015 年版。

陈岗龙、乌日古木勒：《蒙古民间文学》，宁夏人民出版社 2008 年版。

陈勤建：《文艺民俗学论文集》，上海文化出版社 2009 年版。

陈翔鹏：《主题学研究论文集》，东大图书有限公司 1983 年版。

陈泳超：《背过身去的大娘娘：地方民间传说生息的动力学研究》，北京大学出版社 2015 年版。

程炼：《伦理学导论》，北京大学出版社 2008 年版。

程蔷：《骊龙之珠的诱惑：民间叙事宝物主题探索》，学苑出版社 2003 年版。

单良：《〈左氏春秋〉叙事的礼乐文化阐释》，中国社会科学出版社 2015 年版。

邓晓芒、易中天：《黄与蓝的交响：中西美学比较论》，人民文学出版社 1999 年版。

邓晓芒：《冥河的摆渡者——康德的〈判断力批判〉》，武汉大学出版社 2007 年版。

丁乃通：《中国民间故事类型索引》，中国民间文艺出版社 1986 年。

费孝通：《乡土中国》，生活·读书·新知三联书店 2013 年版。

冯文慈：《中外音乐交流史：先秦—清末》，人民音乐出版社 2013 年版。

葛兆光：《中国思想史》，复旦大学出版社 2013 年版。

顾颉刚：《孟姜女故事研究集》，上海古籍出版社 1984 年版。

顾希佳：《中国古代民间故事类型》，浙江大学出版社 2014 年版。

郭于华：《死的困扰与生的执著：中国民间丧葬仪礼与传统生死观》，中国人民大学出版社 1992 年版。

韩锺恩：《守望并诗意作业：韩锺恩音乐文集》，上海音乐学院出

版社 2007 年版。

户晓辉：《民间文学的自由叙事》，社会科学文献出版社 2014 年版。

黄卫星：《故事逻辑与文本分析》，上海文艺出版社 2014 年版。

江帆：《民间口承叙事论》，黑龙江人民出版社 2003 年版。

蒋孔阳：《先秦音乐美学思想论稿》，安徽教育出版社 2007 年版。

蒋廷瑜、廖明君：《铜鼓文化》，文化艺术出版社 2012 年版。

劳思光：《新编中国哲学史》，广西师范大学出版社 2005 年版。

李虻、任红军：《实用曲式学教程》，西南师范大学出版社 2013 年版。

李乔：《行业神崇拜：中国民众造神运动研究》，中国文联出版社 2000 年版。

李扬：《中国民间故事形态研究》，中国社会科学出版社 2015 年版。

林继富：《民间叙事传统与故事传承：以湖北长阳都镇湾土家族故事传承人为例》，中国社会科学出版社 2007 年版。

刘慧英：《走出男权传统的樊篱：文学中男权意识的批判》，生活・读书・新知三联书店 1995 年版。

刘魁立：《刘魁立民俗学论集》，上海文艺出版社 1998 年版。

刘魁立等编：《神话新论》，上海文艺出版社 1987 年版。

刘守华：《比较故事学论考》，黑龙江人民出版社 2003 年版。

刘颖：《中国文学现代转型的民俗学语境》，安徽人民出版社 2007 年版。

吕思勉：《理学纲要》，东方出版社 1996 年版。

吕微、安德明编：《民间叙事的多样性》，学苑出版社 2006 年版。

吕微：《神话何为：神圣叙事的传承与阐释》，社会科学文献出版社 2001 年版。

毛水清：《唐代乐人考述》，东方出版社 2006 年版。

闽西戏剧志编辑部：《闽西戏剧史资料汇编》（第八辑），内刊资料，1985 年版。

闽西戏剧志编辑部：《闽西戏剧史资料汇编》（第九辑），内刊资料，1986 年版。

闽西戏剧志编辑部：《闽西戏剧史资料汇编》（第十辑），内刊资

料，1986 年版。

牛龙菲：《古乐发隐：嘉峪关魏晋墓室砖画乐器考证》，甘肃人民出版社 1985 年版。

祁连休：《智谋与妙趣——中国机智人物故事研究》，河北教育出版社 2001 年版。

祁连休：《中国古代民间故事类型研究》，河北教育出版社 2007 年版。

钱茸：《古国乐魂：中国音乐文化》，世界知识出版社 2002 年版。

施爱东：《孟姜女哭长城》，中国社会文献出版社 2008 年版。

谭达先：《中国的解释性传说》，商务印书馆 2002 年版。

谭佳：《神话与古史：中国现代学术的建构与认同》，社会科学文献出版社 2016 年版。

万建中：《20 世纪中国民间故事研究史》，北京师范大学出版社 2011 年版。

万建中：《解读禁忌——中国神话、传说和故事中的禁忌主题》，商务印书馆 2001 年版。

万建中等：《中国民间散文叙事文学的主题学研究》，北京大学出版社 2009 年版。

王立：《文学主题学与传统文化》，中国社会科学出版社 2016 年版。

王立：《中国古代文学主题学思想研究》，天津教育出版社 2008 年版。

王明珂：《华夏边缘：历史记忆与族群认同》，浙江人民出版社 2013 年版。

王明珂：《英雄祖先与弟兄民族：根基历史的文本与情境》，中华书局 2009 年版。

王小盾：《中国音乐文献学初阶》，北京大学出版社 2014 年版。

王小琴：《音乐伦理学》，光明日报出版社 2011 年版。

王云五主编：《论语今注今译》，毛子水注译，台湾商务印书馆股份有限公司 1975 年版。

伍国栋：《民族音乐学概论》，人民音乐出版社 1997 年版。

伍国栋：《中国民间音乐》，浙江教育出版社 1995 年版。

萧梅、韩锺恩：《音乐文化人类学》，广西科学技术出版社 1993 年版。

谢贵安：《中国史学史》，武汉大学出版社 2012 年版。

徐岱：《小说叙事学》，商务印书馆 2010 年版。

徐旭生：《中国古史的传说时代》，文物出版社 1985 年版。

许纪霖编选：《现代中国思想史论》（上、下），上海人民出版社 2014 年版。

杨义：《中国叙事学》，中国社会科学出版社 2006 年版。

姚星亮：《污名：差异政治的主体建构及其日常实践》，社会科学文献出版社 2017 年版。

叶明生：《福建傀儡戏史论》，中国戏剧出版社 2004 年版。

叶舒宪：《儒家神话》，南方日报出版社 2011 年版。

叶舒宪：《中国神话哲学》，中国社会科学出版社 1992 年版。

袁珂：《袁珂神话论集》，四川大学出版社 1996 年版。

袁珂校注：《山海经校注》，上海古籍出版社 1980 年版。

张放：《中国乡愁文学研究》，巴蜀书社 2011 年版。

张光直：《中国青铜时代》，生活·读书·新知三联书店 2013 年版。

张磊：《肯认与焦虑——乔治·爱略特小说中音乐文化的意识形态研究》，中国国际广播出版社 2012 年版。

赵小琪：《比较文学教程》，北京大学出版社 2010 年版。

郑土有：《中国仙话与仙人信仰研究》，上海人民出版社 2016 年版。

郑振铎：《中国俗文学史》，上海古籍出版社 2013 年版。

中国古代铜鼓研究会编：《古代铜鼓学术讨论会论文集》，文物出版社 1982 年版。

中国民间文学集成全国编辑委员会：《中国民间故事集成·甘肃卷》，中国 ISBN 中心 2001 年版。

中国民间文学集成全国编辑委员会：《中国民间故事集成·海南卷》，中国 ISBN 中心 2002 年版。

中国民间文学集成全国编辑委员会：《中国民间故事集成·河南卷》，中国 ISBN 中心 2001 年版。

中国民间文学集成全国编辑委员会：《中国民间故事集成·湖北卷》，中国 ISBN 中心 1999 年版。

中国民间文学集成全国编辑委员会：《中国民间故事集成·江苏卷》，中国 ISBN 中心 1998 年版。

中国民间文学集成全国编辑委员会：《中国民间故事集成·江西卷》，中国 ISBN 中心 2002 年版。

中国民间文学集成全国编辑委员会：《中国民间故事集成·宁夏卷》，中国 ISBN 中心 1999 年版。

中国民间文学集成全国编辑委员会：《中国民间故事集成·山东卷》，中国 ISBN 中心 2007 年版。

中国民间文学集成全国编辑委员会：《中国民间故事集成·西藏卷》，中国 ISBN 中心 2001 年版。

中国民间文学集成全国编辑委员会：《中国民间故事集成·安徽卷》，中国 ISBN 中心 2008 年版。

中国民间文学集成全国编辑委员会：《中国民间故事集成·北京卷》，中国 ISBN 中心 1998 年版。

中国民间文学集成全国编辑委员会：《中国民间故事集成·福建卷》，中国 ISBN 中心 1998 年版。

中国民间文学集成全国编辑委员会：《中国民间故事集成·广东卷》，中国 ISBN 中心 2006 年版。

中国民间文学集成全国编辑委员会：《中国民间故事集成·广西卷》，中国 ISBN 中心 2001 年版。

中国民间文学集成全国编辑委员会：《中国民间故事集成·贵州卷》，中国 ISBN 中心 2003 年版。

中国民间文学集成全国编辑委员会：《中国民间故事集成·河北卷》，中国 ISBN 中心 2003 年版。

中国民间文学集成全国编辑委员会：《中国民间故事集成·黑龙江卷》，中国 ISBN 中心 2005 年版。

中国民间文学集成全国编辑委员会：《中国民间故事集成·湖南卷》，中国 ISBN 中心 2002 年版。

中国民间文学集成全国编辑委员会：《中国民间故事集成·吉林卷》，中国文联出版公司 1992 年版。

中国民间文学集成全国编辑委员会：《中国民间故事集成·辽宁卷》，中国 ISBN 中心 1994 年版。

中国民间文学集成全国编辑委员会：《中国民间故事集成·内蒙古卷》，中国 ISBN 中心 2007 年版。

中国民间文学集成全国编辑委员会：《中国民间故事集成·青海卷》，中国 ISBN 中心 2007 年版。

中国民间文学集成全国编辑委员会：《中国民间故事集成·山西卷》，中国 ISBN 中心 1999 年版。

中国民间文学集成全国编辑委员会：《中国民间故事集成·陕西卷》，中国 ISBN 中心 1996 年版。

中国民间文学集成全国编辑委员会：《中国民间故事集成·上海卷》，中国 ISBN 中心 2007 年版。

中国民间文学集成全国编辑委员会：《中国民间故事集成·天津卷》，中国 ISBN 中心 2004 年版。

中国民间文学集成全国编辑委员会：《中国民间故事集成·新疆卷》（上册、下册），中国 ISBN 中心 2008 年版。

中国民间文学集成全国编辑委员会：《中国民间故事集成·云南卷》（上册、下册），中国 ISBN 中心 2003 年版。

中国民间文学集成全国编辑委员会：《中国民间故事集成·浙江卷》，中国 ISBN 中心 1997 年版。

中国民间文学集成全国编辑委员会：《中国民间故事集成·四川卷》（上册、下册），中国 ISBN 中心 1998 年版。

中国曲艺志全国编辑委员会：《中国曲艺志·安徽卷》，中国 ISBN 中心 2001 年版。

中国曲艺志全国编辑委员会：《中国曲艺志·北京卷》，中国 ISBN 中心 1999 年版。

中国曲艺志全国编辑委员会：《中国曲艺志·福建卷》，中国 ISBN 中心 2006 年版。

中国曲艺志全国编辑委员会：《中国曲艺志·甘肃卷》，中国 ISBN 中心 2008 年版。

中国曲艺志全国编辑委员会：《中国曲艺志·广东卷》，中国 ISBN 中心 2008 年版。

中国曲艺志全国编辑委员会：《中国曲艺志·广西卷》，中国 ISBN 中心 2009 年版。

中国曲艺志全国编辑委员会：《中国曲艺志·贵州卷》，中国 ISBN 中心 2006 年版。

中国曲艺志全国编辑委员会：《中国曲艺志·河北卷》，中国 ISBN 中心 2000 年版。

中国曲艺志全国编辑委员会：《中国曲艺志·河南卷》，中国 ISBN 中心 1995 年版。

中国曲艺志全国编辑委员会：《中国曲艺志·黑龙江卷》，中国 IS-BN 中心 2004 年版。

中国曲艺志全国编辑委员会：《中国曲艺志·湖北卷》，中国 ISBN 中心 2000 年版。

中国曲艺志全国编辑委员会：《中国曲艺志·湖南卷》，新华出版社 1992 年版。

中国曲艺志全国编辑委员会：《中国曲艺志·吉林卷》，中国 ISBN 中心 2005 年版。

中国曲艺志全国编辑委员会：《中国曲艺志·江苏卷》，中国 ISBN 中心 1996 年版。

中国曲艺志全国编辑委员会：《中国曲艺志·江西卷》，中国 ISBN 中心 2008 年版。

中国曲艺志全国编辑委员会：《中国曲艺志·辽宁卷》，中国 ISBN 中心 2000 年版。

中国曲艺志全国编辑委员会：《中国曲艺志·内蒙古卷》，中国 IS-BN 中心 2000 年版。

中国曲艺志全国编辑委员会：《中国曲艺志·宁夏卷》，中国 ISBN 中心 2008 年版。

中国曲艺志全国编辑委员会：《中国曲艺志·青海卷》，中国 ISBN 中心 2009 年版。

中国曲艺志全国编辑委员会：《中国曲艺志·山东卷》，中国 ISBN 中心 2002 年版。

中国曲艺志全国编辑委员会：《中国曲艺志·陕西卷》，中国 ISBN 中心 2009 年版。

中国曲艺志全国编辑委员会：《中国曲艺志·上海卷》，中国 ISBN 中心 2007 年版。

中国曲艺志全国编辑委员会：《中国曲艺志·四川卷》，中国 ISBN 中心 2003 年版。

中国曲艺志全国编辑委员会：《中国曲艺志·天津卷》，中国 ISBN 中心 2009 年版。

中国曲艺志全国编辑委员会：《中国曲艺志·西藏卷》，中国 ISBN 中心 2007 年版。

中国曲艺志全国编辑委员会：《中国曲艺志·新疆卷》，中国 ISBN 中心 2009 年版。

中国曲艺志全国编辑委员会：《中国曲艺志·云南卷》，中国 ISBN 中心 2009 年版。

中国曲艺志全国编辑委员会：《中国曲艺志·浙江卷》，中国 ISBN 中心 2009 年版。

中国戏曲志编辑委员会：《中国戏曲志·安徽卷》，中国 ISBN 中心 1993 年版。

中国戏曲志编辑委员会：《中国戏曲志·北京卷》（上册、下册），中国 ISBN 中心 1999 年版。

中国戏曲志编辑委员会：《中国戏曲志·福建卷》，文化艺术出版社 1993 年版。

中国戏曲志编辑委员会：《中国戏曲志·甘肃卷》，中国 ISBN 中心 1995 年版。

中国戏曲志编辑委员会：《中国戏曲志·广东卷》，中国 ISBN 中心 1993 年版。

中国戏曲志编辑委员会：《中国戏曲志·广西卷》，中国 ISBN 中心 1995 年版。

中国戏曲志编辑委员会：《中国戏曲志·贵州卷》，中国 ISBN 中心1999 年版。

中国戏曲志编辑委员会：《中国戏曲志·海南卷》，中国 ISBN 中心1998 年版。

中国戏曲志编辑委员会：《中国戏曲志·河北卷》，中国 ISBN 中心1993 年版。

中国戏曲志编辑委员会：《中国戏曲志·河南卷》，中国 ISBN 中心1992 年版。

中国戏曲志编辑委员会：《中国戏曲志·黑龙江卷》，中国 ISBN 中心 1994 年版。

中国戏曲志编辑委员会：《中国戏曲志·湖北卷》，中国 ISBN 中心1993 年版。

中国戏曲志编辑委员会：《中国戏曲志·湖南卷》，文化艺术出版社 1990 年版。

中国戏曲志编辑委员会：《中国戏曲志·吉林卷》，中国 ISBN 中心2000 年版。

中国戏曲志编辑委员会：《中国戏曲志·江苏卷》，中国 ISBN 中心1992 年版。

中国戏曲志编辑委员会：《中国戏曲志·江西卷》，中国 ISBN 中心1998 年版。

中国戏曲志编辑委员会：《中国戏曲志·辽宁卷》，中国 ISBN 中心1994 年版。

中国戏曲志编辑委员会：《中国戏曲志·内蒙古卷》，中国 ISBN 中心 1994 年版。

中国戏曲志编辑委员会：《中国戏曲志·宁夏卷》，中国 ISBN 中心1996 年版。

中国戏曲志编辑委员会：《中国戏曲志·青海卷》，中国 ISBN 中心1998 年版。

中国戏曲志编辑委员会：《中国戏曲志·山东卷》，中国 ISBN 中心1994 年版。

中国戏曲志编辑委员会：《中国戏曲志·山西卷》，中国 ISBN 中心 1990 年版。

中国戏曲志编辑委员会：《中国戏曲志·陕西卷》，中国 ISBN 中心 1995 年版。

中国戏曲志编辑委员会：《中国戏曲志·上海卷》，中国 ISBN 中心 1996 年版。

中国戏曲志编辑委员会：《中国戏曲志·四川卷》，中国 ISBN 中心 1995 年版。

中国戏曲志编辑委员会：《中国戏曲志·天津卷》，文化艺术出版社 1990 年版。

中国戏曲志编辑委员会：《中国戏曲志·西藏卷》，中国 ISBN 中心 1993 年版。

中国戏曲志编辑委员会：《中国戏曲志·新疆卷》，中国 ISBN 中心 1995 年版。

中国戏曲志编辑委员会：《中国戏曲志·云南卷》，中国 ISBN 中心 1994 年版。

中国戏曲志编辑委员会：《中国戏曲志·浙江卷》，中国 ISBN 中心 1997 年版。

中国艺术研究院音乐研究所资料室编：《中国音乐书谱志：先秦—1949 年音乐书谱全目》，人民音乐出版社 1994 年版。

钟敬文：《钟敬文民俗学论集》，上海文艺出版社 1998 年版。

朱谦之：《中国音乐文学史》，上海人民出版社 2006 年版。

**（三）外文译著**

［德］阿莱达·阿斯曼（Assmann, Aleida）：《回忆空间：文化记忆的形式和变迁》（*Erinnerungsräume：Formen und Wandlungen des kulturellen Gedächtnisses*），潘璐译，北京大学出版社 2016 年版。

［德］扬·阿斯曼（Assmann, Jan）：《文化记忆：早期高级文化中的文字、回忆和政治身份》（*Das kulturelle Gedächtnis：Schrift, Erinnerung und politische Identität in frühen Hochkulturen*），金寿福、黄晓晨译，北京

大学出版社 2015 年版。

　　［美］本尼迪克特·安德森（Anderson, Benedict）：《想象的共同体》（*Imagined Communities：Reflections on the Origin and Spread of Nationalism*），吴叡人译，上海人民出版社 2011 年版。

　　［法］贾克·阿达利（Attali, Jacques）：《噪音：音乐的政治经济学》（*Bruit：Essai sur l'economie politique de la musique*），宋素凤、翁桂堂译，上海人民出版社 2000 年版。

　　［德］特奥多尔·W. 阿多诺（Adorno, Theodor W.）：《音乐社会学导论》（*Einleitung in die Musiksoziologie*），梁艳萍、马卫星、曹俊峰译，中央编译出版社 2018 年版。

　　［美］彼得·布劳（Blau, P. M.）：《社会生活中的交换与权力》（*Exchange and Power in Social Life*），孙非、张黎勤译，华夏出版社 1988 年版。

　　［挪威］弗雷德里克·巴斯（Barth, Fredrik）主编：《族群与边界——文化差异下的社会组织》（*Ethnic Group and Boundaries：The Social Organization of Culture Difference*），李丽琴译，商务印书馆 2014 年版。

　　［美］理查德·鲍曼（Bauman, Richard）：《作为表演的口头艺术》（*Verbal Art as Performance*），杨利慧、安德明译，广西师范大学出版社 2008 年版。

　　［美］张光直（Chang, Kwang-chih）：《古代中国考古学》（*Archaeology of Ancient China*），印群译，辽宁教育出版社 2002 年版。

　　［美］阿兰·邓迪斯（Dundes, Alan）编：《西方神话学读本》（*Readings in the Theory of Myth*），朝戈金等译，广西师范大学出版社 2006 年版。

　　［法］爱弥尔·涂尔干（Durkheim, Émile）：《宗教生活的基本形式》（*Les formes élementaires de la vie religieuse*），渠东、汲喆译，商务印书馆 2011 年版。

　　［德］艾伯华（Eberhard, Wolfram）：《中国民间故事类型》（*Typen Chinesischer Volksmärchen*），王燕生、周祖生译，商务印书馆 1999 年版。

　　［英］帕特里夏·法拉（Fara, Patricia）、卡拉琳·帕特森（Patterson,

Karalyn）编：《记忆》（*Memory*），户晓辉译，华夏出版社 2006 年版。

［英］詹·乔·弗雷泽（Frazer, James George）：《金枝：巫术与宗教之研究》（*The Golden Bough：A Study in Magic and Religion*），徐育新等译，大众文艺出版社 1998 年版。

［美］欧文·戈夫曼（Goffman, Erving）：《污名：受损身份管理札记》（*Stigma：Notes on the Management of Spoiled Identity*），宋立宏译，商务印书馆 2009 版。

［法］A. J. 格雷马斯（Greimas, A. J.）：《结构语义学》（*Sémantique structurale*），蒋梓骅译，百花文艺出版社 2002 年版。

［法］莫里斯·哈布瓦赫（Halbwachs, Maurice）：《论集体记忆》（*On Collective Memory*），毕然、郭金华译，上海人民出版社 2002 年版。

［德］伊曼努尔·康德（Kant, Immanuel）：《纯粹理性批判》（*Kritik der reinen Vernunft*），邓晓芒译，人民出版社 2004 年版。

［德］伊曼努尔·康德（Kant, Immanuel）：《实践理性批判》（*Kritik der praktischen Vernunft*），邓晓芒译，人民出版社 2003 年版。

［德］伊曼努尔·康德（Kant, Immanuel）：《实用人类学》（*Anthropologie in pragmatischer Hinsicht*），邓晓芒译，上海人民出版社 2005 年版。

［日］柳田国男：《传说论》，连湘译，中国民间文艺出版社 1985 年版。

［荷］米克·巴尔（Bal, Mieke）：《叙述学：叙事理论导论》（*Narratology：Introduction to the Theory of Narrative*），谭君强译，中国社会科学出版社 1995 年版。

［美］詹姆斯·H. 斯托克（Stock, James H.）、马克·W. 沃特森（Watson Mark W.）：《经济计量学》（*Introduction to Econometrics*），王庆石主译，东北财经大学出版社 2005 年版。

［英］爱德华·泰勒（Tylor, Edward Bernatt）：《原始文化：神话、哲学、宗教、语言、艺术和习俗发展之研究》（*Primitive Culture：Research into the Development of Mythology, Philosophy, Religion, Language, Art and Custom*），连树声译，广西师范大学出版社 2005 年版。

［美］段义孚（Tuan, Yi-Fu）： 《空间与地方：经验的视角》

（*Space and Place：The Perspective of Experience*），王志标译，中国人民大学出版社 2017 年版。

［德］斐迪南·滕尼斯（Tönnies，Ferdinand）：《共同体与社会：纯粹社会学的基本概念》（*Gemeinschaft und Gesellschaft：Grundbegriffe der reinen Soziologie*），林荣远译，商务印书馆 1999 年版。

［美］斯蒂·汤普森（Thompson，S.）：《世界民间故事分类学》（*The Folktale*），郑海等译，上海文艺出版社 1991 年版。

［日］田边尚雄：《孩子们的音乐》，丰子恺译，开明书店 1927 年版。

［德］马克斯·韦伯（Weber，Max）：《音乐社会学：音乐的理性基础与社会学基础》（*The Rational and Social Foundations of Music*），李彦频译，西南师范大学出版社 2014 年版。

**（四）学位论文**

柴楠：《民间故事的生成与接受》，辽宁大学博士学位论文，2013 年。

桑海波：《一兵双刃：音乐与文学之比较及基本关系定位》，中国社会科学院研究生院博士学位论文，2000 年。

# 二、期刊及会议论文

**（一）中文期刊及会议论文**

安德明：《神奇传闻：事件与功能》，《西北民族研究》2006 年第 02 期。

安琪：《中国南方"汉臣赐鼓"传说的成因及流变考》，《社会转型与文化转型——人类学高级论坛 2012 卷》，2012 年。

陈玉聃、［赤道几内亚］何塞·穆巴恩·圭玛：《国际关系中的音乐与权力》，《世界经济与政治》2012 年第 6 期。

董乃斌：《诸朝正史中的小说与民间叙事》，《文学评论》2006 年第 05 期。

管健：《污名的概念发展与多维度模型建构》，《南开学报（哲学社会科学版）》，2007 年第 5 期。

黄念然：《当代西方文论中的互文性理论》，《外国文学研究》1999年第 1 期。

雷恒军：《社会公正与权力意识》，《学术界》2008 年第 4 期。

吕微、刘锡诚、祝秀丽、安德明：《家乡民俗学：从学术实践到理论反思》，《民间文化论坛》2005 年第 4 期。

吕微：《从类型学、形态学到体裁学——刘锡诚〈二十世纪中国民间文学学术史〉补注》，《民间文化论坛》2016 年第 3 期。

孟凡玉：《中国传统祈雨仪式音乐景观及用乐观念探析》，《音乐研究》2018 年第 4 期。

钱翰、黄秀端：《格雷马斯"符号矩阵"的旅行》，《文艺理论研究》2014 年第 2 期。

施爱东：《五十步笑百步：历史与传说的关系——以长辛店地名传说为例》，《民俗研究》2018 年第 1 期。

施爱东：《故事概念的转变与中国故事学的建立》，《民族艺术》2020 年第 1 期。

陶东风：《文学史研究的主题学方法》，《文艺理论研究》1992 年第 1 期。

温和：《野外录音中的听觉攀附及其文化省察——以蟋蟀的歌为例》，《民族艺术》2015 年第 2 期。

萧放：《中国传统风俗观的历史研究与当代思考》，《北京师范大学学报（社会科学版）》2004 年第 6 期。

张士闪：《礼俗互动与中国社会研究》，《民俗研究》2016 年第 6 期。

祝鹏程：《史实、传闻与历史书写——中国戏曲、曲艺史中的俳优进谏传闻》，《民族艺术》2018 年第 3 期。

（二）外文期刊论文

Jean-Louis Cupers, "Music and Literature: A Chinese Puzzle?", *Revue Belge De Musicologie / Belgisch Tijdschrift Voor Muziekwetenschap*, Vol. 58, 2004, pp. 307-316.